Galeries
historiques
du Palais
de Versailles

Tome VII

GALERIES
HISTORIQUES

DU PALAIS
DE VERSAILLES

TOME VII

PORTRAITS

PARIS
GARNIER FRÈRES, LIBRAIRES
6 rue des Saints-Pères, — 215 Palais-Royal.

GALERIES
HISTORIQUES

DU PALAIS

DE VERSAILLES.

GALERIES HISTORIQUES

DU PALAIS

DE VERSAILLES

TOME VII

PARIS
IMPRIMERIE ROYALE
—
M DCCC XLII

PEINTURE.

DEUXIÈME PARTIE.

PORTRAITS.

GALERIES HISTORIQUES DU PALAIS DE VERSAILLES.

PEINTURE.

DEUXIÈME PARTIE.

ROIS.

PHARAMOND,
FILS DE MARCOMIR.

(N° 1203.) Ecusson.

On suppose plutôt qu'on ne sait l'époque où Pharamond commandait à la tribu des Francs saliens. On l'a fixée au commencement du v^e siècle, vers l'an 420.

CLODION.

427 A 448.

(N° 1204.) Écusson.

Rien de certain sur la naissance de ce prince. Tout ce que l'histoire a droit d'établir, sur la foi des récits contemporains, c'est qu'il conduisit les Francs saliens dans la Gaule belgique, et y poussa ses conquêtes jusqu'aux bords de la Somme. Surpris ensuite, au milieu des fêtes de son mariage avec une jeune fille barbare, par le patrice romain Aétius, il abandonna les terres sur lesquelles s'était étendue sa domination.

MÉROVÉE,

FILS DE CLODION.

(N° 1205.) Écusson.

Mérovée a laissé son nom dans l'histoire à la première race de nos rois. On ne sait du reste rien de certain sur ce prince, sinon qu'il était un des chefs germains établis dans les Gaules qui se rangèrent sous le commandement d'Aétius pour repousser l'invasion d'Attila, et qui concoururent avec le patrice romain à la mémorable victoire remportée sur le roi des Huns près de Châlons-sur-Marne, en 451.

CHILDÉRIC Ier,

FILS DE MÉROVÉE. — 456 À 481.

(N° 1206.) Écusson.

Les récits historiques deviennent plus positifs sur le règne de Childéric. Nous connaissons son exil au delà du Rhin, son mariage avec Basine, qui abandonna pour le suivre le roi des Thuringiens, son premier époux; les nombreuses expéditions qu'il fit entre la Somme et la Loire, et enfin sa mort près de Tournay, où l'on a retrouvé son tombeau.

CLOVIS,

FILS DE CHILDÉRIC 1er ET DE LA REINE BASINE.

ROI EN 481.

(N° 1207.) M. D.

Né en 466. — Marié, en 493, à Clotilde, fille de Chilpéric, roi des Bourguignons. — Mort à Paris, le 27 novembre 511.

Clovis, à la tête des Francs saliens, commença par détruire, à la bataille de Soissons, en 486, les restes de la domination romaine qui s'étaient conservés dans les Gaules. Vainqueur des Alamans à Tolbiac, en 496, il accomplit le vœu qu'il avait fait dans cette grande journée, de se convertir au christianisme, et reçut le baptême à Reims, des mains de l'évêque saint Remy. Sa conversion ayant attiré de proche en proche sous son

autorité les populations orthodoxes de la Gaule, il alla, en 507, attaquer Alaric, le puissant roi des Wisigoths, et le vainquit à Vouglé, près de Poitiers. La monarchie des Francs, fondée par ses victoires, s'étendit ainsi de l'Escaut aux Pyrénées, et de l'Océan jusqu'à la limite du Rhin et du Rhône.

Il mourut à l'âge de quarante-cinq ans, après trente ans de règne.

CHILDEBERT Ier,

TROISIÈME FILS DE CLOVIS Ier ET DE LA REINE CLOTILDE (SAINTE CLOTILDE).

(N° 1208.) BÉZARD. — 1838.

A la mort de Clovis, la coutume qui régissait les successions en Germanie partagea son royaume entre ses quatre fils. Mais, fidèle à l'usage qui a prévalu parmi les anciens historiens de la monarchie, de désigner spécialement comme rois de France ceux des princes mérovingiens qui régnèrent à Paris, nous donnons ici ce titre à Childebert Ier, dont Paris fut l'héritage.

A la mort de son frère aîné, Clodomir, en 524, Childebert Ier devint maître d'Orléans, et sa domination s'étendit sur presque toute la Gaule occidentale. Il mourut sans enfants, en 558. Il avait fondé, vers 540, l'abbaye de Saint-Germain-des-Prés.

CLOTAIRE Ier,

QUATRIEME FILS DE CLOVIS Ier ET DE LA REINE CLOTILDE
(SAINTE CLOTILDE),

ROI EN 558.

(N° 1209.) BÉZARD. — 1838.

Né en 497. — Marié : 1° en 517, à Ingonde, qu'il répudia ; 2° en..... à Aregonde, sœur de la reine Ingonde ; 3° en..... à Unscine ou Gunsinde ; 4° en 538, à Radegonde (sainte Radegonde), fille de Berthaire, roi de Thuringe ; 5° en..... à Gundieucque, veuve de Clodomir, roi d'Orléans ; 6° en 555, à Waldetrade, ou Waldrade, veuve de Théodebald, roi d'Austrasie, et fille puînée de Wacon, roi des Lombards. — Mort à Compiègne, après le 10 novembre 561.

Clotaire, d'abord roi de Soissons en 511, partagea en 534, avec Childebert Ier, le sanglant héritage du royaume d'Orléans ravi aux enfants de Clodomir, puis les provinces austrasiennes, dont les trois rois Théoderic, Théodebert et Théodebald étaient successivement descendus au tombeau, et, à la mort de Childebert Ier, en 558, se trouva maître de toute la monarchie des Francs. Il mourut dans la soixante-quatrième année de son âge, et fut enterré à Soissons, dans la basilique de Saint-Médard.

CARIBERT,

TROISIÈME FILS DE CLOTAIRE Ier ET D'INGONDE,
SA PREMIÈRE FEMME;

ROI EN 561.

(N° 1210.) Dassy. — 1837.

Né vers 521. — Marié : 1° en..... à Ingoberge, qu'il répudia; 2° en..... à Marofève; 3° en..... à Méroflède; 4° en..... à Théodechilde. — Mort le 7 mai 567.

Caribert mourut dans la quarante-neuvième année de son âge, après un règne de six ans, et fut enterré à Paris, dans la basilique de Saint-Vincent [1].

CHILPÉRIC Ier,

FILS DE CLOTAIRE Ier ET D'AREGONDE, SA SECONDE FEMME;

ROI EN 567.

(N° 1211.) Mme Varcollier. — 1837.

Né vers 523. — Marié : 1° en 564, à Audovère, qu'il répudia; 2° en 567, à Galsuinthe, fille aînée d'Athanagilde, roi des Wisigoths, en Espagne; 3° vers 568, à Frédégonde. — Mort à Chelles, en 584.

Chilpéric Ier, roi de Soissons en 561, lors du second partage de la monarchie des Francs, se fit roi de Paris

[1] Aujourd'hui l'église Saint-Germain-des-Prés.

en 567, à la mort de son frère Caribert. Ce fut l'ambition de ce prince qui alluma le flambeau de la guerre civile dans la dynastie mérovingienne et déchaîna la fatale rivalité de Brunéhaut et de Frédégonde. Après un long enchaînement de crimes dont il fut l'auteur ou le complice, il mourut assassiné, dans la soixante et unième année de son âge, après un règne de dix-sept ans, et fut enterré dans la basilique de Saint-Vincent.

CLOTAIRE II,

CINQUIEME FILS DE CHILPÉRIC I^{er} ET DE LA REINE FRÉDÉGONDE,
SA TROISIÈME FEMME;

ROI EN 613.

(N° 1212.) MONVOISIN. — 1837.

Né vers le mois de juin 584. — Marié : 1° en........ à Haldetrude; 2° en........ à Bertrude, sœur de la reine Gomatrude, femme de Dagobert I^{er}; 3° en 618, à Sichilde. — Mort en 628.

Clotaire II, le dernier des enfants de Chilpéric et de Frédégonde, roi de Soissons, en 584, soutint la querelle de sa mère contre Brunéhaut, dont le génie impérieux dominait en Bourgogne et en Austrasie. Mais la turbulente aristocratie de ces deux contrées remit, en 613, cette reine infortunée aux mains de Clotaire II, qui la fit périr par un affreux supplice, et resta ainsi seul maître de la monarchie des Francs. Il mourut dans la quarante-quatrième année de son âge, après un règne

de quinze ans, et fut enterré dans la basilique de Saint-Vincent.

DAGOBERT I^{er},

SECOND FILS DE CLOTAIRE II ET D'ALDETRUDE,
SA PREMIÈRE FEMME;

ROI EN 628.

(N° 1213.) Signol. — 1841.

Né vers 600. — Marié : 1° à Clichy, en 625, à Gomatrude, sœur de la reine Bertrude, qu'il répudia en 629 ; 2° à Paris, en 629, à Nantilde, suivante de la reine Gomatrude; 3° en 630, à Ragnetrude; 4° en..... à Wulfegonde; 5° en..... à Berthilde. — Mort à Épinay, le 19 janvier 638.

D'abord associé en 622 au royaume d'Austrasie, il devint ensuite roi de Neustrie en 628, après la mort de son père; et lorsque son frère Caribert mourut, en 631, il réunit à la couronne le royaume d'Aquitaine et fut alors reconnu le seul roi de toute la monarchie des Francs. Il mourut à l'âge d'environ trente-huit ans, après en avoir régné dix, et fut enterré dans la basilique de Saint-Denis, qu'il avait fondée en 630. Dagobert I^{er} est le dernier des rois mérovingiens qui ait porté avec honneur le sceptre de Clovis et l'ait fait respecter au dedans et au dehors. Après lui, commence cette longue suite de princes que l'histoire a flétris du nom de *Fainéants*, enfants pour la plupart, abrutis avant l'âge par la dé-

bauche et n'exerçant qu'une autorité nominale, sous le commandement effectif des maires du palais.

CLOVIS II.

FILS DE DAGOBERT Ier ET DE LA REINE NANTILDE,
SA SECONDE FEMME;

ROI EN 638.

(N° 1214.) SIGNOL. — 1841.

Né vers 634 ou 635. — Marié, en 649, à Bathilde, esclave anglo-saxonne, vendue en France, reconnue comme sainte par l'Église. — Mort en 656.

Clovis II, à qui Dagobert avait laissé les royaumes de Bourgogne et de Neustrie, réunit à ces deux couronnes celle d'Austrasie, à la mort de son frère Sigebert. Mais il garda peu de temps ce simulacre de puissance et mourut dans la vingt et unième année de son âge, après un règne de dix ans. Il fut enterré dans la basilique de Saint-Denis.

CLOTAIRE III.

FILS AÎNÉ DE CLOVIS II ET DE LA REINE BATHILDE.

ROI EN 656.

(N° 1215.) MONVOISIN. — 1837.

Né vers 652. — Marié, en..... à Amathilde ou Bithilde. — Mort en juillet 670, sans postérité.

Il hérita des royaumes de Bourgogne et de Neustrie,

et mourut à l'âge de dix-huit ans environ, dans la quatorzième année de son règne. Il fut enterré dans la basilique de Saint-Denis.

La mairie du palais appartint en Neustrie, pendant le règne de ce jeune prince, à Ébroin, dont le gouvernement énergique humilia l'aristocratie et rendit à l'autorité tout le ressort qu'elle avait perdu.

CHILDÉRIC II,

SECOND FILS DE CLOVIS II ET DE LA REINE BATHILDE,

ROI EN 670.

(N° 1216.) SIGNOL. — 1841.

Né vers 653. — Marié, en 668 ou 669, à Blichilde, fille de Sigebert, deuxième roi d'Austrasie. — Mort en 673.

Childéric II, qui était déjà roi d'Austrasie, recueillit l'héritage de son frère, Clotaire III, et, loin d'imiter sa débile langueur, n'usa du pouvoir que pour déchaîner en toute liberté la violence de ses passions. Un seigneur franc qu'il avait outragé l'assassina à la chasse. Il était âgé d'environ vingt et un ans, et fut enterré dans la basilique de Saint-Vincent.

THIERRY I^{er},

TROISIÈME FILS DE CLOVIS II ET DE LA REINE BATHILDE,

ROI EN 674.

(N° 1217.) Signol. — 1838.

Né vers 654.— Marié : 1° en..... à Clotilde ; 2° en..... à Doda. — Mort en 691.

Thierry I^{er}, roi de Neustrie et de Bourgogne en 673, vit s'engager, pour en être le jouet, la grande querelle d'Ébroin et de Saint-Léger, évêque d'Autun ; puis la querelle, bien plus grande encore, des maires héréditaires de l'Austrasie contre la Neustrie. La bataille de Testry, gagnée en 687, par Pepin d'Héristal, donna aux ducs austrasiens une prépondérance définitive, et fit passer les derniers Mérovingiens sous leur tutelle. Thierry I^{er} resta sous celle de Pepin d'Héristal jusqu'en 691, où il mourut dans la trente-septième année de son âge. Il fut enterré dans l'abbaye de Saint-Waast d'Arras.

CLOVIS III,

FILS AÎNÉ DE THIERRY I^{er} ET DE LA REINE CLOTILDE, SA PREMIÈRE FEMME ;

ROI EN 691.

(N° 1218.) Rouget. — 1838.

Né vers 680. — Mort vers le mois de mars 695.

Clovis III, comme son père, prêta son nom aux actes

de l'autorité de Pepin d'Héristal, en Neustrie, et termina son innocente vie à l'âge d'environ quinze ans. Il fut enterré dans l'église de Saint-Étienne, à Choisy-au-Bac[1], près de Compiègne.

CHILDEBERT II, SURNOMMÉ LE JUSTE,

SECOND FILS DE THIERRY I^{er} ET DE LA REINE CLOTILDE,

SA PREMIÈRE FEMME;

ROI EN 695.

(N° 1219.) Monvoisin. — 1837.

Né vers 676. — Marié, en....... à Eudoxie. — Mort le 14 avril 711.

Childebert II, laissé par Pepin d'Héristal au fond d'une des *villa* royales des bords de l'Oise, y végéta dans la même obscurité que son père et son frère, tandis que le chef des Austrasiens menait chaque année les Francs à des expéditions contre les Frisons ou d'autres peuples barbares de la Germanie, et s'associait aux projets des papes pour la conversion de cette contrée au christianisme. Childebert II mourut à vingt-cinq ans, et fut enterré dans l'église Saint-Étienne, à Choisy-au-Bac, près de Compiègne.

[1] Anciennement connu sous le nom de *Cauciacum*, et désigné depuis, tantôt sous le nom de Choisy-sur-Oise, et tantôt de Choisy-sur-Aisne. Choisy-au-Bac est situé au confluent de l'Aisne et de l'Oise.

DAGOBERT II,

FILS DE CHILDEBERT II ET DE LA REINE EUDOXIE,

ROI EN AVRIL 711.

(N° 1220.) Signol. — 1838.

Né vers 699. — Marié, en..... à Clotilde, d'origine saxonne. — Mort le 24 juin 715.

Dagobert II, qui avait succédé à son père, mourut dans la seizième année de son âge environ, après un règne de quatre ans, et fut enterré dans l'église Saint-Étienne, à Choisy-au-Bac, près Compiègne. Un an avant la mort de ce jeune prince, en 714, avait fini la longue domination de Pepin d'Héristal.

CHILPÉRIC II,

SECOND FILS DE CHILDERIC II ET DE LA REINE BLICHILDE,

ROI EN 715.

(N° 1221.) Monvoisin. — 1837.

Né vers 670. — Marié, en....... à Gisalde ou Gisale. — Mort à Attigny, en décembre 720.

A la mort de Dagobert II, Raghenfrid ou Rainfroy, maire du palais en Neustrie, alla chercher dans l'obscurité ce rejeton oublié de la race mérovingienne, pour s'en faire un appui contre Charles Martel, qui, déshérité par son père, Pepin d'Héristal, était sorti de prison, et,

à la tête des Francs austrasiens, menaçait d'envahir la Neustrie. Les batailles de Vincy et de Soissons, gagnées en 717 et 719 par Charles Martel, firent passer entre ses mains et sous sa tutelle le roi de Neustrie, Chilpéric II, qui bientôt après mourut dans la quarante-cinquième année de son âge. Il fut enterré à Noyon.

THIERRY II (DIT DE CHELLES),

FILS UNIQUE DE DAGOBERT II ET DE LA REINE CLOTILDE,

ROI EN 720.

(N° 1222.) SIGNOL. — 1841.

Né en 713. — Mort vers le mois d'avril 737.

Thierry II, nourri dans le couvent de Chelles, qu'avait fondé sainte Bathilde, fut un docile instrument entre les mains de Charles Martel. Sous ce chef guerrier qui, dans l'intérêt de sa puissance, n'hésita pas à livrer les richesses de l'église des Gaules en proie à ses compagnons d'armes, les Francs promenèrent leur ardeur belliqueuse au delà du Rhin, contre les Frisons, les Saxons, les Alamans et les Bavarois, jusqu'au jour où les Arabes, maîtres de la péninsule espagnole, franchirent les Pyrénées et envahirent l'Aquitaine, menaçant de là toute la France. Charles Martel alla chercher près de Poitiers, en 732, l'émir Abdérame (Abd-el-Rahman), et par une victoire décisive sauva la chrétienté. Ce fut cinq ans après ce grand événement que Thierry II mourut obscurément, comme il avait régné, dans la vingt-

quatrième année de son âge. Charles Martel laissa le trône des Mérovingiens inoccupé jusqu'au jour de sa mort, en 741.

CHILDÉRIC III,

FILS DE CHILPÉRIC II ET DE LA REINE GISALDE OU GISALE,

ROI EN 742.

(N° 1223.) Signol. — 1838.

Né vers 734. — Cesse de régner en 752. — Mort en 754.

Pepin, fils de Charles Martel, hérita de son pouvoir en Neustrie, mais se crut forcé d'aller emprunter encore pour quelques années un fantôme royal à la race mérovingienne. Il donna le titre de roi à Childéric III. Ce ne fut qu'au bout de dix ans, lorsque son frère Carloman, retiré à l'abbaye du Mont-Cassin, lui eut laissé le commandement sur toute la monarchie des Francs et qu'il eut affermi son autorité par une suite de victoires en Germanie et en Aquitaine, qu'il jugea le moment arrivé de faire descendre du trône de Clovis ses indignes successeurs. Le pape Zacharie autorisa cette grande révolution, et l'an 752, dans une assemblée générale des Francs tenue à Soissons, Childéric III fut déposé, puis relégué dans le monastère de Sithieu, à Saint-Omer, où il mourut deux ans après, dans la vingtième année de son âge.

PEPIN DIT LE BREF,

SECOND FILS DE CHARLES MARTEL, MAIRE DU PALAIS, ET DE CHROTRUDE OU ROTRUDE, SA PREMIÈRE FEMME;

ROI EN 752.

(N° 1224.) AMIEL. — 1837.

Né en 714. — Sacré et couronné à Soissons, en mars 752, par saint Boniface, archevêque de Mayence et légat du pape Zacharie. Sacré de nouveau dans l'église de Saint-Denis, le 28 juillet 754, avec la reine Berthe et ses deux fils, Charles et Carloman, par le pape Étienne II. — Marié, vers 740, à Berthe ou Bertrade, fille de Caribert, comte de Laon. — Mort à Saint-Denis, le 24 septembre 768.

Avec Pepin le Bref commence la seconde race des rois de France.

Le règne de ce prince offre une suite non interrompue de grands travaux. Deux fois, en 754 et 755, il descendit en Italie pour y défendre le siége apostolique contre les envahissements d'Astolphe, roi des Lombards : ce fut de sa main que le pape Étienne reçut la donation de la Romagne, du duché d'Urbin, et d'une partie de la marche d'Ancône, que le roi des Francs tenait du droit de la victoire. Il acheva en 759, par la prise de Narbonne, l'expulsion des Arabes du territoire de la Gaule méridionale; fit sept campagnes consécutives (760-768) pour réduire l'indomptable Waifer, duc d'Aquitaine, et

affermit enfin la souveraineté des Francs au delà du Rhin, sur les peuplades de la Germanie. Pepin donna à la royauté un nouveau caractère, en substituant l'onction sacrée à l'inauguration guerrière des Mérovingiens, et jeta les fondements de cette alliance intime avec le saint-siége, qui fut après lui un des plus grands ressorts de la politique de Charlemagne.

Il mourut après seize ans de règne, dans la cinquante-quatrième année de son âge, et fut enterré dans la basilique de Saint-Denis.

CHARLEMAGNE
(CHARLES I^{er}, SURNOMMÉ LE GRAND),

FILS AÎNÉ DE PEPIN LE BREF ET DE LA REINE BERTHE OU BERTRADE,

ROI EN 768.

(N° 1225.) Amiel. — 1837.

Né au château d'Ingelheim, le 26 février 742. — Sacré à Saint-Denis du vivant de son père, le 28 juillet 754, par le pape Étienne II. — Couronné à Noyon, le 9 octobre 768. — Marié : 1° en..... à Himiltrude; 2° en 770, à Désidérate ou Hermengarde, fille de Didier, roi des Lombards; 3° en 772, à Hildegarde, fille d'Imme; 4° à Worms, en 783, à Fastrade, fille de Rodolphe, comte de Franconie; 5° après 794, à Liutgarde. — Mort à Aix-la-Chapelle, le 28 janvier 814.

Pepin, avant de mourir, avait partagé l'empire des Francs entre ses deux fils, Charles et Carloman; mais la

mort de celui-ci en 771 laissa son frère seul maître de la monarchie.

La conquête du pays des Saxons, consommée après trente-trois ans d'une lutte acharnée et d'une véritable guerre d'extermination (772 à 805); la destruction de la monarchie des Lombards en Italie (773-774); le nord de l'Espagne, depuis les Pyrénées jusqu'à l'Èbre, arraché à la domination des Arabes (778); les restes de l'ancienne puissance des rois Huns anéantis sur les bords du Danube et de la Theiss (791-6); enfin la Germanie entière soumise, les populations slaves asservies ou tributaires, et toutes ces contrées confondues dans un vaste empire, «dont les bornes étaient, au nord, l'Océan et l'Eyder; à l'ouest, l'Océan et l'Èbre en Espagne; au sud, la Méditerranée; à l'est, le Raab et les pays au delà de l'Elbe, et au nord-est, les embouchures de l'Oder[1] : » tels furent les résultats des travaux guerriers qui remplirent la vie de Charlemagne. Il cimenta cette grande œuvre en renouvelant le titre aboli d'empereur d'Occident, qui lui fut donné, avec l'ancienne couronne des Césars, à Rome, le 25 décembre 800, par le pape Léon III. Ses efforts pour mettre l'ordre et l'unité dans le corps gigantesque de cette monarchie, composée de tant d'éléments divers, aussi bien que pour rassembler les débris de l'ancienne civilisation romaine et faire refleurir les lettres et les arts, eurent quelque chose de prodigieux qui surpassa encore la gloire de ses armes, et l'idée de grandeur est restée inséparablement unie à son nom de Charlemagne.

[1] *Art de vérifier les dates.*

Après un règne de quarante-six ans, il mourut dans la soixante et treizième année de son âge, et fut enterré dans la basilique d'Aix-la-Chapelle.

LOUIS I^{er}, DIT LE DÉBONNAIRE,

TROISIÈME FILS DE CHARLEMAGNE ET DE LA REINE HILDEGARDE, SA TROISIÈME FEMME ;

ROI LE 28 JANVIER 814.

(N° 1226.) Dassy. — 1837.

Né à Casseneuil (Agenois), en 778.—Couronné dans l'église de Reims avec la reine Hermengarde, en août 816, par le pape Étienne IV.—Marié : 1° en 798, à Hermengarde, fille d'Ingéramne, duc de Hasbaye ; 2° à Aix-la-Chapelle, en 819, à Judith de Bavière, fille de Welfe, comte de Bavière, et d'Hel-gilwich. — Mort près de Mayence, le 20 juin 840.

Louis le Débonnaire, qui avait d'abord été roi d'Aquitaine en 778 à sa naissance, fut sacré en cette qualité à Rome, en 781, par le pape Adrien I^{er}. Associé à l'empire, du vivant de son père, et couronné dans l'assemblée générale d'Aix-la-Chapelle, en août 813, il régna vingt-six ans, et mourut dans la soixante-deuxième année de son âge. Il fut enterré dans l'église Saint-Arnould à Metz. Sous son règne, commença à tomber en lambeaux l'unité factice de l'empire de Charlemagne, œuvre du génie de ce grand homme. Les fils de Louis le Débonnaire prêtèrent leurs mains à ce déchirement, et leurs guerres

impies contre leur père secondèrent le mouvement qui poussait des peuples d'origine diverse à rentrer dans leur indépendance.

CHARLES II, DIT LE CHAUVE,

FILS DE LOUIS I^{er} (LE DÉBONNAIRE) ET DE LA REINE JUDITH DE BAVIÈRE, SA SECONDE FEMME ;

ROI LE 20 JUIN 840.

(N° 1227.) CHARLES STEUBEN. — 1840.

Né à Francfort-sur-le-Mein, le 15 mai 823. — Sacré à Limoges en octobre 854. — Couronné à Soissons en 866.—Marié : 1° à Crecy-sur-Oise, le 14 décembre 842, à Hermentrude d'Orléans, fille d'Eudes, comte d'Orléans; 2° à Aix-la-Chapelle, le 22 janvier 870, à Richilde de Provence, fille du comte Beuves, et sœur de Boson I^{er}, depuis roi d'Arles ou de Provence.—Mort à Brios (dans le Mont-Cenis), le 6 octobre 877.

Charles le Chauve, roi des contrées situées entre la Meuse et la Seine, se ligua avec son frère Louis, dit *le Germanique*, contre leur aîné Lothaire, qui prétendait, comme héritier de la couronne impériale, réunir sous ses lois tout l'empire. La bataille de Fontenay ou Fontenailles en Auxerrois (841), où les trois frères se rencontrèrent avec les populations innombrables qu'ils traînaient à leur suite, fit couler des flots de sang, et ne décida point encore cette grande querelle. Ce ne fut que deux ans après, en 843, que le traité de Verdun consacra

le démembrement de l'empire de Charlemagne, et laissa la France moderne à Charles le Chauve. Les invasions des Normands, accompagnées des progrès du morcellement féodal, marquèrent tristement le règne de ce prince. Le pape Jean VIII, en 875, décora Charles le Chauve des insignes de l'autorité impériale. Ce fut pour défendre ce vain titre qu'il alla chercher la mort en Italie. Il mourut dans la cinquante-cinquième année de son âge, après un règne de trente-sept ans. Ses restes furent enterrés à Nantua, et environ sept ans après transférés à Saint-Denis.

LOUIS II, DIT LE BÈGUE,

FILS AÎNÉ DE CHARLES II (LE CHAUVE) ET DE LA REINE
HERMENTRUDE D'ORLÉANS, SA PREMIÈRE FEMME;

ROI LE 6 OCTOBRE 877.

(N° 1228.) AMIEL. — 1839.

Né le 1er novembre 846. — Sacré et couronné à Compiègne, le 8 décembre 877, par Hincmar, archevêque de Reims; sacré et couronné de nouveau au concile de Troyes, le 7 septembre 878, par le pape Jean VIII. — Marié : 1° en 862, à Ansgarde, sœur d'Eudes ou Odon, comte de Bourgogne, et fille du comte Hardouin, qu'il répudia; 2° en........ à Adélaïde ou Judith, sœur de Wilfrid, abbé de Flavigny, en Bourgogne. — Mort à Compiègne, le 10 avril 879.

Louis le Bègue, qui avait été reconnu roi d'Aquitaine en 867, du vivant de son père, hérita de la couronne

de France en 877.—Après un règne de deux ans, il mourut dans la trente-troisième année de son âge, et fut enterré dans l'église Notre-Dame, à Compiègne.

LOUIS III ET CARLOMAN,

PREMIER ET SECOND FILS DE LOUIS II (LE BÈGUE) ET DE LA REINE ANSGARDE DE BOURGOGNE, SA PREMIÈRE FEMME;

ROIS EN 879.

(N° 1229.) CHARLES STEUBEN. — 1840.

Nés: Louis III, vers 864; Carloman, en 866.—Sacrés en 879 par Ansegise, archevêque de Sens, à l'abbaye de Ferrières (Gatinais).—Morts: Louis III, à Saint-Denis, le 3 ou le 5 août 882; Carloman, le 6 décembre 884.

« Au mois de mars 880, Louis et Carloman, s'étant
« rendus à Amiens, partagent entre eux la monarchie.
« Mais leur union fut si constante qu'ils semblent avoir
« régné par indivis, et tous les historiens les associent
« comme s'ils eussent occupé en commun le même trône.
« Louis III eut en partage tout ce qui dépendait de la
« Neustrie et de l'ancien royaume d'Austrasie, en deçà
« de la Meuse, et Carloman les royaumes de Bourgogne,
« d'Aquitaine, le marquisat de Toulouse, etc.[1] » Ils moururent l'un et l'autre sans postérité, et furent enterrés dans l'église de Saint-Denis.

[1] *Art de vérifier les dates.*

CHARLES, DIT LE GROS,

TROISIÈME FILS DE LOUIS Ier, DIT LE PIEUX, ROI DE GERMANIE,
ET D'EMME;

ROI EN DÉCEMBRE 884.

(N° 1230.) AMIEL. — 1839.

Né vers 833. — Marié : 1° en..... à..... fille du comte Erkanger; 2° en... à Richarde, princesse d'Écosse, qu'il répudia. Mort le 13 janvier 888.

Charles le Gros, fils de Louis le Germanique et petit-fils de Louis le Débonnaire, hérita de la couronne de France en 884, après la mort des rois Louis III et Carloman. Il possédait déjà les états de Souabe et d'Alsace en 876, avait été associé au royaume d'Italie par Carloman, son frère, en 879, proclamé roi et couronné à Milan le 6 janvier 880. Empereur en 881, sacré et couronné par le pape Jean VIII, il avait recueilli en 882 l'héritage de Louis son frère, roi de Saxe. Ayant été reconnu roi de France par les grands de l'état en 884, il réunit ainsi sous son commandement toute la monarchie de Charlemagne. Mais ce prince, que les anciens historiens nomment et ne comptent pas parmi nos rois[1], n'étala que plus tristement son impuissance sous le poids de tant de couronnes. La honte dont il se couvrit en

[1] Charles le Chauve est compté comme Charles II, Charles le Simple comme Charles III, et le dernier des fils de Philippe le Bel, Charles le Bel, est appelé Charles IV.

capitulant lâchement avec les Normands, après le glorieux siége de Paris en 887, le laissa seul au milieu d'une défection universelle; et, après avoir porté quatre ans le titre de roi de France, il alla mourir obscurément au couvent d'Indingen, dans la cinquante-quatrième année de son âge.

EUDES,

FILS AÎNÉ DE ROBERT LE FORT, COMTE D'OUTRE-MAINE,
ET D'ADÉLAÏDE;

ROI EN 887.

(N° 1231.) Charles Steuben. — 1838.

Né en 858. — Couronné à Compiègne, en janvier 888, par Wautier, archevêque de Sens. — Marié, en..... à Théodrade. — Mort à la Fère-sur-Oise, le 1ᵉʳ janvier 898.

Eudes, le vaillant défenseur de Paris, était fils de Robert le Fort, ce héros d'origine saxonne, qui avait trouvé la mort en combattant contre les Normands. Lorsque la déposition de Charles le Gros eut laissé la France sans roi, et que, suivant l'expression d'un annaliste contemporain, les diverses provinces de l'empire de Charlemagne, au lieu de se ranger sous l'obéissance de leurs seigneurs naturels, se choisirent des « princes tirés des entrailles du pays, » Eudes, investi déjà par Charles le Gros du comté de Paris, fut ce roi adopté par le vœu national. Il fut solennellement sacré à Compiègne par l'archevêque de Sens, et reçut du roi Arnoul de Ger-

manie, le chef de la famille carlovingienne, une couronne d'or en signe de reconnaissance de son autorité. Il mourut à l'âge de quarante ans, et fut enterré dans l'église de Saint-Denis.

CHARLES IV, DIT LE SIMPLE,

FILS POSTHUME DE LOUIS II (LE BÈGUE) ET DE LA REINE ADÉLAÏDE OU JUDITH, SA SECONDE FEMME;

ROI LE 3 JANVIER 893.

(N° 1232.) ROUGET. — 1838.

Né le 17 septembre 879. — Sacré et couronné à Reims, le 28 janvier 893, par Foulque, archevêque de Reims, et sacré de nouveau en 898. — Marié : 1° en... à..... (on ignore le nom de sa première femme); 2° à Attigny, le 18 avril 907, à Frederune, sœur de Beuves, évêque de Châlons-sur-Marne; 3° vers 917, à Odgive, Ogive ou Eadgive d'Angleterre, fille d'Édouard Ier, dit *le Vieux*, roi d'Angleterre. — Mort au château de Péronne, le 7 octobre 929.

A la mort d'Eudes, l'ascendant du roi de Germanie Arnoul fit rentrer dans ses droits l'héritier carlovingien. Charles le Simple mit fin aux invasions des Normands en cédant à leur chef Roll ou Rollon, par le traité de Saint-Clair-sur-Epte, la province depuis appelée, de leur nom, Normandie (912). Mais son autorité n'en devint que plus méprisée, et, après une lutte malheureuse de dix années contre les principaux de ses feudataires, il

fut lâchement trahi et emprisonné par son parent Héribert, comte de Vermandois, en 923. Il mourut dans la cinquante et unième année de son âge, après un règne de trente ans, et fut enterré dans l'abbaye de Saint-Foursi, à Péronne.

RAOUL OU RODOLPHE,

FILS DE RICHARD, DIT LE JUSTICIER, DUC D'AQUITAINE, ET D'ADÉLAÏDE, FILLE DE CONRAD II, COMTE DE PARIS;

ROI EN 923.

(N° 1233.) DEJUINNE. — 1838.

Né en..... — Sacré et couronné à Soissons avec la reine sa femme, le 13 juillet 923, par Wautier, archevêque de Sens. — Marié, en..... à Emme ou Émine, fille de Robert II, duc de France, et de Béatrix de Vermandois. — Mort à Auxerre, le 14 ou 15 janvier 936.

Charles le Simple ayant cessé de régner, Raoul, duc de Bourgogne, allié à la famille d'Eudes, fut élu roi de France par les grands de l'état, dans une assemblée générale, en 923. Il mourut après un règne de treize ans, et fut enterré dans l'église de Sainte-Colombe, à Sens.

LOUIS IV, DIT D'OUTREMER,

FILS DE CHARLES IV (LE SIMPLE) ET DE LA REINE OGIVE D'ANGLETERRE, SA TROISIÈME FEMME;

ROI EN 936.

(N° 1234.) Charles Steuben. — 1837.

Né en 921. — Sacré et couronné à Laon, le 19 juin 936, par Guillaume, archevêque de Sens; puis une seconde fois à Reims, par Artaud, archevêque de Reims. —Marié, en 939, à Gerberge de Saxe, veuve de Giselbert, duc de Lorraine, fille de Henri Ier, dit *l'Oiseleur*, roi d'Allemagne et duc de Saxe, et de Mathilde de Ringelheim. — Mort à Reims, le 10 septembre 954.

Louis d'Outremer, à la mort de Raoul, revint d'Angleterre, où il avait été emmené par sa mère, et avec un génie actif et courageux, digne d'une meilleure destinée, il passa tout son règne à se débattre contre l'ascendant sans cesse croissant de la famille de Robert le Fort. Chaque jour la royauté carlovingienne était plus misérablement resserrée dans son étroit domaine de Laon, tandis que la puissance des ducs de France prenait un essor plus étendu. Louis d'Outremer, après un règne de dix-huit ans, mourut d'une chute de cheval, dans la trente-quatrième année de son âge, et fut enterré dans l'église de l'abbaye de Saint-Remy, à Reims.

LOTHAIRE,

FILS AÎNÉ DE LOUIS IV, DIT D'OUTREMER, ET DE LA REINE GERBERGE DE SAXE;

ROI LE 10 SEPTEMBRE 954.

(N° 1235.) Monvoisin. — 1837.

Né à Laon, en 941.—Sacré et couronné dans l'église de Saint-Remy de Reims, le 12 novembre 954, par Artaud, archevêque de Reims. — Marié, en 966, à Emme, fille de Lothaire II, roi d'Italie, et de la reine Adélaïde de Bourgogne.—Mort à Compiègne, le 2 mars 986.

Lothaire avait été associé à la couronne, en 952, du vivant de Louis d'Outremer. Il avait treize ans quand il lui succéda. Son règne, comme celui de son père, « fut plein d'angoisses et de tribulations. » A côté de lui, grandissait le jeune héritier de la race toute populaire des comtes de Paris, Hugues Capet, et lorsque l'âge leur permit d'entrer en lutte, le prince carlovingien, malgré son entreprenante activité, plia sous l'ascendant d'une fortune plus haute que la sienne. Ce fut en vain qu'il conçut « la pensée de rétablir son royaume tel qu'il était autrefois, » et qu'en rendant à la France la possession des provinces lorraines il essaya de flatter le sentiment national; ainsi que son père avant lui, ce malheureux prince mourut à la peine, lorsque déjà, selon l'expression d'un contemporain, il n'était plus roi que de nom,

et que Hugues l'était de fait. Il était dans la quarante-cinquième année de son âge, et avait régné trente-deux ans. Il fut enterré dans l'église de l'abbaye de Saint-Remy, à Reims.

LOUIS V, DIT LE FAINÉANT,

FILS AÎNÉ DE LOTHAIRE ET DE LA REINE EMME D'ITALIE;

ROI LE 2 MARS 986.

(N° 1236.) AMIEL. — 1839.

Né vers 967. — Couronné à Compiègne, du vivant de son père, le 8 juin 978. — Marié, en..... à Blanche, fille d'un seigneur d'Aquitaine. — Mort le 21 mai 987, sans postérité.

Associé à la couronne, du vivant de son père, en 978, Louis V ne régna qu'une année. Il mourut à l'âge de vingt ans, et fut enterré dans l'église de Notre-Dame, à Compiègne.

HUGUES CAPET,

FILS AÎNÉ DE HUGUES LE GRAND, DUC DE FRANCE ET DE BOURGOGNE, COMTE DE PARIS ET D'ORLÉANS, ET DE HATWIN OU HATWIGE, DUCHESSE DE LORRAINE, SA TROISIÈME FEMME;

ROI EN MAI 987.

(N° 1237.) CHARLES STEUBEN. — 1840.

Né vers 939. — Sacré et couronné dans l'église de Saint-Remy de Reims, le 3 juillet 987, par Adalbéron, archevêque de Reims, chancelier de France. — Marié, en..... à Adélaïs ou Adélaïde, présumée fille de Guil-

laume III, dit *Tête d'Étoupes*, duc de Guyenne et comte de Poitou. — Mort le 24 octobre 996.

Hugues Capet était duc de France, comte de Paris et d'Orléans, à la mort de Louis V. Le sentiment national, qui depuis cent ans repoussait dans les descendants de Charlemagne une race étrangère, éclata alors énergiquement, et l'aida à fixer la royauté dans sa famille. La couronne lui fut décernée par les grands du royaume dans une assemblée générale tenue à Noyon. Hugues Capet réunit à l'étroit domaine de Laon et de Reims, débris unique de la puissance carlovingienne, le grand-duché de l'Ile de France et le comté d'Orléans. Mais son avénement au trône ne fit que prêter une nouvelle force aux usurpations féodales qui couvraient tout le territoire, et le roi ne fut plus que le chef de cette longue hiérarchie de seigneurs et de vassaux entre les mains de qui toute la puissance publique était dispersée. L'œuvre des rois capétiens devait être, par une suite de longs et patients travaux, de former successivement le corps de la monarchie. Hugues Capet préluda à cette grande tâche en assurant à la royauté l'utile concours du clergé. Hugues mourut dans la cinquante-cinquième année de son âge, après un règne de neuf ans, et fut enterré dans l'église de Saint-Denis.

ROBERT II, DIT LE PIEUX,

FILS AÎNÉ DE HUGUES CAPET ET DE LA REINE ADÉLAÏDE;

ROI EN 996.

(N° 1238.) BLONDEL. — 1837.

Né à Orléans vers 970. — Couronné du vivant de son père, d'abord à Orléans le 1^{er} janvier 986, et de nouveau à Reims en 991. — Marié : 1° en 995, à Berthe, veuve d'Eudes I^{er}, comte de Blois, et fille de Conrad, roi de Bourgogne, et de Mathilde de France, dont il fut séparé; 2° en 998, à Constance, seconde fille de Guillaume Taillefer, premier du nom, comte de Provence et d'Adèle, dite *Blanche d'Anjou*, sa seconde femme. — Mort à Melun, le 20 juillet 1031.

Robert, quoique placé pendant quelque temps sous le poids des anathèmes pontificaux, continua de gagner à la royauté capétienne l'appui du clergé. C'était une féconde semence pour l'avenir. Maître par héritage du duché de Bourgogne, il en investit son fils Henri, qui devait plus tard lui succéder. Il réunit en 1017 le comté de Sens à la couronne. Il mourut dans la soixante et unième année de son âge, après un règne de trente-cinq ans, et fut enterré dans l'église de Saint-Denis.

HENRI Ier,

SECOND FILS DE ROBERT II (LE PIEUX), ET DE LA REINE CONSTANCE D'ARLES, SA SECONDE FEMME;

ROI LE 20 JUILLET 1031.

(N° 1239.) BLONDEL. — 1837.

Né en 1005. — Sacré à Reims, le 14 mai 1027, du vivant de son père. — Marié à Reims, en 1051, à Anne de Russie, fille de Jaroslaw Ier, Wladimirowich, grand-duc de Russie, et de Enguerherde de Norwége. — Mort à Vitry, dans la forêt de Bierre[1], le 29 août 1060.

Henri Ier, après qu'il eut succédé à la couronne, donna en 1032 le duché de Bourgogne à son frère Robert, qui fut le chef de la branche royale appelée dans l'histoire première maison de Bourgogne. Henri Ier passa son règne dans une lutte inégale avec l'habile et puissant duc de Normandie, Guillaume le Bâtard. Il mourut dans la cinquante-cinquième année de son âge, après un règne de vingt-neuf ans, et fut enterré dans l'église de Saint-Denis.

[1] Connue depuis sous le nom de forêt de Fontainebleau.

PHILIPPE Ier,

FILS AÎNÉ DE HENRI Ier ET DE LA REINE ANNE DE RUSSIE,

ROI EN 1060.

(N° 1240.) Saint-Evre. — 1837.

Né en 1053. — Sacré à Reims, le 23 mai 1059, du vivant de son père, par Gervais de Bellesme, archevêque de Reims. — Marié : 1° en 1072, à Berthe, fille de Florent Ier, comte de Hollande, et de Gertrude de Saxe, qu'il répudia en 1092 ; 2° en 1092, à Bertrade, quatrième femme de Foulques, quatrième du nom, dit *le Rechin*, duc d'Anjou, et fille de Simon, premier du nom, seigneur de Montfort-l'Amaury, et d'Agnès d'Évreux, sa troisième femme. — Mort à Melun, le 29 juillet 1108.

Le long règne de Philippe Ier est l'époque la plus brillante, l'époque vraiment héroïque de la féodalité. La conquête de l'Angleterre par Guillaume, duc de Normandie, en 1066, ajouta à la puissance des descendants de Rollon, et prépara à la couronne de France une dangereuse rivalité. Trente ans après, le pape Urbain II étant venu prêcher, en 1095, la première croisade à Clermont en Auvergne, on vit commencer ces grandes expéditions qui, pendant près de deux siècles, entraînèrent en Asie l'élite de la chevalerie européenne. Philippe Ier, prince endormi dans d'oisives voluptés, resta étranger à toutes ces grandes choses. Cependant il accrut

le domaine de la couronne par la réunion du Gatinais et du Vexin français, ainsi que de la vicomté de Bourges, qu'il acquit d'Eudes Herpin, parti pour la croisade. Philippe Ier mourut dans la cinquante-cinquième année de son âge, après un règne de quarante-huit ans, et fut enterré à Saint-Benoît-sur-Loire.

LOUIS VI, DIT LE GROS,

FILS AÎNÉ DE PHILIPPE Ier ET DE LA REINE BERTHE DE HOLLANDE, SA PREMIÈRE FEMME ;

ROI EN 1108.

(N° 1241.) BLONDEL. — 1837.

Né en 1077 ou 1078.—Sacré et couronné à Orléans, le 3 août 1108, par Daimbert, archevêque de Sens. — Marié : 1° en 1104, à Lucienne de Rochefort, fille de Guy le Rouge, comte de Rochefort, en Yveline, et d'Adélaïs. Ce mariage fut déclaré nul au concile de Troyes, en 1107, pour cause de parenté ; 2° en 1115, à Alix ou à Adélaïde de Savoie (sainte Adélaïde), fille de Humbert, deuxième du nom, comte de Maurienne et de Savoie, et de Gisèle de Bourgogne. — Mort à Paris, le 1er août 1137.

Il avait été créé comte du Vexin, du vivant de son père, en 1092, et associé à la royauté en 1098 ou 1099. Dès ce temps, par son activité et son courage, il avait commencé à donner quelque relief à la couronne qu'il devait porter. Pendant le cours de son règne, il conti-

nua, le casque en tête et la lance au poing, à agrandir la fortune de la royauté en lui assurant une supériorité incontestable sur toutes les seigneuries de son domaine, et lui marquant sa place au sommet de la hiérarchie féodale. En même temps il rendait son pouvoir cher aux humbles populations des villes et des campagnes par la protection toute paternelle qu'il leur accordait, et on le vit seconder l'affranchissement de plusieurs des communes du domaine royal. Il mourut, environné des plus touchants regrets, dans la soixantième année de son âge, après un règne de vingt-neuf ans, et fut enterré dans l'église de Saint-Denis.

LOUIS VII, DIT LE JEUNE,

SECOND FILS DE LOUIS VI (LE GROS) ET DE LA REINE ADÉLAÏDE DE SAVOIE, SA SECONDE FEMME;

ROI LE I^{er} AOUT 1137.

(N° 1242.) DECAISNE. — 1837.

Né en 1120. — Sacré et couronné à Reims, le 25 octobre 1131, par le pape Innocent II, du vivant de son père. — Couronné roi de France à Bourges, le 25 décembre 1137. — Marié : 1° à Bordeaux, le 22 juillet 1137, à Éléonore, duchesse de Guyenne et comtesse de Poitou, fille aînée et héritière de Guillaume X, duc d'Aquitaine, et d'Éléonore de Châtellerault, qu'il répudia; 2° à Orléans, en 1154, à Constance de Castille, fille aînée d'Alphonse VIII, roi de Castille, et de dona Berengère de Barcelone, sa première femme; 3° le 13 no-

vembre 1160, à Alix de Champagne, cinquième fille de Thibaut IV, dit *le Grand*, comte de Champagne et de Blois, et de Mahaut ou Mathilde de Carinthie. — Mort à Paris, le 18 septembre 1180.

Louis le Jeune marcha à la seconde croisade en 1147, à la tête de la chevalerie française. Ce fut au retour de cette expédition qu'il répudia la reine Éléonore, et porta ainsi dans la maison d'Angleterre le grand fief d'Aquitaine, destiné à y demeurer plus de trois siècles. La royauté, souveraine médiatrice des querelles féodales, n'en suivit pas moins, sous ce prince, sa marche progressive. Louis VII jeta en 1160 les fondements de l'église cathédrale de Paris et ceux du palais de Fontainebleau. Il mourut dans la soixantième année de son âge, après un règne de quarante-trois ans, et fut enterré dans l'abbaye de Barbeaux, près Melun, qu'il avait fondée en 1147. — Ce prince donna, en 1170, la prérogative du sacre des rois à l'église de Reims.

PHILIPPE II (PHILIPPE-AUGUSTE),

FILS DE LOUIS VII (LE JEUNE) ET DE LA REINE ALIX DE CHAMPAGNE, SA TROISIÈME FEMME;

ROI LE 18 SEPTEMBRE 1180.

(N° 1243.) AMIEL. — 1837.

Né le 21 août 1165. — Sacré à Reims, du vivant de son père, le 1ᵉʳ novembre 1179, par le cardinal Guillaume de Champagne, archevêque de Reims, et cou-

ronné à Saint-Denis avec la reine Isabelle de Hainaut, sa femme, le 29 mai 1180. — Marié : 1° le 28 avril 1180, à Isabelle de Hainaut, fille de Baudouin V, dit *le Courageux*, comte de Hainaut; 2° à Amiens, le 14 août 1193, à Ingeburge ou Isamburge de Danemarck, fille de Waldemar Ier, dit *le Grand*, roi de Danemarck, qu'il répudia le 4 novembre de la même année et qu'il reprit en 1200; 3° en juin 1196, à Agnès de Méranie, troisième fille de Berthold IV, comte d'Audechs et duc de Méranie, qu'il répudia en 1200 pour reprendre la reine Ingeburge de Danemarck. — Mort à Mantes, le 14 juillet 1223.

Philippe-Auguste prit part à la troisième croisade en 1191. Le grand œuvre de sa politique fut de rompre l'équilibre qui jusqu'alors avait maintenu la féodalité en une sorte de confédération mal unie, et d'y substituer la monarchie féodale. La cour des pairs, institution empruntée aux traditions fabuleuses du règne de Charlemagne, devint entre ses mains un instrument réel de domination, et il fit valoir de même, au profit de la royauté, tout ce que le régime des fiefs lui fournissait de maximes monarchiques. Un arrêt de confiscation ayant dépossédé les Plantagenets du duché de Normandie, de la Touraine, de l'Anjou, du Maine, et ensuite du Poitou et de la Saintonge, et ayant adjugé ces provinces à la couronne, Philippe-Auguste (1204) sut prêter à cet arrêt la force de ses armes. La victoire de Bouvines, remportée sur la confédération du baronnage français,

soutenue de l'empereur d'Allemagne et du roi d'Angleterre (1214), acheva la gloire de Philippe-Auguste et le triomphe de la royauté capétienne. Après un règne de quarante-trois ans, il mourut dans la cinquante-huitième année de son âge, et fut enterré dans l'église de Saint-Denis. — On doit à ce prince l'établissement du trésor des chartes pour la conservation des archives de la couronne.

LOUIS VIII (SURNOMMÉ LE LION),

FILS AÎNÉ DE PHILIPPE-AUGUSTE ET DE LA REINE ISABELLE DE HAINAUT, SA PREMIÈRE FEMME;

ROI LE 14 JUILLET 1223.

(N° 1244.) Lehman. — 1837.

Né dans la nuit du 4 au 5 septembre 1187. — Sacré à Reims, le 6 et le 8 août 1223, avec la reine Blanche de Castille, sa femme, par Guillaume de Joinville, archevêque de Reims. — Marié, le 23 mai 1200, à Blanche de Castille, seconde fille d'Alphonse IX, dit *le Noble,* roi de Castille, et d'Aliénor ou Éléonore d'Angleterre. — Mort au château de Montpensier, en Auvergne, le 8 novembre 1226.

Louis VIII, par sa courte intervention dans la guerre des Albigeois, prépara de nouveaux agrandissements à la couronne. Il mourut, au retour de cette expédition, à l'âge de trente-neuf ans, et fut enterré dans l'église de Saint-Denis. — Louis VIII est le premier roi de la troi-

sième race dont le sacre n'ait pas devancé la mort de son père.

LOUIS IX, DIT SAINT LOUIS,

SECOND FILS DE LOUIS VIII (SURNOMMÉ LE LION) ET DE LA REINE BLANCHE DE CASTILLE;

ROI LE 8 NOVEMBRE 1226.

(N° 1245.) Auguste de Creuse. — 1837.

Né au château de Poissy, le 25 avril 1215. — Sacré à Reims, le 29 novembre 1226, par Jacques de Basoches, évêque de Soissons. — Marié à Sens, en mai 1234, à Marguerite de Provence, fille aînée de Raimond Béranger, quatrième du nom, comte de Provence, et de Béatrix de Savoie. — Mort devant Tunis, le 25 août 1270.

Le traité de Paris, conclu en 1229, par la reine Blanche de Castille, pendant la minorité de saint Louis, mit fin à la guerre des Albigeois, et réunit à la couronne les sénéchaussées de Beaucaire et de Carcassonne, en même temps qu'il assurait l'héritage du comté de Toulouse à un prince de la maison de France. Saint Louis eut bientôt à défendre ces agrandissements contre une ligue des seigneurs méridionaux, unis au roi d'Angleterre et aux trois couronnes espagnoles, d'Aragon, de Castille et de Navarre. Il fut vainqueur à Taillebourg (1242), comme Philippe-Auguste à Bouvines. Sa croisade en Égypte fit éclater son héroïsme dans le malheur. C'est à son retour qu'il travailla à ses sages réformes, dont le but était d'établir le règne de l'Évangile dans la

société féodale, en substituant les pacifiques arrêts de la justice aux décisions brutales de la force. Avec lui commença l'introduction des gens de loi dans les cours judiciaires, où jusqu'alors avaient exclusivement siégé les seigneurs. Le roi, premier seigneur féodal dans la personne de Philippe-Auguste, devint, en celle de saint Louis, le premier justicier du royaume. La sainteté de sa vie et de sa mort recommanda longtemps encore après lui ses institutions, comme son nom, à la vénération et à l'amour des peuples. Il régna quarante-quatre ans et mourut dans la cinquante-sixième année de son âge. Philippe le Hardi, son fils, rapporta, en 1271, ses restes dans l'église de Saint-Denis.

PHILIPPE III, DIT LE HARDI,

SECOND FILS DE LOUIS IX (SAINT LOUIS) ET DE LA REINE MARGUERITE DE PROVENCE;

ROI LE 25 AOUT 1270.

(N° 1246.) Saint-Evre. — 1837.

Né le 1ᵉʳ mai 1245. — Sacré et couronné à Reims, en août 1271, par Miles de Basoches, évêque de Soissons. — Marié : 1° à Clermont en Auvergne, le 28 mai 1262, à Isabelle d'Aragon, seconde fille de Jacques Iᵉʳ, roi d'Aragon, et d'Yolande de Hongrie, sa seconde femme; 2° à Vincennes, en août 1274, à Marie de Brabant, fille de Henri III (le Débonnaire), duc de Brabant, et d'Alix de Bourgogne. — Mort à Perpignan, le 5 octobre 1285.

Sous Philippe le Hardi, le marquisat de Provence et le comté de Toulouse furent réunis à la couronne, en 1272. Le règne de ce prince témoigna de la nouvelle et puissante influence acquise à la royauté dans les provinces méridionales. La sanglante catastrophe des Vêpres siciliennes le mit aux prises avec la maison d'Aragon, au delà des Pyrénées. Il mourut à l'âge de quarante ans, après en avoir régné quinze, et fut enterré dans l'église de Saint-Denis.

PHILIPPE IV, DIT LE BEL,

SECOND FILS DE PHILIPPE III (LE HARDI) ET DE LA REINE ISABELLE D'ARAGON, SA PREMIÈRE FEMME;

ROI LE 6 OCTOBRE 1285.

(N° 1247.) BÉZARD. — 1837.

Né à Fontainebleau en 1268. — Sacré à Reims avec sa femme, le 6 janvier 1286, par Pierre Barbet, archevêque de Reims. — Marié à Paris, le 16 août 1284, à Jeanne, reine de Navarre, comtesse de Champagne, de Brie et de Bigorre, fille unique et héritière de Henri I^{er}, dit *le Gras*, roi de Navarre, etc. et de Blanche d'Artois. — Mort à Fontainebleau, le 29 novembre 1314.

Philippe le Bel, avec les maximes de justice proclamées par saint Louis et le cortége de légistes qu'il avait donné à la couronne, acheva de ruiner le gouvernement féodal. Il interdit aux seigneurs le droit de guerre privée et celui de battre monnaie. Mais l'autorité qu'il avait su

concentrer en ses mains alla jusqu'à la tyrannie. Pour s'assurer un appui dans la lutte où il s'était engagé contre le pape Boniface VIII, et en même temps pour fournir de nouvelles ressources aux nouveaux besoins de la royauté, il convoqua les premiers états généraux, où les députés des communes vinrent s'asseoir à côté de ceux de la noblesse et du clergé (1302). Ce fut lui aussi qui rendit le parlement sédentaire à Paris, et commença à fixer l'organisation de ce grand corps judiciaire. Il réunit à la couronne la ville et le comté de Lyon. Philippe le Bel mourut dans la quarante-sixième année de son âge, après un règne de vingt-neuf ans, et fut enterré dans l'église de Saint-Denis.

LOUIS X, DIT LE HUTIN,

FILS AÎNÉ DE PHILIPPE IV (LE BEL), ET DE JEANNE, REINE DE NAVARRE;

ROI LE 29 NOVEMBRE 1314.

(N° 1248.) Tassaert. — 1837.

Né le 4 octobre 1289. — Sacré et couronné à Reims, avec la reine Clémence de Hongrie, sa femme, le 3 août 1315, par Robert de Courtenay, archevêque de Reims. — Marié : 1° à Vernon, le 23 septembre 1305, à Marguerite de Bourgogne, fille de Robert II, duc de Bourgogne, et d'Agnès de France; 2° le 31 juillet 1315, à Clémence de Hongrie, fille aînée de Charles Martel, roi de Hongrie, et de Clémence de Habsbourg. — Mort au château de Vincennes, le 5 juin 1316.

Louis X, d'abord roi de Navarre en 1305, à la mort de sa mère, fut couronné à Pampelune le 1er octobre 1307. Une violente réaction éclata sous son règne et sous celui de ses deux frères, parmi les seigneurs du royaume, pour ressaisir toutes les prérogatives dont Philippe le Bel les avait dépouillés. Les embarras financiers de Louis Hutin lui dictèrent la célèbre ordonnance de 1316, par laquelle il vendit la liberté aux serfs des campagnes. Après avoir régné dix-huit mois, Louis X mourut dans la vingt-septième année de son âge, et fut enterré dans l'église de Saint-Denis.

JEAN Ier,

FILS POSTHUME DE LOUIS X (LE HUTIN) ET DE LA REINE CLÉMENCE DE HONGRIE, SA SECONDE FEMME;

ROI EN NAISSANT,

SOUS LA RÉGENCE DU COMTE DE POITIERS, SON ONCLE, DEPUIS PHILIPPE V (LE LONG).

(N° 1249.) Écusson.

Né le 15 novembre 1316. — Mort le 19 novembre 1316.

PHILIPPE V, DIT LE LONG,

SECOND FILS DE PHILIPPE IV (LE BEL) ET DE JEANNE, REINE DE NAVARRE;

ROI LE 19 NOVEMBRE 1316.

(N° 1250.) DEBACQ. — 1837.

Né à Lyon en 1294. — Sacré et couronné à Reims, avec la reine Jeanne de Bourgogne, sa femme, le 6 janvier

1317, par Robert de Courtenay, archevêque de Reims.
— Marié à Corbeil, en janvier 1307, à Jeanne de Bourgogne, fille d'Othon IV, comte palatin de Bourgogne, et de Mahaud, comtesse d'Artois, sa seconde femme. — Mort sans enfants, dans la nuit du 2 au 3 janvier 1322.

Philippe V, sous le nom de comte de Poitiers, fut reconnu comme régent par les barons du royaume, pendant l'interrègne qui sépara la mort de Louis Hutin de la naissance de Jean Ier. La même assemblée décida qu'il succéderait à la couronne, s'il y avait lieu, à l'exclusion de la descendance féminine de son frère. C'est ce qui arriva en effet, et la loi salique, destinée à recevoir, quelques années plus tard, une plus éclatante confirmation, commença de la sorte à entrer dans le droit public de la France. Philippe le Long régna moins de six ans, mourut dans la vingt-huitième année de son âge, et fut enterré dans l'église de Saint-Denis.

CHARLES IV, DIT LE BEL,

TROISIÈME FILS DE PHILIPPE IV (LE BEL) ET DE JEANNE, REINE DE NAVARRE;

ROI LE 3 JANVIER 1322.

(N° 1251.) Mme Dehérain. — 1837.

Né en 1295. — Sacré à Reims, le 21 février 1322, par Robert de Courtenay, archevêque de Reims. — Marié : 1° avant 1307, à Blanche de Bourgogne, seconde fille d'Othon IV, comte palatin de Bourgogne, et

de Mahaud, comtesse d'Artois, sa seconde femme, qu'il répudia par sentence du pape, rendue le 19 mai 1322; 2° à Provins, le 21 septembre 1322, à Marie de Luxembourg, fille aînée de Henri VII de Luxembourg, empereur d'Allemagne, et de Marguerite de Brabant; 3° par dispense du pape Jean XII, le 5 juillet 1324, à Jeanne d'Évreux, fille aînée de Louis de France, comte d'Évreux d'Étampes, etc. et de Marguerite d'Artois, dame de Brie-Comte-Robert. — Mort à Vincennes, le 1er février 1328.

Ce prince, qui porta d'abord le titre de comte de la Marche, succéda à son frère Philippe V. Il mourut comme ses deux aînés, sans enfants mâles, et avec lui finit la ligne dite des *Capétiens directs*. Charles le Bel régna six ans, mourut dans la trente-troisième année de son âge, et fut enterré dans l'église de Saint-Denis.

PHILIPPE VI (DE VALOIS),

FILS AÎNÉ DE CHARLES DE FRANCE, COMTE DE VALOIS, D'ALENÇON,
ETC. ET DE MARGUERITE DE SICILE, SA PREMIÈRE FEMME;

ROI LE 1er AVRIL 1328.

(N° 1252.) ROBERT-FLEURY. — 1837.

Né en 1293. — Sacré à Reims, avec la reine Jeanne de Bourgogne, sa femme, le 29 mai 1328, par Guillaume de Trie, archevêque de Reims. — Marié : 1° par contrat passé à Fontainebleau, en juillet 1313, à Jeanne de Bourgogne, troisième fille de Robert II, duc de Bourgogne, et d'Agnès de France; 2° par contrat passé

à Brie-Comte-Robert, le 29 janvier 1349, à Blanche de Navarre, seconde fille de Philippe d'Évreux, troisième du nom, roi de Navarre, et de Jeanne de France. — Mort à Nogent-le-Roi, près Chartres, le 22 août 1350.

Philippe VI, fils de Charles, comte de Valois, frère de Philippe le Bel, fut proclamé régent du royaume par les suffrages réunis du baronnage et de l'université de Paris, au mépris des réclamations élevées par Isabelle de France, fille de Philippe le Bel, en faveur de son fils, Édouard III, roi d'Angleterre. Il fut solennellement reconnu alors que les femmes, inhabiles à succéder à la couronne, ne pouvaient transmettre à leurs descendants les droits qu'elles n'avaient pas. La veuve de Charles le Bel étant accouchée d'une fille, le régent devint roi sans contestation. Le règne de Philippe de Valois vit commencer la longue guerre qu'on a appelée de *cent ans*, entre la France et l'Angleterre : la bataille de Crécy (1346) en marqua tristement le début. Cependant le domaine de la couronne s'accrut, sous ce prince, des comtés de Champagne et de Brie, ainsi que de la ville et du comté de Montpellier. Philippe de Valois reçut en outre, le 16 juillet 1345, de Humbert, dauphin de Viennois, la cession du Dauphiné, sous la condition que les fils aînés des rois de France porteraient le titre de Dauphin. Après un règne de vingt-deux ans, il mourut dans la cinquante-septième année de son âge, et fut enterré dans l'église de Saint-Denis.

JEAN II, DIT LE BON,

FILS AÎNÉ DE PHILIPPE VI (DE VALOIS) ET DE LA REINE JEANNE DE BOURGOGNE, SA PREMIÈRE FEMME;

ROI LE 22 AOUT 1350.

(N° 1253.) LUGARDON. — 1837.

Né au château du Gué-de-Maulny, près du Mans, le 26 avril 1319. — Sacré à Reims, le 26 septembre 1350, par Jean de Vienne, archevêque de Reims. — Marié : 1° à Melun, en mai 1332, à Bonne de Luxembourg, fille aînée de Jean de Luxembourg, roi de Bohême, et d'Elisabeth de Bohême, sa première femme; 2° à Sainte-Geneviève de Nanterre, le 19 février 1350, à Jeanne Ire, comtesse d'Auvergne et de Boulogne, veuve de Philippe de Bourgogne; comte d'Artois, et fille de Guillaume XII, comte d'Auvergne et de Boulogne, et de Marguerite d'Évreux. — Mort à Londres, le 8 avril 1364.

Le roi Jean continua la guerre désastreuse commencée, sous le règne précédent, entre les couronnes rivales de France et d'Angleterre. La bataille de Poitiers (1356) fut plus fatale encore au royaume que ne l'avait été celle de Crécy, et pendant que le roi captif était emmené à Londres, les troubles de Paris, où la bourgeoisie s'efforça de saisir les rênes abandonnées du gouvernement et n'aboutit qu'aux désordres de l'esprit de faction, se réunirent aux massacres de la *jacquerie* pour mettre la France à deux doigts de sa perte. Le traité de Brétigny,

qui livrait aux Plantagenets presque toute la France occidentale (1360), rendit la liberté au roi Jean, qui retourna, quatre ans après, prisonnier à Londres, plutôt que de fausser sa foi. Il mourut après un règne de quatorze ans, dans la quarante-cinquième année de son âge, et fut enterré dans l'église de Saint-Denis. — La première maison de Bourgogne ayant fini avec Philippe de Rouvre, en 1361, le roi Jean, au lieu de réunir cette importante province à la couronne, la donna en apanage à son quatrième fils, Philippe, dit *le Hardi*, qui devint chef de la seconde maison de Bourgogne.

CHARLES V, DIT LE SAGE,

FILS AÎNÉ DE JEAN II (LE BON) ET DE LA REINE BONNE
DE LUXEMBOURG, SA PREMIÈRE FEMME;

ROI LE 8 AVRIL 1364.

(N° 1254.) Dejuinne. — 1836.

Né au château de Vincennes, le 21 janvier 1337. — Sacré et couronné à Reims, le 19 mai 1364, par Jean de Craon, archevêque de Reims. — Marié à Tain, près Lyon, le 8 août 1350, à Jeanne de Bourbon, fille aînée de Pierre de Bourbon, duc de Bourbon, comte de Clermont et de la Marche, et d'Isabelle de Valois. — Mort au château de Beauté-sur-Marne, le 16 septembre 1380.

Faible et valétudinaire, hors d'état de paraître sur les champs de bataille, mais doué d'un esprit réfléchi, et instruit par l'expérience des malheurs de sa jeunesse, il

conçut, du fond de l'hôtel Saint-Paul, et exécuta, avec l'aide du bras de du Guesclin, la grande pensée de reprendre aux Anglais tout ce qu'ils possédaient dans le royaume. Le surnom de *Sage* que lui donnèrent ses contemporains ne fut pas le prix de son habile gouvernement, mais de son amour pour les lettres et les arts. La *tour de la librairie* qu'il construisit au Louvre fut le commencement de la Bibliothèque royale. Après un règne de seize ans, il mourut dans la quarante-quatrième année de son âge, et fut enterré dans l'église de Saint-Denis.

CHARLES VI,

FILS AÎNÉ DE CHARLES V (LE SAGE) ET DE LA REINE JEANNE DE BOURBON;

ROI LE 16 SEPTEMBRE 1380.

(N° 1255.) SAINT-EVRE. — 1837.

Né à Paris, le 3 décembre 1368. — Sacré et couronné à Reims, le 4 novembre 1380, par Richard Picque, archevêque de Reims. — Marié à Amiens, le 17 juillet 1385, à Isabel ou Isabeau de Bavière, fille d'Étienne II (le Jeune), duc de Bavière, seigneur d'Ingolstadt, et de Thadée Visconti, dite *de Milan*, sa première femme. — Mort à Paris, à l'hôtel Saint-Paul, le 22 octobre 1422.

La longue démence de ce prince a fait de son règne une des plus calamiteuses époques de notre histoire. La rivalité du duc d'Orléans et du duc de Bourgogne, qui

produisit le double assassinat de la rue Barbette (1407) et du pont de Montereau (1419), les sanglantes vicissitudes de la lutte des Bourguignons et des Armagnacs, la bataille d'Azincourt (1415), plus désastreuse que celles de Crécy et de Poitiers, enfin, le traité de Troyes (1420), qui livrait au roi d'Angleterre l'héritage de la couronne de France, tels sont les tristes souvenirs attachés au nom de Charles VI. Ce fut cependant au milieu même de sa démence que ce prince recueillit de la bouche du peuple le surnom de *Bien-Aimé*. Il mourut dans la cinquante-quatrième année de son âge, après un règne de quarante-deux ans, et fut enterré dans l'église de Saint-Denis.

CHARLES VII,

CINQUIÈME FILS DE CHARLES VI ET DE LA REINE ISABEAU DE BAVIÈRE;

ROI LE 22 OCTOBRE 1422.

(N° 1256.) Lehmann. — 1836.

Né à Paris, le 22 février 1403.—Couronné en 1422, à Poitiers, puis sacré et couronné à Reims, le 17 juillet 1429, par Renaud de Chartres, archevêque de Reims. —Fiancé au château du Louvre, le 18 décembre 1413, et marié en 1422 à Marie d'Anjou, fille aînée de Louis, deuxième du nom, roi de Sicile, duc d'Anjou, et d'Yolande d'Aragon.— Mort au château de Mehun-sur-Yèvre, près Bourges, le 22 juillet 1461.

Ce prince, qui porta d'abord le titre de comte de Pon-

thieu en 1415, devint dauphin en 1416 après la mort de son frère Jean, et fut ensuite régent du royaume dans l'année 1418. Charles VII en appela à Dieu et à son épée, du traité de Troyes qui le déshéritait. Réduit aux dernières extrémités, il fut sauvé par l'apparition miraculeuse de la Pucelle, qui délivra Orléans et mena le roi victorieux à Reims pour y être sacré (1429). Secondé par le patriotisme et le courage du connétable de Richemont, du comte de Dunois et d'autres vaillants capitaines, en même temps que par la sagesse de Jacques Cœur, des frères Bureau et d'autres habiles conseillers, il reconquit successivement sur les Anglais tout son royaume, donna à la France, par l'établissement de la taille des gendarmes, des compagnies d'ordonnance et des francs-archers, une organisation financière et une armée permanente, et devint ainsi le véritable fondateur de l'autorité monarchique. La Guyenne, depuis trois cents ans entre les mains des rois d'Angleterre, rentra, avec le reste de la France reconquise, dans le domaine de la couronne, en 1453. Charles VII conclut le premier traité d'alliance de la France avec les cantons suisses. Il mourut à l'âge de cinquante-huit ans, après en avoir régné trente-neuf, et fut enterré dans l'église de Saint-Denis.

LOUIS XI,

FILS AÎNÉ DE CHARLES VII ET DE LA REINE MARIE D'ANJOU,

ROI LE 22 JUILLET 1461.

(N° 1257.) Claude Thévenin (d'après un portrait du temps). — 1836.

Né à Bourges, le 3 juillet 1423. — Sacré et couronné à Reims, le 15 août 1461, par Jean Juvénal des Ursins, archevêque de Reims. — Marié : 1° à Tours, le 24 juin 1436, à Marguerite d'Écosse, fille aînée de Jacques Stuart Ier, roi d'Écosse, et de Jeanne Sommerset; 2° à Chambéry, en mars 1451, à Charlotte de Savoie, fille puînée de Louis, duc de Savoie, et d'Anne de Chypre. — Mort au château de Plessis-lès-Tours, le 30 août 1483.

Louis XI fit sentir durement aux seigneurs du royaume le pouvoir absolu doucement établi par son père. François Ier lui a rendu le témoignage *d'avoir mis les rois hors de page*. La pensée dominante de son règne fut la ruine de la maison de Bourgogne, vassale trop puissante de la couronne de France. Toutefois, à la mort de Charles le Téméraire (1477), le duché de Bourgogne fut la seule portion qu'il sut recueillir de ses riches dépouilles. Il déposséda le bon roi René des comtés du Maine, d'Anjou et de Provence, dont il consomma la réunion à la couronne. On lui doit le premier établissement des postes. Après un règne de vingt-deux ans, il mourut dans la soixantième

année de son âge, et fut enterré dans l'église collégiale de Notre-Dame de Cléry.

CHARLES VIII,

SECOND FILS DE LOUIS XI ET DE LA REINE CHARLOTTE DE SAVOIE, SA SECONDE FEMME;

ROI LE 30 AOUT 1483.

(N° 1258.) GIGOUX (d'après un portrait du temps). — 1836.

Né au château d'Amboise, le 30 juin 1470. — Sacré à Reims, le 30 mai 1484, par Pierre de Laval, archevêque de Reims. — Marié, par contrat passé à Langeais le 6 décembre 1491, à Anne, duchesse de Bretagne, fille aînée et héritière de François, deuxième du nom, duc de Bretagne, et de Marguerite de Foix, sa seconde femme. — Mort sans postérité, au château d'Amboise, le 7 avril 1498.

Anne de Beaujeu, sœur aînée de Charles VIII, nommée régente pendant sa minorité, sut dissiper, à force d'habileté et de résolution, la ligue des seigneurs conjurés pour déposséder la couronne de l'autorité sans contrôle que lui avait donnée Louis XI. Le duc d'Orléans, chef de cette ligue, alla expier en prison l'imprudente réaction que l'héritier du trône avait tentée contre la royauté. Le mariage de Charles VIII avec Anne, duchesse de Bretagne, fut sagement calculé pour préparer la réunion de ce dernier des grands fiefs à la couronne

(1491). Le jeune roi obéit alors à l'impulsion de son âge, aussi bien qu'au besoin qu'avait la France de répandre ses forces au dehors, en la jetant dans d'aventureux essais de conquête. Il entreprit de faire valoir les droits de la maison d'Anjou sur la couronne des Deux-Siciles, et à la tête d'une formidable armée, ses canons braqués contre le château de Saint-Ange, il obtint sans peine du pape Alexandre VI le titre fastueux et vain d'empereur de Constantinople (1494). Mais presque au lendemain de son entrée triomphale à Naples, l'Italie commença à se lever contre lui tout entière, et, forcé à une périlleuse retraite, la bataille de Fornoue (1495) ne lui donna que les moyens de repasser les Alpes en sûreté. Après un règne de quinze ans, il mourut dans la vingt-huitième année de son âge, et fut enterré dans l'église de Saint-Denis.

LOUIS XII, SURNOMMÉ LE PÈRE DU PEUPLE,

FILS AÎNÉ DE CHARLES, DUC D'ORLÉANS ET DE MILAN,
ET DE MARIE DE CLÈVES, SA TROISIÈME FEMME;

ROI LE 7 AVRIL 1498.

(N° 1259.) ADOLPHE BRUNE (d'après LÉONARD DE VINCI). — 1837.

Né à Blois, le 27 juin 1462. — Sacré à Reims, le 27 mai 1498, par le cardinal Guillaume Briçonnet, archevêque de Reims. — Marié : 1° en 1476, étant duc d'Orléans, à Jeanne, duchesse de Berry, fille de Louis XI, roi de France, et de Charlotte de Savoie, sa seconde

femme, dont il fut séparé le 12 décembre 1498; 2° au château de Nantes, le 8 janvier 1499, à Anne, duchesse de Bretagne, veuve de Charles VIII, roi de France, fille aînée et héritière de François, deuxième du nom, duc de Bretagne, et de Marguerite de Foix, sa seconde femme; 3° à Abbeville, le 9 octobre 1514, à Marie d'Angleterre, fille de Henri VII, roi d'Angleterre, et d'Élisabeth d'York. — Mort à Paris, au palais des Tournelles, le 1^{er} janvier 1515.

Louis XII, petit-fils de Louis, duc d'Orléans, frère de Charles VI, entreprit de faire valoir les droits de son aïeule, Valentine de Visconti, sur le duché de Milan. Rien n'arrêta d'abord ses conquêtes : quelques jours de campagne lui donnèrent le Milanais (1500); mais trois ans après les Français furent chassés du royaume de Naples, et depuis lors, malgré la soumission de Gênes et l'alliance de Florence, malgré toute la gloire des batailles d'Agnadel (1507) et de Ravenne (1512), la fortune de Louis XII ne put se soutenir en Italie contre la politique du pape Jules II et du roi d'Espagne, Ferdinand le Catholique. La ligue de Cambrai, formée contre Venise, se retourna contre la France. La domination française fut détruite en Italie, les frontières du royaume envahies, et la paix achetée par Louis XII, au prix du sacrifice de toutes ses conquêtes (1514). Ce prince, en épousant la reine Anne, veuve de Charles VIII, prépara pour le règne suivant la réunion définitive de la Bretagne au corps de la monarchie. Les états généraux de 1506 lui

déférèrent solennellement le titre de *Père du peuple*, mérité par sa paternelle répugnance à accroître le fardeau des charges publiques. Louis XII, après un règne de dix-sept ans, mourut dans la cinquante-troisième année de son âge, et fut enterré dans l'église de Saint-Denis.

FRANÇOIS I^{er},

FILS DE CHARLES D'ORLÉANS, COMTE D'ANGOULÊME, ET DE LOUISE DE SAVOIE ;

ROI LE 1^{er} JANVIER 1515.

(N° 1260.) Portrait du temps.

Né à Cognac, le 12 septembre 1494. — Sacré à Reims, le 25 janvier 1515, par Robert de Lénoncourt, archevêque de Reims. — Marié : 1° à Saint-Germain-en-Laye, le 18 mai 1514, à Claude de France, fille aînée de Louis XII, roi de France, et d'Anne, duchesse de Bretagne, sa seconde femme; 2° le 4 juillet 1530, à Éléonore d'Autriche, veuve d'Emmanuel (le Fortuné), roi de Portugal, fille de Philippe I^{er}, roi de Castille, et de Jeanne d'Aragon, dite *la Folle*. — Mort au château de Rambouillet, le 31 mars 1547.

François I^{er} était l'arrière-petit-fils du duc d'Orléans, frère de Charles VI: il avait pour aïeul Jean d'Orléans, comte d'Angoulême, frère cadet du duc Charles, prisonnier à la journée d'Azincourt. La bataille de Marignan inaugura glorieusement son règne (1515). Moins heureux dans la longue suite de guerres que, pendant

près de trente ans, il eut à soutenir contre l'empereur Charles-Quint, il n'en eut pas moins l'honneur de comprendre et de suivre la politique qui appartenait à la France en Europe, et de se mettre à la tête de toutes les puissances secondaires pour résister à la prépondérance envahissante de la maison d'Autriche. Il traça la route à Henri IV, à Richelieu et à Louis XIV. En même temps il prêta un nouveau degré de concentration et de force à l'autorité monarchique. Les contemporains, reconnaissants de la protection éclairée qu'il accordait aux arts de l'esprit, lui donnèrent le beau surnom de *Restaurateur des lettres*. Aussi, malgré toutes ses fautes, son règne a-t-il gardé un caractère incontestable de grandeur. Il fonda, en 1523, le Collège de France, et l'Imprimerie royale en 1531. Son mariage avec Claude de France, fille de Louis XII et de la reine Anne, consomma la réunion de la Bretagne à la couronne. Il y rattacha également les provinces de Bourbonnais et d'Auvergne, et les comtés de Forez, de Beaujolais et de la Marche, vaste apanage de la maison de Bourbon, qui fut confisqué sur le trop célèbre connétable. Ce fut sous son règne, en 1534, que le Canada fut découvert par Jacques Cartier. Après avoir occupé le trône pendant trente-deux ans, il mourut dans la cinquante-troisième année de son âge, et fut enterré dans l'église de Saint-Denis.

HENRI II,

SECOND FILS DE FRANÇOIS Ier ET DE LA REINE CLAUDE DE FRANCE,
SA PREMIÈRE FEMME;

ROI LE 31 MARS 1547.

(N° 1261.) Naigeon (d'après François Clouet). — 1837.

Né à Saint-Germain-en-Laye, le 31 mars 1519. — Sacré et couronné le 26 ou le 28 juillet 1547, à Reims, par le cardinal Charles de Lorraine, archevêque de Reims. — Marié à Marseille, par traité du 27 octobre 1533, à Catherine de Médicis, fille unique et héritière de Laurent de Médicis, deuxième du nom, duc d'Urbin, et de Madeleine de la Tour d'Auvergne, dite *de Boulogne*. — Mort à Paris, au palais des Tournelles, le 10 juillet 1559.

Henri II, avant son avénement à la couronne, porta d'abord le titre de duc d'Orléans et devint ensuite dauphin en 1536, après la mort de François de France, duc de Bretagne, son frère aîné. Ce prince, peu fait pour les graves pensées de la politique, n'en poursuivit pas moins la grande querelle de la France avec la maison d'Autriche. Comme son père, il entreprit la tâche difficile de combattre les progrès de la réforme au dedans du royaume et de s'allier au dehors avec les princes protestants d'Allemagne. Le traité de Cateau-Cambrésis (1558) lui laissa les trois évêchés de Toul, Metz et Verdun, conquis sur l'empire, et la possession de Calais, repris par

François, duc de Guise, sur les Anglais. Après un règne de douze ans, il mourut dans la quarantième année de son âge, et fut enterré dans l'église de Saint-Denis.

FRANÇOIS II,

FILS AÎNÉ DE HENRI II ET DE LA REINE CATHERINE DE MÉDICIS,

ROI LE 10 JUILLET 1559.

(N° 1262.) Rauch (d'après un portrait du temps). — 1837.

Né à Fontainebleau, le 19 janvier 1544. — Sacré à Reims, le 18 septembre 1559, par le cardinal Charles de Lorraine, archevêque de Reims. — Marié, le 24 avril 1558, à Marie Stuart, reine d'Écosse, fille unique de Jacques V, roi d'Écosse, et de Marie de Lorraine. — Mort à Orléans, le 5 décembre 1560.

La conjuration d'Amboise, triste prélude des guerres de religion, est le seul événement important qui ait marqué le règne de François II. Après un règne de dix-sept mois, il mourut sans postérité dans la seizième année de son âge, et fut enterré dans l'église de Saint-Denis.

CHARLES IX,

TROISIÈME FILS DE HENRI II ET DE LA REINE CATHERINE DE MÉDICIS,

ROI LE 5 DÉCEMBRE 1560.

(N° 1263.) Adolphe Brune (d'après François Clouet). — 1837.

Né à Saint-Germain-en-Laye, le 27 juin 1550. — Sacré et couronné à Reims, le 15 mai 1561, par le cardinal Charles de Lorraine, archevêque de Reims. — Marié à Mézières, le 26 novembre 1570, à Élisabeth d'Autriche, seconde fille de Maximilien II, empereur d'Autriche, et de Marie d'Autriche. — Mort au château de Vincennes, le 30 mai 1574.

Charles IX, qui avait d'abord porté le titre de duc d'Angoulême, et ensuite celui de duc d'Orléans, succéda sur le trône à son frère François II. Il resta trois ans sous la tutelle de sa mère, Catherine de Médicis, et fut déclaré majeur le 17 août 1563. Les guerres de religion ont donné à son règne une triste célébrité. Les batailles de Dreux (1562) et de Saint-Denis (1567), de Jarnac (1569) et de Moncontour, et la journée de la Saint-Barthélemy (1572), sont autant de dates sinistres à enregistrer pour l'histoire. Il régna quatorze ans, mourut sans postérité dans la vingt-quatrième année de son âge, et fut enterré dans l'église de Saint-Denis.

HENRI III,

QUATRIÈME FILS DE HENRI II ET DE LA REINE CATHERINE DE MÉDICIS,

ROI LE 30 MAI 1574.

(N° 1264.) Rubio (d'après un portrait du temps). — 1837.

Né à Fontainebleau, le 19 septembre 1551. — Sacré et couronné à Reims, le 13 février 1575, par Louis de Lorraine, cardinal de Guise, évêque de Metz. — Marié à Reims, le 15 février 1575, à Louise de Lorraine, fille aînée de Nicolas de Lorraine, duc de Mercœur, comte de Vaudémont, et de Marguerite d'Egmont, sa première femme. — Mort à Saint-Cloud, le 2 août 1589.

Il porta d'abord le titre de duc d'Anjou et de Bourbonnais, et ensuite celui de duc d'Orléans. Nommé lieutenant général du royaume en 1567, il fut élu roi de Pologne le 9 mai 1573, et couronné à Cracovie, le 15 février suivant. Il succéda à la couronne de France après la mort de son frère Charles IX, et institua l'ordre du Saint-Esprit le 1^{er} janvier 1579. Le règne de Henri III vit s'accroître la violence des guerres de religion. La ligue, cette vaste et puissante organisation des catholiques du royaume pour combattre le protestantisme, devint un instrument de faction entre les mains de l'ambitieuse maison des Guises, et le pouvoir royal s'éclipsa devant la redoutable popularité du chef de cette maison.

De là la journée des barricades, qui chassa Henri III de Paris (12 mai 1588), suivie de bien près de la sanglante tragédie des états de Blois (23 décembre 1588), et, l'année suivante, de l'assassinat du roi par le fanatique Jacques Clément. Henri III était sans postérité : il avait régné quinze ans et était dans la trente-huitième année de son âge. Il fut enterré dans l'église de Saint-Denis.

HENRI IV,

SECOND FILS D'ANTOINE DE BOURBON, DUC DE VENDÔME, ROI DE NAVARRE, ET DE JEANNE D'ALBRET, REINE DE NAVARRE, PRINCESSE DE BÉARN, COMTESSE DE FOIX;

ROI LE 2 AOUT 1589.

(N° 1265.) M^{me} DE LÉOMENIL (d'après FRANÇOIS PORBUS). — 1837.

Né au château de Pau (Béarn), le 13 décembre 1553. — Sacré à Chartres, le 27 février 1594, par Nicolas de Thou, évêque de Chartres. — Marié : 1° à Paris, le 18 août 1572, à Marguerite de France, duchesse de Valois, seconde fille de Henri II, roi de France, et de Catherine de Médicis (ce mariage fut déclaré nul par l'autorité de l'église, le 17 décembre 1599); 2° à Lyon, le 27 décembre 1600, à Marie de Médicis, fille aînée de François-Marie de Médicis, premier du nom, grand-duc de Toscane, et de Jeanne d'Autriche. — Mort à Paris, le 14 mai 1610.

D'abord prince de Béarn, il fut gouverneur et amiral de Guyenne en 1562, devint roi de Navarre en 1572,

après la mort de sa mère, et succéda ensuite, en 1589, lors de la mort de Henri III, au trône de France. On sait tous les combats qu'il eut à livrer, tous les efforts de politique qu'il eut à faire, pour vaincre la ligue fomentée et soutenue par Philippe II, et reconquérir sur elle son royaume. Son abjuration le réconcilia avec les catholiques français et avec l'église, et la guerre déclarée à l'Espagne replaça la France, en 1595, dans son état de rivalité naturelle avec la maison d'Autriche. Le traité de Vervins (1598) mit fin à cette guerre, et donna à Henri IV le loisir de cicatriser les plaies du royaume. Il fit concourir à ses plans les lumières et l'intégrité de Sully, et la France, sous cette habile administration, prit un essor de prospérité et de grandeur qu'elle n'avait point connu jusqu'alors. Mais, au milieu même des travaux de la paix, Henri IV soutenait le rôle politique qui appartenait à la France, et par des négociations fortement nouées, il s'était rattaché tous les états secondaires intéressés au maintien de l'équilibre européen, pour se mettre à leur tête contre la vaste puissance de la maison d'Autriche, et lui porter en Allemagne des coups redoutables, lorsque le poignard de Ravaillac vint arrêter ses grands desseins. Il avait doté la couronne du petit royaume de Navarre et du comté de Foix, patrimoine de sa famille; il y réunit encore le Bugey et la Bresse, échangés avec le duc de Savoie contre le marquisat de Saluces. Après un règne de vingt et un ans, il mourut dans la cinquante-septième année de son âge, et fut enterré dans l'église de Saint-Denis.

LOUIS XIII,

FILS AÎNÉ DE HENRI IV ET DE LA REINE MARIE DE MÉDICIS, SA SECONDE FEMME;

ROI LE 14 MAI 1610.

(N° 1266.) Lestang (d'après Philippe de Champagne). — 1837.

Né à Fontainebleau, le 27 septembre 1601. — Sacré et couronné à Reims, le 17 octobre 1610, par François, cardinal de Joyeuse, archevêque de Rouen. — Marié par procureur à Burgos, en Castille, le 18 octobre 1615, et en personne, à Bordeaux, le 25 novembre suivant, à Anne-Marie-Maurice d'Autriche, infante d'Espagne, fille aînée de Philippe III, roi d'Espagne, et de Marguerite d'Autriche. — Mort au château de Saint-Germain-en-Laye, le 14 mai 1643.

Louis XIII fut déclaré majeur au parlement en 1614, mais il subit plusieurs années encore l'ascendant de sa mère. Marie de Médicis avait abandonné la politique de Henri IV et soumis la France à l'influence espagnole. Le mariage du roi avec Anne d'Autriche fut l'éclatante manifestation de ce grand changement (1615). Mais, après quatorze ans de tiraillements intérieurs, pendant lesquels les rênes de l'état flottèrent au gré des intrigues de la cour et de la fortune des partis qui la divisaient, le gouvernement passa aux mains vigoureuses du cardinal de Richelieu. Louis XIII, tout en haïssant et craignant

ce puissant ministre, s'associa par son concours à tout ce qu'il fit pour la grandeur de la France. Abattre et désarmer les protestants par la ruine de leurs forteresses et la destruction de leur organisation politique, puis abaisser les princes et les grands et en faire les dociles et silencieux instruments de la royauté, telle fut la première partie de la tâche entreprise par Richelieu. Il y réussit à travers les embarras d'une lutte sans cesse renouvelée. Libre alors de tourner au dehors les forces de la France, il la fit entrer dans la guerre de *trente ans*, et reprit l'œuvre commencée par Henri IV, d'humilier et d'affaiblir la maison d'Autriche (1635). Il mourut au plus fort de la lutte (1642). Louis XIII ne lui survécut que quelques mois. Ce prince était âgé de quarante-deux ans et en avait régné trente-trois. Il fut enterré dans l'église de Saint-Denis. — La fondation de l'Académie française est une des gloires de son règne et de l'administration du cardinal de Richelieu.

LOUIS XIV,

FILS AÎNÉ DE LOUIS XIII ET DE LA REINE ANNE D'AUTRICHE,

ROI LE 14 MAI 1643.

(N° 1267.) Tableau du temps par ANDRY.

Né au château de Saint-Germain-en-Laye, le 5 septembre 1638. — Sacré et couronné à Reims, le 7 juin 1654, par Simon le Gras, évêque de Soissons. — Marié, par procureur, à Fontarabie, par l'évêque de Pampelune, le 3 juin 1660, et en personne, à Saint-Jean-de-Luz, le

9 du même mois, à Marie-Thérèse d'Autriche, infante d'Espagne, fille unique de Philippe IV, roi d'Espagne, et d'Élisabeth de France, sa première femme. — Mort à Versailles, le 1ᵉʳ septembre 1715.

Louis XIV fut déclaré majeur, en séance du parlement, le 7 septembre 1651. La minorité de Louis XIV vit d'abord cette suite d'étonnantes victoires remportées à Rocroy (1643), à Fribourg (1645), à Nordlingen (1646) et à Lens (1648), qui rendirent Mazarin l'arbitre de l'Europe dans la conclusion du célèbre traité de Westphalie. Les troubles de la Fronde affaiblirent ensuite pendant cinq ans la France au dedans, et lui ôtèrent l'avantage dans sa lutte prolongée contre la monarchie espagnole. Mais le triomphe de la royauté, dans cette dernière campagne qu'elle eut à soutenir contre les restes de la turbulence aristocratique, lui profita tout aussitôt au dehors, et le traité des Pyrénées donna à la France, déjà agrandie de l'Alsace, le Roussillon, la Flandre et l'Artois. A la mort de Mazarin, Louis XIV règne lui-même : la guerre des droits de la reine, en 1667, lui livre une partie de la Flandre; la grande guerre de Hollande, en 1678, devenue bientôt une guerre contre presque toute l'Europe, laisse la France maîtresse du reste de la Flandre ainsi que de la Franche-Comté (1678); Strasbourg devient une des clefs du royaume en 1682. C'est l'apogée de la gloire de Louis XIV: La lutte sanglante qu'il soutint contre la ligue d'Augsbourg procura un nouveau lustre à ses armes,

sans étendre sa frontière (1688-97). Lorsqu'ensuite il accepta le testament de Charles II, qui donnait (1701) à son petit-fils la monarchie espagnole, ce fut une bien haute pensée que celle d'abaisser ainsi la barrière des Pyrénées et de confondre les intérêts de deux nations si longtemps rivales. Mais cet immense résultat fut acheté au prix de treize années d'une guerre désastreuse, qui firent expier au grand roi l'orgueil de ses prospérités passées par un triste enchaînement d'humiliations et de revers (1701-14). Cependant les traités d'Utrecht (1713) et de Rastadt (1714) laissèrent à Philippe le trône de Castille, et à Louis XIV presque toutes ses anciennes conquêtes. Le trait dominant du caractère de Louis XIV est d'avoir porté très-haut le sentiment national et identifié la gloire de la France avec la sienne. Ce qu'il fit pour régulariser l'administration et concentrer toutes les forces du pays au sein de l'autorité monarchique n'est pas un des moindres bienfaits de son règne. Le siècle de Louis XIV restera toujours une des périodes les plus magnifiques de l'histoire de l'esprit humain. Sans parler des encouragements et des faveurs qu'il prodigua aux lettres et aux arts, il suffit de rappeler ici avec leurs dates les principales de ses grandes fondations. Il établit l'Académie royale des inscriptions et belles-lettres en 1663, celle de peinture et de sculpture en 1664, celle des sciences en 1666, celle des élèves de Rome en 1667, celle de musique en 1669, et celle d'architecture en 1671; fit bâtir le palais de Versailles en 1661, la colonnade du Louvre en 1665, l'Observatoire en 1667, et

l'hôtel des Invalides en 1671 ; fonda la maison de Saint-Cyr en 1686, pour l'éducation de deux cent cinquante pauvres demoiselles, et institua l'ordre militaire de Saint-Louis au mois de mai 1693. Après un règne de soixante et douze ans, il mourut dans la soixante et dix-septième année de son âge, et fut enterré dans l'église de Saint-Denis.

LOUIS XV,

TROISIÈME FILS DE LOUIS DE FRANCE, DAUPHIN, DUC DE BOURGOGNE,
ET DE MARIE-ADÉLAÏDE DE SAVOIE;

ROI LE 1ᵉʳ SEPTEMBRE 1715.

(N° 1268.) Tableau du temps, d'après VANLOO.

Né à Versailles, le 15 février 1710. — Sacré et couronné à Reims, le 25 octobre 1722, par le cardinal de Rohan, archevêque de Reims. — Marié à Fontainebleau, le 5 septembre 1725, à Marie Leczinska, fille unique et héritière de Stanislas Leczinski, roi de Pologne, et de Catherine, comtesse de Bnin-Opalinska. — Mort à Versailles, le 10 mai 1774.

Louis XV était arrière-petit-fils de Louis XIV et petit-fils de Louis de France, dauphin, père du duc de Bourgogne. Les huit années de sa minorité se passèrent sous la régence de Philippe, duc d'Orléans : il fut déclaré majeur en séance du parlement, le 22 février 1720. — Quatre guerres marquèrent le cours de son long règne : la première, suscitée par la turbulente ambition du cardinal Alberoni, fut promptement étouffée et sans

important résultat (1718-20); la guerre de la succession de Pologne (1733-38), entreprise pour soutenir les droits de Stanislas Leczinski, beau-père du roi, ne fut point heureuse pour ce prince, mais elle assura à la France la possession de la Lorraine, nécessaire complément de sa frontière orientale. La guerre de la succession d'Autriche (1741-48) couvrit de gloire les armées françaises, victorieuses à Fontenoy (1745), à Rocoux (1746), à Lawfeld (1747), mais fut sans profit pour le royaume. Enfin la guerre de *sept ans*, signalée par une triste suite de revers, enleva à la France le Canada, la plus belle de ses colonies (1756-63). L'acquisition de la Corse, en 1768, ne répara qu'incomplétement cette grande perte. L'autorité monarchique, parvenue sous Louis XIV au plus haut point qu'elle pût atteindre, sembla graduellement s'affaisser sous elle-même pendant les soixante années du règne de Louis XV. Le coup d'état par lequel ce prince exila le parlement de Paris, pour terminer la longue querelle de la cour avec ce grand corps, fut une cause redoutable d'impopularité pour son gouvernement. Louis XV établit l'Académie royale de chirurgie en 1731, fonda l'École royale militaire en 1751, et institua, le 10 mars 1759, l'ordre du Mérite militaire. Après un règne de soixante ans, il mourut dans la soixante-cinquième année de son âge, et fut enterré dans l'église de Saint-Denis.

LOUIS XVI,

TROISIÈME FILS DE LOUIS DE FRANCE, DAUPHIN, ET DE MARIE JOSÈPHE DE SAXE, SA SECONDE FEMME;

ROI LE 10 MAI 1774.

(N° 1269.) Duplessis. — Vers 1780.

Né à Versailles, le 23 août 1754. — Sacré et couronné à Reims, le 11 juin 1775, par le cardinal de la Roche-Aymon, archevêque de Reims. — Marié à Versailles, le 16 mai 1770, à Marie-Antoinette-Josèphe-Jeanne, archiduchesse d'Autriche, dixième fille de François Ier, empereur d'Allemagne, et de Marie-Thérèse d'Autriche, reine de Hongrie et de Bohême. — Mort le 21 janvier 1793.

NAPOLÉON,

FILS DE CHARLES DE BONAPARTE ET DE MARIE-LÆTITIA RAMOLINO,

EMPEREUR LE 18 MAI 1804.

(N° 1270.) Robert Lefèvre. — 1806.

Né à Ajaccio (Corse), le 15 août 1769. — Sacré et couronné, le 12 décembre 1804, par le pape Pie VII, dans l'église Notre-Dame de Paris.—Marié : 1° le 9 mars 1796, à Marie-Françoise-Joséphine de Tascher de la Pagerie, veuve d'Alexandre, vicomte de Beauharnais, général en chef de l'armée du Rhin, fille de Joseph-Gaspard de Tascher, seigneur de la Pagerie et de Rose-Claire de Vergée de Salois, dont il fut séparé le 16 dé-

cembre 1809; 2° à Saint-Cloud, le 1ᵉʳ avril 1810, à Marie-Louise, archiduchesse d'Autriche, fille de François II, empereur d'Autriche, et de Marie-Thérèse des Deux-Siciles. — Mort le 5 mai 1821.

Général en chef de l'armée d'Égypte, le 5 mars 1798, consul le 10 novembre 1799, empereur le 18 mai 1804, roi d'Italie le 18 mars 1805, il mourut à Sainte-Hélène, à l'âge de cinquante-deux ans.

LOUIS XVIII,

QUATRIÈME FILS DE LOUIS DE FRANCE, DAUPHIN, ET DE MARIE-JOSÈPHE DE SAXE, SA SECONDE FEMME;

ROI LE 2 MAI 1814.

(N° 1271.) PIERRE FRANQUE (d'après le baron Gérard). — 1837.

Né à Versailles, le 17 novembre 1755. — Marié au château de Versailles, le 14 mai 1771, à Marie-Joséphine-Louise de Savoie, fille de Victor-Amédée III, roi de Sardaigne, et de Marie-Antoinette-Ferdinande d'Espagne. — Mort à Paris, au palais des Tuileries, le 16 septembre 1824.

CHARLES X,

CINQUIÈME FILS DE LOUIS DE FRANCE, DAUPHIN, ET DE MARIE-JOSÈPHE DE SAXE, SA SECONDE FEMME;

ROI LE 16 SEPTEMBRE 1824.

(N° 1272.) Pierre Franque (d'après Horace Vernet). — 1838.

Né à Versailles, le 9 novembre 1757. — Sacré et couronné à Reims, le 29 mai 1825. — Marié, le 16 novembre 1773, à Marie-Thérèse de Savoie, fille de Victor-Amédée III, roi de Sardaigne, et de Marie-Antoinette-Ferdinande d'Espagne. — Mort à Goritz en Bohême, le 5 novembre 1836.

LOUIS-PHILIPPE I^{er},

FILS AÎNÉ DE LOUIS-PHILIPPE-JOSEPH D'ORLÉANS, DUC D'ORLÉANS, ET DE LOUISE-ADÉLAÏDE DE BOURBON;

ROI LE 9 AOUT 1830.

(N° 1273.) Xavier Dupré (d'après François Winterhalter). — 1839.

Né à Paris le 6 octobre 1773. — Marié à Palerme, le 25 novembre 1809, à Marie-Amélie-Thérèse, princesse des Deux-Siciles, fille de Ferdinand IV, roi des Deux-Siciles, et de Marie-Caroline-Louise, archiduchesse d'Autriche.

AMIRAUX[1].

FLORENT DE VARENNES,
AMIRAL DE FRANCE EN 1270.

(N° 1274.)

Né..... — Mort.....

« Il était amiral de France sous saint Louis, au passage d'outre-mer, en 1270, et il reçut en 1271, au nom du roi Philippe le Hardi, l'hommage que lui rendit Aymar, comte de Valentinois [2]. »

ENGUERRAND DE COUCY,
AMIRAL DE FRANCE EN 1285.

(N° 1275.)

Né..... — Mort.....

Enguerrand était amiral de la flotte du roi Philippe

[1] La collection des portraits des amiraux, depuis le n° 1274 jusqu'au n° 1333, est celle du comte de Toulouse, grand amiral; elle a été donnée par le Roi.

[2] *Histoire généalogique et chronologique de la maison de France et des grands officiers de la couronne*, par le P. Anselme.

le Hardi, en 1285, suivant Guillaume de Nangis, qui dit qu'il fut pris « en un combat naval par les Aragonais [1]. »

MONTMORENCY (MATHIEU DE),

QUATRIÈME DU NOM, SEIGNEUR DE MONTMORENCY,

FILS AÎNÉ DE MATHIEU DE MONTMORENCY, TROISIÈME DU NOM, SEIGNEUR DE MONTMORENCY, ETC ET DE JEANNE DE BRIENNE RAMERU;

AMIRAL DE FRANCE EN 1295.

(N° 1276.)

Né vers 1250. — Marié : 1° avant 1273, à Marie de Dreux, fille aînée de Robert, quatrième du nom, comte de Dreux, et de Béatrix de Montfort; 2° en mars 1277, à Jeanne de Lévis, veuve de Philippe de Montfort, seigneur de Castres, et fille de Guy de Lévis, deuxième du nom, seigneur de Mirepoix, et d'Isabeau de Marly. — Mort en 1304 ou 1305.

« Il accompagna le roi Philippe III (le Hardi) au voyage d'Aragon, en 1285, et fut créé grand chambellan de France par le roi Philippe IV (le Bel). Il exerça la charge d'amiral de France en 1295, et servit dans la guerre de Flandre en 1303 [2]. » Il mourut à l'âge d'environ cinquante-cinq ans. Son tombeau se trouvait autrefois dans l'église du prieuré de Conflans-Sainte-Honorine, près de Pontoise.

[1] *Histoire généalogique et chronologique de la maison de France et des grands officiers de la couronne*, par le P. Anselme.

[2] *Histoire généalogique et chronologique des grands officiers de la couronne.*

HARCOURT (JEAN DE),

DEUXIÈME DU NOM, SIRE DE HARCOURT,

TROISIÈME FILS DE JEAN DE HARCOURT, PREMIER DU NOM, SIRE DE HARCOURT, ETC. ET D'ALIX DE BEAUMONT;

AMIRAL DE FRANCE EN 1295.

(N° 1277.)

Né vers 1240. — Marié : 1° en.... à Agnès de Lorraine, fille de Ferry III, duc de Lorraine, et de Marguerite de Champagne-Navarre; 2° après 1263, à Jeanne, vicomtesse de Châtellerault, dame de Lillebonne, veuve de Geoffroy de Lezignem, seigneur de Jarnac, etc. et fille d'Aimery, vicomte de Châtellerault, et d'Agathe de Dammartin, dite *de Ponthieu*. — Mort le 21 décembre 1302.

Maréchal de France en 1283, il accompagna Philippe le Hardi dans la guerre de 1285, contre le roi d'Aragon. Amiral en 1295, il assiégea et prit la ville de Douvres en 1296. Il mourut à l'âge d'environ soixante-deux ans [1].

[1] Voir les Maréchaux, n° 1392.

TOCY (OTHON DE),

FILS D'OTHON DE TOCY ET DE.........

AMIRAL DE FRANCE EN 1296.

(N°. 1278.)

Né..... —Marié à..... — Mort en 1297.

« Le registre de Robert Mignon porte qu'Othon de Tocy exerça la charge d'amiral depuis le vendredi avant la Nativité de Notre-Seigneur 1296, jusques au mardi avant la fête de Saint-Luc 1297, qu'il mourut [1]. »

BENOIST ZACHARIE,

AMIRAL DE FRANCE EN 1297.

(N° 1279.)

Né.....—Marié à.....—Mort après 1314.

« Il était d'une ancienne famille de Gênes, et homme très-célèbre dans les guerres de mer de son temps. Avant de venir au service de France, il avait commandé partie de la flotte de Gênes et remporté une grande victoire sur les Pisans en 1284 et 1286..... Il servit depuis Sanche, roi de Castille, qui le fit son amiral. Il passa ensuite au service de la France, était au siége de Lille en Flandre avec le roi Philippe le Bel [2]. » Amiral de la mer en 1297,

[1] *Histoire généalogique et chronologique des grands officiers de la couronne.*
[2] *Ibid.*

après la mort d'Othon de Tocy, « Benoist Zacharie vivait encore en 1314; mais il n'était plus amiral[1]. » On voit par cet exemple et d'autres qui suivront, que cette charge n'avait encore alors ni la grandeur, ni la fixité qu'elle acquit plus tard.

GRIMALDI (RAYNIER DE GRIMAUT OU),
DEUXIÈME DU NOM, SEIGNEUR DE CAGNE ET DE VILLENEUVE,
FILS UNIQUE DE RAYNIER DE GRIMAUT OU GRIMALDI, PREMIER DU NOM, ET DE SPÉCIEUSE DE CARETO;
AMIRAL DE FRANCE EN 1302.

(N° 1280.)

Né..... — Marié, en..... à Marguerite Ruffa, descendant des comtes de Sinope. — Mort en 1314.

« Il exerça l'office d'amiral de la mer de 1302 à 1307, et se trouva à la bataille de Mons-en-Puelle, donnée contre les Flamands, en 1304. — Dans le contrat de mariage, signé le 19 mai 1355, entre Guillaume III, comte de Hainaut, et Jeanne de Valois, Raynier de Grimaut y est nommé *amiral général de France* [2]. »

[1] *Histoire généalogique et chronologique des grands officiers de la couronne.*
[2] *Ibid.*

CHEPOY OU CEPOY (THIBAUT DE),

SIRE DE CHEPOY,

AMIRAL DE FRANCE EN 1306.

(N° 1281.)

Né..... — Marié, en..... à Antoinette de Grigny. — Mort avant le mois de janvier 1316.

« Le sire de Chepoy, qui était grand maître des arbalétriers de France en 1304, exerça la charge d'amiral de la mer, de 1306 à 1308, lors de l'expédition de Philippe le Bel en Romanie [1]. »

BÉRENGER-BLANC,

AMIRAL DE FRANCE EN 1315.

(N° 1282.)

Né..... — Mort vers 1326.

« Bérenger-Blanc, sergent d'armes du roi Philippe le Bel, servit aux guerres de Gascogne, sous Amaury de Narbonne, en 1298. Depuis il fut amiral de la mer et exerçait cette charge dès l'an 1315. Le roi Louis X l'envoya en Flandre, en 1318, avec le comte d'Évreux, pour le fait de l'armée de mer [2]. »

[1] *Histoire généalogique et chronologique des grands officiers de la couronne.*
[2] *Ibid.*

TRISTAN (GENTIAN),

FILS AÎNÉ DE GUILLAUME TRISTAN, SEIGNEUR D'AMBLEGNY, ETC.
ET D'ISABEAU;

AMIRAL DE FRANCE EN 1324.

(N° 1283.)

Né..... — Mort.....

Gentian Tristan fut « premier huissier d'armes du roi Philippe le Bel et son échanson. Il fut aussi huissier d'armes des rois Louis X, Philippe V et Charles IV, et nommé amiral de la mer pour la guerre de Gascogne et de Bayonne, en 1324 [1]. »

MIÉGE (PIERRE),

AMIRAL DE FRANCE EN 1326.

(N° 1284.)

Né..... — Mort.....

« Il servit le roi Charles IV en 1322 et 1324; depuis, ayant été pourvu de la charge d'amiral de la mer, qu'il exerçait en 1326, il fut envoyé l'année suivante à Rouen avec Jean Le Mire, huissier d'armes, pour visiter les navires et vaisseaux en Normandie, qui devaient servir en la guerre de Gascogne [2]. »

[1] *Histoire généalogique et chronologique des grands officiers de la couronne.*
[2] *Ibid.*

CHEPOY (JEAN DE),

DEUXIÈME DU NOM, SEIGNEUR DE CHEPOY,

SECOND FILS DE JEAN DE CHEPOY, PREMIER DU NOM,
ET D'ISABEAU DE DENISY;

AMIRAL DE FRANCE EN 1334.

(N° 1285.)

Né..... — Marié, en..... à Jeanne de Bucy, fille de Simon, seigneur de Bucy, chevalier, président au parlement de Paris. — Mort en 1335.

Suivant un arrêt du parlement, du 7 avril 1334, cité par le P. Anselme, Chepoy fut commis, avec Eustache de Montigny, pour commander les galères que Philippe de Valois envoyait contre les Turcs. Il revint en France en 1335, et mourut la même année à Cathenoy, où il fut enterré [1].

QUIERET (HUGUES),

AMIRAL DE FRANCE EN 1336.

(N° 1286.)

Né..... — Marié, en..... à Blanche de Harcourt, quatrième fille de Jean de Harcourt, troisième du nom, sire de Harcourt, et d'Alix de Brabant, dame de Mézières. —Mort en 1340.

« Il se trouva à la guerre de Gascogne, sous Alphonse

[1] *Histoire généalogique et chronologique des grands officiers de la couronne.*

d'Espagne, en 1326; sénéchal de Beaucaire en 1329, il exerçait, dès l'année 1336, la charge d'amiral, était capitaine de Tournay le 28 octobre 1339, et mourut des blessures qu'il reçut dans un combat naval donné contre les Anglais en 1340 [1]. »

DORIA (AITHON),
AMIRAL DE FRANCE EN 1339.

(N° 1287.)

Né..... — Mort.....

« Amiral de France en 1339, sous Philippe de Valois [2]. »

BEUCHET OU BEHUCHET (NICOLAS),
SEIGNEUR DE MUSY, ETC.
AMIRAL DE FRANCE EN 1339.

(N° 1288.)

Né..... — Marié, en..... à Philippe de Dreux, fille de Jean de Dreux, seigneur de Châteauneuf et de Marguerite de la Roche. — Mort le 6 mai 1340.

« Il fut maître des eaux et forêts le 6 juin 1328, puis trésorier du roi Philippe VI, qui le pourvut de la charge de maître des comptes en 1338, et du commandement

[1] *Histoire généalogique et chronologique des grands officiers de la couronne.*
[2] *Ibid.*

de son armée de mer en qualité d'amiral, conjointement avec Hugues Quieret, avec lequel il passa en Angleterre en 1339, y brûla plusieurs places et s'empara de Portsmouth. L'année suivante, étant demeuré prisonnier dans un combat naval livré contre Édouard, roi d'Angleterre, ce prince le fit pendre au mât d'un navire [1]. »

DE LA CERDA (LOUIS), DIT LOUIS D'ESPAGNE,

PRINCE DES ÎLES FORTUNÉES, COMTE DE TALMOND,

FILS AÎNÉ D'ALPHONSE DE LA CERDA, BARON DE LUNEL, ET DE MAHAUD, DAME DE LUNEL, SA PREMIÈRE FEMME;

AMIRAL DE FRANCE EN 1341.

(N° 1289.)

Né..... — Marié, en..... à Éléonore de Guzman, fille d'Alphonse Perez de Guzman, seigneur de Medina-Sidonia. — Mort après le 8 mars 1351.

« Il rendit de grands services au roi Philippe de Valois dans la guerre contre les Anglais; il assista Charles de Blois, duc de Bretagne, contre Jean de Bretagne, comte de Montfort, et prit sur lui Dinan et Guérande. Il exerça la charge d'amiral depuis le 13 mars 1341 jusqu'au 28 décembre suivant, et livra un combat naval, en vue des îles de Guernesey, à Robert d'Artois, troisième du nom, comte de Beaumont-le-Roger [2]. »

[1] *Histoire généalogique et chronologique des grands officiers de la couronne.*
[2] *Ibid.*

FLOTTE (PIERRE), DIT FLOTTON DE REVEL,

FILS AÎNÉ DE GUILLAUME FLOTTE, SEIGNEUR DE REVEL ET D'ES-
COLLE, CHANCELIER DE FRANCE, ET DE ELIPS DE MELLO, SA
PREMIÈRE FEMME;

AMIRAL DE FRANCE EN 1345.

(N° 1290.)

Né..... — Marié, en 1332, à Marguerite de Châtillon, fille de Gaucher de Châtillon, seigneur du Tour, et de Marguerite, dame de Dampierre et de Sompuis. — Mort avant Noël 1350.

« Pierre Flotte servit sous le connétable d'Eu (Raoul de Brienne, premier du nom) dans les guerres de Gascogne et de Languedoc, depuis le 12 juillet 1337 jusqu'au 13 octobre suivant, et en Flandre, depuis le 16 mars jusqu'au 17 mai 1338. Le roi Philippe de Valois le créa amiral de France par lettres du 28 mars 1345. Il exerça cette charge jusqu'au 19 octobre 1347, qu'il s'en démit [1]. »

[1] *Histoire généalogique et chronologique des grands officiers de la couronne.*

NANTEUIL (JEAN DE), DIT FRÈRE JEAN DE NANTEUIL,

AMIRAL DE FRANCE EN 1347.

(N° 1291.)

Né..... — Mort vers 1356.

« Chevalier de l'ordre de Saint-Jean de Jérusalem, prieur d'Aquitaine, lieutenant au prieuré de France, amiral de la mer, conseiller du roi, capitaine de la Rochelle, de Saintonge, etc. frère Jean de Nanteuil, suivant une commission du 4 décembre 1347, exerça la charge d'amiral après la démission de Pierre Flotte, en 1347, jusqu'en 1356, qu'il mourut [1]. »

QUIERET (ENGUERRAND),

SEIGNEUR DE FRANSU,

AMIRAL DE FRANCE EN 1357.

(N° 1292.)

Né..... — Marié, en..... à N... de Roye, fille de Dreux de Roye, seigneur de Germiny et de Roye, et d'Alix de Garlande. — Mort vers 1359.

« Il fit la guerre en Languedoc et en Guyenne, sous le connétable d'Eu, du 13 juillet 1337 au 14 octobre suivant, et en Flandre, du 15 mars 1338 au 30 septembre

[1] *Histoire généalogique et chronologique des grands officiers de la couronne.*

1340 ; à Cambrai et sur les frontières de Hainaut en 1342 ; défendit la ville de Rue, dont il était capitaine, en juillet 1354, et servit depuis sous le maréchal de Néelle, en Picardie. Le journal du Trésor, d'octobre 1357, le qualifie du titre d'amiral. Il mourut peu de temps après [1]. »

MENTENAY (ENGUERRAND DE),
AMIRAL DE FRANCE EN 1359.

(N° 1293.)

Né..... — Mort.....

« Il fut commis pour exercer l'office d'amiral de France, jusqu'à ce qu'il y eût été pourvu par lettres de monsieur le régent (Charles de France, dauphin, depuis Charles V), du 29 avril 1359, et en fit serment le 25 mai suivant [2]. »

LA HEUSE (JEAN DE), DIT LE BAUDRAN,
SECOND FILS DE PIERRE DE LA HEUSE ;
AMIRAL DE FRANCE EN 1359.

(N° 1294.)

Né..... — Mort après 1372.

« Jean de la Heuse fit ses premières armes sous le

[1] *Histoire généalogique et chronologique des grands officiers de la couronne.*
[2] *Ibid.*

88 GALERIES HISTORIQUES

connétable d'Eu (Raoul de Brienne, premier du nom), en 1337; châtelain du château de Cherbourg en 1347, il servit en Normandie sous le maréchal d'Audenham, en 1354, et fut commis, au mois d'avril 1356, pour garder Pont-Audemer. Le dauphin, régent pendant la captivité du roi Jean son père, le fit son maréchal au mois d'octobre 1356; il se trouva en cette qualité au siége de Honfleur, en 1357. En récompense de ses services, le dauphin le nomma amiral de la mer, par lettres du 3 juin 1359, et il exerça cette charge jusqu'en 1368, qu'il donna sa démission [1]. »

PÉRILLEUX (FRANÇOIS DE),

FILS DE.....

AMIRAL DE FRANCE EN 1368.

(N° 1295.)

Né..... — Marié à..... — Mort après 1369.

Il fit ses premières armes au service de Pierre, roi d'Aragon, qui l'envoya ambassadeur en France, en 1355 et 1361. Depuis, étant passé au service de la France, le roi Charles V le pourvut de la charge d'amiral de la mer en 1368 [2].

[1] *Histoire généalogique et chronologique des grands officiers de la couronne.*
[2] *Ibid.*

NARBONNE (AIMERY DE),

DIXIÈME DU NOM, VICOMTE DE NARBONNE,

SECOND FILS D'AIMERY DE NARBONNE, HUITIÈME DU NOM, VICOMTE DE NARBONNE, ET DE CATHERINE DE POITIERS, SA PREMIÈRE FEMME;

AMIRAL DE FRANCE EN 1369.

(N° 1296.)

Né vers 1312. — Marié : 1° en..... à Béatrix de Sully, fille aînée de Jean, deuxième du nom, sire de Sully, et de Marguerite de Bourbon; 2° en..... à Yolande de Genève, cinquième fille d'Amédée, troisième du nom, comte de Genève, et de Mahaud d'Auvergne, dite *de Boulogne*; 3° en..... à Béatrix d'Arborée, fille de Marian, prince et juge d'Arborée, et de Béatrix de Cabrens; 4° en........ à Guillemette, veuve de Pierre Galceran de Pinos. — Mort en 1382.

Il accompagna, en 1353, Blanche de Bourbon, mariée à Pierre le Cruel, roi de Castille. Il se trouva à la bataille de Poitiers, en 1356, y fut blessé et fait prisonnier; il fut encore prisonnier dans un combat, près de Montauban, en 1366. Créé amiral de France par lettres de Charles V, du 28 décembre 1369, il fut destitué de cette charge en 1373. Il mourut dans un âge avancé et fut enterré au monastère de Fontfroide, près de Narbonne [1].

[1] *Histoire généalogique et chronologique des grands officiers de la couronne.*

VIENNE (JEAN DE),

SEIGNEUR DE ROLLANS,

FILS DE GUILLAUME DE VIENNE, SEIGNEUR DE ROLLANS, ET DE CLAUDINE, DAME DE CHAUDENEY;

AMIRAL DE FRANCE EN 1373.

(N° 1297.)

Né vers 1341. — Marié, le 28 mars 1356, à Jeanne d'Oyselet, dame de Bonnencontre, fille de Jean, seigneur d'Oyselet, et de Marie de Rougemont. — Mort le 26 septembre 1396.

Jean de Vienne fut un des plus vaillants chevaliers qui, sous le règne de Charles V, aidèrent ce prince à chasser les Anglais du royaume. « Il fut, dit le P. Anselme, l'un des seigneurs donnés en otage au roi de Navarre, lors de son entrevue à Vernon, en 1370, avec le roi de France..... Amiral en 1373, il continua, après la mort de Charles V, à rendre ses services au roi Charles VI, qui le confirma dans sa charge, et suivit ce prince en Flandre dans l'année 1382. » Ambassadeur en Savoie la même année, il fut nommé chevalier de l'Annonciade. Dans un titre du 13 novembre 1383, il est qualifié chevalier, conseiller et chambellan du roi. Lorsqu'en 1396 l'esprit des croisades se réveilla en France, à la nouvelle des conquêtes du sultan Bajazet de plus en plus menaçantes pour l'Occident, Jean de Vienne fut un des vieux chevaliers dont l'exemple entraîna la

jeune noblesse du royaume au secours de Sigismond, roi de Hongrie. Il périt, en combattant vaillamment à la tête de l'avant-garde française, dans la fatale journée de Nicopolis. Il était âgé d'environ cinquante-cinq ans [1].

TRIE (RENAUD DE),

SEIGNEUR DE SERIFONTAINE,

FILS AÎNÉ DE MATHIEU DE TRIE, DIT LOHIER, SEIGNEUR DE SERI-
FONTAINE, ET DE JEANNE DE BLARU, SA PREMIÈRE FEMME;

AMIRAL DE FRANCE LE 20 OCTOBRE 1397.

(N° 1298.)

Né..... — Marié, en..... à Jeanne de Bellengues. — Mort en 1406.

« Chambellan du roi Charles VI, membre de son grand conseil le 21 mars 1393, de Trie exerça la charge de maître des arbalétriers en 1394 et 1395, fut amiral le 20 octobre 1397, se démit de cette charge en faveur de Pierre de Bréban, dit *Clignet*, en 1405, et mourut l'année suivante [2]. »

[1] *Histoire généalogique et chronologique des grands officiers de la couronne.*
[2] *Ibid.*

BRÉBAN (PIERRE DE), DIT CLIGNET,

SEIGNEUR DE LANDREVILLE,

AMIRAL DE FRANCE EN 1405.

(N° 1299.)

Né..... — Marié : 1° en 1405, à Marie de Namur, veuve de Guy de Châtillon, deuxième du nom, comte de Blois, et fille aînée de Guillaume, premier du nom, comte de Namur, etc. et de Catherine de Savoie, dame de Vaud, sa seconde femme, 2° en..... à Isabelle de Ribeaupierre. — Mort après en 1428.

« Il fut, dit le P. Anselme, l'un des sept chevaliers français qui, le 19 mars 1402, combattirent à outrance, près de Bordeaux, contre sept chevaliers anglais qu'ils défirent. Conseiller et chambellan de Charles VI, lieutenant en Champagne, Pierre de Bréban s'attacha à Louis de France, duc d'Orléans, et fut pourvu de la charge d'amiral le 1ᵉʳ avril 1405. Il défendit, ajoute le même auteur, en 1411, le château de Moymer, en Champagne, assiégé par les Bourguignons, et commença l'escarmouche à la bataille d'Azincourt, en 1415 [1]. »

[1] *Histoire généalogique et chronologique des grands officiers de la couronne.*

DAMPIERRE (JACQUES DE CHATILLON),

PREMIER DU NOM, SIRE DE DAMPIERRE,

FILS AÎNÉ DE HUGUES DE CHÂTILLON, SEIGNEUR DE DAMPIERRE, GRAND MAÎTRE DES ARBALÉTRIERS DE FRANCE, ET D'AGNÈS DE SECHELLES;

AMIRAL DE FRANCE EN 1408.

(N° 1300.)

Né vers 1363. — Marié, vers 1392, à Jeanne de la Rivière, fille de Charles Bureau de la Rivière, deuxième du nom, seigneur de la Rivière, premier chambellan des rois Charles V et Charles VI, et de Marie, dame d'Auneau et de Rochefort, dite *de Dreux*. — Mort le 25 octobre 1415.

« Conseiller et chambellan du roi, dit le P. Anselme, il servit le roi Charles VI, fut pourvu de la charge d'amiral par la faveur du duc de Bourgogne, dont il tenait le parti, à la place de Pierre de Bréban, par lettres données à Paris le 23 avril 1408. Il accompagna ce prince, en 1410, à son expédition contre les Liégeois, et conclut, la même année, une trêve à Boulogne avec les députés du roi d'Angleterre. Peu après, le triomphe des Armagnacs lui enleva la charge d'amiral, pour la rendre à Pierre Clignet, que la faction bourguignonne en avait dépossédé, et le sire de Dampierre, retiré dans ses domaines, n'en sortit qu'en 1415, pour aller se faire tuer,

sous la bannière royale, à la bataille d'Azincourt. Il était âgé d'environ cinquante-deux ans[1].

BRAQUEMONT (ROBERT DE), DIT ROBINET,

SEIGNEUR DE GRAINVILLE ET DE BETHENCOURT,

QUATRIÈME FILS DE RENAUD, DEUXIÈME DU NOM,

SIRE DE BRAQUEMONT;

AMIRAL DE FRANCE EN 1417.

(N° 1301.)

Né..... — Marié : 1° à Agnès de Mendoce, fille de Pedro Gonzalès de Mendoce, grand maître de la maison du roi Jean de Castille et d'Aldonce d'Ayala; 2° à Léonore de Tolède, veuve de Ruy Dias de Rosas, et fille de Fernand Alvarez de Tolède, seigneur de Val de Corneia, et de Léonore d'Ayala. — Mort.....

« Il servait, dit le P. Anselme, sous l'amiral de Vienne en 1377, était au service de Louis de France, duc d'Anjou et roi de Sicile en 1384, et deux ans après il passa à celui du roi de Castille, par ordre du roi, contre celui de Portugal. » Envoyé en Espagne en 1403 et 1405, il fut nommé en 1406 conseiller et chambellan du roi, chef de l'armée de mer en 1415, et amiral de France en 1417. Le P. Anselme ajoute « qu'il fut dépouillé de cette charge l'année suivante par la faction de Bourgogne, et se retira en Espagne. On dit qu'il mourut à Monsejon, à deux lieues de Tolède, et qu'il fut enterré

[1] *Histoire généalogique et chronologique des grands officiers de la couronne.*

en l'église de Saint-Dominique, dont il avait fait bâtir l'ancien cloître [1]. »

POIX (JEANNET DE),

SECOND FILS DE JEAN TYRREL, TROISIÈME DU NOM, SEIGNEUR DE POIX, ET DE MARGUERITE DE CHÂTILLON;

AMIRAL DE FRANCE EN.....

(N° 1302.)

Né..... — Mort sans alliance en 1418.

Jeannet de Poix, qui suivait, dit le P. Anselme, le parti du duc de Bourgogne, se trouva, en 1415, à la bataille d'Azincourt, où il demeura prisonnier des Anglais; l'année suivante, le duc de Bourgogne l'envoya en ambassade à Paris, et dans l'année 1417 il accompagna ce prince à Tours. « Il servit, ajoute le même auteur, la même année au ravitaillement de Senlis, assiégé par le connétable d'Armagnac, et mourut de la peste à Paris, en 1418. — Le roi lui avait donné l'office d'amiral de France, qu'il n'exerça jamais, quoiqu'il en prît la qualité [2]. »

[1] *Histoire généalogique et chronologique des grands officiers de la couronne.*
[2] *Ibid.*

RECOURT (CHARLES DE), DIT DE LENS,

SEIGNEUR DE LA GATTINIÈRE.

FILS DE GÉRARD DE RECOURT, CHÂTELAIN DE LENS, BARON DE LIQUES, ETC. ET DE JEANNE DE VIANNE, SA SECONDE FEMME;

AMIRAL DE FRANCE EN 1418.

(N° 1303.)

Né..... — Mort après 1419.

« Il s'attacha toute sa vie au parti de Jean-sans-Peur, duc de Bourgogne, et suivit ce prince dans toutes ses entreprises. Il fut banni de Paris par ordre de Charles VI, le 18 septembre 1413. La faction de Bourgogne ayant prévalu, il fut institué amiral de France à la place de Robert de Braquemont, le 6 juin 1418; il fut reçu au parlement le même jour et prêta le serment accoutumé... Le duc de Bourgogne l'établit en même temps son lieutenant en la ville de Paris, et il était en sa compagnie lorsqu'il fut tué à Montereau, le 10 septembre 1419. Il mourut sans avoir été marié [1]. »

[1] *Histoire généalogique et chronologique des grands officiers de la couronne.*

BEAUVOIR (GEORGES DE), OU DE CHASTELLUX,

SECOND FILS DE GUILLAUME DE BEAUVOIR, SEIGNEUR DE CHASTELLUX, CONSEILLER ET CHAMBELLAN DU DUC DE BOURGOGNE, ET DE JEANNE DE SAINT-VERAIN, SA SECONDE FEMME;

AMIRAL DE FRANCE EN 1420.

(N° 1304.)

Né..... — Mort.....

« Il exerçait, dit le P. Anselme, l'office d'amiral de France en 1420. On n'a rien trouvé de lui[1]. »

CULANT (LOUIS DE),

SEIGNEUR DE CULANT ET DE CHÂTEAUNEUF,

SECOND FILS DE GUICHARD DE CULANT, SEIGNEUR DE SAINT-AMAND, ET D'ISABELLE DE BROSSE;

AMIRAL DE FRANCE AVANT 1422.

(N° 1305.)

Né..... — Marié, en..... à Jeanne de Châtillon, dame de la Palisse, veuve de Gaucher de Passac, seigneur de la Creuzette. — Mort en 1444.

« Conseiller et chambellan de Charles VII, bailli de Melun en 1417, et amiral de France avant 1422, il se trouva au combat de Rouvroy-Saint-Denis en 1428, à

[1] *Histoire généalogique et chronologique des grands officiers de la couronne.*

la levée du siége d'Orléans en 1429, et accompagna la même année le roi à Reims, où il assista à son sacre[1]. » Ce fut un des braves capitaines qui aidèrent le plus efficacement Charles VII à reconquérir son royaume sur les Anglais.

LOHÉAC (ANDRÉ DE MONTFORT DE LAVAL,

SEIGNEUR DE), ET DE RAIZ,

SECOND FILS DE JEAN DE MONTFORT, SEIGNEUR DE KERGORLAY,
ET D'ANNE DE LAVAL, DAME DE LAVAL;

AMIRAL DE FRANCE EN 1437.

(N° 1306.)

Né en 1411.—Marié, vers 1451, à Marie de Laval, dame de Raiz, veuve de Prégent de Coëtivy, septième du nom, seigneur de Raiz, de Taillebourg, etc. amiral de France, fille unique et héritière de Gilles de Laval, seigneur de Raiz et de Blazon, maréchal de France, et de Catherine de Thouars.—Mort en janvier 1486.

Armé chevalier à l'âge de douze ans, au combat de Gravelle en 1423, il se trouva, en 1429, à la levée du siége d'Orléans et à la journée de Patay. Le sire de Lohéac représenta la même année un des pairs de France au sacre de Charles VII. Amiral de France en 1437, il se démit de cette charge en 1439, et fut nommé la même année maréchal de France. Il était en 1441 au siége de Pontoise, et commanda l'avant-garde de l'armée française dans l'ex-

[1] *Histoire généalogique et chronologique des grands officiers de la couronne.*

pédition de Guyenne en 1442. Le maréchal de Lohéac se trouva en 1447 au siége du Mans, à ceux de Coutances, de Saint-Lô et de Carentan en 1449; à la bataille de Formigny et à la prise de Cherbourg, qui acheva la conquête de la Normandie, en 1450. Trois ans après, il combattait dans l'armée qui défit le vieux lord Talbot à Castillon, et il entra victorieux dans Bordeaux. A la mort de Charles VII, en 1461, Louis XI, dans sa violente réaction contre les conseillers de son père, lui ôta l'office de maréchal de France; mais, quatre ans plus tard, ce même prince lui donna la lieutenance générale du gouvernement de Paris, et le rétablit dans sa dignité de maréchal. Nommé de nouveau amiral de France en 1469 par Louis XI, il fut décoré la même année du collier de l'ordre de Saint-Michel. Le maréchal de Lohéac mourut dans la soixante et quinzième année de son âge.

COËTIVY (PRÉGENT DE),

SEPTIÈME DU NOM, SEIGNEUR DE COËTIVY, DE RAIZ, DE TAILLEBOURG, ETC.

FILS AÎNÉ D'ALAIN DE COËTIVY, TROISIÈME DU NOM, SEIGNEUR DE COËTIVY, ET DE CATHERINE DE CHASTEL;

AMIRAL DE FRANCE EN 1439.

(N° 1307.)

Né vers 1399. — Marié en 1441 à Marie de Laval, dame de Raiz, fille unique et héritière de Gilles de Laval, seigneur de Raiz et de Blazon, maréchal de France, et de Catherine de Thouars. — Mort avant le 29 juillet 1450.

« Il prenait, dit le P. Anselme, en 1421, la qualité de lieutenant du roi Charles VII, n'étant encore que dauphin, lorsqu'il fut assiégé dans le château de Montaguillon par le comte de Salisbury. » Capitaine d'une des compagnies engagées sous la bannière royale en 1431, chambellan du roi en 1434, il se trouva, en 1437, à la prise de Montereau, et fut pourvu la même année du gouvernement de la Rochelle. « Le roi, continue le P. Anselme, lui donna la charge d'amiral en 1439, à la place du seigneur de Lohéac, nommé maréchal de France. » Le sire de Coëtivy se distingua dans la longue suite de combats et de siéges qui marquèrent, en 1449 et 1450, la conquête de la Normandie. Il fut tué d'un coup de canon devant Cherbourg, à l'âge de cinquante et un ans [1].

BUEIL (JEAN DE),

CINQUIÈME DU NOM, SIRE DE BUEIL, COMTE DE SANCERRE,

FILS AÎNÉ DE JEAN DE BUEIL, QUATRIÈME DU NOM, SIRE DE BUEIL, GRAND MAÎTRE DES ARBALÉTRIERS DE FRANCE, ET DE MARGUERITE, DAUPHINE D'AUVERGNE, DAME DE MERMANDE;

AMIRAL DE FRANCE EN 1450.

(N° 1308.)

Né vers 1413. — Marié : 1° en..... à Jeanne de Montéjean, fille aînée de Jean, seigneur de Montéjean, de Cholet, etc. et d'Anne de Sillé-le-Guillaume; 2° en 1456, à Martine Turpin, seconde fille d'Antoine Tur-

[1] *Histoire généalogique et chronologique des grands officiers de la couronne.*

pin, seigneur de Crissé, et d'Anne de la Grésille. — Vivait encore en 1474.

« Il assista, dit le P. Anselme, au sacre de Charles VII à Reims, en 1429; défit en 1431, avec Ambroise de Loré, les Anglais, près de Beaumont-le-Vicomte, et, en 1435, vers Meulan et Gisors; surprit en 1439, par escalade, la ville de Sainte-Suzanne; servit en 1441 au siége de Pontoise, et suivit le dauphin en Allemagne en 1444. Pendant la conquête de la Normandie, il servit sous le comte de Dunois, et se trouva aux prises de Rouen, Bayeux, Caen et Cherbourg, en 1450. Il fut pourvu de la charge d'amiral après la mort du sire de Coëtivy en 1450, était à la prise de plusieurs places de Guyenne en 1451 et 1453, et, y ayant conduit une armée navale, il se signala à la bataille de Castillon en Périgord. Désappointé de sa charge d'amiral en 1461, il continua à servir sous Louis XI, qui le fit chevalier de l'ordre de Saint-Michel, le 1ᵉʳ août 1469. Il était de plus conseiller et chambellan du roi, et commandait encore une compagnie de quatre-vingt-quinze lances en 1474 [1]. »

[1] *Histoire généalogique et chronologique des grands officiers de la couronne.*

MONTAUBAN (JEAN DE),

SIRE DE MONTAUBAN, DE LANDAL, DE ROMILLY, ETC.

FILS AÎNÉ DE GUILLAUME DE MONTAUBAN, SEIGNEUR DE ROMILLY, ETC. ET DE BONNE VISCONTI, DITE DE MILAN, SA SECONDE FEMME;

AMIRAL DE FRANCE LE 8 OCTOBRE 1461.

(N° 1309.)

Né vers 1415. — Marié, en..... à Anne de Kerenrais, dame de Kerenrais et de la Rigaudière, veuve d'Olivier, vicomte de Coëtmen, et fille unique d'Éon, seigneur de Kerenrais. — Mort en mai 1466.

Le sire de Montauban suivit le duc de Bretagne, lors de la conquête de la Normandie, et se trouva à la prise de Caen, de Cherbourg et de plusieurs des autres places de cette province qu'occupaient les Anglais. Le roi Charles VII l'établit bailli de Cotentin, le 19 février 1450. Il commandait le détachement de troupes bretonnes qui, en 1453, aidèrent le roi Charles VII à soumettre la Guyenne révoltée. Louis XI, à son avénement à la couronne, le créa grand maître des eaux et forêts par lettres du 3 août 1461, et amiral de France à la place du comte de Sancerre, le 8 octobre. Il fut envoyé par ce prince à Milan, en 1464, et fut présent à la ratification du traité de paix et d'alliance conclu par le duc François Sforze avec le roi de France. Il mourut en la ville de Tours, à l'âge d'environ cinquante et un ans [1].

[1] *Histoire généalogique et chronologique des grands officiers de la couronne.*

BOURBON (LOUIS, BATARD DE),

COMTE DE ROUSSILLON, DE LIGNY, ETC.

FILS NATUREL ET LÉGITIMÉ DE CHARLES DE BOURBON, PREMIER DU NOM, DUC DE BOURBON ET D'AUVERGNE, ETC. ET DE JEANNE DE BOURNAN;

AMIRAL DE FRANCE EN 1466.

(N° 1310.)

Né..... — Marié, en février 1466, à l'hôtel de ville de Paris, à Jeanne, bâtarde de France, fille naturelle de Louis XI et de Marguerite de Sassenage. — Mort le 19 janvier 1486.

« Chevalier de l'ordre de Saint-Michel, gouverneur du Dauphiné et lieutenant général en Normandie, il fut créé amiral de France en 1466 par Louis XI[1].

GRAVILLE (LOUIS MALET, SIRE DE),

DE MARCOUSSIS, DE SÉEZ, DE BERNAY, DE MONTAGU, ETC.

SECOND FILS DE JEAN MALET, SIXIÈME DU NOM, SIRE DE GRAVILLE, ETC. ET DE MARIE DE MONTAUBAN, SA PREMIÈRE FEMME;

AMIRAL DE FRANCE EN 1486.

(N° 1311.)

Né vers 1438. — Marié, en..... à Marie de Balzac, fille de Roffec de Balzac, seigneur de Glisenove, et de Jeanne d'Albon. — Mort le 30 octobre 1516.

[1] *Histoire généalogique et chronologique des grands officiers de la couronne.*

Le sire de Graville, capitaine de Dieppe en 1480 et chevalier de l'ordre de Saint-Michel, fut nommé amiral en 1486, après la mort de Louis de Bourbon, comte de Roussillon. Il se trouva à la journée de Saint-Aubin-du-Cormier en 1488, fut capitaine des ville et château de Saint-Malo, en 1489, 1490 et 1491; de Vincennes, en 1494, et accompagna en 1494 le roi Charles VIII, dans son expédition pour conquérir le royaume de Naples. Il se démit, en 1508, de la charge d'amiral en faveur de Charles d'Amboise, son gendre, après la mort duquel il y fut rétabli en 1511. « Il mourut, rapporte le P. Anselme, au château de Marcoussis, âgé de soixante et dix-huit ans, et fut enterré en l'église des Cordeliers de Malesherbes qu'il avait fondée [1].

AMBOISE (CHARLES D'),

DEUXIÈME DU NOM, SEIGNEUR DE CHAUMONT, DE SAGONNE, DE MEILLAN, ETC.

SECOND FILS DE CHARLES D'AMBOISE, PREMIER DU NOM, SEIGNEUR DE CHAUMONT, ETC. ET DE CATHERINE DE CHAUVIGNY;

AMIRAL DE FRANCE LE 31 JANVIER 1508.

(N° 1312.)

Né vers 1473. — Marié à Jeanne Malet de Graville, dame de Marcoussis, seconde fille et héritière de Louis Malet, sire de Graville, de Marcoussis, etc. amiral de France, et de Marie de Balzac. — Mort le 11 février 1511.

[1] *Histoire généalogique et chronologique des grands officiers de la couronne.*

Il fut connu sous le nom de seigneur de Chaumont jusqu'à l'époque où son frère aîné, François d'Amboise, lui eut cédé son droit d'aînesse. Capitaine de trente lances en 1494, conseiller et chambellan du roi, gouverneur et lieutenant général de la ville de Paris et de l'Ile de France en 1495 et 1496, il fut nommé gouverneur du duché de Milan en 1500, grand maître de France en 1502, et maréchal de France en 1506. Il remit la même année Pérouse et Bologne sous l'autorité du pape, et s'empara en 1507 de Gênes révoltée contre Louis XII. Amiral de France en 1508, par la démission de l'amiral de Graville, son beau-père, il commandait avec le maréchal Trivulce l'avant-garde à la bataille d'Agnadel en 1509, et s'empara du Polésin, de Vicence et de Legnano en 1510. Étant tombé malade à Correggio en Lombardie, il y mourut à l'âge de trente-huit ans.

BONNIVET (GUILLAUME GOUFFIER,

SEIGNEUR DE),

CINQUIÈME FILS DE GUILLAUME GOUFFIER ET DE PHILIPPE DE MONT-
MORENCY, DAME DE VITRY EN BRIE, SA SECONDE FEMME;

AMIRAL DE FRANCE LE 31 DÉCEMBRE 1517.

(N° 1313.)

Né vers 1488. — Marié : 1° par contrat du 14 juin 1506, à Bonaventure du Puy-du-Fou, fille unique de Geoffroy du Puy-du-Fou, seigneur d'Amaillou, et de Marguerite de Saint-Gelais; 2° par contrat du 8 juin 1517, à Louise de Crèvecœur, fille unique et héritière

de François de Crèvecœur, seigneur de Crèvecœur, et de Jeanne de Rubempré. — Mort le 24 février 1525.

Il était en 1507 au siége de Gênes, et en 1513 à la journée des *Éperons*. Favori de François Ier, sans qu'il justifiât cette insigne prédilection par aucun mérite réel, il fut nommé successivement chevalier de l'ordre de Saint-Michel, amiral de France en 1517, ambassadeur en Allemagne en 1518, gouverneur du Dauphiné en 1519, de la Guyenne en 1521. Il commanda en chef l'armée envoyée en Navarre, et s'empara de Fontarabie. Lieutenant général de l'armée du roi en Italie, il fut tué à la bataille de Pavie, à l'âge d'environ trente-sept ans [1].

CHABOT (PHILIPPE DE),

COMTE DE CHARNY ET DE BUSANÇOIS, SEIGNEUR DE BRION, D'ASPREMONT, ETC.

SECOND FILS DE JACQUES DE CHABOT, SEIGNEUR DE JARNAC, ETC.
ET DE MADELEINE DE LUXEMBOURG;

AMIRAL DE FRANCE LE 23 MARS 1526.

(N° 1314.)

Né vers 1487. — Marié, par contrat du 10 janvier 1526, à Françoise de Longwy, dame de Pagny et de Mirebeau, fille aînée et héritière de Jean de Longwy, seigneur de Givry, et de Jeanne d'Angoulême. — Mort le 1er juin 1543.

Il défendit Marseille, en 1523, contre l'armée impé-

[1] *Histoire généalogique et chronologique des grands officiers de la couronne.*

riale, combattit à Pavie le 24 février 1525, fut nommé chevalier de l'ordre de Saint-Michel et ensuite amiral de France en 1526. Ambassadeur de France près de la cour d'Angleterre en 1532, il reçut la même année l'ordre de la Jarretière. Philippe de Chabot commanda en 1535 et 1536 l'armée de Piémont : c'est alors qu'eut lieu son éclatante disgrâce, et que, dépouillé de toutes ses dignités, il fut cité devant le parlement et condamné. Il rentra dans la faveur royale et dans toutes ses charges en 1542, et mourut à Paris l'année suivante, âgé d'environ cinquante-six ans.

ANNEBAUT (CLAUDE D'),

BARON DE RETZ ET DE LA HUNAUDAYE.

FILS AÎNÉ DE JEAN D'ANNEBAUT, DEUXIÈME DU NOM, SEIGNEUR D'ANNEBAUT, ET DE MARIE BLOSSET, SA PREMIÈRE FEMME;

AMIRAL DE FRANCE LE 5 FÉVRIER 1544.

(N° 1315.)

Né..... — Marié, en..... à Françoise de Tournemine, baronne de la Hunaudaye et de Retz, veuve de Pierre de Laval, seigneur de Montafilant, fille unique et héritière de Georges de Tournemine, baron de la Hunaudaye, et de Renée de Villeblance. — Mort en novembre 1552.

Il fit ses premières armes à la défense de Mézières, assiégé en 1521 par le comte de Nassau, et fut fait prisonnier à la bataille de Pavie, en 1525. Conseiller, chambellan du roi, bailli et capitaine d'Évreux, che-

valier de l'ordre de Saint-Michel en 1535, il fit la guerre en Piémont, et s'empara successivement de Turin, de Chivasso, de Carignan, de Moncaglieri, de Quiers et de Saluces. Nommé maréchal de France en 1538, et gouverneur général du Piémont en 1539, il se démit alors de la lieutenance générale de Normandie. Ambassadeur à Venise en 1539, il revint en France en 1540, et fut associé au cardinal de Tournon, dans la conduite des affaires du royaume. En 1542 François Ier lui rendit la lieutenance générale de la Normandie, à la place du gouvernement de Piémont qu'il lui retira, et deux ans après, à la mort de Philippe de Chabot, il lui donna la charge d'amiral de France. Claude d'Annebaut se démit de la dignité de maréchal, témoignage de la supériorité acquise au titre qu'il venait de recevoir. Il commanda l'armée de mer en 1545, et livra bataille à la flotte anglaise, en vue de l'île de Wight. Il se trouva, en 1552, à la prise de la ville de Metz. Pinard, dans sa Chronologie militaire, ajoute : « que le roi le donna pour conseil à la reine Catherine de Médicis, nommée, en 1552, régente du royaume pendant l'expédition du roi en Allemagne. » L'amiral d'Annebaut mourut à la Fère.

COLIGNY (GASPARD DE),

DEUXIÈME DU NOM, COMTE DE COLIGNY, SEIGNEUR DE CHÂTILLON, ETC.

TROISIÈME FILS DE GASPARD DE COLIGNY, PREMIER DU NOM, ET DE LOUISE DE MONTMORENCY;

AMIRAL DE FRANCE LE 11 NOVEMBRE 1552.

(N° 1316.)

Né à Châtillon, le 16 février 1516. — Marié : 1° en 1547, à Charlotte de Laval, fille puînée de Guy, comte de Laval, et d'Antoinette de Daillon; 2° en..... à Jacqueline de Montbel, comtesse d'Entremonts et de Montbel, veuve de Claude de Batarnay, comte du Bouchage, et fille unique de Sébastien de Montbel, comte d'Entremonts, et de Béatrix de Pacheco d'Ascalona. — Mort le 24 août 1572.

Il fit les dernières campagnes du règne de François I^{er}, et se trouva, en 1542, aux siéges de Damvilliers, de Montmédy, et en 1543 alla secourir Landrecies. Il servit en Italie dans l'année 1544, et assistait à la bataille de Cerisolles. Chevalier de l'ordre de Saint-Michel, capitaine de cinquante hommes d'armes et colonel général de l'infanterie française en 1547, il fut envoyé en Angleterre pour traiter de la paix en 1550. Gouverneur général de Paris et de l'Ile de France en 1551, il commanda l'infanterie française en 1552, et fut nommé la même année amiral de France. Il eut encore le commandement de l'infanterie française dans l'armée de Pi-

cardie en 1553, et combattit sous les ordres de Henri II, en 1554, à la bataille de Renty. Gouverneur et lieutenant général de Picardie en 1555, il fut ministre plénipotentiaire pour la trêve conclue à Vaucelles en 1556. Cette trêve étant rompue, Coligny s'empara de Lens en 1557, et défendit la même année la ville de Saint-Quentin. Ayant embrassé la religion réformée, il partagea avec le prince de Condé le commandement des armées des huguenots, et combattit successivement à leur tête dans les journées de Dreux, 1562, de Saint-Denis, 1567, de Jarnac et de Moncontour, 1569. La paix conclue avec les protestants l'avait rétabli dans toutes ses charges, lorsqu'il fut tué dans la fatale journée de la Saint-Barthélemy, à l'âge de cinquante-six ans.

VILLARS (HONORAT DE SAVOIE,

MARQUIS DE), COMTE DE TENDE ET DE SOMMERIVE, ETC.

SECOND FILS DE RENÉ, BÂTARD DE SAVOIE, ET D'ANNE DE LASCARIS;

AMIRAL DE FRANCE LE 28 SEPTEMBRE 1569.

(N° 1317.)

Né vers 1510. — Marié, en..... à Jeanne de Foix, fille aînée d'Alain de Foix, vicomte de Castillon, et de Françoise des Prez, dame de Montpezat. — Mort en 1580.

Il porta d'abord le titre de comte de Villars, et fut lieutenant général du Languedoc en 1547, et chevalier

de l'ordre de Saint-Michel en 1549. Sa terre de Villars fut érigée en marquisat par le duc de Savoie, en 1563. Il se trouva à la bataille de Saint-Denis en 1567, à Jarnac et à Moncontour en 1569, et obtint la même année la charge d'amiral de France, qu'il exerça jusqu'en 1578. Lieutenant général de Guyenne en 1570, maréchal de France en 1571, il fut nommé en 1578 chevalier de l'ordre du Saint-Esprit, et mourut à Paris, à l'âge d'environ soixante et dix ans.

MAYENNE (CHARLES DE LORRAINE, DUC DE),

SECOND FILS DE FRANÇOIS DE LORRAINE, DUC DE GUISE,
ET D'ANNE D'EST-FERRARE;

AMIRAL DE FRANCE LE 28 AVRIL 1578.

(N° 1318.)

Né à Alençon, le 26 mars 1554. — Marié, par contrat du 23 juillet 1576, à Henriette de Savoie, marquise de Villars, comtesse de Tende, veuve de Melchior des Prez, seigneur de Montpezat et du Fou, fille unique d'Honorat de Savoie, marquis de Villars, comte de Tende, etc. amiral et maréchal de France, et de Jeanne de Foix. — Mort le 4 octobre 1611.

Il se trouva au siége de Poitiers et à la bataille de Moncontour en 1569, fit une campagne contre les Turcs en 1570, et combattit dans l'armée qui assiégea la Rochelle en 1573. Amiral de France en 1578, sur la dé-

mission du marquis de Villars, son beau-père, il exerça cette charge jusqu'en 1582, et fut, dans cette même année, nommé chevalier de l'ordre du Saint-Esprit. Après l'assassinat de son frère, le duc de Guise, aux états de Blois, en 1588, il fut reconnu comme chef de la ligue, et prit en 1589 le titre de lieutenant général de l'état et couronne de France. Lorsque l'abjuration de Henri IV et son entrée à Paris eurent ruiné les affaires de la ligue, le duc de Mayenne, pour qui il n'y avait plus de place que dans les rangs espagnols, y combattit quelque temps, mais comme pour mieux ménager sa paix avec le roi. Après le combat de Fontaine-Française (1596), il se réconcilia avec Henri IV, qu'il accompagna l'année suivante au siége d'Amiens. Il mourut à Soissons, à l'âge de cinquante-sept ans. — Il fut enterré dans l'église cathédrale de cette ville.

JOYEUSE (ANNE DE), DUC DE JOYEUSE,

FILS AÎNÉ DE GUILLAUME DE JOYEUSE, DEUXIÈME DU NOM, VICOMTE DE JOYEUSE, ET DE MARIE DE BATARNAY;

AMIRAL DE FRANCE LE 1ᵉʳ JUIN 1582.

(N° 1319.)

Né en 1561. — Marié, par contrat du 23 septembre 1581, à Marguerite de Lorraine, seconde fille de Nicolas de Lorraine, duc de Mercœur, comte de Vaudémont, et de Marguerite d'Egmont, sa première femme. — Mort le 20 octobre 1587.

Il fut d'abord connu sous le nom de sieur d'Arques et se trouva en 1580 au siége de la Fère. Élevé rapidement aux plus hautes dignités par la faveur de Henri III, il fut créé duc et pair de France en 1581, et prit alors le titre de duc de Joyeuse. Amiral de France en 1582, sur la démission du duc de Mayenne, il fut nommé chevalier de l'ordre du Saint-Esprit, premier gentilhomme de la chambre du roi en 1586, gouverneur de Normandie et commandant général de l'armée de Guyenne. Le duc de Joyeuse fut tué à la bataille de Coutras, livrée contre le roi de Navarre, à l'âge de vingt-six ans[1].

ÉPERNON (JEAN-LOUIS DE NOGARET DE LA VALETTE, DUC D'),

SECOND FILS DE JEAN DE NOGARET, BARON DE LA VALETTE, ET DE JEANNE DE SAINT-LARY DE BELLEGARDE;

AMIRAL DE FRANCE LE 7 NOVEMBRE 1587.

(N° 1320.)

Né en mai 1554. — Marié, le 23 août 1587, à Marguerite de Foix, comtesse de Candale et d'Astarac, fille aînée et héritière de Henri de Foix, comte de Candale, et de Marie de Montmorency. — Mort le 13 janvier 1642.

Il porta d'abord le nom de Caumont; se trouva au combat de Mauvésin dans l'Armagnac, en 1570, et au siége de la Rochelle en 1573. Il s'attacha, en 1577, au

[1] *Histoire généalogique et chronologique des grands officiers de la couronne.*

roi de Navarre, puis alla chercher de plus sûrs moyens de fortune à la cour de Henri III, qui le nomma en 1579 mestre de camp et ambassadeur auprès de Philibert-Emmanuel, duc de Savoie. Colonel général de l'infanterie française en 1581, il fut créé duc et pair la même année, et nommé en 1582 premier gentilhomme de la chambre et chevalier de l'ordre du Saint-Esprit. Gouverneur du Boulonnais et du pays Messin en 1583, gouverneur et lieutenant général de Provence en 1586, amiral des mers du Levant la même année, il se démit en 1587 du gouvernement de Provence, et fut nommé amiral de France. Il fut un des premiers seigneurs de l'armée royale qui, après la mort de Henri III, reconnurent le roi de Navarre comme son successeur (1589). En 1627, sous le règne du roi Louis XIII, il secourut l'île de Ré, assiégée par la flotte anglaise, et mourut à Loches, à l'âge de quatre-vingt-huit ans.

NANGIS (ANTOINE DE BRICHANTEAU,

MARQUIS DE),

FILS AÎNÉ DE NICOLAS, SEIGNEUR DE BRICHANTEAU
ET DE JEANNE D'AGUERRE ;

AMIRAL DE FRANCE LE 20 FÉVRIER 1589.

(N° 1321.)

Né le 6 avril 1552. — Marié, par contrat du 19 février 1577, à Antoinette de la Rochefoucauld, dame de Linières, fille de Charles de la Rochefoucault, sei-

gneur de Barbesieux, et de Françoise de Chabot. — Mort le 9 août 1617.

Gentilhomme ordinaire de la chambre du duc d'Anjou, depuis Henri III, il fut, suivant le P. Anselme, guidon de la compagnie du grand-prieur de France en 1569, et se trouva la même année au siége de Mucidan, à la bataille de Moncontour, au siége de Saint-Jean-d'Angély, et suivit le duc de Mayenne dans la campagne contre les Turcs en 1570. Mestre de camp en 1575 et colonel du régiment des gardes françaises en 1576, il servit dans le Poitou contre les huguenots. Ambassadeur en Portugal et conseiller d'état en 1579, il assista aux états généraux de Blois en 1588. Nommé amiral de France en 1589, et chevalier de l'ordre du Saint-Esprit en 1592, il se démit de la charge d'amiral en 1595, et suivit en 1596 Henri IV au siége de la Fère. Le marquis de Nangis assista au sacre de Louis XIII en 1610, fut député de la noblesse aux états généraux de 1614, et mourut dans sa terre de Nangis, à l'âge de soixante-cinq ans[1].

[1] *Histoire généalogique et chronologique des grands officiers de la couronne.*

LA VALETTE (BERNARD DE NOGARET,

SEIGNEUR DE),

FILS AÎNÉ DE JEAN DE NOGARET, BARON DE LA VALETTE,
ET DE JEANNE DE SAINT-LARY DE BELLEGARDE;

AMIRAL DE FRANCE EN 1589.

(N° 1322.)

Né en 1553. — Marié au Louvre, à Paris, le 13 février 1582, à Anne de Batarnay-Bouchage, fille de René, comte] du Bouchage, et d'Isabelle de Savoie-Tende. — Mort le 11 février 1592.

Le P. Anselme dit « qu'il fit son apprentissage des armes à Calais, sous le seigneur de Gourdon, et qu'il se signala en diverses occasions dans les guerres d'Italie. » Chevalier de l'ordre du Saint-Esprit en 1583, gouverneur du Dauphiné, il commanda en Provence dans l'année 1587, et devint amiral de France en 1589, sur la démission du duc d'Épernon, son frère. Il se trouva au siége de Barcelonnette, au combat d'Esparon en 1591, et mourut, à l'âge de trente-neuf ans, d'une blessure qu'il reçut devant Roquebrune[1].

[1] *Histoire généalogique et chronologique des grands officiers de la couronne.*

BIRON (CHARLES DE GONTAUT, DUC DE),

FILS AÎNÉ D'ARMAND DE GONTAUT, BARON DE BIRON, ET DE JEANNE,
DAME D'ORNEZAN ET DE SAINT-BLANCARD;

AMIRAL DE FRANCE LE 4 OCTOBRE 1592.

(N° 1323.)

Né vers 1562. — Mort le 31 juillet 1602, sans alliance.

Il fit ses premières armes à l'âge de quinze ans, sous les ordres de son père, Armand de Gontaut, maréchal de France, qui commandait l'armée de Guyenne en 1580, et servit dans la campagne de Flandre en 1582. Colonel des Suisses en 1583, il commanda l'armée d'Orléanais en 1589, et se trouva la même année à Arques, sous les ordres de Henri IV. Maréchal de camp en 1590, il prit une part glorieuse au succès de la bataille d'Ivry. Chevalier de l'ordre du Saint-Esprit en 1591, et maréchal de camp général en 1592, il fut pourvu la même année de la charge d'amiral de France et de Bretagne, dont il se démit en 1594. Nommé alors maréchal de France, il commanda l'armée de Bourgogne en 1595, et reçut le gouvernement de cette province. Duc et pair en 1598, le maréchal de Biron s'empara de la Bresse en 1600, et fut envoyé à Soleure en qualité d'ambassadeur extraordinaire dans l'année 1602. Ayant conspiré contre Henri IV, il fut décapité à la Bastille, à l'âge de quarante ans.

VILLARS (ANDRÉ-BAPTISTE DE BRANCAS,

SEIGNEUR DE),

SECOND FILS D'ENNEMOND DE BRANCAS, SEIGNEUR ET BARON D'OISE, DE VILLOSC, ETC. ET DE CATHERINE DE JOYEUSE;

AMIRAL DE FRANCE LE 3 AOUT 1594.

(N° 1324.)

Né vers 1555. — Mort le 24 juillet 1595, sans alliance.

Capitaine de cent hommes d'armes et lieutenant général aux bailliages de Rouen et de Caux, gouverneur du Havre-de-Grâce, il vendit très-chèrement à Henri IV les places où il commandait. La dignité d'amiral de France, ôtée au maréchal de Biron, le 3 août 1594, fut le prix auquel Villars remit au roi la ville de Rouen, dont il garda le gouvernement. Nommé chevalier de l'ordre du Saint-Esprit en 1595, il fut tué au combat de Dourlens, à l'âge de quarante ans environ [1].

[1] *Histoire généalogique et chronologique des grands officiers de la couronne.*

DAMVILLE (CHARLES DE MONTMORENCY,

DUC DE),

TROISIÈME FILS D'ANNE DE MONTMORENCY, DUC DE MONTMORENCY,
CONNÉTABLE DE FRANCE, ET DE MADELEINE DE SAVOIE;

AMIRAL DE FRANCE LE 21 JANVIER 1596.

(N° 1325.)

Né vers 1587. — Marié, en..... à Renée de Cossé, comtesse de Secondigny, fille aînée d'Artus de Cossé, comte de Secondigny, baron de Gonnor, maréchal de France, et de Françoise du Bouchet. — Mort en 1612.

Il porta d'abord le titre de seigneur de Meru, et était en 1557 à la bataille de Saint-Quentin. Il assista aux sacres des rois François II et Charles IX, fut gouverneur de Paris et de l'Ile de France en 1562, et se trouva aux batailles de Dreux, de Saint-Denis en 1567, et de Moncontour en 1569. Nommé colonel général des Suisses, il prit le titre de baron de Damville. Amiral de France et de Bretagne en 1596, chevalier de l'ordre du Saint-Esprit en 1597, duc et pair en 1610, il mourut à l'âge de soixante et quinze ans[1].

[1] *Histoire généalogique et chronologique des grands officiers de la couronne.*

MONTMORENCY (HENRI DE),

DEUXIÈME DU NOM, DUC DE MONTMORENCY ET DE DAMVILLE,

FILS AÎNÉ DE HENRI DE MONTMORENCY, PREMIER DU NOM, DUC DE MONTMORENCY, ET DE LOUISE DE BUDOS, SA SECONDE FEMME;

AMIRAL DE FRANCE LE 17 JANVIER 1612.

(N° 1326.)

Né à Chantilly, le 30 avril 1595. — Marié : 1° en 1609, à Jeanne de Scepeaux, duchesse de Beaupréau, comtesse de Chemillé, fille unique et héritière de Guy de Scepeaux, cinquième du nom, duc de Beaupréau, et de Marie de Rieux; 2° par contrat du 28 novembre 1612, à Marie-Félice des Ursins, seconde fille de Virginio Ursini, duc de Bracciano, et de Fulvia ou Felicia Perretti. — Mort le 30 octobre 1632.

Il avait été tenu sur les fonts de baptême par le roi Henri IV. Après la mort de son oncle, le duc de Damville, il hérita, en même temps que de son titre, de la charge d'amiral de France et de Bretagne, et la même année (1612), il fut nommé vice-roi du Canada ou Nouvelle-France. Chevalier de l'ordre du Saint-Esprit en 1619, il servit activement dans les campagnes contre les protestants pendant les années 1621 et 1622, et commandait en 1625 la flotte hollandaise dirigée contre la Rochelle. Le duc de Montmorency remit la charge d'amiral en 1626 aux mains du cardinal de Richelieu, se couvrit de gloire dans la guerre que fit Louis XIII au duc de Savoie (1630), particulièrement au combat d'Avi-

gliana ou de Veillane, et fut nommé maréchal de France le 11 décembre 1630. Entraîné dans les intrigues de Gaston, duc d'Orléans, pour renverser le cardinal de Richelieu, il entreprit de soulever le Languedoc, où il commandait, et livra bataille à l'armée royale près de Castelnaudary. Prisonnier, après une résistance désespérée, il fut décapité à Toulouse dans la trente-huitième année de son âge [1].

RICHELIEU (ARMAND-JEAN DU PLESSIS,

CARDINAL, DUC DE) ET DE FRONSAC,

FILS DE FRANÇOIS DU PLESSIS, SEIGNEUR DE RICHELIEU,
ET DE SUZANNE DE LA PORTE;

GRAND MAITRE, CHEF ET SURINTENDANT GÉNÉRAL DE LA NAVIGATION ET DU COMMERCE DE FRANCE EN 1626.
(N° 1327.)

Né à Paris, le 5 septembre 1585. — Mort le 4 décembre 1642.

D'abord évêque de Luçon en 1607, il fut successivement grand aumônier de la reine régente, Marie de Médicis, premier secrétaire d'état au département de la guerre en 1616, surintendant de la maison de la reine en 1621, cardinal en 1622, et ministre d'état en 1624. Depuis cette époque jusqu'à sa mort, le cardinal de Richelieu tint en maître les rênes de l'état. Voulant agir efficacement contre les protestants et ruiner la Rochelle,

[1] *Histoire généalogique et chronologique des grands officiers de la couronne.*

le plus fort boulevard de ce parti, il retira la charge d'amiral au duc de Montmorency, et prit le nom de grand maître, chef et surintendant général de la navigation et du commerce de France, en octobre 1626. Deux ans après, il fut investi du commandement suprême de l'armée qui assiégeait la Rochelle, et devint premier ministre en 1629. Lieutenant général du roi, il commanda de nouveau ses armées en Italie, et suivit le roi Louis XIII dans la conquête de la Savoie. Chevalier de l'ordre du Saint-Esprit, lors de la promotion du 14 mai 1633, gouverneur général du Havre-de-Grâce en 1640, il était encore général des ordres de Cluny, de Prémontré et de Cîteaux, et mourut à Paris, au Palais-Cardinal, aujourd'hui Palais-Royal, à l'âge de cinquante-sept ans.

MAILLÉ (ARMAND DE)

DUC DE BRÉZÉ,

FILS AÎNÉ D'URBAIN DE MAILLÉ, MARQUIS DE BRÉZÉ, MARÉCHAL DE FRANCE, ET DE NICOLE DU PLESSIS-RICHELIEU;

GRAND MAITRE, CHEF ET SURINTENDANT DE LA NAVIGATION ET DU COMMERCE DE FRANCE, LE 5 DÉCEMBRE 1642.

(N° 1328.)

Né en 1619. — Mort le 14 juin 1646, sans alliance.

Neveu du cardinal de Richelieu, il dut à la faveur de ce grand ministre une rapide fortune. Colonel en 1634, à l'âge de quinze ans, il se trouva à la bataille d'Avein en 1635. Grand maître et surintendant de la navigation,

en survivance du cardinal, le 22 juin 1636, il était aux siéges de Corbie, de Landrecies, de Maubeuge en 1637, de Saint-Ouen en 1638, et y servit comme mestre de camp. Commandant les galères du roi en 1639, général de l'armée navale en 1640, il défit la flotte espagnole dans plusieurs rencontres. Ambassadeur extraordinaire en Portugal en 1641, grand maître, chef et surintendant général de la navigation et du commerce de France en 1642, après la mort du cardinal de Richelieu, il fut la même année gouverneur général du pays d'Aunis, de la Rochelle et de Brouage. Reçu au parlement comme duc et pair de France le 30 avril 1643, nommé chef de l'armée navale le 11 août suivant, il défit la flotte des Espagnols en vue de Carthagène, le 3 septembre, se trouva au siége de cette ville en 1644, fut nommé lieutenant général des armées du roi en 1646, et fut tué au combat naval d'Orbitello, à l'âge de vingt-sept ans.

ANNE D'AUTRICHE (MARIE-MAURICE),

REINE DE FRANCE, INFANTE D'ESPAGNE,

FILLE AÎNÉE DE PHILIPPE III, ROI D'ESPAGNE, ET DE MARGUERITE D'AUTRICHE, FILLE DE CHARLES D'AUTRICHE, DEUXIEME DU NOM, ARCHIDUC DE GRATZ, ET DE MARIE-ANNE DE BAVIÈRE;

GRAND MAITRE, CHEF ET SURINTENDANT GÉNÉRAL
DE LA NAVIGATION ET DU COMMERCE DE FRANCE,
LE 4 JUILLET 1646.

(N° 1329.)

Née le 22 septembre 1601. — Mariée par procureur à Burgos en Castille, le 18 octobre 1615, et en personne

à Bordeaux, le 25 novembre suivant, à Louis XIII, roi de France, fils aîné de Henri IV et de la reine Marie de Médicis, sa seconde femme.—Morte le 20 janvier 1666.

« Anne d'Autriche, reine régente du royaume, fut établie par le roi Louis XIV, son fils, dans la charge de grand maître, chef et surintendant général de la navigation et du commerce de France, par lettres données à Paris, le 4 juillet 1645, qui furent enregistrées au parlement le 16 du même mois. Elle s'en démit en 1650. » Elle mourut au Louvre, dans la soixante-cinquième année de son âge [1].

VENDOME (CÉSAR, DUC DE),

DE BEAUFORT, D'ÉTAMPES, DE MERCŒUR, ETC.

FILS NATUREL ET LÉGITIMÉ DE HENRI IV ET DE GABRIELLE D'ESTRÉES,

DUCHESSE DE BEAUFORT;

AMIRAL DE FRANCE LE 12 MAI 1650.

(N° 1330.)

Né au château de Coucy, en Picardie, en juin 1594. — Marié à Fontainebleau, en juillet 1609, à Françoise de Lorraine, duchesse de Mercœur et d'Étampes, etc. fille unique et héritière de Philippe-Emmanuel de Lorraine, duc de Mercœur, et de Marie de Luxembourg, duchesse d'Étampes, etc. — Mort le 22 octobre 1665.

Gouverneur des provinces de Lyonnais, Forez et

[1] *Histoire généalogique et chronologique des grands officiers de la couronne.*

Beaujolais en 1595, et de la province de Bretagne en 1598, chevalier de l'ordre du Saint-Esprit en 1619, il commanda l'armée de Bretagne en 1626. Pourvu par Louis XIV de la charge de grand maître, chef et surintendant général de la navigation et du commerce de France, le 12 mai 1650, le duc de Vendôme prit part à la guerre contre l'Espagne, s'empara de Bourg en Guyenne en 1654, et livra à la flotte espagnole le combat naval du 20 septembre 1655, en vue de Barcelone. Il mourut à Paris, à l'âge de soixante et onze ans [1].

BEAUFORT (FRANÇOIS DE VENDOME, DUC DE),

SECOND FILS DE CÉSAR, DUC DE VENDÔME, ET DE FRANÇOISE DE LORRAINE, DUCHESSE DE MERCOEUR, D'ÉTAMPES, ETC.

AMIRAL DE FRANCE LE 1ᵉʳ JUIN 1650.

(N° 1331.)

Né à Paris, en janvier 1616. — Mort le 25 juin 1669, sans alliance.

Il était à la bataille d'Avein en 1635, aux siéges de Corbie en 1636, de Hesdin en 1639, et d'Arras en 1640. Mêlé aux troubles de la Fronde, dans lesquels il reçut l'étrange surnom de *roi des halles*, il obtint de la reine Anne d'Autriche, pour prix de sa réconciliation avec la cour, en 1650, la charge de grand maître, chef et surintendant général de la navigation et du commerce

[1] *Histoire généalogique et chronologique de la maison de France et des grands officiers de la couronne.*

de France. Chevalier de l'ordre du Saint-Esprit en 1661, il fit, en 1664, une campagne sur la Méditerranée contre les Turcs, dispersa, en 1669, leur flotte près de Tunis et d'Alger, et fut tué au siége de Candie, à l'âge de cinquante-trois ans [1].

VERMANDOIS (LOUIS DE BOURBON,

COMTE DE),

FILS NATUREL ET LÉGITIMÉ DE LOUIS XIV ET DE LOUISE-FRANÇOISE DE LA BAUME LE BLANC, DUCHESSE DE LA VALLIÈRE;

AMIRAL DE FRANCE LE 12 NOVEMBRE 1669.

(N° 1332.)

Né au vieux château de Saint-Germain-en-Laye, le 2 octobre 1667. — Mort le 18 novembre 1683, sans alliance.

« Il fut pourvu par le roi son père, le 12 novembre 1669, de l'office d'amiral de France, rétabli et créé de nouveau par édit du même mois, au lieu de celui de grand maître, chef et surintendant général de la navigation et du commerce de France, vacant par le décès du duc de Beaufort, et supprimé par le même édit [2].

[1] *Histoire généalogique et chronologique des grands officiers de la couronne.*
[2] *Ibid.*

TOULOUSE (LOUIS-ALEXANDRE DE BOURBON,

COMTE DE),

FILS NATUREL ET LÉGITIMÉ DE LOUIS XIV ET DE FRANÇOISE-ATHÉNAÏS DE ROCHECHOUART, MARQUISE DE MONTESPAN;

AMIRAL DE FRANCE EN NOVEMBRE 1683.

(N° 1333.)

Né le 6 juin 1678. — Marié, le 22 février 1723, à Marie-Victoire-Sophie de Noailles, veuve de Louis de Pardaillan, marquis d'Antin, brigadier des armées du roi, fille d'Anne-Jules de Noailles, duc de Noailles, maréchal de France, et de Marie-Françoise de Bournonville. — Mort le 1er décembre 1737.

Le comte de Toulouse fut créé amiral de France par le roi son père, au mois de novembre 1683, après le décès de Louis, comte de Vermandois. Chevalier de l'ordre du Saint-Esprit en 1692, le comte de Toulouse était au siége de Mons en 1691, et à la prise de Namur en 1693. Il servit comme maréchal de camp dans l'armée du maréchal de Boufflers en 1696, et fut nommé lieutenant général des armées du roi en 1697. Lors de la guerre de la succession d'Espagne, il commandait la flotte française dans la Méditerranée, et remporta, le 24 août 1704, la victoire navale de Malaga. Philippe V lui témoigna sa reconnaissance en le nommant chevalier de la Toison d'or. Grand veneur de France en 1714, il fut l'un des conseillers du conseil de régence, et chef

du conseil de la marine en septembre 1715. Il mourut à l'âge de cinquante-neuf ans.

PENTHIÈVRE (LOUIS-JEAN-MARIE DE BOURBON,

DUC DE),

FILS DE LOUIS-ALEXANDRE DE BOURBON, COMTE DE TOULOUSE,
ET DE MARIE-VICTOIRE-SOPHIE DE NOAILLES;

AMIRAL DE FRANCE EN 1734.

(N° 1334.) JEAN CHARPENTIER.

Né à Rambouillet, le 16 novembre 1725. — Marié, le 29 décembre 1744, à Marie-Thérèse-Félicité d'Este, fille de François-Marie d'Este, duc de Modène et de Reggio, et de Charlotte-Aglaé d'Orléans. — Mort le 4 mars 1793.

Amiral de France en survivance du comte de Toulouse, son père, par provisions du 1er janvier 1734, gouverneur et lieutenant général de Bretagne par provisions du 31 décembre 1736, colonel d'un régiment d'infanterie, mestre de camp de cavalerie en 1737, et grand veneur de France à la mort de son père en 1738, il fut chevalier de la Toison d'or en 1738, chevalier de l'ordre du Saint-Esprit en 1742, et accompagna le maréchal de Noailles en Flandre la même année. Il était à la bataille de Dettingen, et fut nommé maréchal de camp en 1743. Lieutenant général des armées du roi en 1744, il se trouva aux siéges de Menin, d'Ypres, de Furnes et de Fribourg en 1744, au siége de Tournay et

à la bataille de Fontenoy en 1745, au siége de Namur et à la bataille de Rocoux en 1746. Il mourut au château de Bissy, près Vernon, à l'âge de soixante-huit ans.

MURAT (JOACHIM, PRINCE),

GRAND-DUC DE CLÈVES ET DE BERG,

AMIRAL DE FRANCE LE 1ᵉʳ FÉVRIER 1805.

(N° 1335.) CHARLES LEFEBVRE (d'après le baron Gérard). — 1836.

Né à la Bastide-Fortunière, près Cahors, le 25 mars 1768. — Marié, le 20 janvier 1800, à Caroline-Marie-Annonciade de Bonaparte, troisième fille de Charles de Bonaparte et de Marie-Lætitia Ramolino. — Mort le 13 octobre 1815.

ANGOULÊME (LOUIS-ANTOINE D'ARTOIS,

DUC D'),

FILS AÎNÉ DE CHARLES X ET DE MARIE-THÉRÈSE DE SAVOIE,

AMIRAL DE FRANCE LE 18 MAI 1814.

(N° 1336.) CHARLES LEFEBVRE (d'après Lawrence). — 1836.

Né à Versailles, le 6 août 1775. — Marié, le 10 juin 1799, à Marie-Thérèse-Charlotte de France, Madame, fille de Louis XVI et de la reine Marie-Antoinette, archiduchesse d'Autriche.

CONNÉTABLES.

ALBÉRIC DE MONTMORENCY,

TROISIÈME FILS DE BOUCHARD DE MONTMORENCY, PREMIER DU NOM, DIT LE BARBU, SEIGNEUR DE MONTMORENCY, ET DE N..... DAME DE CHÂTEAU-BASSET.

CONNÉTABLE DE FRANCE VERS 1060.

(N° 1337.) En pied, par Lavauden, d'après un portrait de famille [1].

Né..... — Marié, en..... à N..... — Mort.....

« Albéric, dit le P. Anselme, est le premier que l'on trouve avoir été connétable de France sous la troisième race de nos rois. Il autorisa de son seing, avec plusieurs grands seigneurs et officiers de la couronne, la charte de fondation ou dotation du prieuré de Saint-Martin-des-Champs de Paris, faite par le roi Henri Ier en 1060 [2]. »

[1] Le portrait original d'Albéric de Montmorency fait partie de la galerie de la famille de Montmorency.

[2] *Histoire généalogique et chronologique des grands officiers de la couronne.*

ADELELME OU ALÉAUME,

CONNÉTABLE DE FRANCE VERS 1071 OU 1072.

(N° 1338.) Écusson.

Né..... — Mort.....

« Adelelme ou Aléaume, connétable de France, souscrivit l'acte d'immunité et de franchise accordé par le roi Philippe I^{er}, à l'église de Saint-Spire et de Saint-Loup de Corbeil, le 5 novembre 1071, et est mentionné dans un titre de l'abbaye de Saint-Pierre le Vif, de Sens, de l'année 1072 [1]. »

THIBAULT DE MONTMORENCY,

PREMIER DU NOM, SEIGNEUR DE MONTMORENCY,

FILS AÎNÉ DE BOUCHARD DE MONTMORENCY, DEUXIÈME DU NOM, SEIGNEUR DE MONTMORENCY, D'ÉCOUEN, ETC. ET DE N.....

CONNÉTABLE DE FRANCE EN 1083.

(N° 1339.) Écusson.

Né..... — Mort vers 1090.

Il souscrivit en 1083, 1085 et 1086, différentes chartes au nom du roi Philippe I^{er}.

[1] *Histoire généalogique et chronologique des grands officiers de la couronne.*

DREUX,

CONNÉTABLE DE FRANCE EN 1106.

(N° 1340.) Écusson.

Né..... — Mort.....

On lit dans le recueil des ordonnances de Secousse que Dreux souscrivit les priviléges accordés par Philippe Ier à la ville de Dizy, par charte donnée à Mantes en 1106. (*S. Droconis constabularii.*)

GASTON DE CHAUMONT,

SEIGNEUR DE POISSY,

SECOND FILS DE ROBERT DE CHAUMONT, SURNOMMÉ L'ÉLOQUENT;

CONNÉTABLE DE FRANCE EN 1107.

(N° 1341.) Écusson.

Né..... — Marié, en..... à Jacqueline, dame de Poissy et de Fresnes. — Mort.....

Il souscrivit une charte du roi Philippe Ier, donnée à Paris en 1107, pour l'installation des religieux de l'ordre de Saint-Benoît dans le monastère de Saint-Éloi[1].

[1] *Histoire généalogique et chronologique des grands officiers de la couronne.*

HUGUES,
CONNÉTABLE DE FRANCE EN 1111.

(N° 1342.) Écusson.

Né..... — Mort.....

Le recueil des ordonnances de Secousse atteste qu'il souscrivit la confirmation des priviléges de l'abbaye de Saint-Denys, donnée à Paris en 1111. (*S. Hugonis constabularii.*)

GUY,
CONNÉTABLE DE FRANCE EN 1115.

(N° 1343.) Écusson.

Né..... — Mort.....

On lit de même dans le recueil des ordonnances que Guy souscrivit des lettres patentes de Louis VI, par lesquelles il commet et établit Amédée Leiguesin pour le mesurage et l'arpentage des terres dans le royaume, lesdites lettres données à Paris en 1115. (*S. Guidonis constabularii.*)

HUGUES DE CHAUMONT, DIT LE BORGNE,

PRÉSUMÉ FILS DE ENGUERAND DE CHAUMONT,

CONNÉTABLE DE FRANCE EN 1118.

(N° 1344.) Écusson.

Né..... — Marié, en..... à Luce..... — Mort en 1138.

Hugues de Chaumont souscrivit plusieurs chartes au nom du roi Louis VI, depuis 1118 jusqu'en 1137.

On ignore si Hugues de Chaumont n'est pas le même que Hugues, porté plus haut comme connétable de France en l'an 1111. L'obscurité qui enveloppe l'histoire de ce temps, jointe au peu d'importance qu'avait alors la charge de connétable, auprès de celle qu'elle acquit plus tard, est la cause de cette incertitude.

MONTMORENCY (MATHIEU DE),

PREMIER DU NOM, SEIGNEUR DE MONTMORENCY, D'ÉCOUEN, DE MARLY, ETC.

FILS AÎNÉ DE BOUCHARD DE MONTMORENCY, TROISIÈME DU NOM, SEIGNEUR DE MONTMORENCY, D'ÉCOUEN, ETC. ET D'AGNÈS DE BEAUMONT, DAME DE CONFLANS, SA PREMIÈRE FEMME;

CONNÉTABLE DE FRANCE EN 1138.

(N° 1345.) Écusson.

Né..... — Marié : 1° en..... à Aline, fille naturelle de Henri Ier, roi d'Angleterre; 2° après 1137, à Alix ou Adélaïde de Savoie (sainte Adélaïde), veuve de Louis VI (Louis le Gros), roi de France, fille de Humbert,

deuxième du nom, comte de Maurienne et de Savoie, et de Gisèle de Bourgogne. — Mort en 1160.

Pinard rapporte, d'après le recueil des ordonnances de Secousse, que Mathieu de Montmorency signa, en qualité de connétable, la confirmation des priviléges du chapitre de Brioude en 1138, de ceux de l'église de Chartres en 1155, et des lettres en faveur des habitants du lieu nommé Muralia, près Paris, en 1158.

RAOUL DE CLERMONT,

PREMIER DU NOM, COMTE DE CLERMONT EN BEAUVOISIS,

FILS AÎNÉ DE RENAUD DE CLERMONT, DEUXIÈME DU NOM, COMTE DE CLERMONT, ET DE CLÉMENCE DE BAR, SA SECONDE FEMME;

CONNÉTABLE DE FRANCE EN 1158.

(N° 1346.) Écusson.

Né..... — Marié, en..... à Alix, dame de Breteuil, fille aînée et héritière de Valerand de Breteuil, troisième du nom, seigneur de Breteuil, et d'Alix de Dreux. — Mort en juillet 1191.

Le même recueil fait encore foi que Raoul « souscrivit les lettres patentes touchant la régale de Laon, données à Paris en 1158. » Pinard ajoute « qu'il y a lieu de croire que Raoul de Clermont fut employé ailleurs qu'auprès du roi, parce qu'on trouve plusieurs titres, en 1162 et 1163, où il est remarqué que la charge était vacante, ou que le connétable était absent. » Raoul

de Clermont accompagna le roi Philippe-Auguste dans la croisade de 1191, et fut tué au siége de Ptolémaïs. — Après sa mort la charge de connétable resta vacante jusqu'en 1193.

MELLO (DREUX DE),

QUATRIÈME DU NOM, SEIGNEUR DE SAINT-BRIS,

QUATRIÈME FILS DE DREUX DE MELLO, TROISIÈME DU NOM, SEIGNEUR DE MELLO ET SAINT-BRIS, ET DE N.....

CONNÉTABLE DE FRANCE EN 1193.

(N° 1347.) Écusson.

Né vers 1139. — Marié après 1162 à Ermengarde de Moucy, veuve de Guillaume, premier du nom, seigneur de Dampierre, fille de Dreux, seigneur de Moucy en Beauvoisis. — Mort le 3 mars 1219.

Dreux de Mello accompagna Philippe-Auguste à la Terre sainte en 1190 et fut un des chevaliers qui se distinguèrent au siége de Ptolémaïs. Le roi le fit connétable en 1193 : il signa en cette qualité plusieurs chartes depuis 1196 jusqu'en 1215. Dreux de Mello mourut à l'âge d'environ quatre-vingts ans.

MONTMORENCY (MATHIEU DE),

DEUXIÈME DU NOM, SURNOMMÉ LE GRAND, SEIGNEUR DE MONTMORENCY, D'ÉCOUEN, DE CONFLANS SAINTE-HONORINE, D'ATTICHY, ETC.

FILS AÎNÉ DE BOUCHARD DE MONTMORENCY, QUATRIÈME DU NOM, SEIGNEUR DE MONTMORENCY, ET DE LAURENCE DE HAINAUT;

CONNÉTABLE DE FRANCE EN 1219.

(N° 1348.) En buste, par Lugardon, d'après un portrait gravé.

Né vers 1173. — Marié : 1° vers 1196 à Gertrude de Soissons, femme séparée de Jean, comte de Beaumont-sur-Oise, fille aînée de Raoul, troisième du nom, comte de Soissons, et d'Alix de Dreux; 2° en 1221, à Emme, dame et héritière de Laval, veuve de Robert, troisième du nom, comte d'Alençon, fille aînée de Guy de Laval, cinquième du nom, sire de Laval, et de Havoise de Craon. — Mort le 24 novembre 1230.

Reçu chevalier par Baudouin V, comte de Hainaut, Mathieu de Montmorency accompagna le roi Philippe-Auguste dans la conquête de la Normandie, se trouva avec ce prince, en 1202, au siége de Château-Gaillard, près les Andelys; en 1204, à la prise de Mortemer, de Boutavant, de Gournay, et enfin à la bataille de Bouvines en 1214, où il enleva, dit-on, seize bannières à l'armée impériale. On a vu, au volume précédent, la glorieuse modification que ce beau fait d'armes apporta au blason de sa famille. Nommé connétable de France après la mort de Dreux de Mello, il suivit le roi Louis VIII en Poitou,

lors de la guerre contre le roi d'Angleterre, dans l'année 1224. Il fut un des seigneurs les plus fidèles à la reine Blanche de Castille, pendant la minorité de saint Louis, et aida cette princesse à faire rentrer le duc de Bretagne, Pierre Mauclerc et le comte de la Marche sous l'autorité du roi. Le connétable Mathieu de Montmorency mourut à l'âge d'environ cinquante-sept ans.

MONTFORT (AMAURY DE),

SIXIÈME DU NOM, COMTE DE MONTFORT-L'AMAURY,

FILS AÎNÉ DE SIMON DE MONTFORT, TROISIÈME DU NOM, SEIGNEUR DE MONTFORT ET D'ALIX DE MONTMORENCY;

CONNÉTABLE DE FRANCE EN NOVEMBRE 1230.

(N° 1349.) En pied, par Henri Scheffer, d'après un portrait gravé.

Né vers 1190. — Marié à Carcassonne, en 1214, à Béatrix de Bourgogne, fille aînée d'André de Bourgogne, dit *Guigues*, dauphin de Viennois, comte d'Albon, et de Béatrix de Sabran-Castellard, dite *de Claustral*, sa première femme. — Mort en 1241.

Tout jeune encore, il combattit, dès l'an 1210, au siége du château de Minerve, sous Simon de Montfort, son père, qui dirigeait la croisade contre les Albigeois. Il reçut à Castelnaudary la ceinture militaire, le 24 juin 1213. La même année il prit part au siége de Rochefort, à la bataille de Muret, et se trouva en 1214 au siége de Casseneuil. Il fit lever, en 1223, le siége de Carcas-

sonne aux comtes de Toulouse et de Foix. Nommé connétable de France en 1230, après la mort de Mathieu de Montmorency, il passa en 1238 en Terre sainte, et mourut à Otrante, pendant son retour en France, à l'âge d'environ cinquante et un ans. — Après la mort d'Amaury de Montfort, la charge de connétable resta vacante jusqu'en 1249 ou 1250.

TRASIGNIES (GILLES), DIT LE BRUN,

SEIGNEUR DE TRASIGNIES ET DE SILLY,

SECOND FILS DE GILLES, DEUXIÈME DU NOM, SEIGNEUR DE TRASIGNIES ET DE SILLY, CONNÉTABLE DE FLANDRE, ET D'ALEIDE, DAME DE BOULIN;

CONNÉTABLE DE FRANCE VERS 1250.

(N° 1350.) Écusson.

Né... — Marié avant 1256 à Simonnette de Joinville, fille de Simon, sire de Joinville et de Vaucouleurs, sénéchal de Champagne, et de Béatrix de Bourgogne, dame de Marnay, sa seconde femme. — Mort en 1276.

Gilles de Trasignies était un des vassaux du comte de Flandre, et aucun lien immédiat ne le rattachait à la couronne de France. « Cependant, dit Pinard, quoique étranger, saint Louis l'honora de la dignité de connétable de France vers 1250, en considération de sa grande piété. Il fut de l'expédition de ce prince en Égypte, et commanda avec le jeune comte de Flandre l'aile gauche de l'armée de Charles, comte d'Anjou, roi de Sicile,

contre Mainfroy, qui fut défait près de Bénévent, en 1266. »

BEAUJEU (HUMBERT DE),

SEIGNEUR DE MONTPENSIER, D'AIGUEPERSE, ETC.

FILS AÎNÉ DE GUICHARD DE BEAUJEU, SEIGNEUR DE MONTPENSIER ET DE MONTFERRAND, ET DE CATHERINE, DAUPHINE D'AUVERGNE;

CONNÉTABLE DE FRANCE EN FÉVRIER 1277.

(N° 1351.) Écusson.

Né après 1226. — Marié, en..... à Isabeau de Mello, dame de Saint-Bris, de Saint-Maurice et de Tirouelle, veuve de Guillaume, comte de Joigny, fille de Guillaume de Mello, deuxième du nom, seigneur de Saint-Bris.— Mort en 1285.

« Il accompagna, dit le P. Anselme, le roi saint Louis en son premier voyage d'outre-mer, et signala son courage à la bataille de la Massoure, en 1250..... Il servit au siége de Tunis en 1270, contribua aussi à la prise de Pampelune et à la réduction du royaume de Navarre sous l'obéissance du roi Philippe le Hardi. » Nommé connétable en 1277, il mourut à l'âge d'environ cinquante-huit ans [1].

[1] *Histoire généalogique et chronologique des grands officiers de la couronne.*

NESLE (RAOUL DE CLERMONT,

DEUXIÈME DU NOM, SEIGNEUR DE), ET DE BRIOS,

FILS DE SIMON DE CLERMONT, DEUXIÈME DU NOM, SEIGNEUR DE NESLE ET D'AILLY, ET D'ALIX DE MONTFORT, DAME DE HOUDAN;

CONNÉTABLE DE FRANCE EN 1285.

(N° 1352.) Écusson.

Né vers 1243. — Marié : 1° en..... à Alix de Dreux, dite *de Nesle*, vicomtesse de Châteaudun et dame de Montdoubleau, fille aînée de Robert de Dreux, premier du nom, seigneur de Beu, et de Clémence, vicomtesse de Châteaudun; 2° en..... à Isabelle de Hainaut, troisième fille de Jean, deuxième du nom, comte de Hainaut, et de Philippe de Luxembourg.—Mort le 11 juillet 1302.

« Il se croisa, dit Pinard, avec saint Louis en 1267 s'embarqua avec ce prince en 1270, et le suivit dans toutes ses expéditions. » Nommé connétable en 1285, à la mort d'Humbert de Beaujeu, il se trouva dans la même année au siége de Gironne. Il commanda en 1286 dans le Languedoc avec le duc de Bourgogne[1], et eut le titre de lieutenant du roi au pays toulousain. Le connétable de Nesle dirigea les opérations militaires contre les Anglais en Guyenne, dans l'année 1295, fit la campagne de Flandre en 1297, et reçut en 1300 le commandement

[1] Robert, deuxième du nom, fils de Hugues, quatrième du nom, duc de Bourgogne.

général dans cette province. Il se trouva en 1302 à la malheureuse bataille de Courtray, où il fut tué à l'âge d'environ cinquante-neuf ans.

CHATILLON (GAUCHER DE),

DEUXIÈME DU NOM, COMTE DE PORCÉAN, SEIGNEUR DE CHÂTILLON-SUR-MARNE, ETC.

FILS AÎNÉ DE GAUCHER DE CHÂTILLON, PREMIER DU NOM, SEIGNEUR DE CRÉCY, DE CRÈVECŒUR, ETC. ET D'ISABEAU DE VILLEHARDOUIN, DITE DE LÉSIGNÈS;

CONNÉTABLE DE FRANCE LE 11 JUILLET 1302.

(N° 1353.) En pied, par Monvoisin, d'après un portrait gravé.

Né vers 1249. — Marié : 1° en 1281, à Isabelle de Dreux, fille de Robert de Dreux, premier du nom, vicomte de Châteaudun et d'Isabelle de Villebon, dame de la Chapelle-Gauthier et de Bagnaux, sa seconde femme; 2° vers 1301, à Hélisende de Vergy, veuve de Henri de Vaudémont, comte de Vaudémont, fille de Jean de Vergy, seigneur de Fonvens, et de Marguerite de Noyers; 3° en 1312, à Isabeau de Rumigny, veuve de Thibault, deuxième du nom, duc de Lorraine, fille aînée de Hugues de Rumigny, quatrième du nom, seigneur de Rumigny, d'Aubenton et de Martigny, et d'Ade, dame de Boves. — Mort en 1329.

« Après avoir passé par tous les grades de la milice, dit Pinard, il fut créé connétable de Champagne en 1286, et commanda depuis les troupes de cette pro-

vince. Il combattit à la journée de Courtray en 1302, et fut nommé la même année connétable de France, après la mort du sire de Nesle. Le roi Philippe le Bel lui donna la terre de Château-Porcéan, et le créa comte de Porcéan (connu depuis sous le nom de Porcien), par lettres du 24 octobre 1303. Il se trouva à la bataille de Mons-en-Puelle, en 1304, et fit couronner roi de Navarre, à Pampelune, le 1er octobre 1307, Louis de France, fils aîné de Philippe IV, depuis roi de France sous le nom de Louis X. Gaucher de Châtillon assista en 1317 au sacre de Philippe le Long, en 1322 à celui de Charles le Bel, qui le choisit en 1324 pour l'un de ses exécuteurs testamentaires. Le connétable de Châtillon signa, comme commissaire, au nom du roi, les traités de paix faits avec l'Angleterre en 1325 et 1326 : il commanda l'armée française à la bataille de Cassel en 1328, et mourut à l'âge d'environ quatre-vingts ans [1].

EU (RAOUL DE BRIENNE,

PREMIER DU NOM, COMTE D') ET DE GUINES,

FILS AÎNÉ DE JEAN DE BRIENNE, DEUXIÈME DU NOM, COMTE D'EU ET DE GUINES, ET DE JEANNE, COMTESSE DE GUINES;

CONNÉTABLE DE FRANCE VERS 1327.

(N° 1354.) Écusson.

Né..... — Marié, en 1319, à Jeanne de Mello, dame de l'Orme et de Château-Chinon, fille de Dreux de Mello, quatrième du nom, seigneur de l'Orme, etc. et

[1] *Chronologie militaire.*

de Jeanne de Tocy, sa première femme. — Mort le 18 janvier 1344.

« Il fut fait connétable de France, dit Pinard, vers le mois de juillet 1327, sur la démission de Gaucher de Châtillon. » Envoyé par Philippe de Valois en 1331, pour commander sur les marches du Hainaut, il fut mis ensuite à la tête des troupes royales dans le Languedoc en 1337 et 1338, et l'année suivante il fut appelé sur les frontières de Normandie. En 1340 il s'enferma dans Tournay, investi par Édouard III, roi d'Angleterre, et y soutint un siége de plus de deux mois. Philippe de Valois ayant pris parti pour son neveu, Charles de Blois, dans la grande querelle engagée au sujet de la succession du duché de Bretagne, le comte d'Eu conduisit la chevalerie française aux siéges de Châtoceaux et de Nantes, en 1341, et en 1342, à celui de Rennes. Il fut tué dans un tournoi donné aux noces de Philippe de France, duc d'Orléans, fils puîné de Philippe de Valois [1].

[1] *Chronologie militaire.*

GUINES (RAOUL DE BRIENNE,

DEUXIÈME DU NOM, COMTE D'EU ET DE),

FILS AÎNÉ DE RAOUL DE BRIENNE, PREMIER DU NOM, COMTE D'EU ET DE GUINES, CONNÉTABLE DE FRANCE, ET DE JEANNE DE MELLO;

CONNÉTABLE DE FRANCE LE 18 JANVIER 1344.

(N° 1355.) Écusson.

Né vers 1320. — Marié, en octobre 1340, à Catherine de Savoie, dame de Vaud, veuve d'Azzone Visconti, seigneur de Milan, fille de Louis de Savoie, deuxième du nom, seigneur de Vaud, de Bugey, etc. et d'Isabelle de Châlons, dame de Joigny. — Mort le 19 novembre 1350.

Il se trouva au siége de Tournay en 1340, à ceux de Châtoceaux et de Nantes en 1341, à la prise de Rennes en 1342, et fut nommé connétable en 1344, après la mort de son père, le comte d'Eu. Il soutint, en 1345, la guerre contre les Anglais dans la Gascogne, et, en 1346, dans la Normandie, où il fut fait prisonnier et conduit en Angleterre jusqu'en 1350. Il venait d'être rendu à la liberté, quand le roi Jean le fit arrêter et décapiter, sans procès, pour crime de haute trahison [1].

[1] *Chronologie militaire.*

ESPAGNE .(CHARLES

DE LA CERDA, DIT D'), COMTE D'ANGOULÊME, ETC.

FILS PUÎNÉ D'ALPHONSE DE LA CERDA, BARON DE LUNEL, ET D'ISA-
BEAU, DAME D'ANTHOING ET D'ESPINOY, SA SECONDE FEMME;

CONNÉTABLE DE FRANCE EN JANVIER 1351.

(N° 1356.) En buste, par Auguste Couder, d'après un portrait de la collection du château de Beauregard.

Né..... — Marié, en 1351, à Marguerite de Blois, dame de l'Aigle, fille aînée de Charles de Blois, duc de Bretagne, et de Jeanne de Bretagne. — Mort le 6 janvier 1354.

« Il fut commis, en 1347, d'après Pinard, pour exercer la charge de connétable pendant la prison du comte de Guines en Angleterre, et défendit Saint-Omer. Le roi Jean le pourvut de la charge de connétable au mois de janvier 1351, après la mort du comte de Guines, lui donna le comté d'Angoulême, les seigneuries de Tralaisans et de Marsan, par lettres du mois de janvier 1352, et le fit son lieutenant en Languedoc, depuis le mois de septembre jusqu'à celui de novembre de la même année. Charles le Mauvais, roi de Navarre, vengea sur lui la mort du comte de Guines, et le fit périr dans un guet-apens.

LA MARCHE (JACQUES DE BOURBON,

COMTE DE) ET DE PONTHIEU, ETC. PREMIER DU NOM,

TROISIÈME FILS DE LOUIS DE BOURBON, PREMIER DU NOM, DUC DE BOURBON, PAIR ET CHAMBRIER DE FRANCE, ET DE MARIE DE HAINAUT;

CONNÉTABLE DE FRANCE LE 8 JANVIER 1354.

(N° 1357.) En pied, par Blondel, d'après un portrait de la collection du château d'Eu.

Né vers 1312. — Marié, en 1335, à Jeanne de Châtillon-Saint-Pol, fille aînée et héritière de Hugues de Châtillon, dit *de Saint-Pol,* seigneur de Condé, etc. et de Jeanne d'Argies, dame d'Argies. — Mort le 6 avril 1361.

Il se trouva à la bataille de Crécy en 1346, défendit, en 1349 et 1350, le Languedoc contre les Anglais, et fit la guerre en Picardie dans les années 1351 et 1352. Connétable en 1354, après la mort de Charles d'Espagne, il commanda en Guyenne en 1355, se démit de la charge de connétable en 1356, et se trouva, la même année, à la bataille de Poitiers. Blessé au combat de Brignais, en 1361, il mourut des suites de ses blessures à l'âge d'environ quarante-neuf ans [1].

[1] *Chronologie militaire.*

BRIENNE (GAUTHIER DE),

SIXIÈME DU NOM, DUC D'ATHÈNES, COMTE DE BRIENNE,

FILS AÎNÉ DE GAUTHIER DE BRIENNE, CINQUIÈME DU NOM, COMTE DE BRIENNE ET DE LICHES, DUC D'ATHÈNES, ET DE JEANNE DE CHÂTILLON ;

CONNÉTABLE DE FRANCE LE 6 MAI 1356.

(N° 1358.) En buste, par Rubio, d'après un portrait de la collection du château de Beauregard.

Né vers 1305. — Marié, 1° en..... à Marguerite de Sicile-Tarente, fille aînée de Philippe de Sicile, premier du nom, prince de Tarente et d'Achaïe, et d'Ithamar Ange, sa première femme; 2° en..... à Jeanne de Brienne, dame de Château-Chinon, etc. fille aînée de Raoul de Brienne, premier du nom, comte d'Eu et de Guines, connétable de France, et de Jeanne de Mello, dame de l'Orme. — Mort le 19 septembre 1356.

Gauthier de Brienne gouverna Florence comme lieutenant de Charles de Sicile, duc de Calabre, que cette république avait reconnu pour son seigneur, et en fut chassé par une conjuration populaire. Revenu en France, il servit, en 1339 et 1340, le roi Philippe VI dans les guerres contre les Anglais. Nommé connétable de France en 1356, sur la démission du connétable de la Marche, il se trouva, la même année, à la bataille de Poitiers, où il fut tué à l'âge d'environ cinquante et un ans [1].

[1] *Chronologie militaire.*

FIENNES (ROBERT DE),

DIT MOREAU, SEIGNEUR DE FIENNES ET DE TINGRY, ETC.

FILS AÎNÉ DE JEAN DE FIENNES, BARON DE FIENNES ET DE TINGRY,
ET D'ISABELLE DE FLANDRE;

CONNÉTABLE DE FRANCE EN 1356.

(N° 1359.) Écusson.

Né...... — Marié : 1° en...... à Béatrix, dame de Gavre, comtesse de Fauquembergue, fille unique de Rass, seigneur de Gavre, et d'Éléonore, châtelaine de Saint-Omer; 2° en...... à Marguerite de Melun, veuve de Miles de Noyers, comte de Joigny, fille de Jean de Melun, deuxième du nom, vicomte de Melun, et de Jeanne Crespin, dame de Warenguebec. — Mort après 1382.

Capitaine de Saint-Omer avec soixante hommes d'armes en 1348, il servit en Picardie et en Normandie jusqu'en 1356, et fut nommé la même année connétable après la mort de Gauthier de Brienne. Lieutenant du roi Jean en Picardie, dans l'année 1358, et en Languedoc en 1361, il commanda en Champagne et en Bourgogne pendant les années 1362, 1363, 1364 et 1366. Robert de Fiennes se démit en 1370 de la charge de connétable, et mourut fort âgé après l'année 1382 [1].

[1] *Chronologie militaire.*

DU GUESCLIN (BERTRAND),

DUC DE MOLINES ET DE TRANSTAMARE (EN CASTILLE), ETC.

FILS AÎNÉ DE ROBERT DU GUESCLIN, SEIGNEUR DE BROON,
ET DE JEANNE DE MALESMAINS, DAME DE SENS;

CONNÉTABLE DE FRANCE LE 2 OCTOBRE 1370.

(N° 1360.) En pied, par Féron, d'après un portrait de la collection du château de Beauregard.

Né au château de la Motte-Broon (Bretagne), vers 1314. — Marié : 1° en..... à Tiphaine Raguenel, fille de Robert Raguenel, seigneur de Chastel-Oger, et de Jeanne de Dinan; 2° par contrat passé à Rennes le 21 janvier 1373, à Jeanne de Laval, dame de Tinteniac, fille de Jean de Laval, sire de Castillon, et d'Isabeau, dame de Tinteniac. — Mort le 13 juillet 1380.

Bertrand du Guesclin fit ses premières armes sous Charles de Blois, au siége de Rennes, en 1342, et continua son apprentissage de la guerre dans la sanglante querelle de la succession de Bretagne, jusqu'au moment où le roi Charles V sut discerner son génie, et l'attacha à la fortune de la France. Il inaugura le règne de ce prince par la victoire de Cocherel, puis, deux ans après, il délivra le royaume des compagnies d'aventure qui l'infestaient, en leur faisant passer les Pyrénées et les menant au service de Henri de Transtamare, qu'il fit couronner roi de Castille (1366). Vaincu l'année suivante à Navarette et prisonnier du prince Noir, il fut rendu à

la liberté en 1368, et Charles V, qui s'apprêtait à secouer le fardeau déshonorant du traité de Brétigny, le mit à la tête de ses armées, et ne tarda pas à lui donner l'épée de connétable. Pendant neuf ans du Guesclin porta glorieusement cette épée, et s'en servit pour reconquérir successivement sur les Anglais la Normandie, le Poitou, la Saintonge, le Limousin, et la plus grande partie de la Guyenne. Plutôt que d'aider le roi à enchaîner l'indépendance de ses compatriotes, il aima mieux finir sa carrière dans d'obscures expéditions contre de petites places du Languedoc (1380). Ce fut devant une de ces forteresses, celle de Château-Randon, qu'en 1380 il mourut de maladie à l'âge de soixante-six ans.

CLISSON (OLIVIER DE),

QUATRIÈME DU NOM, SIRE DE CLISSON, COMTE DE PORHOET, SEIGNEUR DE BELLEVILLE, DE MONTAGU, ETC.

FILS AÎNÉ D'OLIVIER DE CLISSON, TROISIÈME DU NOM, SIRE DE CLISSON, ET DE JEANNE DE BELLEVILLE, SA SECONDE FEMME;

CONNÉTABLE DE FRANCE LE 28 NOVEMBRE 1380.

(N° 1361.) Équestre, par ARY SCHEFFER, d'après un portrait de la collection du château de Beauregard.

Né vers 1329. — Marié : 1° en... à Catherine de Laval, fille de Guy, sire de Laval, et de Béatrix de Bretagne; 2° en........ à Marguerite de Rohan, veuve de Jean de Beaumanoir, sire de Beaumanoir, fille d'Alain de Rohan, septième du nom, vicomte de Rohan, et de Jeanne de Rostrenan. — Mort le 23 avril 1407.

Engagé d'abord dans la cause de Jean de Montfort, que soutenaient les armes de l'Angleterre, il se rangea, en 1368, sous les drapeaux de Charles V, roi de France, et devint frère d'armes de du Guesclin. Nommé lieutenant pour le roi en Poitou dans l'année 1371, il contraignit les Anglais à lever le siége de Moncontour, et s'empara de Saint-Jean-d'Angély, d'Angoulême, de Taillebourg et de Saintes. Engagé dans les projets de conquête du roi Charles V sur la Bretagne, il prit Auray et Dinan en 1380. Nommé connétable après la mort de du Guesclin, il se trouva à la bataille de Rosebecque en 1382, fit lever, en 1383, le siége d'Ypres investi par les Anglais, et se rendit maître de Bergues, de Gravelines, et de Bourbourg. Destitué de la charge de connétable le 25 novembre 1392, lorsque le malheureux Charles VI fut tombé en démence, il se retira en Bretagne, où il continua de guerroyer contre le duc Jean V, et y mourut dans un âge très-avancé.

EU (PHILIPPE D'ARTOIS, COMTE D'),

TROISIÈME FILS DE JEAN D'ARTOIS, COMTE D'EU, SEIGNEUR DE SAINT-VALERY ET D'AULT, ET D'ISABELLE DE MELUN;

CONNÉTABLE DE FRANCE LE 25 NOVEMBRE 1392.

(N° 1362.) En pied, par MAUZAISSE, d'après la statue de Philippe d'Artois, placée sur son tombeau, dans l'église de la ville d'Eu.

Né vers 1359. — Marié, par contrat passé à Paris le 27 janvier 1392, à Marie de Berri, veuve de Louis de

Châtillon, comte de Dunois, et seconde fille de Jean de France, duc de Berri, et de Jeanne d'Armagnac, sa première femme. — Mort le 16 juin 1397.

« Il se signala, dit Pinard, à la prise de Bourbourg en 1383, et suivit, en 1390, Louis II, duc de Bourbon, dans son expédition d'Afrique. » Nommé connétable en 1392, après la disgrâce d'Olivier de Clisson, il suivit le comte de Nevers en Hongrie, et se trouva, en 1396, à la bataille de Nicopolis, où il fut fait prisonnier. Il mourut à Micalizo en Natolie, à l'âge d'environ trente-huit ans.

SANCERRE (LOUIS DE CHAMPAGNE,

COMTE DE), SEIGNEUR DE CHARENTON, ETC.

SECOND FILS DE LOUIS DE CHAMPAGNE, DEUXIÈME DU NOM, COMTE DE SANCERRE, ET DE BÉATRIX DE ROUCY, SA SECONDE FEMME;

CONNÉTABLE DE FRANCE LE 26 JUILLET 1397.

(N° 1363.) Équestre, par Ziegler, d'après la statue placée sur le tombeau de Sancerre à Saint-Denis.

Né vers 1342. — Mort le 6 février 1402, sans alliance.

Le comte de Sancerre, après plusieurs années d'honorables services, fut nommé maréchal de France en 1368. Il servit sous du Guesclin, dans ses premières conquêtes sur les Anglais; fut placé ensuite sous les ordres de Louis de France, duc d'Anjou, chargé de conduire

la guerre en Languedoc et en Guyenne, et finit par être nommé gouverneur de ces deux provinces. Le comte de Sancerre était, en 1380, au siége de Château-Neuf de Randon, dont il reçut les clefs après la mort de du Guesclin. Il se trouva en 1382, sous le règne de Charles VI, à la bataille de Rosebecque, soumit Marseille en 1384, commanda en chef dans le Languedoc et la Guyenne, pendant l'absence du duc de Berri en 1389. Gouverneur de ces deux provinces par provisions du 10 décembre 1390, il y resta jusqu'au 15 août 1399. Nommé connétable en 1397, après la mort du comte d'Eu, il fit rentrer le pays de Foix sous l'obéissance du roi en 1398, et se démit, en 1401, du gouvernement de Languedoc, qu'on rendit au duc de Berri. Le comte de Sancerre mourut à l'âge d'environ soixante ans.

ALBRET (CHARLES, SIRE D'),

COMTE DE DREUX,

FILS AÎNÉ D'ARNAUD AMANJEU, SIRE D'ALBRET,
ET DE MARGUERITE DE BOURBON;

CONNÉTABLE DE FRANCE LE 6 FÉVRIER 1402.

(N° 1364.) Écusson.

Né vers 1376. — Marié, le 27 janvier 1400, à Marie de Sully, dame de Sully et de Craon, veuve de Guy de la Trémoille, cinquième du nom, sire de la Trémoille, fille unique et héritière de Louis de Sully, sire de Sully, et d'Isabeau, dame de Craon. — Mort le 25 octobre 1415.

Il accompagna en 1390 Louis II, duc de Bourbon, en Afrique, et servit quelques années dans cette expédition. Nommé connétable en 1402, après la mort du comte de Sancerre, il fit la guerre en Guyenne contre les Anglais dans les années 1403, 1404 et 1405, et commanda en 1406, sous Louis duc d'Orléans, aux siéges de Blaye et de Bourg. Le comté de Dreux lui fut donné par lettres du 21 décembre 1407, et il fut destitué de sa charge de connétable en 1411 par la faction de Bourgogne, puis rétabli par la faction d'Orléans en 1413. Il s'empara de Compiègne, de Soissons et de Bapaume en 1414, et fut tué en 1415 à la bataille d'Azincourt, à l'âge de trente-neuf ans.

SAINT-POL (WALERAN DE LUXEMBOURG,

TROISIÈME DU NOM, COMTE DE),

FILS AÎNÉ DE GUY DE LUXEMBOURG, COMTE DE LIGNY,
ET DE MAHAUD DE CHÂTILLON, COMTESSE DE SAINT-POL;

CONNÉTABLE DE FRANCE LE 5 MARS 1411.

(N° 1365.) Écusson.

Né vers 1351. — Marié, 1° en... à Mahaud de Rœux; 2° le 2 juin 1400, à Bonne de Bar, fille puînée de Robert, duc de Bar, et de Marie de France. — Mort le 19 août 1413.

Il fut gouverneur et lieutenant général pour le roi en la ville de Gênes, par provisions du 30 décembre

1396 ; grand maître et souverain réformateur des eaux et forêts de France en 1402, gouverneur et lieutenant général de Picardie de 1404 à 1406, grand bouteiller de France en 1410. Il fut fait connétable par la souveraine influence du duc de Bourgogne, après la destitution de Charles d'Albret en 1411, et gouverneur et lieutenant général de la ville de Paris la même année. Le connétable de Saint-Pol fit en 1412 la guerre en Normandie, et combattit les Anglais en Picardie et dans le Boulonnais. Destitué de la charge de connétable en 1413, lorsqu'elle fut rendue à Charles d'Albret, il mourut la même année, à l'âge d'environ soixante-deux ans.

ARMAGNAC (BERNARD D'),

SEPTIÈME DU NOM, COMTE D'ARMAGNAC, DE CHAROLAIS, DE FEZENSAC, DE RHODEZ, ETC.

SECOND FILS DE JEAN D'ARMAGNAC, DEUXIÈME DU NOM, COMTE D'ARMAGNAC ET DE JEANNE DE PÉRIGORD;

CONNÉTABLE DE FRANCE LE 30 DÉCEMBRE 1415.

(N° 1366.) Écusson.

Né vers 1363. — Marié, par contrat passé à Mehun-sur-Yèvre en décembre 1393, à Bonne de Berri, veuve d'Amédée VII, comte de Savoie, fille aînée de Jean de France, duc de Berri, et de Jeanne d'Armagnac, sa première femme. — Mort le 12 juin 1418.

Il porta d'abord le nom de comte de Charolais jusqu'à la mort de son frère, Jean d'Armagnac, tué au siége d'Alexandrie en 1391. Il fit, en 1405 et dans

les années suivantes, la guerre contre les Anglais dans le Languedoc et en Guyenne. Après l'assassinat du duc d'Orléans, en 1407, il se porta comme vengeur de la mort de ce prince, et donna son nom au parti ennemi de la faction bourguignonne. Connétable en 1415, après la mort du sire d'Albret, il fut nommé, en 1416, gouverneur général de toutes les finances et capitaine général de toutes les forces du royaume. Il se rendit maître, en 1417, de Montlhéry et de Marcoussis, et, dans la réaction qui livra l'année suivante Paris aux Bourguignons, il périt misérablement à l'âge d'environ cinquante-cinq ans.

BUCHAN (JEAN STUART, COMTE DE)

ET DE DOUGLAS,

SECOND FILS DE ROBERT STUART LE JEUNE, DUC D'ALBANY, RÉGENT DU ROYAUME D'ÉCOSSE, ET DE MURIELLA OU MURIELLE KEITH, SA SECONDE FEMME;

CONNÉTABLE DE FRANCE LE 24 AVRIL 1424.

(N° 1367.) En buste, par BLONDEL, d'après un portrait de la collection du château de Beauregard.

Né vers 1380. — Marié, en 1413, à Élisabeth Douglas, fille d'Archibald, comte de Douglas, et d'Euphémie Graham, sa seconde femme. — Mort le 17 août 1424.

Il conduisit en France, dans l'année 1420, un corps d'armée de cinq à six mille Écossais, pour secourir Charles, dauphin, depuis Charles VII, contre les An-

glais, et gagna sur eux, en 1422, avec le maréchal de la Fayette, la bataille de Beaugé. Nommé connétable en 1424, il surprit Verneuil, et fut tué, à l'âge de quarante-quatre ans, dans une bataille malheureuse livrée sous les murs de cette ville[1].

RICHEMONT (ARTHUS DE BRETAGNE,

TROISIÈME DU NOM, COMTE DE), DE DREUX, D'ÉTAMPES ET DE MONTFORT, ETC.
DUC DE BRETAGNE,

SECOND FILS DE JEAN DE BRETAGNE, CINQUIÈME DUC DE BRETAGNE, COMTE DE RICHEMONT ET DE MONTFORT, ET DE JEANNE DE NAVARRE, SA TROISIÈME FEMME;

CONNÉTABLE DE FRANCE LE 7 MARS 1425.

(N° 1368.) En pied, par XAVIER DUPRÉ, d'après un portrait de la collection du château de Beauregard.

Né au château de Sucinio, le 25 août 1393. — Marié : 1° le 10 octobre 1423, à Marguerite de Bourgogne, veuve de Louis de France, duc de Guyenne et dauphin de Viennois, fille aînée de Jean-sans-Peur, duc de Bourgogne, et de Marguerite de Bavière; 2° à Nérac, le 29 août 1442, à Jeanne d'Albret, fille de Charles, deuxième du nom, sire d'Albret, et d'Anne d'Armagnac; 3° le 2 juillet 1445, à Catherine de Luxembourg, fille de Pierre de Luxembourg, premier du nom, comte de Saint-Pol, et de Marguerite de Baux. — Mort le 26 décembre 1458.

[1] *Chronologie militaire.*

Il fut fait chevalier, en 1401, par le duc Jean VI, son frère, et nommé gouverneur du duché de Nemours en 1414. Il se trouva, en 1415, à la bataille d'Azincourt, où les blessures qu'il reçut le firent demeurer prisonnier des Anglais jusqu'en 1420. Nommé connétable en 1425 et imposé au choix du roi Charles VII, il servit ce prince malgré lui, et fit une rude guerre aux Anglais. Après la levée du siége d'Orléans en 1429, toujours repoussé par Charles VII, qui le craignait, il prit néanmoins sa place dans l'armée qui conduisit ce monarque à Reims pour y être sacré. Dans un temps où les exemples de la désobéissance féodale étaient si communs, rien ne découragea le patriotisme infatigable de Richemont, et il attendit patiemment que Charles VII lui rendit plus de justice. Nommé enfin, en 1435, gouverneur et lieutenant général dans les pays de l'Ile-de-France, Normandie, Champagne et Brie, ce fut lui qui fit rentrer Paris sous l'obéissance du roi en 1436. Le connétable de Richemont gagna, en 1450, la bataille de Formigny, à la suite de laquelle la Normandie fut enlevée à la domination anglaise. Il devint duc de Bretagne en 1457, après la mort de son neveu Pierre, deuxième du nom, duc de Bretagne, et mourut dans la soixante-cinquième année de son âge.

SAINT-POL (LOUIS DE LUXEMBOURG,

COMTE DE), DE BRIENNE, DE LIGNY, ETC. SEIGNEUR D'ENGHIEN,

FILS AÎNÉ DE PIERRE DE LUXEMBOURG, PREMIER DU NOM,
COMTE DE CONVERSAN, ET DE MARGUERITE DE BAUX;

CONNÉTABLE DE FRANCE LE 5 OCTOBRE 1465.

(N° 1369.) En pied, par Charles Steuben, d'après un portrait de la collection du château de Beauregard.

Né vers 1418. — Marié : 1° au château de Bohain, le 16 juillet 1435, à Jeanne de Bar, comtesse de Marle et de Soissons, vicomtesse de Meaux, etc. fille unique et héritière de Robert de Bar, comte de Marle et de Soissons, et de Jeanne de Béthune, vicomtesse de Meaux; 2° par contrat passé à la Motte-d'Eigry, le 1er août 1466, à Marie de Savoie, cinquième fille de Louis, duc de Savoie, et d'Anne de Chypre. — Mort le 19 décembre 1475.

Le comte de Saint-Pol ne commence à paraître avec quelque éclat dans l'histoire que vers l'année 1464. Charles, comte de Charolais, plus tard duc de Bourgogne, s'étant mis à la tête des princes et grands du royaume soulevés contre Louis XI, le comte de Saint-Pol fut un des principaux chefs de l'armée bourguignonne dans cette guerre dite *du bien public*. Il combattit à la journée de Montlhéry (1465), et le traité de Conflans lui donna sa part des dépouilles de la royauté. L'épée de connétable, que nul n'avait portée depuis la mort de Richemont, lui fut remise avec le gouverne-

ment de la Champagne et de la Brie. L'effort constant du comte de Saint-Pol, que la situation de ses riches domaines plaçait entre le roi de France et le duc de Bourgogne, comme *entre le marteau et l'enclume*, fut d'éviter de prendre parti pour l'un ou pour l'autre dans leur querelle sans cesse renaissante. En acceptant le collier de l'ordre de Saint-Michel, fondé en 1469, il resserra les liens de l'allégeance qui l'attachait à Louis XI, et en 1471, au moment où les hostilités éclataient entre les deux princes, il enleva, mais au profit de sa propre ambition, la ville de Saint-Quentin à la souveraineté bourguignonne. Sa conduite équivoque eut pour effet de le rendre également suspect au roi de France et au duc de Bourgogne : la haine de Louis XI alla si loin contre lui, que dans la trêve conclue en 1475 il acheta la tête du connétable au prix des plus humiliantes concessions faites à son rival. Le comte de Saint-Pol fut décapité à Paris, à l'âge de cinquante-sept ans.

BOURBON (JEAN DE),

DEUXIÈME DU NOM, DUC DE BOURBON ET D'AUVERGNE, COMTE DE CLERMONT, ETC.

FILS AÎNÉ DE CHARLES DE BOURBON, PREMIER DU NOM,
DUC DE BOURBON ET D'AUVERGNE, ETC. ET D'AGNÈS DE BOURGOGNE;

CONNÉTABLE DE FRANCE LE 23 OCTOBRE 1483.

(N° 1370.) En buste, par Lugardon, d'après un portrait gravé.

Né vers 1426. — Marié : 1° par contrat passé au château de Montil-lès-Tours le 23 décembre 1446, à Jeanne

de France, quatrième fille de Charles VII, roi de France, et de Marie d'Anjou; 2° par traité passé à Saint-Cloud le 28 avril 1484, à Catherine d'Armagnac, seconde fille de Jacques d'Armagnac, duc de Nemours, et de Louise d'Anjou; 3° par traité passé en juin 1487, à Jeanne de Bourbon, fille aînée de Jean de Bourbon, deuxième du nom, comte de Vendôme, et d'Isabelle de Beauvau. — Mort le 1er avril 1488.

Lorsque Charles VII entreprit de reconquérir la Normandie sur les Anglais, il mit plusieurs de ses nouvelles compagnies d'ordonnance sous les ordres du comte de Clermont, qui combattit avec une vaillante témérité à la bataille de Formigny (1450). Trois ans plus tard (1453), il se distingua à celle de Castillon, qui remit définitivement la Guyenne sous l'obéissance royale. Il porta le nom de comte de Clermont jusqu'à la mort de son père en 1456. Il fut nommé capitaine et gouverneur de la ville et du château de Blaye, en 1454, et grand chambellan de France en 1457. Comme la plupart des princes du sang et des grands du royaume, il entra dans la ligue du *bien public* (1464). La paix de Conflans accrut ses domaines (1465) et lui donna le titre de lieutenant général du roi au duché d'Orléans, comté de Blois, etc. etc. Gouverneur du Languedoc en 1466, chevalier de l'ordre de Saint-Michel à l'institution de cet ordre en 1469, et connétable de France après la mort de Louis XI, le 23 octobre 1483, il se retira à Moulins, où il mourut à l'âge de soixante-deux ans.

BOURBON (CHARLES DE),

TROISIÈME DU NOM, DUC DE BOURBON, D'AUVERGNE ET DE CHATELLERAULT,
COMTE DE MONTPENSIER ET DAUPHIN D'AUVERGNE,

SECOND FILS DE GILBERT DE BOURBON, COMTE DE MONTPENSIER,
ET DE CLAIRE DE GONZAGUE;

CONNÉTABLE DE FRANCE LE 12 JANVIER 1515.

(N° 1371.) En pied, par GAILLOT, d'après un portrait de la collection du château d'Eu.

Né le 17 février 1490. — Marié au château du Parc-lès-Moulins, le 10 mai 1505, à Suzanne de Bourbon, duchesse de Bourbon et d'Auvergne, fille unique et héritière de Pierre de Bourbon, deuxième du nom, duc de Bourbon et d'Auvergne, comte de Clermont, et d'Anne de France. — Mort le 6 mai 1527.

Il s'appela d'abord Charles Monsieur, puis comte de Montpensier à la mort de son frère aîné[1] en 1501. Il devint duc de Bourbon, en 1505, par son mariage avec l'héritière de Pierre II, duc de Bourbon, mort en 1503. Il fit ses premières armes en 1507 sous le roi Louis XII, dans l'expédition contre les Génois. Nommé pair de France en 1508, il était à la bataille d'Agnadel en 1509. En 1512, il fut un des généraux envoyés par Louis XII au secours du roi de Navarre, et il reçut la même année le gouvernement du Languedoc. En 1513, il s'opposa fortement à l'irruption que les Suisses avaient faite en Bourgogne. Pour récompenser ses brillants services,

[1] Louis de Bourbon, deuxième du nom.

François Ier s'empressa, dès l'année 1515, de lui conférer la dignité de connétable, restée vacante pendant tout le règne de Louis XII. Le duc de Bourbon portait ce titre à la bataille de Marignan, où il combattit sous les ordres du roi. Il reçut alors le gouvernement du Milanais. Victime d'odieuses intrigues de cour, le connétable de Bourbon se laissa égarer par son ressentiment jusqu'à chercher un refuge sous les drapeaux de Charles-Quint (1523). Il eut le tort irréparable de combattre à Pavie contre la France (1525), et alla trouver la mort devant Rome, qu'il assiégeait à la tête d'une armée de mercenaires allemands et italiens. Il était âgé de trente-sept ans.

MONTMORENCY (ANNE DE),

DUC DE MONTMORENCY, COMTE DE BEAUMONT-SUR-OISE, ETC.

SECOND FILS DE GUILLAUME, SEIGNEUR DE MONTMORENCY, D'ÉCOUEN, DE CHANTILLY, ETC. ET D'ANNE POT, DAME DE LA ROCHEPOT;

CONNÉTABLE DE FRANCE LE 10 FÉVRIER 1538.

(N° 1372.) En pied, par AMIEL, d'après un portrait du temps.

Né à Chantilly, le 15 mars 1492. — Marié, par contrat du 10 janvier 1526, à Madeleine de Savoie, fille aînée de René, bâtard de Savoie, comte de Villars, grand maître de France, et d'Anne de Lascaris, comtesse de Tende. — Mort le 11 novembre 1567.

Anne de Montmorency, à qui la reine Anne de Bretagne avait donné son nom sur les fonts de baptême,

fut enfant d'honneur auprès du duc d'Angoulême, depuis François I^{er}. Ce prince, témoin de sa valeur à la bataille de Marignan en 1515, où il servait comme lieutenant d'une compagnie d'ordonnance, l'en récompensa par les gouvernements de Navarre et de la Bastille. Capitaine d'une compagnie de cinquante lances en 1516, il fut admis en 1520 au conseil du roi, et nommé la même année ambassadeur en Angleterre. Premier gentilhomme de la chambre en 1521, il commanda en 1522 un corps de dix mille Suisses en Italie. Maréchal de France et chevalier de l'ordre de Saint-Michel en 1522, il se trouva en 1525 à la bataille de Pavie. Grand maître de la maison du roi et gouverneur général du Languedoc en 1526, il reçut du roi d'Angleterre, Henri VIII, l'ordre de la jarretière en 1534. Anne de Montmorency força, en 1536, l'empereur Charles-Quint à lever le siége de Marseille ; il commanda, sous le roi François I^{er} et le dauphin, son fils, en 1537, à Hesdin, Suse, Veillane, etc. Connétable de France en 1538, il fut en même temps chef de toutes les affaires de l'état, surintendant des finances et lieutenant général du roi. Sa haute fortune ne fit que s'accroître sous le règne de Henri II. Duc et pair en 1551, il commanda en Lorraine sous ce prince en 1552, s'empara de Toul, de Haguenau, de Weissembourg, etc. et livra bataille aux impériaux près de Dourlens en 1553. Il commandait, sous le roi de Navarre, Antoine de Bourbon, à la journée de Dreux en 1562 : il y fut fait prisonnier et échangé contre le prince de Condé, chef des huguenots. Lorsque les

guerres de religion éclatèrent sous Charles IX, le vieux connétable de Montmorency reparut à la tête des armées royales. Il mourut, à l'âge de soixante et quinze ans, des suites d'une blessure qu'il avait reçue à la bataille de Saint-Denis.

MONTMORENCY (HENRI DE),

PREMIER DU NOM, DUC DE MONTMORENCY, COMTE DE DAMMARTIN ET D'ALETZ, SEIGNEUR DE CHANTILLY, ETC.

SECOND FILS D'ANNE DE MONTMORENCY, DUC DE MONTMORENCY, CONNÉTABLE DE FRANCE, ET DE MADELEINE DE SAVOIE;

CONNÉTABLE DE FRANCE LE 8 DÉCEMBRE 1593.

(N° 1373.) En pied, par JULES ETEX, d'après un portrait de famille.

Né à Chantilly, le 15 juin 1534.—Marié : 1° par traité passé à Écouen le 26 janvier 1558, à Antoinette de la Marck, fille aînée de Robert de la Marck, duc de Bouillon et maréchal de France, et de Françoise de Brezé, comtesse de Maulevrier; 2° par traité passé à Agde le 29 mars 1593, à Louise de Budos, veuve de Jacques de Gramont, seigneur de Vachères, et fille aînée de Jacques Budos, vicomte de Portes, et de Catherine de Clermont-Montoison.—Mort le 2 avril 1614.

Il fut d'abord connu sous le nom de seigneur de Damville. Gouverneur de la ville et du château de Caen en 1551, il était en 1552 au siége de Metz, et commanda la cavalerie dans le Piémont en 1555. Chevalier de l'ordre de Saint-Michel en 1557, il fut nommé en 1560

colonel général de la cavalerie delà les monts ; il accompagna la reine Marie Stuart en 1561, en Écosse, et se trouva en 1562 à la bataille de Dreux. Gouverneur de Languedoc en 1563, maréchal de France en 1566, il garda, depuis l'année 1569 jusqu'en 1580, le commandement des troupes royales en Languedoc, Provence, Dauphiné et Guyenne, et s'enpara de Fiac, de Lunel-Viel, de Teissargues, de Legues, de Montpezat, etc. La mort de son frère aîné lui donna le titre de duc de Montmorency. Connétable de France en 1593, chevalier de l'ordre du Saint-Esprit en 1597, il commandait sous Henri IV, au siége d'Amiens. Après la paix de Vervins en 1598, il se retira dans son gouvernement de Languedoc, où il mourut à l'âge de quatre-vingts ans.

LUYNES (CHARLES D'ALBERT, DUC DE),

SECOND FILS D'HONORÉ D'ALBERT, SEIGNEUR DE LUYNES, ETC.
ET D'ANNE DE RODULF;

CONNÉTABLE DE FRANCE LE 2 AVRIL 1621.

(N° 1374.) En pied, par ROBERT FLEURY, d'après un portrait de famille.

Né le 5 août 1578. — Marié, le 11 septembre 1617, à Marie de Rohan, fille aînée d'Hercule de Rohan, duc de Montbazon, grand veneur de France, et de Madeleine de Lenoncourt, sa première femme. — Mort le 15 décembre 1621.

Il fut d'abord page de la chambre du roi Henri IV,

qui le mit ensuite auprès du jeune dauphin, son fils. La faveur de Marie de Médicis l'éleva bientôt aux plus hautes dignités. Il reçut, en 1615, le gouvernement d'Amboise, et fut nommé successivement, dans la même année, capitaine du château des Tuileries, conseiller d'état et capitaine de la compagnie des gentilshommes ordinaires. En 1616 il obtint la charge de grand fauconnier de France, puis celle de premier gentilhomme de la chambre, de capitaine de cent hommes d'armes des ordonnances du roi, de capitaine du château de la Bastille. Avec la même rapidité de fortune, il fut nommé lieutenant général au gouvernement de Normandie en 1617, de l'Ile-de-France en 1618, et de Picardie en 1619; il fut créé, la même année, duc et pair de France, puis chevalier de l'ordre du Saint-Esprit. Connétable de France en 1621, il commanda sous le roi, et s'empara de Saumur et de Saint-Jean-d'Angély. Garde des sceaux de France en août 1621, après la mort de Guillaume du Vair, le connétable de Luynes mourut à l'âge de quarante-trois ans, à Longuethille.

LESDIGUIÈRES (FRANÇOIS DE BONNE,

QUATRIÈME DU NOM, DUC DE),

FILS UNIQUE DE JEAN DE BONNE, DEUXIÈME DU NOM, SEIGNEUR DE LESDIGUIÈRES, ET DE FRANÇOISE DE CASTELLANNE, DITE DE CHASTELAR;

CONNÉTABLE DE FRANCE LE 27 SEPTEMBRE 1609.

(N° 1375.) En buste, par ROBERT FLEURY, d'après un portrait de la collection du château de Beauregard.

Né à Saint-Bonnet-de-Champsaur, le 1ᵉʳ avril 1543. — Marié : 1° par contrat du 11 novembre 1566, à Claudine Bérenger, quatrième fille d'André Bérenger, seigneur du Gua, etc. et de Madeleine Bérenger; 2° le 16 juillet 1617, à Marie Vignon, marquise de Treffort. — Mort le 28 septembre 1626.

Il fut d'abord simple archer, et parvint par degrés au comble des honneurs. Il fit ses premières armes en 1563 dans l'armée des huguenots, dont il professait la foi, servit, en 1588, sous les ordres du roi de Navarre, depuis Henri IV, reçut de ce prince, en 1589, le commandement des armées de Piémont, de Savoie et du Dauphiné, et s'empara de Montélimart et d'Embrun en 1590, et de Grenoble en 1591. Il commanda en Provence de l'année 1592 jusqu'en 1596. Nommé, en 1597, lieutenant général commandant l'armée du roi en Piémont et en Savoie, il fit la campagne de 1597 et 1598. Maréchal de France en 1609, conseiller d'hon-

neur au parlement en 1610, duc et pair en 1611, il fut nommé maréchal général des camps et armées du roi en 1621, reçut, pour prix de son abjuration, l'épée de connétable de France en 1622, et le collier de l'ordre du Saint-Esprit en 1623. Le duc de Lesdiguières continua de faire la guerre jusqu'en 1626; il se retira à Valence, et mourut à l'âge de quatre-vingt-trois ans.

MARÉCHAUX.

PIERRE,
MARÉCHAL DE FRANCE VERS 1185.

(N° 1376.) Écusson.

Né..... — Mort.....

« Premier maréchal de France que l'on connaisse, dit Pinard, paraît en diverses chartes et ordonnances de Philippe-Auguste, depuis l'an 1185 jusqu'en 1190 inclusivement[1]. »

CLÉMENT (ALBÉRIC),
SEIGNEUR DU MEZ,
FILS AÎNÉ DE ROBERT CLÉMENT, SEIGNEUR DU MEZ, EN GATINAIS;
MARÉCHAL DE FRANCE VERS 1190.

(N° 1377.) Écusson.

Né..... — Mort en juillet 1191.

Maréchal de France vers 1190, il accompagna le roi Philippe-Auguste en Terre sainte, et fut tué au siége d'Acre ou Ptolémaïs[2].

[1] *Chronologie militaire.*
[2] *Ibid.*

BOURNEL (GUILLAUME),

SURNOMMÉ EN LATIN BURGONELLUS,

MARÉCHAL DE FRANCE VERS 1192.

(N° 1378.) Écusson.

Né..... — Mort.....

Il est le troisième maréchal de France connu, selon Pinard; il vivait en 1194 et 1195, comme le prouve l'acte d'une donation à lui faite par le roi Philippe-Auguste et datée de la quinzième année de son règne[1].

NEVELON D'ARRAS,

MARÉCHAL DE FRANCE VERS 1202.

(N° 1379) Écusson.

Né..... — Mort.....

Un compte du domaine de l'an 1202 le qualifie maréchal de France. Il paraît avoir succédé à Guillaume Bournel[2].

[1] *Chronologie militaire.*
[2] *Ibid.*

CLÉMENT (HENRI),

PREMIER DU NOM, SEIGNEUR DU MEZ ET D'ARGENTAN,

SECOND FILS DE ROBERT CLÉMENT, SEIGNEUR DU MEZ, EN GATINAIS;

MARÉCHAL DE FRANCE VERS 1204.

(N° 1380.) Écusson.

Né..... — Marié, en..... à N..... de Nemours, fille de Philippe, premier du nom, seigneur de Nemours, et d'Aveline de Melun. — Mort en 1214.

« Il était maréchal de France au mois de juin 1204, époque du don que le roi Philippe-Auguste lui fit du château d'Argentan, en Normandie, où il l'appelle notre maréchal. » Il mourut à Angers[1].

CLÉMENT (JEAN),

SEIGNEUR DU MEZ ET D'ARGENTAN,

FILS AÎNÉ DE HENRI CLÉMENT, PREMIER DU NOM, SEIGNEUR DU MEZ
ET D'ARGENTAN, MARÉCHAL DE FRANCE, ET DE N. DE NEMOURS;

MARÉCHAL DE FRANCE EN AOUT 1214.

(N° 1381.) Écusson.

Né... — Marié, en... à Aveline. — Mort vers 1262.

Il fut conservé, quoique fort jeune, dans la charge de maréchal de France, par Philippe-Auguste, en reconnaissance des services de son père; il l'exerça au mois

[1] *Chronologie militaire.*

d'août 1223, comme il paraît par le serment qu'il fit de ne point prétendre à cette dignité par droit d'hérédité. Il assista à l'assemblée des grands de France, tenue à Saint-Denis au mois de septembre 1235[1].

CHALLERANGES (FERRY PASTÉ,

SEIGNEUR DE), DE TAISSY, ETC.

MARÉCHAL DE FRANCE VERS 1240.

(N° 1382.) Écusson.

Né..... — Mort.....

Il eut la seconde charge de maréchal de France, instituée par saint Louis, de 1235 à 1240. Dans un acte du 2 des calendes de décembre 1240, il est nommé maréchal de France. Dans trois chartes du trésor de 1244, et quelques années après, il porte encore le titre de maréchal[2].

BEAUMONT (JEAN DE),

CHEVALIER,

MARÉCHAL DE FRANCE VERS 1250.

(N° 1383.) Écusson.

Né..... Mort.....

« Il a, dit Pinard, le titre de maréchal de France et

[1] *Histoire généalogique et chronologique des grands officiers de la couronne.*
[2] *Ibid.*

est appelé Jean dans une ordonnance du mois d'avril 1250, et dans une obligation de deux cent trente livres, faite au profit de Pierre, dit *le Chambellan*, à Acre, au mois de juin suivant. Il a été maréchal à la place de Ferry Pasté de Challeranges [1]. »

NEMOURS (GAUTIER DE),

TROISIÈME DU NOM, SEIGNEUR DE NEMOURS, EN GATINAIS,

FILS AÎNÉ DE PHILIPPE DE NEMOURS, DEUXIÈME DU NOM, SEIGNEUR DE NEMOURS, CHAMBELLAN DE FRANCE, ET DE MARGUERITE D'A-CHÈRES;

MARÉCHAL DE FRANCE EN NOVEMBRE 1257.

(N° 1384.) Écusson.

Né..... — Marié, en..... à Alix ou Aclide. — Mort.....

« Il succéda, dit Pinard, à Jean de Beaumont. Il prend la qualité de maréchal de France dans un titre du trésor des chartes du mois de novembre 1257 [2]. »

[1] *Chronologie militaire.*
[2] *Ibid.*

ARGENTAN (HENRI CLEMENT D'),

DEUXIÈME DU NOM, SEIGNEUR DU MEZ,

FILS AÎNÉ DE JEAN CLÉMENT, SEIGNEUR DU MEZ ET D'ARGENTAN,
MARÉCHAL DE FRANCE, ET D'AVELINE ;

MARÉCHAL DE FRANCE VERS 1262.

(N° 1385.) En buste, par Auguste Couder,
d'après un portrait gravé.

Né..... — Marié, en..... à..... — Mort en 1265.

« Il obtint, rapporte Pinard, la dignité de maréchal de France à la mort de son père, Jean Clément, vers l'année 1262 [1]. »

BEAUJEU (HERIC DE),

SEIGNEUR D'HERMENC,

MARÉCHAL DE FRANCE EN 1265.

(N° 1386.) Écusson.

Né..... — Mort en 1270.

Il suivit saint Louis dans ses voyages d'Afrique, et mourut au siége de Tunis [2].

[1] *Chronologie militaire.*
[2] *Ibid.*

PRÉCIGNY (RENAUD DE),

MARÉCHAL DE FRANCE EN 1265.

(N° 1387.) Écusson.

Né..... — Mort en 1270.

Il fit le voyage d'Afrique et y périt.

ESTRÉES (RAOUL DE SORES, DIT D').

FILS DE RAOUL D'ESTRÉES;

MARÉCHAL DE FRANCE EN 1270.

(N° 1388.) Écusson.

Né..... — Marié, avant 1266, à Adenette, seconde fille de Hervé, vicomte de Busancy, et d'Agathe. — Mort après 1282.

Il accompagna, avec six chevaliers, le roi saint Louis au voyage d'Afrique. Ce prince le fit maréchal en 1270, après la mort d'Héric de Beaujeu ou de Renaud de Précigny.

SAINT-MAARD (LANCELOT DE),

MARÉCHAL DE FRANCE EN 1270.

(N° 1389.) Écusson.

Né..... — Marié, avant 1276, à Alix, dame de Luzarches. — Mort.....

Il fut de l'expédition de saint Louis en Afrique, et y conduisit cinq chevaliers au mois de juillet 1270..... Lancelot était encore maréchal de France en 1274, au mois de juin 1276, et à la Pentecôte 1278.

VERNEUIL (FERRY DE),

MARÉCHAL DE FRANCE VERS 1278.

(N° 1390.) Écusson.

Né..... — Mort.....

« Ferry de Verneuil était maréchal de France en 1272, lorsque tous les seigneurs qui furent cités à Tours du mandement du roi comparurent devant lui, ainsi qu'il est dit dans un registre de la chambre des comptes de Paris, et était échanson de France en 1288 [1]. »

[1] *Histoire généalogique et chronologique des grands officiers de la couronne.*

CRESPIN (GUILLAUME), DIT LE JEUNE,

CINQUIÈME DU NOM, SEIGNEUR DU BEC-CRESPIN, ETC.

FILS DE GUILLAUME CRESPIN, QUATRIÈME DU NOM, BARON DU BEC-CRESPIN, ET D'AMICIE DE ROYE, SA PREMIÈRE FEMME;

MARÉCHAL DE FRANCE VERS 1282.

(N° 1391.) Écusson.

Né..... — Marié, en..... à Jeanne de Mortemer, fille unique de Guillaume de Mortemer. — Mort.....

Maréchal de France, vers l'an 1282, après Raoul d'Estrées, il l'était encore à la Toussaint de 1283.

HARCOURT (JEAN DE),

DEUXIÈME DU NOM, SIRE D'HARCOURT ET DE NEHOU, ETC.

MARÉCHAL DE FRANCE EN 1283.

(N° 1392.) Écusson.

Né..... — Mort le 21 décembre 1302.

Il était maréchal de France dès l'année 1283.

LE FLAMENC (RAOUL),

CINQUIÈME DU NOM, SEIGNEUR DE CANY, ETC.

FILS AÎNÉ DE RAOUL LE FLAMENC, QUATRIÈME DU NOM, SEIGNEUR DE CANY, ET DE MARIE, SA PREMIÈRE FEMME;

MARÉCHAL DE FRANCE EN 1285.

(N° 1393.) Écusson.

Né... — Marié : 1° en..... à Helvide de Conflans, fille d'Eustache, seigneur de Conflans, maréchal de Champagne, et d'Helvide de Thorote; 2° en..... à Jeanne de Chaumont. — Mort.....

Il se trouve qualifié maréchal de France au voyage d'Aragon, dès l'an 1285. Un état de la maison du roi Philippe le Bel apprend qu'il exerçait la charge avec Jean d'Harcourt en 1287 [1].

VARENNES (JEAN DE),

MARÉCHAL DE FRANCE EN 1288.

(N° 1394.) Écusson.

Né..... — Mort.....

Il reçut, comme maréchal de France, la somme de cinquante livres pour son voyage du Hainaut, au terme de l'Ascension 1291. Il a la même qualité en 1292 [2].

[1] *Histoire généalogique et chronologique des grands officiers de la couronne.*
[2] *Ibid.*

MELUN (SIMON DE),

SEIGNEUR DE LA LOOPS, ETC.

QUATRIÈME FILS D'ADAM, TROISIÈME DU NOM, VICOMTE DE MELUN, ET DE N..... COMTESSE DE SANCERRE, DAME DE MARCHEVILLE, SA SECONDE FEMME;

MARÉCHAL DE FRANCE EN 1290.

(N° 1395.) Écusson.

Né..... — Marié, en..... à Marie, dite *Anne*, dame de la Salle et de Viezvy. — Mort le 11 juillet 1302.

Il fit le voyage d'Afrique avec saint Louis, en 1270. Il y fut accompagné de quatre chevaliers. Il commanda en 1282 dans la province du Languedoc : il était alors maître des arbalétriers. Par un acte passé en 1290 avec les religieux de la Grasse, Simon de Melun se qualifie chevalier et maréchal de France. Il était à la tête de l'attaque à la journée de Courtray, et il fut tué dans le combat[1].

[1] *Chronologie militaire.*

NESLE (GUY DE CLERMONT, DIT DE),

PREMIER DU NOM, SEIGNEUR DE BRETEUIL ET D'OFFEMONT,

SECOND FILS DE SIMON DE CLERMONT, DEUXIÈME DU NOM, SEIGNEUR DE NESLE ET D'AILLY, ET D'ALIX DE MONTFORT, DAME DE HOUDAN;

MARÉCHAL DE FRANCE EN 1292.

(N° 1396.) Écusson.

Né vers 1244. — Marié, en..... à Marguerite de Thorote, dame d'Offemont et de Thorote, fille aînée d'Ansoult, deuxième du nom, seigneur d'Offemont et de Thorote, et de Jeanne. — Mort le 11 juillet 1302.

On lit dans la Chronologie militaire qu'il fut nommé maréchal de France en 1292. L'auteur ajoute que Philippe le Bel, pendant le siége de Lille, qu'il forma en 1297, détacha un corps de troupes commandé par Guy de Nesle et le connétable son frère. Ils défirent entièrement, le long de la Lys, un corps des ennemis, et y firent plusieurs prisonniers de distinction. Ils commandèrent l'attaque à la bataille de Courtray : tous deux y périrent.

MERLE (FOUCAUD, DIT FOULQUES,

SEIGNEUR DE),

MARÉCHAL DE FRANCE EN JUILLET 1302.

(N° 1397.) Écusson.

Né..... — Mort.....

Il fut fait maréchal de France en juillet 1302, avec Miles, seigneur de Noyers, après la mort de Guy de Nesle et de Simon de Melun. Commandant l'année suivante à Tournay, il défit quelques troupes de Flamands sortis de la ville de Lille, et fit plusieurs prisonniers..... Le roi l'envoya dans le Lyonnais en 1310, à Vienne en 1311, et il était à l'armée de Flandre en 1314[1].

NOYERS (MILES DE),

SIXIÈME DU NOM, SEIGNEUR DE NOYERS ET DE VENDEUVRE,

FILS AÎNÉ DE MILES, CINQUIÈME DU NOM, SIRE DE NOYERS, ET DE MARIE DE CHÂTILLON;

MARÉCHAL DE FRANCE EN JUILLET 1302.

(N° 1398.) Écusson.

Né..... — Marié, en..... à Jeanne de Flandre, seconde fille de Jean de Flandre, deuxième du nom, seigneur de Dampierre, et de Marguerite de Brienne. — Mort en septembre 1350.

[1] *Histoire généalogique et chronologique des grands officiers de la couronne.*

Maréchal en juillet 1302, on le voit à la première séance du parlement de Toulouse. En 1315 il traita, au nom du roi Louis X, la paix avec le fils aîné du comte de Flandre. Il se démit en cette année de l'état de maréchal de France. Charles IV le nomma porte-oriflamme en l'année 1325, et il se trouva en 1328 à la bataille de Cassel. Il eut en 1336 la charge de bouteiller de France [1].

GREZ (JEAN DE CORBEIL, DIT DE),

SEIGNEUR DE JALEMAIN,

FILS DE JEAN DE CORBEIL, SEIGNEUR DE GREZ, EN BRIE;

MARÉCHAL DE FRANCE EN 1308.

(N° 1399.) Écusson.

Né..... — Mort en novembre 1318.

Il était maréchal de France, lorsqu'il fut envoyé en Flandre pour les affaires du roi en 1308. Dans l'accord entre le comte de Flandre et les habitants de Douai, confirmé par Philippe le Bel à Lille, au mois d'octobre 1311, il paraît avec le titre de maréchal et de commissaire du roi. Au mois de mai 1315 il conclut au nom du roi la paix avec le fils aîné du comte de Flandre. Il servait encore en Flandre en 1318, sous le comte d'Évreux [2].

[1] *Histoire généalogique et chronologique des grands officiers de la couronne.*
[2] *Chronologie militaire.*

BEAUMONT (JEAN DE), DIT LE DÉRAMÉ,

QUATRIÈME DU NOM, SEIGNEUR DE CLICHY ET DE COURCELLES-LA-GARENNE,

FILS DE JEAN DE BEAUMONT, TROISIÈME DU NOM,
SEIGNEUR DE CLICHY-LA-GARENNE, ETC.

MARÉCHAL DE FRANCE EN 1315.

(N° 1400.) Écusson.

Né..... — Marié, en..... à Jeanne. — Mort en juillet 1318.

Nommé maréchal de France à la place du sire de Noyers, qui se démit en 1315, il eut, la même année, le gouvernement de la province d'Artois, et rendit de grands services au roi Philippe V, dans ses guerres de Flandre, en 1317 et 1318. Il mourut à Saint-Omer[1].

TRIE (MATHIEU DE),

SEIGNEUR DE VAUMAIN, D'ARAINES, ETC.

FILS AÎNÉ DE RENAUD DE TRIE, SEIGNEUR DE VAUMAIN,
ET DE JEANNE DE HODENC;

MARÉCHAL DE FRANCE EN JUILLET 1318.

(N° 1401.) Écusson.

Né..... — Marié : 1° après 1301, à Jeanne, dame d'Araines, veuve de Raoul de Soissons, vicomte d'Ostel ; 2° le 2 septembre 1332, à Ide de Mauvoisin de Rosny, veuve de Jean, troisième du nom, comte de Dreux, et fille de Guy de Mauvoisin, quatrième du nom, seigneur

[1] *Histoire généalogique et chronologique des grands officiers de la couronne.*

de Rosny, et de Laure de Ponthieu. — Mort le 26 novembre 1344.

Il fut élevé à la dignité de maréchal de France à la place de Jean de Beaumont, au mois de juillet 1318. Il accompagna en 1324 le comte de Valois dans son expédition contre la Guyenne. Il commanda en 1325 dans la guerre contre les Flamands, et en 1339 combattit sous les ordres du roi Philippe de Valois. Ce prince fit le maréchal de Trie son lieutenant général sur les frontières de Flandre en 1342 [1].

BARRES (JEAN DES),
DEUXIÈME DU NOM, SEIGNEUR DE CHAUMONT-SUR-YONNE,

FILS DE GUILLAUME DES BARRES, PREMIER DU NOM,

CHEF DE CAVALERIE, ET D'ISABEAU DE PACY;

MARÉCHAL DE FRANCE EN NOVEMBRE 1318.

(N° 1402.) Écusson.

Né..... — Marié avant 1321 à Hélissans, dame de Chaumont-sur-Yonne, fille unique et héritière de Guillaume, sire de Prunay, et de Gillette. — Mort.....

Après la mort de Jean de Corbeil, dit *de Grez*, en novembre 1318, Jean des Barres fut élevé à la dignité de maréchal de France, en récompense des services qu'il avait rendus au roi en 1311, dans sa guerre contre le duc de Lorraine. Il vivait encore en 1322 [2].

[1] *Chronologie militaire.*
[2] *Histoire généalogique et chronologique des grands officiers de la couronne.*

MOREUIL (BERNARD DE),

SIXIÈME DU NOM, SEIGNEUR DE MOREUIL ET DE CŒUVRES,

SECOND FILS DE BERNARD DE MOREUIL, CINQUIEME DU NOM, SEIGNEUR DE MOREUIL, ET D'IOLANDE DE SOISSONS, DAME DE CŒUVRES;

MARÉCHAL DE FRANCE EN 1326.

(N° 1403.) Écusson.

Né..... — Marié, en..... à Mahaud de Clermont de Nesle, seconde fille de Guy de Clermont, premier du nom, dit *de Nesle*, maréchal de France, et de Marguerite de Thorote. — Mort après 1350.

Il servit dans la campagne de Flandre sous le comte de Saint-Pol, en 1314. Maréchal de France en 1326, à la place de Jean des Barres, il fut déchargé de cette dignité par lettres données à Becoisel, le 5 juillet 1328, pour être gouverneur de Jean, fils de Philippe de Valois, depuis roi de France; mais il fut bientôt rétabli dans sa charge de maréchal. Après la journée de Crécy il fut nommé lieutenant du roi en Picardie, et il se jeta dans la ville de Boulogne pour la défendre contre les Anglais[1].

[1] *Histoire généalogique et chronologique des grands officiers de la couronne.*

BRIQUEBEC (ROBERT BERTRAND DE),

SEPTIÈME DU NOM, BARON DE BRIQUEBEC, VICOMTE DE RONCHEVILLE, ETC.

FILS AÎNÉ DE ROBERT BERTRAND, SIXIÈME DU NOM, BARON DE BRIQUEBEC, ETC. ET D'ALIX DE NESLE;

MARÉCHAL DE FRANCE LE 5 JUILLET 1328.

(N° 1404.) Écusson.

Né..... — Marié, le 3 mai 1318, à Marie de Sully, fille de Henri, quatrième du nom, sire de Sully, et de Jeanne de Vendôme. — Mort vers 1347.

Nommé, par lettres du 22 janvier 1327, lieutenant du roi Charles le Bel dans la guerre de Gascogne et commandant de la province du Languedoc, il fit la guerre contre les Gascons et les Anglais. Il fut créé maréchal de France sur la démission de Bernard de Moreuil en 1328, défendit en 1340 la ville de Tournay, assiégée par le roi d'Angleterre, et servit, en 1342, dans la guerre de Charles de Blois contre la comtesse de Montfort..... Il possédait encore la charge de maréchal de France le 10 décembre 1343, suivant un arrêt du parlement de ce jour, et s'en démit au mois de mars 1344[1].

[1] *Chronologie militaire.*

MONTMORENCY (CHARLES DE),

SEIGNEUR DE MONTMORENCY, D'ECOUEN, DE DAMVILLE, ETC.

FILS AÎNÉ DE JEAN DE MONTMORENCY, PREMIER DU NOM,
SEIGNEUR DE MONTMORENCY, ET DE JEANNE DE CALLETOT;

MARÉCHAL DE FRANCE EN MARS 1344.

(N° 1405.) En buste, par BLONDEL, d'après un portrait gravé.

Né..... — Marié : 1° en 1330, à Marguerite de Beaujeu, fille de Guichard, sixième du nom, sire de Beaujeu, de Dombes, etc. et de Marie de Châtillon, sa seconde femme; 2° par contrat du 26 janvier 1341, à Jeanne de Roucy, dame de Blazon, etc. fille de Jean, cinquième du nom, comte de Roucy et de Braine, et de Marguerite de Beaumes, dame de Mirebeau. — Mort le 11 septembre 1381.

Il servit dans l'armée que le duc de Normandie, depuis le roi Jean, conduisit en 1343 contre Édouard, roi d'Angleterre. Maréchal de France au mois de mars 1344, à la place de Robert Bertrand de Briquebec, il commanda encore, en 1345, l'armée réunie en Guyenne sous les ordres du duc de Normandie. Il combattit vaillamment à la bataille de Crécy le 26 août 1346, se démit de la charge de maréchal de France en 1347, et fut fait gouverneur de Picardie. Il fut parrain du roi Charles VI.

SAINT-VENANT (ROBERT DE WAURIN,

SIRE DE),

MARÉCHAL DE FRANCE EN NOVEMBRE 1344.

(N° 1406.) Écusson.

Né..... — Mort en 1360.

On lit dans la Chronologie militaire que le sire de Saint-Venant suivit le duc de Normandie, qui marchait, en 1343, au secours de Vannes, assiégée par Édouard, roi d'Angleterre. Maréchal de France en 1344, après la mort de Mathieu de Trie, il se rendit, en 1345, à l'armée que commandait le duc de Normandie, et se trouva, en 1346, au siége d'Aiguillon et à la bataille de Crécy. Le sire de Saint-Venant se démit de la charge de maréchal en 1348.

BEAUJEU (ÉDOUARD DE),

SIRE DE BEAUJEU ET DE DOMBES,

FILS AÎNÉ DE GUICHARD DE BEAUJEU, SIXIÈME DU NOM, SIRE DE BEAUJEU ET DE DOMBES, ET DE MARIE DE CHÂTILLON, SA SECONDE FEMME;

MARÉCHAL DE FRANCE EN 1347.

(N° 1407.) Écusson.

Né le 11 avril 1316. — Marié, en 1342, à Marie du Thil, fille de Jean, seigneur du Thil, et de Marie de Froloi. — Mort en 1351.

Il combattit à la journée de Crécy le 26 août 1346. Le roi, l'année suivante, lui donna la charge de maréchal de France, par la démission de Charles de Montmorency. Il fut tué au combat d'Ardres, à l'âge de trente-cinq ans [1].

OFFEMONT (GUY DE NESLE,

DEUXIÈME DU NOM, SEIGNEUR D'), DE MELLO, ETC.

FILS AÎNÉ DE JEAN DE NESLE, PREMIER DU NOM,
SEIGNEUR D'OFFEMONT, ETC. ET DE MARGUERITE, DAME DE MELLO;

MARÉCHAL DE FRANCE LE 22 AOUT 1348.

(N° 1408.) Écusson.

Né vers 1327. — Marié : 1° le 23 mai 1342, à Jeanne de Bruyères-le-Châtel, fille aînée de Thomas de Bruyères-le-Châtel, premier du nom, baron de Chalabre, et d'Isabelle de Melun ; 2° en 1351, à Isabeau de Thouars, comtesse de Dreux, seconde fille de Louis, vicomte de Thouars, et de Jeanne, comtesse de Dreux, sa première femme. — Mort le 14 août 1352.

Il fut nommé maréchal de France à la place du sire de Saint-Venant, et fut tué au combat de Moron en 1352, à l'âge d'environ vingt-cinq ans [2].

[1] *Histoire généalogique et chronologique des grands officiers de la couronne.*
[2] *Chronologie militaire.*

AUDENEHAM (ARNOUL, SIRE D')

OU D'ANDREHAN,

MARÉCHAL DE FRANCE LE 1ᵉʳ SEPTEMBRE 1351.

(N° 1409.) Écusson.

Né..... — Marié, en..... à Jeanne de Walincourt, dame de Hamelincourt. — Mort en décembre 1370.

Le sire d'Audeneham fut fait maréchal de France en 1351, après la mort d'Édouard de Beaujeu. Lieutenant général du roi dans le Poitou, la Saintonge, le Limousin et le Périgord, en 1352; en Bretagne et en Normandie, en 1353; en Picardie et aux pays d'Anjou et du Maine, en 1354, il se trouva en 1356 à la bataille de Poitiers, et y fut fait prisonnier. Admis au grand conseil du roi en 1360, il servit en Languedoc sous le connétable de Fiennes, dans l'année 1361, fut nommé capitaine général dans tout le Languedoc, et lieutenant du roi en 1362. Il accompagna du Guesclin en Espagne, dans les années 1365, 1366 et 1367, et prit part à la guerre de Henri de Transtamare contre son frère, Pierre le Cruel, roi de Castille. Il se démit en 1368 de la charge de maréchal de France, et fut fait porte-oriflamme. Pinard ajoute que le 2 octobre 1370 Audeneham reçut à Paris l'épée de connétable; mais c'est l'époque même où elle fut remise à du Guesclin, et nul récit historique ne témoigne que le maréchal d'Audeneham l'ait jamais portée [1].

[1] *Chronologie militaire.*

HANGEST (ROGUES DE),

SEIGNEUR DE HANGEST ET D'AVESNECOURT,

FILS DE JEAN, TROISIÈME DU NOM, SEIGNEUR DE HANGEST
ET D'AVESNECOURT, ET DE JEANNE DE LA TOURNELLE;

MARÉCHAL DE FRANCE LE 1ᵉʳ SEPTEMBRE 1352.

(N° 1410.) Écusson.

Né..... — Marié : 1° en........ à Isabeau de Montmorency, fille de Mathieu, quatrième du nom, seigneur de Montmorency, et de Jeanne de Lévis, sa seconde femme; 2° en..... à Alix de Garlande, dite *de Possesse*, veuve : 1° d'Aubert de Narcey; 2° de Dreux de Roye, seigneur de Germigny, et fille de Jean de Garlande, seigneur de Possesse, et de N. de Roucy. — Mort en novembre 1352.

Rogues de Hangest fut employé dans toutes les grandes affaires de guerre et de paix, sous les rois Philippe le Long, Charles le Bel, Philippe de Valois, et Jean le Bon. Il servit contre les Anglais, sous le duc de Normandie, en 1337, 1338 et 1340; il obtint la charge de panetier de France le 11 février 1344, et succéda au maréchal d'Offemont au mois d'août 1352. Il est payé en cette qualité à commencer du 1ᵉʳ septembre [1].

[1] *Histoire généalogique et chronologique des grands officiers de la couronne.*

CLERMONT (JEAN DE),

SEIGNEUR DE CHANTILLY, ETC.

SECOND FILS DE RAOUL DE CLERMONT, SEIGNEUR DE THORIGNY,
ET DE JEANNE DE CHAMBLY, DAME DE MONTGOBERT;

MARÉCHAL DE FRANCE LE 1ᵉʳ DÉCEMBRE 1352.

(N° 1411.) Écusson.

Né vers 1310. — Marié, en..... à Marguerite de Mortagne, vicomtesse d'Aunay, etc. fille unique de Pons, seigneur de Mortagne, et de Claire de Lezay, dame de Boëssec. — Mort le 19 septembre 1356.

On le créa maréchal de France après la mort de Rogues de Hangest. Envoyé sur les frontières de Picardie et de Flandre, pour la paix qui se négociait avec les Anglais, en 1354, il fut nommé lieutenant du roi en Poitou, Saintonge et Angoumois, le premier janvier 1355. Le maréchal de Clermont se trouva, en 1356, à la bataille de Poitiers, où il fut tué, à l'âge d'environ quarante-six ans [1].

[1] *Chronologie militaire.*

BOUCICAULT (JEAN LE MEINGRE, DIT),

PREMIER DU NOM,

MARÉCHAL DE FRANCE LE 21 OCTOBRE 1356.

(N° 1412.) Écusson.

Né... — Marié, en... à Florie ou Fleurie de Linières, dame d'Estableau, de la Bretinière, etc. fille de Godemar, premier du nom, seigneur de Linières, et de Marguerite de Précigny, sa seconde femme. — Mort le 15 mars 1368.

Boucicault fit ses premières armes en Gascogne et en Flandre dans les années 1337, 1338, 1340; en Gascogne et en Languedoc dans les années 1351, 1352, et fut pourvu de la dignité de maréchal de France, à la place de Jean de Clermont, par état du 21 octobre 1356. Il accourut à la défense de Paris, menacé par les Anglais en 1360. Le roi confia à Boucicault la garde du château de Tours en 1367. Il mourut à Dijon l'année suivante.

BLAINVILLE (JEAN DE MAUQENCHY, DIT MOUTON,

QUATRIÈME DU NOM, SIRE DE),

FILS AÎNÉ DE JEAN DE MAUQUENCHY, TROISIÈME DU NOM, DIT MOUTON, SEIGNEUR DE CORNEUIL, ET DE JEANNE DE CHAMBLY, DAME DE CERVON ;

MARÉCHAL DE FRANCE LE 20 JUIN 1368.

(N° 1413.) Écusson.

Né vers 1322. — Marié, en....... à Jeanne Malet de Graville, seconde fille de Jean Malet, deuxième du nom, seigneur de Graville, et de Anne ou Jeanne de Waurin. — Mort en février 1391.

Il servit en Normandie, sous l'amiral de la Heuse, en 1356, et au siége de Honfleur l'année suivante. Charles V le fit maréchal de France, par état donné à Paris le 20 juin 1368, après la mort du maréchal de Boucicault. Il combattit contre les Anglais en Normandie, dans l'année 1378, et commanda l'avant-garde de l'armée française à la bataille de Rosebecque, en 1382. En 1388 le maréchal de Blainville accompagna en Bretagne le connétable de Clisson, au siége et à la reprise de Bécherel sur les Anglais. Il mourut à l'âge d'environ soixante-neuf ans[1].

[1] *Histoire généalogique et chronologique des grands officiers de la couronne.*

SANCERRE (LOUIS DE CHAMPAGNE,

COMTE DE), SEIGNEUR DE CHARENTON, ETC.

MARÉCHAL DE FRANCE LE 20 JUIN 1368.

(N° 1414.) Écusson.

Né vers 1342. — Mort le 6 février 1402.

Il fut honoré de la charge de maréchal de France, sur la démission du maréchal d'Audeneham, par état donné à Paris le 20 juin 1368.

BOUCICAULT (JEAN LE MEINGRE, DIT),

DEUXIÈME DU NOM, COMTE DE BEAUFORT ET D'ALAIS,

FILS DE JEAN LE MEINGRE, PREMIER DU NOM, DIT BOUCICAULT, MARÉCHAL DE FRANCE, ET DE FLORIE OU FLEURIE DE LINIÈRES;

MARÉCHAL DE FRANCE LE 23 DÉCEMBRE 1391.

(N° 1415.) En pied, par PICOT, d'après un portrait de la collection du château de Beauregard.

Né vers 1366. — Marié, dans la chapelle de Baux, le 24 décembre 1393, à Antoinette de Beaufort, fille unique de Raymond-Louis, comte de Beaufort et d'Alais, vicomte de Turenne, et de Marie d'Auvergne, dite *de Boulogne*. — Mort en mai 1421.

Le second maréchal de Boucicault fut élevé à la cour du dauphin, depuis Charles VI, qui le fit chevalier en 1382. Il accompagna, cette même année, le jeune mo-

narque à la bataille de Rosebecque, servit en Castille en 1386, et en Guyenne en 1387, sous le duc de Bourbon[1]. Chambellan de France en 1390, maréchal de France en 1391, il fut un des chefs de l'armée française qui alla secourir Sigismond, roi de Hongrie, contre les Ottomans. Prisonnier à la sanglante journée de Nicopolis, et tiré par une rançon des mains du sultan Bajazet, il n'en retourne pas moins, quatre ans après (1400), au secours de Constantinople, qu'il sauva des mains des Turcs. Nommé gouverneur de Gênes en 1401, des sénéchaussées de Toulouse, de Beaucaire, etc. en 1413, capitaine général en Languedoc dans l'année 1414, il combattit vaillamment en 1415 à la bataille d'Azincourt, et resta prisonnier aux mains du roi Henri V, qui l'envoya en Angleterre. Le maréchal de Boucicault y mourut à l'âge d'environ cinquante-cinq ans.

RIEUX (JEAN DE),

DEUXIÈME DU NOM, SIRE DE RIEUX ET DE ROCHEFORT, ETC.

FILS DE JEAN, SIRE DE RIEUX, PREMIER DU NOM, ET D'ISABEAU DE CLISSON, SA PREMIÈRE FEMME;

MARÉCHAL DE FRANCE LE 19 DÉCEMBRE 1397.

(N° 1416.) En buste, par AUGUSTE COUDER, d'après un portrait de la collection du château de Beauregard.

Né vers 1342.—Marié, le 16 février 1374, à Jeanne de Rochefort, baronne d'Ancenis, dame de Roche-

[1] Louis de Bourbon, deuxième du nom, fils de Pierre de Bourbon, premier du nom.

fort, etc. veuve d'Éon de Monfort, fille aînée et héritière de Guillaume, sire de Rochefort, et de Jeanne, baronne d'Ancenis. — Mort le 7 septembre 1417.

Jean de Rieux, suivant les habitudes aventureuses de la chevalerie bretonne, commença par engager son épée au prince de Galles, qui allait porter secours en Espagne à Pierre le Cruel, roi de Castille. Peu après, le sire de Rieux, à l'exemple de ses compatriotes du Guesclin et Clisson, s'attacha à la fortune de la France. Il se distingua à la journée de Rosebecque en 1382, et fut un des otages de la paix conclue entre le roi Charles VI, le duc de Bretagne et le connétable de Clisson, en 1392. Maréchal de France en 1397, lorsque l'épée de connétable fut remise au maréchal de Sancerre, il fit la guerre, en 1404, contre les Anglais, qui étaient descendus dans la basse Bretagne. Le maréchal de Rieux se démit de sa charge le 12 août 1417, et se retira dans ses terres, où il mourut à l'âge de soixante et quinze ans.

ROCHEFORT (PIERRE DE RIEUX, DIT DE),

SEIGNEUR D'ACERAC ET DE DERVAL,

TROISIÈME FILS DE JEAN DE RIEUX, DEUXIÈME DU NOM,
SIRE DE RIEUX, MARÉCHAL DE FRANCE, ET DE JEANNE DE ROCHEFORT ;

MARÉCHAL DE FRANCE LE 12 AOUT 1417.

(N° 1417.) En buste, par Paulin Guérin, d'après un portrait de la collection du château de Beauregard.

Né à Ancenis, le 9 septembre 1389. — Mort en 1438.

On lit dans la Chronologie militaire qu'il fut fait maréchal de France à la place de Jean de Rieux son père, par état donné à Paris le 12 août 1417. Le triomphe momentané de la faction bourguignonne l'ayant destitué de son office, le 2 juin 1418, le dauphin Charles n'en continua pas moins de le reconnaître comme maréchal de France. Il fit partie de la vaillante noblesse qui contribua à la levée du siége d'Orléans le 8 mars 1429. Le maréchal de Rochefort s'empara, en 1435, de Dieppe, Fécamp, Moutiers, et de presque tout le pays de Caux, occupé par les Anglais, et il leur fit lever le siége de Harfleur en 1437. Il mourut à l'âge de quarante-huit ans.

BEAUVOIR (CLAUDE DE),

SEIGNEUR DE CHASTELLUX, ETC.

FILS AÎNÉ DE GUILLAUME DE BEAUVOIR, SEIGNEUR DE CHASTELLUX, CHAMBELLAN DU DUC DE BOURGOGNE, ET DE JEANNE DE SAINT-VERAIN, SA SECONDE FEMME;

MARÉCHAL DE FRANCE LE 2 JUIN 1418.

(N° 1418.) En pied, par Henri Scheffer, d'après un portrait de famille.

Né vers 1394. — Marié : 1° avant 1412, à Alix de Tocy, dame de Mont-Saint-Jean, veuve d'Oger, seigneur d'Anglure, fille de Louis de Tocy, seigneur de Baserne, et de Guye ou Jeanne, dame de Mont-Saint-Jean ; 2° par contrat du 11 août 1427, à Jeanne de Longwy, fille de Mathieu de Longwy, deuxième du nom, seigneur de Givry et de Raon, et de Bonne de la Trémoille ; 3° après 1434, à Marie de Savoisy, fille de Charles de Savoisy, seigneur de Seignelay, et d'Yolande de Rodemach. — Mort en mars 1453.

Conseiller et chambellan du duc de Bourgogne en 1409, il surprit, avec plusieurs autres officiers bourguignons, la ville de Paris le 29 mai 1418. Nommé maréchal de France par la souveraine influence du duc Jean-sans-Peur, le 2 juin 1418, à la place du sire de Rochefort, il fut confirmé dans cette charge le 27 août suivant. Lieutenant et capitaine général du duché de Normandie le 10 septembre 1418, et de la ville de Saint-Denis le 25 août 1419, il fut dépossédé de ces

emplois importants par Henri V, roi d'Angleterre, le 22 janvier 1422. Il mourut à l'âge d'environ cinquante-neuf ans.

L'ISLE-ADAM (JEAN DE VILLIERS, DE),

SEIGNEUR DE L'ISLE-ADAM ET DE VILLIERS-LE-BEL,

FILS AÎNÉ DE PIERRE DE VILLIERS, DEUXIÈME DU NOM,
SEIGNEUR DE L'ISLE-ADAM, ET DE JEANNE DE CHÂTILLON;

MARÉCHAL DE FRANCE LE 2 JUIN 1418.

(N° 1419.) Écusson.

Né vers 1384. — Marié, en..... à Jeanne, dame de Vallengoujart. — Mort le 22 mai 1437.

Il se trouva, en 1415, au siége de Harfleur, et fut nommé, la même année, maître des eaux et forêts de Normandie. Maréchal de France sous le gouvernement du duc de Bourgogne le 2 juin 1418, il combattit contre les Anglais en 1419, et fut destitué de son office, le 8 juin 1421, par Henri V, roi d'Angleterre. Nommé chevalier de la Toison d'or en 1429, par le duc de Bourgogne Philippe le Bon, il fut rétabli dans la charge de maréchal de France, le 2 mai 1432, par le duc de Bedford, régent de France pour le roi d'Angleterre Henri VI. Lorsque le traité d'Arras eut réconcilié le duc de Bourgogne avec Charles VII (1435), ce prince confirma le sire de l'Isle-Adam dans le titre qu'il avait reçu sous la domination étrangère, et, par un singulier retour de la fortune, ce fut lui qui, l'année suivante (1436),

releva sur les murs de Paris la bannière de France, que dix-huit ans auparavant il en avait fait descendre. Il fut tué à Bruges, dans une émeute populaire, à l'âge d'environ cinquante-trois ans.

MONTBERON (JACQUES DE),

SIRE DE MONTBERON, BARON DE MAULEVRIER, ETC.

FILS DE ROBERT DE MONTBERON, SIXIEME DU NOM,
SIRE DE MONTBERON, ET D'YOLANDE DE MASTAS, DAME DE BOISSEC;

MARÉCHAL DE FRANCE LE 25 JUILLET 1418.

(N° 1420.) Écusson.

Né vers 1350. — Marié : 1° en..... à Marie de Maulevrier, fille aînée et héritière de Renaud, baron de Maulevrier et d'Avoir, et de Béatrix de Craon, dame de Toureil; 2° en 1408, à Marguerite, comtesse de Sancerre, dame de Sagonne et de Marmande, veuve, 1° de Girard, seigneur de Retz; 2° de Beraud, deuxième du nom, comte de Clermont, dauphin d'Auvergne, etc. fille de Jean, troisième du nom, comte de Sancerre, et de Marguerite, dame de Marmande, sa première femme. — Mort en 1422.

Jacques de Montberon servit dans les guerres de Gascogne, sous le roi Charles V, assista au sacre de Charles VI en 1380, avec le simple titre d'homme d'armes, et suivit ce prince dans l'expédition contre les Flamands en 1382. Capitaine de quinze hommes d'armes en 1383, il fut nommé sénéchal d'Angoulême en 1386. Il servit

sous le maréchal de Sancerre et fit la guerre en Gascogne les années suivantes..... Il fut un des maréchaux de France institués en 1418, lorsque le gouvernement de l'état fut tombé aux mains de Jean-sans-Peur, et privés ensuite de leur office, sous la régence du roi d'Angleterre, pour s'être ressouvenus qu'ils étaient Français. Il mourut à l'âge d'environ soixante et douze ans.

LA FAYETTE (GILBERT MOTIER, DE),

TROISIÈME DU NOM, SEIGNEUR DE LA FAYETTE, D'AYEN, DE PONTGIBAUD, ETC.

FILS AÎNÉ DE GUILLAUME MOTIER, SEIGNEUR DE LA FAYETTE ET DE GOUTENOUTOUZE, ET DE MARGUERITE BRUN DU PESCHIN, DAME DE PONTGIBAUD, ETC.

MARÉCHAL DE FRANCE LE 20 MAI 1421.

(N° 1421.) · Écusson.

Né..... — Marié : 1° en....... à Dauphine de Montroignon ; 2° au château de Bothéon en Forez, le 15 janvier 1423, à Jeanne de Joyeuse, fille de Randon, deuxième du nom, seigneur de Joyeuse, et de Catherine Aubert, dame de Monteil-Gelat et de Roche-d'Agout. — Mort le 23 février 1464.

La Chronologie militaire rapporte qu'en 1413 le sire de la Fayette escorta un convoi destiné pour Térouanne. Il accompagna le duc de Bourbon[1] au siége de Soubise, et reprit Compiègne sur les Anglais en 1415.

[1] Jean de Bourbon, premier du nom, fils de Louis de Bourbon, deuxième du nom, duc de Bourbon.

Il commanda la même année, en l'absence du duc de Bourbon, dans le pays de Languedoc et dans le duché de Guyenne, et guerroya contre les Anglais. Le dauphin, depuis Charles VII, le fit bailli de Rouen en 1417, et il défendit alors vaillamment Caen et Falaise. Lieutenant et capitaine général ès pays de Lyonnais et Mâconnais, il porte en 1420 le titre de chevalier, de conseiller, de chambellan du dauphin, régent du royaume. Gouverneur du Dauphiné en cette même année, il fut nommé maréchal de France en 1421, après la mort de Boucicault, et gagna, avec le brave connétable Buchan, la bataille de Baugé. Charles VII, à son avénement au trône, en 1422, le confirma dans la dignité de maréchal de France. Il se trouva à la fatale journée de Verneuil en 1424, au siége d'Orléans en 1429, et accompagna la même année Charles VII à son sacre à Reims. Il était un des ministres plénipotentiaires du roi au traité d'Arras en 1435, sénéchal de Beaucaire et de Nîmes en 1439, et gouverneur de Toulouse en 1441.

VERGY (ANTOINE DE),

COMTE DE DAMMARTIN, SEIGNEUR DE CHAMPLITE ET DE RIGNEY,

TROISIÈME FILS DE JEAN DE VERGY, TROISIÈME DU NOM, DIT LE GRAND, SEIGNEUR DE FONVENS, ETC. ET DE JEANNE DE CHALONS;

MARÉCHAL DE FRANCE LE 22 JANVIER 1422.

(N° 1422.) Écusson.

Né..... — Marié : 1° en..... à Jeanne de Rigney, fille et héritière de Hugues, deuxième du nom, seigneur de

Rigney, de Frolois, etc. 2° en....... à Guillemette de Vienne, fille de Philippe de Vienne, seigneur de Persan et de Rollans, et de Philiberte de Maubec. — Mort le 29 octobre 1439.

« Nommé maréchal de France sous la régence de Henri V, roi d'Angleterre, par lettres de Charles VI, données à Saint-Faron-de-Meaux le 22 janvier 1422, il prêta serment au parlement de Paris le 3 février suivant. On le reçut en qualité de maréchal de France, nonobstant les oppositions de Beauvoir et de Montberon. Charles VII ne le reconnut point [1]. »

LA BAUME (JEAN DE),

PREMIER DU NOM, COMTE DE MONTREVEL,

FILS DE GUILLAUME DE LA BAUME, SEIGNEUR DE L'ABERGEMENT,
ET DE CONSTANTINE ALEMAN, DAME D'AUBONNE, SA SECONDE FEMME;

MARÉCHAL DE FRANCE LE 22 JANVIER 1422.

(N° 1423.) Écusson.

Né vers 1358. — Marié, par contrat passé à Genève le 5 novembre 1384, à Jeanne de La Tour, fille unique d'Antoine de La Tour, seigneur de La Tour d'Illeins, et de Jeanne de Villars. — Mort en janvier 1435.

« Le roi d'Angleterre lui fit donner la charge de maréchal de France, par état donné à Saint-Faron-de-Meaux le 22 janvier 1422. Il prêta serment au parlement de Pa-

[1] *Chronologie militaire.*

ris le 3 février suivant. Charles VII ne le reconnut point. »
Il mourut à l'âge d'environ soixante et dix-sept ans [1].

SÉVERAC (AMAURY DE),

BARON DE SÉVERAC, SEIGNEUR DE BEAUCAIRE, ETC.

FILS UNIQUE D'ALZIAS DE SÉVERAC, SEIGNEUR DE BEAUCAIRE, ET DE MARGUERITE DE CAMPENDU, DAME DE SALELLES, SA SECONDE FEMME;

MARÉCHAL DE FRANCE LE 1er FÉVRIER 1424.

(N° 1424.) Écusson.

Né..... — Marié, en..... à Souveraine de Solages. — Mort en 1427.

« Charles VII le créa maréchal de France par état du 1er février 1421, et le nomma son lieutenant général en Mâconnais, Lyonnais et Charolais, en 1426[2]. »

BOUSSAC (JEAN DE BROSSE, DE),

PREMIER DU NOM, SEIGNEUR DE BOUSSAC ET DE SAINTE-SÉVÈRE,

FILS DE PIERRE DE BROSSE, DEUXIÈME DU NOM, SEIGNEUR DE BOUSSAC ET DE SAINTE-SÉVÈRE, ET DE MARGUERITE DE MALLEVAL;

MARÉCHAL DE FRANCE EN 1427.

(N° 1425.) Écusson.

Né..... — Marié, le 20 août 1419, à Jeanne de Naillac, dame de la Motte-Jolivet, fille de Guillaume, sei-

[1] *Chronologie militaire.*
[2] *Ibid.*

gneur de Naillac, etc. et de Jeanne Turpin. — Mort en 1433.

Conseiller, chambellan du roi, capitaine de quarante hommes d'armes en 1425, capitaine de cent hommes d'armes en 1426, il fut nommé maréchal de France en 1427, après la mort de Séverac. Il fut un des défenseurs d'Orléans en 1428 et 1429, et, après la levée du siége, assista au sacre du roi Charles VII à Reims. Lieutenant général du roi au delà des rivières de Seine, Marne et Somme, en 1430, il fit la guerre contre les Anglais dans le cours de l'année 1432[1].

RAIZ (GILLES DE LAVAL, DE),

SEIGNEUR DE RAIZ, DE BLAZON, ETC.

FILS AÎNÉ DE GUY DE LAVAL, DEUXIÈME DU NOM, SEIGNEUR DE RAIZ ET DE BLAZON, ET DE MARIE DE CRAON;

MARÉCHAL DE FRANCE LE 21 JUIN 1429.

(N° 1426.) En pied, par FÉRON, d'après un portrait gravé.

Né vers 1396. — Marié, par contrat du 30 novembre 1420, à Catherine de Thouars, fille et héritière de Miles de Thouars, seigneur de Pousauges, Chabanais, etc. et de Béatrix de Montejean. — Mort le 25 octobre 1440.

Il fut un des vaillants capitaines qui défendirent Orléans contre les Anglais en 1428 et 1429, se signala

[1] *Histoire généalogique et chronologique des grands officiers de la couronne.*

cette dernière année aux assauts de la ville de Jargeau, du pont de Meung, et à la prise de Beaugency. Créé maréchal de France le 21 juin 1429, il représenta un des pairs de France au sacre de Charles VII, le 17 juillet suivant. Le comte de Dunois était accompagné du maréchal de Raiz lorsqu'il battit le duc de Bedford à Lagny, en 1432. Les crimes atroces dont s'était souillé le maréchal de Raiz, et qui avaient épouvanté toute la Bretagne, appelèrent sur lui les rigueurs de la justice, peu accoutumée alors à frapper de si hautes têtes. Il fut pendu et brûlé à Nantes en 1441.

LOHEAC (ANDRE DE MONTFORT DE LAVAL,
SEIGNEUR DE),

MARÉCHAL DE FRANCE EN 1439.

(N° 1427.) Équestre, par FÉRON, d'après un portrait gravé.

Né vers 1411. — Mort en janvier 1486.

Il fut créé maréchal de France en 1439. Louis XI, dans son aveugle empressement à disgracier tous les fidèles conseillers de son père, dépouilla de son office le maréchal de Lohéac, le 3 août 1461, mais il le lui rendit le 29 octobre 1465, à la suite du traité de Conflans, qui termina la guerre du *bien public*.

JALOIGNES (PHILIPPE DE CULANT,

SEIGNEUR DE), DE LA CREUZETTE, ETC.

SECOND FILS DE JEAN DE CULANT, SEIGNEUR DE LA CRESTE,
ET DE MARGUERITE DE SULLY ;

MARÉCHAL DE FRANCE LE 1er AOUT 1441.

(N° 1428.) Écusson.

Né vers 1408. — Marié, en 1441, à Anne de Beaujeu, dame de Brecy, fille d'Édouard de Beaujeu, seigneur d'Amplepuis, et de Jacqueline, dame de Linières. — Mort en 1454.

Capitaine de la grosse tour de Bourges, il servit en Normandie au mois de mars 1436, ayant le commandement de vingt-cinq hommes d'armes. Sénéchal du Limousin en 1439, il suivit, la même année, le roi Charles VII au siége de Meaux. Maréchal de France après la mort du maréchal de Raiz, en 1441, conseiller et chambellan du roi en 1445, il se trouva au siége du Mans en 1447, puis à la prise de Pont-Audemer, de Château-Gaillard, de Rouen en 1449, et prit part enfin à toutes les opérations de la grande campagne qui, en 1450, fit rentrer la Normandie sous l'obéissance royale. Gouverneur de Bergerac en cette même année, le maréchal de Jaloignes fit les campagnes des années 1451 et 1453 en Guyenne contre les Anglais, et mourut à l'âge d'environ quarante-six ans.

XAINTRAILLES (JEAN DE), DIT POTON,

SEIGNEUR DE XAINTRAILLES, DE ROQUES, DE SALIGNAC, VICOMTE DE BRUILLEZ;

MARÉCHAL DE FRANCE EN 1454.

(N° 1429.) En pied, par Monvoisin, d'après un portrait de la collection du château de Beauregard.

Né..... — Marié, avant 1437, à Catherine Brachet, dame de Salignac en Limousin, fille de Jean Brachet, seigneur de Péruse et de Montagne, et de Marie de Vendôme. — Mort le 7 octobre 1461.

Le nom de Xaintrailles est resté un des plus célèbres du règne de Charles VII. Ce brave capitaine servit en Picardie dans les années 1419, 1420 et 1423, se trouva en 1424 à la bataille de Verneuil, où il commanda une des deux ailes de la cavalerie, et suivit en 1427 le comte de Dunois au ravitaillement de Montargis. Il accompagna Jeanne d'Arc au siége d'Orléans le 8 mai 1429, commanda, le 18 juin, l'avant-garde à la bataille de Patay, et assista au sacre de Charles VII à Reims. Il continua de servir dans les années 1430, 1431, 1435 et 1437, et contribua, en 1450, à la soumission de la Normandie, et à la conquête de la Guyenne en 1451. Il faisait partie du brillant cortége qui entourait Charles VII lors de son entrée dans Paris en novembre 1437. Sénéchal du Limousin en 1453, il fut nommé maréchal de France en 1454, à la place du maréchal

de Jaloignes, et destitué ensuite par le roi Louis XI, lors de son avénement à la couronne, le 3 août 1461. Il mourut à Bordeaux.

COMMINGES (JEAN DE),
BATARD D'ARMAGNAC, SURNOMMÉ DE LESCUN,

COMTE DE XAINTRAILLES ET DE BRIANÇONNAIS,

FILS D'ARNAULD GUILHEM DE LESCUN ET D'ANNE D'ARMAGNAC,

DITE DE TERMES;

MARÉCHAL DE FRANCE LE 3 AOUT 1461.

(N° 1430.) Écusson.

Né..... — Marié, en....'. à Marguerite de Saluces, fille de Louis, marquis de Saluces. — Mort le 28 août 1473.

Sénéchal du Valentinois et maréchal du Dauphiné en 1450, gouverneur du Dauphiné en 1458, il fut, à l'avénement de Louis XI, le plus cher favori de ce prince, qu'il avait accompagné dans son exil. Il reçut avec l'office de maréchal de France, dépouille du sire de Lohéac, le comté de Comminges, en 1461. Gouverneur et lieutenant général de Guyenne en 1462, il servit, la même année, dans le Roussillon, contre le roi d'Aragon, et fut nommé, en 1469, chevalier de l'ordre de Saint-Michel.

GAMACHE (JOACHIM ROUAULT, DE),

SEIGNEUR DE GAMACHE, DE BOISMENART, DE CHATILLON ET DE FRONSAC,

FILS AÎNÉ DE JEAN ROUAULT, SEIGNEUR DE BOISMENART,

ET DE JEANNE DU BELLAY, DAME DU COLOMBIER;

MARÉCHAL DE FRANCE LE 3 AOUT 1461.

(N° 1431) En buste, par BLONDEL, d'après un portrait gravé.

Né..... — Marié, en..... à Françoise de Volvire, fille de Joachim de Volvire, baron de Ruffec, et de Marguerite de Harpedanne de Belleville. — Mort le 7 août 1478.

Premier écuyer du corps du dauphin, capitaine de vingt-trois hommes d'armes et de soixante-sept écuyers, il était à la prise de Creil, de Saint-Denis et de Pontoise, en 1441, se signala, l'année suivante, au siége d'Acqs en Guyenne, et combattit sous les ordres du dauphin, depuis Louis XI, à la célèbre bataille de Saint-Jacques, livrée en 1444 contre les Suisses. Il servit dans le Barrois pendant les années 1446, 1447 et 1448, et prit part à la conquête de la Normandie en 1449. Il se trouva à la bataille de Formigny en 1450, à celle de Castillon en 1453, fit la campagne de 1455 dans le Rouergue, et commanda en Écosse en 1456. Le roi Louis XI lui donna, en 1461, le titre de maréchal de France ôté à Xaintrailles. Ce fut lui qui, en 1472, vint en aide à l'héroïsme des habitants de Beauvais, dans leur glorieuse défense contre Charles le Téméraire.

BORZELLES (WOLFART DE),

SEIGNEUR DE LA VERE, DE BUCHAN, ETC.

FILS AÎNÉ DE HENRI DE BORZELLES, SEIGNEUR DE LA VERE,
ET DE JEANNE DE HALWIN, SA SECONDE FEMME;

MARÉCHAL DE FRANCE LE 1er MARS 1464.

(N° 1432.) Écusson.

Né..... — Marié : 1° en..... à Marie d'Écosse, fille de Jacques Ier, roi d'Écosse, et de Jeanne Sommerset; 2° le 17 juin 1468, à Charlotte de Bourbon, seconde fille de Louis de Bourbon, premier du nom, comte de Montpensier, et de Gabrielle de la Tour, sa seconde femme. — Mort en 1487.

« Louis XI le créa maréchal de France à la place du maréchal de la Fayette; il est payé en cette qualité du 1er mars 1464 jusqu'au 29 octobre 1466 qu'il fut destitué. Il fut chambellan du roi et chevalier de la Toison d'or en 1478. » Il mourut à Gand [1].

[1] *Chronologie militaire.*

GYÉ (PIERRE DE ROHAN, DE),

SEIGNEUR DE GYE, DU VERGER ET DE HAM, COMTE DE MARLE, ETC.

SECOND FILS DE LOUIS DE ROHAN, PREMIER DU NOM, SEIGNEUR DE GUEMENE, ETC. ET DE MARIE DE MONTAUBAN, DAME DE LANDAL, ETC.

MARÉCHAL DE FRANCE LE 16 MAI 1476.

(N° 1433.) Équestre, par Monvoisin, d'après un portrait de la collection du château de Beauregard.

Né..... — Marié : 1° en..... à Françoise de Porhoët ou de Penhoët, fille de Guillaume de Porhoët, vicomte de Fronsac, et de Françoise de Maillé; 2° par contrat du 15 juin 1503, à Marguerite d'Armagnac, duchesse de Nemours et comtesse de Guise, fille aînée de Jacques d'Armagnac, duc de Nemours, et de Louise d'Anjou. — Mort le 22 avril 1514.

« Chevalier de l'ordre de Saint-Michel, il fut fait maréchal de France à la place de Joachim Rouault en 1476. Au sacre de Charles VIII, le 30 mai 1484, il représenta le connétable en portant l'épée royale. Il servit en 1486 et 1487 dans la Picardie, et en 1489 dans le Roussillon. Lieutenant général en 1491 au gouvernement de Bretagne, sous le prince d'Orange, gouverneur, il passa les Alpes avec Charles VIII en 1494, commanda l'avant-garde à la bataille de Fornoue en

1495, et accompagna le roi Louis XII à son entrée dans Gênes en 1499[1]. »

DES QUERDES (PHILIPPE DE CRÈVECOEUR),

SEIGNEUR DES QUERDES ET DE LANNOY,

SECOND FILS DE JACQUES DE CRÈVECOEUR, SEIGNEUR DE CRÈVECOEUR ET DE THOIX, CONSEILLER ET CHAMBELLAN DU ROI, ET DE JEANNE DE LA TRÉMOILLE, DAME DES QUERDES, SA SECONDE FEMME;

MARÉCHAL DE FRANCE LE 2 SEPTEMBRE 1483.

(N° 1434.) En pied, par Eugène Devéria, d'après un portrait de la collection du château de Beauregard.

Né..... — Marié, en..... à Isabeau d'Auxy, fille aînée de Jean, quatrième du nom, sire et ber d'Auxy, maître des arbalétriers de France, et de Jeanne, dame de Flavy. — Mort le 22 avril 1494.

Écuyer du comte de Charolais, il se trouva à la bataille de Montlhéry en 1465, et commanda ensuite les francs-archers de Bourgogne contre les Liégeois en 1467. Gouverneur d'Artois et de Picardie, chevalier de la Toison d'or en 1468, il fit la guerre en 1472, 1476 et 1477, sous ce prince, devenu duc de Bourgogne. Après la mort de Charles le Téméraire, il passa au service du roi Louis XI, qui le nomma chevalier de l'ordre de Saint-Michel. Gouverneur et lieutenant général en Picardie le 17 août 1482, il fut créé maréchal de France en 1483, et s'empara, en 1487, de Saint-Omer et de

[1] *Chronologie militaire.*

Térouanne. Grand chambellan de France en 1493, il s'apprêtait à passer les Alpes avec Charles VIII, en 1494, lorsqu'il mourut à Bresse, près Lyon.

BAUDRICOURT (JEAN DE),

SEIGNEUR DE BAUDRICOURT, DE CHOISEUL, DE LA FAUCHE, ETC.

FILS AÎNÉ DE ROBERT DE BAUDRICOURT, SEIGNEUR DE BAUDRICOURT ET DE BLAISE, ET DE HALERDE DE CHAMBLEY;

MARÉCHAL DE FRANCE LE 21 JANVIER 1486.

(N° 1435.) Écusson.

Né..... — Marié, avant 1468, à Anne de Beaujeu, dame de Brecy, veuve de Philippe de Culant, seigneur de Jaloignes, etc. maréchal de France, fille d'Édouard de Beaujeu, seigneur d'Amplepuis, et de Jacqueline, dame de Linières. — Mort le 11 mai 1499.

Jean de Baudricourt combattait dans les rangs de l'armée bourguignonne à la bataille de Montlhéry en 1465. Louis XI se l'attacha et le fit chevalier de l'ordre de Saint-Michel, puis capitaine de cinquante hommes d'armes en 1469. Le sire de Baudricourt fut successivement bailli de Chaumont, capitaine de quatre mille francs-archers, lieutenant général de la ville d'Arras en 1479, gouverneur et lieutenant général du duché de Bourgogne en 1481, commandant de la ville de Besançon en 1482, et commandant en Provence en 1483. Maréchal de France en 1486, il était dans les rangs de l'armée royale à la bataille de Saint-Aubin-du-Cormier

en 1488, et fit partie de l'expédition de Naples en 1494. Il mourut à Blois.

TRIVULCE (JEAN-JACQUES),

MARQUIS DE VIGEVANO, SEIGNEUR DE MUFOCCO, ETC.

TROISIÈME FILS D'ANTOINE TRIVULCE, SEIGNEUR DE CODOGNO ET DE PONTENURE, ET DE FRANÇOISE VISCONTI;

MARÉCHAL DE FRANCE LE 11 MAI 1499.

(N° 1436.) Équestre, par MONVOISIN, d'après un portrait de la collection du château de Beauregard.

Né vers 1448. — Marié : 1° en 1467, à Marguerite Colleoni, fille de Nicolino Colleoni; 2° en 1488, à Béatrix d'Avalos, fille d'Inigo d'Avalos, et d'Antoinette d'Aquino, marquise de Pescaire. — Mort le 5 décembre 1518.

Il s'attacha au roi Charles VIII lorsque ce prince traversa le Milanais en marchant à la conquête du royaume de Naples. Capitaine de cent lances en 1495, il commanda l'avant-garde sous le maréchal de Gyé à la bataille de Fornoue, et fut nommé, la même année, conseiller et chambellan du roi, chevalier de l'ordre de Saint-Michel et maréchal de France en 1499. Il fit la conquête du duché de Milan sous le règne de Louis XII, se trouva à la bataille d'Agnadel en 1509, s'empara de Concordia et de Bologne en 1511. Il servit encore sous François Ier à la bataille de Marignan, qu'il appelait *un*

combat de géants, en 1515, et mourut, à l'âge d'environ soixante et dix ans, à Châtres, près Montlhéry.

CHAUMONT (CHARLES D'AMBOISE, DE),
DEUXIÈME DU NOM, SEIGNEUR DE CHAUMONT, DE SAGONNE, DE MEILLAN, ETC.

MARÉCHAL DE FRANCE EN FÉVRIER 1506.

(N° 1437.) Écusson.

Né vers 1473. — Mort à Corregio (Lombardie), le 11 février 1511.

« Maréchal de France en février 1506, pendant la suspension du maréchal de Gyé. On le trouve payé en cette qualité à commencer du 1er mars[1]. »

LAUTREC (ODET DE FOIX, DE),
COMTE DE FOIX ET DE COMMINGES, SEIGNEUR DE LAUTREC, D'ORVAL, ETC.

FILS AÎNÉ DE JEAN DE FOIX, VICOMTE DE LAUTREC ET DE VILLEMUR,
ET DE JEANNE D'AYDIE;

MARÉCHAL DE FRANCE LE 1er MARS 1511.

(N° 1438.) En pied, par TRÉZEL, d'après un portrait de la collection du château de Beauregard.

Né..... — Marié, en..... à Charlotte d'Albret, troisième fille de Jean d'Albret, sire d'Orval, et de Charlotte de Bourgogne, comtesse de Nevers et de Rethel. — Mort le 15 août 1528.

[1] *Chronologie militaire.*

Il suivit le roi Louis XII au siége de Gênes en 1507, et fut nommé chevalier de l'ordre de Saint-Michel et maréchal de France en 1511. Il se trouva à la bataille de Ravenne en 1512, et reçut la même année le gouvernement général de Guyenne. Au passage des Alpes en 1515, il commandait le corps de bataille que conduisait François Ier, gouverna le Milanais après la conquête qui en fut faite par ce prince, et continua de faire la guerre en Italie dans les années 1516, 1521 et 1522. Amiral de Guyenne en 1526, général de l'armée d'Italie en 1527, il s'empara de Gênes, de Pavie, et prit Melphes d'assaut en 1528. Il était occupé du siége de Naples, lorsqu'il mourut de la peste sous les murs de cette ville[1].

AUBIGNY (ROBERT STUART, D'),

COMTE DE BEAUMONT-LE-ROGER, SEIGNEUR D'AUBIGNY,

SECOND FILS DE JEAN STUART, DEUXIÈME DU NOM, SIRE DE DARNLEY,
ET D'ISABELLE DE MONTGOMMERY-D'ÉGLINGTON;

MARÉCHAL DE FRANCE LE 1er AVRIL 1514.

(N° 1439.) En buste, par BLONDEL, d'après un portrait de la collection du château de Beauregard.

Né..... — Marié, en..... à Anne Stuart, dame d'Aubigny, fille de Berthold (Berald) Stuart, seigneur d'Aubigny. — Mort en mars 1543.

Il passa les Alpes avec Charles VIII en 1494, resta dans le royaume de Naples après la conquête qui en fut

[1] *Chronologie militaire.*

faite par ce prince, commanda en 1501 l'armée française dans le Milanais, et se trouva en 1506 au siége de Bologne et en 1507 à celui de Gênes. Capitaine de la compagnie des gardes écossaises et de la compagnie des gendarmes écossais en 1512, maréchal de France en 1514, après la mort du maréchal de Gyé, il était à Marignan en 1515 et à Pavie en 1525. Il commanda en Provence contre l'empereur Charles-Quint en 1536, et fut nommé la même année chevalier de l'ordre de Saint-Michel [1].

CHABANNES (JACQUES DE),

DEUXIÈME DU NOM, SEIGNEUR DE LA PALICE ET DE PACY,

FILS AÎNÉ DE GEOFFROY DE CHABANNES, SEIGNEUR DE CHARLUS, DE LA PALICE, ETC. ET DE CHARLOTTE DE PRIE;

MARÉCHAL DE FRANCE LE 7 JANVIER 1515.

(N° 1440.) Équestre, par ARY SCHEFFER, d'après un portrait de la collection du château de Beauregard.

Né vers 1463. — Marié : 1° en... à Jeanne de Montberon, fille d'Eustache de Montberon, vicomte d'Aunay, et de Marguerite d'Esthuer; 2° après 1504, à Marie de Melun, dame de Montricourt, d'Authon, etc. veuve de Jean de Bruges, seigneur de la Gruthuse, et fille de Jean de Melun, troisième du nom, seigneur d'Antoing et d'Espinoy, et d'Isabelle de Luxembourg. — Mort le 24 février 1525.

[1] *Chronologie militaire.*

Il fit ses premières campagnes en 1486 et 1487, et se trouva à la bataille de Saint-Aubin-du-Cormier en 1488; il suivit à Naples le roi Charles VIII en 1494, combattit à Fornoue en 1495, accompagna Louis XII en 1499 dans le Milanais, était en 1506 à la prise de Bologne, l'année suivante à celle de Gênes, où il fut blessé, et en 1509 à la bataille d'Agnadel. Capitaine de cinquante hommes d'armes et grand maître de la maison du roi en 1511, il combattit l'année suivante à Ravenne. Il se démit, en 1515, de la charge de grand maître, et fut fait maréchal de France par état du 7 janvier 1515, portant création d'une nouvelle charge. Il se trouva, en 1515, à la prise de Villefranche et à la bataille de Marignan, en 1522 au combat de la Bicoque, se rendit en 1523 sur les frontières d'Espagne et secourut Fontarabie. Le maréchal de Chabannes s'empara d'Avignon en 1524; il commandait l'avant-garde à la bataille de Pavie, où il fut tué à l'âge d'environ soixante-deux ans.

CHATILLON (GASPARD DE COLIGNY,

PREMIER DU NOM, SEIGNEUR DE), D'ANDELOT, ETC.

SECOND FILS DE JEAN DE COLIGNY, TROISIÈME DU NOM, SEIGNEUR DE COLIGNY, D'ANDELOT, ETC. ET D'ÉLÉONORE DE COURCELLES;

MARÉCHAL DE FRANCE LE 5 DÉCEMBRE 1516.

(N° 1441.) Écusson.

Né vers 1465. — Marié en 1514 à Louise de Montmorency, veuve de Ferry de Mailly, baron de Conty, fille

aînée de Guillaume, baron de Montmorency, et d'Anne Pot, dame de la Rochepot. — Mort le 24 août 1522.

Il suivit Charles VIII dans le royaume de Naples en 1494, était à la bataille de Fornoue en 1495, et à celle d'Agnadel en 1509, où il commandait l'avant-garde. Capitaine d'une compagnie de cinquante lances en 1515, il se trouva la même année à la bataille de Marignan. François Ier créa une cinquième charge de maréchal de France en sa faveur, par état donné à Amboise le 5 décembre 1516. Chevalier de l'ordre de Saint-Michel en 1517, il fut l'un des ministres plénipotentiaires pour le traité d'alliance avec l'Angleterre en 1519. Le maréchal de Châtillon commanda l'avant-garde dans la campagne de 1521 en Picardie, et mourut à Dax, à l'âge d'environ cinquante-sept ans.

LESCUN (THOMAS DE FOIX,

SEIGNEUR DE),

SECOND FILS DE JEAN DE FOIX, VICOMTE DE LAUTREC
ET DE VILLEMUR, ET DE JEANNE D'AYDIE;

MARÉCHAL DE FRANCE LE 6 DÉCEMBRE 1518.

(N° 1442.) En pied, par ZIEGLER, d'après un portrait de la collection du château de Beauregard.

Né..... — Mort le 3 mai 1525, sans alliance.

Il suivit François Ier en Italie, et combattit en 1515 à

Marignan. Chevalier de l'ordre de Saint-Michel et maréchal de France en 1518, il commanda dans le Milanais en 1521, et se trouva à l'avant-garde au combat de la Bicoque en 1522. Blessé à la bataille de Pavie, le 24 février 1525, il mourut des suites de sa blessure [1].

MONTMORENCY (ANNE DE),

DUC DE MONTMORENCY,

MARÉCHAL DE FRANCE LE 6 AOUT 1522.

(N° 1443.) Écusson.

Né à Chantilly, le 15 mars 1492. — Mort le 11 novembre 1567.

Il fut élevé à la dignité de maréchal de France par état donné à Blois le 6 août 1522, à la mort du maréchal de Châtillon [2].

[1] *Chronologie militaire.*
[2] *Ibid.*

LA MARCK (ROBERT DE),

TROISIÈME DU NOM, DUC DE BOUILLON, DE SEDAN, ETC.

FILS AÎNÉ DE ROBERT DE LA MARCK, DEUXIÈME DU NOM, DUC DE BOUILLON, ET DE CATHERINE DE CROY;

MARÉCHAL DE FRANCE LE 23 MARS 1526.

(N° 1444.) En pied, par ZIEGLER, d'après un portrait de la collection du château de Beauregard.

Né vers 1492. — Marié, en..... à Guillemette de Sarrebruche, comtesse de Braine, etc. troisième fille de Robert de Sarrebruche, comte de Roucy, et de Marie d'Amboise. — Mort en août 1537.

Il fut connu sous le nom de seigneur de Fleuranges et désigné par le surnom du *Jeune Aventureux*, jusqu'à sa promotion à l'état de maréchal de France. Il se trouva aux batailles de Novare en 1513 et de Marignan en 1515. Capitaine de la compagnie des Cent-Suisses de la garde du roi en 1516, chevalier de l'ordre de Saint-Michel en 1518, il était à la bataille de Pavie en 1525 et fut nommé maréchal de France en 1526. Le maréchal de la Marck défendit Saint-Quentin et Péronne en 1536, et mourut à l'âge d'environ quarante-cinq ans.

TRIVULCE (THÉODORE DE),

COMTE DE CAURIA,

SECOND FILS DE PIERRE TRIVULCE, GOUVERNEUR DE TORTONE, ET DE LAURA BOSSI;

MARÉCHAL DE FRANCE LE 23 MARS 1526.

(N° 1445.) En pied, par Rouget, d'après un portrait de la collection du château de Beauregard.

Né vers 1454. — Marié, en..... à Bonne de Bevilacqua, fille de Galeotto, marquis de Bevilacqua. — Mort en 1531.

Chevalier de l'ordre de Saint-Michel, il combattit à l'avant-garde de l'armée française à la journée d'Agnadel en 1509, et à la bataille de Ravenne en 1512. Il commanda dans Milan en 1525 jusqu'après la bataille de Pavie. Maréchal de France à la place de Chabannes en 1526, il fut nommé pour commander, au nom du roi, dans Gênes en 1527. Gouverneur de Lyon en 1528, il y mourut à l'âge de soixante et dix-sept ans.

MONTÉJAN (RENÉ DE),

SEIGNEUR DE MONTÉJAN, DE SILLÉ, DE CHOLLET, ETC.

SECOND FILS DE LOUIS DE MONTÉJAN, SEIGNEUR DE MONTÉJAN, ET DE JEANNE DU CHÂTEL, VICOMTESSE DE LA BELLIÈRE, ETC.

MARÉCHAL DE FRANCE LE 10 FÉVRIER 1538.

(N° 1446.) En buste, par Auguste Couder, d'après un portrait gravé.

Né..... — Marié, en..... à Philippe de Montespedon, dame de Beaupréau, fille unique de Joachim de Montespedon, baron de Chemillé, etc. et de Jeanne de la Haye. — Mort en septembre 1539.

Il servit en 1523 dans le Milanais et suivit, en 1528, le comte de Saint-Pol dans sa campagne du Milanais. Il présida, en 1533, les états de Bretagne au nom du roi François I^{er}. Il accompagna, en 1535, l'amiral d'Annebaut, dans son expédition contre le Piémont, et, avec un corps de douze mille hommes d'infanterie, il s'empara de Turin et de Chivasso. Lieutenant général pour le roi en Piémont, dans l'année 1537, chevalier de l'ordre de Saint-Michel, il fut nommé maréchal de France en 1538, et mourut au delà des Alpes.

ANNEBAUT (CLAUDE D')

BARON DE RETZ ET DE LA HUNAUDAYE,

MARÉCHAL DE FRANCE LE 10 FÉVRIER 1538.

(N° 1447.) En pied, par ADOLPHE BRUNE, d'après un portrait du temps.

Né..... — Mort le 2 novembre 1552.

« François Ier le créa maréchal de France à la place du seigneur de la Marck, par état donné à Moulins le 10 février 1538[1]. »

DU BIEZ (OUDARD),

SEIGNEUR DU BIEZ, D'ESCOUELLES, D'ARAINES, ETC.

FILS AÎNÉ D'ANTOINE DU BIEZ, SEIGNEUR DU BIEZ ET D'ESCOUELLES, ET D'ISABEAU DE BERGUES-SAINT-VINOX;

MARÉCHAL DE FRANCE LE 15 JUILLET 1542.

(N° 1448.) Écusson.

Né..... — Marié, en..... à Jeanne de Senlis, fille de Jacques de Senlis, seigneur de Radinghen, et de Philippe d'Alennes. — Mort en juin 1553.

Successivement chambellan du roi, capitaine de Boulogne, sénéchal et gouverneur du Boulonnais, il défendit, en 1523, Hesdin assiégé par les Anglais et par les impériaux. Chevalier de l'ordre de Saint-Michel en 1536, lieutenant général pour le roi en Picardie, en 1542, il fut nommé, la même année, maréchal de

[1] *Chronologie militaire.*

France, et fit les campagnes de 1543 à 1546, contre les armées de Henri VIII et de Charles-Quint, dans le nord de la France. Il mourut à Paris.

MONTPÉZAT (ANTOINE DE LETTES, DIT DES PREZ,

SEIGNEUR DE), DU PUY, DE LA ROCHE, ETC.

FILS AÎNÉ D'ANTOINE DE LETTES, SEIGNEUR DE PUECHLICON,
ET DE BLANCHE DES PREZ;

MARÉCHAL DE FRANCE LE 13 MARS 1544.

(N° 1449.) Écusson.

Né..... — Marié, par contrat du 26 décembre 1521, à Lyette, dame du Fou en Poitou, fille unique de Jacques, seigneur du Fou, et de Jeanne d'Archiac. — Mort en novembre 1544.

Chevalier de l'ordre de Saint-Michel, gentilhomme ordinaire de la chambre du roi en 1520, il se trouva à la bataille de Pavie en 1525. Capitaine de cinquante hommes d'armes en 1526, il était au siége de Naples, sous le maréchal de Lautrec, en 1528. Ambassadeur du roi en Angleterre, sénéchal de Poitou en 1533, Montpézat servit en Piémont, sous d'Annebaut, dans l'année 1536. Lieutenant général du roi en Languedoc, le 12 août 1541, il se trouva au siége de Perpignan en 1542, et fut nommé maréchal de France en 1544.

MELPHES (JEAN CARACCIOLI,

PRINCE DE), DUC DE VENOUSE,

FILS DE TROJAN CARACCIOLI, DEUXIÈME DU NOM,
PRINCE DE MELPHES, ET D'HIPPOLYTE-PAUL DE SAINT-SÉVERIN;

MARÉCHAL DE FRANCE LE 4 DÉCEMBRE 1544.

(N° 1450.) En buste, par AUGUSTE COUDER, d'après un dessin aux trois crayons de la Bibliothèque royale.

Né vers 1480. — Marié : 1° en..... à Jeanne d'Acquaviva, fille de Jean-François d'Acquaviva, marquis de Bitonte; 2° en... à Éléonore de Saint-Séverin. — Mort le 29 juillet 1550.

Il était grand sénéchal du royaume de Naples, lorsqu'il entra au service de la France en 1512, et se trouva, la même année, à la bataille de Ravenne. Rentré sous les drapeaux de l'empereur Charles-Quint, il fut assiégé par Lautrec, en 1528, dans la ville de Melphes dont il était seigneur, et tomba prisonnier aux mains des Français. L'empereur ayant négligé de payer sa rançon, il s'attacha définitivement à la fortune de la France, reçut l'ordre de Saint-Michel vers 1529, et servit, en 1536, dans la guerre de Provence contre l'armée impériale. Le prince de Melphes était, en 1537, à la prise du château de Hesdin, et secourut Luxembourg en 1543. Il fut nommé maréchal de France en 1544, et en 1545 gouverneur et lieutenant général du roi en Piémont. Il

se démit en 1550 du gouvernement de cette province et mourut à Suse à l'âge d'environ soixante et dix ans.

SAINT-ANDRÉ (JACQUES D'ALBON,

SEIGNEUR DE), MARQUIS DE FRONSAC,

FILS DE JEAN D'ALBON, SEIGNEUR DE SAINT-ANDRÉ,

ET DE CHARLOTTE DE LA ROCHE;

MARÉCHAL DE FRANCE LE 29 AVRIL 1547.

(N° 1451.) En buste, par DELORME, d'après un portrait de la galerie du Musée royal.

Né..... — Marié, en..... à Marguerite de Lustrac, fille d'Antoine, seigneur de Lustrac, et de Françoise de Pompadour. — Mort le 15 décembre 1562.

Il fit ses premières armes à la bataille de Cerisoles en 1544, sous le comte d'Enghien, et fut nommé, la même année, lieutenant général du roi dans les provinces de Dauphiné et de Savoie. Maréchal de France en 1547, premier gentilhomme de la chambre du roi et chevalier de l'ordre de Saint-Michel, gouverneur et lieutenant général en Lyonnais, Beaujolais, etc. en 1550, il fut envoyé, la même année, comme ambassadeur auprès du roi d'Angleterre, Édouard VI, et reçut de ce prince l'ordre de la jarretière. Admis au conseil privé du roi en 1551, il commanda en 1552, sous le connétable Anne de Montmorency, l'armée qui s'empara des trois Evêchés. Il commanda successivement en Picardie et en Hainaut, de 1553 à 1555, et fut

fait prisonnier en 1557, à la bataille de Saint-Quentin. Il assista, en qualité de plénipotentiaire, aux conférences tenues pour la paix à Cateau-Cambrésis, en 1558. Chargé de réduire les huguenots dans le Poitou en 1562, il s'empara de Poitiers, et fut tué la même année à la bataille de Dreux.

BOUILLON (ROBERT DE LA MARCK,

QUATRIÈME DU NOM, DUC DE), COMTE DE BRAINE ET DE MAULEVRIER, ETC.

FILS UNIQUE DE ROBERT DE LA MARCK, TROISIÈME DU NOM, DUC DE BOUILLON, MARÉCHAL DE FRANCE, ET DE GUILLEMETTE DE SARREBRUCHE, COMTESSE DE BRAINE, ETC.

MARÉCHAL DE FRANCE LE 29 AVRIL 1547.

(N° 1452.) Écusson.

Né..... — Marié, le 19 janvier 1558, à Françoise de Brézé, comtesse de Maulevrier, baronne de Mauny, fille aînée et héritière de Louis de Brézé, comte de Maulevrier, et de Diane de Poitiers, duchesse de Valentinois. — Mort en 1556.

Il porta successivement les noms de seigneur de Fleuranges, de maréchal de la Marck et de Bouillon. Chevalier de l'ordre de Saint-Michel, capitaine de cinquante lances, il fut nommé, en 1537, capitaine de la compagnie des Cent-Suisses de la garde ordinaire du roi, à la place de son père, et maréchal de France en 1547. Il servit à la prise de Metz en 1552, fut la même année

lieutenant général du roi en Normandie, défendit Hesdin en 1553, et mourut à Guise.

BRISSAC (CHARLES DE COSSE, DIT LE BEAU,

PREMIER DU NOM, COMTE DE),

FILS AÎNÉ DE RENÉ DE COSSÉ, DIT LE GROS BRISSAC,
SEIGNEUR DE BRISSAC, ET DE CHARLOTTE GOUFFIER;

MARÉCHAL DE FRANCE LE 21 AOUT 1550.

(N° 1453.) En pied, par Eugène Devéria, d'après un portrait attribué à Clouet.

Né vers 1505.—Marié, vers 1540, à Charlotte d'Esquetot, fille de Jean d'Esquetot, seigneur d'Esquetot, de Buglise, etc. et de Madeleine Le Picart.—Mort le 31 décembre 1563.

Charles de Cossé fut d'abord enfant d'honneur, puis écuyer du dauphin, fils aîné de François Ier, qui mourut avant son père. Il se distingua au siége de Naples en 1528, reçut en 1540 la charge de grand fauconnier de France, et fut blessé en combattant vaillamment au siége de Perpignan, en 1542. Colonel général de la cavalerie légère en 1543, il fit avec honneur les campagnes de Piémont et de Flandre, et, pour récompense de ses brillants services, fut nommé successivement chevalier de l'ordre de Saint-Michel, grand maître de l'artillerie et grand panetier de France (1547). Henri II lui confia, en 1550, le gouvernement de la précieuse conquête du Piémont, auquel il joignit bientôt après le bâton de

maréchal de France. Les huit années pendant lesquelles le maréchal de Brissac commanda en Piémont furent signalées par une suite d'exploits, qui le mirent au premier rang parmi les capitaines de son temps. Rappelé en France après le traité de Cateau-Cambrésis, il reçut le gouvernement de la Picardie et prêta son bras à la cause royale en 1562, dans les premiers engagements de la guerre contre les huguenots. Il mourut à Paris à l'âge d'environ cinquante-sept ans.

STROZZI (PIERRE DE),

SEIGNEUR D'ÉPERNAY ET DE BELLEVILLE,

FILS AÎNÉ DE JEAN-BAPTISTE, DIT PHILIPPE STROZZI, DEUXIÈME DU NOM, ET DE CLARICE DE MÉDICIS;

MARÉCHAL DE FRANCE LE 27 AVRIL 1554.

(N° 1454.) En buste, par ROUGET, d'après un portrait de la collection du château de Beauregard.

Né en 1500. — Marié, en..... à Laodamia ou Laudamine de Médicis, fille de Pierre-François de Médicis, deuxième du nom, et de Marie Soderini. — Mort le 20 juin 1558.

Pierre Strozzi était un de ces exilés florentins qui, après l'asservissement de leur patrie, s'attachèrent à la fortune de la France. Il commanda d'abord, en 1536, les bandes italiennes qui servaient en Piémont dans l'armée française. Il fut ensuite naturalisé en 1543 et reçut le titre de conseiller et de chambellan du roi. Il suivit

l'amiral d'Annebaut dans son expédition maritime contre l'Angleterre en 1545, et deux ans après il fut nommé colonel général de l'infanterie italienne au service de France. Chevalier de l'ordre de Saint-Michel en 1550, il secourut Parme en 1551 et s'enferma dans Metz avec le duc de Guise, en 1552, pour défendre cette ville contre l'empereur Charles-Quint. Maréchal de France en 1554, il fut employé par Henri II en Italie, jusqu'en l'année 1557, où la situation critique du royaume rappela de cette contrée le duc de Guise et l'armée qu'il commandait. Strozzi suivit ce prince au siége de Calais en 1558, et à celui de Thionville, où il fut tué dans la même année, à l'âge de cinquante-huit ans.

TERMES (PAUL DE LA BARTHE,

SEIGNEUR DE), COMTE DE COMMINGES,

FILS AÎNÉ DE JEAN DE LA BARTHE, SEIGNEUR DE TERMES,
ET DE JEANNE DE PEGUILHEM;

MARÉCHAL DE FRANCE LE 24 JUIN 1558.

(N° 1455.) En buste, par ADOLPHE BRUNE, d'après un portrait de famille.

Né à Conserans, en 1482. — Marié, en..... à Marguerite de Saluces-Cardé, fille de Jean-François de Saluces, seigneur de Cardé. — Mort le 6 mai 1562.

Il servit, en 1522, dans la Navarre sous André de Foix, seigneur de Lesparre; en Piémont et en Savoie, sous l'amiral de Chabot, en l'année 1535. Il se trouva

au siége de Perpignan, en 1542, et à la bataille de Cerisoles en 1544. Lieutenant général au gouvernement du Piémont en 1546, sous le prince de Melphes, il soumit en 1547 le marquisat de Saluces à l'obéissance du roi, et fut nommé, en 1548, au commandement de l'armée envoyée en Écosse. Ambassadeur vers le pape Jules III en 1551, lieutenant général commandant en Italie et en Corse en 1552, il passa en 1555 à l'armée du Piémont, sous les ordres du maréchal de Brissac, et s'empara, en 1557, de Valfeniera et de Chierasso. Maréchal de France en 1558, à la place de Pierre de Strozzi, il prit Dunkerque la même année. Nommé lieutenant général commandant l'armée de Guyenne en 1560, il mourut à Paris à l'âge de quatre-vingts ans.

MONTMORENCY (FRANÇOIS DE),

DUC DE MONTMORENCY,

FILS AÎNÉ D'ANNE DE MONTMORENCY, DUC DE MONTMORENCY, CONNÉTABLE DE FRANCE, ET DE MADELEINE DE SAVOIE;

MARÉCHAL DE FRANCE LE 10 OCTOBRE 1559.

(N° 1456.) En pied, par DEJUINNE, d'après un portrait de la collection du château de Beauregard.

Né le 17 juillet 1530. — Marié, par contrat passé à Villers-Cotterets, le 3 mai 1557, à Diane, légitimée de France, veuve d'Horace Farnèse, duc de Castro, fille naturelle du roi Henri II, et de Philippe ou Philippine Duc, demoiselle de Coni en Piémont — Mort le 6 mai 1579.

Il fit ses premières armes au siége de Lens en 1551, suivit le roi à la défense de Metz en 1552, et reçut le commandement de Térouanne en 1553. Chevalier de l'ordre de Saint-Michel en 1556, il fut, la même année, gouverneur de Paris et de l'Ile-de-France. François de Montmorency combattit à la journée de Saint-Quentin en 1557, suivit le duc de Guise au siége de Calais en 1558, obtint la même année la charge de grand maître de France, en survivance de son père, et s'en démit bientôt après. Maréchal de France en 1559, il se trouva au siége du Havre contre les huguenots, en 1563, à la bataille de Saint-Denis en 1567. Duc et pair de France le 17 novembre de la même année, il fut nommé chevalier de l'ordre du Saint-Esprit, à la création de l'ordre, en 1579, et mourut au château d'Écouen à l'âge de quarante-neuf ans.

VIEILLEVILLE (FRANÇOIS DE SCEPEAUX),

SEIGNEUR DE VIEILLEVILLE, COMTE DE DURETAL,

FILS DE RENÉ DE SCEPEAUX, SEIGNEUR DE VIEILLEVILLE, ET DE MARGUERITE DE LA JAILLE, DAME DE DURETAL, ETC.

MARÉCHAL DE FRANCE LE 21 DÉCEMBRE 1562.

(N° 1457.) En buste, par SOTTA, d'après un portrait du temps.

Né..... — Marié, en..... à Renée le Roux, fille de Jean le Roux, seigneur de Chemans et de la Roche des Aubiers, et de Catherine de Saint-Aignan. — Mort le 30 novembre 1571.

Il fut comme enfant d'honneur auprès de Louise de Savoie, duchesse d'Angoulême, mère de François Ier; il servit comme volontaire à l'armée d'Italie en 1528, sous le maréchal de Lautrec, se trouva en 1542 au siége de Perpignan et en 1544 à la bataille de Cerisoles. Ambassadeur près le roi d'Angleterre, Édouard VI, en 1548, conseiller du roi en 1551, chevalier de l'ordre de Saint-Michel en 1554, il était au siége de Thionville en 1558. Lieutenant général de la Normandie en 1559, chevalier d'honneur de la reine Catherine de Médicis en 1560, il fut ambassadeur à Vienne et en Angleterre en 1562. Maréchal de France en la même année, commandant en Normandie et lieutenant général en Lyonnais, Dauphiné, etc. en 1563, il renouvela l'alliance de la France avec les cantons suisses en 1564, et servit, en 1569, au siége de Saint-Jean-d'Angely. Il mourut dans son château de Duretal.

BOURDILLON (IMBERT DE LA PLATIÈRE,

SEIGNEUR DE), DE FRESNAY, DE MONTIGNY, ETC.

SECOND FILS DE PHILIBERT DE LA PLATIÈRE, DEUXIÈME DU NOM, SEIGNEUR DES BORDES, ET D'ANNE DE JAUCOURT, DAME DE MARRAULT.

MARÉCHAL DE FRANCE LE 6 AVRIL 1564.

(N° 1458.) En buste, par BLONDEL, d'après un portrait gravé.

Né..... — Marié : 1° par contrat du 14 septembre 1546, à Claude Damas, dame de Ragny, veuve de Gi-

rard de la Madelaine, et fille de Charles Damas, seigneur de Breves, et de Philippe Damas-Digoine; 2° par contrat du 15 avril 1561, à Françoise de Birague, fille unique de René de Birague, chancelier de France, et de Valentine Balbiano. — Mort le 4 avril 1567.

Le seigneur de Bourdillon combattit, en 1544, à Cerisoles sous les ordres du comte d'Enghien. Il fut successivement bailli d'Auxois en 1545, premier écuyer du dauphin, depuis Henri II, capitaine de cinquante hommes d'armes, et lieutenant général en Champagne et Brie en 1547. Il fit partie de l'expédition d'Écosse en 1548, et dix ans après combattit sous le duc de Guise au siège de Thionville. Gouverneur et lieutenant général du marquisat de Saluces en 1559, il fut nommé maréchal de France en 1564, et mourut à Fontainebleau.

MONTMORENCY (HENRI DE),

PREMIER DU NOM, DUC DE MONTMORENCY, COMTE DE DAMMARTIN ET D'ALETZ, SEIGNEUR DE CHANTILLY, ETC.

MARÉCHAL DE FRANCE LE 10 FÉVRIER 1566.

(N° 1459.) Écusson.

Né le 15 juin 1534. — Mort le 2 avril 1614.

Il fut promu à la dignité de maréchal de France par état du 10 février 1566 et par création d'une nouvelle charge.

COSSÉ (ARTHUS DE),

COMTE DE SECONDIGNY,

SECOND FILS DE RENÉ DE COSSÉ, SEIGNEUR DE BRISSAC,
DIT LE GROS BRISSAC, ET DE CHARLOTTE GOUFFIER;

MARÉCHAL DE FRANCE LE 4 AVRIL 1567.

(N° 1460.) En buste, par RAVERAT, d'après un tableau du temps.

Né après 1506. — Marié : 1° en....... à Françoise du Bouchet, fille du seigneur de Puygreffier, et de Jeanne de Bellay; 2° à Nicole Le Roy, veuve de François Raffin, seigneur de Pecalvary et d'Azay, sénéchal d'Agenois, fille de Guyon Le Roy, seigneur de Chillon, vice-amiral de France, et de Radegonde de Maridor, sa seconde femme. — Mort le 15 janvier 1582.

Connu sous le nom de Gonnor, jusqu'à sa promotion à la dignité de maréchal de France, il ne prit qu'alors celui de Cossé. Il avait été d'abord lieutenant de cent hommes d'armes en 1550, et s'était trouvé au siége de Lens en 1551, puis à ceux d'Ulpiano et de Montcalvo en 1555, sous les ordres de Claude de Lorraine, duc d'Aumale. Chevalier de l'ordre de Saint-Michel dans la même année, capitaine de cinquante hommes d'armes en 1562, surintendant des finances en 1563, grand panetier de France en 1564, il fut nommé maréchal de France en 1567. Lieutenant général commandant l'armée en Normandie sous le duc

d'Anjou, depuis Henri III, il assista en 1569 à la bataille de Moncontour, et au siége de la Rochelle en 1573. Chevalier de l'ordre du Saint-Esprit en 1579, il mourut au château de Gonnor, à l'âge d'environ soixante et quinze ans[1].

TAVANNES (GASPARD DE SAULX,

SEIGNEUR DE),

SECOND FILS DE JEAN DE SAULX, SEIGNEUR D'AURAIN,
ET DE MARGUERITE DE TAVANNES;

MARÉCHAL DE FRANCE LE 28 NOVEMBRE 1570.

(N° 1461.) En pied, par TASSAERT, d'après un portrait de la collection du château de Beauregard.

Né en mars 1505. — Marié, le 16 décembre 1546, à Françoise de la Baume, seconde fille de Jean de la Baume, comte de Montrevel, et de Françoise de Vienne. — Mort le 19 juin 1573.

François Ier le mit au nombre de ses pages en 1522, et voulut qu'il prît le nom de Tavannes, son oncle maternel. Il était encore auprès du roi en cette qualité, à la bataille de Pavie, en 1525. Il fit, dans une compagnie d'archers, les campagnes de 1527 et 1528 en Italie, sous le maréchal de Lautrec, servit dans l'armée de Piémont en 1535 sous l'amiral de Chabot, prit part en 1543 à la conquête de Luxembourg, faite par le duc

[1] *Chronologie militaire.*

d'Orléans, fils de François Ier, et combattit en 1544 à la bataille de Cerisoles. Chambellan du roi en 1545, il reçut de Henri II un commandement dans son armée, lorsque ce prince déclara la guerre à l'empereur en 1552. Il prit part à la conquête des trois Évêchés, fit ensuite les campagnes de Flandre en 1553 et 1554, et, en témoignage de sa vaillance, fut décoré, de la main même du roi, du collier de Saint-Michel sur le champ de bataille de Renty. Lieutenant général en Bourgogne en 1556, il suivit en 1557 le duc de Guise en Italie. Il revint en France avec ce prince, et l'accompagna au siége de Calais, en 1558. Bailli de Dijon et chevalier d'honneur au parlement de Bourgogne en 1565, il commanda, en 1569, l'armée sous le duc d'Anjou, depuis Henri III, et se trouva aux batailles de Jarnac et de Moncontour. Maréchal de France en 1570, il fut nommé, en 1572, gouverneur et lieutenant général en Provence, amiral des mers du Levant, et mourut à l'âge de soixante-huit ans[1].

VILLARS (HONORAT DE SAVOIE,
MARQUIS DE), COMTE DE TENDE ET DE SOMMERIVE, ETC.

MARÉCHAL DE FRANCE LE 30 NOVEMBRE 1571.

(N° 1462.) Écusson.

Né vers 1510. — Mort en 1580.

« Maréchal de France de nouvelle création par état

[1] *Chronologie militaire.*

donné à Duretal le 30 novembre 1571, sous condition que cet état serait supprimé à sa mort [1]. »

RETZ (ALBERT DE GONDY,

DUC DE),

FILS AÎNÉ DE ANTOINE DE GONDY, DEUXIÈME DU NOM, ET DE MARIE-CATHERINE DE PIERREVIVE;

MARÉCHAL DE FRANCE LE 6 JUILLET 1573.

(N° 1463.) En buste, par Lécurieux, d'après un tableau du temps.

Né à Florence le 4 novembre 1522. — Marié, par contrat passé à Cognac, le 4 septembre 1565, à Claude-Catherine de Clermont, baronne de Retz, dame de Dampierre, veuve de Jean d'Annebaut, baron de Retz, et fille unique de Claude de Clermont, seigneur de Dampierre, et de Jeanne de Vivonne. — Mort le 21 avril 1602.

Albert de Gondy, d'origine florentine, parvint aux plus hautes dignités de l'état, par la faveur de la reine Catherine de Médicis. Il obtint d'abord une compagnie de chevau-légers vers 1550, et se trouva en 1554 à la bataille de Renty. Henri II le fit bientôt après gentilhomme de la chambre et maître de la garde robe de son fils, Charles de France, depuis Charles IX. Albert de Gondy combattit en 1557 à la malheureuse journée de Saint-Quentin, et à Gravelines en 1558. Capitaine d'une compagnie de gendarmes en 1559, il se trouva à la ba-

[1] *Chronologie militaire.*

taille de Saint-Denis contre les huguenots, en 1567, à celles de Jarnac et de Moncontour en 1569. Il reçut successivement le collier de l'ordre de Saint-Michel et le titre de conseiller d'état. Ambassadeur à la cour de Vienne en 1570, pour négocier le mariage de Charles IX avec Élisabeth d'Autriche, il épousa, le 22 octobre, cette princesse au nom du roi. Gouverneur, lieutenant général au pays Messin en 1571, il fut nommé maréchal de France en 1573. Il accompagna le duc d'Anjou, depuis Henri III, lorsque ce prince alla s'asseoir sur le trône de Pologne, revint avec lui en France en 1574, et porta l'épée de connétable dans la cérémonie du sacre à Reims en 1575. Le maréchal de Retz fut, vers la même époque, commandant en chef de l'armée de Provence, chevalier de l'ordre du Saint-Esprit en 1579, et représenta le comte de Toulouse au sacre de Henri IV à Chartres, en 1594. Il mourut à Paris, dans la quatre-vingtième année de son âge[1].

[1] *Chronologie militaire.*

BELLEGARDE (ROGER DE SAINT-LARY,

SEIGNEUR DE),

FILS AÎNÉ DE PIERRE OU PÉROTON DE SAINT-LARY,
BARON DE BELLEGARDE, ET DE MARGUERITE D'ORBESSAN;

MARÉCHAL DE FRANCE LE 6 SEPTEMBRE 1574.

(N° 1464.) En buste, par Jérôme-Martin Langlois, d'après un portrait gravé.

Né...—Marié, après 1562, par dispense, à sa tante, Marguerite de Saluces, veuve de Paul de la Barthe, seigneur de Termes, maréchal de France, et fille de Jean-François de Saluces, seigneur de Cardé. — Mort le 20 décembre 1579.

Il fit ses premières armes en 1556, comme guidon de la compagnie d'hommes d'armes du maréchal de Termes, son oncle, servit en 1557 sous le maréchal de Brissac au siége de Valfeniera et de Chierasso; il fit en 1558 la campagne de Flandre, et se trouva à la bataille de Gravelines. Colonel d'un régiment d'infanterie italienne en 1567, il servit en Piémont jusqu'en 1570, et suivit en 1573, au siége de la Rochelle, le duc d'Anjou, dont il devint le favori, et qu'il accompagna en Pologne. Maréchal de France en 1574, il commanda en 1577 l'armée du Languedoc avec le maréchal de Damville, et reçut en 1579 le gouvernement du marquisat de Saluces.

MONTLUC (BLAISE DE MONTESQUIOU-LASSERAN-MASSENCOME,

SEIGNEUR DE),

FILS AÎNÉ DE FRANÇOIS DE MONTESQUIOU-LASSERAN-MASSENCÔME, SEIGNEUR DE MONTLUC, ET DE FRANÇOISE D'ESTILLAC DE MONTDENAR, DAME D'ESTILLAC EN AGENOIS, SA SECONDE FEMME;

MARÉCHAL DE FRANCE LE 25 SEPTEMBRE 1574.

(N° 1465.) En pied, par Henri Scheffer, d'après un portrait de famille.

Né au château de Montluc, vers 1500. — Marié : 1° par contrat du 20 octobre 1526, à Antoinette Ysalguier, fille de Jacques Ysalguier, baron de Clermont ; 2° en....... à Isabeau, dame de Beauville, fille de François, seigneur de Beauville, et de Claire Laurens, dame de Soupuis. — Mort en juillet 1577.

Page d'Antoine, duc de Lorraine, jusqu'à l'âge de seize ans, il entra au service comme simple soldat, fit la campagne de Navarre en 1521, celle d'Italie en 1522, et se trouva encore obscur à la bataille de la Bicoque. Enseigne d'une compagnie d'infanterie en 1523, il servit de nouveau à l'armée de Navarre, et, en 1525, vint prendre sa part au désastre de la journée de Pavie. Capitaine d'une compagnie d'infanterie en 1537, il fit la guerre dans les Pays-Bas et fut envoyé au secours de Térouanne, assiégée par l'armée de Charles-Quint. Montluc se trouva au siège de Perpignan en 1542, servit en Piémont en 1543, et ce fut lui qui, envoyé vers Fran-

çois I^er, arracha à l'indécision de ce prince la permission de livrer la bataille de Cerisoles (1544). Mestre de camp en 1551, il resta jusqu'en 1554 dans le Piémont, à l'école où se formaient alors les capitaines, s'y distingua par une foule de faits d'armes honorables et alla au secours de Sienne assiégée. Nommé chevalier de l'ordre de Saint-Michel en 1555, il servit en 1557 avec le duc de Guise dans l'Italie méridionale, fut avec lui rappelé en France par la défaite de Saint-Quentin, et combattit sous ses ordres au glorieux siége de Calais. Colonel général de l'infanterie française en 1558, il servit au siége de la Rochelle en 1573, et fut nommé maréchal de France en 1574. Ses mémoires nous ont conservé le souvenir de la rude et impitoyable guerre qu'il fit aux huguenots dans la Gascogne. Il mourut à Estillac, près d'Agen, à l'âge d'environ soixante et dix-sept ans [1].

BIRON (ARMAND DE GONTAUT, DIT LE BOITEUX,

BARON DE),

FILS AÎNÉ DE JEAN DE GONTAUT, PREMIER DU NOM, BARON DE BIRON, ET DE RENÉE-ANNE DE BONNEVAL, DAME DE CHEF-BOUTONNE;

MARÉCHAL DE FRANCE LE 2 OCTOBRE 1577.

(N° 1466.) En pied, par Robert Fleury, d'après un portrait de la collection du château de Beauregard.

Né en 1524. — Marié, par contrat du 6 août 1559, à Jeanne, dame d'Ornesan et de Saint-Blancard, fille

[1] *Chronologie militaire.*

et héritière de Bernard, seigneur d'Ornesan et de Saint-Blancard, et de Philiberte d'Hostan. — Mort le 26 juillet 1592.

Page de Marguerite de Valois, reine de Navarre, première femme de Henri IV, il commença à servir en 1542, fut successivement cornette de chevau-légers en 1544, et guidon en 1545. Il fit en 1548 la campagne d'Écosse sous le sire de Montalembert, et y commanda une compagnie de cavalerie écossaise. Capitaine de cent chevau-légers en 1554, il accompagna en 1557 le duc de Guise au royaume de Naples, où il reçut le commandement de la cavalerie légère italienne, et, après son retour en France, fut nommé, en 1559, gentilhomme ordinaire de la chambre du roi. Capitaine de cinquante hommes d'armes en 1562 et chevalier de l'ordre de Saint-Michel, il combattit la même année à la journée de Dreux, et en 1567 à celle de Saint-Denis. Il combattit encore les huguenots à Jarnac et à Moncontour en 1569. Nommé à la même époque conseiller privé du roi et grand maître de l'artillerie, il commanda en 1573 l'armée devant la Rochelle sous le duc d'Anjou. maréchal de France en 1577, chevalier de l'ordre du Saint-Esprit en 1581, il fut un des premiers seigneurs de l'armée royale qui, après la mort de Henri III, en 1589, se rangèrent sous la bannière de Henri IV. Il eut une part glorieuse à la bataille d'Ivry en 1590, et fut tué au siége d'Épernay, à l'âge d'environ soixante-huit ans.

MATIGNON (JACQUES GOYON,

DEUXIEME DU NOM, SIRE DE), ET DE LESPARRE, PRINCE DE MORTAGNE,
COMTE DE TORIGNY, ETC.

FILS DE JACQUES GOYON, PREMIER DU NOM, SIRE DE MATIGNON,
ET D'ANNE DE SILLY, DAME DE LONRAY;

MARÉCHAL DE FRANCE LE 14 JUILLET 1579.

(N° 1467.) En buste, par Jérôme-Martin Langlois, d'après un portrait gravé.

Né le 26 septembre 1525. — Marié, le 2 mai 1558, à Françoise de Daillon de Lude, fille de Jean de Daillon, deuxième du nom, comte de Lude, et d'Anne de Batarnay. — Mort le 27 juillet 1597.

Enfant d'honneur du dauphin, depuis Henri II, il fit ses premières armes en 1552, au siége de Metz, se trouva en 1553 à celui de Hesdin, et en 1557 à la bataille de Saint-Quentin. Lieutenant général en basse Normandie en 1559, il assista en 1561 au sacre de Charles IX à Reims. Chevalier de l'ordre de Saint-Michel en 1566, il était en 1569 aux batailles de Jarnac et de Moncontour. Il fut nommé en 1579 chevalier de l'ordre du Saint-Esprit et maréchal de France. Lieutenant général de Guyenne en 1580, il commanda l'armée de cette province de 1585 à 1587. Le maréchal de Matignon représenta, en 1594, le connétable au sacre de Henri IV à Chartres, et mourut, au château de Lesparre, à l'âge de soixante et douze ans.

AUMONT (JEAN D'),

SIXIÈME DU NOM, COMTE DE CHÂTEAUROUX, BARON D'ESTRABONNE, ETC.

FILS AÎNÉ DE PIERRE D'AUMONT, TROISIÈME DU NOM, SEIGNEUR D'ESTRABONNE, ET DE FRANÇOISE DE SULLY, DAME DE CORS, SA PREMIÈRE FEMME;

MARÉCHAL DE FRANCE LE 23 DÉCEMBRE 1579.

(N° 1468.) En buste, par BILFELDT, d'après un portrait de la collection du château de Beauregard.

Né vers 1522. — Marié : 1° le 19 février 1550, à Antoinette de Chabot, seconde fille de Philippe de Chabot, comte de Charny et de Buzançais, amiral de France, et de Françoise de Longwy ; 2° en..... à Françoise Robertet, veuve de Jean Babou, seigneur de la Bourdaisière, grand maître de l'artillerie de France, fille de Florimond Robertet, baron d'Alluye, et de Michelle Gaillard. — Mort le 19 août 1595.

On le voit d'abord figurer comme capitaine de cavalerie, dans les guerres du Piémont, sous le maréchal de Brissac. Il accompagna ensuite le duc de Guise au royaume de Naples, en 1556, et revint bientôt après en France prendre sa part des dangers de la bataille de Saint-Quentin, où il fut fait prisonnier en 1557. Lieutenant de la compagnie de cent lances de Louis de Bourbon, duc de Montpensier, en 1562, il était la même année à la bataille de Dreux et se trouva successivement à celles de Saint-Denis en 1567, de Jarnac et de Mon-

contour en 1569. Chevalier de l'ordre du Saint-Esprit et maréchal de France dans le cours de l'année 1579, Jean d'Aumont combattit dans les rangs de l'armée royale à Ivry, en 1590, et, deux ans après, reçut le commandement en chef de l'armée de Bretagne. Il mourut à l'âge d'environ soixante et treize ans des suites d'une blessure qu'il reçut au siége de Combourg.

JOYEUSE (GUILLAUME DE),

DEUXIÈME DU NOM, VICOMTE DE JOYEUSE, SEIGNEUR DE SAINT-DIDIER, ETC.

SECOND FILS DE JEAN DE JOYEUSE, VICOMTE DE JOYEUSE, SEIGNEUR DE SAINT-SAUVEUR, ETC. ET DE FRANÇOISE DE VOISINS, BARONNE D'ARQUES, DAME DE PUYVERT, ETC.

MARÉCHAL DE FRANCE LE 20 JANVIER 1582.

(N° 1469.) Écusson.

Né vers 1520. — Marié, vers 1560, à Marie de Batarnay, fille de René de Batarnay, comte du Bouchage, et d'Isabelle de Savoie-Villars. — Mort en janvier 1592.

Destiné d'abord à l'église, il embrassa la profession des armes à la mort de son frère aîné, Jean-Paul de Joyeuse, vers 1557. Lieutenant général au gouvernement du Languedoc en 1561, il commanda l'armée de cette province en 1568, et se trouva à la bataille de Jarnac en 1569. Il servit dans l'armée sous les ordres du maréchal de Damville, de 1570 à 1577, fut nommé chevalier de l'ordre du Saint-Esprit en 1579 et maréchal

de France en 1582. Il mourut à l'âge d'environ soixante et onze ans.

BOUILLON (HENRI DE LA TOUR D'AUVERGNE,
DUC DE), VICOMTE DE TURENNE, PRINCE DE SEDAN, ETC.

FILS DE FRANÇOIS DE LA TOUR D'AUVERGNE, TROISIÈME DU NOM, VICOMTE DE TURENNE, ETC. ET D'ÉLÉONORE DE MONTMORENCY;

MARÉCHAL DE FRANCE LE 9 MARS 1592.

(N° 1470.) En pied, par BLONDEL, d'après un portrait de la collection du château de Beauregard.

Né à Joze en Auvergne, le 28 septembre 1555. — Marié : 1° par traité du 15 octobre 1591, à Charlotte de la Marck, duchesse de Bouillon, fille unique et héritière de Henri-Robert de la Marck, duc de Bouillon, prince de Sedan, etc. et de Françoise de Bourbon-Montpensier; 2° par contrat du 16 avril 1595, à Isabelle de Nassau, seconde fille de Guillaume de Nassau, prince d'Orange, et de Charlotte de Bourbon-Montpensier. — Mort le 25 mars 1623.

Il portait le nom de vicomte de Turenne lorsqu'il vint à la cour, à l'âge de dix ans. Le roi lui donna en 1573 une compagnie de trente lances de ses ordonnances, qu'il conduisit la même année au siége de la Rochelle. Attaché à la foi protestante et lieutenant général du roi de Navarre, dans le Languedoc, en 1580, il se trouva sous les ordres de ce prince à la bataille de

Coutras en 1587. Henri IV le nomma, le 2 août 1589, premier gentilhomme de la chambre, porta encore plus haut sa fortune en lui faisant épouser, deux ans après, l'héritière de Bouillon, et le créa maréchal de France en 1592. Le maréchal de Bouillon fit la campagne de 1594, en Champagne, contre l'armée de la ligue, et celle de 1595, en Picardie, contre les Espagnols. Ambassadeur extraordinaire près du roi d'Angleterre, Jacques Ier, en 1612, il commanda en 1615 l'armée des princes révoltés contre l'autorité de la régente, Marie de Médicis, et mourut à Sedan dans la soixante-huitième année de son âge.

BIRON (CHARLES DE GONTAUT,
DUC DE),
MARÉCHAL DE FRANCE LE 26 JANVIER 1594.

(N° 1471.) En pied, par GALLAIT, d'après un portrait de la collection du château de Beauregard.

Né..... — Mort le 31 juillet 1602.

« Il fut créé maréchal de France à la place de son père, par état donné à Mantes le 26 janvier 1594[1]. »

[1] *Chronologie militaire.*

LA CHATRE (CLAUDE DE),

DEUXIÈME DU NOM, BARON DE LA MAISON-FORT,

FILS AÎNÉ DE CLAUDE DE LA CHÂTRE, PREMIER DU NOM, BARON DE LA MAISON-FORT, ET D'ANNE ROBERTET, DAME DE LA FERTÉ-SOUS-REUILLY;

MARÉCHAL DE FRANCE LE 29 FÉVRIER 1594.

(N° 1472.) Écusson.

Né vers 1536. — Marié en 1564 à Jeanne Chabot, veuve de René-Anne d'Anglure, baron de Givry, etc. fille de Guy Chabot, baron de Jarnac, etc. et de Louise de Pisseleu. — Mort le 18 décembre 1614.

Il combattit dans les rangs de l'armée royale à la bataille de Dreux en 1562. Gentilhomme ordinaire du roi en 1565, il fit les fonctions de colonel général de l'infanterie pendant la campagne de 1567 en Piémont. Lieutenant général au gouvernement de Touraine et gouverneur du Berry en 1568, ambassadeur en Angleterre en 1575, chevalier de l'ordre du Saint-Esprit en 1585, maréchal de France en 1594, il eut une compagnie de cent hommes d'armes en 1601, et fit, en qualité de lieutenant général commandant l'armée dans le pays de Juliers, la campagne de 1610 sous le règne de Marie de Médicis. Claude de la Châtre représenta, dans la même année, le connétable au sacre de Louis XIII à Reims, et mourut au château de la Maison-Fort, à l'âge de soixante et dix-huit ans.

BRISSAC (CHARLES DE COSSÉ,

DEUXIÈME DU NOM, DUC DE),

SECOND FILS DE CHARLES DE COSSÉ, PREMIER DU NOM, COMTE DE BRISSAC, MARÉCHAL DE FRANCE, ET DE CHARLOTTE D'ESQUETOT;

MARÉCHAL DE FRANCE LE 30 MARS 1594.

(N° 1473.) Équestre, par JEAN ALAUX, d'après un portrait de la collection du château de Beauregard.

Né..... — Marié : 1° en..... à Judith, dame d'Acigné, fille unique et héritière de Jean, sire d'Acigné, de Fontenay, etc. et de Jeanne du Plessis; 2° après 1598, à Louise d'Ongnies, quatrième fille de Louis d'Ongnies, comte de Chaulnes, et d'Antoinette de Rasse. — Mort en juin 1621.

Colonel des douze vieilles bandes du Piémont, colonel général de l'infanterie française et grand fauconnier en 1569, il servit à la tête du régiment de Brissac jusqu'à l'évacuation du Piémont en 1574. Nommé grand panetier en 1582, il monta sur la flotte destinée à secourir le grand-prieur don Antonio de Crato, commanda dans le Poitou deux mille hommes sous le duc de Mercœur en 1585, et présida en 1588 la chambre de la noblesse aux états de Blois. Ce fut lui qui ouvrit à Henri IV les portes de Paris en 1594 : il reçut en récompense le bâton de maréchal de France. Chevalier de l'ordre du Saint-Esprit en 1595, il commanda l'armée du roi en Bretagne en 1596, et fut nommé la même

année lieutenant général au gouvernement de cette province. Duc et pair de France en 1611, il assista à l'assemblée des grands du royaume tenue à Rouen le 4 décembre 1617, et mourut au château de Brissac.

BALAGNY (JEAN DE MONTLUC,

SEIGNEUR DE),

FILS LÉGITIMÉ DE JEAN DE MONTESQUIOU - LASSERAN - MASSENCÔME,
ÉVÊQUE DE VALENCE, ET D'ANNE MARTIN;

MARÉCHAL DE FRANCE LE 31 MAI 1594.

(N° 1474.) En buste, par WEBER, d'après un portrait de famille.

Né... — Marié : 1° en... à Renée de Clermont, dame d'Amboise, fille de Jacques de Clermont d'Amboise et de Catherine de Beauvais; 2° en 1596, à Diane d'Estrées, fille aînée d'Antoine d'Estrées, marquis de Cœuvres, grand maître de l'artillerie de France, et de Françoise Babou de la Bourdaisière. — Mort en 1603.

Il assista son père dans les négociations qui appelèrent le duc d'Anjou, depuis Henri III, au trône de Pologne en 1572. Il commanda en 1574 les gentilshommes volontaires au siége de Livron, et suivit en 1578 dans les Pays-Bas François de France, frère de Henri III, devenu duc d'Anjou depuis l'avénement de ce prince à la couronne. Il secourut en 1581 la ville de Cambrai, dont il fut fait gouverneur et lieutenant général en 1584. Il combattit dans les rangs de la ligue jusqu'en 1594, où

Henri IV paya sa tardive soumission du bâton de maréchal de France.

LAVARDIN (JEAN DE BEAUMANOIR,

TROISIÈME DU NOM, MARQUIS DE), COMTE DE NÉGREPELISSE, ETC.

FILS AÎNÉ DE CHARLES DE BEAUMANOIR, SEIGNEUR DE LAVARDIN,
ET DE MARGUERITE DE CHOURSES, SA PREMIÈRE FEMME;

MARÉCHAL DE FRANCE LE 19 OCTOBRE 1595.

(N° 1475.) En buste, par Monvoisin, d'après un portrait gravé.

Né en 1551. — Marié, le 27 décembre 1578, à Catherine de Carmain, comtesse de Négrepelisse, baronne de Launac, fille unique et héritière de Louis de Carmain, comte de Négrepelisse, et de Marguerite de Foix-Candale. — Mort le 13 novembre 1614.

Il fut élevé auprès du roi de Navarre et fit ses premières armes sous les ordres de ce prince, en 1569, au siége de Poitiers. S'étant converti à la religion catholique, il combattit en 1574 au siége de Saint-Lô, dans les rangs de l'armée royale. Des mécontentements privés le rejetèrent pour quelque temps dans le parti des huguenots, et il était à leur tête en 1580, à la prise de Cahors. Six ans après, le roi Henri III lui ayant assuré la survivance du gouvernement de Poitou, et l'ayant nommé son lieutenant en cette province en l'absence du duc de Joyeuse, il refit la guerre aux huguenots et commanda contre eux la cavalerie légère à la bataille

de Coutras en 1587. Il fut un des seigneurs qui, à la mort de Henri III en 1589, passèrent dans le camp du roi de Navarre, devenu roi de France, et se trouva au siége de Paris en 1590, et au combat d'Aumale, où il fut blessé. Le roi l'honora du collier de ses ordres le 7 janvier 1595, de la dignité de maréchal de France la même année, et le choisit en 1602 pour commander son armée en Bourgogne. Il fit les fonctions de grand maître de France au sacre de Louis XIII en 1610, et fut envoyé comme ambassadeur extraordinaire en Angleterre en 1612. Il mourut à Paris, à l'âge d'environ soixante-trois ans.

JOYEUSE (HENRI DE),

DUC DE JOYEUSE, COMTE DU BOUCHAGE, ETC.

TROISIÈME FILS DE GUILLAUME DE JOYEUSE, DEUXIÈME DU NOM, VICOMTE DE JOYEUSE, MARÉCHAL DE FRANCE, ET DE MARIE DE BATARNAY-BOUCHAGE;

MARÉCHAL DE FRANCE LE 22 JANVIER 1596.

(N° 1476.) En buste, par EUGÈNE GOYET, d'après un portrait de la collection du château d'Eu.

Né à Toulouse en 1567. — Marié, en..... à Catherine de Nogaret de la Valette, fille de Jean de Nogaret, seigneur de la Valette, et de Jeanne de Saint-Lary de Bellegarde. — Mort le 26 septembre 1608.

Il fit ses premières armes au siége de la Fère, en 1580, comme capitaine de chevau-légers, et reçut en

1582 le commandement d'une compagnie de cinquante hommes d'armes. Porté, malgré son jeune âge, aux plus hautes dignités par le crédit de sa famille, il fut nommé en 1583 conseiller d'état, puis chevalier de l'ordre du Saint-Esprit, et l'année suivante gouverneur des provinces du Maine, de Touraine et d'Anjou. Il avait à peine vingt ans, lorsque le violent chagrin que lui causa la mort de sa femme lui inspira la résolution de se retirer aux capucins de Toulouse. Il y prit l'habit sous le nom du père Ange. Mais cinq ans après, son frère, Scipion de Joyeuse, qui commandait en Languedoc pour la ligue, étant mort, les sollicitations de la noblesse de la province, appuyées de l'autorisation du pape, décidèrent Henri de Joyeuse à reprendre l'épée, et à succéder au commandement de son frère. Il tint contre Henri IV jusqu'en 1596, et fit alors payer sa soumission par le bâton de maréchal de France joint au gouvernement du Languedoc. Joyeuse se retira de nouveau aux capucins en 1599, et mourut à l'âge d'environ quarante et un ans.

BOIS-DAUPHIN (URBAIN DE MONTMORENCY-LAVAL,

PREMIER DU NOM, MARQUIS DE), COMTE DE BRESTEAU, MARQUIS DE SABLÉ,

FILS DE RENÉ DE LAVAL, DEUXIÈME DU NOM, SEIGNEUR DE BOIS-DAUPHIN, ET DE JEANNE DE LENONCOURT, SA SECONDE FEMME;

MARÉCHAL DE FRANCE LE 25 JUILLET 1597.

(N° 1477.) En buste, par MAUZARD d'après un portrait gravé.

Né vers 1548. — Marié, en..... à Madeleine de Montecler, dame de Bourgon, d'Airon, etc. fille aînée de René de Montecler, seigneur de Bourgon, et de Claude des Hayes, dame de Fontenailles. — Mort le 27 mars 1629.

Il commença sa carrière militaire au siége de Livron en 1574, se trouva à celui de la Fère en 1580, et prit parti pour la ligue en 1587. Blessé et prisonnier à la bataille d'Ivry en 1590, il fit, peu après, sa soumission à Henri IV, lui remit les places de Sablé et Château-Gontier, et reçut successivement de ce prince le collier de l'ordre du Saint-Esprit en 1595, le bâton de maréchal de France en 1597, et le gouvernement de la province d'Anjou en 1604. Il se démit de cette charge en 1619, et se retira à Sablé, où il mourut à l'âge d'environ quatre-vingt-un ans.

ORNANO (ALPHONSE CORSE, DIT D'),

FILS DE SAMPIETRO, DIT BASTELICA, SEIGNEUR DE BENANE,
ET DE VANNINA D'ORNANO;

MARÉCHAL DE FRANCE LE 20 SEPTEMBRE 1597.

(N° 1478.) En buste, par QUECQ, d'après un portrait de la collection du château de Beauregard.

Né vers 1548. — Marié, le 10 juin 1576, à Marguerite-Louise de Grasse de Pontevez de Flassans, fille unique de Durand de Grasse, seigneur de Flassans. — Mort le 16 janvier 1610.

Il fut nourri et élevé à la cour de Henri II comme enfant d'honneur des fils de France; fidèlement attaché au roi Henri III, qu'il servit contre la ligue, il fut un des premiers seigneurs de l'armée royale qui, à la mort de ce prince, engagèrent leur épée au service de Henri IV. Il s'unit au seigneur de Lesdiguières et au connétable de Montmorency pour faire rentrer sous l'obéissance royale les villes de Lyon, de Grenoble et de Valence. Il fut créé chevalier du Saint-Esprit le 7 janvier 1595, lieutenant général en Dauphiné, maréchal de France le 20 septembre 1597, et au mois d'octobre suivant il fut pourvu de la lieutenance générale du gouvernement de Guyenne. Il mourut à Paris à l'âge d'environ soixante-deux ans.

FERVAQUES (GUILLAUME DE HAUTEMER,

QUATRIÈME DU NOM, SEIGNEUR DE), COMTE DE GRANCEY, BARON DE MAUNY, ETC.

FILS DE JEAN DE HAUTEMER, CINQUIÈME DU NOM,
SEIGNEUR DE FERVAQUES, ETC. ET D'ANNE DE LA BAUME;

MARÉCHAL DE FRANCE LE 26 SEPTEMBRE 1597.

(N° 1479.) En buste, par DEDREUX DORCY, d'après un portrait de famille.

Né vers 1538. — Marié : 1° en 1558, à Renée l'Évêque, fille de François l'Évêque, seigneur de Marconnay, et de Jacqueline Gillier; 2° en 1599, à Anne d'Alègre, veuve de Paul de Coligny, dit *Guy,* dix-neuvième du nom, comte de Laval, et fille de Christophe d'Alègre, seigneur de Saint-Just et d'Oisery, et d'Antoinette du Prat. — Mort en novembre 1613.

Il fit les guerres du règne de Henri II et se distingua, jeune encore, au combat de Renty en 1554, et aux batailles de Saint-Quentin en 1557, et de Gravelines en 1558. On le trouve ensuite dans les rangs de l'armée royale, dans chacune des grandes batailles livrées aux huguenots, depuis celle de Dreux en 1562, jusqu'à celle de Moncontour. Chevalier de l'ordre de Saint-Michel et capitaine d'une compagnie d'ordonnance, il s'attacha au service du duc d'Anjou, depuis Henri III, et bientôt après à celui de François, duc d'Alençon et de Brabant; il suivit ce prince en 1581 dans les Pays-Bas, et partagea avec lui les chances défavorables de cette infructueuse

expédition (1583). Après la mort de ce prince il s'engagea sous les drapeaux du roi de Navarre, depuis Henri IV. Il était avec lui au siége de Paris en 1590, et à celui d'Amiens en 1597. Il fut fait cette même année maréchal de France; il avait reçu, deux ans auparavant, le collier de l'ordre du Saint-Esprit. Le maréchal de Grancey mourut à l'âge d'environ soixante et quinze ans.

LESDIGUIÈRES (FRANÇOIS DE BONNE, DUC DE),

MARÉCHAL DE FRANCE LE 27 SEPTEMBRE 1609.

(N° 1480.) Écusson.

Né à Saint-Bonnet-de-Champsaur, le 1ᵉʳ avril 1543. — Mort le 28 septembre 1626.

Il fut créé maréchal de France par état donné à Fontainebleau le 27 septembre 1609.

ANCRE (CONCINO CONCINI,

MARQUIS D'), BARON DE LESIGNY EN BRIE, ETC.

FILS DE JEAN-BAPTISTE CONCINI, COMTE DE LA PENNA,
ET DE CAMILLE MINIATI;

MARÉCHAL DE FRANCE LE 18 NOVEMBRE 1613.

(N° 1481.) En buste, par LECOQ, d'après un portrait de la collection du château de Beauregard.

Né au comté de la Penna, le 24 novembre 1569. — Marié, en..... à Éléonore Dori, dite *Galigaï*, dame d'atour de la reine. — Mort le 24 avril 1617.

Concino Concini, gentilhomme florentin, vint en France en 1600, avec la reine Marie de Médicis, et fut son premier écuyer. A la mort de Henri IV, en 1610, la faveur de cette princesse, devenue régente, l'éleva sans transition au faîte du pouvoir. Honoré du titre de conseiller d'état, ayant la plus grande part au gouvernement du royaume, il obtint en 1611 la lieutenance générale de Picardie et le commandement des ville et citadelle d'Amiens. Maréchal de France en 1613, général de l'armée levée en Picardie contre les princes rebelles, il s'empara en 1615 de Clermont en Beauvoisis. Il ne tarda pas à succomber sous le poids de la haine publique qui le poursuivait, et le 24 avril 1617, comme il franchissait le pont-levis du Louvre, il fut tué par Nicolas de l'Hôpital, marquis de Vitry, à l'âge de quarante-huit ans.

SOUVRE (GILLES DE)

MARQUIS DE COURTENVAUX, BARON DE LEZINES,

FILS DE JEAN DE SOUVRÉ, PREMIER DU NOM, SEIGNEUR DE SOUVRÉ,
DE COURTENVAUX, ETC. ET DE FRANÇOISE MARTEL;

MARÉCHAL DE FRANCE LE 15 NOVEMBRE 1614.

(N° 1482.) En buste, par Chasselat Saint-Ange,
d'après un portrait de famille.

Né vers 1542. — Marié, par contrat du 9 mai 1582, à Françoise de Bailleul, dame de Renouard et de Messey, fille et héritière de Jean de Bailleul, seigneur de Renouard, et de Jeanne d'Aché. — Mort en 1626.

Gilles de Souvré fut un des gentilshommes qui accompagnèrent Henri III en Pologne en 1573, et revinrent avec lui l'année suivante en France. Fidèlement attaché à la cause de ce prince, il reçut de lui en 1585 le collier de l'ordre du Saint-Esprit, combattit en 1587 à Coutras, dans l'armée du duc de Joyeuse, et sut maintenir la ville de Tours sous l'obéissance du roi en 1588. Après la mort de Henri III, en 1589, il se rangea sous la bannière de Henri IV, et lui rendit d'utiles services, récompensés plus tard par le titre de gouverneur du dauphin (1605). Louis XIII, encore mineur, le fit un des premiers gentilshommes de sa chambre, et lui donna en 1614 le bâton de maréchal de France. Le maréchal de Souvré mourut à l'âge d'environ quatre-vingt-quatre ans.

ROQUELAURE (ANTOINE DE),

SEIGNEUR DE ROQUELAURE, DE GAUDOUX, ETC.

FILS DE GERAUD DE ROQUELAURE, SEIGNEUR DE ROQUELAURE, DE GAUDOUX, ETC. ET DE CATHERINE DE BESOLLES;

MARÉCHAL DE FRANCE LE 22 DÉCEMBRE 1614.

(N° 1483.) En buste, par Paulin Guérin, d'après un portrait de famille.

Né en mars 1544. — Marié : 1° le 6 juin 1581, à Catherine d'Ornesan, veuve de Gilles de Montal, baron de Roquebrou et de Carbonnières, fille de Jean-Claude d'Ornesan, seigneur d'Auradé et de Noaillan, et de Brunette de Cornil; 2° par contrat du 15 août 1611, à Suzanne de Bassabat, fille de Beraud de Bassabat, baron de Pordeac, et de Catherine d'Hébrail, dite *des Fontaines*, dame de Capendu. — Mort le 9 juin 1625.

Il fut attaché par Jeanne d'Albret au roi de Navarre, son fils, et entra au service comme lieutenant de la compagnie de gendarmes de ce prince. Il le suivit dans ses fortunes diverses jusqu'à son avénement au trône de France en 1589. Il était à ses côtés à la bataille d'Ivry en 1590, et quelques mois après devant les murs de Paris. Il se trouva en 1591 aux siéges de Chartres, de Noyon et de Rouen, et en 1594 à celui de Laon. Chevalier de l'ordre du Saint-Esprit en 1595, il faisait partie de la vaillante noblesse qui tint lieu d'armée à Henri IV, au combat de Fontaine-Française. Capitaine et gouver-

neur du château de Dreux, il servit en 1596 et 1597 aux siéges de la Fère et d'Amiens. Maréchal de France en 1614, il obtint en 1622 le gouvernement de Lectoure, où il mourut à l'âge d'environ quatre-vingt-un ans.

LA CHATRE (LOUIS DE),

BARON DE LA MAISON-FORT,

FILS AÎNÉ DE CLAUDE DE LA CHATRE, BARON DE LA MAISON-FORT, ET DE JEANNE DE CHABOT;

MARÉCHAL DE FRANCE LE 26 MAI 1616.

(N° 1484.) Écusson.

Né vers 1565. — Marié : 1° en........ à Urbaine de Montafié, fille de Louis, comte de Montafié en Piémont, et de Jeanne de Coesmes; 2° en..... à Élisabeth d'Estampes, fille de Jean d'Estampes, seigneur de Valençay, et de Sara d'Happlaincourt. — Mort en octobre 1630.

Louis de La Châtre servit le roi Henri IV contre la ligue. Chevalier de l'ordre du Saint-Esprit en 1597 et capitaine d'une compagnie de cent hommes d'armes en 1601, il fut nommé maréchal de France en 1616 et pourvu du gouvernement du Maine et du Perche et du comté de Laval. Il mourut à l'âge d'environ soixante-cinq ans[1].

[1] *Chronologie militaire.*

THÉMINES (PONS DE LAUZIÈRES DE CARDAILLAC DE),

MARQUIS DE THÉMINES,

SECOND FILS DE JEAN DE LAUZIÈRES, SEIGNEUR DE LAUZIÈRES, DE CEIRAS ET DE THÉMINES, ET D'ANNE DE PUYMISSON ;

MARÉCHAL DE FRANCE LE 1ᵉʳ SEPTEMBRE 1616.

(N° 1485.) En buste, par Mauzaisse, d'après un portrait gravé.

Né vers 1553. — Marié : 1° en........ à Catherine d'Ebrard de Saint-Sulpice, fille de Jean d'Ébrard, seigneur de Saint-Sulpice, et de Claude de Gontaut; 2° en septembre 1622, à Marie de la Noue, veuve, 1° de N... seigneur de Chambray ; 2° de Joachim de Bellengreville, seigneur de Neufville, seconde fille de François, seigneur de la Noue, troisième du nom, dit *Bras de Fer*, et de Marguerite de Téligny.—Mort le 1ᵉʳ novembre 1627.

Il fit ses premières armes sous le maréchal de Damville, en Languedoc, resta fidèlement attaché au roi Henri III, qu'il servit fidèlement et contre les huguenots et contre la ligue, et après la mort de ce prince ne rendit pas de moindres services à son successeur. Ayant fait rentrer le Quercy sous l'obéissance de Henri IV, il fut nommé sénéchal de cette province en 1591, capitaine d'une compagnie de cinquante hommes d'armes dans la même année, et puis successivement gouverneur de Montauban en 1592, chevalier de l'ordre du

Saint-Esprit en 1597, et maréchal de France en 1616. Il commanda l'armée de Champagne sous le duc de Guise en 1617, et s'empara de Riscourt, de Rosoi, de Château-Porcien et de Rethel. Lieutenant général de la province de Guyenne en 1622, il enleva aux huguenots plusieurs places du Languedoc en 1625, et fut nommé gouverneur de Bretagne en 1626. Il mourut à Auray, à l'âge d'environ soixante et quatorze ans.

MONTIGNY (FRANÇOIS DE LA GRANGE),

SEIGNEUR DE MONTIGNY ET DE SERY,

FILS AÎNÉ DE CHARLES DE LA GRANGE, SEIGNEUR DE MONTIGNY, ETC. ET DE LOUISE DE ROCHECHOUART, DAME DE BOITEAUX, SA PREMIÈRE FEMME;

MARÉCHAL DE FRANCE LE 1er SEPTEMBRE 1616.

(N° 1486.) Ecusson.

Né vers 1554. — Marié à Fontainebleau le 1er août 1582, à Gabrielle de Crevant, fille de Claude de Crevant, deuxième du nom, seigneur de la Mothe, etc. et de Marguerite de Halwin. — Mort le 9 septembre 1617.

Il fut élevé auprès du duc d'Anjou, depuis Henri III, qui le fit successivement gentilhomme ordinaire de sa chambre, et capitaine de cent gentilshommes de sa maison. Il était gouverneur de la ville de Bourges en 1575 et commandait une compagnie de gendarmes à la bataille de Coutras en 1587. Il resta fidèle à la cause royale après la mort de Henri III, combattit à Ivry en

1590, aux siéges de Chartres en 1591, et de Rouen en 1592. Chevalier de l'ordre de Saint-Michel et mestre de camp général de la cavalerie légère en 1595, il était à côté de Henri IV au combat de Fontaine-Française et l'accompagna au siége d'Amiens en 1597. Maréchal de camp en 1610 et maréchal de France en 1616, il mourut à l'âge d'environ soixante-trois ans.

VITRY (NICOLAS DE L'HOPITAL,

DUC DE), MARQUIS D'ARC, COMTE DE CHÂTEAUVILLAIN, ETC.

SECOND FILS DE LOUIS DE L'HÔPITAL, MARQUIS DE VITRY,

ET DE FRANÇOISE DE BRICHANTEAU;

MARÉCHAL DE FRANCE LE 24 AVRIL 1617.

(N° 1487.) En buste, par BLONDEL, d'après un portrait gravé.

Né vers 1581. — Marié, en 1617, à Lucrèce-Marie Bouhier, veuve de Louis de la Trémoille, marquis de Noirmoustier, fille aînée de Vincent Bouhier, seigneur de Beaumarchais, et de Marie Hotman. — Mort le 28 septembre 1644.

Guidon de la compagnie des gendarmes du dauphin en 1602, enseigne de la même compagnie en 1605, capitaine des gardes du corps du roi en 1611, il fut nommé maréchal de France et chevalier de l'ordre du Saint Esprit en 1617. Il commanda en 1622 l'aile droite de l'armée du roi dans l'île de Ré, et se trouva la même année aux siéges de Royan et de la Rochelle. Gouverneur et

lieutenant général de Provence en 1632, il défendit la ville de Beaucaire contre la rébellion du duc de Montmorency, et fut rappelé de son gouvernement en 1637, pour être enfermé à la Bastille. Il en sortit au mois de janvier 1643, fut créé duc et pair l'année suivante, et mourut à l'âge d'environ soixante-trois ans.

PRASLIN (CHARLES DE CHOISEUL,

MARQUIS DE), DE CHAVIGNON, BARON DE CHAOURCE, ETC.

FILS AÎNÉ DE FERRY DE CHOISEUL, PREMIER DU NOM, SEIGNEUR DE PRASLIN, ETC. ET D'ANNE DE BÉTHUNE, DAME D'HÔTEL, VICOMTESSE DE CHAVIGNON;

MARÉCHAL DE FRANCE LE 24 AOUT 1619.

(N° 1488.) En buste, par FÉRON, d'après un portrait de famille.

Né vers 1563. — Marié, le 7 décembre 1591, à Claude de Cazillac, fille de François de Cazillac, seigneur de Cessac, etc. et de Claude de Dinteville, dame des Chenets et de Polisy. — Mort le 1er février 1626.

Il fit ses premières armes comme volontaire, au siége de la Fère, en 1580; il avait le commandement d'une compagnie d'infanterie et de cinquante chevau-légers en 1584, et leva en 1585 un régiment d'infanterie, qu'il conduisit en 1586 aux siéges de Montségur et de Castillon, en Guyenne, contre les huguenots. Capitaine d'une compagnie de gendarmes en 1588, il accompagna Henri III lorsque ce prince vint mettre le siége devant

Paris en 1589. Il combattit à Ivry sous le roi Henri IV en 1590, suivit ce prince aux siéges de Chartres en 1591, et de Rouen en 1592. Capitaine des gardes du corps du roi et gouverneur de Troyes la même année, il fit lever en 1593 à Charles II, duc de Lorraine, le siége de Beaumont. Chevalier de l'ordre du Saint-Esprit en 1595, le marquis de Praslin se trouva au combat de Fontaine-Française la même année. Maréchal de camp en 1597, il servit en cette qualité aux siéges de Juliers en 1610, et de Creil-sur-Oise en 1615. Maréchal de France en 1619, il s'empara en 1620 du château de Caen, et de Saint-Jean-d'Angely en 1621, fut nommé en 1622 gouverneur et lieutenant général en Saintonge et pays d'Aunis, et mourut à l'âge d'environ soixante-trois ans. Le P. Anselme ajoute qu'il s'était trouvé à cinquante-trois siéges, à quarante-sept combats et batailles, et avait reçu vingt-deux blessures.

SAINT-GÉRAN (JEAN-FRANÇOIS DE LA GUICHE,

SEIGNEUR DE), COMTE DE LA PALICE,

SECOND FILS DE CLAUDE DE LA GUICHE, SEIGNEUR DE SAINT-GÉRAN,
ET DE SUZANNE DES SERPENS, DAME DE CHITAIN;

MARÉCHAL DE FRANCE LE 24 AOUT 1619.

(N° 1489.) En buste, par DEBACQ, d'après un portrait gravé.

Né vers 1569.—Marié : 1° en 1595, à Anne de Tournon, dame de la Palice, fille de Just, seigneur de Tournon, et d'Éléonore de Chabannes, dame de la Palice;

2° après 1614, à Suzanne aux Espaules, veuve de Jean, seigneur de Longaunay, fille aînée de Georges aux Espaules, seigneur de Sainte-Marie-du-Mont. — Mort le 2 décembre 1632.

Il fit sa première campagne sous le maréchal d'Aumont au siége de la citadelle d'Orléans en 1588, s'attacha à Henri IV, et combattit sous ses ordres à la bataille d'Ivry et au siége de Paris en 1590, aux siéges de Chartres et de Rouen en 1591 et 1592. Cornette des chevau-légers en 1593, il était au siége de Laon en 1594, au combat de Fontaine-Française en 1595, au siége de la Fère en 1596, et à la reprise d'Amiens sur les Espagnols en 1597. Maréchal de camp la même année, il servit en cette qualité dans l'armée du Poitou en 1615, fut nommé en 1619 gouverneur du Bourbonnais, maréchal de France et chevalier de l'ordre du Saint-Esprit. Il commanda l'armée levée contre les huguenots, sous le roi et le connétable de Luynes en 1621 et 1622, et mourut au château de la Palice en Bourbonnais, à l'âge d'environ soixante-trois ans.

CHAULNES (HONORÉ D'ALBERT,

DUC DE), SEIGNEUR DE CADENET, ETC.

TROISIÈME FILS D'HONORÉ D'ALBERT, SEIGNEUR DE LUYNES,
DE BRANTES, DE CADENET, ETC. ET D'ANNE DE RODULF;

MARÉCHAL DE FRANCE LE 6 DÉCEMBRE 1619.

(N° 1490.) En buste, par LECOQ, d'après un portrait de famille.

Né à Bornas, dans le comtat Venaissin, en 1581. — Marié, en 1619, à Claire-Charlotte d'Ailly, comtesse de Chaulnes, dame de Péquigny, de Rayneval, vidame d'Amiens, fille unique et héritière de Philibert-Emmanuel d'Ailly, seigneur de Péquigny, et de Louise d'Ongnies, comtesse de Chaulnes. — Mort le 30 octobre 1649.

Connu d'abord sous le nom de Cadenet, il était mestre de camp du régiment de Normandie en 1617. Lieutenant général au gouvernement de Picardie en 1619, il fut nommé maréchal de France et chevalier de l'ordre du Saint-Esprit, et créé duc de Chaulnes et pair de France en 1621; il se trouva la même année aux siéges de Saint-Jean-d'Angely et de Montauban. Il commanda avec le maréchal de la Force l'armée de Picardie en 1625 et 1626. Gouverneur de cette province en 1633, il fit dans l'Artois la campagne de 1635 contre les Espagnols, et s'empara d'Arras en 1640, conjointement avec les maréchaux de Châtillon et de la Meilleraye. Gouverneur d'Auvergne en 1644, il se retira à Paris, où il mourut à l'âge d'environ soixante-huit ans.

AUBETERRE (FRANÇOIS D'ESPARBÈS DE LUSSAN,

VICOMTE D'), BARON DE CADENAC, DE LA SERRE, ETC.

FILS AÎNÉ DE JEAN-PAUL D'ESPARBÈS DE LUSSAN, SEIGNEUR DE LA SERRE, ETC. ET DE CATHERINE-BERNARDE DE MONTAGU, DAME DE LA SERRE;

MARÉCHAL DE FRANCE LE 18 SEPTEMBRE 1620.

(N° 1491.) En buste, par M^{lle} Clotilde Gérard, d'après un portrait de famille.

Né vers 1571. — Marié, par contrat du 12 avril 1597, à Hippolyte Bouchard, vicomtesse d'Aubeterre, fille unique de David Bouchard, vicomte d'Aubeterre, et de Renée de Bourdeilles. — Mort en janvier 1628.

Il fit ses premières armes dans les guerres d'Henri IV contre la ligue, obtint en 1590 le gouvernement de Blaye, qu'il conserva jusqu'en 1620. Capitaine de cinquante hommes d'armes en 1606, conseiller d'état en 1611, gouverneur et sénéchal de l'Agenois en 1612, il fut nommé la même année chevalier des ordres du roi. Maréchal de France en 1620, il prit part à la guerre contre les huguenots en 1621 et 1622, s'empara de Caumont et de Nérac, et se retira ensuite au château d'Aubeterre, où il mourut à l'âge d'environ cinquante-sept ans.

CREQUY (CHARLES DE BLANCHEFORT,

MARQUIS DE), PRINCE DE POIX, DUC DE LESDIGUIÈRES,

FILS UNIQUE D'ANTOINE DE BLANCHEFORT, SEIGNEUR DE SAINT-JAN-VRIN, ET DE CHRÉTIENNE D'AGUERRE;

MARÉCHAL DE FRANCE LE 27 DÉCEMBRE 1621.

(N° 1492.) En pied, par TASSAERT, d'après un portrait de la collection du château de Beauregard.

Né vers 1573. — Marié : 1° le 24 mars 1595, à Madeleine de Bonne, fille de François de Bonne, duc de Lesdiguières, connétable de France, et de Claudine Bérenger, sa première femme; 2° par contrat du 13 décembre 1623, à Françoise de Bonne, sa belle-sœur, fille du même connétable, et de Marie Vignon, sa seconde femme. — Mort le 17 mars 1638.

Il servit d'abord comme volontaire au siége de Laon, en 1594, et fit les campagnes de Savoie en 1597 sous le duc de Lesdiguières : ce fut là que commença sa réputation militaire. Il s'empara, en 1600, d'Aiguebelle et de Montmélian, dont il fut nommé gouverneur. Mestre de camp du régiment des gardes en 1605, maréchal de camp et chevalier de l'ordre du Saint-Esprit en 1619, il se signala au combat du Pont-de-Cé en 1620, et, pour prix de ses services dans la guerre contre les huguenots, reçut en 1621 le bâton de maréchal de France. Il retourna en 1625 en Piémont, sur le théâtre de ses premiers exploits, et y acquit une nouvelle gloire. C'est

alors que lui fut accordé le titre de duc et pair de France (1626). Il était avec Louis XIII à l'attaque du Pas-de-Suse en 1630 : il investit Pignerol dans la même année, et s'empara de Chambéry et d'Annecy. Premier gentilhomme de la chambre en 1632, il fut ambassadeur à Rome en 1633 et à Venise en 1634. Lorsque ensuite, en 1635, la France eut déclaré la guerre à la maison d'Autriche, il reçut le commandement de l'armée qui devait agir en Italie contre les Espagnols, et remporta sur eux plusieurs avantages signalés dans le Milanais. Le maréchal de Créquy fut tué d'un coup de canon tandis qu'il reconnaissait le fort de Brême, à l'âge d'environ soixante-cinq ans.

CHATILLON (GASPARD DE COLIGNY,

TROISIÈME DU NOM, DUC DE), COMTE DE COLIGNY,

SECOND FILS DE FRANÇOIS DE COLIGNY, SEIGNEUR DE CHÂTILLON-SUR-LOING, AMIRAL DE GUYENNE, ET DE MARGUERITE D'AILLY;

MARÉCHAL DE FRANCE LE 21 FÉVRIER 1622.

(N° 1493.) En buste, par PAUL'N GUÉRIN, d'après un portrait de la collection du château de Beauregard.

Né le 26 juillet 1584. — Marié, le 13 août 1615, à Anne de Polignac, fille de Gabriel de Polignac, seigneur de Saint-Germain, et d'Anne de Valzergues. — Mort le 4 janvier 1646.

Il alla faire l'apprentissage des armes dans la grande guerre que les Provinces-Unies soutinrent, pendant près

de quatre-vingts ans, contre la monarchie espagnole, et reçut de Louis XIII, en 1614, la charge de colonel général de l'infanterie française dans les Pays-Bas. Gouverneur d'Aigues-Mortes et maréchal de camp en 1616, il fut nommé maréchal de France, en 1622. Il commanda en 1629 au siége de Bois-le-Duc sous Frédéric-Henri de Nassau, prince d'Orange, et l'année suivante accompagna Louis XIII dans son expédition de Savoie. De là il suivit le roi dans ses campagnes en Languedoc contre les huguenots (1632), et lorsque trois ans plus tard la guerre eut été déclarée à la maison d'Autriche, il livra aux Espagnols la bataille d'Avein, dans l'évêché de Liége (1635). Le maréchal de Châtillon commanda les armées de Hollande en 1636, de Champagne en 1637, de Picardie et d'Artois en 1640, et fut créé duc et pair en 1643. Il mourut dans son château de Châtillon, dans la soixante-deuxième année de son âge.

LA FORCE (JACQUES NOMPAR DE CAUMONT

DUC DE),

SECOND FILS DE FRANÇOIS DE CAUMONT, SEIGNEUR DE CASTELNAU, ET DE PHILIPPE DE BEAUPOIL, DAME DE LA FORCE, EN PÉRIGORD, ETC.

MARÉCHAL DE FRANCE LE 24 MAI 1622.

(N° 1494.) En pied, par PICOT, d'après un portrait gravé.

Né en 1559. — Marié : 1° le 5 février 1577, à Charlotte de Gontaut, fille d'Armand de Gontaut, seigneur de Biron, maréchal de France, et de Jeanne d'Ornesan;

2° en........ à Anne de Mornay, veuve de Jacques de Nouhes, seigneur de la Tabarrière, fille de Philippe de Mornay, seigneur du Plessis-Marly, et de Charlotte Arbaleste ; 3° en........ à Isabelle de Clermont-Gallerande, veuve de Gédéon de Bodzélaer, baron de Languerach et du Saint-Empire, et fille de Georges de Clermont, marquis de Gallerande, et de Marie Clutin, dame de Saint-Aignan. — Mort le 10 mai 1642.

Issu d'une famille protestante, on le voit, dès sa première jeunesse, engagé sous les drapeaux du roi de Navarre. Il défendit, en 1586, la ville de Marans contre l'armée royale, combattit à Coutras en 1587 dans les rangs des huguenots, et on le trouve encore aux côtés d'Henri IV aux journées d'Arques en 1589, et d'Ivry en 1590, ainsi qu'au siége de Paris. Conseiller et chambellan du roi dès l'année 1588, capitaine de ses gardes en 1592, gouverneur et lieutenant général de Navarre et de Béarn en 1593, il était au siége de Laon en 1594, au combat de Fontaine-Française en 1595, au siége de la Fère en 1596, et à la reprise d'Amiens sur les Espagnols en 1597. Maréchal de France en 1622, il présida en 1626 l'assemblée des notables sous Gaston de France, duc d'Orléans. Il servit sous les ordres de Louis XIII, dans le Piémont, en 1630, commanda l'armée de Lorraine en 1631, celle de Picardie en 1636, celles de Flandre et d'Artois en 1638, et se retira à Bergerac, où il mourut à l'âge d'environ quatre-vingt-trois ans.

BASSOMPIERRE (FRANÇOIS DE),

SEIGNEUR ET BARON DE BASSOMPIERRE, MARQUIS D'HAROUEL,

FILS AÎNÉ DE CHRISTOPHE DE BASSOMPIERRE, BARON DE BASSOMPIERRE, SEIGNEUR D'HAROUEL, DE REMAUVILLE, ETC. ET DE LOUISE PICART, DITE DE RADEVAL ;

MARÉCHAL DE FRANCE LE 29 AOUT 1622.

(N° 1495.) En pied, par JEAN ALAUX, d'après un portrait de la collection du château de Beauregard.

Né au château d'Haroüel, le 12 avril 1579. — Mort le 12 octobre 1646, sans alliance.

Henri IV l'attacha à son service en 1599, et il fit ses premières armes en 1600, dans la campagne contre le duc de Savoie. Il s'y trouva aux siéges de Montmélian, de Chambéry et d'autres places. En 1603 il se signala en Hongrie, au combat livré aux Turcs par les impériaux, près l'île d'Odon, sur le Danube. Commandant d'une compagnie de cent chevau-légers et conseiller d'état en 1610, colonel général des Suisses et Grisons en 1614, maréchal de camp en 1615, chevalier de l'ordre du Saint-Esprit en 1619, il fut ambassadeur extraordinaire en Espagne en 1621. Maréchal de France en 1622, il suivit le roi dans son expédition de l'île de Riez, et l'accompagna à la prise de Royan, de Négrepelisse, etc. Le maréchal de Bassompierre fut nommé ambassadeur extraordinaire en Suisse dans l'année 1625, et en Angleterre dans l'année 1626. Il acquit dans ces di-

verses ambassades le renom d'habile négociateur. Il se trouva en 1628 au siége de la Rochelle, et y commanda l'armée sous les ordres du cardinal de Richelieu. Il suivit encore Louis XIII dans sa campagne de Piémont, en 1629 et 1630, ainsi que dans son expédition contre les huguenots du Languedoc. Mais s'étant mêlé aux intrigues formées contre le cardinal de Richelieu, il fut arrêté à Lyon le 23 février 1631, et enfermé à la Bastille, d'où il ne sortit que le 19 janvier 1643; ce fut là qu'il écrivit ses mémoires. Le maréchal de Bassompierre mourut dans la soixante-huitième année de son âge.

SCHOMBERG (HENRI DE),

COMTE DE NANTEUIL ET DE DURETAL, MARQUIS D'ÉPINAY, EN BRETAGNE,

FILS AÎNÉ DE GASPARD DE SCHOMBERG, COMTE DE NANTEUIL,

ET DE JEANNE CHASTEIGNER ;

MARÉCHAL DE FRANCE LE 16 JUIN 1625.

(N° 1496.) En buste, par Rouget, d'après un portrait de la collection du château de Beauregard.

Né le 14 août 1575. — Marié : 1° le 23 novembre 1598, à Françoise d'Épinay, fille de Claude d'Épinay, comte de Duretal, et de Françoise de la Rochefoucauld ; 2° le 21 février 1631, à Anne de la Guiche, seconde fille et héritière de Philibert, seigneur de la Guiche et de Chaumont, grand maître de l'artillerie de France, et d'Antoinette de Daillon du Lude. — Mort le 17 novembre 1632.

Il servit comme volontaire au siége d'Amiens en 1597, et en 1599 succéda à son père dans le gouvernement de la Marche. Conseiller d'état en 1607, mestre de camp du régiment de Piémont en 1610, capitaine de cent hommes d'armes en 1614, ambassadeur extraordinaire en Angleterre dans l'année 1615, maréchal de camp, général des troupes allemandes pour le service du roi en 1616, ambassadeur extraordinaire près les princes d'Allemagne dans l'année 1617, surintendant des finances et chevalier de l'ordre du Saint-Esprit en 1619, il contribua à faire rentrer dans le devoir les villes de Rouen, de Caen, de la Flèche et du Pont-de-Cé, et l'année suivante se trouva aux siéges de Saint-Jean-d'Angely et de Montauban, avec la charge provisoire de grand maître de l'artillerie de France. Il obtint en 1622 le gouvernement général du Limousin et de l'Angoumois. Nommé maréchal de France en 1625, il fut employé deux ans après au grand siége de la Rochelle sous les ordres du cardinal de Richelieu. Il se distingua en 1629 à l'attaque du Pas-de-Suse, et se trouva en Lorraine au siége de Moyenvic en 1631. Il venait de battre à Castelnaudary l'armée rebelle du duc de Montmorency et d'être nommé gouverneur du Languedoc à la place de ce seigneur lorsqu'il mourut à Bordeaux, à l'âge de cinquante-sept ans.

ORNANO (JEAN-BAPTISTE D'),

COMTE DE MONTLOR,

FILS AÎNÉ D'ALPHONSE CORSE, DIT D'ORNANO, MARÉCHAL DE FRANCE,
ET DE MARGUERITE-LOUISE DE GRASSE DE PONTEVEZ DE FLASSANS;

MARÉCHAL DE FRANCE LE 7 JANVIER 1626.

(N° 1497.) Écussou.

Né en juillet 1581. — Marié, en..... à Marie de Raymond, comtesse de Montlor, veuve de Philippe d'Argoult, baron de Grimault, et fille de Louis de Raymond, marquis de Maubec, comte de Montlor, et de Marie de Maugiron. — Mort le 2 septembre 1626.

Il fit ses premières armes à l'âge de quatorze ans, comme capitaine de chevau-légers au siége de la Fère en 1596, et se trouva l'année suivante à celui d'Amiens. L'élévation de son père à la dignité de maréchal de France le fit succéder au titre de colonel général des Corses, et il fit en cette qualité, en 1600, la campagne contre le duc de Savoie. Gouverneur du château Trompette en 1618, et dans la même année lieutenant général du roi en Normandie, il fut nommé maréchal de camp en 1619, et peu après gouverneur de Gaston, duc d'Orléans, frère du roi. Il remplit successivement auprès de ce prince les fonctions de premier gentilhomme de sa chambre, de surintendant de sa maison et de ses finances, et de lieutenant de sa compagnie de deux cents

hommes d'armes. Chevalier du Saint-Esprit et maréchal de France en 1626, il fut enfermé à Vincennes par ordre du cardinal de Richelieu et y mourut à l'âge de quarante-cinq ans.

ESTRÉES (FRANÇOIS ANNIBAL D'),

PREMIER DU NOM, DUC D'ESTRÉES, MARQUIS DE CŒUVRES,

SECOND FILS D'ANTOINE D'ESTRÉES, QUATRIÈME DU NOM, MARQUIS DE CŒUVRES, GRAND MAÎTRE DE L'ARTILLERIE DE FRANCE, ET DE FRANÇOISE BABOU DE LA BOURDAISIÈRE;

MARÉCHAL DE FRANCE LE 10 OCTOBRE 1626.

(N° 1498.) En buste, par Jérôme-Martin Langlois, d'après un portrait gravé.

Né vers 1572. — Marié : 1° en 1622, à Marie de Béthune, fille de Philippe de Béthune, comte de Selles et de Charost, et de Catherine le Bouteiller de Senlis; 2° en avril 1634, à Anne Habert de Montmor, veuve de Charles de Thémines, seigneur de Lauzières, fille de Jean Habert, seigneur de Montmor, trésorier de l'extraordinaire des guerres; 3° le 25 juillet 1663, à Gabrielle de Longueval, fille d'Achille de Longueval, seigneur de Manicamp, gouverneur de Colmar et de la Fère. — Mort le 5 mai 1670.

Nommé par Henri IV à l'évêché de Noyon en 1594, il quitta l'église à la mort de son frère aîné, tué la même année au siége de Laon, et embrassa la profession des armes. Il se trouva en 1597 au siége d'Amiens et fit la

campagne de Savoie en 1600. Fidèlement attaché à la cause de Marie de Médicis, il fut chargé par elle de plusieurs importantes négociations pendant la minorité de Louis XIII, et fut envoyé en ambassade à Rome en 1621. Maréchal de camp en 1622, il réunit en 1624 les fonctions d'ambassadeur extraordinaire en Suisse et de général des troupes auxiliaires de France, de Venise et de Savoie dans la Valteline. Maréchal de France en 1626, il commanda l'armée du roi en Languedoc dans l'année 1629. Le maréchal d'Estrées secourut, en 1630, le duc de Mantoue, assiégé dans sa ville par les impériaux, et deux ans après fut employé au siége de Trèves, dont il se rendit maître. Chevalier de l'ordre du Saint-Esprit en 1633, ambassadeur à Rome depuis 1636 jusqu'en 1642, il revint en France en 1643, fut créé duc et pair en 1648, et représenta le connétable au sacre de Louis XIV, à Reims, en 1654. Il mourut à l'âge d'environ quatre-vingt-dix-huit, ou, selon d'autres, de cent deux ans.

SAINT-LUC (TIMOLÉON D'ESPINAY,

SEIGNEUR DE), COMTE D'ESTELAN, ETC.

FILS AÎNÉ DE FRANÇOIS D'ESPINAY, SEIGNEUR DE SAINT-LUC, BARON DE CRÈVECŒUR, ET DE JEANNE DE COSSÉ;

MARÉCHAL DE FRANCE LE 30 JANVIER 1627.

(N° 1499.) En buste, par Rouget, d'après un portrait de famille.

Né..... — Marié : en juillet 1602, à Henriette de Bassompierre, fille de Christophe de Bassompierre, baron de Bassompierre, etc. et de Louise Picart, dite *de Radeval;* 2° le 12 juin 1627, à Marie-Gabrielle de la Guiche, veuve de Gilbert, seigneur de Chazeron, et fille de Jean-François de la Guiche, seigneur de Saint-Géran, maréchal de France, et d'Anne de Tournon, dame de la Palice, sa première femme. — Mort le 12 septembre 1644.

Après avoir servi au siége de la Fère en 1596, et à celui d'Amiens en 1597, il reçut le gouvernement de Brouage et des îles de Saintonge. Maréchal de camp en 1617, chevalier de l'ordre du Saint-Esprit en 1619, il fut un des capitaines employés par Louis XIII contre les huguenots, et se trouva en 1621 au siége de Saint-Jean-d'Angely. Vice-amiral de France en 1622, il servit la même année dans l'île de Riez contre le seigneur de Soubise. Lieutenant général au gouvernement de Guyenne et maréchal de France en 1627, il mourut à Bordeaux.

MARILLAC (LOUIS DE),

COMTE DE BEAUMONT-LE-ROGER,

FILS DE GUILLAUME DE MARILLAC, SEIGNEUR DE FERRIÈRES, CONTRÔLEUR GÉNÉRAL DES FINANCES, ETC. ET DE GENEVIÈVE DE BOISLÉVÊQUE, SA SECONDE FEMME;

MARÉCHAL DE FRANCE LE 1ᵉʳ JUIN 1629.

(N° 1500.) En buste, par M^{lle} Cogniet, d'après un portrait du temps.

Né en Auvergne, en juillet 1572. — Marié le 20 décembre 1607, à Catherine de Médicis, fille de Cosme de Médicis, et de Diane, comtesse de Bardi. — Mort le 10 mai 1632.

Volontaire au siége de Laon en 1594, il se trouva en 1595 au combat de Fontaine-Française, et en 1597 au siége d'Amiens, où il reçut le commandement d'une compagnie de chevau-légers. Gentilhomme ordinaire de la chambre du roi en 1598, la faveur de Marie de Médicis poussa plus avant sa fortune après la mort de Henri IV. Il fut envoyé en 1611 comme ambassadeur en Savoie, à Mantoue, à Florence et à Venise, et, cinq ans après, en Lorraine, en Allemagne et en Italie. Commissaire général des camps et armées du roi en 1617, il fit en 1621 et 1622 les campagnes contre les huguenots. Quelque temps après il fut fait capitaine lieutenant des gendarmes de la reine Marie de Médicis, lieutenant général du roi aux évêchés de Metz, Toul et Verdun, en

1625. Il se signala à la prise de l'île de Ré (1627), au siége de la Rochelle (1628), et à la prise de Privas (1629); fut nommé la même année maréchal de France et chevalier de l'ordre du Saint-Esprit, et fut envoyé l'année suivante comme un des lieutenants du roi en Piémont. Ce fut là qu'au milieu de son armée il fut arrêté comme complice des intrigues de Marie de Médicis contre le cardinal de Richelieu. Il fut jugé et décapité deux ans après, à l'âge d'environ soixante ans.

MONTMORENCY (HENRI DE),

DEUXIÈME DU NOM, DUC DE MONTMORENCY ET DE DAMVILLE,

MARÉCHAL DE FRANCE LE 11 DÉCEMBRE 1630.

(N° 1501.) En pied, par Picot, d'après un portrait gravé.

Né le 30 avril 1595. — Mort le 30 octobre 1632.

« Le roi le créa maréchal de France par état donné à Saint-Germain-en-Laye, le 11 décembre 1630[1]. »

[1] *Chronologie militaire.*

TOIRAS (JEAN DU CAYLAR DE SAINT-BONNET,

MARQUIS DE),

QUATRIÈME FILS D'AYMAR DU CAYLAR DE SAINT-BONNET, SEIGNEUR DE TOIRAS ET DE RESTINCLIÈRES, ET DE FRANÇOISE DE CLARET DE SAINT-FÉLIX, DAME DE PALIÈRES;

MARÉCHAL DE FRANCE LE 13 DÉCEMBRE 1630.

(N° 1502.) En pied, par Henri Scheffer, d'après un portrait de famille.

Né le 1er mars 1585. — Mort le 14 juin 1636, sans alliance.

Il fut élevé comme page dans la maison de Henri de Bourbon, prince de Condé. Il reçut de ce prince la charge de premier gentilhomme de sa chambre en 1604, et l'accompagna en Flandre en 1609. Capitaine aux gardes en 1620, il prit part au combat du Pont-de-Cé, au siége de Saint-Jean-d'Angely en 1621, et aux diverses opérations militaires dirigées contre les huguenots, qui finirent, en 1622, par le traité de Montpellier. Mestre de camp du régiment de Champagne en 1624, maréchal de camp en 1625, il fut la même année gouverneur de l'île de Ré. Chargé des fonctions de vice-amiral en 1626, il soutint l'année suivante, avec une héroïque résolution, un siége de plus de trois mois dans le fort de Saint-Martin de l'île de Ré, contre les forces anglaises, commandées par le duc de Buckingham, le présomptueux favori de Charles Ier. En 1628 il servit avec un égal honneur

au siége de la Rochelle. Dans la campagne que Louis XIII fit en Piémont l'an 1629, Toiras combattit sous les ordres de ce prince : il se trouva à l'attaque du Pas-de-Suse, et, enfermé dans Casal, que les Espagnols voulaient enlever au duc de Mantoue, il renouvela contre eux en 1630 les prodiges de courage et de science militaire par lesquels il s'était signalé dans l'île de Ré. De si brillants services lui valurent, cette année même, le bâton de maréchal de France. Il reçut en 1631 le titre de lieutenant général pour le roi en Italie, et, en 1633, le collier de l'ordre du Saint-Esprit. Mais les mérites éminents de cet habile homme de guerre ne le sauvèrent pas de la disgrâce du cardinal de Richelieu, qui lui ôta son gouvernement et ses pensions, et le réduisit à aller offrir son bras au duc de Savoie, alors allié de la France contre les Espagnols. Ce fut en assiégeant avec l'armée du prince la petite place de Fontaneto, dans le Milanais, que le maréchal de Toiras fut frappé en 1636 d'un coup de mousquet, dont il mourut peu après, à l'âge de cinquante et un ans.

EFFIAT (ANTOINE COIFFIER, DIT RUZÉ,

MARQUIS D') ET DE CHILLY, BARON DE MACY, ETC.

FILS DE GILBERT COIFFIER, DEUXIÈME DU NOM, SEIGNEUR D'EFFIAT,
DE LA BUSSIÈRE, ETC. ET DE CHARLOTTE GAULTIER;

MARÉCHAL DE FRANCE LE 1ᵉʳ JANVIER 1631.

(N° 1503.) En buste, par GIGOUX, d'après un portrait gravé.

Né..... — Marié, le 30 septembre 1619, à Marie de Fourcy, fille de Jean de Fourcy, seigneur de Chessy, surintendant des bâtiments de France, et de René Moreau. — Mort le 27 juillet 1632.

Gentilhomme de la chambre du roi en 1599, on le voit en 1610 servir au siége de Juliers, à la tête d'une compagnie de chevau-légers. En 1614 il hérite du titre de grand maître, surintendant et général réformateur des mines et minières du royaume. Conseiller d'état en 1616, il fut envoyé comme ambassadeur en Angleterre dans l'année 1624, pour négocier le mariage d'Henriette de France avec le roi Charles Iᵉʳ. L'heureux succès de cette négociation lui valut le collier de l'ordre du Saint-Esprit en 1625, et l'année suivante le cardinal de Richelieu, ayant reconnu sa capacité pour les affaires, lui confia l'emploi de surintendant des finances. Reçu conseiller d'honneur au parlement en 1627, il suivit le roi dans ses campagnes de Savoie et de Languedoc en 1629, remplit les fonctions de grand maître de l'artillerie aux

siéges de Privas et d'Alais, et, en 1630, se distingua dans la guerre de Piémont aux combats de Veillane et de Carignan. En récompense de ces services, Louis XIII le créa maréchal de France dans l'année 1631, et lui donna le gouvernement de l'Anjou, de l'Auvergne et du Bourbonnais. Le maréchal d'Effiat fut envoyé en 1632 en Alsace, au secours de l'électeur de Trèves, et mourut dans le cours de cette expédition.

BRÉZÉ (URBAIN DE MAILLÉ, MARQUIS DE),

BARON DE SAUMOUSSAY, DE SAUGRE, ETC.

FILS AÎNÉ DE CHARLES DE MAILLÉ, SEIGNEUR DE BRÉZÉ ET DE MILLY,
ET DE JACQUELINE DE THEVALE ;

MARÉCHAL DE FRANCE LE 28 OCTOBRE 1632.

(N° 1504.) En buste, par JÉRÔME-MARTIN LANGLOIS,
d'après un portrait gravé.

Né vers 1597. — Marié, le 25 novembre 1617, à Nicole du Plessis-Richelieu, fille de François du Plessis, troisième du nom, seigneur de Richelieu, et de Susanne de la Porte. — Mort le 13 février 1650.

Capitaine des gardes du corps de la reine Marie de Médicis, et bientôt après pourvu du même titre auprès du roi Louis XIII, il leva en 1627 un régiment d'infanterie de son nom et alla servir au siége de la Rochelle. Soutenu par l'alliance et la faveur du cardinal de Richelieu, le marquis de Brézé, après avoir combattu à l'attaque du Pas-de-Suse en 1629, et continué de servir

l'année suivante en Piémont, fut bientôt employé aux missions les plus importantes. Il fut envoyé comme ambassadeur, en 1632, auprès du roi de Suède, Gustave-Adolphe, et dans le cours de la même année, s'étant heureusement trouvé au combat de Castelnaudary, il reçut le bâton de maréchal de France, laissé vacant par la mort du marquis d'Effiat. Nommé gouverneur de Calais et ensuite chevalier des ordres du roi en 1633, il eut l'année suivante le commandement de l'armée d'Allemagne, secourut Heidelberg et s'empara de Spire, et fut un des capitaines qui gagnèrent la bataille d'Avein en 1635. Ce fut lui que le cardinal de Richelieu envoya, vers la fin de cette même année, comme ambassadeur auprès des États-Généraux de Hollande, pour resserrer leur alliance avec la France dans la guerre commune qu'ils soutenaient contre l'Espagne. Le gouvernement de la province d'Anjou, d'où sa famille était originaire, lui fut donné en 1636; il servit avec honneur en Artois en 1641, et la Catalogne s'étant soulevée contre le roi d'Espagne, Philippe IV, il fut nommé vice-roi de cette importante province au nom du roi de France. Le maréchal de Brézé se démit de ce grand commandement en 1642, et mourut dans ses terres d'Anjou, à l'âge de cinquante-trois ans.

SULLY (MAXIMILIEN DE BÉTHUNE,

PREMIER DU NOM DUC DE),

PRINCE D'ENRICHEMONT ET DE BOIS-BELLE, MARQUIS DE ROSNY ET DE NOGENT-LE-ROTROU,

FILS DE FRANÇOIS DE BÉTHUNE, BARON DE ROSNY, SEIGNEUR DE BAYE,

ET DE CHARLOTTE DAUVET, SA PREMIÈRE FEMME;

MARÉCHAL DE FRANCE LE 13 SEPTEMBRE 1634.

(N° 1505.) En pied, par Norblin, d'après un portrait de la collection du château d'Eu.

Né, au château de Rosny, le 13 décembre 1559. — Marié : 1° par contrat passé au château de Bontin, à Anne de Courtenay, dame de Bontin et de Beaulieu, seconde fille de François de Courtenay, seigneur de Bontin, et de Louise de Jaucourt; 2° par contrat du 18 mai 1592, à Rachel de Cochefilet, veuve de François Hurault, seigneur de Châteaupers, et fille de Jacques de Cochefilet, seigneur de Vaucelas, etc. et de Marie Arbaleste. — Mort le 21 décembre 1641.

Il fut connu jusqu'en 1606 sous le nom de baron, puis de marquis de Rosny, et ne porta qu'alors le titre de duc de Sully. Attaché à la foi protestante, il était enseigne à l'âge de quinze ans, en 1574, et fit ses premières armes au siége de la Réole en 1577. On le voit de bonne heure, engagé sous les drapeaux du roi de Navarre et distingué par ce prince, dont il fut plus tard l'ami et le plus fidèle conseiller, combattre sous ses ordres à la bataille de Coutras en 1587, puis à celles d'Arques

en 1589 et d'Ivry en 1590. Dès que la guerre fut terminée et que Henri IV, maître tranquille de son royaume, put songer à en cicatriser les plaies, Rosny, dont il avait apprécié le dévouement et les lumières, devint son principal ministre et reçut de lui le titre de surintendant des finances (1598). Il y joignit l'année suivante les fonctions de grand maître de l'artillerie, fut reçu en 1602 conseiller d'honneur au parlement, signa, comme ambassadeur du roi en 1603, un projet de ligue défensive avec Jacques Ier, roi d'Angleterre, et fut créé duc et pair en 1606. La mort funeste de Henri IV fit rentrer le duc de Sully dans l'obscurité de la vie privée, et ce ne fut que pour obtenir sa démission de grand maître de l'artillerie qu'on songea à lui donner, en 1634, la charge de maréchal de France. Sully se retira dans son château de Villebon, au pays Chartrain, et y mourut à l'âge de quatre-vingt-deux ans.

SCHOMBERG (CHARLES DE),

DUC D'HALLWIN, ETC. ETC.

FILS DE HENRI DE SCHOMBERG, COMTE DE NANTEUIL ET DE DURETAL, MARÉCHAL DE FRANCE, ET DE FRANÇOISE D'ÉPINAY, SA PREMIÈRE FEMME;

MARÉCHAL DE FRANCE LE 20 DECEMBRE 1637.

(N° 1506.) En pied, par Rouillard, d'après un portrait gravé.

Né en 1600. — Marié : 1° en 1621, à Anne d'Hallwin, duchesse d'Hallwin, séparée de Henri de Nogaret de Foix de la Valette, fille de Florimond d'Hallwin, mar-

quis de Piennes et de Maignelais, et de Claude-Marguerite de Gondi; 2° le 24 septembre 1646, à Marie d'Hautefort, dame d'atours de la reine, quatrième fille de Charles d'Hautefort, marquis d'Hautefort, comte de Montignac, etc. et de Renée du Belloy. — Mort le 6 juin 1656.

Élevé comme enfant d'honneur auprès de Louis XIII, il fut créé duc et pair à l'âge de dix-neuf ans, et prit le nom de duc d'Hallwin. Il commença à se faire connaître dans la campagne de 1622 contre les huguenots du Languedoc, suivit le roi en 1629 à l'attaque du Pas-de-Suse et au siége de Privas, et fit en 1630 la guerre contre le duc de Savoie. Chevalier des ordres du roi et gouverneur du Languedoc en 1633, il servit avec honneur contre les Espagnols dans le Roussillon en 1637, et fut nommé maréchal de France. Il paraît dès lors dans l'histoire sous le nom de maréchal de Schomberg, sous lequel son père avait été connu. Il continua jusqu'en 1642 de faire la guerre en Roussillon et en Catalogne, et prit Perpignan, Salces et d'autres places sur les Espagnols. Colonel général des Suisses et Grisons en 1647, il fut envoyé en Catalogne avec le titre de vice-roi en 1648, prit d'assaut la ville de Tortose, et, s'étant démis de ce commandement en 1649, il mourut à Paris à l'âge d'environ cinquante-six ans.

LA MEILLERAYE (CHARLES DE LA PORTE,

DEUXIÈME DU NOM, DUC DE), SEIGNEUR DE PARTHENAY, ETC.

FILS AÎNÉ DE CHARLES DE LA PORTE, PREMIER DU NOM, SEIGNEUR DE LA LUNARDIÈRE ET DE LA MEILLERAYE, ET DE CLAUDE DE CHAMPLAIS;

MARÉCHAL DE FRANCE LE 30 JUIN 1639.

(N° 1507.) En pied, par MAUZAISSE, d'après un portrait de la collection du château de Beauregard.

Né en 1602. — Marié : 1° le 26 février 1630, à Marie Ruzé d'Effiat, fille d'Antoine Coiffier, dit *Ruzé*, marquis d'Effiat, maréchal de France, et de Marie de Fourcy; 2° le 20 mai 1637, à Marie de Cossé, fille aînée de François de Cossé, duc de Brissac, et de Guyonne de Ruellan. — Mort le 8 février 1664.

Il se fit connaître en 1628 au siége de la Rochelle, où il servit sous les ordres du cardinal de Richelieu avec qui il avait une alliance de famille. L'année suivante il se trouva à l'attaque du Pas-de-Suse, puis en 1630 au combat du pont de Carignan. Lieutenant général de haute et basse Bretagne en 1632, chevalier des ordres du roi en 1633, la faveur du cardinal de Richelieu ajouta à tous ces honneurs la charge de grand maître de l'artillerie de France, qui fut ôtée à Sully. Il combattit en 1635 à la bataille d'Avein, servit l'année suivante en Flandre et en Franche-Comté, en Picardie dans l'année 1637, et, pour prix de sa brillante conduite au siége

d'Hesdin en 1639, il reçut de la main du roi le bâton de maréchal de France sur la brèche même de cette ville. Il contribua à la prise d'Arras en 1640, commanda les années suivantes en Picardie et en Artois avec les maréchaux de Chaulnes et de Châtillon, puis en Roussillon avec le maréchal de Schomberg, et en 1646, investi du commandement de l'armée d'Italie, il s'empara de Piombino et de Porto-Longone. Surintendant des finances en 1649, duc et pair en 1663, il mourut à Paris, à l'âge d'environ soixante-deux ans.

GRAMONT (ANTOINE DE),

TROISIÈME DU NOM, DUC DE GRAMONT, COMTE DE GUICHE ET DE LOUVIGNY.

FILS AÎNÉ D'ANTOINE DE GRAMONT, DEUXIÈME DU NOM, COMTE DE GRAMONT, DE GUICHE ET DE LOUVIGNY, ETC. ET DE LOUISE DE ROQUELAURE, SA PREMIÈRE FEMME;

MARÉCHAL DE FRANCE LE 22 SEPTEMBRE 1641.

(N° 1508.) En buste, par M^{me} Rochard, née Bresson, d'après un portrait de famille.

Né à Hagetmau en 1604. — Marié à Paris, le 28 novembre 1634, à Françoise-Marguerite de Chivré, fille d'Hector de Chivré, seigneur du Plessis, de Frazé et de Rabestan, et de Marie de Conan. — Mort le 12 juillet 1678.

Il fit ses premières armes, sous le nom de comte de Guiche, aux sièges de Saint-Antonin et de Montpellier dans la guerre contre les huguenots, en 1621 et 1622.

Il continua l'apprentissage des armes dans la grande guerre des Provinces-Unies contre les Espagnols, et ensuite au service du duc de Mantoue. Maréchal de camp en 1635, il servit avec honneur sous le duc Bernard de Saxe-Weymar, à l'école de qui se formaient alors plusieurs des hommes de guerre destinés à illustrer plus tard le règne de Louis XIV. Il contribua en 1636 à repousser l'invasion du comte de Galas en Bourgogne, combattit en Flandre dans l'année 1637, sous les ordres du cardinal de la Valette, et l'année suivante alla servir en Piémont. Mestre de camp du régiment des gardes en 1639, il se couvrit de gloire en 1640 au siége d'Arras, et, pour prix de ses brillants services en Flandre en 1641, il obtint le bâton de maréchal de France. Il défendit Arras contre les Espagnols en 1643, se distingua sous le duc d'Enghien à la bataille de Fribourg en 1644, et à la mort de son père, qui survint alors, prit le titre de maréchal de Gramont. Il contribua à la victoire de Nordlingen remportée par le duc d'Enghien sur les impériaux, en 1646, accompagna ce grand capitaine en Catalogne en 1647, et combattit encore sous lui à la journée de Lens, qui acheva en 1648 la destruction de l'infanterie espagnole. Créé dans cette même année duc et pair de France, il fut ambassadeur extraordinaire près la diète de Francfort en 1657, colonel général des gardes françaises et chevalier de l'ordre du Saint-Esprit en 1661. Le duc de Gramont servit en 1667 dans la guerre que Louis XIV porta en Flandre, pour soutenir les droits de la reine Marie-Thérèse, son épouse. Mais ce furent là

ses derniers exploits, et il se retira à Bayonne, où il mourut à l'âge d'environ soixante et quatorze ans.

GUEBRIANT (JEAN-BAPTISTE BUDES,

COMTE DE),

TROISIÈME FILS DE CHARLES BUDES, SEIGNEUR DU HIREL,
DU PLESSIS-BUDES, DE GUÉBRIANT, ETC. ET D'ANNE BUDES;

MARÉCHAL DE FRANCE LE 22 MARS 1642.

(N° 1509.) En pied, par POUGET, d'après un portrait gravé.

Né au château du Plessis-Budes en Bretagne, le 2 février 1602.—Marié, en 1632, à Renée du Bec, seconde fille de René du Bec, premier du nom, marquis de Vardes et de la Bosse, et d'Hélène d'O, sa première femme. — Mort le 24 novembre 1643.

Il fit l'apprentissage du métier des armes en Hollande contre les Espagnols, et servit ensuite au siége d'Alais en 1629, et en Piémont dans l'année 1630. Capitaine au régiment des gardes en 1631, il prit part aux opérations des armées françaises en Allemagne en 1635, et fut nommé maréchal de camp l'année suivante. Il fut un des plus habiles et des plus heureux lieutenants du duc Bernard de Saxe-Weymar, sous lequel il combattit à la bataille de Rheinau et au siége de Brisach. Lieutenant général des armées du roi et chevalier de l'ordre du Saint-Esprit en 1641, il continua de servir avec honneur sur les bords du Rhin, et gagna en 1642 la bataille de

Kempen, près de Cologne. C'est alors que Louis XIII récompensa ses brillants services par le bâton de maréchal de France. Toujours employé sur le même théâtre, il s'empara dans le cours de l'année 1643 de plusieurs places, et fut atteint au siége de Rottweil d'une blessure dont il mourut sept jours après, à l'âge de quarante et un ans.

LA MOTHE-HOUDANCOURT (PHILIPPE DE),

DUC DE CARDONNE, COMTE DE BEAUMONT-SUR-OISE ET DU FAYEL,

TROISIÈME FILS DE PHILIPPE DE LA MOTHE, SEIGNEUR D'HOUDANCOURT, DE SACY, ETC. ET DE LOUISE-CHARLES DU PLESSIS-PIQUET, SA TROISIÈME FEMME;

MARÉCHAL DE FRANCE LE 2 AVRIL 1642.

(N° 1510.) En pied, par BLONDEL, d'après un portrait de la collection du château de Beauregard.

Né en 1605. — Marié, à Saint-Bris-en-Auxerrois, le 22 novembre 1650, à Louise de Prie, gouvernante des enfants de France, seconde fille et héritière de Louis de Prie, marquis de Toucy, et de Françoise de Saint-Gelais-Lusignan. — Mort le 24 mars 1657.

Il était au siége de Montpellier, en 1622, comme cornette de la compagnie des chevau-légers du duc de Mayenne. On le voit en 1625 combattant les Rochelois sur l'escadre de l'amiral de Montmorency, et servant en 1627 dans l'armée qui chassa les Anglais de l'île de Ré. Il fit en 1630 la campagne de Savoie et se distingua au

siége de Pignerol. Mestre de camp en 1633, il se trouvait à la bataille d'Avein en 1635, et l'an 1636 il alla au secours de Saint-Jean-de-Losne, assiégé par l'armée impériale du comte de Galas. Maréchal de camp en 1637, il commandait l'infanterie française au combat de Kentzingen, servit en 1638 dans la Franche-Comté, où il s'empara de Poligny, et, envoyé deux ans après en Piémont, il se trouva à la bataille de Casal et au siége de Turin. Lieutenant général des armées du roi en 1641, il fit la guerre en Catalogne, et, par une suite de brillants exploits, mérita le bâton de maréchal de France que le roi lui donna à Narbonne en 1642. Vice-roi de la Catalogne la même année, il fit lever le siége de Lérida et fit encore une heureuse campagne en 1643, mais l'année suivante, trahi par la fortune, il fut disgracié à la cour et envoyé prisonnier au château de Pierre-Encise, d'où il ne sortit qu'en 1648. La vice-royauté de Catalogne lui fut rendue en 1651, et l'année suivante il força les lignes espagnoles devant Barcelone. Le maréchal de la Mothe-Houdancourt mourut à Paris, à l'âge d'environ cinquante-deux ans.

L'HOPITAL (FRANÇOIS DE),

COMTE DE ROSNAY, SEIGNEUR DU HALLIER ET DE BEINE,

TROISIÈME FILS DE LOUIS DE L'HÔPITAL, MARQUIS DE VITRY, ETC.

ET DE FRANÇOISE DE BRICHANTEAU;

MARÉCHAL DE FRANCE LE 23 AVRIL 1643.

(N° 1511.) En pied, par ROUGET, d'après un portrait gravé.

Né en 1583.—Marié : 1° par contrat passé à Rumilly-l'Albanois, en Piémont, le 4 novembre 1603, à Charlotte des Essarts, fille de François des Essarts, seigneur de Sautour, et de Charlotte de Harlay, sa seconde femme; 2° le 25 août 1653, à Françoise-Marie Mignot, veuve de Pierre de Portes, trésorier et receveur du Dauphiné. —Mort le 20 avril 1660.

Nommé par Henri IV à l'abbaye de Sainte-Geneviève de Paris et à l'évêché de Meaux, il abandonna l'état ecclésiastique pour la profession des armes, et entra comme enseigne, en 1611, dans la compagnie des gendarmes de la garde. Capitaine des gardes du corps du roi en 1617, chevalier de l'ordre du Saint-Esprit en 1619, maréchal de camp en 1622, il fit la campagne de cette année contre les huguenots du Languedoc, et se trouva en 1628 au siége de la Rochelle. Il fut employé en 1629 et 1630 à l'armée de Bresse, passa en Lorraine en 1631, se trouva en 1633 au siége de Nancy, à ceux de Saint-Mihiel en 1635, et, en 1636, contribua à re-

prendre Corbie sur les Espagnols. Lieutenant général des armées du roi en 1637, il fit la campagne de Flandre en 1638, commanda les armées de Lorraine et de Champagne depuis 1639 jusqu'en 1642, et obtint le gouvernement de Champagne et de Brie en 1643. Nommé maréchal de France par Louis XIII, peu de jours avant sa mort, il quitta alors le nom de du Hallier, sous lequel il était connu, pour prendre celui de maréchal de l'Hôpital. Il commanda l'aile gauche à Rocroy sous le jeune duc d'Enghien, qui livra, malgré ses conseils, et gagna la bataille. Le maréchal de l'Hôpital reçut le gouvernement de Paris en 1649, et resta fidèlement attaché à la cause royale pendant tous les troubles de la Fronde. Il mourut à Paris, à l'âge d'environ soixante et dix-sept ans.

TURENNE (HENRI DE LA TOUR D'AUVERGNE,

VICOMTE DE ;,

FILS PUÎNÉ DE HENRI DE LA TOUR D'AUVERGNE, VICOMTE DE TURENNE, DUC DE BOUILLON, PRINCE DE SEDAN, ETC. MARÉCHAL DE FRANCE, ET D'ÉLISABETH DE NASSAU, SA SECONDE FEMME ;

MARÉCHAL DE FRANCE LE 16 MAI 1643.

(N° 1512.) En pied, par MAUZAISSE, d'après un pastel de Robert Nanteuil, de la galerie des dessins du Musée royal.

Né à Sedan, le 11 septembre 1611. — Marié, en 1653, à Charlotte de Caumont, dame de Saveilles, fille d'Armand de Caumont, duc de la Force, maréchal de France, et de Jeanne de la Roche-Faton, dame de Saveilles, sa première femme. — Mort le 27 juillet 1675.

Le vicomte de Turenne fit l'apprentissage de la guerre en Hollande, sous son oncle, le stathouder Maurice de Nassau. Il se trouvait à seize ans au siége de Klundert en 1627, et faisait admirer son courage à celui de Bois-le-Duc, en 1629. Ce fut l'année suivante qu'il prit son rang dans les armées françaises et alla servir au siége de Casal, à la tête d'un régiment qu'il commandait. Maréchal de camp en 1635, il servit en Allemagne sous les ordres du cardinal de la Valette, qui combinait ses opérations avec celles du célèbre duc Bernard de Saxe-Weimar. Les leçons de ce grand homme de guerre, le plus habile des capitaines de Gustave-Adolphe, ajoutèrent beaucoup à l'expérience militaire de Turenne, qui se trouva avec lui au siége de Saverne en 1636, à la bataille de Rheinau en 1638, et au siége de Brisach. Turenne alla servir ensuite en Italie dans les années 1640 et 1641, fit, avec le titre de lieutenant général des armées du roi, la campagne de Roussillon en 1642, sous le commandement de Louis XIII, et assista aux siéges de Perpignan et de Collioure. Il retourna l'année suivante en Italie, où il fut le lieutenant du prince Thomas de Savoie, et mérita, par sa brillante conduite au combat de Trino, le bâton de maréchal de France (1643). Il fut mis sous les ordres du jeune duc d'Enghein qui, vainqueur à Rocroy, avait été opposé en 1644, sur les bords du Rhin, au célèbre général bavarois Mercy. Le maréchal de Turenne eut sa part de la victoire de Fribourg, de la prise glorieuse de Philipsbourg et de Mayence, se fit vaincre par Mercy à Marienthal en 1645,

mais répara sa défaite par une retraite admirable, et se retrouva en 1646 sous les ordres de son jeune émule de gloire à la bataille de Nordlingen. De 1646 à 1649 il s'illustra, sur le même théâtre, par une suite de combats et de siéges également heureux, et lorsque éclatèrent les troubles de la Fronde, l'ascendant du chef de sa famille, le duc de Bouillon, l'entraîna dans le parti des princes contre la cour. Étant rentré sous l'obéissance du roi, ce fut lui qui le sauva à la journée de Bléneau en 1652, et les services qu'il lui rendit ne furent pas moindres au fameux combat du faubourg Saint-Antoine. L'ordre étant rétabli dans le royaume, le maréchal de Turenne fut envoyé à la frontière d'Artois et de Flandre, où les Espagnols, à la faveur des troubles, avaient fait quelques progrès, et dans une suite de campagnes heureuses, il leur enleva un grand nombre de places importantes. La bataille des Dunes gagnée en 1658 sur l'armée espagnole, dans les rangs de laquelle se trouvait le prince de Condé, mit le comble à la gloire de Turenne, et les rapides succès qui la suivirent amenèrent, l'année suivante, la conclusion du traité des Pyrénées. Louis XIV, en 1660, récompensa les éclatants services de ce grand capitaine par le titre que nul n'avait porté jusqu'alors, de maréchal général des camps et armées du roi. Lorsqu'en 1667 la guerre dite *des droits de la reine* fut déclarée à l'Espagne, Turenne, placé sous les ordres de Louis XIV, eut la principale gloire des deux campagnes qui firent tomber entre les mains du roi presque toutes les places de la Flandre. Ce prince

le fit encore son lieutenant dans la grande campagne de 1672, où une armée française envahit si rapidement la Hollande. Turenne, l'année suivante, donna une nouvelle gloire aux armes du roi, par ses conquêtes dans la Hesse, la Souabe et la Franconie; exécuta en 1674 les tristes ravages ordonnés par Louvois dans le Palatinat, fut vainqueur à Sintzheim, et l'an 1675, acheva sa glorieuse carrière par sa campagne contre Montecuculli, où un boulet ennemi vint le frapper à la veille d'une victoire. Il était âgé de soixante-quatre ans.

GASSION (JEAN DE),

COMTE DE GASSION,

QUATRIÈME FILS DE JACQUES DE GASSION ET DE MARIE D'ESCLAUX;

MARÉCHAL DE FRANCE LE 17 NOVEMBRE 1643.

(N° 1513.) En pied, par JEAN ALAUX, d'après un portrait gravé

Né à Pau, le 20 août 1609. — Mort le 2 octobre 1647, sans alliance.

Gassion, né dans la foi protestante, servit en Guyenne et en Languedoc dans l'armée des huguenots, commandée par le duc de Rohan en 1628. Il fit en 1630 la campagne de Savoie, et se trouva au siége de Pignerol et au combat de Veillane. Il passa de là en Allemagne, et alla offrir son épée au roi de Suède, Gustave-Adolphe, sous lequel il se distingua à la bataille de Leipsick et à celle de Lutzen (1632). Rentré en France dans l'année qui

suivit la mort de ce prince, il servit comme mestre de camp en Lorraine, dans l'armée du maréchal de la Force en 1635, et se distingua en 1636 au siége de Dole. Il passa l'année suivante en Flandre et se trouva au siége de Landrecies. Nommé maréchal de camp en 1638, il ne cessa de se signaler dans toutes les opérations qui eurent lieu à la frontière de Flandre et d'Artois jusqu'en 1643, où il combattit sous le duc d'Enghien à la bataille de Rocroy. Blessé dans cette même année au siége de Thionville, il fut élevé, en récompense de ses brillants services, à la dignité de maréchal de France. Le maréchal de Gassion, dans les années qui suivirent, continua de faire admirer son habileté et sa résolution aux siéges de Gravelines et du fort de Mardick, de Courtray et de Dunkerque, et enfin à celui de Lens, où il fut frappé d'un coup mortel, le 28 septembre 1647, à l'âge de trente-huit ans.

DU PLESSIS-PRASLIN (CÉSAR DE CHOISEUL,

COMTE), DUC DE CHOISEUL, VICOMTE DE SAINT-JEAN, ETC.

FILS AÎNÉ DE FERRY DE CHOISEUL, DEUXIÈME DU NOM, COMTE DU PLESSIS, BARON DE CHITRY, ET DE MADELEINE BARTHÉLEMY;

MARÉCHAL DE FRANCE LE 20 JUIN 1645.

(N° 1514.) En pied, par SAINT-ÈVRE, d'après un portrait de la collection du château de Beauregard.

Né vers 1598. — Marié, le 2 août 1625, à Colombe le Charon, fille de Pierre le Charon, seigneur de Saint-

Ange, d'Ormeille, etc. et de Marguerite Sauvat. — Mort le 23 décembre 1675.

Il fut élevé comme enfant d'honneur auprès du roi Louis XIII, et on le voit faire ses premières armes dans les campagnes de 1621 et 1622, contre les huguenots. Il se trouva en 1625 au premier siége de la Rochelle, au combat de l'île de Ré en 1627, et suivit le roi à l'attaque du Pas-de-Suse en 1629. Il était la même année au siége de Privas et assista à la ruine des fortifications de Montauban, ordonnée par le cardinal de Richelieu. Retourné en Savoie, il prit part au siége de Pignerol, aux combats de Veillane et du pont de Carignan en 1630, et fit partie de l'armée qui alla secourir Casal assiégée par les Espagnols. Ambassadeur à Turin, de 1632 à 1635, il servit avec honneur, pendant neuf ans, dans le Piémont et la Lombardie, et passa à l'armée de Catalogne en 1645. Ayant emporté la ville de Rosas après un siége meurtrier, il reçut de la régente, Anne d'Autriche, le bâton de maréchal de France. On le renvoya jusqu'en 1649 en Italie, sur le théâtre de ses premiers succès. C'est alors qu'il fut nommé gouverneur de Monsieur, frère du roi, premier gentilhomme de sa chambre, chef de ses conseils et surintendant de ses finances. Fidèle à la cause royale au milieu des troubles de la Fronde, ce fut lui qui, au mois de décembre 1650, s'opposa à l'invasion de la Champagne par les Espagnols que commandait le maréchal de Turenne, et qui gagna sur eux la bataille de Rethel. Le titre de ministre d'état lui fut

conféré en 1652, et, neuf ans après, Louis XIV lui donna le collier de l'ordre du Saint-Esprit. Il le créa duc et pair de France en 1665. Le maréchal de Choiseul mourut à Paris, à l'âge d'environ soixante et dix-sept ans.

RANTZAU (JOSIAS, COMTE DE),

ISSU DE LA MAISON DES COMTES DE RANTZAU, AU DUCHÉ DE HOLSTEIN EN DANEMARCK;

MARÉCHAL DE FRANCE LE 30 JUIN 1645.

(N° 1515.) Équestre, par JEAN ALAUX, d'après un portrait gravé.

Né en Danemarck, le 18 octobre 1609. — Marié à Élisabeth-Hedwige, ou Marguerite Élisabeth de Rantzau. — Mort le 4 septembre 1650.

Le comte de Rantzau servit d'abord en Hollande sous Maurice de Nassau, puis en Allemagne, sous le roi de Suède, Gustave-Adolphe. Ayant accompagné en France le chancelier Oxenstiern en 1635, il fut distingué par le cardinal de Richelieu, qui lui offrit du service dans les armées du roi. Il combattit en qualité de maréchal de camp, en 1636, au siége de Dole, où il perdit un œil, et contribua ensuite à défendre Saint-Jean-de-Losne attaqué par le comte de Galas, général des impériaux. Il fut blessé à la main et eut une jambe emportée au siége d'Arras en 1640. Il reçut encore sept blessures dans les deux années suivantes, au siége d'Aire et au combat

DU PALAIS DE VERSAILLES. 311

d'Honnecourt, et se trouva à la bataille de Rocroy, sous les ordres du duc d'Enghien en 1643. Il suivit ce prince en 1644, dans sa mémorable campagne sur les bords du Rhin, puis, appelé à l'armée de Flandre en cette même année, il se distingua au siége de Gravelines, et reçut, en 1645, le bâton de maréchal de France des mains de Monsieur, duc d'Orléans. Il continua de servir en Flandre dans les années suivantes, accrut sa renommée aux siéges de Dunkerque, de Bergues, de Mardick et de Furnes, et fut investi du gouvernement de ces places. Il mourut à Paris, à l'âge de quarante et un ans[1].

[1] Le maréchal de Rantzau, à l'époque où il mourut, n'avait plus qu'un œil, qu'une oreille, qu'un bras et qu'une jambe, ce qui donna lieu à cette épitaphe :

> Du corps du grand Rantzau tu n'as qu'une des parts ;
> L'autre moitié resta dans les plaines de Mars ;
> Il dispersa partout ses membres et sa gloire,
> Tout abattu qu'il fut il demeura vainqueur ;
> Son sang fut en cent lieux le prix de la victoire,
> Et Mars ne lui laissa rien d'entier que le cœur.

VILLEROY (NICOLAS DE NEUFVILLE,

CINQUIÈME DU NOM, DUC DE), MARQUIS D'ALINCOURT, ETC.

FILS DE CHARLES DE NEUFVILLE, MARQUIS DE VILLEROY ET D'ALINCOURT, BARON DE BURY, ET DE JACQUELINE DE HARLAY, SA SECONDE FEMME;

MARÉCHAL DE FRANCE LE 20 OCTOBRE 1646.

(N° 1516.) En pied, par ROBERT FLEURY, d'après un portrait gravé.

Né le 4 octobre 1598. — Marié, par contrat du 11 juillet 1617, à Madeleine de Créquy, fille de Charles de Blanchefort, marquis de Créquy, prince de Poix, duc de Lesdiguières, maréchal de France, et de Madeleine de Bonne, sa première femme. — Mort le 28 novembre 1685.

Élevé comme enfant d'honneur auprès de Louis XIII, et investi en 1615 de la survivance des gouvernements de Lyonnais, Forez et Beaujolais, il fit, en 1620, ses premières armes en Dauphiné, sous les ordres du duc de Lesdiguières. Il commanda ensuite un régiment d'infanterie aux siéges de Saint-Jean-d'Angely et de Montauban en 1621, et à celui de Montpellier en 1622. Maréchal de camp en 1624, il prit part aux grandes opérations du siége de la Rochelle en 1627 et 1628. Ayant suivi le roi à l'attaque du Pas-de-Suse (1629), il fit la guerre en Piémont jusqu'en 1635. Il était au siége de Dole en 1636, à celui de Turin en 1640, et fut en-

voyé à l'armée de Catalogne en 1644. Gouverneur du roi Louis XIV et maréchal de France en 1646, conseiller d'honneur au parlement de Paris et duc et pair en 1651, il assista en 1654 au sacre du roi, et y représenta le grand maître de France. Chef du conseil royal des finances et chevalier de l'ordre du Saint-Esprit en 1661, il fut un des maréchaux employés sous le commandement de Louis XIV, dans la campagne que ce monarque fit en Flandre dans l'année 1667. Le maréchal de Villeroy mourut à Paris, à l'âge de quatre-vingt-sept ans.

AUMONT (ANTOINE D'AUMONT DE ROCHEBARON, DUC D'),

MARQUIS DE VILLEQUIER D'ILES, BARON D'ESTRABONNES, ETC.

SECOND FILS DE JACQUES D'AUMONT, BARON DE CHAPPES,
ET DE CHARLOTTE-CATHERINE DE VILLEQUIER;

MARÉCHAL DE FRANCE LE 2 JANVIER 1651.

(N° 1517.) En buste, par MAUZAISSE, d'après un portrait de la collection du château de Beauregard.

Né en 1601. — Marié, le 14 mars 1629, à Catherine Scarron de Vavres, fille de Michel-Antoine Scarron, seigneur de Vavres, et de Catherine Tadéi. — Mort le 11 janvier 1669.

Connu d'abord sous le nom de marquis de Villequier, il fut élevé à la cour comme enfant d'honneur de Louis XIII, et fit ses premières armes à quinze ans, dans

le régiment du seigneur de Chappes, son frère aîné. Il prit part aux opérations de la guerre contre les huguenots en 1621 et 1622, au combat de l'île de Ré en 1627, au siége de la Rochelle en 1628, et à l'attaque du Pas-de-Suse en 1629. Capitaine des gardes du corps du roi en 1632, chevalier de l'ordre du Saint-Esprit en 1633, maréchal de camp en 1638, il fit les campagnes de Flandre en 1639, 1640 et 1641, suivit le roi en 1642 dans le Roussillon, et reçut le titre de conseiller d'état. Lieutenant général des armées du roi en 1645, il se trouva en 1648 à la bataille de Lens, et à celle de Rethel en 1650, où il commanda l'aile droite, sous les ordres du maréchal du Plessis-Praslin. Maréchal de France en 1651, il commanda en Flandre pendant cette année et la suivante. Le maréchal d'Aumont fut nommé gouverneur général de la ville, prévôté et vicomté de Paris, en 1662, puis duc et pair de France en 1665. Il fut un des maréchaux qui servirent sous le commandement de Louis XIV, dans la guerre de Flandre en 1667, et assiégea les villes de Bergues, Furnes, Courtray et Audenarde. Il mourut à Paris, à l'âge d'environ soixante-huit ans.

ESTAMPES (JACQUES D'),

MARQUIS DE LA FERTÉ-IMBAULT ET DE MAUNY, ETC.

FILS AÎNÉ DE CLAUDE D'ESTAMPES, SEIGNEUR DE LA FERTÉ-IMBAULT,
ET DE JEANNE DE HAUTEMER, DAME DE MAUNY;

MARÉCHAL DE FRANCE LE 3 JANVIER 1651.

(N° 1518.) En pied, par LUGARDON, d'après un portrait de famille.

Né vers 1590. — Marié, le 27 mai 1610, à Catherine-Blanche de Choiseul, fille aînée de Charles de Choiseul, marquis de Praslin, maréchal de France, et de Claude de Cazillac. — Mort le 20 mai 1668.

Enseigne, puis capitaine-lieutenant dans la compagnie des gendarmes de Gaston, duc d'Orléans, il se trouva au combat du Pont-de-Cé en 1620, fit la campagne du Languedoc contre les huguenots en 1621 et 1622, combattit au siége de la Rochelle en 1628, à celui de Privas en 1629, et dans la guerre de Savoie en 1630. Il était à la bataille d'Avein en 1635, et en 1636 contribua à la reprise de Corbie sur les Espagnols. Il servit en Flandre pendant les trois années qui suivirent, et fut envoyé comme ambassadeur en Angleterre, de 1641 à 1643. Nommé colonel général des Écossais au service de France, puis lieutenant général des armées du roi et conseiller d'état en 1645, il prit part aux opérations de la guerre de Flandre jusqu'en 1649. Élevé en 1651 à la dignité de maréchal de France, par la fa-

veur de Gaston, duc d'Orléans, et dix ans après nommé chevalier des ordres du roi, il mourut à son château de Mauny, à l'âge d'environ soixante et dix ans.

HOCQUINCOURT (CHARLES DE MONCHY,

MARQUIS D').

FILS AÎNÉ DE GEORGE DE MONCHY, SEIGNEUR D'HOCQUINCOURT, ET DE CLAUDE DE MONCHY, DAME D'AUSSENNES ET D'INQUESSEN, SA PREMIÈRE FEMME;

MARÉCHAL DE FRANCE LE 4 JANVIER 1651.

(N° 1519.) En pied, par CAMINADE, d'après un portrait gravé.

Né vers 1599. — Marié, par contrat passé à Calais, le 7 novembre 1628, à Éléonore d'Estampes, troisième fille de Jacques d'Estampes, seigneur de Valençay, et de Louise Blondel. — Mort le 13 juin 1658.

Gouverneur de Péronne et de Montdidier en 1635, maréchal de camp en 1639, il servit dans l'armée de Lorraine en 1639 et 1640, et dans celle de Champagne en 1641. Grand prévôt de l'hôtel du roi en 1642, il commanda l'arrière-garde à la bataille de Villefranche en Roussillon, et se trouva au siége de Gravelines en 1644. Lieutenant général des armées du roi en 1645, il servit dans l'armée d'Allemagne, sous le maréchal de Turenne, jusqu'en 1649, et commanda en 1650 l'aile gauche à la bataille de Rethel. Maréchal de France et

chevalier de l'ordre du Saint-Esprit en 1651, gouverneur de Ham en 1652, vice-roi de Catalogne en 1653, il commanda en chef l'armée de cette province, et fut appelé en Flandre l'année suivante. Le maréchal d'Hocquincourt se démit en 1655 du gouvernement de Péronne, et de celui de Ham en 1656, en faveur de son fils. Étant ensuite allé rejoindre le prince de Condé dans les rangs de l'armée espagnole, il essaya inutilement d'obtenir que son fils lui remît les places dont il lui avait cédé le gouvernement. Comme il allait, en 1658, reconnaître les lignes de l'armée française devant Dunkerque, il fut tué de trois coups de mousquet, à l'âge d'environ cinquante-neuf ans.

LA FERTÉ (HENRI DE SAINT-NECTAIRE,

DEUXIÈME DU NOM, DUC DE), DIT SENNETERRE,

FILS AÎNÉ D'HENRI DE SAINT-NECTAIRE, PREMIER DU NOM, MARQUIS DE LA FERTÉ-NABERT, ET DE MARGUERITE DE LA CHÂTRE, SA PREMIÈRE FEMME;

MARÉCHAL DE FRANCE LE 5 JANVIER 1651.

(N° 1520.) En buste, par HEIM, d'après un portrait de famille.

Né vers 1599. — Marié : 1° en........ à Charlotte de Bauves, veuve de Philippe Barjot, baron de Moussy, fille d'Henri de Bauves, seigneur de Contenant, et de Philippe de Châteaubriant; 2° au château de Fresnes, le 25 avril 1655, à Madeleine d'Angennes, dame de la Loupe, fille puînée et héritière de Charles d'Angennes,

seigneur de la Loupe, et de Marie du Raynier. — Mort à la Ferté, le 27 septembre 1681.

Il fit ses premières armes au siége de la Rochelle en 1627 et 1628, comme capitaine au régiment de M. le comte de Soissons, et combattit aux siéges de Privas et d'Alais en 1629. Capitaine d'une compagnie de chevau-légers, il fit partie de l'armée qui secourut Casal, sous le maréchal de Schomberg, en 1630. Il était à la prise de Moyenvic en 1631, au siége de Trèves en 1632, à la bataille d'Avein en 1635 et à la reprise de Corbie en 1636. Colonel en 1638, il commanda en 1639 la cavalerie au siége d'Hesdin, et le roi le fit maréchal de camp sur la brèche de cette ville. Il fit la guerre en Flandre pendant les trois années suivantes, et en 1643 commanda l'arrière-garde à la bataille de Rocroy, où il soutint vaillamment l'effort de l'ennemi, et reçut plusieurs blessures. Il obtint, la même année, le gouvernement de la Lorraine et de Nancy. Lieutenant général des armées du roi en 1646, il se distingua à la bataille de Lens en 1648, et reprit plusieurs places sur le duc de Lorraine dans l'année 1650. En récompense de ses services, il reçut, l'année suivante, le bâton de maréchal de France, prit Montmédy en 1657, et Gravelines en 1658. Le duc de Lorraine ayant été remis en possession de ses états, le maréchal de la Ferté fut nommé gouverneur des pays Messin et Verdunois. En 1661 le roi le fit chevalier de ses ordres, et le créa duc et pair en 1665. Il mourut à l'âge d'environ quatre-vingt-deux ans.

GRANCEY (JACQUES ROUXEL,

TROISIÈME DU NOM, COMTE DE) ET DE MEDAVI,

CINQUIÈME FILS DE PIERRE ROUXEL, BARON DE MEDAVI, COMTE DE GRANCEY, ET DE CHARLOTTE DE HAUTEMER, COMTESSE DE GRANCEY;

MARÉCHAL DE FRANCE LE 6 JANVIER 1651.

(N° 1521.) Écusson.

Né le 7 juillet 1603. — Marié : 1° par contrat du 12 février 1624, à Catherine de Monchy, fille de Georges de Monchy, seigneur d'Hocquincourt, et de Claude de Monchy, dame d'Inquessen; 2° après 1638, à Charlotte de Mornay, fille de Pierre de Mornay, seigneur de Villarceaux, et d'Anne Olivier de Leuville. — Mort le 20 novembre 1680.

D'abord destiné à l'état ecclésiastique, il le quitta pour embrasser le parti des armes, et fit sa première campagne à la réduction du château de Caen en 1616, à la tête d'une compagnie de chevau-légers. Il était en 1620 au combat du Pont-de-Cé, et prit part aux opérations militaires dirigées contre les huguenots jusqu'à l'année 1629, où il passa en Piémont et combattit à l'attaque du Pas-de-Suse. Il suivit Louis XIII aux siéges de Privas et d'Alais, et conduisit l'année suivante, sous les ordres du maréchal de Schomberg, un régiment d'infanterie au secours de Casal. Deux ans après, il servit au siége de Trèves et à la bataille d'Avein en 1635. Maréchal de camp en 1636, il fit lever, en 1637, le siége

d'Héricourt au comte de Mercy, se trouva à ceux de Thionville en 1639 et d'Arras en 1640, à la bataille de Rocroy en 1643, et à la prise de Gravelines en 1644. Lieutenant général des armées du roi en 1646, il reçut en 1651 le bâton de maréchal de France, commanda l'armée d'Italie contre les Espagnols en 1653 et 1654, fut fait gouverneur de Thionville en 1656, et chevalier de l'ordre du Saint-Esprit en 1661. Le maréchal de Grancey mourut à Paris, dans la soixante et dix-huitième année de son âge.

LA FORCE (ARMAND NOMPAR DE CAUMONT, DUC DE),

FILS AÎNÉ DE JACQUES NOMPAR DE CAUMONT, DUC DE LA FORCE, MARÉCHAL DE FRANCE, ET DE CHARLOTTE DE GONTAUT, SA PREMIÈRE FEMME;

MARÉCHAL DE FRANCE LE 24 AOUT 1652.

(N° 1522.) Écusson.

Né vers 1580. — Marié : 1° en....... à Jeanne de la Roche-Faton, dame de Saveilles, fille de Jean de la Roche-Faton, seigneur de Saveilles, et d'Anne de Velzarguy; 2° par contrat du 22 décembre 1667, à Louise de Belzunce, fille de Jacques de Belzunce, seigneur de Born, et de Jeanne de Lesse de la Roche-Faton. — Mort le 16 décembre 1675.

Capitaine des gardes du corps du roi en 1614, il porta quelque temps les armes dans le parti des hugue-

nots; maréchal de camp en 1625, il servit dans le Piémont en 1629 et en 1630, et se trouva au combat du pont de Carignan. Il fit à l'armée d'Allemagne les campagnes de 1634, 1635 et 1636. et assista en 1638 au siége de Fontarabie. Lieutenant général des armées du roi en 1641, il reçut en 1652 le bâton de maréchal de France à la mort de son père, et mourut au château de la Force, à l'âge d'environ quatre-vingt-quinze ans.

CLÉREMBAULT (PHILIPPE DE),

COMTE DE PALLUAU,

FILS DE JACQUES CLÉREMBAULT, SEIGNEUR DE CHANTEBUZIN, BARON DE PALLUAU, ET DE LOUISE RIGAULT DE MILLEPIEDS;

MARÉCHAL DE FRANCE LE 24 AOUT 1652.

(N° 1523.) En pied, par Auguste Couder, d'après un portrait du temps.

Né vers 1606. — Marié, par contrat, le 27 juin 1654, à Louise-Françoise Bouthillier, fille aînée de Léon Bouthillier, comte de Chavigny, secrétaire d'état, et d'Anne Phélippaux-Villesavin. — Mort le 24 juillet 1665.

Il fut connu sous le nom de baron, puis comte de Palluau, avant d'être élevé à la dignité de maréchal de France. Il servit au combat du Tésin en 1636, se trouva l'année suivante au siége de Landrecies, et en 1640 à l'attaque des lignes d'Arras. Nommé maréchal de camp en 1642, il fit, en cette qualité, la campagne de Roussillon et combattit au siége de Perpignan. Il passa en

1643 à l'armée commandée par le duc d'Enghien, et fut sous les ordres de ce jeune prince à la prise de Thionville, ainsi qu'à la bataille de Fribourg en 1644. Mestre de camp général de la cavalerie en 1646, il fit la guerre en Flandre jusqu'en 1648, où il reçut le titre de lieutenant général des armées du roi. Fidèle à la cause royale dans les troubles de la Fronde, il eut le commandement d'un corps de troupes avec lequel il prit et démolit le château de Montrond, en Berri, l'une des principales forteresses du parti des princes (1652). Maréchal de France dans cette même année, il obtint encore le gouvernement de la province de Berri, et fut, en 1661, créé chevalier des ordres du roi. Le maréchal de Clérembault se retira à Paris, où il mourut à l'âge d'environ cinquante-neuf ans.

ALBRET (CÉSAR-PHÉBUS D'),

COMTE DE MIOSSENS, BARON DE PONS, ETC.

SECOND FILS D'HENRI D'ALBRET, DEUXIÈME DU NOM, BARON DE PONS ET DE MIOSSENS, ETC. ET D'ANNE DE PARDAILLAN;

MARÉCHAL DE FRANCE LE 24 AOUT 1652.

(N° 1524.) En pied, par MAUZAISSE, d'après un portrait gravé.

Né vers 1614. — Marié, le 6 février 1645, à Madeleine de Guénégaud, fille puînée de Gabriel de Guénégaud, seigneur de Plessis-Belleville, trésorier de l'épargne, et de Marie de la Croix de Plancy, vicomtesse de Semoine. — Mort le 3 septembre 1676.

Le comte de Miossens fit ses premières armes au service des Provinces-Unies, contre les Espagnols. Il commanda un régiment d'infanterie au siège de Corbie en 1636. Capitaine au régiment des gardes en 1639, enseigne des gendarmes de la garde en 1644, maréchal de camp en 1645, il se trouva aux siéges de Mardick et de Dunkerque en 1646. Lieutenant général des armées du roi en 1650, il servit dans l'armée conduite en Guyenne par le maréchal de la Meilleraye, en 1650. Capitaine-lieutenant de la compagnie des gendarmes de la garde, capitaine et gouverneur des châteaux de Lourdes et de Mauvésin en 1651, il fut créé maréchal de France en 1652, chevalier de l'ordre du Saint-Esprit en 1661, et obtint le gouvernement de Guyenne en 1670. Il mourut à Bordeaux, à l'âge d'environ soixante-deux ans.

FOUCAULT (LOUIS),

COMTE DU DAUGNON,

SECOND FILS DE GABRIEL FOUCAULT, DEUXIÈME DU NOM, SEIGNEUR DE SAINT-GERMAIN-BEAUPRÉ, VICOMTE DU DAUGNON, ETC. ET DE JEANNE POUSSARD;

MARÉCHAL DE FRANCE LE 20 MARS 1653.

(N° 1525.) Écusson.

Né vers 1616. — Marié, en..... à Marie Fourré de Dampierre, fille de Charles Fourré, seigneur de Dampierre, et de Marie de la Lande. — Mort le 10 octobre 1659.

Il fut élevé comme page dans la maison du cardinal de Richelieu, dont la faveur soutint ses premiers pas dans la carrière des armes. Il s'attacha ensuite au duc de Brézé, qui lui fit obtenir la charge de vice-amiral de France : il fit en cette qualité les campagnes de 1640 à 1642, dans la Méditerranée, contre les Espagnols. Lieutenant général au gouvernement de Brouage, d'Oléron et des îles adjacentes en 1643, il fit partie, en 1644, de l'armée navale qui bloqua Tarragone, fut la même année lieutenant général du gouvernement d'Aunis et de la Rochelle, et servit en 1645 sur l'escadre qui bloqua la ville de Roses en Catalogne. Il se trouva en 1646 au combat naval d'Orbitello, où périt l'amiral de Brézé. Retranché dans son gouvernement de Brouage à la faveur des guerres de la Fronde, il ne consentit à l'échanger que contre le bâton de maréchal de France, qui lui fut donné en 1653. Il mourut à Paris, à l'âge d'environ quarante-trois ans.

SCHULEMBERG (JEAN DE),

DEUXIÈME DU NOM, COMTE DE MONTDEJEU,

FILS AÎNÉ DE JEAN DE SCHULEMBERG, PREMIER DU NOM, SEIGNEUR DE MONTDEJEU, ET D'ANNE D'AVEROULT;

MARÉCHAL DE FRANCE LE 26 JUIN 1658.

(N° 1526.) En buste, par HEIM, d'après un portrait gravé.

Né vers 1598. — Marié, en..... à Madeleine de Roure de Forceville, fille de N..... de Roure de Forceville, sei-

gneur de Basancourt, gouverneur de Doullens. — Mort en mars 1671.

Il servit en Piémont comme cornette du duc de Bouillon, dès l'âge de seize ans, et fit en 1620 la malheureuse campagne du comte palatin en Bohême. Il commanda aux siéges de Saint-Jean-d'Angely et de Montauban les régiments de Vaudémont et de Phalsbourg. Mestre de camp d'infanterie en 1630, il fit la guerre en Allemagne en 1632, et cinq ans après défendit vaillamment le château d'Ehrenbreitstein contre Jean de Werth, un des chefs des impériaux. Il reçut en récompense le gouvernement de Rue et du Crotoy, et se distingua, en 1639, au siége d'Hesdin, où il fut fait maréchal de camp. Il aida, en 1649, à forcer le passage de l'Escaut, fut nommé lieutenant général des armées du roi en 1650, et ayant reçu, en 1652, le gouvernement d'Arras, il défendit courageusement cette ville contre les Espagnols en 1654. Maréchal de France en 1658, chevalier des ordres du roi en 1661, il échangea, en 1665, le gouvernement de l'Artois contre celui de la province de Berri, et mourut dans son château de Montdejeu, à l'âge d'environ soixante et treize ans.

FABERT (ABRAHAM, MARQUIS DE),

D'ESTERNAY, SEIGNEUR DE VIVIERS, DE BEAUVAIS, ETC.

SECOND FILS D'ABRAHAM FABERT, MAÎTRE ÉCHEVIN DE LA VILLE DE METZ, ET D'ANNE DES BERNARDS, SA PREMIÈRE FEMME;

MARÉCHAL DE FRANCE LE 28 JUIN 1658.

(N° 1527.) En pied, par SCHNETZ, d'après un portrait de famille.

Né le 11 octobre 1592. — Marié, le 12 septembre 1631, à Claude Richard de Cléraud, fille de Dominique Richard, seigneur de Cléraud, et d'Anne Maillet. — Mort le 17 mars 1662.

Il fut élevé comme page auprès du duc d'Épernon, qui le fit entrer, à l'âge de treize ans et demi, au régiment des gardes. Capitaine d'infanterie en 1619, il se trouva aux siéges de Saint-Jean-d'Angely en 1621, et de Royan en 1622. Major du régiment de Rambures en 1627, il était au siége de la Rochelle et fit les campagnes de Savoie et de Piémont en 1629 et en 1630. Le cardinal de la Valette, chargé de porter la guerre sur les bords du Rhin, donna du service à Fabert dans son armée en 1635, et l'emmena ensuite en Piémont de 1637 à 1639. Fabert se distingua dans ces diverses campagnes, et mérita la haute faveur du cardinal de Richelieu, qui lui donna une compagnie des gardes françaises et le renvoya en Piémont, où il aida puissamment le comte d'Harcourt dans les premières opéra-

tions du siége de Turin en 1640. Il fut appelé la même année à celui d'Arras, et, en 1641, combattit vaillamment dans l'armée royale à la bataille de la Marfée. Il suivit Louis XIII en 1642, dans l'expédition faite par ce prince en Roussillon, se trouva aux siéges de Collioure et de Perpignan, et, en 1644, reçut, pour prix de ses loyaux et fidèles services, le gouvernement de la principauté de Sedan, enlevée au duc de Bouillon. Élevé au grade de maréchal de camp, après de nouveaux titres d'honneur gagnés en Catalogne (1645), et en Italie (1646), aux siéges de Piombino et de Porto-Longone, il obtint, en 1650, la rare faveur de voir ses terres de Ré et de Cérilly érigées en marquisat par lettres patentes du roi. Nommé lieutenant général des armées du roi, il s'empara, en 1654, de la ville de Stenay, et quatre ans après, la longue suite de ses glorieux exploits fut récompensée par la dignité de maréchal de France. Fabert, décoré par Louis XIV de l'ordre du Saint-Esprit, refusa cette faveur avec une noble modestie, faute de pouvoir satisfaire aux preuves requises. Il mourut à Sedan dans la soixante et dixième année de son âge.

CASTELNAU (JACQUES DE CASTELNAU-MAUVISSIÈRE, DEUXIÈME DU NOM, MARQUIS DE),

BARON DE JONVILLE, ETC.

TROISIÈME FILS DE JACQUES DE CASTELNAU-BOCHETEL, SEIGNEUR DE LA MAUVISSIÈRE, BARON DE JONVILLE, ET DE CHARLOTTE ROUXEL;

MARÉCHAL DE FRANCE LE 30 JUIN 1658.

(N° 1528.) En pied, par DECAISNE, d'après un portrait gravé.

Né vers 1620. — Marié, en mars 1640, à Marie de Girard, fille de Pierre de Girard, seigneur de l'Espinay, maître d'hôtel ordinaire du roi. — Mort le 15 juillet 1658.

Il alla, à l'âge de quatorze ans, faire l'apprentissage des armes dans les guerres de Hollande en 1634, et, revenu en France, il servit deux ans après dans l'armée qui reprit Corbie sur les Espagnols. Il se trouva successivement aux siéges du Catelet (1638), d'Hesdin (1639), d'Arras (1640) et d'Aire (1641). Il se signala sous les ordres du duc d'Enghien, aux glorieuses journées de Fribourg en 1644 et de Nordlingen en 1645 : il remplissait dans cette dernière action l'office de maréchal de bataille. Nommé maréchal de camp, il obtint les gouvernements de la Bassée en 1647 et de Brest en 1648. Chevalier des ordres du roi en 1651, il combattit à la prise de Dunkerque, de Mouzon et de Sainte-Menehould (1653), aida à forcer les lignes d'Arras l'année

suivante, servit aux siéges de Landrecies, de Condé et Saint-Guilhain en 1655, et en 1656 à celui de Valenciennes. Il commandait l'aile gauche, sous le maréchal de Turenne, à la bataille des Dunes en 1658, et deux jours après fut atteint, sous les murs de Dunkerque, d'une blessure mortelle. Louis XIV le nomma maréchal de France le 20 juin, et le 15 juillet il mourut à Calais des suites de sa blessure.

BELLEFONDS (BERNARDIN GIGAULT,

MARQUIS DE), SEIGNEUR DE L'ISLE MARIE ET DE CRUCHY,

FILS D'HENRI-ROBERT GIGAULT, SEIGNEUR DE BELLEFONDS, ETC.
ET DE MARIE D'AVOYNES;

MARÉCHAL DE FRANCE LE 8 JUILLET 1668.

(N° 1529.) Écusson.

Né vers 1630. — Marié, par contrat du 27 décembre 1655, à Madeleine Fouquet, fille de Jean Fouquet, seigneur de Chaslain et du Boulay, et de Renée, dame de la Remort. — Mort le 4 décembre 1694.

Il fit ses premières armes en Flandre contre les Espagnols, avec le grade de capitaine au régiment de Piémont, de 1645 à 1648. Dans les premiers troubles de la Fronde, en 1649, il resta fidèle à la cause royale, empêcha les mécontents de Normandie de porter secours aux Parisiens révoltés et tint ferme dans le petit château de Valognes, dont il était gouverneur, contre tous les efforts des factieux. Nommé la même année mestre de

camp du régiment de Champagne, il servit en Catalogne jusqu'en 1651, et, élevé au grade de maréchal de camp, il retourna deux ans après dans la même province avec le marquis du Plessis-Bellière. Il suivit, en 1654, le duc de Guise dans sa malheureuse expédition de Castel-amare, au royaume de Naples. Lieutenant général des armées du roi en 1655, il se trouva, en 1658, à la bataille des Dunes, et, l'année suivante, remporta un avantage sur les troupes espagnoles près de Tournay. En 1663 le marquis de Bellefonds fut envoyé par le roi en Italie, pour exiger de la cour de Rome la réparation de l'outrage fait au duc de Créquy. La guerre ayant été déclarée à l'Espagne en 1667, il eut en Flandre le commandement de divers détachements, avec lesquels il défit plusieurs partis ennemis; fut fait gouverneur du pays situé entre la Sambre et la Meuse, et reçut plusieurs blessures honorables dans les principaux siéges et combats de cette campagne. Le roi, voulant reconnaître ses services, l'honora de la dignité de maréchal de France en 1668, et l'envoya comme ambassadeur extraordinaire en Angleterre, dans l'année 1670. Le maréchal de Bellefonds suivit Louis XIV dans l'invasion de la Hollande de 1672 à 1674, et, en 1688, alla assiéger la ville de Gironne en Catalogne. Nommé premier écuyer de madame la dauphine en 1680, et, en 1688, chevalier des ordres du roi, il mourut au château de Vincennes, à l'âge d'environ soixante-quatre ans.

CRÉQUY (FRANÇOIS DE BLANCHEFORT,

MARQUIS DE) ET DE MARINES,

QUATRIÈME FILS DE CHARLES DE BLANCHEFORT, SIRE DE CRÉQUY ET DE CANAPLES, ET D'ANNE DE BEAUVOIR DU ROURE;

MARÉCHAL DE FRANCE LE 8 JUILLET 1668.

(N° 1530.) En pied, par DECAISNE, d'après Parrocel d'Avignon.

Né vers 1627. — Marié, vers 1660, à Catherine de Rougé, fille de Jacques de Rougé, marquis du Plessis-Bellière, lieutenant général des armées du roi, et de Suzanne de Bruc. — Mort le 4 février 1687.

Il servit comme volontaire au siége d'Arras en 1640, n'étant encore âgé que de treize ans, fut nommé capitaine d'une compagnie de chevau-légers en 1641, et fit la guerre en Flandre jusqu'en 1647. Commandant d'un régiment de cavalerie, il fut employé dans l'armée de Catalogne en 1649, et fit à celle de Flandre les campagnes de 1650 et 1651. Pourvu du grade de maréchal de camp, il obtint, en 1655, le gouvernement de Béthune, et fut nommé, la même année, lieutenant général des armées du roi. Il combattit en cette qualité au siége de Dunkerque en 1658. Louis XIV ayant déclaré la guerre à l'Espagne en 1667, il eut le commandement d'un corps d'armée détaché sur la frontière du Luxembourg, avec lequel il alla couvrir le siége de Lille et battit l'ennemi près du canal de Bruges. Ces éclatants services furent récompensés, l'année suivante, par la

dignité de maréchal de France. Le roi lui confia, en 1670, le soin de réduire la Lorraine, et lorsque, deux ans après, une armée française envahit la Hollande, *il* fut un des lieutenants qui secondèrent Louis XIV dans cette grande entreprise. Il assiégea et prit Dinan en 1675, Condé en 1676, et, dans les années 1677 et 1678, fit au delà du Rhin deux campagnes marquées par une suite non interrompue de brillants succès. Ce fut lui qui, après la glorieuse paix de Nimègue, fut chargé d'aller châtier en Allemagne l'électeur de Brandebourg, trop lent à adhérer à ce traité. Il contraignit, en 1684, la forte place de Luxembourg à capituler, et mourut trois ans après, à Paris, à l'âge d'environ soixante ans.

HUMIÈRES (LOUIS DE CRÉVANT,

QUATRIÈME DU NOM, DUC D'), VICOMTE DE BRUGUEIL, ETC.

FILS AÎNÉ DE LOUIS DE CRÉVANT, TROISIÈME DU NOM,
MARQUIS D'HUMIÈRES, ET D'ISABEAU PHELIPPEAUX;

MARÉCHAL DE FRANCE LE 8 JUILLET 1668.

(N° 1531.) En pied, par Mauzaisse, d'après un portrait gravé.

Né vers 1628. — Marié, le 8 mars 1653, à Louise-Antoinette-Thérèse de la Châtre, dame du palais de la reine, fille d'Edme de la Châtre, comte de Nançay, et de Françoise de Cugnac-Dampierre, dame de Boucart. — Mort le 31 août 1694.

Gouverneur de Compiègne en 1646, maréchal de

camp en 1650, il servit aux siéges de Mouzon et de Sainte-Menehould en 1653, à l'attaque des lignes d'Arras et à la prise du Quesnoy en 1654, à celle de Landrecies, de Condé, de Saint-Guilhain et de la Capelle en 1655. Lieutenant général des armées du roi en 1656, il continua de servir sur le même théâtre, dans les années 1657 et 1658. Gouverneur général du Bourbonnais en 1660, il suivit le roi dans ses mémorables campagnes de Flandre en 1667 et 1668. Nommé maréchal de France dans le cours de cette dernière année, il commanda en 1672 l'armée qui s'assemblait aux environs de Sedan, fut placé en 1673 sous les ordres de M. le Prince, en Flandre, et contribua, en 1674, à la levée du siége d'Audenarde. Deux ans après il fut donné comme lieutenant à Monsieur, duc d'Orléans, frère du roi, et se distingua à la bataille de Cassel, gagnée par ce prince en 1677. Ambassadeur en Angleterre et grand maître de l'artillerie en 1685, chevalier de l'ordre du Saint-Esprit en 1688, il reçut en 1689 le commandement de l'armée de Flandre, fut créé duc d'Humières en 1690, et mourut à Versailles, à l'âge d'environ soixante et dix ans.

ESTRADES (GODEFROY D'ESTRADES,

COMTE D'), SEIGNEUR DE BONEL, ETC.

FILS AÎNÉ DE FRANÇOIS D'ESTRADES, SEIGNEUR DE BONEL, DE COLOMBE, ETC. ET DE SUZANNE DE SECONDAT;

MARÉCHAL DE FRANCE LE 30 JUILLET 1675.

(N° 1532.) En buste, par Heim, d'après un portrait gravé.

Né vers 1607. — Marié : 1° le 26 avril 1637, à Marie de Lallier, fille de Jacques de Lallier, seigneur du Pin, et de Marguerite de Burtio de la Tour; 2° par procureur, le 9 juin 1679, à Marie d'Aligre, veuve de Michel de Verthamont, seigneur de Bréau, fille d'Étienne d'Aligre, chancelier de France, et de Jeanne Lhuillier, sa première femme. — Mort le 26 février 1686.

Après avoir servi plusieurs années dans les armées hollandaises contre les Espagnols, il fut envoyé en 1637 auprès du roi d'Angleterre Charles Ier, pour l'engager à garder la neutralité dans la guerre entre la France et la maison d'Autriche. Honoré du titre de conseiller d'état en 1639, il remplit en 1646 les fonctions d'ambassadeur extraordinaire près des Provinces-Unies. Maréchal de camp en 1647, il se trouve à la prise de Piombino et de Porto-Longone, et ensuite au siége de Crémone. Nommé gouverneur des places de Dunkerque, Bergues et Mardick, à la mort du maréchal de Rantzau en 1650, il obtint, pour prix des services qu'il rendit

à la cause royale dans la soumission de la Guyenne en 1653, le titre de lieutenant général des armées du roi. Maire perpétuel de la ville de Bordeaux, chevalier des ordres du roi en 1654, il commanda l'armée de Catalogne sous le prince de Conti et fut chargé de deux ambassades extraordinaires auprès du roi d'Angleterre Charles II, en 1661, et des États-Généraux de Hollande en 1666. Louis XIV, qui lui avait donné le titre de vice-roi d'Amérique, le nomma maréchal de France en 1675, et l'envoya cette même année comme son premier plénipotentiaire aux conférences de Nimègue. Le maréchal d'Estrades fut créé, au mois de mars 1684, gouverneur, premier gentilhomme de la chambre et surintendant des finances du duc de Chartres, fils de Monsieur, frère du roi. Il mourut à Paris, à l'âge d'environ soixante et dix-neuf ans.

NAVAILLES (PHILIPPE DE MONTAULT DE BENAC, DEUXIÈME DU NOM, DUC DE),

TROISIÈME FILS DE PHILIPPE DE MONTAULT, BARON DE BENAC, ET DE JUDITH DE GONTAUT;

MARÉCHAL DE FRANCE LE 30 JUILLET 1675.

(N° 1533.) En buste, par MURAT, d'après un portrait de famille.

Né vers 1619. — Marié, le 19 février 1651, à Suzanne de Beaudean, fille de Charles de Beaudean, comte de Neuillan, et de Françoise de Tiraqueau. — Mort le 5 février 1684.

Page du cardinal de Richelieu en 1635, il fut successivement enseigne, capitaine et colonel du régiment de la Marine, de 1638 à 1641, et fit ses premières armes en Flandre. Après avoir servi en Italie de 1641 à 1644, et en Catalogne pendant les années 1645 et 1646, il obtint le grade de maréchal de camp, et se trouva en cette qualité au siége de Crémone en 1647. Lieutenant général des armées du roi en 1650, gouverneur et sénéchal de Bigorre, gouverneur de Niort en 1651, il prit part aux opérations militaires dont la Flandre fut le théâtre jusqu'en 1657. Ambassadeur extraordinaire près les princes italiens en 1658, il alla commander l'armée mise par le roi sous les ordres du duc de Modène, et la conduisit en chef à la mort de ce prince. Louis XIV le nomma chevalier de ses ordres à la promotion de 1661, et général de l'armée auxiliaire qu'il envoya en Candie en 1669 sous le duc de Beaufort. Il servit en Bourgogne et en Franche-Comté dans les années 1673 et 1674, combattit sous le grand Condé à la journée de Seneff, et reçut pour prix de ses services, en 1675, le bâton de maréchal de France. Il fut envoyé l'année suivante en Catalogne, où il remporta quelques avantages, et fit la guerre dans cette province jusqu'en 1678, où la paix de Nimègue fut conclue. Le roi lui confia les fonctions de gouverneur de Philippe, petit-fils de France, duc de Chartres, au mois d'août 1683. Le duc de Navailles mourut six mois après, à l'âge de soixante-cinq ans.

SCHOMBERG (FRÉDÉRIC-ARMAND DE),

COMTE DE SCHOMBERG, ET DE MERTOLA EN PORTUGAL, ETC.

FILS DE MENARD DE SCHOMBERG, COMTE DE SCHOMBERG,
ET D'ANNE DE SUTTON DUDLEY;

MARÉCHAL DE FRANCE LE 30 JUILLET 1675.

(N° 1534.) En pied, tableau du temps.

Né vers 1619. — Marié : 1° à Élisabeth de Schomberg, fille de Henri de Schomberg-Wesel; 2° à Suzanne d'Aumale, dame d'Aucourt, fille de Daniel d'Aumale, seigneur d'Aucourt, et de Françoise de Saint-Pol de Villiers-Outreleau. — Mort le 11 juillet 1690.

Le comte de Schomberg fit la guerre en Hollande sous le stathouder Frédéric-Henri et sous son fils Guillaume II jusqu'en 1650, où il passa au service de France. Nommé successivement capitaine-lieutenant des gendarmes écossais et maréchal de camp en 1652, puis lieutenant général des armées du roi en 1655, il se distingua en Flandre au siége de Valenciennes en 1656, à celui de Dunkerque et à la bataille des Dunes en 1658. La paix des Pyrénées ayant été conclue en 1659, il engagea son épée au service du roi de Portugal et prêta à ce prince la plus utile assistance dans la guerre qu'il soutenait contre la monarchie espagnole. Revenu en France en 1668, il servit en 1673 dans les Pays-Bas, et fut envoyé l'année suivante en Catalogne. Nommé maréchal de France en 1675, il passa à l'armée de

Flandre, se trouva au siége de Condé et alla secourir Maëstricht assiégé par le prince d'Orange. Lorsqu'en 1685 la révocation de l'édit de Nantes eut chassé les protestants de France, le maréchal de Schomberg, forcé de quitter le service de Louis XIV, passa à celui de l'électeur de Brandebourg, puis du prince d'Orange Guillaume III, devenu roi d'Angleterre. Il combattit sous les ordres de ce prince à la bataille de la Boyne, en Irlande, et y fut tué le 11 juillet 1690, à l'âge d'environ soixante et onze ans.

DURAS (JACQUES-HENRI DE DURFORT,

DUC DE),

FILS AÎNÉ DE GUY-ALDONCE DE DURFORT, MARQUIS DE DURAS, ET D'ÉLISABETH DE LA TOUR;

MARÉCHAL DE FRANCE LE 30 JUILLET 1675.

(N° 1535.) En buste, par M*lle* CLOTILDE GÉRARD, d'après un pastel de la collection du Musée royal.

Né à Duras, le 9 octobre 1625. — Marié, le 15 avril 1668, à Marguerite-Félice de Lévis-Ventadour, fille de Charles de Lévis, duc de Ventadour, et de Marie de la Guiche de Saint-Géran. — Mort le 12 octobre 1704.

Capitaine au régiment de cavalerie de son oncle, le maréchal de Turenne, en 1643, il fit ses premières armes en Italie, et combattit sous le duc d'Enghien, à la bataille de Nordlingen, en 1645. Il contina de servir en Allemagne dans les années 1647 et 1648, avec le

grade de mestre de camp, et fut nommé en 1657 lieutenant général des armées du roi. Il fit sous Louis XIV les grandes campagnes de Flandre de 1667 et 1668, et fut pourvu en 1672 du titre de capitaine des gardes du corps du roi. Il prit part en 1674 à la conquête de la Franche-Comté, et s'y distingua de manière à mériter le gouvernement de cette importante province, à peine rattachée à la France. Il fut un des maréchaux créés en 1675, qu'on appela « la monnaie de M. de Turenne, » et lui succéda en Allemagne. Chevalier des ordres du roi en 1688, il eut dans cette année et la suivante le commandement de l'armée d'Allemagne sous les ordres du grand dauphin, fils de Louis XIV. Le maréchal de Duras mourut à Paris, à l'âge de soixante et dix-neuf ans.

LA FEUILLADE (FRANÇOIS D'AUBUSSON,

TROISIÈME DU NOM, DUC DE) ET DE ROUANNAIS, VICOMTE D'AUBUSSON, ETC.

CINQUIÈME FILS DE FRANÇOIS D'AUBUSSON, DEUXIÈME DU NOM, COMTE DE LA FEUILLADE, ET D'ISABELLE BRACHET;

MARÉCHAL DE FRANCE LE 30 JUILLET 1675.

(N° 1536.) En pied, par DEDREUX DORCY, d'après un portrait de famille.

Né... — Marié, le 9 avril 1667, à Charlotte Gouffier, fille de Henri Gouffier, marquis de Boissy, et de Marie Hennequin. — Mort le 19 septembre 1691.

Capitaine de cavalerie au régiment de Gaston de

France, duc d'Orléans, il fit ses premières armes à la bataille de Rethel en 1650, et servit en Flandre, comme mestre de camp d'un régiment d'infanterie, de 1653 à 1656. Maréchal de camp en 1663, il accompagna le comte de Coligny dans son aventureuse expédition pour défendre la Hongrie contre les Turcs en 1664, et s'y distingua par des prodiges de valeur. Nommé à son retour lieutenant général des armées du roi, créé duc de Rouannais et pair de France en 1667, il fit cette année la campagne de Flandre sous les ordres du roi. Après la paix conclue à Aix-la-Chapelle en 1668, il obtint du roi la permission de lever l'année suivante un corps de cinq cents gentilshommes et de le conduire au secours de Candie assiégé par les Turcs. Nommé en 1672 colonel du régiment des gardes françaises, il se trouva cette année, en Hollande, aux siéges d'Orsoy, de Rhinberg, de Doesbourg, et en 1673 à celui de Maëstricht; se distingua en 1674, dans la campagne de Franche-Comté, à la prise de Besançon, de Dole et de Salins, et, pour prix de ses brillants services, fut élevé en 1675 à la dignité de maréchal de France. Après avoir servi en Flandre dans les années 1676 et 1677, il fut envoyé en Sicile pour y remplacer le duc de Vivonne, avec le titre de vice-roi de cette île et le commandement provisoire des galères de sa majesté. Pourvu du gouvernement du Dauphiné en 1681, chevalier des ordres du roi en 1688, il fit sa dernière campagne au siége de Mons, sous les ordres du roi, en 1691, et mourut à Paris le 19 septembre de cette année.

VIVONNE (LOUIS-VICTOR DE ROCHECHOUART,

DUC DE), PUIS DE MORTEMART, PRINCE DE TONNAY-CHARENTE, ETC.

FILS DE GABRIEL DE ROCHECHOUART, DUC DE MORTEMART,
ET DE DIANE DE GRAND'SEIGNE;

MARÉCHAL DE FRANCE LE 30 JUILLET 1675.

(N° 1537.) En buste, tableau du temps.

Né le 15 août 1636.—Marié, au château de Beigne en septembre 1655, à Antoinette-Louise de Mesmes, fille unique et héritière d'Henri de Mesmes, seigneur de Roissy, et premier président au parlement de Paris, et de Marie de la Vallée-Fossey, marquise d'Éverly, sa seconde femme.—Mort le 15 septembre 1688.

Elevé comme enfant d'honneur auprès de Louis XIV, il fit ses premières armes avec le titre de capitaine de chevau-légers du régiment du roi à l'attaque des lignes d'Arras en 1654, et se distingua dans les années suivantes aux siéges de Condé, de Valenciennes et de Landrecies. Mestre de camp en 1659, puis maréchal de camp en 1664, il accompagna en cette dernière qualité le duc de Beaufort dans son expédition contre Gigelli, sur la côte d'Afrique, et fut nommé dans l'année 1665 capitaine général des galères et lieutenant général des mers du Levant. Il fit sous les ordres du roi les grandes campagnes de Flandre de 1667 et 1668, et l'année suivante, après être allé imposer à la régence d'Alger le respect du pavillon français, il joignit les galères du roi

à la flotte que le duc de Beaufort menait au secours des Vénitiens dans l'île de Candie. Lorsque la guerre eut été déclarée aux Provinces-Unies en 1672, il se distingua au passage du Rhin sous les yeux du roi, et fut envoyé l'année suivante en Provence pour protéger contre les Hollandais les côtes de la Méditerranée. La ville de Messine, soulevée contre la domination espagnole, ayant invoqué la protection du roi, le duc de Vivonne fut envoyé en Sicile, avec le titre de vice-roi, pour appuyer cette insurrection (1675). Nommé peu après maréchal de France, il prit successivement, dans le cours de cette année et de la suivante, les villes d'Agosta, Taormina, la Scaletta, etc. et, secondé par le génie et l'expérience de Duquesne, il livra sur mer plusieurs heureux combats aux flottes espagnole et hollandaise. Retourné en France, le maréchal de Vivonne fit au commencement de 1678 la campagne de Flandre sous Monsieur, frère du roi, et dix ans après mourut à Chaillot, près de Paris, à l'âge de cinquante-deux ans.

LUXEMBOURG (FRANÇOIS-HENRI DE MONTMORENCY,

DUC DE), PRINCE DE TINGRY, COMTE DE BOUTEVILLE, ETC.

FILS AÎNÉ DE FRANÇOIS DE MONTMORENCY, SEIGNEUR DE BOUTEVILLE, COMTE SOUVERAIN DE LUXE, ET D'ÉLISABETH-ANGÉLIQUE DE VIENNE;

MARÉCHAL DE FRANCE LE 30 JUILLET 1675.

(N° 1538.) Équestre, par WACHSMUT, d'après un portrait de famille.

Né le 7 janvier 1628. — Marié, le 17 mars 1661, à Madeleine-Charlotte-Bonne-Thérèse de Clermont-Tonnerre de Luxembourg, duchesse de Piney, princesse de Tingry, fille unique de Charles-Henri de Clermont-Tonnerre, duc de Luxembourg-Piney, et de Marguerite-Charlotte de Luxembourg, duchesse de Piney, etc. — Mort le 4 janvier 1695.

Connu d'abord sous le nom de comte de Bouteville, il s'attacha, dès ses premiers pas dans la carrière militaire, au grand Condé, dont il fut l'élève et l'ami. A quinze ans il se trouvait sous ses ordres à la bataille de Rocroy (1643), à celle de Fribourg en 1644, de Nordlingen en 1645, le suivait en Catalogne en 1646, et combattait encore sous lui à la glorieuse journée de Lens (1648). Il lui fut fidèle dans les diverses phases de la guerre civile de la Fronde, servit à ses côtés au combat du pont de Charenton (1649), aussi bien qu'à celui du faubourg Saint-Antoine, et le suivit jusque dans les rangs

espagnols. Rentré avec lui dans les bonnes grâces du roi après le traité des Pyrénées, il hérita en 1661 du titre de duc de Luxembourg, et durant la guerre de 1667 se retrouva sous les ordres de son ancien capitaine, dans la glorieuse campagne qu'il fit en Franche-Comté. Lors de l'invasion de la Hollande en 1672, il réduisit avec une heureuse rapidité les places de la rive droite de l'Yssel, fit l'année suivante une habile retraite des frontières de la province d'Utrecht à celles de France, à travers l'armée impériale et hollandaise, et l'an 1674, après avoir suivi Louis XIV à la conquête de la Franche-Comté, il alla rejoindre le prince de Condé à la bataille de Seneff, et l'assista dans sa dernière victoire. Le roi, qui l'avait nommé capitaine de ses gardes en 1673, lui donna le bâton de maréchal de France dans la promotion de 1675. Le maréchal de Luxembourg, en 1676, succéda, sans beaucoup de gloire, à Turenne, dans le commandement de l'armée du Rhin, se trouva en 1677 à la bataille de Cassel, sous les ordres de Monsieur, duc d'Orléans, et en 1678, attaqué à Saint-Denis, près de Mons, par le prince d'Orange, malgré la paix déjà signée à Nimègue, il lui fit essuyer un sanglant échec. Louis XIV donna au maréchal de Luxembourg le gouvernement de la Champagne en 1687, et le nomma chevalier de ses ordres en 1688. Pendant la longue guerre que la France eut à soutenir contre l'Europe liguée à Augsbourg, ce fut le maréchal de Luxembourg qui maintint la victoire sous les drapeaux de Louis XIV. Il remporta successivement les quatre grandes batailles de Fleurus (1690),

de Leuze (1691), de Steinkerque (1692) et de Nerwinde (1693). Réduit à la défensive par l'infériorité de ses forces durant la campagne de 1694 en Flandre, Luxembourg se contenta de surveiller et d'arrêter tous les mouvements de Guillaume III, et, de retour à Versailles à l'entrée de l'hiver, il y mourut à l'âge de soixante-sept ans.

ROCHEFORT (HENRI-LOUIS D'ALOIGNY,

MARQUIS DE) ET DU BLANC, BARON DE CORS, ETC.

SECOND FILS DE LOUIS D'ALOIGNY, MARQUIS DE ROCHEFORT,
ET DE MARIE HABERT;

MARÉCHAL DE FRANCE LE 30 JUILLET 1675.

(N° 1539.) Écusson.

Né..... — Marié, à Paris, le 30 avril 1662, à Madeleine de Laval, fille unique de Gilles de Laval-Bois-Dauphin, marquis de Laval et de Sablé, maréchal des camps et armées du roi, et de Madeleine Séguier. — Mort le 22 mai 1676.

Il fit ses premières armes avec le titre de capitaine de la compagnie de gendarmes du prince de Condé et se trouva sous ses ordres aux batailles de Rocroy (1643), de Fribourg (1644) et de Nordlingen (1645). Il fit la campagne de Catalogne en 1647 et celle de Flandre en 1648. Après la paix des Pyrénées, il suivit en Hongrie le comte de Coligny, et, à son retour, il fut successivement pourvu des charges de capitaine-lieutenant de la

compagnie des gendarmes de monseigneur le dauphin en 1665, de brigadier de cavalerie en 1667 et de maréchal de camp en 1668. Il servit la même année à l'armée de Flandre sous le vicomte de Turenne, et en 1669 sur les frontières de Lorraine, où commandait le maréchal de Créquy. Le roi le fit en 1669 capitaine de ses gardes, puis lieutenant général de ses armées en 1672, et l'emmena à sa suite en Hollande, au passage du Rhin et à la prise d'Utrecht. Le marquis de Rochefort se trouva en 1674 à la bataille de Seneff, fut nommé en 1675 gouverneur de la Lorraine et du Barrois, entreprit la même année les siéges d'Huy et de Limbourg, et le 30 juillet fut élevé à la dignité de maréchal de France. Il reçut, au commencement de 1676, le commandement d'un corps d'armée sur la Meuse et sur la Moselle, et mourut à Nancy peu de temps après.

LORGES (GUY-ALDONCE DE DURFORT,

DUC DE),

TROISIÈME FILS DE GUY-ALDONCE DE DURFORT, MARQUIS DE DURAS, COMTE DE ROZAN, ETC. ET D'ÉLISABETH DE LA TOUR;

MARÉCHAL DE FRANCE LE 21 FÉVRIER 1676.

(N° 1540.) En pied, par BLONDEL, d'après un portrait gravé.

Né à Duras, le 22 août 1630.—Marié, par contrat du 19 mars 1676, à Geneviève de Frémont, fille de Nicolas Frémont, seigneur d'Auneuil, etc. grand audien-

cier de France, et de Geneviève Damon. — Mort le 22 octobre 1702.

Capitaine de cavalerie en 1644, il servit en Allemagne jusqu'en 1649. Maréchal de camp en 1665, il fit en cette qualité la guerre de Flandre, sous le maréchal d'Aumont en 1667, et sous son oncle le vicomte de Turenne en 1668. Lieutenant général des armées du roi en 1672, il suivit Louis XIV dans la conquête de la Hollande, combattit l'année suivante en Flandre sous Monsieur, frère du roi, et dans les années 1674 et 1675 prit part aux glorieuses campagnes de Turenne sur le Rhin. A la mort de ce grand homme, il assura la retraite de l'armée qu'il avait commandée devant Montecuculli. Maréchal de France en 1676, il reçut la même année le titre de capitaine des gardes du corps du roi, et servit en Flandre sous les ordres de Louis XIV jusqu'en 1678. Envoyé en 1685 comme ambassadeur extraordinaire auprès de Jacques II, roi d'Angleterre, il fut nommé chevalier des ordres du roi en 1688. Gouverneur de Guyenne pendant la minorité du comte de Toulouse en 1689, il fut appelé cette même année à prendre le commandement des troupes rassemblées entre la Meuse et l'Alsace. Il commanda en 1690 l'armée d'Allemagne, sous les ordres du grand dauphin, et conserva ce poste jusqu'en 1695. Le roi avait érigé sa terre de Quintin en duché l'an 1691. Le maréchal de Lorges mourut à Paris dans sa soixante et douzième année.

ESTRÉES (JEAN D'ESTRÉES, COMTE D'),

DE NANTEUIL ET DE TOURPES,

SECOND FILS DE FRANÇOIS-ANNIBAL D'ESTRÉES, PREMIER DU NOM, DUC D'ESTRÉES, MARÉCHAL DE FRANCE, ET DE MARIE DE BÉTHUNE, SA PREMIÈRE FEMME;

MARÉCHAL DE FRANCE LE 24 MARS 1681.

(N° 1541.) Écusson.

Né en 1628. — Marié, en 1658, à Marie-Marguerite Morin, fille aînée de Jacques Morin, seigneur de Châteauneuf, secrétaire du roi, et d'Anne Yvelin. — Mort le 19 mars 1707.

Il commanda, à l'âge de seize ans, un régiment d'infanterie au siége de Gravelines en 1644, fut mestre de camp au régiment de Navarre en 1649, maréchal de camp dans la même année, et combattit en 1654 à l'attaque des lignes espagnoles devant Arras. Lieutenant général des armées du roi en 1655, il était au siége de Valenciennes en 1656 et y fut fait prisonnier. Lorsque éclata la guerre de 1667 contre l'Espagne, Louis XIV, voulant relever de sa décadence la marine française, tombée depuis le cardinal de Richelieu, associa le comte d'Estrées à cette pensée et le nomma lieutenant général de ses armées navales. Après une campagne aux Antilles en 1668, il reçut en 1669 le titre de vice-amiral, et l'année suivante alla nettoyer la Méditerranée des pirates des régences barbaresques. Pendant que Louis XIV en-

vahissait la Hollande en 1672, il unit sa flotte à celle d'Angleterre et força les Hollandais à rentrer dans leurs ports. Il continua dans les deux années suivantes à protéger contre l'ennemi le littoral de l'Océan, et de 1675 à 1677 alla en Amérique reprendre Cayenne sur les Hollandais, leur enleva le fort de Tabago et ensuite l'île de Gorée. Louis XIV, pour reconnaître ses services, l'honora du bâton de maréchal de France en 1681, le fit vice-roi d'Amérique en 1686 et chevalier de ses ordres en 1688. Le maréchal d'Estrées commanda en 1691 l'armée navale qui assiégea Barcelone. Il mourut à Paris, à l'âge d'environ soixante et dix-neuf ans.

CHOISEUL (CLAUDE DE),

COMTE DE CHOISEUL, MARQUIS DE FRANCIÈRES, SEIGNEUR D'IROUER, ETC.

FILS AÎNÉ DE LOUIS DE CHOISEUL, MARQUIS DE FRANCIÈRES, BARON DE MEUVY ET DE VONCOURT, ET DE CATHERINE DE NICEY;

MARÉCHAL DE FRANCE LE 27 MARS 1693.

(N° 1542.) En buste, par M^{me} Haudebourt, d'après un portrait de famille.

Né le 1^{er} janvier 1632. — Marié, par contrat du 5 mai 1658, à Catherine-Alphonsine de Renty, baron de Lendelles, et d'Élisabeth de Balzac. — Mort le 15 mars 1711.

Il servit comme volontaire en 1649 et reçut de son père en 1651 le commandement d'une compagnie au régiment de Condé. Mestre de camp d'un régiment de

cavalerie en 1653, il se distingua à l'attaque des lignes d'Arras en 1654, au siége de Cambrai en 1657, et couvrit les places de Landrecies et du Quesnoy en 1658, pendant que Turenne s'emparait de Dunkerque. Il suivit le comte de Coligny dans son expédition de Hongrie en 1664. Brigadier de cavalerie en 1667, il était la même année aux siéges de Tournay, de Douai et de Lille; fut nommé maréchal de camp en 1669, et la même année accompagna le duc de Beaufort dans son expédition de Candie. Il était en 1672 au siége de Wesel et au passage du Rhin, continua de servir en Hollande l'année suivante, se trouva en 1674 à la bataille de Seneff, et fut promu en 1676 au grade de lieutenant général des armées du roi. Il servit en cette qualité à l'armée d'Allemagne sous le maréchal de Luxembourg, se distingua en 1677, sous le maréchal de Créquy, à la bataille de Kokersberg, et continua de se signaler sur le même théâtre jusqu'à la conclusion du traité de Nimègue en 1678. Il accepta en 1684, avec l'autorisation du roi, le titre de général des troupes de l'électeur de Cologne. Chevalier des ordres du roi à la promotion de 1688, il commanda alternativement, pendant la guerre de 1689 à 1697, sur les bords du Rhin et sur les côtes de Normandie. Louis XIV l'éleva en 1693 à la dignité de maréchal de France. Il mourut à Paris, à l'âge de soixante et dix-neuf ans.

JOYEUSE (JEAN-ARMAND DE JOYEUSE-GRANDPRÉ, MARQUIS DE),

BARON DE SAINT-JEAN-SUR-TOURBE ET DE VERPEIL,

TROISIÈME FILS D'ANTOINE-FRANÇOIS DE JOYEUSE,
COMTE DE GRANDPRÉ, ET DE MARGUERITE DE JOYEUSE-GRANDPRÉ;

MARÉCHAL DE FRANCE LE 27 MARS 1693.

(N° 1543.) Écusson.

Né vers 1631. — Marié, par contrat du 4 juin 1658, à Marguerite de Joyeuse, fille de Michel de Joyeuse, seigneur de Verpeil, et de Marie du Trumelet. — Mort le 1ᵉʳ juillet 1710.

Capitaine au régiment de Grandpré en 1648, il fit la campagne de Flandre de 1649 sous le comte d'Harcourt et se trouva en qualité de mestre de camp à la bataille de Rethel en 1650. Il continua de faire la guerre en Flandre jusqu'en 1659, où fut conclue la paix des Pyrénées. Brigadier de cavalerie en 1667, il servit au siége de Lille, et l'année suivante dans la campagne de Franche-Comté. Il fit partie de l'armée qui envahit la Hollande en 1672, fut envoyé en Roussillon comme maréchal de camp en 1674, fut appelé en 1676 à l'armée d'Allemagne et en 1677 à celle de Flandre, avec le titre de lieutenant général des armées du roi. Il commanda en 1684 le siége de Luxembourg sous le maréchal de Créquy. Lorsque la guerre éclata en 1688, le marquis de Joyeuse accompagna monseigneur le dauphin aux

siéges de Philipsbourg, de Manheim et de Frankenthal, servit en Allemagne en 1690, au siége de Mons en 1691, et fut nommé cette année chevalier des ordres du roi. Louis XIV l'éleva en 1693 à la dignité de maréchal de France. Le maréchal de Joyeuse commanda cette même année l'aile droite à la bataille de Nerwinde, fut employé sur les bords du Rhin en 1694 et 1695, et succéda au maréchal de Choiseul sur les côtes de Normandie en 1696 et 1697. Il mourut à Paris, à l'âge d'environ soixante et dix-neuf ans.

VILLEROY (FRANÇOIS DE NEUFVILLE,

DUC DE), MARQUIS D'ALINCOURT, ETC.

SECOND FILS DE NICOLAS DE NEUFVILLE, CINQUIÈME DU NOM, DUC DE VILLEROY, MARÉCHAL DE FRANCE, ET DE MADELEINE DE CRÉQUY;

MARÉCHAL DE FRANCE LE 27 MARS 1693.

(N° 1544.) En pied, par CAMINADE, d'après un portrait gravé.

Né le 7 avril 1644. — Marié, le 28 mars 1662, à Marie-Marguerite de Cossé, fille héritière de Louis de Cossé, duc de Brissac, et de Catherine de Gondi, dame de Beaupreau. — Mort le 18 juillet 1730.

Le duc de Villeroy, colonel du régiment d'infanterie de Lyonnais, accompagna le comte de Coligny dans son expédition de Hongrie en 1664; il fit la campagne de Flandre en 1667 et celle de Franche-Comté en 1668, et se distingua au siége de Dole. Brigadier d'infanterie

en 1672, il fit la guerre en Allemagne cette année et la suivante, se trouva en 1674 à la bataille de Seneff avec le grade de maréchal de camp, et servit en Flandre jusqu'à la paix de Nimègue en 1678. Le roi, qui l'avait nommé lieutenant général de ses armées en 1677, lui donna le collier de ses ordres en 1688. Il fit les campagnes d'Allemagne sous le maréchal de Duras et le grand dauphin en 1689 et 1690, passa en 1691 à l'armée de Flandre sous les ordres du maréchal de Luxembourg, et prit part en 1692 à la bataille de Steinkerque. La faveur de Louis XIV l'éleva en 1693 à la dignité de maréchal de France, et, à la mort du maréchal de Luxembourg en 1695, Villeroy le remplaça dans la charge de capitaine des gardes du corps du roi, aussi bien que dans le commandement de l'armée de Flandre, qu'il garda jusqu'à la paix de Ryswick en 1697. Lorsque, quatre ans après, le testament du roi d'Espagne Charles II, accepté par Louis XIV, eut renouvelé la coalition de l'empire, de l'Angleterre et des États-Généraux de Hollande contre la France, le maréchal de Villeroy fut envoyé d'abord en Allemagne, puis en Italie, où il ne rencontra que des revers, et fut fait prisonnier dans Crémone en 1702. L'année suivante il partagea avec le maréchal de Boufflers le commandement de l'armée de Flandre, passa sur les bords du Rhin en 1704, protégea en 1705 les Pays-Bas contre le duc de Marlborough par une ligne défensive qui s'étendait de la Meuse à l'Escaut, et perdit en 1706 la funeste bataille de Ramillies. Ministre d'état et chef du conseil

royal des finances en 1714, il fut institué, par le testament de Louis XIV, gouverneur du roi son arrière-petit-fils, en 1715. Le maréchal de Villeroy mourut à Paris, à l'âge de quatre-vingt-six ans.

BOUFFLERS (LOUIS-FRANÇOIS DE),

DUC DE BOUFFLERS, VICOMTE DE PONCHES, ETC.

SECOND FILS DE FRANÇOIS DE BOUFFLERS, TROISIÈME DU NOM, COMTE DE BOUFFLERS ET DE CAGNY, ET D'ÉLISABETH-ANGÉLIQUE DE GUÉNEGAUD;

MARÉCHAL DE FRANCE LE 27 MARS 1693.

(N° 1545.) En pied, par AUGUSTE COUDER, d'après un portrait gravé.

Né le 10 janvier 1644. — Marié, le 16 décembre 1693, à Catherine-Charlotte de Gramont, fille d'Antoine de Gramont, duc de Gramont, et de Marie-Charlotte de Castelnau. — Mort le 22 août 1711.

Il entra en qualité de cadet au régiment des gardes à l'âge de dix-huit ans, fut au siége de Marsal en 1663 et à l'expédition de Gigelli en 1664, et fit comme sous-lieutenant au même régiment la campagne de Flandre de 1667, comme aide-major celle de 1668. Mestre de camp du régiment royal-dragons en 1669, il suivit en 1670 le maréchal de Créquy à la conquête de la Lorraine, servit en 1672 sous le maréchal de Turenne en Hollande, accompagna ce grand capitaine dans ses campagnes sur les bords du Rhin, et après sa mort, en 1675,

il se distingua dans la retraite que l'armée française fut contrainte de faire devant Montecuculli. Il continua de se signaler sur le même théâtre jusqu'en 1678, où fut conclue la paix de Nimègue. Il y gagna successivement les grades de brigadier de dragons (1675), maréchal de camp (1677) et colonel général des dragons (1678). Lieutenant général des armées du roi en 1681, pendant ces années de paix où la politique envahissante de Louis XIV ne cessa pas plus de conquérir que pendant la guerre, il fut employé tour à tour à la réduction de plusieurs des places de Flandre (1683) et au siége de Luxembourg (1684). Au début de la guerre contre la ligue d'Augsbourg en 1688, le roi l'envoya en Allemagne, où il s'empara rapidement de Kaiserslautern, de Worms, d'Oppenheim et de Mayence. Ces succès lui valurent le collier des ordres du roi le 31 décembre de cette année. Il garda le même commandement dans les deux années suivantes, servit en 1691 au siége de Mons, où il fut blessé, investit Namur en 1692, contribua au succès de la bataille de Steinkerque, et reprit Furnes, occupé par les ennemis. Nommé cette même année colonel des gardes françaises, il reçut en 1693 le bâton de maréchal de France et deux ans après le brevet de duc. Il défendit glorieusement Namur en 1693, et fit en 1696 une belle campagne sur la Meuse pour couvrir les places de Dinant et de Charleroi. A la mort du roi d'Espagne Charles II, en 1701, Louis XIV le chargea de se saisir des places des Pays-Bas espagnols occupées par les garnisons hollandaises. L'année sui-

vante il le plaça sous les ordres du duc de Bourgogne, et en 1703 lui donna le commandement de l'armée de Flandre, conjointement avec le maréchal de Villeroy. Vainqueur des Hollandais au combat d'Eckeren, le maréchal de Boufflers reçut de Philippe V l'ordre de la Toison d'or, et de Louis XIV, en 1704, la charge de capitaine des gardes du corps. Lille étant menacée en 1708 par les armées alliées, Boufflers, vieux et infirme, alla se jeter dans cette ville, capitale de son gouvernement de Flandre, et y soutint un siége de quatre mois, durant lequel son héroïque résistance fut admirée de l'Europe entière. Louis XIV le récompensa par la dignité de pair de France. Le maréchal de Boufflers acheva sa carrière militaire à la bataille de Malplaquet en 1709; il s'était volontairement offert pour aller servir sous Villars, nommé maréchal plusieurs années après lui, et ce fut son énergique constance qui contribua surtout à faire payer si cher aux ennemis le succès de cette sanglante journée. Il mourut à Fontainebleau dans la soixante-septième année de son âge.

TOURVILLE (ANNE-HILARION DE COSTENTIN,

COMTE DE),

TROISIÈME FILS DE CÉSAR DE COSTENTIN, COMTE DE FISMES
ET DE TOURVILLE, ET DE LUCIE DE LAROCHEFOUCAULD;

MARÉCHAL DE FRANCE LE 27 MARS 1693.

(N° 1546.) En pied, par Eugène Delacroix, d'après
un portrait du temps

Né à Tourville, en 1642.—Marié, le 15 janvier 1690, à Louise-Françoise Laugeois, veuve de Jacques Darot, marquis de la Popelinière, et fille de Jacques Laugeois, seigneur d'Imbercourt, secrétaire du roi, et de Françoise Gosseau.—Mort le 28 mars 1701.

Chevalier de Malte dès sa première jeunesse, il se distingua par d'heureuses courses contre les navires des régences barbaresques et fixa ainsi sur lui l'attention du roi, qui lui donna le commandement d'un de ses vaisseaux en 1667. Il servit avec honneur dans la suite d'heureux combats livrés sur les côtes de Sicile, par Duquesne et le maréchal de Vivonne, aux flottes espagnole et hollandaise, et reçut en 1677 le titre de chef d'escadre. Lieutenant général des armées navales du roi en 1682, il accompagna Duquesne au bombardement d'Alger, et deux ans après à celui de Gênes. Nommé vice-amiral du Levant au mois d'octobre 1689, avec permission d'arborer le pavillon amiral, il rencontra le 10 juillet 1690, près du cap de Beveziers, sur les côtes

de Normandie, les escadres réunies d'Angleterre et de Hollande, et eut la gloire de les vaincre. Louis XIV récompensa ses brillants services en l'associant à la promotion de maréchaux de France faite en 1693. Tourville eut le commandement de la flotte qui livra le combat de Lagos en 1693 et qui assiégea par mer la ville de Palamos en 1694. Il mourut à Paris, à l'âge d'environ cinquante-neuf ans.

NOAILLES (ANNE-JULES DE),

DUC DE NOAILLES, MARQUIS DE MONTCLAR, ETC.

FILS AÎNÉ D'ANNE DE NOAILLES, DUC DE NOAILLES,
ET DE LOUISE BOYER, DAME D'ATOUR DE LA REINE ANNE D'AUTRICHE;

MARÉCHAL DE FRANCE LE 27 MARS 1693.

(N° 1547.) En pied, par Monvoisin, d'après un portrait de famille.

Né le 4 février 1650. — Marié, le 13 août 1671, à Marie-Françoise de Bournonville, fille unique d'Ambroise, duc de Bournonville, et de Lucrèce-Françoise de la Vieuville. — Mort le 2 octobre 1708.

Il n'était âgé que de treize ans et portait le nom de comte d'Ayen lorsqu'il accompagna Louis XIV au siége de Marsal en 1663. Brigadier des gardes du corps du roi en 1665, il fit les campagnes de Flandre de 1667 et 1668, et celle de Lorraine en 1670. Lorsque le roi marcha en 1672 à la conquête de la Hollande, il prit le comte d'Ayen comme aide de camp auprès de sa per-

sonne, et l'emmena au siége de Maëstricht en 1673 et
à la conquête de la Franche-Comté en 1674. Nommé
cette année brigadier de cavalerie, il fut élevé en 1677
au grade de maréchal de camp, et se trouva en cette
qualité aux siéges de Valenciennes et de Cambrai. De-
venu par la mort de son père, en 1678, duc de Noailles
et pair de France, il reçut le gouvernement du Rous-
sillon, le commandement général du Languedoc en
1681, et en 1682 le brevet de lieutenant général des
armées du roi. De 1686 à 1688 il commanda toutes les
troupes de la maison du roi réunies au camp d'Achères,
près de Saint-Germain-en-Laye. Nommé chevalier des
ordres du roi à la promotion du 31 décembre 1688, il
fut envoyé l'année suivante dans le Roussillon et com-
manda jusqu'en 1695 l'armée rassemblée sur cette fron-
tière. Après trois années d'une vigoureuse défensive, il
porta la guerre en Catalogne dans l'année 1693 et mé-
rita par ses succès le bâton de maréchal de France.
Maître des places de Palamos, de Gironne, d'Ostalrich
et vainqueur au combat du Ter (1694), il fut créé vice-
roi de Catalogne, puis forcé l'année suivante par la ma-
ladie de renoncer à poursuivre ses avantages. Louis XIV
le chargea en 1700, avec le duc de Beauvilliers, d'ac-
compagner son petit-fils Philippe V jusqu'à la frontière
espagnole. Le maréchal de Noailles mourut à Versailles,
dans la cinquante-huitième année de son âge.

CATINAT (NICOLAS DE),

SEIGNEUR DE SAINT-GRATIEN,

CINQUIÈME FILS DE PIERRE CATINAT, SEIGNEUR DE LA FAUCONNERIE,
ET DE FRANÇOISE POISSE, DAME DE SAINT-GRATIEN;

MARÉCHAL DE FRANCE LE 27 MARS 1693.

(N° 1548.) En pied, par JOLLIVET, d'après un portrait de famille.

Né le 1ᵉʳ septembre 1637. — Mort le 23 février 1712, sans alliance.

Catinat commença à se distinguer dans la campagne de Flandre de 1667. Sa belle conduite au siége de Lille lui valut une lieutenance, puis une compagnie au régiment des gardes. Il continua à se faire remarquer dans la guerre de Hollande et particulièrement au siége de Maëstricht en 1673, à la prise de Besançon, à la bataille de Seneff en 1674. Major général de l'infanterie à l'armée de Flandre en 1676 et brigadier en 1677, il servit aux siéges de Valenciennes, de Cambrai et de Saint-Omer, puis à ceux de Gand et d'Ypres, et eut en 1678 le commandement de Dunkerque. Gouverneur de Longwy en 1679, de Condé et de Tournay en 1680, il alla en 1681 prendre possession de la ville de Casal, cédée au roi par le duc de Mantoue, et obtint cette année le grade de maréchal de camp. Il reçut en 1686 la mission de réduire les protestants des hautes vallées du Dauphiné et de la Savoie, et fut nommé l'année suivante gouverneur de la ville et

de la province de Luxembourg. Lieutenant général des armées du roi en 1688, il fut attaché à l'armée du dauphin qui prit Philipsbourg à la fin de cette année, et fut envoyé en 1690 en Italie, pour tenir tête au duc de Savoie. Il gagna sur ce prince, le 18 août, la bataille de Staffarde, suivie de la prise de Suse, s'empara en 1691 de Villefranche et de Nice, de Carmagnole et Montmélian en 1692, et, élevé à la dignité de maréchal de France le 27 mars 1693, il battit encore le duc de Savoie, le 4 octobre, dans les plaines de la Marsaille. Il continua de commander en Piémont jusqu'en 1696, où il fut chargé, en même temps que le comte de Tessé, de négocier avec le duc de Savoie et les Espagnols la neutralité des provinces italiennes. Le maréchal de Catinat fut appelé en Flandre et y prit la ville d'Ath en 1697. Pendant les deux premières années de la guerre de la succession d'Espagne, il commanda d'abord dans le Milanais (1701), puis en Allemagne (1702); mais les intrigues de la cour l'éloignèrent des armées, où il eût été si nécessaire, et le reléguèrent dans sa retraite de Saint-Gratien, où il mourut dans la soixante et quinzième année de son âge. Il avait été nommé chevalier des ordres du roi en 1705.

VILLARS (LOUIS-CLAUDE-HECTOR DE),

DUC DE VILLARS, PRINCE DE MARTIGUES, ETC.

FILS AÎNÉ DE PIERRE DE VILLARS, MARQUIS DE VILLARS,
BARON DE MASCLAS, ET DE MARIE GIGAULT DE BELLEFONDS;

MARÉCHAL DE FRANCE LE 20 OCTOBRE 1702.

(N° 1549.) En pied, par Pierre Franque, d'après un émail de Petitot.

Né en 1652.—Marié, le 1^{er} février 1702, à Jeanne-Angélique Rocque de Varengeville, fille de Pierre Rocque, seigneur de Varengeville, et de Charlotte Courtin. — Mort le 17 juin 1734.

Il fut d'abord page de la grande écurie (1670), puis entra aux mousquetaires (1671) et fut attaché comme aide de camp en 1672 à son cousin le maréchal de Bellefonds. Il se trouva aux siéges d'Orsoy, de Zutphen et de plusieurs autres des places de Hollande conquises dans cette année. Il était en 1673 à la prise de Maëstricht et y gagna la cornette des chevau-légers de Bourgogne. Il fut blessé en 1674 à la sanglante bataille de Seneff. Nommé colonel de cavalerie et mestre de camp, il servit en Flandre jusqu'en 1677, où il fut blessé à la bataille de Cassel, et fit l'année suivante la belle campagne du maréchal de Créquy sur le Rhin. Il se retrouva sous ses ordres au siége de Luxembourg en 1684. Brigadier de cavalerie en 1688, il prit part, en qualité de maréchal de camp, aux opérations militaires dont les Pays-Bas

furent le théâtre en 1690 et 1691, fut au combat de Leuze, sous le maréchal de Luxembourg, en 1692, et reçut au mois de mars 1693 le brevet de lieutenant général des armées du roi. De 1693 à 1695 il fut attaché à l'armée d'Allemagne sous le maréchal de Lorges, passa à celle d'Italie et combattit au siége de Valenza, sur le Pô, en 1696; rappelé l'année suivante sur les bords du Rhin, il y eut le commandement général de la cavalerie. Après la paix de Ryswick, Louis XIV l'envoya à Vienne, en ambassade auprès de l'empereur, jusqu'en 1701, où commença la guerre de la succession d'Espagne. Villars fut joint à l'électeur de Bavière pour tenir tête au prince de Bade et aux impériaux, et remporta sur eux un avantage signalé le 14 octobre à Friedlingen. Ce glorieux fait d'armes lui valut le bâton de maréchal de France. Il poursuivit l'année suivante le cours de ses succès sur le même théâtre, prit Kehl et vainquit encore une fois les impériaux à Höchstett. Il échangea en 1704 ce commandement contre celui de l'armée chargée de pacifier les troubles du Languedoc. Louis XIV lui conféra en 1705 le titre de duc et le collier de ses ordres, et l'envoya la même année sur la Moselle pour faire face à Marlborough et au prince de Bade. Il fit encore deux brillantes campagnes sur le Rhin en 1706 et 1707, et la prise des lignes de Stolhoffen consola la France des désastres de Blenheim et de Ramillies. Il alla en 1708 s'opposer à l'invasion du Dauphiné, et, appelé dans la malheureuse année de 1709 à la tête de l'armée de Flandre, il livra, sans succès

mais non sans gloire, la sanglante bataille de Malplaquet. Villars continua de commander en Flandre jusqu'en 1712, où il sauva la France à la célèbre journée de Denain. Le traité d'Utrecht ayant mis la France en paix avec l'Angleterre et la Hollande, et ne lui ayant plus laissé d'ennemi que l'empire, Villars remporta en 1713, à la frontière d'Allemagne, une suite d'éclatants avantages sur le prince Eugène, prit Landau, emporta les lignes d'Ettlingen, s'empara de Fribourg et de sa citadelle, et amena ainsi l'heureuse conclusion de la paix de Rastadt, dont il fut le négociateur (1714). Louis XIV l'avait créé pair de France (1709) et gouverneur de Provence (1712); Philippe V le décora de l'ordre de la Toison d'or (1714), et après la mort de Louis XIV il fut successivement nommé président du conseil de la guerre (1715) et l'un des membres du conseil de régence (1718). Il représenta le connétable au sacre de Louis XV en 1722, fut fait grand d'Espagne et ministre d'état en 1723, reçut, le premier après Turenne, le titre de maréchal général des camps et armées du roi, et, plus qu'octogénaire, alla commander une armée en Italie dans la guerre allumée pour la succession de Pologne en 1733. Il mourut à Turin, à l'âge d'environ quatre-vingt-deux ans.

CHAMILLY (NOËL BOUTON, MARQUIS DE),

SEIGNEUR DE SAINT-LEGER ET DE DENEVY,

SIXIÈME FILS DE NICOLAS BOUTON, COMTE DE CHAMILLY,
BARON DE MONTAGU ET DE NANTON, ET DE MARIE DE CIREY;

MARÉCHAL DE FRANCE LE 14 JANVIER 1703.

(N° 1550.) En pied, par HEIM, d'après un portrait gravé.

Né le 6 avril 1636. — Marié, par contrat du 6 mars 1670, à Elisabeth du Bouchet, fille unique de Jean-Jacques du Bouchet, seigneur de Villeflix, etc. et de Madeleine d'Elbène. — Mort le 8 janvier 1715.

Il fit ses premières armes comme volontaire au siége de Valenciennes en 1656, et y fut fait prisonnier. Capitaine au régiment de cavalerie du cardinal Mazarin en 1658, il servit en Flandre, sous le maréchal de Turenne, jusqu'à la paix des Pyrénées, et l'an 1663 suivit le maréchal de Schomberg en Portugal jusqu'en 1667. Il fut un des gentilshommes enrôlés par le duc de la Feuillade pour son expédition de Candie en 1669, et se distingua au siége de cette place. Promu au grade de colonel, il fit en cette qualité la campagne de Hollande de 1672, se trouva à la prise des villes de Burick, Wesel, Deventer, Zwoll et Nuys, obtint en 1673, avec le titre de brigadier d'infanterie, le gouvernement de Grave, et soutint l'année suivante dans cette place un siége de quatre mois contre le prince d'Orange, aux applaudis-

sements du roi et de toute la France. Nommé maréchal de camp, il continua de servir en Flandre jusqu'à la paix de Nimègue en 1678; il reçut alors le brevet de lieutenant général des armées du roi, et, après la réunion de Strasbourg à la France en 1681, il eut le gouvernement de cette importante cité. Le marquis de Chamilly, pendant la guerre que Louis XIV soutint contre la ligue d'Augsbourg, servit avec distinction en Allemagne de 1691 à 1697. Le roi lui confia en 1701 et 1702 le commandement des provinces de Poitou, Aunis et Saintonge, récompensa ses longs et honorables services en le nommant maréchal de France à la promotion du 14 janvier 1703, et lui donna en 1705 le collier de ses ordres. Le maréchal de Chamilly mourut à Paris, à l'âge de soixante et dix-neuf ans.

ESTRÉES (VICTOR-MARIE D'),

DUC D'ESTRÉES, COMTE DE COEUVRES, ETC.

FILS AÎNÉ DE JEAN D'ESTRÉES, COMTE D'ESTRÉES, MARÉCHAL DE FRANCE, ET DE MARIE-MARGUERITE MORIN DE CHÂTEAUNEUF;

MARÉCHAL DE FRANCE LE 14 JANVIER 1703.

(N° 1551.) En pied, par DECAISNE, d'après un portrait du temps.

Né le 30 novembre 1660. — Marié, par contrat du 10 janvier 1698, à Lucie-Félicité de Noailles, fille d'Anne-Jules de Noailles, duc de Noailles, maréchal de France, et de Marie-Françoise de Bournonville. — Mort le 27 décembre 1737.

Il porta jusqu'à la mort de son père le titre de comte de Cœuvres, et fit ses premières armes en Allemagne comme enseigne de la colonelle du régiment de Picardie en 1678. Nommé la même année capitaine de vaisseau, il alla servir en Amérique en 1680, et dans la Méditerranée en 1681 et 1682, contre les corsaires d'Alger. Vice-amiral de France en survivance de son père en 1684, il était en 1685 au bombardement de Tripoli et à celui d'Alger en 1688. Il passa de là à l'armée d'Allemagne sous les ordres du grand dauphin et fut blessé au siége de Philipsbourg. Il retourna au service de mer en 1689, comme lieutenant général des armées navales, et prit part en 1690 à la bataille de Beveziers, gagnée par Tourville sur les escadres d'Angleterre et de Hollande. Il commanda en 1691 une flotte avec laquelle il s'empara de Nice, d'Oneille et de Villefranche, assiégea par mer en 1693 la ville de Roses, en Catalogne, défendit en 1695 et 1696 les côtes de Provence, et seconda en 1697, avec son escadre, la prise de Barcelone par le duc de Vendôme. Les services qu'il rendit à Naples au roi Philippe V lui valurent en 1701 le titre de lieutenant général des mers d'Espagne, et deux ans après les honneurs de la grandesse. Maréchal de France à la promotion de 1703, il servit l'année suivante sous le comte de Toulouse à la bataille navale de Malaga, et fut nommé en 1705 chevalier des ordres du roi. Il prit en 1707, à la mort de son père, le nom de maréchal d'Estrées, fut reçu en 1715 un des quarante de l'Académie française, à la place du cardinal d'Estrées, son

oncle, prit place en cette même année au conseil de régence, après la mort de Louis XIV, et eut la présidence du conseil de la marine. Duc et pair par héritage en 1723, il obtint en 1733 le titre de ministre d'état et mourut à Paris, à l'âge de soixante et dix-sept ans.

CHATEAU-REGNAUD (FRANÇOIS-LOUIS ROUSSELET, MARQUIS DE),

QUATRIÈME FILS DE FRANÇOIS ROUSSELET, DEUXIÈME DU NOM, MARQUIS DE CHÂTEAU-REGNAUD, ET DE LOUISE DE COMPANS;

MARÉCHAL DE FRANCE LE 14 JANVIER 1703.

(N° 1552.) En buste, tableau du temps.

Né le 22 septembre 1637. — Marié, le 30 juillet 1684, à Marie-Anne-Renée de la Porte, fille unique et héritière de René de la Porte, seigneur d'Artois, etc. et d'Anne-Marie du Han. — Mort le 15 novembre 1716.

Il commença par servir dans les armées de terre et fit les campagnes de Flandre de 1658 et 1659. Ayant ensuite accompagné le duc de Beaufort dans son expédition de Gigelli en 1664, il fut au retour nommé capitaine de vaisseau. Chef d'escadre en 1673, il combattit avec avantage une escadre hollandaise, et l'an 1678 empêcha l'amiral Evertzen d'aller porter secours à la flotte espagnole sur les côtes de Sicile. Le marquis de Château-Regnaud prit part au bombardement d'Alger en 1688, et reçut la même année le brevet de lieutenant

général des armées navales. Il remporta en 1689 un avantage signalé sur la flotte de Guillaume III dans la baie de Bantry, en Irlande, et commanda l'avant-garde à la bataille de Beveziers en 1690. Il obtint la grand' croix de Saint-Louis lors de la création de cet ordre en 1693. Lors de la guerre de la succession d'Espagne en 1701, Philippe V lui conféra le titre de *capitaine général de la mer Océane*, et Louis XIV celui de vice-amiral du Levant. Il se rendit cette année, avec vingt-huit vaisseaux, aux Indes occidentales, pour y protéger contre les attaques des Anglais les intérêts des deux couronnes; mais, à son retour en Europe, la jalousie et l'impéritie des Espagnols le contraignirent d'accepter près de Vigo, sur les côtes de Galice, une désastreuse bataille, qui ruina pour de longues années la marine française. Maréchal de France en 1703, lieutenant général et commandant en Bretagne dans l'année 1704 et les suivantes, il fut chevalier de l'ordre du Saint-Esprit en 1705, et mourut à Paris, à l'âge de soixante et dix-neuf ans.

VAUBAN (SÉBASTIEN LE PRESTRE,

SEIGNEUR DE), DE BASOCHES, DE PIERRE PERTUIS, ETC.

FILS D'URBAIN LE PRESTRE, SEIGNEUR DE VAUBAN, ET D'EDMÉE DE CARMIGNOLLES;

MARÉCHAL DE FRANCE LE 14 JANVIER 1703.

(N° 1553.) En pied, par LARIVIÈRE, d'après un portrait du temps.

Né le 1^{er} mai 1633. — Marié, le 25 mars 1660, à Jeanne d'Osnay, dame d'Espiry, fille de Claude d'Osnay, baron d'Espiry, et d'Urbaine de Roumiers. — Mort le 30 mars 1707.

Il fit ses premières armes, de 1651 à 1653, comme cadet au régiment de Condé, dans l'armée espagnole; mais il quitta bientôt le service étranger, entra comme lieutenant au régiment de Bourgogne et essaya son talent dans l'attaque des places aux siéges de Sainte-Menehould et de Stenay en 1654. Il contribua, en qualité d'ingénieur, à la prise des villes de Landrecies, Condé et Saint-Guilhain en 1655; se trouva, avec le grade de capitaine d'infanterie, au malheureux siége de Valenciennes en 1656, et dirigea ceux de Montmédy en 1657, Gravelines, Oudenarde et Ypres en 1658. Lieutenant-colonel du régiment de la Ferté en 1662, il fortifia Charleroi en 1667 et construisit en 1668 la citadelle de Lille, dont il eut le gouvernement. Il accompagna Louis XIV dans la plupart des siéges que ce prince

voulut commander lui-même pendant la guerre de 1672 à 1678, et y obtint les grades de brigadier (1674) et de maréchal de camp (1676); le roi y ajouta le titre beaucoup plus important de commissaire général des fortifications de France. C'est alors qu'il fut chargé de construire le fort de Dunkerque (1680), de fortifier Casal et Strasbourg, qui venaient d'être réunis à la France (1681), et de conduire les opérations du siége de Luxembourg en 1684. Nommé lieutenant général des armées du roi en 1688, il assiégea, sous les ordres du grand dauphin, Philipsbourg et Manheim en 1689, Mons, sous les ordres du roi, en 1691, la ville et les châteaux de Namur en 1692. Grand-croix de l'ordre militaire de Saint-Louis en 1693, il dirigea la même année les travaux qui amenèrent la prise de Charleroi, fut chargé en 1694 et 1695 de la défense des côtes de Bretagne, et acheva par la prise d'Ath la campagne de 1697. Élevé à la dignité de maréchal de France dans la promotion du 14 janvier 1703, il fut placé avec le maréchal de Tallard à l'armée d'Allemagne sous les ordres du duc de Bourgogne, reçut le collier de l'ordre du Saint-Esprit en 1705, et fut investi du commandement de Dunkerque et de toute la côte de Flandre après la bataille de Ramillies en 1706. On a calculé que Vauban avait fortifié plus de trois cents places et qu'il avait commandé cinquante-trois siéges. Il mourut à Paris, à l'âge de soixante et quatorze ans.

ROSEN (CONRAD DE),

COMTE DE ROSEN, DE BOLWEILLER ET D'ETWILLER,

TROISIÈME FILS DE FABIEN DE ROSEN, PREMIER DU NOM,
SEIGNEUR DE KLEIN-ROPP ET DE REISKUM, ET DE SOPHIE DE MENGDEN;

MARÉCHAL DE FRANCE LE 14 JANVIER 1703.

(N° 1554.) Écusson.

Né vers 1628. — Marié, le 3 février 1660, à Marie-Sophie de Rosen Gros-Ropp, fille aînée de Reinhold de Rosen, seigneur de Gros-Ropp, lieutenant général des armées du roi, et d'Anne-Marguerite d'Eppe. — Mort le 3 août 1715.

Né en Suède, il commença à servir en qualité de cadet dans le régiment des gardes de la reine Christine, mais il ne tarda pas à venir en France, où l'appelait un de ses parents, lieutenant général au service de Louis XIV. De 1654 à 1659 il fit la guerre en Flandre, sous les ordres du maréchal de la Ferté, se trouva aux siéges de Valenciennes (1656), de Montmédy (1657) et de Gravelines (1658), et reçut successivement les brevets de cornette, de lieutenant et de capitaine. Colonel de cavalerie, en 1671, il fit l'année suivante la campagne de Hollande sous les ordres du maréchal de Turenne, et se trouva en 1674, sous le prince de Condé, à la bataille de Seneff. Nommé brigadier en 1675, il prit part, depuis cette année jusqu'en 1677, aux siéges de Limbourg, de Condé, de Valenciennes et de Cambrai.

Il obtint en 1678 le grade de maréchal de camp, suivit en 1679 le maréchal de Créquy en Allemagne et fut l'un des officiers qui commandèrent les troupes envoyées en Savoie en 1681. Il abjura dans cette même année la religion réformée, et eut pendant les années 1686 et 1687 le commandement du Languedoc. Promu en 1688 au grade de lieutenant général des armées du roi, il suivit en 1689 Jacques II détrôné dans son expédition contre l'Irlande, et reçut en récompense de ses brillants faits d'armes le titre de maréchal de ce royaume. A son retour en France, il fut fait mestre de camp général de la cavalerie légère et accompagna le grand dauphin à l'armée d'Allemagne. Il fit les campagnes de Flandre des deux années suivantes et eut part en 1693 à la victoire de Nerwinde. Le comte de Rosen servit sur le même théâtre jusqu'à la paix de Ryswick en 1697, commanda en 1698 le camp formé à Coudun, près de Compiègne, pour l'instruction militaire du jeune duc de Bourgogne, et fut mis à la tête d'un corps de l'armée rassemblée en 1702 dans les Pays-Bas. Il fut un des maréchaux de France nommés en 1703, réunit en 1705 l'ordre du Saint-Esprit à celui de Saint-Louis, qu'il avait reçu en 1693, et se retira à son château de Bolweiller, en Alsace, où il mourut à l'âge d'environ quatre-vingt-sept ans.

HUXELLES (NICOLAS DU BLÉ, MARQUIS D'),

SEIGNEUR DE CORMATIN,

SECOND FILS DE LOUIS CHÂLONS DU BLÉ, MARQUIS D'HUXELLES, ETC. LIEUTENANT GÉNÉRAL DES ARMÉES DU ROI, ET DE MARIE DE BAILLEUL, SA SECONDE FEMME;

MARÉCHAL DE FRANCE LE 14 JANVIER 1703.

(N° 1555.) Écusson.

Né le 4 janvier 1652. — Mort le 10 avril 1730, sans alliance.

Destiné d'abord à l'état ecclésiastique, il devint, après la mort de son frère aîné en 1669, capitaine et gouverneur de la ville et citadelle de Châlons. Enseigne de la colonelle du régiment Dauphin-infanterie en 1671, il fit la campagne de 1672 en Hollande et fut nommé capitaine au même régiment. Il se trouva en 1673 au siége de Maëstricht, avec le titre d'exempt des gardes du roi, et, pourvu du grade de colonel, il suivit le roi en 1674 à la conquête de la Franche-Comté. Il servit en 1675 au siége de Limbourg, et en 1676 à ceux de Condé, de Bouchain et d'Aire. Brigadier d'infanterie en 1677, il continua de faire la guerre en Flandre jusqu'à la paix de Nimègue en 1678, et fit partie de l'armée envoyée l'année suivante en Allemagne contre l'électeur de Brandebourg. Il fut chargé des fonctions d'inspecteur général de l'infanterie en 1681 et nommé maréchal de camp en 1683. Il accompagna en cette qualité le ma-

réchal de Créquy à la prise de Luxembourg en 1684 et commanda le camp de Maintenon en 1686. Lieutenant général des armées du roi en 1688, il fut blessé devant Philipsbourg, assiégé par M. le dauphin, et reçut le 31 décembre le collier de l'ordre du Saint-Esprit. Il défendit en 1689 la ville de Mayence contre toutes les forces de l'empire, et ne la rendit qu'après cinquante-six jours de tranchée, sur l'ordre exprès du roi. Il commanda l'année suivante en Alsace, et jusqu'en 1696 fut employé sur les bords du Rhin, sous les maréchaux de Lorges et de Choiseul. Il servit en Allemagne, sous Catinat, dans l'année 1702, et fut compris dans la promotion de maréchaux de France du mois de janvier 1703. Le maréchal d'Huxelles fut envoyé en 1710 à Gertruydenberg pour traiter de la paix avec les plénipotentiaires hollandais. Les négociations ayant alors échoué, ce fut lui qui trois ans après fut chargé, avec l'abbé de Polignac, de la conclusion du traité d'Utrecht. Après la mort de Louis XIV, il remplit les fonctions de président du conseil des affaires étrangères en 1715, devint un des membres du conseil de régence en 1718, et reçut de Louis XV, en 1726, le titre de ministre d'état. Il mourut à Paris, à l'âge de soixante et dix-huit ans.

TESSÉ (RENÉ DE FROULAY,

TROISIÈME DU NOM, COMTE DE), BARON D'AMBRIÈRES, ETC.

FILS AÎNÉ DE RENÉ DE FROULAY, DEUXIÈME DU NOM, COMTE DE TESSÉ, BARON D'AMBRIÈRES, ETC. ET DE MADELEINE DE BEAUMANOIR, DAME DE MAUGÉ;

MARÉCHAL DE FRANCE LE 14 JANVIER 1703.

(N° 1556.) Écusson.

Né vers 1652. — Marié, le 10 juin 1674, à Marie-Françoise Auber, baronne d'Aunay, fille unique d'Antoine Auber, baron d'Aunay, et de Françoise de Villette. — Mort le 30 mars 1725.

Aide de camp du maréchal de Créquy et enseigne au régiment royal de la Marine en 1669, il servit en Lorraine en 1670 et dans la guerre de Hollande de 1672. Il était capitaine dans un des régiments de l'armée d'Allemagne sous les ordres du maréchal de Turenne en 1673, fut nommé colonel de dragons en 1674, et commanda en 1675 la cavalerie des insurgés de Messine contre les Espagnols. Brigadier de dragons en 1678, il se distingua en Allemagne sous le maréchal de Créquy et le suivit encore en 1684 au siége de Luxembourg. Nommé maréchal de camp en 1688 et chevalier des ordres du roi à la promotion du 31 décembre de cette même année, il commanda un corps de troupes dans le Palatinat en 1689, fut pourvu du gouvernement d'Ypres en 1691 et envoyé peu après à l'armée de Pié-

mont sous les ordres de Catinat. Les services qu'il y rendit lui valurent en 1692 le titre de lieutenant général des armées du roi et de colonel général des dragons de France, et il eut l'année suivante une glorieuse part à la levée du blocus de Pignerol, ainsi qu'à la victoire de la Marsaille. Il fut chargé en 1696 de négocier la paix avec le duc de Savoie, et ce fut lui qui amena en France la fille de ce prince destinée à épouser le duc de Bourgogne. Il fut nommé son premier écuyer. Louis XIV le choisit pour accompagner son petit-fils Philippe V à la frontière des Pyrénées en 1700, et l'envoya l'année suivante dans le Milanais pour aider les Espagnols à repousser l'invasion des troupes impériales. Tessé commandait l'aile droite à la bataille de Luzzara, le 15 août 1702. Élevé à la dignité de maréchal de France en 1703, il passa l'année suivante en Espagne, où Philippe V lui conféra les honneurs de la grandesse. Il servit dans la péninsule jusqu'en 1706, y échoua au siége de Gibraltar, fut plus heureux devant Badajoz, dont il fit lever le siége aux Portugais (1705), remit en 1706 une partie de la Catalogne sous l'obéissance de Philippe V, et ensuite accompagna sans succès ce prince devant Barcelone. Rappelé en France dans l'année 1707, le maréchal de Tessé commanda sur les frontières du Dauphiné et de la Provence une armée destinée à repousser l'invasion du duc de Savoie et du prince Eugène, et leur fit lever le siége de Toulon. Louis XIV l'envoya, en 1708, en ambassade auprès du Pape et des princes italiens, pour conclure une ligue

dont le projet n'eut pas de suite, et lui donna, en 1712, le titre de général des galères. A la mort de ce prince, en 1715, Tessé fut un des membres du conseil de marine, et à la fin de l'année 1723 il fut envoyé comme ambassadeur auprès du roi d'Espagne. Nommé, au retour de cette ambassade, premier écuyer de l'infante, destinée à épouser Louis XV, et qui plus tard fut renvoyée au roi son père, le maréchal de Tessé se démit de cette charge pour se retirer aux Camaldules de Grosbois, où il mourut peu après, à l'âge d'environ soixante et quatorze ans.

TALLARD (CAMILLE D'HOSTUN, COMTE DE),

DUC D'HOSTUN, SEIGNEUR D'EYMEU, ETC.

FILS DE ROGER D'HOSTUN, MARQUIS DE LA BAUME D'HOSTUN,
ET DE CATHERINE DE BONNE D'AURIAC;

MARÉCHAL DE FRANCE LE 14 JANVIER 1703.

(N° 1557.) En buste, par M^{me} CORDELLIER DELANOUE.

Né en février 1652. — Marié, le 28 décembre 1677, à Marie-Catherine de Grolée de Viriville-la-Tivolière, fille de Charles de Grolée, comte de Viriville-la-Tivolière, etc. et de Catherine de Dorgeoise. — Mort le 30 mars 1728.

Le comte de Tallard était à quinze ans guidon des gendarmes anglais en 1667, et fit en 1668 la campagne de Franche-Comté. Mestre de camp du régiment royal des Cravates en 1669, il fut à la conquête de la Hol-

lande en 1672, servit en Flandre les deux années suivantes, et se trouva à la bataille de Seneff. Il commandait le corps de bataille au combat de Turckheim en 1675, et fut créé brigadier de cavalerie en 1677. La paix de Nimègue (1678) le trouva employé à l'armée de Flandre : il prit part en 1683 au siége de Courtray, et en 1684 à celui de Luxembourg. Promu au grade de maréchal de camp en 1688, il fit les campagnes des bords du Rhin de 1689 à 1692, et fut nommé, en 1693, lieutenant général des armées du roi. Il continua de servir en cette qualité aux armées du Rhin et de la Meuse, jusqu'à la conclusion de la paix de Ryswick, en 1697. Ambassadeur extraordinaire en Angleterre en 1698, gouverneur et lieutenant général des comté et pays de Foix, sénéchal de Carcassonne, il fut honoré par le roi du collier de ses ordres en 1701, et fut attaché, cette année et celle qui suivit, à l'armée qui combinait ses opérations avec celles de l'électeur de Bavière en Allemagne. Louis XIV le créa maréchal de France à la promotion de 1703, et le plaça sous les ordres du duc de Bourgogne, chargé de tenir tête aux impériaux sur la rive gauche du Rhin. Tallard termina glorieusement cette campagne par la bataille de Spire, qu'il gagna le 15 novembre sur le prince de Hesse-Cassel; mais il eut le malheur d'attacher son nom l'année suivante à la désastreuse journée d'Höchstett, où il tomba aux mains de l'ennemi. Il resta prisonnier en Angleterre jusqu'en 1711, reçut le brevet de duc d'Hostun en 1712, et en 1714 le titre de pair de France. Après la

mort de Louis XIV, en 1715, il fut un des membres du conseil de régence, puis ministre d'état en 1726, et mourut à Paris, à l'âge de soixante et seize ans.

MONTREVEL (NICOLAS-AUGUSTE DE LA BAUME, MARQUIS DE),

QUATRIÈME FILS DE FERDINAND DE LA BAUME, COMTE DE MONTREVEL,
ET DE MARIE OLLIER DE NOINTEL;

MARÉCHAL DE FRANCE LE 14 JANVIER 1703.

(N° 1558.) En pied, par SAINT-EVRE, d'après un portrait de famille.

Né à Paris, le 23 novembre 1645. — Marié : 1° le 5 mai 1665, à Isabelle de Veyrat de Paulian, dame de Cuissieux, veuve : 1° d'Auguste de Forbin, marquis de Soliers ; 2° d'Armand de Crussol, comte d'Uzès, et fille de Jean de Veyrat, seigneur de Paulian, et d'Isabelle de Saint-Gilles ; 2° en 1688, à Jeanne-Aimée de Rabodanges, veuve de François-Bénédict Rouxel, marquis de Grancey. — Mort le 2 octobre 1716.

Il avait le titre de capitaine au régiment de la Reine-cavalerie en 1657, mais ne commença à servir effectivement que dix ans après, aux siéges de Douai, de Tournay, de Lille et d'Oudenarde. Lors de la guerre de Hollande, en 1672, il fut un des quarante volontaires qui passèrent le Rhin à Tolhuys, sous les yeux du roi, et, nommé l'année suivante mestre de camp

du régiment d'Orléans-cavalerie, il se trouva en 1674 à la bataille de Seneff. Il servit en 1675 dans la dernière et mémorable campagne du maréchal de Turenne sur les bords du Rhin, fut en 1676 aux siéges de Condé, de Bouchain et d'Aire, et fut nommé brigadier de cavalerie en 1677. Il se trouva à la prise de Valenciennes et de Cambrai, et fut détaché près de Monsieur, frère du roi, au siége de Saint-Omer et à la bataille de Cassel. Le roi lui donna cette même année le titre de commissaire général de la cavalerie, l'attacha en 1678 à l'armée avec laquelle il assiégea les villes de Gand et d'Ypres, et l'envoya ensuite en Allemagne sous le maréchal de Créquy. Montrevel commandait la cavalerie au siége de Fribourg et au combat de Kokersberg. Il était sous les ordres de ce même maréchal à la prise de Luxembourg, en 1684. Promu au grade de maréchal de camp en 1688, il fit la campagne de Flandre en 1689 avec le maréchal d'Humières, se distingua aux deux grandes batailles de Fleurus (1690) et de Steinkerque (1692), gagnées par le maréchal de Luxembourg, et reçut à la promotion de 1693 le titre de lieutenant général des armées du roi. Envoyé en 1694 à l'armée du dauphin en Allemagne, il revint l'année suivante en Flandre, où il resta jusqu'à la paix de Ryswick, en 1697. Lorsque la guerre de la succession d'Espagne éclata, en 1701, le marquis de Montrevel fut employé dans les Pays-Bas. Louis XIV le comprit dans la promotion de maréchaux qu'il fit en 1703, et le chargea d'aller réduire en Languedoc les protestants révoltés. Remplacé par Villars

dans ce commandement, il eut, en 1704, celui de la Guyenne, fut nommé en 1705 chevalier des ordres du roi, et, après la mort de Louis XIV, fut pourvu, en 1716, du gouvernement des provinces d'Alsace et de Franche-Comté. Le maréchal de Montrevel mourut à Paris, à l'âge de soixante et onze ans.

HARCOURT (HENRI D'),

DUC D'HARCOURT, MARQUIS DE BEUVRON,

FILS AÎNÉ DE FRANÇOIS D'HARCOURT, TROISIÈME DU NOM, MARQUIS DE BEUVRON, ET DE CATHERINE LE TELLIER DE TOURNEVILLE, SA PREMIÈRE FEMME;

MARÉCHAL DE FRANCE LE 14 JANVIER 1703.

(N° 1559.) En pied, par SCHNETZ, d'après un portrait de famille.

Né le 2 avril 1654. — Marié, le 31 janvier 1687, à Marie-Anne-Claude Brulart, fille de Charles Brulart, marquis de Genlis, et d'Angélique Fabert. — Mort le 19 octobre 1718.

Le marquis d'Harcourt fit ses premières armes en 1673 comme cornette d'un régiment de cavalerie, et accompagna le maréchal de Turenne en qualité d'aide de camp dans ses deux dernières campagnes de 1674 et 1675 sur les bords du Rhin. Il fut employé en Flandre dans les années 1676 et 1677, et commanda le régiment de Picardie au siége de Cambrai, où il fut blessé. Lieutenant général au gouvernement de Normandie en

1678, inspecteur de l'infanterie en 1682, brigadier en 1683, il était en 1684 au siége de Luxembourg. Nommé maréchal de camp en 1688, il se distingua sous les ordres du grand dauphin au siége de Philipsbourg, commanda dans la province de Luxembourg en 1690, et porta la guerre dans le pays de Liége et l'électorat de Cologne. Le roi le nomma lieutenant général de ses armées en 1693, et le plaça sous le commandement du maréchal de Luxembourg. Le marquis d'Harcourt se signala à la bataille de Nerwinde, et dans les années 1695 et 1696 servit à l'armée de la Moselle sous le maréchal de Boufflers. Ambassadeur extraordinaire près de la cour de Madrid en 1697, il entra dans l'heureuse et habile négociation qui fit passer sur la tête de Philippe V l'héritage de la monarchie espagnole. Il accompagna ce prince à son entrée dans son royaume, en 1700, et, rappelé en France par sa santé l'année suivante, fut créé duc, et successivement, maréchal de France et capitaine des gardes du corps du roi en 1703, et chevalier des ordres du roi en 1705. Le maréchal d'Harcourt, dans l'état presque désespéré des affaires du royaume, vers la fin de la guerre de la succession d'Espagne, fut envoyé en 1709, par Louis XIV, sur les bords du Rhin, où il reprit Hagenbach, commanda en Flandre en 1710, et dans les années 1711 et 1712 fut remis à la tête de l'armée d'Allemagne. Il avait été créé pair de France en 1710, et siégea au conseil de régence après la mort de Louis XIV, en 1715. Il mourut à Paris, dans la soixante-quatrième année de son âge.

MARSIN (FERDINAND DE MARCHIN, DIT),

COMTE DE MARCHIN ET DU SAINT-EMPIRE,

FILS DE JEAN-GASPARD-FERDINAND, COMTE DE MARCHIN ET DU SAINT-EMPIRE, ET DE MARIE DE BALSAC;

MARÉCHAL DE FRANCE LE 12 OCTOBRE 1703.

(N° 1560.) Écusson.

Né à Malines, le 10 février 1656. — Mort le 9 septembre 1706, sans alliance.

Le comte de Marchin entra au service de France tout aussitôt après la mort de son père, et fut pourvu en 1673 de la charge de capitaine-lieutenant des gendarmes de Flandre. Il se trouva en 1674 à la bataille de Seneff, à la prise de Condé en 1676, et à la bataille de Cassel en 1677. Nommé brigadier des armées du roi en 1688, il commanda en 1689 la gendarmerie à l'armée d'Allemagne, sous le maréchal de Duras, fut blessé en 1690 à la bataille de Fleurus, fit les campagnes de Flandre les deux années suivantes, et, promu en 1693 au grade de maréchal de camp, se distingua à la sanglante journée de Nerwinde sous le maréchal de Luxembourg. Le roi lui donna, en 1695, le titre de directeur général de la cavalerie, et l'envoya, en 1696, à la frontière d'Italie, où Marchin continua de servir jusqu'à la paix de Ryswick (1697). Il fut un des officiers généraux employés au camp formé en 1698 à Coudun, près de Compiègne, pour l'instruction militaire du duc

de Bourgogne. Lieutenant général des armées du roi en 1701, il se rendit en Espagne, comme ambassadeur extraordinaire près du roi Philippe V, passa avec ce prince en Italie, et combattit à ses côtés à la bataille de Luzzara, en 1702. Décoré par le roi du collier de ses ordres en 1703, il fit cette année le siége du Vieux-Brisach sous les ordres du duc de Bourgogne, et contribua au succès de la bataille de Spire. Louis XIV récompensa ses services par le bâton de maréchal de France, et ce fut lui qui, en 1704, après la malheureuse défaite essuyée à Höchstett par l'électeur de Bavière et le maréchal de Tallard, sauva par sa bonne contenance les débris de l'armée française. Il partagea avec Villars, pendant la campagne de 1705, le commandement de l'armée du Rhin, et fut envoyé en 1706 en Italie, sous les ordres du duc d'Orléans, neveu du roi, mais avec la réalité du commandement. Ce fut lui qui perdit la bataille de Turin, où il fut mortellement blessé, à l'âge de cinquante et un ans.

BERWICK (JACQUES DE FITZ-JAMES,

DUC DE), COMTE DE TINMOUTH,

FILS NATUREL DE JACQUES II, ROI DE LA GRANDE-BRETAGNE,
ET D'ARABELLA CHURCHILL DE WOTTON-BASSET;

MARÉCHAL DE FRANCE LE 15 FÉVRIER 1706.

(N° 1561.) En pied, par Champmartin, d'après un portrait de famille.

Né à Moulins, en 1671.—Marié : 1° le 26 mars 1695, à Honorée de Burke, veuve de lord Patrick Sarsfield, et fille de William de Burke, comte de Clanricarde en Irlande, et d'Hélène Clancarty; 2° le 18 avril 1700, à Anne Bulkeley, fille de Henri Bulkeley, et de Sophie Stuart. —Mort le 12 juin 1734.

Agé seulement de quinze ans, il alla servir comme volontaire en Hongrie contre les Turcs, se trouva au siége de Bude et à la bataille de Mohacz en 1686. Sa brillante conduite durant cette campagne attira sur lui à son retour toutes les faveurs du roi son père. Jacques II le créa duc de Berwick en 1687, lui donna le commandement d'un régiment d'infanterie et d'un autre de cavalerie, le gouvernement de Portsmouth et du Hampshire, et en 1688 le décora de l'ordre de la Jarretière. Enveloppé dans la catastrophe qui précipita son père du trône d'Angleterre, le duc de Berwick accompagna ce prince dans l'expédition qu'il fit en Irlande pour tenter de ressaisir sa couronne. Il se signala au siége de

Londonderry et à la bataille de la Boyne (1690). Il entra l'année suivante au service de France, servit comme volontaire au siége de Mons, au combat de Leuze (1691) et à la bataille de Steinkerque, et, nommé lieutenant général des armées du roi en 1693, il fut fait prisonnier à la bataille de Nerwinde. Ce fut pendant la guerre de la succession d'Espagne que le duc de Berwick rendit les plus grands services à la France, devenue sa patrie adoptive[1]. Après avoir fait en Flandre les deux premières campagnes de cette guerre, il fut chargé de conduire à Philippe V les secours que lui envoyait le roi son aïeul, et pour prix de ses glorieux faits d'armes dans le cours de l'année 1704, il reçut le titre de grand d'Espagne et les insignes de l'ordre de la Toison d'or. Rappelé en France en 1705 pour remplacer le maréchal de Villars dans le commandement et la pacification du Languedoc, il fut élevé par le roi à la dignité de maréchal de France au commencement de l'année 1706, et renvoyé en Espagne pour soutenir la fortune chancelante de Philippe V. La prise de Carthagène (1706), suivie de la victoire d'Almanza, remportée au mois d'avril 1707, rétablirent les affaires de ce prince et valurent au maréchal de Berwick le duché de Liria, avec la grandesse héréditaire de première classe. Il tint tête en 1708 aux armées d'Angleterre et de Hollande sur la frontière de Flandre, protégea en 1709 celle du Dauphiné contre les attaques du duc de Savoie et du prince Eugène, et fut créé pair de France en 1710.

[1] Il reçut en 1703 de Louis XIV des lettres de grande naturalisation.

Il quitta en 1713 le commandement du Dauphiné pour reprendre les fonctions de général des deux couronnes en Catalogne, et il eut l'honneur de dompter les dernières résistances de cette province par la prise de Barcelone, en 1714. Après la mort de Louis XIV, le maréchal de Berwick siégea au conseil de régence, et reçut en 1721 le commandement de la Guyenne, du Béarn et de toutes les provinces frontières des Pyrénées. Chevalier des ordres du roi en 1724, gouverneur de Strasbourg en 1730, il eut le commandement de l'armée rassemblée sur la frontière d'Allemagne lors de la guerre de la succession de Pologne, en 1733 et 1734. Il mourut frappé d'un boulet de canon au siége de Philipsbourg, à l'âge de soixante-trois ans.

MATIGNON (CHARLES-AUGUSTE DE GOYON,
COMTE DE) ET DE GACÉ, BARON DE BRIQUEBEC, DE BLOSSEVILLE, ETC.

SIXIÈME FILS DE FRANÇOIS DE MATIGNON, COMTE DE THORIGNY ET DE GACÉ, LIEUTENANT GÉNÉRAL DES ARMÉES DU ROI, ET D'ANNE MALON DE BERCY;

MARÉCHAL DE FRANCE LE 18 FÉVRIER 1708.

(N° 1562.) En pied, par SCHNETZ, d'après un tableau du temps.

Né le 28 mai 1647. — Marié à Paris, le 8 avril 1681, à Marie-Élisabeth Berthelot, fille de François Berthelot, secrétaire du roi, et d'Anne Regnault. — Mort le 6 décembre 1729.

Il était cornette au régiment de Longueville en 1667,

et servit en cette qualité au siége de Lille. Il suivit en 1669 le duc de Beaufort dans son expédition contre Candie, et à son retour, en 1670, reçut le brevet de capitaine de cavalerie. Il fit en 1672 la campagne de Hollande, sous le prince de Condé, celles d'Allemagne en 1673 et 1674, sous le maréchal de Turenne, et se trouva à la bataille de Sintzheim. Colonel du régiment de Vermandois en 1675, il fut au combat de Turckheim et au siége de Limbourg, et fut attaché à l'armée de Flandre pendant les années 1676 et 1678. Il accompagna en 1684 le maréchal de Créquy à la prise de Luxembourg, fut nommé brigadier d'infanterie en 1688, et reçut l'ordre, en 1689, de suivre, avec le grade de maréchal de camp, le roi Jacques II dans son expédition contre l'Irlande. Il se distingua au siége de Londonderry, et, rappelé en France, combattit sous le maréchal de Luxembourg, à la journée de Fleurus, en 1690, à la prise de Mons, en 1691, à celle de Namur et à la bataille de Steinkerque, en 1692. Nommé lieutenant général des armées du roi, il servit en cette qualité jusqu'à la paix de Ryswick, en 1697. Pendant les six premières années de la guerre de la succession d'Espagne (de 1701 à 1707), il fut employé sans interruption à la frontière des Bays-Bas, et lorsqu'en 1708 le prétendant au trône d'Angleterre, Jacques III, tenta une descente malheureuse sur les côtes d'Écosse, le comte de Matignon reçut le commandement de cette expédition, avec le titre de maréchal de France réuni à celui d'ambassadeur extraordinaire. A son retour il

servit encore en Flandre, sous le duc de Bourgogne et le duc de Vendôme, et, vingt et un ans après, mourut à Paris, dans la quatre-vingt-deuxième année de son âge.

BEZONS (JACQUES BAZIN, COMTE DE),

SECOND FILS DE CLAUDE BAZIN, SEIGNEUR DE BEZONS,
ET DE MARIE TARGER;

MARÉCHAL DE FRANCE LE 15 MAI 1709.

(N° 1563.) En buste, par LUTHEREAU, d'après un portrait de famille.

Né le 14 novembre 1646. — Marié, en 1694, à Marie-Marguerite le Ménestrel de Hauguel, fille d'Antoine le Ménestrel, seigneur de Hauguel, secrétaire du roi et de Marguerite Berbier du Metz. — Mort le 22 mai 1733.

Il fit ses premières armes en Portugal, sous le maréchal de Schomberg, en 1667, passa l'année suivante en Catalogne, et fut un des gentilshommes qui suivirent en 1669 le duc de la Feuillade au siége de Candie. Capitaine de cavalerie au régiment des cuirassiers en 1671, il se trouva au passage du Rhin dans la campagne de Hollande de 1672, et de l'armée du maréchal de Turenne passa dans celle du prince de Condé, sous les ordres de qui il combattit à Seneff (1674). Il prit part comme colonel de cavalerie à la plupart des siéges faits en Flandre de 1675 à 1678, et assista au combat de

Saint-Denis, près Mons, que la haine opiniâtre du prince d'Orange livra au maréchal de Luxembourg quatre jours après la signature du traité de Nimègue. Le roi lui donna en 1688 le grade de brigadier de ses armées, en même temps que les fonctions d'inspecteur et directeur général de la cavalerie. Il fut la même année au siége de Philipsbourg, sous les ordres du grand dauphin, au combat de Walcourt, sous le maréchal d'Humières en 1689, à la bataille de Steinkerque en 1692, et, nommé maréchal de camp, commanda la réserve en 1693 à celle de Nerwinde. Il continua de servir en Flandre jusqu'à la paix de Ryswick, en 1697. Lorsque Louis XIV recueillit en 1701, pour son petit-fils, Philippe V, l'héritage de la monarchie espagnole, le comte de Bezons fut chargé de se saisir de la ville d'Ath et d'en chasser la garnison hollandaise. Il reçut en 1702 le brevet de lieutenant général des armées du roi, et fut employé en Italie sous les ordres du duc de Vendôme, jusqu'à la fin de la campagne de 1704. La France étant bientôt réduite à défendre son territoire, Bezons fut appelé en 1705 et 1706 dans la haute Normandie pour protéger les côtes contre l'invasion, puis fut envoyé en 1707 à la frontière des Alpes, pour combiner ses opérations avec celles du maréchal de Tessé. Il prit part à l'action de Sainte-Catherine, qui fit lever au duc de Savoie le siége de Toulon. Il était en 1708 sous le commandement du duc d'Orléans au siége de Tortose, en Catalogne, et, élevé l'année suivante à la dignité de maréchal de France, fut renvoyé en Espagne pour servir dans l'armée des

deux couronnes. De 1710 à 1713 il commanda sur les bords de la Moselle et du Rhin, fut un des membres du conseil de régence après la mort de Louis XIV, en 1715, et fut nommé en 1724 chevalier des ordres du roi. Il mourut dans la quatre-vingt-septième année de son âge.

MONTESQUIOU (PIERRE DE),

COMTE D'ARTAGNAN,

QUATRIÈME FILS DE HENRI DE MONTESQUIOU,
SEIGNEUR DE TARASTEIX, ET DE JEANNE DE GASSION;

MARÉCHAL DE FRANCE LE 15 SEPTEMBRE 1709.

(N° 1564.) En buste, par Mlle Bresson, d'après un portrait de famille.

Né vers 1640. — Marié : 1° en..... à Jeanne de Peaudeloup; 2° en 1700, à Catherine-Élisabeth l'Hermitte d'Hieville, fille unique de Philippe l'Hermitte, seigneur d'Hieville, et de Marie-Catherine d'Angennes de la Loupe. — Mort le 12 août 1725.

Le comte d'Artagnan était page du roi en 1660, et six ans après servait dans la première compagnie des mousquetaires, avec laquelle il fit en 1667 la campagne de Flandre, et en 1668 celle de Franche-Comté. Sous-lieutenant au régiment des gardes en 1670, il se trouva en 1672 au siége d'Orsoy et au passage du Rhin, reçut en 1673 le brevet de lieutenant, et fut en 1674 à la bataille de Seneff. Il remplit les fonctions d'aide-major aux siéges de Condé et de Bouchain en 1676, à ceux

de Valenciennes et de Cambrai, et à la bataille de Cassel en 1677, et en 1678 accompagna le roi comme capitaine au régiment de ses gardes, devant les places d'Ypres et de Gand. Louis XIV l'envoya en 1682 dans toutes les villes fortes du royaume pour y faire observer le nouveau règlement donné à l'infanterie, et le nomma en 1688 brigadier de ses armées. Le comte d'Artagnan fut envoyé en 1689 à Cherbourg, que menaçait le roi d'Angleterre, passa en Flandre l'année suivante, sur le principal théâtre de la guerre, avec le titre de major général de l'armée, se trouva à la bataille de Fleurus, au siége de Mons (1691), combattit à Steinkerque comme maréchal de camp (1692), et fut en 1693 à la sanglante journée de Nerwinde, dont il alla annoncer le succès au roi. Il obtint alors la lieutenance générale de l'Artois avec le gouvernement de la ville et citadelle d'Arras. Jusqu'à la conclusion de la paix de Ryswick il resta attaché à l'armée de Flandre, et dans l'année 1696 reçut le double titre de lieutenant général des armées du roi et de directeur de l'infanterie. Il eut pour mission, en 1701, d'enlever Mons aux troupes hollandaises qui y tenaient garnison, et lorsqu'en 1702 la guerre éclata dans les Pays-Bas il fut mis sous les ordres du duc de Bourgogne. Il servit avec honneur sur cette même frontière durant tout le cours de la longue guerre de la succession d'Espagne, se jeta dans Namur (1704) et dans Louvain (1705), pour les sauver des mains de l'ennemi, commanda l'infanterie à la fatale journée de Ramillies (1706), aussi bien qu'à celle d'Oudenarde en

1708, et en 1709 partagea avec le maréchal de Boufflers l'honneur de la belle retraite que fit l'armée française après la bataille de Malplaquet. Louis XIV récompensa de si éclatants services rendus dans des temps d'adversité en l'élevant à la dignité de maréchal de France. Le maréchal de Montesquiou justifia la faveur royale par de nouveaux succès, et ce fut sa courageuse détermination qui, sans ordres, engagea en 1712 la bataille de Denain. Après la mort de Louis XIV, il reçut en 1716 le commandement de la Bretagne, fut appelé en 1720 à siéger au conseil de régence, alla en 1721 commander dans le Languedoc et la Provence, et fut créé en 1724 chevalier des ordres du roi. Il mourut au Plessis-Piquet, près de Paris, à l'âge de quatre-vingt-cinq ans.

BROGLIE (VICTOR-MAURICE DE)

COMTE DE BROGLIE, MARQUIS DE BREZOLLES ET DE SENONCHES,

FILS AÎNÉ DE FRANÇOIS-MARIE DE BROGLIE, COMTE DE REVEL (EN PIÉMONT), ET D'OLYMPE-CATHERINE DE VASSALS;

MARÉCHAL DE FRANCE LE 2 FÉVRIER 1724.

(N° 1565.) En buste, par RAUCH, d'après un portrait de famille.

Né vers 1647. — Marié, le 29 août 1666, à Marie de Lamoignon, fille de Guillaume de Lamoignon, marquis de Bâville, premier président au parlement de Paris, et de Madeleine Potier d'Ocquerre. — Mort le 4 août 1727.

Il entra au service comme guidon des gendarmes du

roi en 1666, et fit la campagne de 1667 en Flandre, et celle de 1668 en Franche-Comté. Il commandait la compagnie des chevau-légers de Bourgogne aux siéges d'Épinal et de Chaste en 1670, et suivit en 1672 le roi dans la conquête de la Hollande. Il était à la prise de Maëstricht en 1673, à celle de Gray et de Dole en 1674, et mérita cette même année les éloges du prince de Condé par sa belle conduite à la bataille de Seneff. Il passa à l'armée d'Allemagne sous les ordres du maréchal de Turenne et se signala au combat de Mulhausen. Nommé brigadier de gendarmerie en 1675, il servit l'année suivante en Flandre, aux siéges de Condé et d'Aire, reçut en 1677 le brevet de maréchal de camp, et fut envoyé sur les bords du Rhin, où il se distingua sous le commandement du maréchal de Créquy. Le comte de Broglie se trouva au siége de Luxembourg en 1684, fut nommé en 1688 lieutenant général des armées du roi, et employé d'abord en Flandre, d'où il reçut l'ordre de se rendre en Languedoc pour y contenir les mouvements des religionnaires. Il était en 1724 le doyen des lieutenants généraux, et fut le premier maréchal de France créé par le roi Louis XV. Le maréchal de Broglie mourut à l'âge d'environ quatre-vingts ans.

ROQUELAURE
(ANTOINE-GASTON-JEAN-BAPTISTE DE),

DUC DE ROQUELAURE, MARQUIS DE BIRAN, DE PUYGUILHEM, ETC.

FILS DE GASTON-JEAN-BAPTISTE DE ROQUELAURE,
DUC DE ROQUELAURE, ET DE CHARLOTTE-MARIE DE DAILLON;

MARÉCHAL DE FRANCE LE 2 FÉVRIER 1724.

(N° 1566.) Écusson.

Né en 1656. — Marié par contrat, le 19 mai 1683, à Marie-Louise de Laval, fille de Guy Urbain, baron de la Plesse, dit *le marquis de Laval-Lezay*, et de Françoise de Sesmaisons. — Mort le 6 mai 1738.

Il porta d'abord le nom de marquis de Biran, et dès l'âge de douze ans eut le titre de capitaine en second dans l'escadron du commissaire général de la cavalerie. Il fit ses premières armes en Allemagne sous les ordres du maréchal de Turenne, de 1672 à 1674. Nommé alors colonel de cavalerie, il continua de servir sur les bords du Rhin jusqu'à la paix de Nimègue, et se trouva au combat d'Altenheim (1675), à celui de Kokersberg, et à la prise de Fribourg (1677). Au mois de décembre 1683 Louis XIV érigea sa terre de Roquelaure en duché-pairie, et le nomma successivement gouverneur de Lectoure, lieutenant général au gouvernement de Champagne (1685), et brigadier de cavalerie (1689). Le duc de Roquelaure fit en Allemagne les campagnes de 1689 et de 1690, sous les ordres des maréchaux de

Duras et de Boufflers, et passa en 1691 à l'armée de Flandre, commandée par le maréchal de Luxembourg. Il reçut cette même année le titre de maréchal de camp, et assista en cette qualité au combat de Leuze (1691), au siége de Namur et à la bataille de Steinkerque (1692), à celle de Nerwinde et à la prise de Charleroi (1693). En 1695 il fit encore la guerre en Flandre sous le maréchal de Villeroy, fut fait l'année suivante lieutenant général des armées du roi, et demeura attaché à l'armée de la Meuse jusqu'à la paix de Ryswick, en 1697. Lors de la guerre de la succession d'Espagne, il servit en Flandre sous les ordres du duc de Bourgogne, en 1702, et y resta jusqu'en 1705. En 1706 il fut investi du commandement du Languedoc, et rendit d'importants services dans cette province. Nommé maréchal de France en 1724 et chevalier des ordres du roi en 1728, il mourut à Paris à l'âge de quatre-vingt-deux ans.

MEDAVI (JACQUES-LÉONOR ROUXEL,

COMTE DE) ET DE GRANCEY,

FILS AÎNÉ DE PIERRE ROUXEL, DEUXIÈME DU NOM, COMTE DE GRANCEY, BARON DE MEDAVI, ET D'HENRIETTE DE LA PALU, SA PREMIÈRE FEMME;

MARÉCHAL DE FRANCE LE 2 FÉVRIER 1724.

(N° 1567.) En pied, par Mauzaisse, d'après un portrait du temps.

Né à Chalençay en Bourgogne, le 31 mai 1655. — Marié à Paris, le 12 juin 1685, à Marie-Thérèse Col-

bert, fille du comte de Maulévrier, lieutenant général des armées du roi, et de Madeleine de Bautru. — Mort le 6 novembre 1725.

Il entra comme cadet dans les gardes du corps et suivit Louis XIV en Hollande dans l'année 1673 ; il fit en 1674 la campagne de Franche-Comté et se trouva à la bataille de Seneff. Colonel du régiment de Grancey en 1675, il fut blessé au combat de Saarbrück, et servit en Flandre jusqu'en 1678. Il fut à la prise de Courtray en 1683, et reçut en 1688 le titre de brigadier des armées du roi. Attaché à l'armée d'Allemagne sous les ordres du grand dauphin, il prit part aux siéges de Philipsbourg, de Manheim et de Frankenthal, ainsi qu'à la défense de Bonn en 1689, et fut ensuite envoyé en Savoie sous les ordres de Catinat. Il était à la bataille de Staffarde en 1690, se trouva comme maréchal de camp à celle de la Marsaille en 1693, et lorsqu'en 1696 le duc de Savoie se déclara pour la France contre l'empire, il fit partie de l'armée qui fit sous ce prince le siége de Valenza. Il accompagna l'année suivante le maréchal de Catinat au siége d'Ath, qui fut la dernière opération de cette longue guerre. Employé sur les bords du Rhin au début de la guerre de la succession d'Espagne, il fut créé en 1702 lieutenant général des armées du roi et alla servir en Italie. Il combattit sous Philippe V à Luzzara (1702), commanda en chef dans le Tyrol italien en 1703, fut en 1705, sous le duc de Vendôme, à la bataille de Cassano, à celle de Calcinato sous

le même capitaine, en 1706, et peu après remporta un avantage signalé sur l'armée impériale dans la plaine de Castiglione. Le roi le récompensa de cet important service en le nommant chevalier de ses ordres et lui donnant l'année suivante le gouvernement du Nivernais. Le comte de Medavi, rentré en France pour défendre la frontière des Alpes, contribua avec le comte de Tessé à la levée du siége de Toulon par le prince Eugène de Savoie, et jusqu'à la paix d'Utrecht, en 1713, il continua de faire la guerre sur cette frontière. Investi par le régent du commandement de la Provence en 1718, il travailla efficacement à empêcher la peste, qui dévasta en 1721 cette partie de la France, d'étendre plus loin ses ravages. Au terme de sa longue et honorable carrière, il reçut du roi Louis XV le bâton de maréchal de France, et mourut l'année suivante à Paris, à l'âge de soixante et dix ans.

DU BOURG (LÉONOR-MARIE DU MAINE,

COMTE), BARON DE LESPINASSE ET DE CHANGY, ETC.

FILS AÎNÉ DE PHILIPPE DU MAINE, COMTE DU BOURG,
BARON DE LESPINASSE, ET D'ÉLÉONORE DE DAMAS THIANGES;

MARÉCHAL DE FRANCE LE 2 FÉVRIER 1724

(N° 1568.) Écusson.

Né le 14 septembre 1655. — Marié, le 7 avril 1675, à Marie de Léogalès, fille aînée de Roland de Léogalès, seigneur de Mezobrun, etc. et de Jeanne-Jacqueline d'Acigné. — Mort le 15 janvier 1736.

Page de la grande écurie du roi en 1671 et mousquetaire au siége de Maëstricht en 1673, il suivit Louis XIV à la conquête de la Franche-Comté en 1674. Capitaine de cavalerie au régiment de Cervon en 1675, il servit en Flandre jusqu'en 1677, fut fait colonel du régiment Royal-cavalerie et passa à l'armée d'Allemagne jusqu'en 1679. Il fit partie de l'armée avec laquelle le grand dauphin ouvrit les hostilités sur les bords du Rhin en 1688, assista au siége de Philipsbourg, fut nommé brigadier des armées du roi et inspecteur de cavalerie en 1690, maréchal de camp en 1693, et continua de servir sur la frontière d'Allemagne jusqu'à la paix de Ryswick, en 1697. Il fut employé sur ce même théâtre pendant tout le cours de la guerre de la succession d'Espagne. Élevé en 1702 au grade de lieutenant général des armées du roi, il commanda la tranchée au siége de Kehl, sous le maréchal de Villars, prit part à la victoire d'Höchstett en 1703, s'honora dans la défaite essuyée l'année suivante par les Français sur le même champ de bataille, et dans l'année 1709 vainquit complétement les impériaux au combat de Rumersheim. Il reçut, pour prix de ce beau fait d'armes, le collier des ordres du roi. Louis XV l'éleva en 1724 à la dignité de maréchal de France, et lui donna en 1730 le gouvernement d'Alsace. Le maréchal du Bourg mourut à Strasbourg, à l'âge de quatre-vingt-un ans.

ALEGRE (YVES D'),

MARQUIS D'ALEGRE ET DE TOURZEL, SEIGNEUR DE MONTAIGU, ETC.

FILS D'EMMANUEL D'ALÈGRE, MARQUIS D'ALÈGRE,
ET DE MARIE DE RÉMOND DE MODÈNE;

MARÉCHAL DE FRANCE LE 2 FÉVRIER 1724.

(N° 1569.) Écusson.

Né vers 1643. — Marié : 1° le 29 août 1679, à Jeanne-Françoise de Garaud de Caminade, fille de Jean-Georges de Garaud, seigneur de Doneville, etc. et de Marthe de Caminade ; 2° le 21 août 1724, à Madeleine d'Ancezune de Caderousse, fille de Jacques-Louis d'Ancezune-Cadard-de-Tournon, duc de Caderousse, etc. et de Madeleine d'Oraison. — Mort le 9 mars 1728.

Il fit ses premières armes dans les gardes du corps du roi au siége de Limbourg, en 1675, et servit en Flandre jusqu'en 1677. Il passa avec le grade de capitaine à l'armée d'Allemagne en 1678, et eut le commandement d'un régiment l'année suivante. Il était au siége de Luxembourg en 1684, et prit part aux opérations militaires dont les Pays-Bas furent le théâtre, de 1689 à 1693. Il fut blessé aux deux batailles de Fleurus et de Steinkerque. Brigadier des armées du roi en 1690, maréchal de camp en 1693, il fut employé en Allemagne jusqu'en 1696 et passa l'année suivante en Flandre. Nommé en 1702 lieutenant général des armées du roi, il se signala au combat donné devant Ni-

mègue et défendit vaillamment la ville de Bonn, commanda sur la Moselle en 1704, et resta prisonnier aux mains des Anglais lorsqu'ils s'emparèrent des lignes de Flandre en 1705. Le marquis d'Alègre était à la prise de Douai en 1712 : il commanda cette même année le siége de Bouchain, et en 1713 suivit le maréchal de Villars, des plaines de Flandre sur les bords du Rhin. Le roi Louis XV le comprit dans la promotion de maréchaux de France qu'il fit en 1724. Le maréchal d'Alègre mourut à l'âge d'environ quatre-vingt-cinq ans.

AUBUSSON (LOUIS D'),

DUC DE LA FEUILLADE ET DE ROUANNAIS,

SECOND FILS DE FRANÇOIS D'AUBUSSON, TROISIÈME DU NOM, DUC DE LA FEUILLADE ET DE ROUANNAIS, MARÉCHAL DE FRANCE, ET DE CHARLOTTE GOUFFIER;

MARÉCHAL DE FRANCE LE 2 FÉVRIER 1724.

(N° 1570.) En buste, par BILFELDT, d'après un portrait de famille

Né le 30 mars 1673. — Marié : 1° le 8 mai 1692, à Charlotte-Thérèse Phelippeaux, fille de Balthasar Phelippeaux, marquis de Châteauneuf et de la Vrillière, ministre secrétaire d'état, et de Marie-Marguerite de Fourcy; 2° le 24 novembre 1701, à Marie-Thérèse Chamillart, seconde fille de Michel Chamillart, ministre secrétaire d'état, et d'Élisabeth-Thérèse le Rebours. — Mort le 29 janvier 1725.

Connu d'abord sous le nom de vicomte d'Aubusson,

il s'enrôla comme volontaire dans l'armée qui entra en Allemagne, sous les ordres du grand dauphin, en 1688; mestre de camp de cavalerie en 1689, il se trouva à la bataille de Fleurus en 1690 et au siége de Mons en 1691. La mort de son père lui fit passer alors par héritage le titre de duc de la Feuillade et le gouvernement général du Dauphiné. Il servit à l'armée de Flandre en 1692 et 1693, et dans les trois années suivantes, à celle d'Allemagne. Brigadier des armées du roi, puis maréchal de camp dans le cours de l'année 1702, il fut envoyé en Italie, et reçut en 1703 le commandement des troupes rassemblées sur la frontière du Dauphiné et de la Savoie. Élevé au grade de lieutenant général des armées du roi en 1704, il commanda jusqu'en 1706 un corps d'armée dans la Savoie, le Piémont et le comté de Nice, et après quelques succès finit par échouer au siége de Turin. Le duc de la Feuillade fut créé maréchal de France en 1724, et mourut à Marly, à l'âge de cinquante-deux ans.

GRAMONT (ANTOINE DE)

QUATRIÈME DU NOM, DUC DE GRAMONT,

FILS AÎNÉ D'ANTOINE-CHARLES DE GRAMONT, DUC DE GRAMONT, COMTE DE GUICHE ET DE LOUVIGNY, ETC. ET DE MARIE-CHARLOTTE DE CASTELNAU, SA PREMIÈRE FEMME;

MARÉCHAL DE FRANCE LE 2 FÉVRIER 1724.

(N° 1571.) En buste, par M^{me} Bruyère, d'après un portrait de famille.

Né en janvier 1672. — Marié, le 13 mars 1697, à Marie-Christine de Noailles, fille d'Anne-Jules de Noailles, duc de Noailles, maréchal de France, et de Marie-Françoise de Bournonville. — Mort le 6 septembre 1725.

Antoine de Gramont, comte, puis duc de Guiche, fut à l'âge de treize ans mousquetaire du roi, et deux ans après, en 1687, commanda un régiment. Il était aide de camp du grand dauphin au siége de Philipsbourg, en 1688, et passa en 1690 à l'armée de Flandre, où il servit jusqu'en 1697. Il gagna dans ces campagnes le titre de brigadier des armées du roi et de mestre de camp général des dragons. Depuis le commencement de la guerre de la succession d'Espagne jusqu'en 1712, il fut attaché sans interruption à l'armée des Pays-Bas. Maréchal de camp en 1702, il se distingua en 1703 au combat d'Eckeren, fut fait en 1704 lieutenant général des armées du roi et colonel du régiment des gardes françaises, fit une charge brillante à la bataille

de Ramillies en 1706, et fut blessé dans une escarmouche à la bataille de Malplaquet en 1709. Il suivit en 1713 le maréchal de Villars, dans sa belle campagne sur les bords du Rhin. Membre des conseils de régence et de la guerre en 1715, il prit le titre de duc de Gramont à la mort de son père, en 1720, et fut élevé en 1724 à la dignité de maréchal de France. Il mourut l'année suivante à Paris, à l'âge de cinquante-trois ans.

COËTLOGON (ALAIN-EMMANUEL DE)

MARQUIS DE COËTLOGON,

SEPTIÈME FILS DE LOUIS DE COËTLOGON,
VICOMTE DE MÉJUSSEAUME, ETC. ET DE LOUISE LE MENEUST;

MARÉCHAL DE FRANCE LE 1ᵉʳ JUIN 1730.

(N° 1572.) En buste, tableau du temps.

Né en 1646. — Mort le 7 juin 1730, sans alliance.

Enseigne au régiment Dauphin en 1668, il passa dans l'armée de mer en 1670 comme enseigne de vaisseau, fut nommé deux ans après lieutenant de vaisseau, et capitaine de vaisseau en 1675. Il se distingua en 1676 dans le combat livré aux flottes espagnole et hollandaise sur la rade de Palerme, se trouva la même année à la prise d'Agosta, et en 1688 au bombardement d'Alger par le maréchal d'Estrées. A son retour de la bataille navale de la baie de Bantry, il fut fait chef d'escadre (1689), et servit en cette qualité au combat de la Hogue en 1692. A l'entrée de la guerre de la succession d'Es-

pagne en 1701, il fut élevé au grade de lieutenant général des armées navales, et peu après reçut de Philippe V la commission de capitaine général de toutes ses flottes aux Indes occidentales. Il commanda en 1704 le corps de bataille, dans le combat livré par le comte de Toulouse, en vue de Malaga, aux escadres de Hollande et d'Angleterre. Il eut sous ses ordres en 1705 une flotte de dix-sept vaisseaux. A la mort de Louis XIV, en 1715, le marquis de Coëtlogon fut un des membres du conseil de marine. Il obtint, l'année suivante, la grand' croix de l'ordre de Saint-Louis et le titre de vice-amiral du Levant, fut créé en 1724 chevalier des ordres du roi, et le 1er juin 1730, six jours avant sa mort, reçut le bâton de maréchal de France. Il mourut dans sa quatre-vingt-quatrième année.

BIRON (ARMAND-CHARLES DE GONTAUT,

DUC DE), BARON DE SAINT-BLANCARD, ETC.

SECOND FILS DE FRANÇOIS DE GONTAUT, MARQUIS DE BIRON,
ET D'ÉLISABETH DE COSSÉ;

MARÉCHAL DE FRANCE LE 14 JUIN 1734.

(N° 1573.) Écusson.

Né le 5 août 1663. — Marié, le 12 août 1686, à Marie-Antonine de Bautru-Nogent, fille d'Armand de Bautru, comte de Nogent, maréchal des camps et armées du roi, et de Diane-Charlotte de Caumont-Lauzun. — Mort le 23 juillet 1756.

Il entra aux mousquetaires en 1681, fut lieutenant au régiment du roi en 1683, et servit la même année au siége de Courtray et au bombardement d'Oudenarde. Il obtint le commandement d'un régiment en 1684, et fut placé en 1688 sous les ordres du grand dauphin à l'armée d'Allemagne. Il fut envoyé en Irlande avec le roi Jacques II, en 1689, et se trouva l'année suivante à la bataille de la Boyne. Après avoir fait la campagne de 1691 en Piémont, sous le commandement du maréchal de Catinat, il fut employé en Flandre jusqu'à la paix de Ryswick en 1697. Le roi l'avait nommé en 1696 brigadier de ses armées : il l'éleva en 1702 au grade de maréchal de camp, et l'envoya servir sous Villars en Allemagne. Le marquis de Biron passa, l'année suivante, à l'armée des Pays-Bas, fut fait en 1704 lieutenant général des armées du roi, et continua de faire la guerre en Flandre jusqu'après la bataille de Denain. Il suivit en 1713 le maréchal de Villars dans sa belle campagne des bords du Rhin, et après la prise de Landau obtint le gouvernement de cette place. Nommé l'un des membres du conseil de la guerre en 1715, premier écuyer du duc d'Orléans, régent du royaume en 1719, il fut appelé en 1721 au conseil de régence, créé duc et pair de France en 1723, et reçut en 1734 le bâton de maréchal de France. Louis XV lui donna en 1737 le collier de ses ordres. Le maréchal de Biron mourut à Paris, à l'âge de quatre-vingt-treize ans.

PUYSÉGUR (JEAN-FRANÇOIS DE CHASTENET,

DEUXIÈME DU NOM, MARQUIS DE), COMTE DE CHESSY, VICOMTE DE BUZANCY, ETC.

FILS DE JACQUES DE CHASTENET, SEIGNEUR DE PUYSÉGUR, VICOMTE D'ACANY ET DE BUZANCY, ET DE MARGUERITE DUBOIS, SA SECONDE FEMME ;

MARÉCHAL DE FRANCE LE 14 JUIN 1734.

(N° 1574.) En pied, par LATIL, d'après un portrait de famille.

Né en 1655. — Marié, le 23 septembre 1714, à Jeanne-Henriette de Fourcy, fille d'Henri-Louis de Fourcy, comte de Chessy, et de Jeanne de Villers. — Mort le 15 août 1743.

Le marquis de Puységur débuta dans la carrière des armes comme lieutenant au régiment d'infanterie du Roi en 1677, et fit en Flandre les campagnes de cette année et de la suivante. Capitaine au même régiment en 1679, aide-major en 1682, il était en 1684 au siége de Luxembourg, et servit à l'armée d'Allemagne en qualité de lieutenant-colonel, en 1688. Il se trouva à la bataille de Fleurus en 1690, sous le maréchal de Luxembourg, et fit la guerre en Flandre jusqu'à la paix de Ryswick en 1697. Dans cette suite de campagnes il remplit toujours les fonctions de maréchal général des logis de l'armée, et obtint en 1696 le grade de brigadier d'infanterie. Lorsque éclata la guerre de la succession d'Espagne, il fit en 1701 la première campagne des Pays-Bas, fut fait maréchal de camp en 1702, et

continua de servir sur le même théâtre jusqu'à la fin de l'année suivante, où il fut envoyé en Espagne, avec le titre de directeur général de l'infanterie et de la cavalerie. Nommé lieutenant général des armées du roi en 1704, il resta au delà des Pyrénées, sous les ordres des maréchaux de Berwick et de Tessé, jusqu'en 1706. Le marquis de Puységur, rappelé en France, fut employé depuis lors jusqu'en 1712 à l'armée de Flandre, et après la paix d'Utrecht accompagna le maréchal de Villars, en 1713, sur les bords du Rhin. Sous la régence du duc d'Orléans en 1715, il fut un des membres du conseil de la guerre, et au début de la guerre de la succession de Pologne en 1733, il fut placé sous les ordres du maréchal de Berwick, en Allemagne. Il reçut l'année suivante le commandement en chef de toutes les troupes rassemblées sur la frontière des Pays-Bas, et bientôt après obtint le bâton de maréchal de France. Le maréchal de Puységur fut créé, en 1739, chevalier des ordres du roi, et mourut quatre ans après, à l'âge de quatre-vingt-huit ans.

ASFELD (CLAUDE-FRANÇOIS BIDAL,

MARQUIS D'),

SIXIÈME FILS DE PIERRE BIDAL, BARON DE WILLEMBRUCH
ET DE HARSDEFELDT OU ASFELD, ET DE CATHERINE BASTONNEAU;

MARÉCHAL DE FRANCE LE 14 JUIN 1734.

(N° 1575.) En pied, par SCHOPIN, d'après un portrait de famille.

Né le 2 juillet 1667. — Marié : 1° le 28 avril 1717, à Jeanne-Louise Joly de Fleury, fille de Joseph-Omer Joly, seigneur de Fleury et de la Mousse, et de Louise Berault; 2° le 20 septembre 1718, à Anne le Clerc de Lesseville, fille de Nicolas le Clerc de Lesseville, seigneur de Mesnil-Durand et de Thun, et de Marguerite-Louise Vaillant. — Mort le 7 mars 1743.

Le chevalier d'Asfeld fit ses premières armes au siége de Luxembourg en 1684, comme lieutenant au régiment de dragons du baron d'Asfeld, son frère. Capitaine au même régiment, il servit en Allemagne dans les années 1688 et 1689, et fut nommé mestre de camp de dragons. Il fit partie de l'armée rassemblée sur les bords de la Moselle en 1690 et 1691, et dans les années qui suivirent se trouva en Flandre sous les ordres du maréchal de Luxembourg. Brigadier des armées du roi, il resta dans les Pays-Bas jusqu'à la fin de la guerre, en 1697. Il fit la campagne de Flandre de 1702, obtint le brevet de maréchal de camp, et passa en cette qua-

lité, sous les ordres de Villars, en Allemagne. Il fut élevé en 1704 au grade de lieutenant général, et envoyé en Espagne sous le commandement du maréchal de Berwick. Il y servit glorieusement jusqu'en 1709, et contribua au succès de la bataille d'Almanza (1707), et à la réduction du royaume de Valence. De 1710 à 1712 il commanda successivement dans le Dauphiné, le comté de Nice et la Provence, alla au secours de Gironne au mois de janvier 1713, et de là se rendit sur les bords du Rhin, où il assiégea et prit Landau, pendant que le maréchal de Villars tenait tête au prince Eugène. Louis XIV le renvoya l'année suivante en Catalogne, où il seconda puissamment le maréchal de Berwick à la prise de Barcelone. La réduction de l'île de Majorque par le chevalier d'Asfeld, en 1715, acheva de faire passer toute la monarchie espagnole sous les lois de Philippe V. Le titre de marquis et l'ordre de la Toison d'or furent la récompense de tant de services rendus à ce prince. Après la mort de Louis XIV, le marquis d'Asfeld fut un des membres du conseil de la guerre, et trois ans après il obtint l'emploi de directeur général des fortifications du royaume. Ayant refusé de marcher en Espagne contre le roi Philippe V, son bienfaiteur, il remplaça le maréchal de Berwick dans le commandement de la Guyenne, et lorsque celui-ci eut été tué en 1734 sous les murs de Philipsbourg, le marquis d'Asfeld, son compagnon et son ami, lui fut donné pour successeur. Deux jours après son arrivée à l'armée placée sous son commandement, il fut fait maréchal de

France, et le choix royal fut immédiatement justifié par la prise de Philipsbourg. Le gouvernement de Strasbourg, devenu vacant par la mort du duc de Berwick, fut donné au maréchal d'Asfeld, qui mourut neuf ans après, à Paris, âgé de soixante et seize ans.

NOAILLES (ADRIEN-MAURICE DE),

DUC DE NOAILLES, COMTE D'AYEN, ETC.

CINQUIÈME FILS D'ANNE-JULES DE NOAILLES, DUC DE NOAILLES, MARÉCHAL DE FRANCE, ET DE MARIE-FRANÇOISE DE BOURNONVILLE;

MARÉCHAL DE FRANCE LE 14 JUIN 1734.

(N° 1576.) En pied, par FÉRON, d'après un portrait de famille.

Né à Paris, le 29 septembre 1678. — Marié, par contrat du 31 mars 1698, à Françoise-Charlotte-Amable d'Aubigné, fille de Charles, comte d'Aubigné, et de Geneviève Pietre. — Mort le 24 juin 1766.

Connu d'abord sous le nom de comte d'Ayen, il entra aux mousquetaires en 1692, fut cornette au régiment de cavalerie de Noailles, et fit ses premières armes en Catalogne, sous les ordres de son père. Il obtint une compagnie en 1693, assista au siége de Roses, au combat du Ter, à la prise de Palamos et de Gironne. Il était en 1694 colonel de cavalerie, et lorsqu'en 1695 le maréchal de Noailles son père eut quitté la Catalogne, il passa à l'armée de la Meuse, où il servit jusqu'à la paix de Ryswick en 1697. Gouverneur et lieutenant général du

Roussillon et du Berry en 1698, il obtint en 1702 le grade de brigadier de cavalerie, reçut, la même année, de Philippe V, l'ordre de la Toison d'or, et fut placé en Allemagne sous les ordres du duc de Bourgogne. Duc de Noailles sur la démission de son père en 1704, il se trouva à la fatale bataille d'Höchstett, et fut promu, dans la même année, au grade de maréchal de camp. Il commanda en 1705 sur la frontière de Catalogne et dans le Roussillon, fut élevé l'année suivante au grade de lieutenant général des armées du roi, fut fait capitaine des gardes du corps en 1707, et continua de servir sur cette frontière jusqu'en 1711. Le siége de Gironne, qui capitula entre ses mains le 5 janvier de cette dernière année, fut une des actions de cette guerre qui lui firent le plus d'honneur. Il reçut du roi Philippe V, en récompense des services qu'il avait rendus à sa cause, le titre de grand d'Espagne de première classe. Lorsqu'après la mort de Louis XIV les fonctions ministérielles furent réparties en un certain nombre de conseils institués par le régent, le duc de Noailles fut nommé président du conseil des finances. Il devint en 1718 un des membres du conseil de régence. Louis XV le nomma en 1724 chevalier de ses ordres, et l'envoya en 1733 à l'armée rassemblée sur les bords du Rhin, sous les ordres du duc de Berwick. Noailles, aussi bien que le marquis d'Asfeld, reçut le bâton de maréchal sous les murs de Philipsbourg (1734). L'année suivante il commanda heureusement en Italie contre les impériaux. Lorsqu'eut éclaté en 1740 la guerre de la succes-

sion d'Autriche, le maréchal de Noailles, qui venait d'être nommé ministre d'état, reçut en même temps le commandement de l'armée d'Allemagne (1743), livra la malheureuse bataille de Dettingen, et, dans les deux années qui suivirent, fit la guerre en Flandre sous les ordres du roi; il consentit à servir comme aide de camp du maréchal de Saxe à la glorieuse journée de Fontenoy. Il fut envoyé en 1746 comme ambassadeur extraordinaire auprès du roi d'Espagne Philippe V, se retira des conseils du roi en 1755, à cause de son grand âge, et mourut onze ans après, dans sa quatre-vingt-neuvième année.

MONTMORENCY-LUXEMBOURG (CHRISTIAN LOUIS DE),

PRINCE DE TINGRY, SOUVERAIN DE LUXE, ETC.

QUATRIÈME FILS DE FRANÇOIS-HENRI DE MONTMORENCY, DUC DE PINEY-LUXEMBOURG, MARÉCHAL DE FRANCE, ET DE MADELEINE-CHARLOTTE-BONNE-THÉRÈSE DE CLERMONT-TONNERRE DE LUXEMBOURG, DUCHESSE DE PINEY, ETC.

MARÉCHAL DE FRANCE LE 14 JUIN 1734.

(N° 1577.) Écusson.

Né le 7 février 1676. — Marié, le 7 décembre 1711, à Louise-Madeleine de Harlay, comtesse de Beaumont, fille d'Achille de Harlay, quatrième du nom, comte de Beaumont, et d'Anne-Renée-Louise du Loüet. — Mort le 23 novembre 1746.

Volontaire dans l'armée de Flandre en 1692, sous les

ordres de son illustre père, le maréchal de Luxembourg, il reçut en 1693 le commandement du régiment de Provence, et servit dans les Pays-Bas jusqu'à la paix de Ryswick en 1697. Il fut employé à l'armée d'Allemagne en 1701, reçut en 1702 le titre de brigadier des armées du roi, et fit la guerre en Italie jusqu'en 1706. Le roi, qui l'avait promu en 1704 au grade de maréchal de camp, le fit passer en 1707 à l'armée de Flandre, à laquelle le prince de Tingry demeura attaché jusqu'en 1712. Il se trouva à la bataille d'Oudenarde en 1708, ravitailla Lille, et vers la fin de la même année fut nommé lieutenant général des armées du roi. Il combattit à Denain, et en 1713 commanda à Valenciennes et dans le Hainaut. Louis XV le créa chevalier de ses ordres en 1731, et l'envoya servir sur les bords du Rhin en 1733 et 1734. Ce fut dans cette dernière année que le prince de Tingry obtint le bâton de maréchal de France. Il mourut à l'âge de soixante et dix ans.

COIGNY (FRANÇOIS DE FRANQUETOT,

DUC DE), BARON DE NOGENT-SUR-LOIR, ETC.

FILS AÎNÉ DE ROBERT-JEAN-ANTOINE DE FRANQUETOT, COMTE DE COIGNY, LIEUTENANT GÉNÉRAL DES ARMÉES DU ROI, ET DE MARIE-FRANÇOISE DE GOYON DE MATIGNON;

MARÉCHAL DE FRANCE LE 14 JUIN 1734.

(N° 1578.) En pied, par Paulin Guérin, d'après un portrait de famille.

Né le 16 mars 1670. — Marié, par contrat du 4 décembre 1699, à Henriette de Montbourcher, fille de René de Montbourcher, marquis du Bordage, maréchal des camps et armées du roi, et d'Élisabeth Guyon de la Moussaye. — Mort le 18 décembre 1759.

Le marquis de Coigny entra aux mousquetaires du roi en 1687, et assista en 1688, sous les ordres du grand dauphin, à la prise de Philipsbourg, de Manheim et de Frankenthal. Mestre de camp du régiment Royal-étranger en 1689, il resta à l'armée d'Allemagne sous le maréchal de Duras, et l'année suivante passa dans les Pays-Bas, sous le commandement du maréchal de Luxembourg. Il combattit à Fleurus (1690), à la prise de Mons (1691), au siége de Namur et à la bataille de Steinkerque (1692); de 1693 à 1695 il fut employé sur les bords du Rhin, passa en 1696 à l'armée que le maréchal de Catinat commandait en Italie, et le suivit au siége d'Ath en 1697, pendant les premières années de

la guerre de la succession d'Espagne, il servit à l'armée des Pays-Bas de 1701 à 1704, fut en 1702 brigadier des armées du roi, et reçut en 1704 la commission d'inspecteur général de la cavalerie. Promu au grade de maréchal de camp dans cette dernière année, et nommé colonel général des dragons, il fit les campagnes de 1705 et 1706 sur la Moselle et le Rhin, et de 1707 à 1712 fut attaché à l'armée de Flandre; il y gagna en 1709 le brevet de lieutenant général des armées du roi. Il accompagna en 1713 le maréchal de Villars dans sa brillante campagne contre le prince Eugène en Allemagne. Dans la courte guerre suscitée en 1719 par la turbulente ambition du cardinal Alberoni, Coigny servit dans l'armée rassemblée sur les frontières d'Espagne, et peu après son expérience militaire le fit appeler par le régent dans le conseil de la guerre. Chevalier des ordres du roi en 1724, gouverneur de la principauté de Sedan en 1725, il suivit en 1733 le maréchal de Villars dans le Milanais, et ce fut entre ses mains que ce vieux capitaine, sentant ses forces l'abandonner, remit l'armée qu'il commandait (1734). Coigny justifia cette confiance en gagnant successivement les deux batailles de Parme et de Guastalla. Il avait été fait maréchal de France le 14 juin 1734, avant la dernière de ces deux victoires, et reçut la même année, du roi Philippe V, les insignes de l'ordre de la Toison d'or. L'année suivante il fut appelé au commandement de l'armée d'Allemagne; il obtint en 1739 le gouvernement de l'Alsace, commanda les troupes réunies dans cette province pendant

les années 1743 et 1744, et fut chargé de la conduite du siége de Fribourg. Créé duc en 1747, il mourut à Paris, dans la quatre-vingt-dixième année de son âge.

BROGLIE (FRANÇOIS-MARIE DE)

DEUXIÈME DU NOM, DUC DE BROGLIE, BARON DE FERRIÈRES, ETC.

TROISIÈME FILS DE VICTOR-MAURICE DE BROGLIE, COMTE DE BROGLIE, MARQUIS DE BREZOLLES ET DE SÉNONCHES, MARÉCHAL DE FRANCE, ET DE MARIE DE LAMOIGNON;

MARÉCHAL DE FRANCE LE 14 JUIN 1734.

(N° 1579.) En buste, par M.^{me} Haudebourt, d'après un portrait de famille.

Né le 11 janvier 1671. — Marié, le 15 février 1716, à Thérèse-Gilette Locquet de Grandville, fille de Charles Locquet, sieur de Grandville. — Mort le 22 mai 1745.

Il porta d'abord le nom de chevalier de Broglie, fut cornette de cuirassiers en 1687, se trouva au combat de Valcourt sous le maréchal d'Humières, en 1689, et à Fleurus en 1690. Nommé capitaine au même régiment, il servit à l'armée d'Allemagne en 1691, passa ensuite à l'armée d'Italie, et combattit en 1693 à la Marsaille sous le maréchal de Catinat. Mestre de camp, lieutenant du régiment du Roi-cavalerie en 1694, il fit la guerre dans les Pays-Bas jusqu'à la paix de Ryswick, en 1697. Il fit partie de l'armée qui ouvrit la campagne en Flandre dans l'année 1701, fut promu au grade de brigadier des armées du roi en 1702, demeura les deux

années suivantes dans les Pays-Bas, et reçut en 1704 le brevet de maréchal de camp. Employé à l'armée d'Italie en 1705, et à celle du Rhin en 1706 et 1709, il obtint en 1707 la commission d'inspecteur général de la cavalerie et des dragons, et en 1710 le grade de lieutenant général des armées du roi. Il servait alors en Flandre sous le maréchal de Villars, qu'il suivit, après la bataille de Denain, dans sa campagne de 1713 sur les bords du Rhin. Il reçut du régent en 1719 le titre de directeur général de la cavalerie et des dragons, et dans l'année 1724 fut nommé par Louis XV son ambassadeur en Angleterre. Créé chevalier des ordres du roi en 1731, il partagea le commandement de l'armée d'Italie avec le maréchal de Coigny, après la retraite et la mort de Villars en 1734. Il fut fait maréchal de France à la promotion du 14 juin de cette même année, et obtint le titre de duc en 1742. Le maréchal de Broglie, pendant cette année et la suivante, commanda l'armée française en Bavière, fut investi du gouvernement de la ville de Strasbourg, et mourut deux ans après, à l'âge de soixante et quatorze ans.

BRANCAS (LOUIS DE BRANCAS, DE FORCALQUIER,

MARQUIS DE CERESTE, DIT LE MARQUIS DE),

FILS AÎNÉ DE HENRI DE BRANCAS DE FORCALQUIER, DEUXIÈME DU NOM, MARQUIS DE CERESTE, BARON DU CASTELET, ETC. ET DE DOROTHÉE DE CHEILUS;

MARÉCHAL DE FRANCE LE 11 FÉVRIER 1741.

(N° 1580.) En buste, par GALLAIT, d'après un portrait de famille.

Né le 19 janvier 1672. — Marié, le 24 janvier 1696, à Élisabeth-Charlotte-Candide de Brancas, fille de Louis-François de Brancas, duc de Villars, et de Louise-Catherine-Angélique de Fontereau de Mainières, sa troisième femme. — Mort le 9 août 1750.

Il entra aux mousquetaires en 1689; il fit ses premières armes en Allemagne en 1690, et au siége de Mons en 1691. Enseigne de vaisseau en 1692, lieutenant en 1693, il servit sur mer, dans l'escadre de la Méditerranée, jusqu'en 1697. Il renonça à la marine en 1699, et fut nommé la même année mestre de camp-lieutenant du régiment d'infanterie d'Orléans. Il fit aux Pays-Bas la campagne de 1701 sous le maréchal de Boufflers, celle d'Allemagne en 1702, et fut pourvu du brevet de brigadier des armées du roi. Après avoir servi en Flandre pendant l'année 1703, il fut fait maréchal de camp, et passa en Espagne, où il fit la guerre sans

interruption jusqu'en 1709. Elevé en 1710 au grade de lieutenant général des armées du roi, il commanda pendant les deux années suivantes les troupes réunies sur la frontière du Roussillon, reçut en 1713, du roi Philippe V, les insignes de l'ordre de la Toison d'or, et fut envoyé comme ambassadeur extraordinaire à Madrid en 1714. Membre du conseil de régence en 1715, lieutenant général au gouvernement de Provence en 1718, il tint les états de cette province en 1720 et en obtint le commandement en 1721. Il fut honoré du collier des ordres du roi en 1724, retourna comme ambassadeur auprès de Philippe V en 1727, et quitta Madrid en 1730, avec le titre de grand d'Espagne de première classe. Il fut le premier des maréchaux de France de la promotion de 1741, et mourut neuf ans après, dans la soixante et dix-neuvième année de son âge.

CHAULNES (LOUIS-AUGUSTE D'ALBERT D'AILLY,

DUC DE) ET DE CHEVREUSE,

CINQUIÈME FILS DE CHARLES-HONORÉ D'ALBERT, DUC DE LUYNES, DE CHAULNES, ETC. ET DE JEANNE-MARIE COLBERT;

MARÉCHAL DE FRANCE LE 11 FÉVRIER 1741.

(N° 1581.) Écusson.

Né le 22 décembre 1676. — Marié, le 22 janvier 1704, à Marie-Anne-Romaine de Beaumanoir, fille de Henri-Charles, sire de Beaumanoir, marquis de Lavardin, et d'Anne-Louise-Marie de Noailles, sa seconde femme. — Mort le 7 novembre 1744.

Il servit d'abord, en 1694, dans la compagnie des mousquetaires, passa comme lieutenant au régiment d'infanterie du Roi, y obtint le grade de capitaine en 1695, et à la fin de la même année fut pourvu du commandement d'un régiment d'infanterie. Il resta pendant tout ce temps à l'armée de Flandre, et se trouva à la prise d'Ath en 1697. Aide de camp du duc de Bourgogne à l'armée d'Allemagne en 1701, il fut fait colonel de dragons et envoyé l'année suivante en Italie, où il gagna les brevets de sous-lieutenant de la compagnie des chevau-légers de la garde du roi et de brigadier de cavalerie. De 1704 à 1712 il servit sans interruption à la frontière des Pays-Bas, fut nommé maréchal de camp en 1708, et devint en 1711 duc de Chaulnes et pair de France. Nommé par le régent lieutenant général des armées du roi en 1718, il reçut de Louis XV, en 1724, le collier de l'ordre du Saint-Esprit, et dans les années 1734 et 1735 fut envoyé en Allemagne sous les ordres du duc de Berwick et du maréchal d'Asfeld. Le duc de Chaulnes fut élevé en 1741 à la dignité de maréchal de France et mourut trois ans après, à l'âge de soixante-huit ans.

NANGIS (LOUIS-ARMAND DE BRICHANTEAU,
MARQUIS DE),
FILS DE LOUIS-FAUSTE DE BRICHANTEAU, MARQUIS DE NANGIS, BRIGADIER DES ARMÉES DU ROI, ET DE MARIE-HENRIETTE D'ALOIGNY DE ROCHEFORT;

MARÉCHAL DE FRANCE LE 11 FÉVRIER 1741.

(N° 1582.) Écusson.

Né le 27 septembre 1682.—Mort le 8 octobre 1742, sans alliance.

Il était mousquetaire du roi en 1698, colonel d'un régiment d'infanterie en 1700, et commença à servir activement dans la guerre de la succession d'Espagne. Il fut employé en Allemagne jusqu'en 1707, obtint en 1708 le grade de maréchal de camp, et passa à l'armée de Flandre, où il demeura jusqu'en 1713. Nommé lieutenant général des armées du roi en 1718, et directeur général de l'infanterie en 1721, le chevalier de Nangis remplit en 1724 les fonctions de chevalier d'honneur, d'abord auprès de l'infante d'Espagne, destinée à Louis XV, puis auprès de la reine Marie Leczinska (1725). Décoré en 1728 du collier des ordres du roi, il fit les campagnes de 1733, 1734 et 1735 à l'armée du Rhin, et reçut en 1741 le bâton de maréchal de France. Il mourut l'année suivante, à l'âge de soixante ans.

ISENGHIEN (LOUIS DE GAND-VILLAIN DE MÉRODE DE MONTMORENCY,

PRINCE D') ET DE MASMINES, ETC.

FILS AÎNÉ DE JEAN-ALPHONSE DE GAND-VILLAIN, PRINCE D'ISENGHIEN, ET DE MARIE-THÉRÈSE D'HUMIÈRES;

MARÉCHAL DE FRANCE LE 11 FÉVRIER 1741.

(N° 1583.) Écusson.

Né à Lille, le 16 juillet 1678. — Marié : 1° le 9 octobre 1700, à Anne-Marie-Louise de Furstemberg, fille aînée d'Antoine Egon, prince de Furstemberg, et de Marie de Ligny; 2° le 20 février 1713, à Marie-Louise-Charlotte Pot de Simiane, marquise de Rhodes, fille unique de Charles Pot, marquis de Rhodes, et d'Anne-Marie-Thérèse de Simiane-Gordes; 3° le 16 avril 1720, à Marguerite-Camille Grimaldi, quatrième fille d'Antoine Grimaldi, prince de Monaco, et de Marie de Lorraine d'Armagnac. — Mort le 16 juin 1767.

Il fit dans les mousquetaires du roi les campagnes de Flandre de 1695 et 1696, et obtint le commandement d'un régiment l'année suivante. Il servit en 1702 dans les Pays-Bas, fut nommé en 1703 brigadier des armées du roi, et employé jusqu'à la fin de 1704 dans l'armée commandée par l'électeur de Bavière et le maréchal de Villars. Il fut attaché en 1705 et 1706 à l'armée de la Moselle, passa ensuite à celle de Flandre, où il gagna en 1709 le brevet de maréchal de camp, et y demeura

jusqu'après la bataille de Denain en 1712. Il accompagna l'année suivante le maréchal de Villars, dans sa campagne sur les bords du Rhin contre le prince Eugène. Lieutenant général des armées du roi en 1718, chevalier des ordres du Saint-Esprit en 1724, il fut pourvu de la lieutenance générale d'Artois et du gouvernement d'Arras en 1724 et 1725, et alla servir dans les années 1734 et 1735 à l'armée d'Allemagne. Le prince d'Isenghien fut créé maréchal de France en 1741, et mourut à l'âge de quatre-vingt-neuf ans.

DURAS (JEAN-BAPTISTE DE DURFORT,

DUC DE), MARQUIS DE BLANQUEFORT, ETC.

SECOND FILS DE JACQUES-HENRI DE DURFORT, PREMIER DU NOM, DUC DE DURAS, MARÉCHAL DE FRANCE, ET DE MARGUERITE-FÉLICE DE LÉVIS.

MARÉCHAL DE FRANCE LE 11 FÉVRIER 1741.

(N° 1584.) Écusson.

Né le 28 janvier 1684. — Marié, le 6 janvier 1706, à Angélique-Victoire de Bournonville, fille d'Alexandre-Albert-François-Barthélemy, prince de Bournonville, et de Charlotte-Victoire d'Albert de Luynes. — Mort le 8 juillet 1770.

Après avoir servi dans les mousquetaires du roi, il obtint en 1697 un régiment de cavalerie, fut employé dans les Pays-Bas pendant les trois premières années de la guerre de la succession d'Espagne, fut fait en 1704

brigadier de cavalerie, passa en Allemagne, où il resta jusqu'en 1707, et revint faire en Flandre les campagnes de 1708 et 1709. Promu au grade de maréchal de camp, il servit en 1710 et 1711 à l'armée rassemblée sur les frontières du Roussillon, et alla en 1712 combattre à Denain sous le maréchal de Villars. Il fit partie de l'armée destinée à agir contre l'Espagne en 1719, fut nommé lieutenant général des armées du roi en 1720, et reçut en 1722 le commandement de la Guyenne. Louis XV le créa chevalier de ses ordres en 1731. Le duc de Duras fit les campagnes de 1733, 1734 et 1735 sur les bords du Rhin, et fut élevé, en 1741, à la dignité de maréchal de France. Il obtint en 1755 le gouvernement général de la Franche-Comté, et mourut à Paris, dans la quatre-vingt-septième année de son âge.

MAILLEBOIS (JEAN-BAPTISTE-FRANÇOIS DESMARETZ, MARQUIS DE),

BARON DE CHÂTEAUNEUF, ETC.

FILS AÎNÉ DE NICOLAS DESMARETZ, MARQUIS DE MAILLEBOIS,
MINISTRE ET SECRÉTAIRE D'ÉTAT;

MARÉCHAL DE FRANCE LE 11 FÉVRIER 1741.

(N° 1585.) En pied, par CAMINADE, d'après un portrait de famille.

Né le 5 mai 1682. — Marié, en janvier 1713, à Marie-Emmanuelle d'Alègre, troisième fille d'Yves d'Alègre, marquis d'Alègre, maréchal de France, et de

Jeanne-Françoise de Garaud de Caminade, sa première femme. — Mort le 7 février 1762.

Il entra aux mousquetaires en 1698, et fut fait l'année suivante sous-lieutenant au régiment du Roi-infanterie; il servit en 1701 et 1702 à l'armée de Flandre, obtint en 1703 le commandement d'un régiment, et fut envoyé en Allemagne, puis à la frontière de Savoie, où il demeura jusqu'à la fin de l'année 1707. Il se trouva en 1708 à la défense de Lille par le maréchal de Boufflers, reçut le brevet de brigadier des armées du roi, combattit à Denain en 1712, et fit la campagne de 1713 sur les bords du Rhin, sous le commandement du maréchal de Villars. Nommé maréchal de camp en 1718, et chevalier des ordres du roi en 1724, il remplit les fonctions d'envoyé extraordinaire auprès de la cour de Bavière en 1726, et fut promu en 1731 au grade de lieutenant général des armées du roi. Dans la guerre de la succession de Pologne, le marquis de Maillebois fut employé en Italie de 1734 à 1736, sous les ordres du maréchal de Coigny, et se signala en diverses rencontres. Il reçut le commandement des troupes envoyées dans la Corse en 1739, soumit cette île en moins de trois semaines, et fut élevé en 1741 à la dignité de maréchal de France. Le maréchal de Maillebois eut le commandement de l'armée de la Meuse en 1741 et 1742, de celles du Rhin et du bas Rhin en 1744, et de celle d'Italie en 1745. Grand d'Espagne de première classe à la fin de la même année, il con-

tinua de commander l'armée d'Italie, sous les ordres de l'infant don Philippe[1], pendant l'année 1746. Il obtint en 1759 le gouvernement général de l'Alsace, et mourut à l'âge de quatre-vingts ans.

BELLE-ISLE (LOUIS-CHARLES-AUGUSTE FOUQUET, DUC DE),

TROISIÈME FILS DE LOUIS FOUQUET, MARQUIS DE BELLE-ISLE, ETC.
ET DE CATHERINE-AGNÈS DE LÉVIS DE CHARLUS;

MARÉCHAL DE FRANCE LE 11 FÉVRIER 1741.

(N° 1586.) En pied, par ANNE-BAPTISTE NIVELON.

Né à Villefranche de Rouergue, le 22 septembre 1684. — Marié : 1° le 20 mai 1711, à Françoise-Henriette de Durfort, fille unique de Charles Durfort, dit *le marquis de Civrac*, et d'Angélique Acharie, dame du Bourdet; 2° le 15 octobre 1729, à Marie-Casimire-Thérèse-Geneviève-Emmanuelle de Béthune, veuve de François Rouxel de Medavi, marquis de Grancey, et fille de Louis-Marie-Victor de Béthune, comte de Béthune, et d'Henriette d'Harcourt-Beuvron, sa première femme. — Mort le 26 janvier 1761.

Le comte de Belle-Isle, après avoir servi en 1701 dans la compagnie des mousquetaires du roi, passa

[1] Don Philippe, infant d'Espagne, depuis duc de Parme, de Plaisance et de Guastalla, sixième fils de Philippe V, roi d'Espagne, et d'Élisabeth Farnèse, sa seconde femme.

en 1702, avec le grade de capitaine, dans le régiment Royal-cavalerie et fut attaché à l'armée d'Allemagne jusqu'en 1704. Mestre de camp d'un régiment de dragons en 1705, il fut employé cette année et la suivante en Italie, fit la campagne de 1707 sur les bords du Rhin, et celle de 1708 en Flandre. Brigadier de dragons en 1708, mestre de camp général des dragons en 1709, il servit sans interruption en Allemagne jusqu'en 1713. Maréchal de camp en 1718, gouverneur d'Huningue en 1719, il fut envoyé à l'armée réunie sur les frontières d'Espagne pour arrêter les projets ambitieux du cardinal Alberoni. Il fut élevé en 1731 au grade de lieutenant général des armées du roi, et deux ans après placé sous les ordres du maréchal de Berwick, quand cet illustre capitaine ouvrit la campagne sur les bords du Rhin. Belle-Isle reçut en 1734 le collier des ordres du roi, et fut mis à la tête d'un corps d'armée détaché en Allemagne. Lorsqu'en 1741 Louis XV s'unit au roi de Prusse dans le but de dépouiller l'impératrice Marie-Thérèse, le comte de Belle-Isle fut envoyé comme ambassadeur auprès des princes de l'empire, pour négocier l'élévation de l'électeur de Bavière, Charles-Albert, au trône impérial. Créé maréchal de France, il commanda l'armée qui conduisit ce prince victorieux dans Prague (25 novembre 1741), et le fit couronner successivement comme roi de Bohême et comme empereur. Le maréchal de Belle-Isle, en récompense de cet éclatant service, fut nommé prince de l'empire. Philippe V lui envoya en même temps l'ordre de la Toison d'or. Assiégé dans Prague

avec l'armée française, le maréchal de Belle-Isle eut l'honneur de faire, au cœur de l'hiver, à travers les neiges et les glaces, une retraite que l'admiration des contemporains compara à celle des Dix mille. Il commanda l'armée du Rhin sous les ordres du roi, en 1744, et l'année suivante fut arrêté et retenu prisonnier en Angleterre, au mépris du droit des gens. Louis XV le chargea en 1746 de défendre les frontières du Dauphiné et de la Provence, menacées par les Autrichiens et le roi de Sardaigne. Ces éclatants services furent récompensés par le titre de duc et pair en 1749. Le maréchal de Belle-Isle, investi en 1755 du commandement général des côtes de l'Océan depuis Dunkerque jusqu'à Bayonne, fut créé l'année suivante ministre d'état et chargé en 1758 du département de la guerre. Il mourut à Versailles, dans la soixante et dix-septième année de son âge. — Il avait été nommé, en 1749, l'un des quarante de l'Académie française.

SAXE (ARMINIUS-MAURICE, COMTE DE),

FILS NATUREL DE FRÉDÉRIC-AUGUSTE I^{er}, ÉLECTEUR DE SAXE
ET ROI DE POLOGNE, ET DE MARIE-AURORE DE KOENIGSMARCK;

MARÉCHAL DE FRANCE LE 26 MARS 1744.

(N° 1587.) En pied, par AUGUSTE COUDER, d'après un pastel de La Tour, de la galerie des dessins du Musée royal.

Né à Goslar, le 19 octobre 1696. — Marié : 1° le 12 mars 1714, à Jeanne-Victoire Tugendreich; 2° en 1722,

à N... de Runkel, fille de N... baron de Runkel. — Mort le 30 novembre 1750.

Maurice de Saxe servit comme volontaire, à l'âge de douze ans, dans l'armée de l'empire qui faisait le siége de Lille en 1708. L'année suivante il eut un cheval tué sous lui au siége de Tournay, et fit admirer son sang-froid et son intrépidité à la sanglante bataille de Malplaquet. De là le roi de Pologne son père l'envoya servir contre l'illustre roi de Suède, Charles XII; Maurice combattit dans l'armée qui assiégea ce prince dans Stralsund (1716). En 1717 il était sous les ordres du prince Eugène, au siège et à la bataille de Belgrade. Étant venu en France dans l'année 1720, il y accepta des mains du régent le brevet de maréchal de camp, ainsi que le commandement du régiment allemand de Greder. Après une aventureuse expédition, qui le mit pour quelque temps en possession du duché de Courlande, il fit en 1733 ses premières armes au service de France, se distingua dans les principales opérations dont les bords du Rhin furent le théâtre, et fut élevé en 1734 au grade de lieutenant général des armées du roi. Lorsque éclata la guerre de la succession d'Autriche, il était à la prise de Prague sous le maréchal de Belle-Isle (1741). Peu après, par un hardi coup de main, il se rendit maître de la forteresse d'Egra. Il commanda avec honneur l'armée française en Bavière dans l'année 1743, fut chargé de la défense de l'Alsace, lorsqu'après la funeste bataille de Dettingen il fallut reculer devant la

supériorité des forces impériales, puis fut mis à la tête de l'expédition qui devait aider le prince Charles-Édouard à la conquête de l'Angleterre (1744). Ce fut au retour de cette entreprise, contrariée par les tempêtes, que Louis XV lui remit le bâton de maréchal de France. Le maréchal de Saxe servit cette année en Flandre sous les ordres du roi, et s'empara en quelques jours des places de Menin, Ypres et Furnes. L'année suivante fut gagnée la bataille de Fontenoy, dont Louis XV lui renvoya tout l'honneur. Il lui accorda en 1746 des lettres de naturalité, où il rendait un éclatant témoignage à ses services. La campagne de 1746 fut marquée par la victoire de Rocoux. Louis XV, un moment incertain s'il ne récompenserait pas ce nouveau triomphe par le rétablissement de la charge de connétable, donna à Maurice de Saxe le titre de maréchal général des camps et armées du roi, que Turenne et Villars avaient seuls porté avant lui. La conquête de la Flandre hollandaise, suivie d'une troisième bataille gagnée sur le duc de Cumberland, à Lawfeld, dans le Limbourg (1747), rehaussèrent encore la gloire du maréchal de Saxe. La prise de Maëstricht (7 mai 1748), qui mit un terme à la vie militaire de ce grand capitaine, finit en même temps la longue guerre de la succession d'Autriche. Maurice de Saxe, retiré dans le château de Chambord, dont le roi lui avait donné la jouissance, y mourut en 1750, à l'âge de cinquante-quatre ans.

MAULÉVRIER-LANGERON (JEAN-BAPTISTE-LOUIS ANDRAULT, MARQUIS DE),

COMTE DE BANAINS,

FILS DE FRANÇOIS ANDRAULT, MARQUIS DE MAULÉVRIER-LANGERON, ET DE FRANÇOISE DE LA VEUHE;

MARÉCHAL DE FRANCE LE 30 MARS 1745.

(N° 1588.) Écusson.

Né le 3 novembre 1677. — Marié, le 27 mai 1716, à Élisabeth le Camus, fille de Nicolas le Camus, seigneur de Bligny, et de Marie-Élisabeth Langlois. — Mort le 22 mars 1754.

Il était en 1693 capitaine de dragons et aide de camp du maréchal de Catinat. Il combattit à la journée de la Marsaille, resta en Italie jusqu'en 1696, et obtint en 1697 le commandement du régiment d'Anjou-infanterie, avec lequel il assista au siége d'Ath. Il fit sans interruption les campagnes d'Italie, de 1701 à 1706, et lorsqu'après la fatale issue du siége de Turin la France fut réduite à la défensive sur la frontière des Alpes, il continua de servir jusqu'en 1712 en Dauphiné et en Provence. Il avait été nommé maréchal de camp en 1710, et fut employé en cette qualité sous les ordres de Villars, dans sa brillante campagne du Rhin en 1713, et sous ceux du maréchal de Berwick, en 1714, au siége de Barcelone. Il fit partie de l'armée qui, en 1719, entra en Espagne pour arrêter les projets ambitieux du cardi-

nal Alberoni, et se trouva aux siéges de Fontarabie, de Saint-Sébastien, de la Seu-d'Urgel et de Rosas. Promu au grade de lieutenant général des armées du roi et envoyé comme ambassadeur extraordinaire en Espagne en 1720, il reçut de Philippe V, en 1721, l'ordre de la Toison d'or. Il suivit en 1734 Villars en Italie, et pendant cette année et la suivante prit part aux succès qui, sous le commandement du maréchal de Coigny, honorèrent les armes françaises. Le marquis de Maulévrier acheva sa carrière militaire en Italie en 1744, et fut élevé l'année suivante à la dignité de maréchal de France. Il mourut dans la soixante et dix-septième année de son âge.

BALINCOURT (CLAUDE-GUILLAUME TESTU,

MARQUIS DE), BARON DU BOULOIR, SEIGNEUR DE SAINT-CYR DE NOHAU,

FILS DE HENRI TESTU DE BALINCOURT, BARON DU BOULOIR,

ET DE CLAUDE-MARGUERITE DE SÈVE;

MARÉCHAL DE FRANCE LE 19 OCTOBRE 1746.

(N° 1589.) En buste, par CAMINADE, d'après un portrait de famille.

Né le 17 mars 1680. — Marié, le 11 janvier 1715, à Marguerite-Guillemette Alleman, dame en partie de Mont-Martin, fille de Pierre Alleman, comte de Mont-Martin, et de N..... de Sève, sa première femme. — Mort en juin 1770.

Il entra aux mousquetaires en 1697 et fit en Flandre les campagnes des années 1701 et 1702. Lieutenant au

régiment du Roi et ensuite colonel au régiment d'infanterie d'Artois en 1703, il alla servir en Allemagne jusqu'en 1704, de là en Espagne, où il demeura sans interruption jusqu'après la prise de Barcelone, en 1714. Nommé brigadier des armées du roi en 1710, il fut promu en 1719 au grade de maréchal de camp, et dans la guerre de la succession de Pologne fut employé sur les bords du Rhin depuis l'année 1734, où il fut fait lieutenant général des armées du roi, jusqu'à la conclusion du traité de Vienne en 1738. Le marquis de Balincourt servit en Allemagne de 1741 à 1744, et commanda l'année suivante en Alsace. Gouverneur des ville et citadelle de Strasbourg, et maréchal de France en 1746, il garda le commandement de l'Alsace jusqu'à la paix d'Aix-la-Chapelle en 1748, et fut créé en 1767 chevalier des ordres du roi. Il mourut à l'âge de quatre-vingt-dix ans.

LA FARE (PHILIPPE-CHARLES DE),

MARQUIS DE LA FARE, COMTE DE LAUGÈRE, ETC.

FILS AÎNÉ DE CHARLES-AUGUSTE DE LA FARE,
MARQUIS DE LA FARE-LAUGÈRE, ET DE LOUISE-JEANNE DE LUX;

MARÉCHAL DE FRANCE LE 19 OCTOBRE 1746.

(N° 1590.) En buste, par Serrur, d'après un portrait de famille.

Né le 15 février 1687. — Marié, le 6 août 1713, à Françoise Paparel, fille de Claude-François Paparel, seigneur de Vitry-sur-Seine, et de Marie Sauvien. — Mort le 4 septembre 1752.

Mousquetaire du roi en 1701, il se trouva en 1702 au combat de Nimègue, fut fait l'année suivante sous-lieutenant au régiment du Roi, et assista à la bataille de Spire et aux siéges de Brisach et de Landau. Colonel du régiment d'infanterie de Gatinais en 1704, il fut envoyé en Italie, où il servit jusqu'en 1706, et de 1707 à 1712 demeura dans la même armée, employée à défendre les frontières du Dauphiné et de Provence. Capitaine des gardes de M. le duc d'Orléans en 1712, il fut envoyé l'année suivante en Espagne et se trouva en 1714 au siége de Barcelone. Nommé brigadier des armées du roi en 1716, il prit part aux opérations militaires de la frontière des Pyrénées dans l'année 1719, fut promu en 1720 au grade de maréchal de camp, et en 1721 remplit en Espagne une mission qui lui valut les insignes de l'ordre de la Toison d'or (1722). Le marquis de La Fare fut créé chevalier des ordres du roi en 1731, reçut en 1734 le brevet de lieutenant général des armées du roi, et cette année et la suivante servit en Allemagne sous les maréchaux de Berwick et d'Asfeld. Lorsque commença en 1741 la guerre de la succession d'Autriche, le marquis de La Fare suivit le maréchal de Belle-Isle dans son aventureuse campagne de Bohême, et de 1743 à 1746 fut employé sur les bords du Rhin. Il reçut, le 19 octobre de cette année, le bâton de maréchal de France, et mourut six ans après, dans la soixante-sixième année de son âge.

HARCOURT (FRANÇOIS D')

DUC D'HARCOURT,

FILS AÎNÉ DE HENRI D'HARCOURT, DUC D'HARCOURT,
MARÉCHAL DE FRANCE, ET DE MARIE-ANNE-CLAUDE BRULART;

MARÉCHAL DE FRANCE LE 19 OCTOBRE 1746.

(N° 1591.) Écusson.

Né le 4 novembre 1689. — Marié : 1° le 14 janvier 1716, à Marguerite-Louise-Sophie de Neufville, fille de Nicolas de Neufville, duc de Villeroy, et de Marguerite le Tellier de Louvois; 2° le 31 mai 1717, à Marie-Madeleine le Tellier, fille de Louis-Marie-François le Tellier, marquis de Barbezieux, et de Marie-Thérèse-Delphine d'Alègre, sa seconde femme. — Mort le 10 juillet 1750.

Il fit ses premières armes dans les mousquetaires du roi, à la bataille de Ramillies, en 1706, et en Flandre jusqu'en 1709. Il commanda ensuite un régiment dans l'armée rassemblée sur la frontière du Rhin, de 1709 à 1713. Capitaine des gardes du corps du roi, sur la démission de son père, en 1718, il fut nommé brigadier la même année, et maréchal de camp en 1727. Le roi lui donna en 1728 le collier de ses ordres. Le duc d'Harcourt, de 1733 à 1736, servit en Italie sous les maréchaux de Villars et de Coigny, et reçut en 1734 le brevet de lieutenant général des armées du roi. Gouverneur général de la principauté de Sedan en 1739, il fit les campagnes de 1742 en Bavière, et de 1743 sur

le Rhin, commanda l'armée de la Moselle en 1744, et suivit le roi en Flandre dans les années 1745 et 1746. Élevé en 1746 à la dignité de maréchal de France, il mourut quatre ans après, à Saint-Germain-en-Laye, dans la soixante et unième année de son âge.

LAVAL-MONTMORENCY (GUY-CLAUDE-ROLAND DE LAVAL, COMTE DE),

SEIGNEUR DE TALON, ETC.

FILS DE GABRIEL DE LAVAL, SEIGNEUR DE PASCAY, DIT LE COMTE DE LAVAL, ET DE RENÉE-BARBE DE LA FORTERIE, SA PREMIÈRE FEMME ;

MARÉCHAL DE FRANCE LE 17 JUILLET 1747.

(N° 1592.) Écusson.

Né le 5 novembre 1677. — Marié, le 29 juin 1722, à Marie-Élisabeth de Rouvroy-Saint-Simon, seconde fille de Titus-Eustache de Saint-Simon, seigneur de Falvy-sur-Somme, etc. et de Claire - Eugénie de Hauterive. — Mort le 14 novembre 1751.

Le comte de Laval était sous-lieutenant en 1694, et en 1695 lieutenant au régiment du Roi. Il servit en Flandre jusqu'en 1697, où il se trouva au siége d'Ath, dernière opération de cette guerre. Capitaine au même corps en 1701, il fut fait en 1705 lieutenant-colonel au régiment d'infanterie de Bourbon. Pendant les quatre premières années de la guerre de la succession d'Espagne, il fut attaché à l'armée de Flandre, assista l'an-

née suivante à l'attaque des lignes de Weissembourg, et fut envoyé de là sur les frontières du Dauphiné, où il resta jusqu'en 1707. Appelé en 1708 à l'armée du Rhin, il retourna en 1709 dans les Pays-Bas, et prit part aux événements militaires dont cette contrée fut le théâtre depuis la bataille de Malplaquet jusqu'à celle de Denain. Nommé brigadier des armées du roi en 1710, il suivit en cette qualité le maréchal de Villars à la prise de Landau et de Fribourg en 1713. Il fut promu en 1719 au grade de maréchal de camp, servit de 1734 à 1736 sur les bords du Rhin, et gagna dans cette guerre le brevet de lieutenant général des armées du roi. Il reçut le commandement du pays Messin et de la Lorraine pendant les premières années de la guerre de la succession d'Autriche, fut élevé à la dignité de maréchal de France en 1747, et mourut à l'âge de soixante et quatorze ans.

CLERMONT-TONNERRE (GASPARD DE),

DUC DE CLERMONT-TONNERRE, MARQUIS DE VAUVILLARS, SEIGNEUR DE MAUGEVELLE, ETC.

FILS AÎNÉ DE CHARLES-HENRI DE CLERMONT-TONNERRE, MARQUIS DE CRUZY ET DE VAUVILLARS, ET D'ÉLISABETH DE MASSOL;

MARÉCHAL DE FRANCE LE 17 SEPTEMBRE 1747.

(N° 1593.) En buste, par AMIEL, d'après un portrait de famille.

Né le 19 août 1688. — Marié : 1° le 10 août 1714, à Antoinette Potier de Novion, fille de Louis-Anne Jules-Nicolas Potier, seigneur de Villers, marquis de

Novion, et d'Antoinette Lecomte de Montauglon; 2° le 11 octobre 1755, à Marguerite-Pauline Prondre, veuve de Barthélemy de Roye de la Rochefoucauld, comte de Chef-Boutonne, dit *le marquis de la Rochefoucauld*, fille de Paulin Prondre, président en la chambre des comptes, et de Marguerite Petit de Ravannes. — Mort le 16 mars 1781.

Cornette et ensuite capitaine au régiment de cavalerie du Châtelet, il servit de 1703 à 1706 à l'armée d'Allemagne, et pendant les années 1707 et 1708 à celle des Pays-Bas. Mestre de camp de cavalerie en 1709, il se trouva à la bataille de Malplaquet, demeura en Flandre sous les ordres du maréchal de Villars jusqu'en 1712, et fit avec lui la campagne du Rhin de 1713. Il fut nommé en 1716 brigadier des armées du roi et commissaire général de la cavalerie, chevalier des ordres en 1724, et maréchal de camp en 1731. Il fut employé de 1733 à 1735 à l'armée rassemblée sur les bords du Rhin, fut promu en 1734 au grade de lieutenant général des armées du roi, et investi en 1736 de la charge de mestre de camp général de la cavalerie. Le duc de Clermont-Tonnerre fit en 1741 et 1742 l'aventureuse expédition de Bohême sous le maréchal de Belle-Isle, servit en Bavière et sur les bords du Rhin dans les années 1743 et 1744, et se trouva sous les ordres de Louis XV dans les trois grandes campagnes de Flandre (1745 à 1747), qui furent marquées par les victoires de Fontenoy, de Rocoux et de Lawfeld. Créé maréchal

de France en 1747, il représenta, comme doyen des maréchaux, le connétable au sacre de Louis XVI, en 1774. Il mourut dans la quatre-vingt-treizième année de son âge.

LA MOTHE-HOUDANCOURT (LOUIS-CHARLES DE),

MARQUIS DE LA MOTHE-HOUDANCOURT, BARON DE BEAUMONT, ETC.

FILS AÎNÉ DE CHARLES DE LA MOTHE-HOUDANCOURT, MARQUIS DE LA MOTHE, ET DE MARIE-ÉLISABETH DE LAVERGNE DE MONTENARD;

MARÉCHAL DE FRANCE LE 17 SEPTEMBRE 1747.

(N° 1594.) Écusson.

Né le 21 décembre 1687. — Marié, le 4 juillet 1714, à Eustelle-Thérèse de la Roche-Courbon, fille unique d'Eutrope-Alexandre, marquis de la Roche-Courbon, et de Marie d'Angennes. — Mort le 3 novembre 1755.

Il était dans les mousquetaires du roi au siége de Tongres en 1703, et commanda un régiment en 1705. Employé en Flandre jusqu'en 1712, il fit en 1713 la campagne des bords du Rhin, et fut nommé en 1719 brigadier des armées du roi. Il reçut en 1722 le titre de grand d'Espagne de première classe. Pendant la guerre de la succession de Pologne, le marquis de la Mothe-Houdancourt fut attaché, de 1733 à 1736, à l'armée d'Italie, et y gagna la même année (1734) les grades de maréchal de camp et de lieutenant général des armées du roi. Il servit en Allemagne dans les années 1741

et 1742, fit en Flandre la campagne de 1744, et sur les bords du Rhin celles de 1745 et 1746. Il avait été fait chevalier d'honneur de la reine Marie Leczinska en 1743, chevalier des ordres du roi en 1744, et obtint en 1747 le bâton de maréchal de France. Il mourut à l'âge de soixante-huit ans.

LOWENDAL (ULRIC-FRÉDÉRIC-WOLDEMAR DE),

COMTE DE LOWENDAL ET DU SAINT-EMPIRE,

SECOND FILS DE WOLDEMAR DE LOWENDAL, BARON DE LOWENDAL, ET DE DOROTHÉE DE BROCKDORF, SA PREMIÈRE FEMME;

MARÉCHAL DE FRANCE LE 17 SEPTEMBRE 1747.

(N° 1595.) En pied, par AUGUSTE COUDER, d'après un portrait gravé.

Né le 6 avril 1700. — Marié : 1° le 23 janvier 1722, à Théodore-Eugénie de Schmettaw, fille de Gotlieb, baron de Schmettaw, etc. 2° le 13 novembre 1736 à Barbe-Madeleine-Élisabeth, fille du comte François de Szembeck, et femme répudiée de Jean-Clément, comte de Branisky. — Mort le 27 mai 1755.

Il n'avait que treize ans lorsqu'il fit, comme simple soldat, ses premières armes contre les Suédois (1713); il servit avec le grade de capitaine dans les armées danoises en 1714, et se trouva sous le prince Eugène à la bataille de Peterwaradin et au siége de Belgrade. Il était colonel au service de l'électeur de Saxe, roi de Pologne en 1721, et mena l'infanterie auxiliaire de Saxe

à l'armée que le prince Eugène commandait sur le Rhin en 1733. Il passa en 1736 au service de la czarine Anne Iwanowna, qui le fit successivement général-major et lieutenant général. Il dirigea l'artillerie sous le maréchal Munich au siége d'Oczakof, contribua à la victoire de Choczim sur les Turcs (1757), pendant les années 1741 à 1742, aida puissamment le comte de Lascy, feld-maréchal de l'armée russe, dans ses succès contre les Suédois en Finlande. Le comte de Lowendal, déterminé par les pressantes sollicitations de son ami Maurice de Saxe, entra au service de France en 1743, avec le grade de lieutenant général des armées du roi; il se distingua en 1744 aux siéges de Menin, d'Ypres et de Furnes, défendit avec succès l'Alsace contre le prince Charles de Lorraine, et reçut une grave blessure devant Fribourg. L'année suivante il combattit à Fontenoy, et contribua à décider l'heureuse fin de cette grande journée. Gand, Oudenarde, Ostende, Nieuport, se rendirent successivement à lui. Louis XV récompensa de si éminents services en lui donnant le collier de ses ordres et le gouvernement de Bruxelles en 1746. Le comte de Lowendal prit cette année Louvain, Huy, et s'empara dans la Flandre hollandaise d'Issendick et du Sas de Gand. Il couronna l'année suivante tous ces glorieux faits d'armes par la prise de Berg-op-Zoom (16 septembre 1747), qui lui valut le bâton de maréchal de France. Il fit en 1748 le siége de Maëstricht conjointement avec le maréchal de Saxe, et mourut sept ans après, à l'âge de cinquante-cinq ans.

RICHELIEU (LOUIS-FRANÇOIS-ARMAND DE VIGNEROT DU PLESSIS, DUC DE)

ET DE FRONSAC, MARQUIS DE PONTCOURLAY, PRINCE DE MORTAGNE, ETC.

FILS AÎNÉ D'ARMAND-JEAN DE VIGNEROT DU PLESSIS, DUC DE RICHELIEU ET DE FRONSAC, ET D'ANNE-MARGUERITE D'ACIGNÉ, SA PREMIÈRE FEMME;

MARÉCHAL DE FRANCE LE 11 OCTOBRE 1748.

(N° 1596.) En pied, par Auguste Couder, d'après un portrait gravé.

Né le 13 mars 1696. — Marié : 1° le 12 février 1711, à Anne-Catherine de Noailles, fille de Jean-François, marquis de Noailles, et de Marguerite-Thérèse Rouillé de Meslay; 2° le 7 avril 1744, à Élisabeth-Sophie de Lorraine, fille puînée d'Anne-Marie-Joseph de Lorraine, prince de Guise, comte d'Harcourt, et de Marie-Louise-Christine Jeannin de Castille, marquise de Montjeu; 3° en 1780, à Jeanne-Catherine-Josèphe de Lavaulx, veuve d'Edmond de Rothe, fille de Gabriel-François, comte de Lavaulx, seigneur de Sommercourt, et de Charlotte de Lavaulx de Pompierre. — Mort le 8 août 1788.

Il porta d'abord le nom de duc de Fronsac, et, entré aux mousquetaires en 1712, fut aide de camp du maréchal de Villars dans cette campagne de Flandre où la France fut sauvée par la victoire de Denain. L'année suivante il était capitaine au régiment Royal-cavalerie et se trouva à la prise de Landau et de Fribourg. Il prit le nom de duc de Richelieu à la mort de son père en 1715,

et fit à la tête d'un régiment d'infanterie de son nom la campagne des Pyrénées en 1719. Duc et pair en 1721, il remplit les fonctions d'ambassadeur extraordinaire à Vienne en 1725, et fut fait chevalier des ordres du roi en 1728. Placé sous les ordres du maréchal de Berwick en 1733, il se distingua au siége de Kehl, fut élevé au grade de brigadier des armées du roi, et l'année suivante fut blessé devant Philipsbourg. Le duc de Richelieu fut nommé en 1738 maréchal de camp, en même temps que lieutenant général du roi en Languedoc. Dans les deux premières années de la guerre de la succession d'Autriche, il servit alternativement dans les Pays-Bas et sur le Rhin, et, créé en 1744 premier gentilhomme de la chambre, lieutenant général et aide de camp du roi, il suivit Louis XV en Flandre. Il prit part en 1745 à la victoire de Fontenoy, et se signala encore en 1746 à la bataille de Rocoux. Louis XV l'envoya cette même année comme ambassadeur à Dresde, avec la mission de demander en mariage, pour le dauphin, la princesse Marie-Josèphe de Saxe, fille de l'électeur Auguste, roi de Pologne. Le duc de Richelieu se trouva en 1747 à la bataille de Lawfeld, où il fut légèrement blessé, et se rendit ensuite à Gênes, où il acheva de soustraire heureusement cette république à l'oppression des Autrichiens. Il reçut en 1748 le bâton de maréchal de France et fut nommé en 1755 gouverneur général de la Guyenne et de la Gascogne. Lorsque la guerre de sept ans commença, en 1756, le maréchal de Richelieu fut chargé d'une expédition contre l'île de

Minorque, et s'empara du Port-Mahon. Il obtint l'année suivante le commandement de l'armée de Hanovre, se rendit maître en quelques semaines de tout cet électorat, et imposa au duc de Cumberland la capitulation de Closter-Seven. Là se termine sa carrière militaire. Il vécut encore trente et un ans, et mourut dans la quatre-vingt-treizième année de son âge.

SENNETERRE (JEAN-CHARLES, MARQUIS DE SAINT-NECTAIRE, DIT),

MARQUIS DE BRINON ET DE PISANI, ETC.

FILS DE FRANÇOIS DE SAINT-NECTAIRE, DIT LE COMTE DE SENNETERRE, ET DE MARIE DE BÉCHILLON;

MARÉCHAL DE FRANCE LE 24 FÉVRIER 1757.

(N° 1597.) Écusson.

Né le 11 novembre 1685.—Marié, le 7 octobre 1711, à Marie-Marthe de Saint-Pierre, fille de Henri, marquis de Saint-Pierre, de Saint-Julien-sur-Collonge, etc. et de Marie-Madeleine Boisseret d'Herbalai.— Mort le 23 janvier 1771.

Il fut successivement lieutenant, capitaine et colonel du régiment des dragons de Senneterre, et servit en Italie en 1703 et 1704, aux armées de Flandre et du Rhin de 1705 à 1713. Brigadier des armées du roi en 1719, et colonel du régiment d'infanterie de la Marche en 1731, il fut nommé maréchal de camp en 1734, et envoyé en ambassade auprès du roi de Sar-

daigne. Élevé au grade de lieutenant général des armées du roi, il fit en Italie les campagnes de 1734 et 1735, sous le maréchal de Coigny. Il fut appelé à servir sur le même théâtre dans la guerre de la succession d'Autriche, et commandait la division du centre à l'attaque des retranchements de Villefranche en 1744. Il dirigea l'année suivante les opérations du siége de Casal, et prit part, en 1746, à la retraite du maréchal de Maillebois, devant les forces supérieures des Autrichiens et du roi de Sardaigne. Le marquis de Senneterre fut appelé à l'armée de Flandre dans les années 1747 et 1748, et reçut en 1757 le bâton de maréchal de France. Il mourut au château de Vivonne en Saintonge, à l'âge de quatre-vingt-cinq ans.

LA TOUR-MAUBOURG (JEAN-HECTOR DE FAY,

MARQUIS DE), DE DUNIERES, ETC.

FILS DE JACQUES DE FAY, BARON DE LA TOUR-MAUBOURG,
ET D'ÉLÉONORE PALATIN DE DIO DE MONTPEYROUX;

MARÉCHAL DE FRANCE LE 24 FÉVRIER 1757.

(N° 1598.) En buste, par PAULIN GUÉRIN, d'après un portrait de famille.

Né au château de Maubourg en Velay, en 1684. — Marié : 1° le 14 juillet 1709, à Marie-Anne-Thérèse-Lucie de la Vieuville, fille de René-François de la Vieuville, et d'Anne-Lucie de la Mothe-Houdancourt, sa première femme; 2° en janvier 1716, à Marie-Suzanne Bazin de Bezons, fille aînée de Jacques Bazin, comte de

Bezons, maréchal de France, et de Marie-Marguerite le Ménestrel; 3° en août 1731, à Agnès-Madeleine de Trudaine, fille de Charles de Trudaine, seigneur de Montigny-Lancoup en Montois, conseiller d'état.—Mort le 15 mai 1764.

Il entra à la compagnie des mousquetaires du roi en 1698, fit, dans le grade de lieutenant et de capitaine, les campagnes de Flandre de 1701 à 1706, obtint en 1707 le commandement d'un régiment, avec lequel il servit jusqu'en 1712 à la frontière du Dauphiné et de Provence. Il passa en 1713 à l'armée des deux couronnes, qui achevait de soumettre la Catalogne au roi Philippe V, se trouva au siége de Barcelone en 1714, et à la réduction des îles Baléares en 1715. Il reçut en 1718 la commission d'inspecteur général de l'infanterie, fut nommé brigadier des armées du roi en 1719, et fut chargé du commandement des troupes qui devaient se joindre à l'armée anglaise pour agir contre l'Espagne. Maréchal de camp en 1734, il fut employé sur les bords du Rhin cette année et la suivante. Il fut élevé en 1738 au grade de lieutenant général des armées du roi, et fit toute la guerre de la succession d'Autriche, soit en Allemagne, soit en Flandre. Il assista aux batailles de Fontenoy et de Lawfeld, et au siége de Maëstricht en 1748. Cette même année le roi le créa chevalier de ses ordres. Le marquis de La Tour-Maubourg reçut en 1757 le bâton de maréchal de France, et mourut à Paris, à l'âge d'environ quatre-vingts ans.

LAUTREC (DANIEL-FRANÇOIS DE GELAS DE VOISINS, VICOMTE DE),

BARON D'AMBRES, ETC.

TROISIÈME FILS DE FRANÇOIS DE GELAS DE VOISINS, COMTE DE GELAS, MARQUIS DE LEBERON ET DE BRAGNAC, VICOMTE DE LAUTREC, ET DE CHARLOTTE DE VERNON DE BONNEUIL ;

MARÉCHAL DE FRANCE LE 24 FÉVRIER 1757.

(N° 1599.) Écusson.

Né en 1686. — Marié, le 4 février 1739, à Louise-Armande-Julie de Rohan-Chabot, fille aînée de Louis-Bretagne-Alain de Rohan-Chabot, duc de Rohan, et de Françoise de Roquelaure. — Mort le 14 février 1762.

Reçu dans l'ordre de Malte avant d'être en âge d'y faire ses vœux, et connu sous le nom de chevalier d'Ambres, il entra aux mousquetaires en 1701, et se rendit en 1702 au chef-lieu de son ordre, où il resta jusqu'en 1705. Nommé alors capitaine au régiment des dragons de Lautrec, il se trouva au siège de Turin comme aide de camp du duc d'Orléans et passa de là à l'armée du Rhin, où il demeura jusqu'en 1709. Colonel d'un régiment d'infanterie de son nom en 1710, lieutenant-colonel du régiment d'infanterie de la Reine en 1711, il servit en Flandre sous le maréchal de Villars jusqu'en 1712, l'accompagna dans sa campagne des bords du Rhin en 1713, et fut envoyé en 1714 à l'armée employée à la réduction de la Catalogne. L'année

suivante, le chevalier d'Ambres fut appelé à Malte, où tout l'ordre devait se rendre pour la défense de cette île, menacée par les Turcs. Il fut attaché en 1719 à l'armée rassemblée sur les frontières d'Espagne, reçut en 1721 le brevet de brigadier des armées du roi, et, ayant quitté la croix de Malte en 1723, prit le nom de vicomte de Lautrec. Il fit les campagnes d'Italie de 1733 à 1736, sous les maréchaux de Villars et de Coigny, fut chargé en 1737 de la commission d'inspecteur général de l'infanterie, et promu en 1738 au grade de lieutenant général des armées du roi. Il fut employé à l'armée de Westphalie en 1741 et 1742, fut créé l'année suivante chevalier des ordres du roi, et envoyé comme ambassadeur extraordinaire auprès de l'électeur de Bavière, élu empereur sous le nom de Charles VII. Le vicomte de Lautrec alla ensuite servir en Italie, sous le maréchal de Maillebois, dans les années 1744 et 1745, et fit sous le maréchal de Saxe les campagnes de Flandre, marquées par les batailles de Rocoux et de Lawfeld, et par la prise de Maëstricht (1746 à 1748). Il fut élevé en 1757 à la dignité de maréchal de France, et mourut à l'âge d'environ soixante et seize ans.

BIRON (LOUIS-ANTOINE DE GONTAUT, DUC DE),

QUATRIÈME FILS DE CHARLES-ARMAND DE GONTAUT, DUC DE BIRON, MARÉCHAL DE FRANCE, ET DE MARIE-ANTONINE DE BAUTRU DE NOGENT;

MARÉCHAL DE FRANCE LE 24 FÉVRIER 1757.

(N° 1600.) En pied, par COURT, d'après un portrait de famille.

Né le 2 février 1701. — Marié, le 29 février 1740, à Pauline-Françoise de la Rochefoucauld de Roye, marquise de Severac, fille de François de la Rochefoucauld de Roye, comte de Roucy, brigadier des armées du roi, et de Marguerite-Élisabeth-Huguet de Sémonville. — Mort le 29 octobre 1788.

Le comte de Biron était garde-marine en 1716, et en 1727 capitaine au régiment de Noailles-cavalerie. Lieutenant-colonel du régiment Royal-Roussillon-infanterie en 1729, il servit en Italie de 1733 à 1735, sous les maréchaux de Villars et de Coigny. Ces trois campagnes lui valurent les grades de brigadier des armées du roi et de maréchal de camp (1734), en même temps que le titre de lieutenant-colonel et inspecteur du régiment du Roi-infanterie (1735). Devenu duc de Biron sur la démission de son frère en 1740, il fit en 1741 la campagne de Bohême, sous le maréchal de Belle-Isle, et se trouva, l'année suivante, en qualité de lieutenant gé-

néral des armées du roi, à la funeste bataille de Dettingen. Chevalier des ordres du roi en 1744, et colonel des gardes-françaises en 1745; il fit la guerre en Flandre depuis la bataille de Fontenoy jusqu'au siége de Maëstricht, de 1745 à 1748. Pair de France en 1749, maréchal de France en 1757, il fut gouverneur général du Languedoc en 1775, et mourut dans la quatre-vingt-huitième année de son âge.

LUXEMBOURG (CHARLES-FRANÇOIS-FRÉDÉRIC DE MONTMORENCY,

COMTE DE BEAUFORT, DUC DE),

FILS DE CHARLES-FRANÇOIS-FRÉDÉRIC DE MONTMORENCY, DUC DE PINEY-LUXEMBOURG, ET DE MARIE-GILLONNE GILLIER DE CLÉREMBAULT DE MARMANDE;

MARÉCHAL DE FRANCE LE 24 FÉVRIER 1757.

(N° 1601.) Écusson.

Né le 31 décembre 1702. — Marié : 1° par contrat du 8 janvier 1724, à Marie-Sophie-Émilie-Honorate de Colbert, marquise de Seignelay, fille unique de Marie-Jean-Baptiste de Colbert, marquis de Seignelay et de Lonray, brigadier des armées du roi, et de Marie-Louise-Maurice, princesse de Furstemberg; 2° le 29 juin 1750, à Madeleine-Angélique de Neufville-Villeroy, veuve de Joseph-Marie de Boufflers, duc de Boufflers, lieutenant général des armées du roi, seconde fille de Nicolas de Neufville, quatrième du nom, duc de Villeroy, lieute-

nant général des armées du roi, et de Marguerite le Tellier de Louvois. — Mort le 18 mai 1764.

Il porta, du vivant de son père, le nom de duc de Montmorency, fut colonel du régiment d'infanterie de Touraine en 1718 et pourvu la même année du gouvernement général de la Normandie. Il fit la campagne de 1719 sur les frontières d'Espagne, et servit en 1733, avec son régiment, au siége du fort de Kelh. Brigadier d'infanterie en 1734, il servit sur les bords du Rhin, sous le commandement des maréchaux de Berwick et d'Asfeld, en 1734 et 1735, fut promu en 1738 au grade de maréchal de camp, suivit le maréchal de Belle-Isle à la prise et à la retraite de Prague, en 1741 et 1742, se trouva en 1743 à la bataille de Dettingen. Il fut fait en 1744 chevalier des ordres, lieutenant général et aide de camp du roi, et servit en Flandre jusqu'à la paix d'Aix-la-Chapelle en 1748. Louis XV le nomma capitaine de ses gardes du corps en 1750, et maréchal de France en 1757. Le maréchal de Luxembourg mourut à l'âge de soixante-deux ans.

ESTRÉES (LOUIS-CHARLES-CÉSAR LE TELLIER,

COMTE D'), MARQUIS DE LOUVOIS ET DE COURTENVAUX,

QUATRIÈME FILS DE MICHEL-FRANÇOIS LE TELLIER, MARQUIS DE LOUVOIS ET DE COURTENVAUX, ETC. ET DE MARIE-ANNE-CATHERINE D'ESTRÉES;

MARÉCHAL DE FRANCE LE 24 FÉVRIER 1757.

(N° 1602.) En pied, par CAMINADE, d'après un portrait de famille.

Né le 2 juillet 1695. — Marié : 1° le 26 mai 1730, à Anne-Catherine de Champagne, fille de René Brandelis de Champagne, marquis de Villaines et de la Varenne, etc. et de Catherine-Thérèse le Royer de Saint-Samson; 2° le 26 janvier 1744, à Adélaïde-Félicité Brulart de Sillery, fille de Louis-Philogène Brulart, marquis de Sillery, ministre d'état, et de Charlotte-Félicité le Tellier de Louvois de Rebenac. — Mort en 1771.

On l'engagea dans l'ordre de Malte en 1697, sous le nom de chevalier de Louvois. Mestre de camp du régiment de cavalerie d'Anjou en 1716, et lieutenant-colonel du régiment Royal-Roussillon-cavalerie en 1718, il servit en 1719 dans l'armée rassemblée sur les frontières d'Espagne. Capitaine-colonel de la compagnie des Cent-Suisses de la garde du roi en 1722, il prit alors le nom de marquis de Courtenvaux. Brigadier des armées du roi en 1734, il fut employé cette année et la suivante sur les bords du Rhin, et reçut en 1738 le brevet de maréchal de camp. Ce fut dans l'année suivante qu'il

fut substitué au nom et aux armes de la maison d'Estrées. Inspecteur général de la cavalerie en 1740, il fit en 1741 et 1742 la campagne de Bohême, et celle de Bavière en 1743. Promu en 1744 au grade de lieutenant général des armées du roi, il servit en Flandre sous les ordresde Louis XV, jusqu'à la fin de la guerre, en 1748. Il eut l'honneur, dans cette dernière année, de ravitailler Berg-op-Zoom. Le roi, qui l'avait créé en 1746 chevalier de ses ordres, le fit en 1747 gouverneur général du pays d'Aunis et de la Rochelle, et lui confia en 1755 et 1756 le commandement des côtes de la Normandie. Le comte d'Estrées, élevé l'année suivante à la dignité de maréchal de France, fut envoyé en Allemagne, où il gagna sur le duc de Cumberland la bataille de Hastembeck (20 juillet 1757). Il fut nommé ministre d'état en 1758, et, remis à la tête des troupes françaises en 1762, il remporta, avec le prince de Soubise, la victoire de Johannisberg. Il mourut neuf ans après, à l'âge de soixante et seize ans.

THOMOND (CHARLES O'BRIEN,
COMTE DE CLARE ET DE).

FILS DE CHARLES O'BRIEN, VICOMTE DE CLARE, PAIR D'IRLANDE, MARÉCHAL DE CAMP AU SERVICE DE FRANCE, ET DE CHARLOTTE DE BULKELEY;

MARÉCHAL DE FRANCE LE 24 FÉVRIER 1757.

(N° 1603) Écusson.

Né à Saint-Germain-en-Laye, le 27 mars 1699. — Marié, le 10 mars 1755, à Marie-Geneviève-Louise de

Gautier de Chiffreville, fille unique de Louis-François de Gautier, marquis de Chiffreville, lieutenant général des armées du roi, et de Marie-Geneviève le Tonnelier de Charmeaux. — Mort le 9 septembre 1761.

Il porta, du vivant de son père, le nom de lord Clare, et commença à servir dans l'armée rassemblée en 1719 sur la frontière d'Espagne. Colonel d'un régiment d'infanterie en 1720, il se trouva en 1733 au siége de Kehl, et l'année suivante à celui de Philipsbourg, avec le grade de brigadier des armées du roi. Maréchal de camp en 1738, il hérita en 1740 du titre de comte de Thomond. Il exerçait en 1741 les fonctions d'inspecteur général d'infanterie dans l'armée qui alla assiéger Prague, sous le commandement du maréchal de Belle-Isle. Il était à Dettingen en 1743, et l'année suivante accompagna Louis XV en Flandre, avec le titre de lieutenant général des armées du roi. Il combattit à Fontenoy en 1745, et continua de servir dans l'armée commandée par le maréchal de Saxe jusqu'en 1748. Le roi, qui l'avait créé en 1746 chevalier de ses ordres, lui donna en 1757 le bâton de maréchal de France et le commandement en chef de la province du Languedoc. Le maréchal de Thomond mourut à Montpellier, dans la soixante-troisième année de son âge.

MIREPOIX (GASTON-CHARLES-PIERRE DE LÉVIS, DUC DE),

COMTE DE TERRIDES, ETC.

FILS DE PIERRE-CHARLES DE LÉVIS, MARQUIS DE MIREPOIX,
ET D'ANNE-GABRIELLE D'OLIVIER;

MARÉCHAL DE FRANCE LE 24 FÉVRIER 1757.

(N° 1604.) En buste, par M^me^ HAUDEBOURT, d'après un portrait de famille.

Né à Belleville, prévôté de Dieuloir, le 2 décembre 1699. — Marié : 1° le 17 août 1733, à Anne-Gabrielle-Henriette Bernard de Rieux, fille de Gabriel Bernard, seigneur de Rieux; 2° le 2 janvier 1739, à Anne-Marguerite-Gabrielle de Beauvau-Craon, veuve de Jacques-Henri de Lorraine, prince de Lixin, et seconde fille de Marc de Beauvau-Craon, prince de Craon et du Saint-Empire, et d'Anne-Marguerite de Ligneville. — Mort le 25 septembre 1757.

Il entra aux mousquetaires en 1718, et commanda un régiment en 1719. Il alla servir comme volontaire au siége de Kehl en 1733, fit les campagnes de 1734 et de 1735 à l'armée du Rhin, et fut envoyé l'année suivante, comme ambassadeur, auprès de l'empereur Charles VI. Maréchal de camp en 1738, chevalier des ordres du roi en 1739, il assista à la prise et à la retraite de Prague en 1741 et 1742, et servit l'année suivante en Bavière. Élevé en 1744 au grade de lieutenant gé-

néral des armées du roi, il fut placé à l'armée d'Italie sous les ordres du maréchal de Maillebois, et ensuite sous ceux du maréchal de Belle-Isle. Il remplit en 1749 les fonctions d'ambassadeur près la cour de Londres, fut créé duc de Mirepoix en 1751, et nommé capitaine des gardes du roi en 1756. Louis XV lui donna en 1757 le bâton de maréchal de France et lui confia cette même année le commandement en chef de l'armée rassemblée sur les côtes de la Méditerranée. Le maréchal de Mirepoix mourut à Montpellier, à l'âge de cinquante-huit ans.

BERCHÉNY (LADISLAS-IGNACE, COMTE DE),

MAGNAT DE HONGRIE,

FILS DE NICOLAS DE BERCHÉNY, DEUXIÈME DU NOM, LIBRE BARON DE SCEKES, CHEVALIER DE LA CLEF D'OR, COMTE SUPRÊME ET HÉRÉDITAIRE DU COMTÉ DE DUNGWARR, ETC. ET DE CHRISTINE DE DRUGETH D'HOMONAY;

MARÉCHAL DE FRANCE LE 15 MARS 1758.

(N° 1605.) En buste, par LATIL, d'après un portrait de famille.

Né à Éperies en Hongrie, le 3 août 1689. — Marié, le 9 mai 1726, à Anne-Catherine de Girard-Wiet, fille de Jacques-Antoine Girard, sieur de Wiet. — Mort en 1778.

Il fit ses premières armes dans les troupes de Hongrie, sous les ordres de son père, parent du célèbre

Ragotzky. Lorsque les Hongrois furent rentrés sous l'obéissance de la cour de Vienne, il passa en France en 1712 et entra dans la compagnie des mousquetaires du roi. Il fit la campagne de 1713 sur les bords du Rhin, et, sous la régence, fut attaché à l'armée rassemblée en 1719 sur les frontières d'Espagne. Colonel de cavalerie en 1720, il se trouva en 1733 au siége de Kehl, et servit à l'armée du Rhin, en 1734 et en 1735, comme brigadier des armées du roi. Il fut à la fois, dans l'année 1738, nommé maréchal de camp par Louis XV, et grand écuyer de Lorraine par le roi de Pologne, Stanislas Leckzinski, à qui la souveraineté de ce duché venait d'être attribuée par le traité de Vienne. Après avoir suivi en 1741 et 1742 le maréchal de Belle-Isle à la prise et à la retraite de Prague, il combattit en 1743 à Dettingen, sous le maréchal de Noailles, fut élevé en 1744 au grade de lieutenant général des armées du roi, fit la guerre en 1745 sur la frontière du Rhin, et accompagna Louis XV dans ses glorieuses campagnes de Flandre, de 1746 à 1748. Grand-croix de l'ordre de Saint-Louis en 1753, il fut employé dans l'armée du maréchal d'Estrées, en Saxe et en Hanovre, dans l'année 1757, et reçut l'année suivante le bâton de maréchal de France. Il mourut à l'âge de quatre-vingt-neuf ans.

CONFLANS (HUBERT DE BRIENNE),

COMTE DE CONFLANS, SEIGNEUR DE SUSANNE, ETC.

QUATRIÈME FILS DE HENRI-JACOB DE BRIENNE-CONFLANS, SEIGNEUR DE FAY-LE-SEC, MARQUIS DE CONFLANS, ET DE MARIE DU BOUCHET;

MARÉCHAL DE FRANCE LE 18 MARS 1758.

(N° 1606.) Écusson.

Né vers 1690. — Marié à Léogane, le 11 mai 1750 à Marie-Rose Foujeu, fille d'Aignan Foujeu. — Mort le 27 janvier 1777.

Chevalier de Saint-Lazare en 1705, il entra dans la marine en 1706, et fit les campagnes navales de 1707 à 1711. Enseigne de vaisseau en 1712, il servit sur mer jusqu'en 1724. Lieutenant en 1727 il fut un des officiers de la flotte destinée pour Cadix en 1728; en 1729 il était sur l'escadre envoyée pour bombarder Tripoli, et en 1730 sur celle qui fut employée à protéger le commerce dans les parages de Tunis et d'Alger. Lieutenant des gardes de la marine à Rochefort en 1731, chevalier de Saint-Louis en 1732, capitaine de vaisseau en 1734, il servit cette année et la suivante sous les ordres de Duguay-Trouin, en 1740 et 1741, dans l'escadre du marquis d'Antin[1], eut le commandement d'un vaisseau dans l'Océan en 1743 et 1744, et fut mis,

[1] Antoine-François de Pardaillan de Gondrin, marquis d'Antin, vice-amiral de France.

en 1745, à la tête d'une division navale à la Martinique. Lieutenant général gouverneur des îles sous le vent en 1747, il fut nommé chef d'escadre en 1748, et lieutenant général des armées navales en 1752. Au commencement de la guerre de sept ans, en 1756, il commanda une escadre sur l'Océan, et reçut la même année la charge de vice-amiral. Il continua de servir activement jusqu'après 1758, où le roi Louis XV le comprit dans la promotion qu'il fit alors de plusieurs maréchaux de France. Le maréchal de Conflans mourut à l'âge d'environ quatre-vingt-sept ans.

CONTADES (LOUIS-GEORGE-ÉRASME DE),

MARQUIS DE CONTADES, SEIGNEUR DE VERN, DE BAGUIN, ETC.

SECOND FILS DE GEORGES-GASPARD DE CONTADES, LIEUTENANT GÉNÉRAL DES ARMÉES DU ROI, ET DE MADELEINE-JEANNE-MARIE CRESPIN DE LA CHABOSSELAIS;

MARÉCHAL DE FRANCE LE 24 AOUT 1758.

(N° 1607.) En pied, par Gosse, d'après un portrait de famille.

Né en octobre 1704. — Marié, en octobre 1724, à Marie-Françoise Magon de la Lande, fille de Jean Magon, seigneur de la Lande et de Cancale. — Mort le 19 janvier 1775.

Il passa successivement par les grades d'enseigne, de lieutenant et de capitaine au régiment des gardes françaises, de 1720 à 1729. Colonel et brigadier des armées

du roi en 1734, il fit les campagnes d'Italie sous les maréchaux de Villars et de Coigny, en 1734 et 1735, et fut employé dans l'île de Corse en 1738 et 1739. Maréchal de camp en 1740, il accompagna le maréchal de Belle-Isle dans son expédition en Bohême, dans les années 1741 et 1742, servit en Allemagne et en Flandre, dans l'armée commandée, sous les ordres du roi, par le maréchal de Saxe, de 1744 à 1748. Il fut nommé, dans le cours de cette guerre (1745), inspecteur général de l'infanterie et lieutenant général des armées du roi. Il fut un des généraux opposés au grand Frédéric dans la guerre de sept ans, fit la campagne de Hanovre en 1757, sous les maréchaux d'Estrées et de Richelieu, et commanda en chef après eux, dans l'année 1758. Élevé dans cette même année à la dignité de maréchal de France, et créé en 1759 chevalier des ordres du roi, il fut rappelé à la tête des armées sur la frontière d'Allemagne, en 1762, et obtint en 1768 le gouvernement général de la Lorraine. Il mourut à Livry, dans la soixante et onzième année de son âge.

SOUBISE (CHARLES DE ROHAN,

PRINCE DE), DUC DE ROHAN-ROHAN,

FILS AÎNÉ DE JULES-FRANÇOIS-LOUIS DE ROHAN, PRINCE DE SOUBISE,
ET D'ANNE-JULIE-ADÉLAÏDE DE MELUN;

MARÉCHAL DE FRANCE LE 19 OCTOBRE 1758.

(N° 1608.) En pied, tableau du temps

Né le 16 juillet 1715. — Marié : 1° le 29 décembre 1734, à Anne-Marie-Louise de la Tour d'Auvergne, fille unique d'Emmanuel-Théodose de la Tour d'Auvergne, duc de Bouillon, etc. et d'Anne-Christine de Simiane de Moncha de Gordes, sa troisième femme; 2° le 3 novembre 1741, à Anne-Thérèse de Savoie-Carignan, fille de Victor-Amédée de Savoie, prince de Carignan, et de Victoire-Françoise de Savoie, princesse de Carignan; 3° le 24 décembre 1745, à Anne-Victoire-Marie-Christine, princesse de Hesse-Rheinfels-Rothenbourg, fille de Joseph, prince héréditaire de Hesse-Rheinfels-Rothenbourg, et de Christine-Anne-Louise-Oswaldine, princesse de Salm. — Mort le 4 juillet 1787.

Il fut successivement mousquetaire en 1732, second guidon des gendarmes de la garde en 1733, et capitaine-lieutenant de cette compagnie. Il obtint en 1734 le gouvernement de Champagne et de Brie, et fut fait en 1740 brigadier de cavalerie. Maréchal de camp en 1743, il servit la même année en Allemagne, sous le

maréchal de Noailles, et fut attaché comme aide de camp à Louis XV, dans les campagnes que fit ce prince de 1744 à 1748. Il fut blessé au siége de Fribourg (1744), et, à la bataille de Fontenoy, prit part, avec la compagnie des gendarmes de la garde du roi, au mouvement qui décida la victoire (1745). Il fut fait en 1748 lieutenant général des armées du roi, et obtint en 1751 le gouvernement général de la Flandre et du Hainaut. Au commencement de la guerre de sept ans, le prince de Soubise servit d'abord à la tête d'un corps séparé, sous le commandement du maréchal d'Estrées (1757), et peu après, joint au prince de Saxe-Hildburghausen, il perdit la trop fameuse bataille de Rosbach, dont le souvenir ne fut point effacé par celle qu'il gagna l'année suivante à Lutzelberg. Cette victoire lui valut le bâton de maréchal de France. Élevé en 1759 au poste de ministre d'état, il fut encore opposé au grand Frédéric dans les campagnes de 1761 et 1762 ; vaincu à Villingshausen, il fut vainqueur l'année suivante à Johannisberg. Le maréchal de Soubise mourut à l'âge de soixante et douze ans.

BROGLIE (VICTOR-FRANÇOIS DE),

DUC DE BROGLIE, SEIGNEUR DE CASTELIER, ETC.

FILS DE FRANÇOIS-MARIE DE BROGLIE, DEUXIÈME DU NOM, DUC DE BROGLIE, MARÉCHAL DE FRANCE, ET DE THÉRÈSE-GILLETTE LOQUET DE GRANVILLE DE SAINT-MALO;

MARÉCHAL DE FRANCE LE 16 DÉCEMBRE 1759.

(N° 1609.) En pied, par CAMINADE, d'après un portrait de famille.

Né le 19 octobre 1718. — Marié : 1° le 2 mai 1736, à Marie-Anne du Bois de Villiers, fille de Claude-Thomas du Bois, sieur de Villiers; 2° le 11 avril 1752, à Louise-Augustine de Crozat de Thiers, fille puînée de Louis-Antoine de Crozat, baron de Thiers. — Mort le 30 mars 1804.

Le comte de Broglie était capitaine au régiment Dauphin-cavalerie en 1734; il se trouva aux batailles de Parme et de Guastalla, sous le maréchal de Coigny, et, ayant obtenu le commandement du régiment de Luxembourg-infanterie, servit en Italie jusqu'en 1736. Il se distingua en 1741 à l'attaque de Prague et à celle d'Egra, et fut nommé en 1742 brigadier des armées du roi. Major général de l'armée de Bavière en 1743, il fut employé à celle de la haute Alsace, sous le maréchal de Coigny, et à celle du Rhin en 1744 et 1745. Maréchal de camp dans la même année, il devint duc de Broglie par la mort de son père. Il passa à l'armée

de Flandre en 1746, fut créé inspecteur général de l'infanterie, combattit à Rocoux et à Lawfeld, servit au siége de Maëstricht, et fut élevé au grade de lieutenant général en 1748. Le duc de Broglie était, en 1757, à la bataille de Hastembeck, sous le commandement du maréchal d'Estrées. Il assista, le 5 novembre de la même année, au désastre de Rosbach, et en 1758 battit les Prussiens au combat de Sundershausen et eut sa part de la victoire de Lutzelberg. Louis XV récompensa ces beaux faits d'armes en le créant chevalier de ses ordres, le 1er janvier 1759. La bataille qu'il gagna à Berghen, sur les Hessois et les Prussiens, le 13 avril de cette année, lui valut le titre de prince de l'empire. Ayant couvert la retraite des troupes françaises après la malheureuse journée de Minden, il reçut le commandement en chef de l'armée d'Allemagne à la place du maréchal de Contades, et peu après le bâton de maréchal de France (1759). Dans la campagne de 1760, le maréchal de Broglie battit encore les ennemis à Corbach, et l'année suivante il partagea avec le prince de Soubise la défaite de Villingshausen. Aux approches de la révolution française, le maréchal de Broglie reçut de Louis XVI le commandement du camp rassemblé sous les murs de Metz : il fut nommé par ce prince ministre de la guerre en 1789, et en 1792 se trouva à la tête d'un corps d'émigrés, qui envahit la Champagne avec l'armée prussienne. Il mourut à Munster en Westphalie, à l'âge de quatre-vingt-six ans.

LORGES (GUY-MICHEL DE DURFORT,

DUC DE) ET DE RANDAN,

FILS AÎNÉ DE GUY-NICOLAS DE DURFORT, DUC DE QUINTIN
ET DE LORGES, ET DE GENEVIÈVE-THÉRÈSE CHAMILLART;

MARÉCHAL DE FRANCE LE 1ᵉʳ JANVIER 1768.

(N° 1610.) En buste, par Mᵐᵉ Haudebourt, d'après un portrait de famille.

Né le 26 août 1704. — Marié, le 13 juillet 1728, à Élisabeth-Philippine de Poitiers de Rye, fille unique de Ferdinand-Joseph de Poitiers de Rye d'Anglure, dit *le comte de Poitiers*, et de Marie-Geneviève-Gertrude de Bourbon-Malause. — Mort le 6 juin 1773.

Le comte de Lorges entra aux mousquetaires en 1719, et obtint le commandement d'un régiment dans l'année 1723. La démission de son père en 1728 lui donna les titres de duc de Quintin et de Durfort, auxquels il ajouta, en 1733, celui de duc de Randan, en vertu de la donation d'une de ses tantes. Il servit en Italie, sous le maréchal de Coigny, dans les années 1733 et 1734, et alla faire la campagne de 1735, sur les bords du Rhin, en qualité de brigadier des armées du roi. Nommé maréchal de camp en 1740, il eut le commandement de la Franche-Comté, fut employé à l'armée de la Meuse en 1741 et 1742, et à celle du Rhin en 1744. Lieutenant général des armées du roi et chevalier des ordres en 1745, il fit la campagne de cette

année à l'armée que commandait sur les bords du Rhin le prince de Conti (Louis-François de Bourbon), et servit en 1746, sous les ordres du roi, en Flandre. Le duc de Lorges fit à l'armée d'Allemagne les campagnes de 1757 et 1758, et obtint en 1768 le bâton de maréchal de France. Il mourut à l'âge de soixante-neuf ans.

ARMENTIÈRES (LOUIS DE BRIENNE-CONFLANS,

MARQUIS D'), VICOMTE D'OUCHY, ETC.

SECOND FILS DE MICHEL DE BRIENNE-CONFLANS, TROISIÈME DU NOM, MARQUIS D'ARMENTIÈRES, ET DE DIANE-GABRIELLE DE JUSSAC;

MARÉCHAL DE FRANCE LE 1ᵉʳ JANVIER 1768.

(N° 1611.) En buste, par ROUGET, d'après un portrait de famille.

Né le 27 février 1711. — Marié, le 15 mai 1733, à Jeanne-Françoise de Bouteroue d'Aubigny, fille unique et héritière de Jean de Bouteroue, seigneur d'Aubigny, et de Marie-Françoise le Moine de Rennemoulin. — Mort le 20 janvier 1774.

Il entra aux mousquetaires en 1726, obtint un régiment en 1727, servit en Italie de 1733 à 1735, se trouva aux batailles de Parme et de Guastalla (1734), sous les ordres du maréchal de Coigny, et y gagna le grade de brigadier des armées du roi. Il accompagna le maréchal de Belle-Isle dans son expédition de Bohême (1741 et 1742), fut nommé maréchal de camp en 1743,

et employé à l'armée de la haute Alsace en 1744. Le marquis d'Armentières fit, sous les ordres de Louis XV, les belles campagnes de Flandre, de 1744 à 1748, reçut le brevet de lieutenant général des armées du roi en 1746, et fut décoré du collier des ordres en 1753. Il servit en Allemagne sous les maréchaux d'Estrées, de Soubise et de Contades, pendant les années 1757, 1758 et 1759, et obtint en 1761 le commandement des Trois-Évêchés. Il fut créé maréchal de France en 1768, et mourut six ans après, à Paris, à l'âge de soixante-trois ans.

BRISSAC (JEAN-PAUL-TIMOLÉON DE COSSÉ,

DUC DE),

TROISIÈME FILS D'ARTHUS-TIMOLÉON-LOUIS DE COSSÉ,
DUC DE BRISSAC, ET DE MARIE-LOUISE DE BECHAMEIL;

MARÉCHAL DE FRANCE LE 1ᵉʳ JANVIER 1768.

(N° 1612.) En buste, par GALLAIT, d'après un portrait de famille.

Né le 12 octobre 1698. — Marié, le 10 juin 1732, à Marie-Josèphe Durey de Sauroy, fille de Josèphe Durey, seigneur de Sauroy, et de Marie-Claire-Josèphe d'Estaing du Terrail. — Mort le 17 décembre 1780.

Engagé dans l'ordre de Malte, sous le nom de chevalier de Brissac, en 1713, il servit jusqu'en 1716 sur les galères de la religion. Revenu en France dans l'année 1717, il fut fait capitaine de cavalerie en 1718, et se

trouva en 1719 aux siéges de Fontarabie et de Saint-Sébastien. Duc de Brissac et pair de France après la mort de son frère aîné, en 1732, il obtint la même année la charge de grand panetier de France. Il fit en Italie les campagnes de 1734 et 1735, comme mestre de camp d'un régiment de cavalerie de son nom, et ensuite comme brigadier des armées du roi. Le duc de Brissac était à la prise et à la retraite de Prague, en 1741 et 1742. Il fut créé en 1743 chevalier des ordres du roi, servit cette même année en Bavière, sous le maréchal de Noailles, fut employé pendant les années 1745 et 1746 à l'armée du bas Rhin, et en 1747 et 1748 à celles de Flandre, sous les ordres du maréchal de Saxe. Il y obtint cette année le grade de lieutenant général des armées du roi. Il fit en Allemagne les trois premières campagnes de la guerre de sept ans (de 1757 à 1759), et fut élevé en 1768 à la dignité de maréchal de France. Le maréchal de Brissac fut fait gouverneur de Paris en 1771, et mourut à l'âge de quatre-vingt-deux ans.

HARCOURT (ANNE-PIERRE D'),

DUC D'HARCOURT, COMTE DE BEUVRON, DE LILLEBONNE, SEIGNEUR DE TORNEVILLE,

CINQUIÈME FILS DE HENRI D'HARCOURT, DUC D'HARCOURT, MARQUIS DE BEUVRON, MARÉCHAL DE FRANCE, ET DE MARIE-ANNE-CLAUDE BRULART;

MARÉCHAL DE FRANCE LE 24 MARS 1775.

(N° 1613.) En buste, par SCHNETZ, d'après un portrait de famille.

Né le 2 avril 1701.—Marié, le 7 février 1725, à Thérèse-Eulalie de Beaupoil de Saint-Aulaire, fille unique de Louis de Beaupoil, marquis de Saint-Aulaire, brigadier des armées du roi, et de Marie-Thérèse de Lambert. —Mort vers 1783.

Il porta d'abord le nom de comte de Beuvron, et était, en 1716, cadet dans les gardes du corps du roi. Il se trouva en 1719 aux siéges de Fontarabie, de Saint-Sébastien et de Rosas, et dans la guerre de la succession de Pologne, en 1733, il servit jusqu'en 1736, d'abord comme mestre de camp d'un régiment de cavalerie de son nom, et ensuite comme brigadier des armées du roi. Il fit les campagnes de 1741 et 1742 à l'armée de Bavière, fut nommé maréchal de camp en 1743, employé en cette qualité à l'armée du Rhin, passa à celle de Flandre, où il demeura pendant les années 1745 et 1746, et fut envoyé à la frontière d'Italie, sous le maréchal de Belle-Isle, en 1747 et 1748. Il fut promu au grade de lieutenant général des armées du

roi à l'issue de cette dernière campagne. La mort de son frère aîné lui donna, en 1750, le titre de duc d'Harcourt. Il reçut en 1756 le collier des ordres du roi, et de 1755 à 1775 fut investi du commandement général des côtes de Normandie, auquel il joignit en 1764 le gouvernement de la province. Le roi Louis XVI l'éleva en 1775 à la dignité de maréchal de France. Le maréchal d'Harcourt mourut à l'âge d'environ quatre-vingt-deux ans.

NOAILLES (LOUIS DE),

DUC DE NOAILLES ET D'AYEN, MARQUIS DE MAINTENON, COMTE DE NOGENT-LE-ROI,

FILS AÎNÉ D'ADRIEN-MAURICE DE NOAILLES, DUC DE NOAILLES, MARÉCHAL DE FRANCE, ET DE FRANÇOISE-CHARLOTTE-AMABLE D'AUBIGNÉ, MARQUISE DE MAINTENON ;

MARÉCHAL DE FRANCE LE 24 MARS 1775.

(N° 1614.) En buste, par M^{me} Bruyère, d'après un portrait de famille.

Né le 24 avril 1713. — Marié, le 25 février 1737, à Catherine-Françoise-Charlotte de Cossé-Brissac, fille unique et héritière de Charles-Timoléon-Louis de Cossé, duc de Brissac, et de Marie-Catherine Pecoil. — Mort le 22 août 1793.

Il entra aux mousquetaires en 1729, et obtint en 1730 le régiment de cavalerie de Noailles, sur la démission de son père. Il fit les campagnes de 1733 et 1734 en Allemagne, sous les ordres du maréchal de Berwick,

et celle de 1735 en Italie, sous le maréchal de Coigny. Créé duc d'Ayen en 1737, il fut fait en 1740 brigadier des armées du roi. Il fut employé en 1742 et 1743 à l'armée de Bavière, sous le commandement de son père, le maréchal de Noailles, et, promu au grade de maréchal de camp, il suivit Louis XV au siége de Fribourg en 1744, et dans ses campagnes de Flandre de 1744 à 1748. Il remplissait les fonctions d'aide de camp auprès du roi aux batailles de Fontenoy, de Rocoux et de Lawfeld, et reçut en 1748 le brevet de lieutenant général. Nommé chevalier des ordres du roi en 1749, il servit en Hanovre, sous le maréchal de Richelieu, en 1757, et l'année suivante, sur la démission de son père, il entra en possession de la compagnie des gardes du corps du roi, dont la survivance lui avait été assurée dès l'âge de cinq ans. Son père étant mort en 1766, il succéda en même temps au titre de duc de Noailles et au gouvernement général du Roussillon. Louis XVI lui donna en 1775 le bâton de maréchal de France. Le maréchal de Noailles mourut à Saint-Germain-en-Laye, à l'âge de quatre-vingts ans.

NICOLAÏ (ANTOINE-CHRÉTIEN DE),

CHEVALIER DE NICOLAÏ,

FILS DE JEAN-AYMARD DE NICOLAÏ, MARQUIS DE GOUSSAINVILLE, ET DE FRANÇOISE-ÉLISABETH LAMOIGNON, SA SECONDE FEMME;

MARÉCHAL DE FRANCE LE 24 MARS 1775.

(N° 1615.) En buste, par François Dubois, d'après un portrait de famille.

Né le 12 novembre 1712. — Marié, vers 1763, à Marie-Angélique-Hyacinthe Rallet de Chalet, veuve : 1° de Claude-Barthélemy de Bonnefonds; 2° d'Anne Érard, marquis d'Avaugour, fille d'Antoine Rallet, sieur de Chalet, conseiller ordinaire du roi, et de Marie-Catherine Pégasse. — Mort le 10 mars 1777.

Il fut successivement, de 1729 à 1731, cornette, capitaine et colonel au régiment de dragons de Nicolaï, qu'il commanda à l'armée d'Italie depuis 1733 jusqu'en 1735. Brigadier des armées du roi en 1740, il servit en Alsace pendant les années 1742 et 1743, et, promu au grade de maréchal de camp, continua d'être employé sur les bords du Rhin jusqu'à la fin de 1746. Il passa alors à l'armée de Flandre, et y resta jusqu'en 1748, où il fut fait lieutenant général des armées du roi. Il fit en Allemagne les trois premières campagnes de la guerre de sept ans (1757 à 1759), reçut en 1760 le commandement de la province du Hainaut, et fut élevé en 1775 à la dignité de maréchal de France. Il mourut dans la soixante-cinquième année de son âge.

FITZ-JAMES (CHARLES DE),

DUC DE FITZ-JAMES,

CINQUIÈME FILS DE JACQUES DE FITZ-JAMES, DUC DE BERWICK, ETC. PAIR DE FRANCE ET D'ANGLETERRE, MARÉCHAL DE FRANCE, ET D'ANNE BULKELEY, SA SECONDE FEMME;

MARÉCHAL DE FRANCE LE 24 MARS 1775.

(N° 1616.) En buste, par M^{me} Haudebourt, d'après un portrait de famille.

Né à Saint-Germain-en-Laye, le 4 novembre 1712. — Marié, le 1^{er} février 1741, à Victoire-Louise-Sophie de Goyon de Matignon, fille aînée de Marie-Thomas-Auguste Goyon de Matignon, marquis de Matignon, et d'Edme-Charlotte de Brenne de Postel. — Mort en mars 1787.

Le comte de Fitz-James entra aux mousquetaires en 1730, obtint une compagnie au régiment de Montrevel-cavalerie en 1732, et fut mis à la tête d'un régiment de cavalerie irlandaise de son nom en 1733. Il le commandait la même année au siége de Kelh, et à celui de Philipsbourg en 1734, et fut encore employé, l'année suivante, sur les bords du Rhin. Créé duc et pair de France en 1736, et nommé brigadier des armées du roi en 1740, il servit en 1741, 1742 et 1743 dans le corps réuni sur la Meuse, reçut le brevet de maréchal de camp en 1744, et jusqu'en 1748 fit aux Pays-Bas les campagnes marquées par les victoires de Fontenoy,

de Rocoux et de Lawfeld, et par la prise de Maëstricht. Louis XV l'éleva au grade de lieutenant général des armées en 1748, et le fit en 1756 chevalier de ses ordres. Le duc de Fitz-James servit en Allemagne pendant les trois premières années de la guerre de sept ans, commanda en Languedoc et sur les côtes de la Méditerranée en 1761, en Guyenne, Navarre et Béarn en 1765, en Bretagne de 1771 à 1775, et dans cette dernière année reçut de Louis XVI le bâton de maréchal de France. Il mourut à l'âge de soixante et quinze ans.

MOUCHY (PHILIPPE DE NOAILLES,

COMTE DE NOAILLES, DUC DE), MARQUIS D'ARPAJON, ETC.

SECOND FILS D'ADRIEN-MAURICE DE NOAILLES, DUC DE NOAILLES, MARÉCHAL DE FRANCE, ET DE FRANÇOISE-CHARLOTTE-AMABLE D'AUBIGNÉ, MARQUISE DE MAINTENON;

MARÉCHAL DE FRANCE LE 24 MARS 1775.

(N° 1617.) En buste, par CAMINADE, d'après un portrait de famille.

Né le 7 décembre 1715. — Marié, le 27 novembre 1741, à Anne-Claudine-Louise d'Arpajon, fille unique et héritière de Louis, comte d'Arpajon, lieutenant général des armées du roi, et de Charlotte le Bas de Montargis. — Mort le 27 juin 1794.

Il était âgé de quatorze ans lorsqu'il entra aux mousquetaires en 1729, fut nommé capitaine dans Montrevel-cavalerie en 1731, et fit ses premières armes au

siége de Kelh en 1733. Colonel d'un régiment d'infanterie de son nom en 1734, il fut la même année au siége de Philipsbourg, et passa l'année suivante à l'armée d'Italie, sous les ordres du maréchal de Coigny. Grand d'Espagne de première classe et chevalier de Malte en 1741, il fit la campagne de 1742 en Bavière, et se trouva l'année suivante à Dettingen, avec le grade de brigadier des armées du roi, sous les ordres du maréchal de Noailles son père. Il fut nommé maréchal de camp en 1744, et servit en Flandre jusqu'en 1748, où il fut élevé au grade de lieutenant général des armées du roi. Il avait reçu en 1746 les insignes de l'ordre de la Toison d'or, auxquels il joignit en 1750 la grande croix de l'ordre de Malte, qui lui fut conférée par bulle du grand maître. Le duc de Mouchy remplit en 1755 les fonctions d'ambassadeur extraordinaire auprès du roi de Sardaigne, Charles-Emmanuel III, et fut appelé en 1757 à l'armée que le maréchal d'Estrées commandait en Allemagne. Il y resta jusqu'en 1759, fut créé chevalier des ordres en 1767, et commanda en chef en Guyenne dans l'année 1775, où il reçut le bâton de maréchal de France. Il mourut à Paris, dans la soixante et dix-neuvième année de son âge.

DURAS (EMMANUEL-FÉLICITÉ DE DURFORT,

DUC DE)

SECOND FILS DE JEAN-BAPTISTE DE DURFORT, DUC DE DURAS, ETC. MARÉCHAL DE FRANCE, ET D'ANGÉLIQUE-VICTOIRE DE BOURNONVILLE ;

MARÉCHAL DE FRANCE LE 24 MARS 1775.

(N° 1618.) En buste, par ALBRIER, d'après un portrait de famille.

Né le 19 décembre 1715. — Marié : 1° le 1ᵉʳ juin 1733, à Charlotte-Antoinette de la Porte Mazarini, fille unique et héritière de Guy-Paul-Jules de la Porte Mazarini, duc de la Meilleraye, de Mayenne, etc. et de Louise-Françoise de Rohan-Rohan; 2° en juin 1736, à Louise-Françoise-Maclovie-Céleste de Coëtquen, lieutenant général des armées du roi, et de N. Loquet de Granville, sa seconde femme. — Mort le 6 septembre 1789.

Il porta d'abord le nom de comte et de duc de Durfort, et fut reçu aux mousquetaires du roi en 1731. Il servit comme capitaine, puis comme colonel d'un régiment d'infanterie de son nom, à l'armée d'Italie, en 1733 et 1734, sous le maréchal de Coigny, et prit en 1741 le titre de duc de Duras. Il suivit en Bohême le maréchal de Belle-Isle, en 1741 et 1742, fut nommé brigadier en 1743, et accompagna Louis XV, comme aide de camp, aux journées de Fontenoy, de Rocoux et

de Lawfeld. Il fut promu au grade de maréchal de camp en 1745. Lieutenant général des armées du roi en 1748, il remplit en 1752 les fonctions d'ambassadeur extraordinaire près la cour d'Espagne, et fut créé pair de France en 1755. Le duc de Duras fit en Allemagne les campagnes de la guerre de sept ans, de 1757 à 1761. Louis XV, qui lui avait donné en 1757 la charge de premier gentilhomme de sa chambre, le fit chevalier de ses ordres en 1767, et le nomma en 1770 gouverneur de la Franche-Comté. Le duc de Duras fut élevé à la dignité de maréchal de France en 1775, et mourut à Versailles, à l'âge de soixante et quatorze ans.

DU MUY (LOUIS-NICOLAS-VICTOR DE FÉLIX D'OLIÈRES, COMTE),

SECOND FILS DE JEAN-BAPTISTE DE FÉLIX D'OLIÈRES,

MARQUIS DU MUY, ETC. ET DE MARGUERITE D'ARMAND DE MIZON;

MARÉCHAL DE FRANCE LE 24 MARS 1775.

(N° 1619.) En pied, tableau du temps.

Né à Marseille, en 1711. — Marié, en..... à Marie-Antoinette-Charlotte de Blanckart, fille d'Alexandre-Adolphe de Blanckart, baron de Blanckart et de Marie-Florentine, baronne de Wachtendonk. — Mort le 10 octobre 1775.

D'abord chevalier de Malte dans la langue de Provence, il fut guidon d'une compagnie de gendarmes

en 1726, mestre de camp de cavalerie en 1731, cornette de la compagnie des chevau-légers d'Orléans en 1734, et fit ses premières armes pendant cette année et la suivante à l'armée d'Allemagne, sous les ordres des maréchaux de Berwick et d'Asfeld. Il servit en Westphalie et en Bohême dans les années 1741 et 1742, fut nommé brigadier des armées du roi en 1743, se trouva au siége de Fribourg (1744), et fut attaché en 1745 comme menin au dauphin, fils de Louis XV. Il était maréchal de camp à la bataille de Fontenoy, fit dans ce même grade les campagnes de Flandre des trois années suivantes, et reçut en 1748 le brevet de lieutenant général des armées du roi. Le comte du Muy se distingua, pendant la guerre de sept ans, à la bataille de Hastembeck (1757) et aux deux malheureuses journées de Crevelt (1758) et de Minden (1759). Il commanda un corps séparé en 1760, et accrut sa réputation militaire jusque dans l'échec qu'il essuya près de Warbourg. Louis XV le fit chevalier de ses ordres en 1764, et lui offrit le ministère de la guerre, qu'il refusa, mais que plus tard il accepta sous son successeur, en 1774. Louis XVI le comprit dans la promotion de maréchaux de France qu'il fit en 1775. Le maréchal du Muy mourut dans cette même année, à l'âge de soixante-quatre ans.

MONTMORENCY-LAVAL (GUY-ANDRÉ-PIERRE DE MONTMORENCY, DUC DE),

MARQUIS DE LAVAL-LEZAY, ETC.

FILS AÎNÉ DE GUY-ANDRÉ DE MONTMORENCY-LAVAL ET DE MARIE-ANNE DE TURMENIES DE NOINTEL;

MARÉCHAL DE FRANCE LE 13 JUIN 1783.

(N° 1620.) En buste, par ANSIAUX, d'après un portrait de famille.

Né le 21 septembre 1723. — Marié, le 29 décembre 1740, à Jacqueline-Hortense de Bullion de Fervaques, fille d'Étienne-Jacques de Bullion, marquis de Fervaques, et de Marie-Madeleine-Hortense Gigault de Bellefonds. — Mort le 28 septembre 1798.

Il entra sous le nom de marquis de Laval dans la compagnie des mousquetaires du roi en 1741, et fit ses premières armes en Flandre en 1742. Capitaine et ensuite colonel d'un régiment de cavalerie de son nom dans l'année 1743, il assista au siége de Fribourg en 1744, fut nommé brigadier en 1745, et passa à l'armée de Flandre, où il servit jusqu'après le siége de Maëstricht en 1748. Il fut alors promu au grade de maréchal de camp. Il suivit le maréchal de Richelieu dans son expédition contre Minorque en 1756, et fut appelé l'année suivante en Allemagne, où il servit sans interruption jusqu'en 1761. Il hérita de son père le titre de duc de Laval en 1758, et fut fait en 1759 lieutenant

général des armées du roi. Louis XVI le nomma inspecteur des troupes de l'intérieur du royaume en 1777 et 1778, lui donna la grande croix de l'ordre de Saint-Louis en 1779, et le bâton de maréchal de France en 1783. Il mourut à l'âge de soixante et quinze ans.

CASTRIES (CHARLES-EUGÈNE-GABRIEL DE LA CROIX, MARQUIS DE),

ET DE LÉVIS, ETC.

FILS DE JOSEPH-FRANÇOIS DE LA CROIX, MARQUIS DE CASTRIES, BARON DE CASTELNAU, ETC. ET DE MARIE-FRANÇOISE DE LÉVIS-CHARLUS;

MARÉCHAL DE FRANCE LE 13 JUIN 1783.

(N° 1621.) En pied, tableau du temps, par Joseph Boze.

Né le 25 février 1727. — Marié, le 19 décembre 1743, à Gabrielle-Isabeau-Thérèse de Rosset de Fleury, fille de Jean-Hercule de Rosset, duc de Fleury, et de Marie de Rey. — Mort le 11 janvier 1801.

Il était lieutenant au régiment du Roi-infanterie en 1742, et se trouva en cette qualité à la bataille de Dettingen en 1743. Il passa l'année suivante, comme mestre de camp-lieutenant, au régiment du Roi-cavalerie, avec lequel il fit les campagnes de Flandre jusqu'à la fin de 1747. Il était brigadier en 1748 au siége de Maëstricht, et fut fait dans le cours de cette même année commissaire général de la cavalerie et maréchal de

camp. Le marquis de Castries commanda les troupes envoyées dans l'île de Corse en 1756, et fut appelé l'année suivante en Allemagne sous les ordres du prince de Soubise. Il fut blessé à la bataille de Rosbach (5 novembre 1757), combattit en 1758 à Lutzelberg, prit la ville de Saint-Goar, et força la garnison du château de Rheinfels à se rendre prisonnière, ce qui lui valut le grade de lieutenant général des armées du roi. Mestre de camp général de la cavalerie en 1759, il se trouva le 1er août à la malheureuse bataille de Minden, se distingua l'année suivante à la bataille de Warbourg, et, vainqueur du prince héréditaire de Brunswick à Clostercamp, fit lever aux ennemis le siége de Wesel. Il continua de servir avec la même distinction pendant les campagnes de 1761 et de 1762, où il remplit les fonctions de maréchal général des logis de l'armée. Louis XV le fit chevalier de ses ordres (1762), et lui donna en 1770 la charge d'inspecteur et de commandant général de la gendarmerie. Le marquis de Castries fut nommé par Louis XVI ministre de la marine en 1780, et se signala par tous les mérites d'une administration aussi active qu'éclairée. Il fut élevé en 1783 à la dignité de maréchal de France, reçut en 1787 le gouvernement général de la Flandre et du Hainaut, et commanda une division de l'armée des princes en Champagne dans l'année 1792. Le maréchal de Castries mourut à Wolfenbuttel, à l'âge de soixante et quatorze ans.

BEAUVAU-CRAON (CHARLES-JUST DE),

PRINCE DE BEAUVAU-CRAON, MARQUIS DE CRAON ET DE HARROUEL, ETC.

QUATRIÈME FILS DE MARC DE BEAUVAU, PRINCE DE CRAON,
ET D'ANNE-MARGUERITE DE LIGNEVILLE;

MARÉCHAL DE FRANCE LE 13 JUIN 1783.

(N° 1622.) En buste, par M^{me} Bruyère, d'après un portrait de famille.

Né à Lunéville, le 10 novembre 1720. — Marié: 1° le 3 avril 1745, à Marie-Sophie-Charlotte de la Tour-d'Auvergne, fille d'Emmanuel-Théodore de la Tour-d'Auvergne, duc de Bouillon, et de Louise-Henriette-Françoise de Lorraine, sa quatrième femme ; 2° le 14 mars 1764, à Marie-Sylvie de Rohan-Chabot, veuve de Jean-Baptiste-Louis de Clermont d'Amboise, marquis de Renel et de Monglat, lieutenant général des armées du roi, seconde fille de Guy-Auguste de Rohan-Chabot, comte de Chabot, et d'Yvonne-Sylvie du Breil de Rais, sa première femme. — Mort le 21 mai 1793.

Créé prince de l'empire par diplôme impérial en 1722, il fut en 1740 colonel du régiment des gardes lorraines, et alla servir comme volontaire à l'armée qui envahit la Bohême, sous le maréchal de Belle-Isle, en 1741 et 1742. Il était en 1743 à la bataille de Dettingen, fit en Italie les campagnes de 1744 à 1746 sous le maréchal de Maillebois, et resta à cette même armée lorsque, sous le maréchal de Belle-Isle, elle fut appelée

à la défense de la frontière du Var (1747 et 1748). Il avait été nommé brigadier des armées du roi en 1746, fut promu en 1748 au grade de maréchal de camp, et créé grand d'Espagne en 1754. Il accompagna en 1756 le maréchal de Richelieu dans son expédition contre Minorque. Le roi Stanislas, duc de Lorraine, le fit cette même année grand maître de sa maison, et Louis XV l'année suivante lui donna le collier de ses ordres aussi bien que la charge de capitaine de ses gardes du corps. Le prince de Beauvau fit la campagne de Hanovre sous le maréchal d'Estrées en 1757, fut nommé lieutenant général des armées du roi en 1758, et continua de servir en Allemagne jusqu'en 1761. Il commanda en 1762 les douze bataillons que Louis XV fit passer en Espagne. Louis XVI le fit en 1782 gouverneur de Provence, et maréchal de France en 1783. Le maréchal de Beauvau mourut à l'âge de soixante et treize ans.

MAILLY (JOSEPH-AUGUSTIN DE),

COMTE DE MAILLY, MARQUIS DE HAUCOURT, BARON DE SAINT-AMAND, ETC.

FILS AÎNÉ DE JOSEPH DE MAILLY, MARQUIS DE MAILLY-HAUCOURT, ETC. ET DE LOUISE MADELEINE-JOSÈPHE DE LA RIVIÈRE DE VAUX;

MARÉCHAL DE FRANCE LE 13 JUIN 1783.

(N° 1623.) En buste, par Schnetz, d'après un portrait de famille.

Né le 5 avril 1708. — Marié : 1° le 20 avril 1732, à Constance Colbert de Torcy, fille de Jean-Baptiste Colbert, marquis de Torcy, ministre d'état, et de Catherine-

Félicité Arnaud de Pomponne; 2° à Marie-Michelle de Séricourt, marquise d'Esclainvilliers, fille unique et héritière de Charles-Timoléon de Séricourt, marquis d'Esclainvilliers, brigadier des armées du roi, et de Marie-Michelle de Cours de Bouville; 3° dans la chapelle des Tuileries, le 15 avril 1780, à Blanche-Charlotte-Marie-Félicité de Narbonne-Pelet, fille de Raymond-Joseph, vicomte de Narbonne-Pelet, lieutenant général des armées du roi, et de Marie-Anne-Pauline Ricard. — Mort le 25 mars 1794.

Mousquetaire en 1726, enseigne au régiment d'infanterie de Mailly en 1728, guidon de la compagnie des gendarmes de la Reine en 1733, avec rang de lieutenant-colonel de cavalerie, il fit la même année ses premières armes au siége de Kelh. Sous-lieutenant de la compagnie des chevau-légers de Berry avec rang de mestre de camp de cavalerie en 1734, il se trouva à l'attaque des lignes d'Etlingen, au siége de Philipsbourg sous le maréchal de Berwick, et l'année suivante à l'affaire de Clausen. Capitaine-lieutenant de la compagnie des gendarmes de Berry en 1738, il passa en 1741 à l'armée de Westphalie, et fit la campagne de 1742 en Bohême. Brigadier des armées du roi en 1743, il servit à l'armée du Rhin cette année et la suivante, fut employé comme maréchal de camp à l'armée de Flandre en 1745, et fut envoyé de là en Italie, où il fut placé sous les ordres des maréchaux de Maillebois et de Belle-Isle jusqu'en 1748. Il fut alors élevé au grade de lieutenant général des ar-

mées du roi. Inspecteur général de la cavalerie et des dragons et lieutenant général au gouvernement de Roussillon en 1749, il se rendit l'année suivante en ambassade près la cour d'Espagne. Le comte de Mailly fit en Allemagne les campagnes de 1757 à 1761. Louis XVI lui donna le collier de ses ordres en 1776, et le comprit dans la promotion de maréchaux de France qu'il fit en 1783. Le maréchal de Mailly commanda en chef les quatorzième et quinzième divisions militaires en 1791. Il mourut à Arras, à l'âge de quatre-vingt-six ans.

AUBETERRE (JOSEPH-HENRI BOUCHARD D'ESPARBÈS DE LUSSAN, MARQUIS D'),

FILS DE CHARLES-LOUIS-HENRI BOUCHARD D'ESPARBÈS DE LUSSAN, MARQUIS D'AUBETERRE, ET DE MARIE-ANNE-FRANÇOISE JAY;

MARÉCHAL DE FRANCE LE 13 JUIN 1783.

(N° 1624.) En buste, par Jouy, d'après un portrait de famille.

Né le 24 janvier 1714. — Marié, le 4 juillet 1738, à Marie-Françoise Bouchard d'Esparbès de Lussan d'Aubeterre, fille de Louis-Pierre-Joseph Bouchard d'Esparbès, comte de Jonzac, et de Marie-Françoise Hénaut. — Mort en 1790.

Mousquetaire en 1730, capitaine de cavalerie en 1733, il fit ses premières campagnes sur les bords du Rhin de 1733 à 1735. Colonel du régiment d'infanterie de Provence en 1738, il fut attaché à l'armée de West-

phalie en 1741, et se trouva à la prise et à la retraite de Prague (1742), continua de servir en Allemagne jusqu'en 1744, et fut employé en Italie de 1744 à 1748. Il fut alors nommé maréchal de camp. Envoyé en ambassade à Vienne en 1752, en Espagne en 1756, chevalier des ordres en 1758, et lieutenant général des armées du roi en 1759, il fut nommé en 1761 ambassadeur extraordinaire et plénipotentiaire pour le congrès qui devait se tenir à Augsbourg. Louis XVI l'éleva en 1783 à la dignité de maréchal de France. Le maréchal d'Aubeterre mourut à l'âge d'environ soixante et quatorze ans.

SÉGUR (PHILIPPE-HENRI DE),

MARQUIS DE SÉGUR, SEIGNEUR DE PONCHAT ET DE FOURNEROLLES, BARON DE ROMAINVILLE,

FILS AÎNÉ DE HENRI-FRANÇOIS DE SÉGUR, COMTE DE SÉGUR, BARON DE ROMAINVILLE, ETC. ET DE PHILIPPE-ANGÉLIQUE DE FROISSY;

MARÉCHAL DE FRANCE LE 13 JUIN 1783.

(N° 1625.) En pied, par François Dubois, d'après un portrait de famille.

Né le 20 janvier 1724. — Marié, en 1749, à Louise-Anne-Madeleine de Vernon. — Mort le 3 octobre 1801.

Cornette au régiment de Rosen-cavalerie en 1739, capitaine en 1740, il servit à l'armée de Bohême en 1741 et 1742, et se trouva à la bataille de Dettingen en 1743. Colonel d'un régiment d'infanterie de son nom, il alla servir en Italie, sous le maréchal de Maillebois, en 1744 et 1745, fut blessé en 1746 à la bataille de Rocoux et à

celle de Lawfeld en 1747. Il fut alors nommé brigadier des armées du roi, fut promu en 1749 au grade de maréchal de camp, et pourvu en 1756 de la charge d'inspecteur général de l'infanterie. Envoyé dans l'île de Corse, le marquis de Ségur y commanda jusqu'au 1ᵉʳ mars 1757, et de là fut appelé à l'armée d'Allemagne, où il servit avec distinction jusqu'en 1761. Nommé lieutenant général des armées du roi en 1760, il fut blessé et resta prisonnier aux mains de l'ennemi au combat de Clostercamp. Il fut créé chevalier des ordres du roi en 1767, et fait par Louis XVI ministre de la guerre en 1781. Il signala son administration par de sages réformes et d'utiles innovations; on lui doit l'établissement de l'état-major de l'armée. Il fut élevé en 1783 à la dignité de maréchal de France, et mourut à Paris, dans la soixante et dix-huitième année de son âge.

CROY (EMMANUEL DE CROY-SOLRE, DUC DE),

PRINCE DE SOLRE, DE MOEURS, ETC.

FILS UNIQUE DE PHILIPPE-ALEXANDRE-EMMANUEL DE CROY, PRINCE DE SOLRE ET DE MOEURS, ETC. ET DE MARIE-MARGUERITE-LOUISE, COMTESSE DE MILENDONCK;

MARÉCHAL DE FRANCE LE 13 JUIN 1783.

(N° 1626.) En buste, par VAUCHELET, d'après un portrait de famille.

Né le 23 juin 1718. — Marié, le 18 février 1741, à Angélique-Adélaïde d'Harcourt, fille de François, duc d'Harcourt, maréchal de France, et de Marie-Made-

leine le Tellier de Barbezieux, sa seconde femme. — Mort le 30 mars 1784.

Il était en naissant prince du Saint-Empire, et entra aux mousquetaires à l'âge de dix-huit ans, en 1736. Il reçut en 1738 le commandement du régiment Royal-Roussillon, et fit sa première campagne à l'armée rassemblée en Westphalie en 1741. Il était au siége et à la prise de Prague, et assista en 1743, sur le banc des princes de l'empire, à l'élection et au couronnement de l'empereur Charles VII. Il se trouva la même année à la bataille de Dettingen, et servit en Flandre, sous les ordres du roi, depuis l'année 1744 jusqu'au siége de Maëstricht. Il avait été fait brigadier en 1745, et fut promu après ce siége, en 1748, au grade de maréchal de camp. Chevalier des ordres et lieutenant général des armées du roi en 1759, il fit en Allemagne les campagnes de 1760 et 1761. Élevé à la dignité de maréchal de France en 1783, il mourut à Paris, à l'âge de soixante-six ans.

VAUX (NOËL DE JOURDA, COMTE DE),

FILS DE N..... JOURDA ET DE N.....

MARÉCHAL DE FRANCE LE 13 JUIN 1783.

(N° 1627.) En pied, par Caminade, d'après un portrait de famille

Né au château de Vaux, près Retournac (diocèse du Puy en Velay), le 10 mars 1705. — Marié en... à N... — Mort le 12 septembre 1788.

Il fut successivement enseigne et lieutenant au régiment d'Auvergne en 1723 et 1724; il assista au siége de Milan par le maréchal de Villars en 1733, fut nommé capitaine au même régiment en 1734, et blessé aux deux batailles de Parme et de Guastalla. Il passa dans l'île de Corse en 1738, continua de s'y distinguer et y demeura jusqu'en 1741. Le comte de Vaux se signala à la défense de Prague en 1742, et obtint en 1743 le commandement du régiment d'Angoumois. Il se trouva en 1744 aux siéges de Menin, d'Ypres, de Furnes et de Fribourg, à la bataille de Fontenoy en 1745, et accrut encore sa réputation aux siéges de Tournay, de Dendermonde et d'Oudenarde. Nommé brigadier des armées du roi en 1796, il servit en cette qualité à la prise d'Anvers et de Namur et à la bataille de Rocoux. On lui confia en 1747 l'investissement du Sas de Gand, et il fut peu après blessé d'un éclat de bombe devant Berg-op-Zoom. Ces services lui valurent en 1748 le

grade de maréchal de camp. Le comte de Vaux reçut en 1757 le commandement de l'île de Corse, fut fait en 1759 lieutenant général des armées du roi, et appelé en Allemagne, sous les ordres du maréchal de Broglie, en 1760. Il assista à la bataille de Corbach, fut chargé de l'attaque de Cassel, et défendit avec succès la ville de Gœttingen contre le prince Ferdinand de Prusse. Il ne se distingua pas moins à la malheureuse bataille de Villingshausen en 1761, et eut part l'année suivante à la bataille de Johannisberg. Nommé grand-croix de Saint-Louis en 1768, le comte de Vaux obtint en 1769 le commandement en chef de l'île de Corse, dont il acheva la conquête en trois mois de campagne. Il commanda en 1779 et 1780 l'armée des côtes de Bretagne et de Normandie, et trois ans après Louis XVI récompensa ses longs et éminents services en le créant maréchal de France. Le maréchal de Vaux mourut à Grenoble, dans la soixante et dix-neuvième année de son âge.

CHOISEUL-STAINVILLE (JACQUES-PHILIPPE DE CHOISEUL, DUC DE),

BARON DE DOMMANGES,

FILS PUÎNÉ DE FRANÇOIS-JOSEPH DE CHOISEUL, DEUXIÈME DU NOM, MARQUIS DE STAINVILLE, BARON DE BEAUPRE, ETC. ET DE FRANÇOISE-LOUISE DE BASSOMPIERRE;

MARÉCHAL DE FRANCE LE 13 JUIN 1783.

(N° 1628.) En pied, par VAUCHELET, d'après un portrait de famille.

Né à Lunéville, le 6 septembre 1727. — Marié, le 3 avril 1761, à Thomasse-Thérèse de Clermont d'Amboise, fille de Georges-Jacques de Clermont d'Amboise, marquis de Renel, et de Marie-Henriette Racine du Jonquoy. — Mort en 1789.

Il servit dès sa jeunesse dans les troupes de l'impératrice Marie-Thérèse, reine de Hongrie et de Bohême, et, après avoir été capitaine de dragons, il fut commandeur de l'ordre de Saint-Étienne de Toscane, chambellan de l'empereur François I^{er}, colonel d'un régiment de chevau-légers, général-major et lieutenant-feldmaréchal en 1759. L'année suivante, ayant remis ses titres, il entra au service de France, fut nommé lieutenant général des armées du roi, et placé sous le commandement du maréchal de Broglie. Il continua d'être employé en Allemagne jusqu'à la fin de la guerre de sept ans, et remplit successivement les fonctions

d'inspecteur commandant du régiment des grenadiers de France et d'inspecteur général de l'infanterie. Il obtint en 1770 le gouvernement général de la Lorraine, fut créé maréchal de France en 1783, et fait en 1788 gouverneur général de l'Alsace. Il mourut à l'âge d'environ soixante-deux ans.

LÉVIS (FRANÇOIS GASTON DE),

DUC DE LÉVIS,

SECOND FILS DE JEAN DE LÉVIS, BARON D'AJAC,
ET DE JEANNE-MARIE MAGUELONE;

MARÉCHAL DE FRANCE LE 13 JUIN 1783.

(N° 1629.) En buste, par M^{me} Haudebourt, d'après un portrait de famille.

Né le 20 août 1719. — Marié, le 2 février 1762, à Gabrielle-Augustine Michel, fille de Gabriel Michel, seigneur de Doulon et de Tharon, conseiller secrétaire du roi, et d'Anne Bernier. — Mort le 26 novembre 1787.

Il porta d'abord le nom de chevalier de Lévis, et entra en 1735 avec le grade de lieutenant en second au régiment de la Marine. Il servit cette même année en Allemagne, et fut nommé capitaine au même régiment en 1737. Il prit part à l'expédition du maréchal de Belle-Isle en Bohème dans les années 1741 et 1742, fut employé dans la haute Alsace, sur la Moselle, et à l'armée du bas Rhin, en 1743, 1744 et 1745, et passa en Italie, où il servit en 1746 sous le maréchal de Maillebois, et

sous le maréchal de Belle-Isle dans les deux années suivantes. Après avoir rempli, en 1747, les fonctions d'aide maréchal général des logis, il obtint, dans le cours de l'année 1756, les grades de colonel et de brigadier des armées du roi, et de maréchal de camp en 1758. Il accompagna au Canada le marquis de Montcalm, et y resta jusqu'en 1761. De retour en France, il fut nommé lieutenant général des armées du roi, et employé en Allemagne. Gouverneur et lieutenant général de l'Artois en 1764, capitaine des gardes du comte de Provence en 1771, chevalier des ordres du roi en 1776, il reçut de Louis XVI le bâton de maréchal de France en 1783. Le maréchal de Lévis mourut à Arras, où il commandait, à l'âge de soixante-huit ans.

ESTAING (CHARLES-HECTOR-THÉODAT D'),

COMTE D'ESTAING,

FILS DE CHARLES-FRANÇOIS D'ESTAING, COMTE D'ESTAING, MARQUIS DE SAILLANS, ET DE MARIE-HENRIETTE DE COLBERT, SA SECONDE FEMME;

AMIRAL LE 15 MAI 1791.

(N° 1630.) En buste, par PIERRE FRANQUE.

Né au château de Ruvel (Auvergne), le 24 novembre 1729. — Marié, le 13 février 1746, à Marie-Sophie de Rousselet de Château-Regnaud, fille d'Emmanuel Rousselet, marquis de Château-Regnaud, et de Marie de Montmorency-Fosseux. — Mort le 28 avril 1794.

D'Estaing entra aux mousquetaires en 1745, fut suc-

cessivement lieutenant au régiment de Rouergue, dans les années 1746 et 1747, devint colonel l'année suivante, et fut promu, en 1756, au grade de brigadier des armées du roi. Il s'embarqua en 1757 sur l'escadre du comte d'Aché, avec M. de Lally, commandant général des établissements français dans les Indes orientales, s'empara de Gondelour en 1758, et se trouva la même année à la prise du fort Saint-David, qu'on nommait alors le *Berg-op-Zoom* de l'Inde. Tombé entre les mains des Anglais, il fut retenu prisonnier à Portsmouth, jusqu'à la paix, en 1763. Le comte d'Estaing fut alors nommé lieutenant général des armées navales, et, quatre ans après, chevalier des ordres du roi. Vice-amiral des mers d'Asie et d'Amérique en 1777, il reçut en 1778 le commandement d'une escadre de douze vaisseaux et de quatre frégates, destinée pour l'Amérique septentrionale. Il s'empara en 1779 des îles Saint-Vincent et de la Grenade, fut rappelé en France au commencement de l'année 1780, et se rendit à Cadix en 1783, à la tête des escadres combinées de France et d'Espagne. Le comte d'Estaing fit en 1787 partie de l'assemblée des notables, et reçut en 1789 le commandement de la garde nationale de Versailles. Il fut promu par Louis XVI au grade d'amiral en 1791. Il mourut à Paris, dans la soixante-cinquième année de son âge.

ORLÉANS (LOUIS-PHILIPPE-JOSEPH D')

DUC D'ORLÉANS, DE VALOIS, DE CHARTRES, ETC.

FILS DE LOUIS-PHILIPPE D'ORLÉANS, DUC D'ORLÉANS,
ET DE LOUISE-HENRIETTE DE BOURBON-CONTI;

AMIRAL EN 1791.

(N° 1631.) En buste, par Larivière, d'après un portrait par Angelica Kauffmann.

Né à Saint-Cloud, le 13 avril 1747. — Marié, le 5 avril 1769, à Louise-Marie-Adélaïde de Bourbon, fille de Jean-Marie de Bourbon, duc de Penthièvre, et de Marie-Thérèse-Félicité d'Este. — Mort le 6 novembre 1793.

Le duc de Chartres fit deux campagnes d'évolutions sur l'Océan et la Méditerranée en 1777. Nommé à la fin de cette année lieutenant général des armées navales, il reçut le commandement de l'escadre bleue et arbora son pavillon sur le vaisseau *le Saint-Esprit*. Il se distingua le 27 juillet 1778, au combat naval d'Ouessant, et fit ensuite une croisière vers les îles Sorlingues. C'est alors qu'il fut forcé d'échanger la survivance de la charge de grand amiral contre le titre de colonel général des hussards. Il fut créé amiral par Louis XVI en 1791. Il mourut à Paris, à l'âge de quarante-six ans.

DUCHAFFAULT DE BESNÉ (LOUIS-CHARLES DE REZAY, COMTE),

SEIGNEUR DE LA GASTIÈRE,

FILS D'ALEXIS-AUGUSTIN DUCHAFFAULT, SEIGNEUR DE LA SÉNARDIÈRE, CONSEILLER AU PARLEMENT DE BRETAGNE, ET DE MARIE BOUX;

AMIRAL LE 15 MAI 1791.

(N° 1632.) En buste, par MARLET.

Né vers 1707. — Marié, avant 1778, à Pélagie de la Roche-Saint-André, fille de N. de la Roche-Saint-André, capitaine des vaisseaux du roi. — Mort en 1793.

On ignore l'époque de son entrée au service : il était commandeur de l'ordre de Saint-Louis en 1766, grand-croix en 1775, lieutenant général des armées navales en 1777. Le comte Duchaffault commandait l'aile gauche au combat d'Ouessant en 1778, sur le vaisseau *la Couronne*, et fut nommé amiral en 1791. Il mourut à Nantes, à l'âge d'environ quatre-vingt-six ans.

LUCKNER (NICOLAS, BARON DE),

MARÉCHAL DE FRANCE LE 28 DÉCEMBRE 1791.

(N° 1633.) En pied, par AUGUSTE COUDER.

Né à Campen en Bavière, le 12 janvier 1722. — Mort le 4 janvier 1794.

Après avoir servi dans les armées du roi de Prusse,

où il devint colonel de hussards, Luckner entra au service de France en 1763, et fut employé avec le grade de lieutenant général en Normandie et en Bretagne en 1778. Il reçut en 1791 le commandement des septième et huitième divisions militaires, fut créé la même année maréchal de France, et l'année suivante mis à la tête de l'armée du Rhin. Il mourut à Paris, à l'âge de soixante et douze ans.

ROCHAMBEAU (JEAN-BAPTISTE-DONATIEN DE VIMEUR, COMTE DE),

FILS DE JOSEPH DE VIMEUR, SEIGNEUR DE ROCHAMBEAU, DE SAINT-GEORGES, ETC. ET DE CLAIRE-THÉRÈSE BEGON ;

MARÉCHAL DE FRANCE LE 28 DÉCEMBRE 1791.

(N° 1634.) En pied, par Larivière.

Né à Rochambeau, le 1ᵉʳ juillet 1725. — Marié, en... à Jeanne-Thérèse Tellès Dacosta, fille d'Emmanuel Tellès Dacosta et de Marie-Antoinette Fisenne. — Mort le 10 mai 1807.

Il fit, comme cornette au régiment de cavalerie de Saint-Simon, la campagne de Bohême de 1742. Il fut fait capitaine l'année suivante, se trouva en 1744 au siége de Fribourg, et continua de servir sur les bords du Rhin jusqu'à la fin de 1745. Il assista, comme aide de camp du comte de Clermont, aux siéges d'Anvers et de Namur, et à la bataille de Rocoux en 1746; fut fait

en 1747 colonel du régiment d'infanterie de la Marche et le commanda à la bataille de Lawfeld. Il prit part en 1748 au siége de Maëstricht. Il était brigadier d'infanterie en 1756, lorsqu'il accompagna le maréchal de Richelieu au siége de Mahon. Appelé l'année suivante en Allemagne, il fit successivement toutes les campagnes de la guerre de sept ans, de 1757 à 1762, et se distingua particulièrement aux deux journées de Corbach et de Closter-Camp. Maréchal de camp et inspecteur général de l'infanterie en 1761, grand-croix de l'ordre de Saint-Louis en 1771, il fut élevé en 1780 au grade de lieutenant général des armées du roi. Le comte de Rochambeau reçut cette même année le commandement de l'armée destinée à seconder les efforts des colonies de l'Amérique du nord, pour conquérir leur indépendance. Il combina ses opérations avec celles de Washington, et la capitulation d'Yorktown fut son ouvrage. Louis XVI le récompensa en lui donnant, en 1783, le collier de ses ordres. Il commanda en chef en Picardie dans l'année 1784, et en Alsace en 1789. Nommé commandant de la première et de la seizième division militaire et maréchal de France en 1791, il fut mis en 1792 à la tête de l'armée du Nord. L'empereur Napoléon le nomma en 1804 grand officier de la Légion d'honneur. Le comte de Rochambeau mourut à l'âge de quatre-vingt-deux ans.

BERTHIER (LOUIS-ALEXANDRE),

PRINCE DE NEUFCHATEL ET DE WAGRAM,

FILS DE JEAN-BAPTISTE BERTHIER, INGÉNIEUR DES CAMPS ET ARMÉES DU ROI, ET DE MARIE-FRANÇOISE L'HUILLIER DE LA SERRE;

MARÉCHAL DE FRANCE LE 19 MAI 1804.

(N° 1635.) En pied, par Jacques-Augustin Pajou.

Né à Versailles, le 20 novembre 1753. — Marié, le 9 mars 1808, à Marie-Élisabeth-Amélie-Françoise de Bavière, fille de Guillaume, duc de Bavière, comte palatin de Birkenfeld, et de Marie-Anne de Deux-Ponts. — Mort le 1^{er} juin 1815.

Ingénieur géographe des camps et armées du roi en 1766, lieutenant dans le corps royal d'état-major en 1770, capitaine de dragons en 1777, il fit les campagnes d'Amérique de 1780 à 1783. Aide-major des logis en 1787, major en 1788, lieutenant-colonel en 1789, il fut la même année major général de la garde nationale de Versailles. Colonel adjudant général en 1791, maréchal de camp en 1792, il servit comme chef d'état-major de l'armée du Nord, commandée par le maréchal Luckner, et fut employé en 1793 à l'armée des côtes de la Rochelle. Général de division en 1795, chef d'état-major des armées d'Italie et des Alpes en 1796, il fit les campagnes d'Italie de 1795, 1796 et 1797, et fut investi du commandement provisoire de l'armée après le départ du général Bonaparte. Chef d'é-

tat-major de l'armée destinée à agir contre l'Angleterre en 1798, il prit part, cette année et l'année suivante, à l'expédition d'Égypte. Ministre de la guerre en 1799, il commandait en chef l'armée de réserve en 1800, et se trouva à la bataille de Marengo. Il fut nommé maréchal de l'empire, grand officier de la Légion d'honneur, chef de la première cohorte de cette légion et grand veneur en 1804, grand-aigle de la Légion d'honneur et major général de la grande armée en 1805, grand dignitaire de l'ordre de la Couronne de Fer, prince et duc de Neufchâtel en 1806, membre du sénat et vice-connétable en 1807. Il fit la campagne de 1805 en Autriche, de 1806 et 1807 en Prusse et en Pologne, de 1808 en Espagne, et gagna dans celle de 1809 le titre de prince de Wagram. Il fit, comme major général de la grande armée, la campagne de Russie en 1812, de Saxe en 1813, et de France en 1814. Le maréchal Berthier fut nommé en 1814 pair de France, capitaine des gardes du corps du roi et commandeur de l'ordre de Saint-Louis. Il mourut à Bamberg en Bavière, dans la soixante-deuxième année de son âge. — Le maréchal Berthier fut successivement chevalier et grand-croix de l'ordre de l'Aigle noir de Prusse, chevalier de l'ordre de Saint-André de Russie, grand-croix de l'ordre du Mérite militaire de Bavière, grand-croix de l'ordre de Saint-Henri de Saxe, grand-croix de l'ordre de la Fidélité de Bade, grand-croix de l'ordre de Saint-Étienne de Hongrie, etc. etc.

MURAT (JOACHIM),

GRAND-DUC DE CLÈVES ET DE BERG.

FILS DE PIERRE MURAT JORDY ET DE JEANNE LOUBIÈRES;

MARÉCHAL DE FRANCE LE 19 MAI 1804.

(N° 1636.) En pied, par le baron GÉRARD.

Né à la Bastide-Fortunière, près Cahors, le 25 mars 1767. — Marié, le 20 janvier 1800, à Marie-Annonciade-Caroline de Bonaparte, troisième fille de Charles de Bonaparte et de Marie-Lætitia Ramolino. — Mort le 13 octobre 1815.

Chasseur au douzième régiment en 1787, il fut successivement brigadier, maréchal des logis, sous-lieutenant et lieutenant en 1792, capitaine et chef d'escadron au vingt et unième de chasseurs à cheval en 1793. Chef de brigade, aide de camp du général Bonaparte et général de brigade en 1796, il fit les campagnes d'Italie en 1796 et 1797, d'Égypte en 1798 et 1799, et fut nommé général de division. Il commanda le corps d'observation rassemblé à Dijon en 1800, et fit la campagne de Marengo. Général en chef de l'armée d'observation du Midi en 1801, il fut en 1802 gouverneur de la république Cisalpine. Chargé du commandement des troupes de la première division militaire et de celui de la garnison et de la garde nationale de Paris en 1804, il fut la même année maréchal de l'empire. Prince de l'empire, grand amiral, grand-aigle de la Légion

d'honneur, grand dignitaire de l'ordre de la Couronne de Fer, et lieutenant général de la grande armée en 1805, il commanda en chef la réserve de cavalerie, et suivit l'empereur Napoléon dans sa campagne d'Austerlitz. Grand-duc de Clèves et de Berg en 1806, il fit la campagne de Prusse en 1806, et celle de Pologne en 1807. Général en chef de l'armée d'Espagne en 1808, il fut roi de Naples le 15 juillet de la même année. Lieutenant général de la grande armée en 1812, il commanda toute la cavalerie dans la campagne de Russie. Il mourut dans le fort de Pizzo, à l'âge de quarante-neuf ans. — Il fut en 1808 grand-croix de l'ordre de l'Aigle noir de Prusse, et reçut la même année l'ordre de Saint-André de Russie, l'ordre de la Couronne de Saxe et l'ordre de Saint-Joseph de Wurtzbourg.

MONCEY (BON-ADRIEN JANNOT DE),

DUC DE CONEGLIANO,

FILS DE FRANÇOIS-ANTOINE JANNOT ET DE MARIE-ÉLISABETH GUILLAUME;

MARÉCHAL DE FRANCE LE 19 MAI 1804.

(N° 1637.) En pied, par BARBIER WALBONNE.

Né à Palisse (Doubs), le 31 juillet 1754. — Marié, le 30 septembre 1790, à Charlotte Remillet, fille de Claude-Antoine Remillet et d'Anne-Philippe Verny.

Volontaire au régiment de Champagne-infanterie en 1768, il fut successivement sous-lieutenant de dragons

en 1779, lieutenant en premier en 1785 et capitaine en 1791. Chef de bataillon en 1793, il servit dans l'armée des Pyrénées orientales, fut successivement nommé dans l'année 1794 général de brigade, général de division, et commandant en chef. Commandant la onzième division militaire en 1795, et les douzième et dix-neuvième en 1799, il fit les campagnes de 1799 et de 1800 en Italie, comme lieutenant du général en chef, fut employé en Suisse dans l'année 1800, et passa ensuite à l'armée de réserve. Lieutenant général commandant le corps des troupes françaises dans la république Cisalpine en 1801, il servit à l'armée du Midi comme général de division, et fut nommé premier inspecteur général de la gendarmerie. Maréchal de l'empire en 1804, grand-aigle de la Légion d'honneur en 1805, et duc de Conegliano en 1808, il eut le commandement du troisième corps de l'armée française en Espagne, où il fit les campagnes de 1808 et 1809. Il reçut en 1809 le commandement de l'armée de la Tête-de-Flandre, et fut nommé grand dignitaire de l'ordre de la Couronne de Fer. Commandant en chef l'armée de réserve des Pyrénées en 1813, il fut en 1814 major général de la garde nationale de Paris. Chevalier de Saint-Louis et pair de France en 1815, gouverneur de la neuvième division militaire, chevalier de l'ordre du Saint-Esprit et commandeur de l'ordre de Saint-Louis en 1820, le maréchal Moncey commanda en chef le quatrième corps de l'armée des Pyrénées en 1823, et fut la même année grand-croix de l'ordre de Saint-Louis. Il a été nommé gouverneur de

l'hôtel royal des Invalides en 1833. — Le maréchal Moncey a été reçu en 1806 chevalier de l'ordre de Charles III d'Espagne, et en 1808 grand-croix du même ordre.

JOURDAN (JEAN-BAPTISTE),

COMTE JOURDAN,

FILS DE ROCH JOURDAN, CHIRURGIEN, ET DE JEANNE FRANCIQUET;

MARÉCHAL DE FRANCE LE 19 MAI 1804.

(N° 1638.) En pied, par JOSEPH-MARIE VIEN.

Né à Limoges, le 29 avril 1762. — Marié, le 22 janvier 1788, à Jeanne Nicolas, fille de Jean-Baptiste-Martin Nicolas, et de Léonarde-Françoise Mousnier. — Mort le 23 novembre 1833.

Soldat au dépôt de l'île de Ré en 1778, il passa dans le régiment d'Auxerrois, et servit en Amérique jusqu'en 1782. Chef du deuxième bataillon de la Haute-Vienne en 1791, il fut envoyé à l'armée du Nord, et fut successivement nommé dans l'année 1793 général de brigade et de division, puis général en chef des armées des Ardennes et du Nord. Appelé en 1794 au commandement de l'armée de Sambre-et-Meuse, il gagna la bataille de Fleurus, et fit les campagnes de 1795 sur le Rhin, et de 1796 en Allemagne. Député au conseil des Cinq-Cents en 1797, il fut deux fois président de cette assemblée. Général en chef de l'armée du Danube en 1798; il fit la campagne de 1799 en Autriche, et fut nommé en 1800 inspecteur général d'infanterie et de

cavalerie, et administrateur général du Piémont. Conseiller d'état en 1802, général en chef de l'armée d'Italie, maréchal de l'empire en 1804, grand-aigle de la Légion d'honneur, il passa en 1806 au service du roi de Naples Joseph-Napoléon. Lorsque ce prince échangea en 1808 la couronne de Naples contre celle d'Espagne, Jourdan devint major général de ses armées, et fit en cette qualité les campagnes de 1808 et 1809 dans la Péninsule. Gouverneur de Madrid en 1811, il servit au delà des Pyrénées jusqu'à la fin de 1813. Chevalier de l'ordre de Saint-Louis, commandant supérieur et gouverneur de la quinzième division militaire en 1814, il fut créé comte la même année. Gouverneur de Besançon en 1815, il fut commandant supérieur de la sixième division militaire, et reçut le commandement de l'armée du Rhin. Pair de France en 1816, il fut gouverneur de la septième division militaire en 1819. Chevalier de l'ordre du Saint-Esprit en 1825, commissaire provisoire au département des affaires étrangères, et gouverneur des invalides en 1830, le maréchal Jourdan mourut à Paris, dans la soixante et onzième année de son âge. — Le maréchal Jourdan avait été nommé en 1805 chevalier de l'ordre de Saint-Hubert de Bavière, et grand dignitaire de l'ordre des Deux-Siciles en 1812.

MASSÉNA (ANDRÉ),

DUC DE RIVOLI, PRINCE D'ESSLING,

FILS DE JULES MASSÉNA ET DE CATHERINE FABRE;

MARÉCHAL DE FRANCE LE 19 MAI 1804.

(N° 1639.) En pied, par le baron Gros.

Né à Nice, le 6 mai 1756. — Marié le..... août 1789, à Marie-Rosalie Lamare. — Mort le 4 avril 1817.

Soldat au premier bataillon d'infanterie légère, ci devant régiment royal-italien en 1775, et successivement caporal en 1776, sergent en 1777, fourrier en 1784, il fut congédié par ancienneté de service en 1789. Adjudant-major au deuxième bataillon du Var en 1791, chef de bataillon en 1792, général de brigade et général de division en 1793, il servit à l'armée d'Italie en 1793, à l'armée des Alpes et d'Italie en 1795, et à l'armée de Mayence en 1798. Il commanda en chef l'armée française en Helvétie à la fin de cette année, gagna la bataille de Zurich en 1799, et défendit Gênes contre les Autrichiens en 1800. Maréchal de l'empire et grand-aigle de la Légion d'honneur en 1804, général en chef de l'armée d'Italie en 1805, il fut la même année grand dignitaire de l'ordre de la Couronne de Fer, commanda le premier corps de l'armée de Naples en 1806. Appelé en 1807 à la grande armée d'Allemagne, il eut le commandement en chef du cinquième corps, et fut créé duc de Rivoli en 1808. Chargé du commandement du corps

d'observation de l'armée du Rhin en 1809, il fit la campagne d'Autriche, et reçut le titre de prince d'Essling en 1810. Il commanda en chef l'armée française en Portugal depuis 1810 jusqu'en 1812, et fut nommé en 1813 gouverneur de Toulon et commandant supérieur de la huitième division militaire. Le maréchal Masséna reçut en 1814 le gouvernement de la huitième division militaire, et fut créé commandeur de l'ordre de Saint-Louis. Commandant en chef de la garde nationale et gouverneur de Paris en 1815, il mourut à Paris, à l'âge de soixante et un ans. — Le maréchal Masséna avait reçu en 1806 l'ordre de Saint-Hubert de Bavière, en 1810 la grande croix de l'ordre de la fidélité de Bade, et en 1812 la grande croix de l'ordre de Saint-Étienne de Hongrie.

AUGEREAU (CHARLES-PIERRE-FRANÇOIS).

DUC DE CASTIGLIONE,

FILS DE PIERRE AUGEREAU ET DE MARIE-JOSÈPHE KRESLINE;

MARÉCHAL DE FRANCE LE 19 MAI 1804.

(N° 1640.) En pied, par ROBERT LEFÉVRE.

Né à Paris, le 21 octobre 1757. — Marié, 1° en... à Joséphine-Marie-Marguerite-Gabrielle Jirach; 2° le 22 février 1809, à Adélaïde-Joséphine de Bourlon de Chavanges. — Mort le 12 juin 1816.

Soldat dans le régiment de Clarke-irlandais au service de France en 1774, il passa en 1776 dans le régiment

d'Artois-dragons. Adjudant-major dans la légion germanique en 1791, capitaine au onzième régiment de hussards, vaguemestre général de l'armée des côtes de la Rochelle, adjudant général chef de brigade et général de division en 1793, il servit en cette qualité à l'armée des Pyrénées orientales jusqu'en 1795, passa ensuite à l'armée d'Italie, où il fit la campagne de 1796, et se distingua à la bataille d'Arcole. Il reçut en 1797 le commandement de la dix-septième division militaire, commanda en chef la même année les armées de Sambre-et-Meuse, de Rhin-et-Moselle, et du Rhin. Commandant la dixième division militaire en 1798, il fut nommé en 1800 général en chef de l'armée française en Hollande, où il fit les campagnes de 1800 et 1801. Il commanda en chef le camp de Bayonne en 1803, fut maréchal de l'empire et grand officier de la Légion d'honneur en 1804, chef de la quinzième cohorte de cette légion, grand-aigle en 1805, et grand dignitaire de l'ordre de la Couronne de Fer. Le maréchal Augereau commanda en chef le septième corps de la grande armée dans la campagne d'Autriche en 1805 et dans celles de Prusse et de Pologne en 1806 et 1807. Créé duc de Castiglione en 1808, il fut chargé en 1809 du commandement en chef des troupes en Catalogne, et y demeura jusqu'en 1810. Il reçut le commandement du onzième corps de la grande armée, dans la campagne de Russie, en 1812, fit celle de Saxe en 1813, et, dans l'année 1814, fut mis à la tête des troupes rassemblées à Lyon. Gouverneur de la quatorzième division militaire, pair de France et cheva-

lier de Saint-Louis en 1814, le maréchal Augereau mourut à l'âge de cinquante-neuf ans. — Il avait reçu en 1808 la grande croix de l'ordre de Charles III d'Espagne.

BERNADOTTE (JEAN-BAPTISTE-JULES),

PRINCE DE PONTE-CORVO,

FILS DE HENRI BERNADOTTE ET DE JEANNE SAINT-JEAN;

MARÉCHAL DE FRANCE LE 19 MAI 1804.

(N° 1641.) En pied, par KINSON.

Né à Pau, le 26 juin 1763. — Marié, le 16 août 1794, à Eugénie-Bernardine-Désirée Clary.

Soldat au soixantième régiment d'infanterie en 1780, grenadier en 1782, caporal en 1785, fourrier en 1786, sergent-major en 1788, adjudant en 1790, lieutenant au trente-sixième régiment en 1791, adjudant-major en 1792, capitaine en 1793, il fit les deux premières campagnes de la révolution française, à l'armée du Rhin et à celle du Nord. Successivement chef de bataillon, chef de brigade, général de brigade et général de division en 1794, il fut attaché jusqu'en 1796 à l'armée de Sambre-et-Meuse. Nommé en 1798 ambassadeur à Vienne, il fut employé la même année à l'armée d'Italie, et à celle du Danube en 1799. Ministre de la guerre et conseiller d'état dans la même année, général en chef de l'armée de l'Ouest en 1800, envoyé comme ambassadeur aux États-Unis en 1803, il reçut l'année suivante le com-

mandement en chef de l'armée de Hanovre. Maréchal de l'empire, grand officier de la Légion d'honneur et chef de la huitième cohorte de cette légion en 1804, grand-aigle de la Légion d'honneur, grand dignitaire de l'ordre de la Couronne de Fer, et prince de Ponte-Corvo en 1805, il commanda en chef le premier corps de la grande armée dans la campagne d'Austerlitz, et dans celles de Prusse et de Pologne en 1806 et 1807. Grand-croix de l'ordre de l'Aigle noir de Prusse en 1808, il fut mis à la tête d'un corps de Français, d'Espagnols et de Hollandais rassemblé à Hambourg, commanda l'année suivante le neuvième corps de la grande armée dans la campagne d'Autriche, et fut envoyé ensuite comme général en chef en Hollande. Il reçut en 1809 l'ordre de l'Éléphant de Danemarck, et en 1810 la grande croix de l'ordre de Saint-Henri de Saxe. Le maréchal Bernadotte, proclamé prince royal de Suède par les états assemblés en 1810, succéda à la couronne, le 5 février 1818, sous le nom de Charles-Jean.

SOULT (JEAN-DE-DIEU),

DUC DE DALMATIE,

FILS DE JEAN SOULT ET DE MARIE-BRIGITTE GRÉNIER;

MARÉCHAL DE FRANCE LE 19 MAI 1804.

(N° 1642.) En pied, par Broc.

Né à Saint-Amans-la-Bastide, le 29 mars 1769. — Marié, le 26 avril 1796, à Louise-Élisabeth-Wilhelmine Berg.

Soldat dans le régiment du Roi-infanterie (depuis 23ᵉ de ligne) en 1785, il passa successivement par les grades de caporal en 1787, de fourrier et de sergent en 1791, d'adjudant-major en 1792, et servit la même année à l'armée du Nord. Capitaine et adjoint provisoire à l'état-major de l'armée de la Moselle, il y fit la campagne de 1793. Chef de bataillon, adjudant général chef de brigade et général de brigade en 1794, il fut employé à l'armée de Sambre-et-Meuse, fit la campagne d'Allemagne en 1796 et 1797, et passa en 1798 à l'armée de Mayence. Général de division en 1799, il servit d'abord à l'armée du Danube et ensuite à celle d'Italie, où il fut en 1800 nommé lieutenant du général en chef. Il passa en 1801 à l'armée du Midi avec le même grade. Nommé en 1802 l'un des quatre généraux commandant la garde des consuls, il fut mis à la tête du camp de Saint-Omer en 1803. Maréchal de l'empire en 1804, grand-aigle de la Légion d'honneur en 1805, il eut le commandement en chef du quatrième corps de la grande armée dans la campagne d'Austerlitz, ainsi que dans celles de Prusse et de Pologne en 1806 et 1807. Créé duc de Dalmatie en 1808, il reçut le commandement du deuxième corps de l'armée d'Espagne, et fit la guerre dans la Péninsule jusqu'en 1813, avec les titres de major général (1809) et de général en chef de l'armée du Midi (1810). Rappelé par Napoléon en 1813, il fit la campagne de Saxe aux côtés de l'empereur, et, après la nouvelle de la funeste bataille de Vittoria, fut renvoyé à la frontière des Pyrénées avec le titre de lieutenant

général commandant en chef. Il défendit les provinces méridionales de la France contre l'invasion des Anglais et des Espagnols jusqu'en 1814.

Le duc de Dalmatie, après le retour des princes de la maison de Bourbon, fut nommé gouverneur de la treizième division militaire, commandeur de l'ordre de Saint-Louis, et eut le portefeuille de la guerre depuis le 3 décembre de cette année jusqu'au 11 mars 1815. Il remplit les fonctions de major général à la bataille de Waterloo. Le maréchal Soult fut créé chevalier de l'ordre du Saint-Esprit en 1825, et pair de France en 1830. Il a été ministre de la guerre depuis le 17 novembre 1830 jusqu'au 17 juillet 1834, et président du conseil depuis le 11 octobre 1832 jusqu'au 18 juillet 1834, ministre des affaires étrangères et président du conseil depuis le 12 mai 1839 jusqu'au 1er mars 1840, et de nouveau ministre de la guerre et président du conseil le 29 octobre 1840. — Il a reçu en 1807 l'ordre de Saint-Hubert de Bavière, en 1833 la grande croix de l'ordre de Léopold de Belgique, et en 1835 la grande croix de l'Étoile polaire de Suède et de l'ordre royal du Sauveur.

BRUNE (GUILLAUME-MARIE-ANNE),

COMTE BRUNE,

FILS D'ÉTIENNE BRUNE ET DE JEANNE VIELBANS;

MARÉCHAL DE FRANCE LE 19 MAI 1804.

(N° 1643.) En pied, par M^{me} BENOIST.

Né à Brive-la-Gaillarde, le 13 mars 1763. — Marié le..... — Mort le 2 août 1815.

Adjudant-major au deuxième bataillon de Seine-et-Oise en 1791, adjoint aux adjudants généraux de l'intérieur, adjudant général et chef de brigade en 1792, il servit en 1793 à l'armée du Nord et fut nommé général de brigade. Employé à l'armée d'Italie en 1796, général de division en 1797, il commanda en chef l'armée d'Italie en 1798. Il eut ensuite, la même année, le commandement de l'armée de Hollande, où il fit les campagnes de 1798 et 1799. D'abord général en chef de l'armée de l'Ouest en 1800, il eut ensuite, dans la même année, le commandement en chef de l'armée de réserve formée à Dijon, et enfin celui de l'armée d'Italie. Conseiller d'état en 1801, il fut ambassadeur à Constantinople en 1802. Maréchal de l'Empire, grand-aigle de la Légion d'honneur et général en chef de l'armée des côtes en 1804, il eut le gouvernement général des villes anséatiques en 1806, et reçut la même année la croix de commandeur de l'ordre de la Couronne de Fer. Le maréchal Brune fut chevalier de Saint-Louis en 1814, gou-

verneur de la huitième division militaire et commandant du neuvième corps d'armée en 1815. Il mourut à Avignon, à l'âge de cinquante-deux ans.

LANNES (JEAN),

DUC DE MONTEBELLO,

FILS DE JEAN LANNES ET DE CÉCILE FOURAIGNAN ;

MARÉCHAL DE FRANCE LE 19 MAI 1804.

(N° 1644.) En pied, par le baron GÉRARD.

Né à Lectoure, le 11 avril 1769. — Marié, le 14 septembre 1800, à Louise-Antoinette-Scholastique de Guéheneuc. — Mort le 31 mai 1809.

Sous-lieutenant au deuxième bataillon du Gers en 1792, il fut successivement lieutenant, capitaine et chef de brigade en 1793, et servit à l'armée des Pyrénées orientales jusqu'en 1795. Employé à l'armée d'Italie en 1796 et 1797, il fut nommé général de brigade, et fit partie de l'armée expéditionnaire d'Égypte en 1798. Général de division en 1799, il fut nommé en 1800 commandant et inspecteur de la garde des consuls, se trouva à la bataille de Marengo, et fut envoyé comme ambassadeur à Lisbonne en 1801. Il fut créé maréchal de l'empire, grand officier de la Légion d'honneur et chef de la neuvième cohorte de cette légion en 1804, fut décoré du grand aigle et fait commandeur de l'ordre de la Couronne de Fer en 1805. Commandant en chef du quatrième corps de l'armée des côtes de l'Océan et

du cinquième corps de la grande armée, il fit la campagne d'Autriche en 1805 et celle de Prusse en 1806. Il était à la tête du corps de réserve en Pologne, dans l'année 1807. Créé duc de Montebello en 1808, il fut chargé du commandement supérieur des treizième et quinzième corps de l'armée d'Espagne, et fut mis l'année suivante à la tête du deuxième corps de la grande armée eu Allemagne. Il fut blessé mortellement à la bataille d'Essling, et mourut à Vienne, à l'âge de quarante ans. — Le maréchal Lannes avait reçu en 1808 la grande croix de l'ordre du Christ de Portugal et de Saint-Henri de Saxe, et en 1809 l'ordre de Saint-André de Russie.

MORTIER (ÉDOUARD-ADOLPHE-CASIMIR-JOSEPH),

DUC DE TRÉVISE,

FILS D'ANTOINE-CHARLES-JOSEPH MORTIER,
DÉPUTÉ AUX ÉTATS GÉNÉRAUX, ET DE MARIE-ANNE-JOSÈPHE BONNAIRE;

MARÉCHAL DE FRANCE LE 19 MAI 1804.

(N° 1645.) En pied, par LARIVIÈRE.

Né au Cateau-Cambrésis, le 13 février 1768. — Marié à Anne-Ève-Himmès, fille de..... — Mort le 28 juillet 1835.

Sous-lieutenant au régiment de carabiniers et capitaine au 1er bataillon du Nord en 1791, chef de bataillon et adjudant général en 1793, il servit à l'armée du Nord jusqu'en 1795. Il passa à l'armée de Sambre-et-Meuse avec le grade de chef de brigade, y fit les campagnes

de 1795 et 1796, fut fait général de brigade et général de division en 1799, et fut employé successivement à l'armée du Danube et à celle d'Helvétie. Il commanda la dix-septième division militaire en 1800 et 1801, le camp de Nimègue et l'armée de Hanovre en 1803, fut l'année suivante un des quatre commandants de la garde des consuls et bientôt après maréchal de l'empire, chef de la deuxième cohorte de la Légion d'honneur et grand officier de cet ordre. Il commanda le cinquième et le huitième corps de la grande armée en Prusse dans l'année 1806, et le troisième corps en Pologne dans l'année 1807. Créé duc de Trévise en 1808, il fut employé à l'armée d'Espagne, et y commanda le cinquième corps jusqu'en 1811. Colonel général de l'artillerie, des sapeurs et marins de la garde en 1811, commandant la jeune garde en 1812, il fit la campagne de Russie, puis celle de 1813 et 1814 en Allemagne et en France. Commissaire extraordinaire du roi dans la seizième division militaire en 1814, et ensuite gouverneur de la même division, il fut chevalier de l'ordre de Saint-Louis, pair de France, et commanda le 16 mars 1815 les troupes stationnées dans le département du Nord. Napoléon lui donna, le 8 juin 1815, le commandement de toute la cavalerie de la garde. Gouverneur de la quinzième division militaire en 1816, commandeur de l'ordre de Saint-Louis en 1820, chevalier de l'ordre du Saint-Esprit en 1825, il fut gouverneur de la quatorzième division militaire en 1829. Ambassadeur en Russie en 1830, grand chancelier de la Légion d'honneur

en 1831, le maréchal Mortier fut président du conseil et ministre de la guerre depuis le 18 novembre 1834 jusqu'au 12 mars 1835. Il mourut à Paris, à l'âge de soixante-sept ans. — Il avait reçu en 1808 la grande croix de l'ordre portugais du Christ.

NEY (MICHEL), DUC D'ELCHINGEN,

PRINCE DE LA MOSCOWA,

FILS DE PIERRE NEY;

MARÉCHAL DE FRANCE LE 19 MAI 1804.

(N° 1646.) En pied, par JÉRÔME-MARIE LANGLOIS.

Né à Sarre-Louis, le 10 janvier 1769. — Marié le 4 août 1802 à Aglaé-Louise Auguié. — Mort le 7 décembre 1815.

Hussard au quatrième régiment en 1788, il fut successivement brigadier en 1791, maréchal des logis, adjudant sous-officier, sous-lieutenant et lieutenant en 1792, capitaine, aide de camp du général Lamarche, et adjudant général chef de brigade près l'armée de Rhin-et-Moselle en 1794, et commanda la cavalerie de la division du général Collaud à l'armée de Sambre-et-Meuse en 1794 et 1795. Employé à l'armée d'Allemagne avec le grade de général de brigade depuis 1796 jusqu'en 1798, il était général de division à la bataille de Zurich en 1799, et fit la campagne du Rhin sous le général Moreau en 1800. Inspecteur de cavalerie dans les troisième, cinquième et vingt-sixième divisions mili-

taires en 1801, il commanda la même année la cavalerie de l'armée expéditionnaire de Saint-Domingue. Ministre plénipotentiaire en Suisse en 1802, il commanda l'armée française réunie dans cette contrée, et fut nommé en 1804 maréchal de l'empire, grand officier de la Légion d'honneur et chef de la septième cohorte de l'ordre. Grand-aigle en 1805, il fut l'un des commandants de l'armée réunie au camp de Boulogne, et fut mis à la tête du sixième corps de la grande armée dans la campagne d'Autriche, puis dans celles de Prusse en 1806 et de Pologne en 1807. Créé duc d'Elchingen en 1808, et chargé du commandement de l'un des corps de l'armée d'Espagne, il fit les campagnes de 1809 et 1810 dans la Péninsule. Le maréchal Ney commanda le troisième corps de la grande armée dans l'expédition de Russie en 1812, et reçut, en 1813, le titre de prince de la Moscowa. L'empereur mit sous ses ordres les quatrième et septième corps et le troisième corps de cavalerie, dans la campagne de Saxe en 1813. Après celle de France en 1814, le maréchal Ney fut fait commandant en chef du corps royal des cuirassiers, des dragons, des chasseurs et des chevau-légers-lanciers de France, gouverneur de la sixième division militaire, chevalier de l'ordre de Saint-Louis et pair de France. Il commanda l'aile gauche de l'armée française à la bataille de Waterloo. Il mourut à Paris, dans sa quarante-septième année. — Le maréchal Ney avait reçu en 1808 la grande croix de l'ordre portugais du Christ.

DAVOUST (LOUIS-NICOLAS),

DUC D'AUERSTAEDT, PRINCE D'ECKMUHL,

FILS DE JEAN-FRANÇOIS DAVOUST, SEIGNEUR D'ANNOUX,
ET DE FRANÇOISE-ADÉLAÏDE MINARD DE VILLARS;

MARÉCHAL DE FRANCE LE 19 MAI 1804.

(N° 1647.) En pied, par Claude Gautherot.

Né à Annoux, près Noyers en Bourgogne, le 10 mai 1770. — Marié, en..... à Louise-Aimée-Julie Leclerc. — — Mort le 1^{er} juin 1823.

Cadet gentilhomme à l'école militaire en 1785, il fut sous-lieutenant au régiment Royal-Champagne-cavalerie en 1789. Chef au troisième bataillon de l'Yonne en 1791, il servit à l'armée du Nord en 1792. Successivement chef de brigade, adjudant général de brigade en 1793, il fut employé dans l'armée de Rhin-et-Moselle en 1794 et 1795, et dans celle du Rhin en 1796 et 1797. Il fit en Égypte les campagnes de 1798 et 1799, et, nommé général de division en 1800, commanda la cavalerie à l'armée d'Italie. Inspecteur général de la cavalerie et commandant l'infanterie de la garde des consuls en 1801, il fut mis à la tête du camp rassemblé devant Bruges en 1803, et fut nommé maréchal de l'empire et grand officier de la Légion d'honneur en 1804, puis grand-aigle du même ordre en 1805. Il commanda en chef le troisième corps de la grande armée dans la campagne d'Austerlitz, ainsi

que dans celles de Prusse en 1806 et de Pologne en 1807, et fut nommé gouverneur général du grand-duché de Varsovie. Duc d'Auerstaëdt en 1808, il fut encore mis à la tête du troisième corps de la grande armée dans la guerre d'Autriche de 1809, et reçut le titre de prince d'Eckmühl. Le maréchal Davoust conduisit le premier corps de la grande armée dans la campagne de Russie en 1812, et le treizième dans la campagne de Saxe en 1813. Ministre secrétaire d'état au département de la guerre et général en chef de l'armée de la Loire en 1815, pair de France en 1819, il mourut à Paris, à l'âge de cinquante-trois ans. — Le maréchal Davoust avait reçu en 1808 la grande croix de l'ordre portugais du Christ, en 1809 celle de l'ordre de Saint-Henri de Saxe, en 1810 la grande décoration de l'ordre militaire du duché de Varsovie, et en 1811 la grande croix de l'ordre de Saint-Étienne de Hongrie.

BESSIÈRES (JEAN-BAPTISTE),

DUC D'ISTRIE,

FILS DE MATHURIN BESSIÈRES ET D'ANTOINETTE LEMOSY;

MARÉCHAL DE FRANCE LE 19 MAI 1804.

(N° 1648.) En pied, par RIESENER.

Né à Proissac en Quercy, le 6 août 1768. — Marié, le 27 octobre 1801, à Marie-Jeanne-Madeleine Lapeyrière, fille de N.... Lapeyrière et de Rose Lavaur. — Mort le 1^{er} mai 1813.

Il servit d'abord dans la garde à cheval du roi en 1792, et fut ensuite, la même année, chasseur à cheval dans la légion des Pyrénées et adjudant sous-officier; successivement sous-lieutenant, lieutenant en 1793, et capitaine en 1794, il servit jusqu'en 1794 à l'armée des Pyrénées orientales. Capitaine commandant les guides à cheval, il fut employé à l'armée d'Italie, où il demeura jusqu'en 1796. Nommé alors chef d'escadron, puis chef de brigade dans l'armée expéditionnaire d'Égypte en 1798, il fut en 1800 général de brigade et l'un des commandants de la garde des consuls, et se trouva à la bataille de Marengo. Général de division en 1802, maréchal de l'empire, grand officier de la Légion d'honneur et chef de la troisième cohorte de l'ordre en 1804, il fut grand-aigle en 1805 et commandeur de l'ordre de la Couronne de Fer en 1806. Il avait sous ses ordres la division de la garde impériale à la grande armée dans la campagne d'Austerlitz, ainsi que dans celles de Prusse et de Pologne en 1806 et 1807. Il commanda en 1808 le deuxième corps de l'armée entrée en Espagne, et en 1809 le corps de réserve de cavalerie. Nommé duc d'Istrie, il reçut le gouvernement de la seizième division militaire, et fit la campagne d'Autriche en 1809. Il eut en 1811 le commandement de l'armée du Nord en Espagne, et celui de la cavalerie de la garde impériale dans l'expédition de Russie en 1812. Il fut tué dans la campagne de Saxe en 1813, à la bataille de Lutzen, à l'âge de quarante-cinq ans.

— Le maréchal Bessières avait reçu en 1808 la grande

croix de l'ordre portugais du Christ, la grande croix de l'ordre de Saint-Henri de Saxe, et l'ordre de l'Aigle d'Or de Wurtemberg.

KELLERMANN (FRANÇOIS-CHRISTOPHE),

DUC DE VALMY,

FILS DE JEAN-CHRISTOPHE KELLERMANN ET DE MARIE-MADELEINE DURRIN;

MARÉCHAL DE FRANCE LE 19 MAI 1804.

(N° 1649.) En pied, par JEAN-JOSEPH-ÉLÉONOR-ANTOINE ANSIAUX.

Né à Strasbourg, le 28 mai 1735.—Marié, le 25 septembre 1769, à Marie Barbé, fille de François-Étienne Barbé et d'Anne Mary.—Mort le 13 septembre 1820.

Cadet dans le régiment de Lowendal en 1752, enseigne au régiment royal-Bavière en 1753, lieutenant dans les volontaires d'Alsace en 1756 et capitaine en second de dragons dans le même corps en 1758. Capitaine dans les volontaires du Dauphiné en 1761, il servit en Allemagne pendant la guerre de sept ans, de 1758 à 1762, et fut nommé chevalier de Saint-Louis cette dernière année. Capitaine dans la légion de Conflans en 1763, envoyé en mission en Pologne et en Tartarie dans les années 1765 et 1766, il fit les campagnes de Pologne de 1771 et 1772. Major des hussards de Conflans en 1779, lieutenant-colonel du régiment de Colonel-général-hussards en 1780, brigadier des armées du roi dans l'année 1784, maré-

chal de camp en 1788, commandeur de l'ordre de Saint-Louis en 1790, il alla cette année et la suivante commander dans les deux départements de l'Alsace. Lieutenant général des armées du roi en 1792, il commanda dans la même année l'armée de la Moselle, à la tête de laquelle il livra la bataille de Valmy, et fut placé ensuite sous les ordres de Custine en Allemagne. Il eut en 1793 le commandement de l'armée des Alpes, fut jeté en prison jusqu'au 9 thermidor (27 juillet 1794), et retourna à cette même armée, qui, en 1796, forma la réserve de celle que le général Bonaparte conduisit en Italie. Commandant de la septième division militaire en 1797, président du comité pour la classification des places de guerre en 1798, il fut la même année inspecteur général de la cavalerie de l'armée destinée à agir sur les côtes d'Angleterre. Dans l'année 1799, il fut d'abord inspecteur général de la cavalerie de l'intérieur et ensuite des troupes françaises en Batavie. Nommé dans cette même année membre du sénat conservateur, maréchal de l'empire en 1804, il fut fait grand-aigle de la Légion d'honneur en 1805. Il commanda successivement le troisième corps de réserve en 1805, l'armée de réserve en 1806, les armées de réserve sur le Rhin et en Espagne en 1808, et fut créé duc de Valmy la même année. Le maréchal Kellermann commanda de nouveau l'armée de réserve du Rhin en 1809, ainsi que l'armée d'observation de l'Elbe. Il reçut, la même année, le commandement supérieur des cinquième, vingt-cinquième et vingt-sixième divisions militaires, et

le commandement en chef de l'armée de réserve du Nord. Il fut chargé en 1812 de l'organisation des cohortes de la garde nationale dans la première division militaire, et reçut ensuite le commandement de la vingt-cinquième et de la vingt-sixième. D'abord commandant provisoire des corps d'observation du Rhin en 1813, il fut dans la même année commandant supérieur des deuxième, troisième et quatrième divisions militaires. Commissaire extraordinaire du roi dans la troisième, puis gouverneur de la cinquième division militaire en 1814, il fut la même année pair de France et grand-croix de l'ordre de Saint-Louis. Il mourut à Paris, à l'âge de quatre-vingt-cinq ans. — Le maréchal Kellermann avait reçu en 1808 l'ordre de l'Aigle d'Or de Wurtemberg, en 1809 la grande croix de la Fidélité de Bade, et en 1818 la grande croix de l'ordre de S. A. R. le grand-duc de Hesse.

LEFEBVRE (FRANÇOIS-JOSEPH),

DUC DE DANTZICK,

FILS DE JOSEPH LEFEBVRE ET D'ANNE-MARIE RISS ;

MARÉCHAL DE FRANCE LE 19 MAI 1804.

(N° 1650.) En pied, par M^{me} Davin-Mirvault.

Né à Ruffach en Alsace, le 25 octobre 1755. — Marié..... — Mort le 4 septembre 1820.

Soldat au régiment des gardes-françaises en 1773, il fut successivement caporal en 1777, sergent en 1782 et

premier sergent en 1788. Lieutenant dans la garde nationale en 1789, capitaine au treizième bataillon d'infanterie légère en 1792, il servit à l'armée de la Moselle. Chef de bataillon, adjudant général en 1793, il fut employé à l'armée de Mayence et nommé général de brigade. Général de division en 1794, il reçut le commandement des quatorzième, quinzième et dix-septième divisions militaires. Il fit à l'armée de Sambre-et-Meuse les campagnes de 1794 à 1798, et celle de 1799 à l'armée du Danube. Lieutenant du général en chef Bonaparte en 1799, il commanda la première division de réserve en 1800 et fut nommé sénateur la même année. Maréchal de l'empire, grand officier de la Légion d'honneur et chef de la cinquième cohorte de l'ordre en 1804, grand-aigle en 1805, il fut appelé la même année au commandement du deuxième corps de réserve de la grande armée. Le maréchal Lefebvre commanda le cinquième corps de la grande armée en 1806, le dixième en 1807 dans les campagnes de Prusse et de Pologne, et fut créé duc de Dantzick. Il reçut en 1808 le commandement du quatrième corps envoyé en Espagne, en 1809 celui du quatrième corps de l'armée bavaroise, et ensuite celui du septième de la grande armée, avec lequel il fit la campagne d'Autriche en 1812 comme commandant de la vieille garde. Il fit la campagne de Russie et celle de France en 1814. Nommé chevalier de Saint-Louis et pair de France après la restauration des Bourbons, il mourut à l'âge de soixante-cinq ans. — Le maréchal Lefebvre avait reçu en 1808

la grande croix de l'ordre de Charles III d'Espagne et celle de l'ordre de Saint-Henri de Saxe, en 1819 la grande croix de l'ordre militaire de Charles-Frédéric de Bade, de l'ordre du Mérite militaire de Maximilien-Joseph de Bavière et de l'ordre de S. A. R. le grand-duc de Hesse.

PÉRIGNON (CATHERINE-DOMINIQUE,
MARQUIS DE),
FILS DE JEAN-BERNARD DE PÉRIGNON ET DE N... DIRAT;
MARÉCHAL DE FRANCE LE 19 MAI 1804.

(N° 1651.) En pied, par PHILIPPE-AUGUSTE HENNEQUIN.

Né à Grenade (Haute-Garonne), le 31 mai 1754. — Marié, le 14 février 1786, à Hélène-Catherine de Grenier, fille de François de Grenier et d'Angélique de Lafage. — Mort le 25 décembre 1818.

Il fut d'abord sous-lieutenant dans le bataillon de garnison du Lyonnais en 1782, et ensuite dans les grenadiers royaux de Guyenne en 1783. Lieutenant-colonel dans la légion des Pyrénées en 1792, il fut successivement chef de brigade, général de brigade et général de division en 1793, et servit à l'armée des Pyrénées orientales jusqu'à la paix conclue avec l'Espagne en 1795. Ambassadeur en Espagne dans les années 1796 et 1797, général en chef de l'armée d'Italie en 1798, il se trouva à la bataille de Novi, sous le commandement de Joubert, en 1799. Commandant de la dixième division militaire et sénateur en 1801, il fut en 1802 commissaire

extraordinaire pour régler les limites entre la France et l'Espagne. Maréchal de l'empire en 1804, grand-aigle de la Légion d'honneur en 1805, il fut nommé en 1806 gouverneur général des états de Parme et de Plaisance ; il fut appelé au gouvernement de la ville de Naples en 1808, ainsi qu'au commandement général des troupes de ce royaume, fut fait grand dignitaire de l'ordre des Deux-Siciles dans la même année, et créé comte en 1811. Le maréchal Pérignon fut nommé pair de France et chevalier de Saint-Louis en 1814 ; il fut gouverneur de la dixième division militaire en 1815. Appelé au gouvernement de la première division militaire en 1816, il fut nommé commandeur de l'ordre de Saint-Louis la même année, grand-croix du même ordre et marquis en 1817. Il mourut à Paris, dans la soixante-cinquième année de son âge.

SÉRURIER (JEAN-MATHIEU-PHILIBERT,

COMTE),

FILS DE MATHIEU-GUILLAUME SÉRURIER ET D'ÉLISABETH DANYE ;

MARÉCHAL DE FRANCE LE 19 MAI 1804.

(N° 1652.) En pied, par Laneuville.

Né à Laon, le 8 décembre 1742. — Marié, le 3 février 1778, à Louise-Madeleine Itasse, fille de Jacques-Antoine Itasse, et de Marie-Madeleine Dohy. — Mort le 21 décembre 1819.

Lieutenant au bataillon de milice de Laon en 1755,

il fit la campagne de Hanovre en 1758, entra comme enseigne au régiment d'infanterie de Mazarin, et continua de servir en Allemagne dans les années 1759 et 1760. Lieutenant au régiment de la Tour du Pin en 1762, il passa avec le même grade dans celui de Beauce en 1767, et fut successivement premier lieutenant en 1776, capitaine en second en 1778, capitaine commandant et chevalier de Saint-Louis en 1782, et major du soixante et dixième régiment en 1789. Chef de bataillon et général de brigade en 1793, il servit à l'armée des Pyrénées orientales en 1794. Général de division en 1795, il servit à l'armée des Alpes et à celle d'Italie jusqu'en 1799. Nommé membre du sénat conservateur, il en devint vice-président au commencement de 1802, et fut préteur du même corps en 1803. Gouverneur de l'hôtel des Invalides, maréchal de l'empire en 1804, il fut en 1805 grand-aigle de la Légion d'honneur et grand dignitaire de l'ordre de la Couronne de Fer. Créé comte en 1808, il reçut en 1809 le commandement général de la garde nationale de Paris. Pair de France et commandeur de l'ordre de Saint-Louis en 1814, grand-croix de l'ordre de Saint-Louis en 1818, il mourut à Paris, à l'âge de soixante et dix-sept ans.

BELLUNE (CLAUDE-VICTOR-PERRIN, DUC DE),

FILS DE CHARLES PERRIN ET D'ANNE FLORIOT;

MARÉCHAL DE FRANCE LE 13 JUILLET 1807.

(N° 1653.) En pied, par le baron Gros.

Né à la Marche (Lorraine), le 7 décembre 1764. — Marié le..... — Mort le 1er mars 1841.

Soldat au quatrième régiment d'artillerie en 1781, volontaire au troisième bataillon de la Drôme en 1791, il fut successivement adjudant-sous-officier, adjudant-major au cinquième bataillon des Bouches-du-Rhône et chef de bataillon en 1792. Chef de brigade en 1793, adjudant général et général de brigade la même année, il servit à l'armée des Pyrénées en 1794, et à celle d'Italie en 1795 et 1796. Général de division en 1797 et commandant la douzième division militaire en 1798, il fut employé à l'armée d'Italie jusqu'après la bataille de Marengo. Lieutenant du général en chef de l'armée batave en 1800, capitaine général de la Louisiane en 1802, il fut ministre plénipotentiaire en Danemarck dans les années 1805 et 1806. Il commanda en chef le premier corps de la grande armée en Pologne, dans l'année 1807, et fut fait successivement grand-aigle de la Légion d'honneur, et maréchal de l'empire. Commandant en chef le premier corps de l'armée d'Espagne et créé duc de Bellune en 1808, il fit la guerre dans la Pé-

ninsule jusqu'en 1812. Il reçut alors le commandement du neuvième corps de la grande armée, avec lequel il fit la campagne de Russie, fit, à la tête du deuxième corps, celle de Saxe en 1813 et celle de France en 1814. Gouverneur de la deuxième division militaire et chevalier de Saint-Louis en 1814, pair de France et l'un des quatre majors généraux de la garde royale en 1815, gouverneur de la seizième division militaire et commandeur de l'ordre de Saint-Louis en 1816, grand-croix du même ordre et chevalier du Saint-Esprit en 1820, il fut en 1821 commandant extraordinaire des sixième, septième et dix-neuvième divisions militaires, puis ministre de la guerre jusqu'en 1823. Nommé alors major général de l'armée d'invasion en Espagne, il reçut ensuite le titre de ministre d'état et de membre du conseil privé, et fut appelé en 1828 au conseil supérieur de la guerre. Il mourut à Paris, dans la soixante et dix-septième année de son âge.— Le duc de Bellune avait reçu, en 1823, la grande croix de l'ordre de Charles III d'Espagne et l'ordre de la Toison d'Or.

MACDONALD (ÉTIENNE-JACQUES-JOSEPH-ALEXANDRE),

DUC DE TARENTE,

FILS DE NOEL-ÉTIENNE MACDONALD ET D'ALEXANDRINE GONANT;

MARÉCHAL DE FRANCE LE 12 JUILLET 1809.

(N° 1654.) En pied, par François Casanova.

Né à Sancerre, le 17 novembre 1765. — Marié : 1° le..... à N..... Jacob, fille de N..... Jacob, et de...... 2° le..... à N..... de Montholon, veuve du général Joubert, fille de Mathieu de Montholon, marquis de Montholon, colonel du régiment Penthièvre-dragons, et d'Angélique-Aimée de Rostaing; 3° le..... 1823, à Ernestine-Thérèse-Gasparine de Bourgoing, fille de Jean-François de Bourgoing, baron de Bourgoing, ambassadeur de France en Saxe, et de Marie-Benoîte-Joséphine de Prévost. — Mort le..... septembre 1840.

Il servit d'abord dans la légion de Maillebois en 1784 et fut sous-lieutenant au régiment de Dillon en 1787. Lieutenant en 1791, capitaine et aide de camp des généraux Beurnonville et Dumouriez, à l'armée du Nord, en 1792, lieutenant-colonel au quatre-vingt-quatorzième régiment la même année, il fut chef et ensuite général de brigade en 1793, continua de servir à l'armée du Nord jusqu'en 1794, où il passa comme général de division à l'armée de Sambre-et-Meuse, et fit en Alle-

magne la campagne de 1795. Détaché à l'armée d'Italie en 1796 et 1797, il fut appelé au commandement des troupes stationnées en Hollande, et, étant retourné en Italie, il commanda le corps d'armée qui occupa Rome en 1798 et celui qui entra à Naples en 1799. Inspecteur général d'infanterie et attaché à l'armée de réserve en 1800, il fit la campagne de 1801 à l'armée des Grisons, fut nommé la même année ministre plénipotentiaire en Danemarck, et en 1804 grand officier de la Légion d'honneur. Employé d'abord en Italie dans l'année 1809, il fit ensuite avec la grande armée la campagne d'Autriche, et fut créé, presque sans intervalle, maréchal de l'empire, duc de Tarente et grand-aigle de la Légion d'honneur. Il commanda en chef l'armée de Catalogne en 1810 avec le titre de gouverneur de cette province, et servit dans la Péninsule jusqu'à la fin de l'année 1811. Il fit la campagne de Russie en 1812, à la tête du dixième corps de la grande armée, commanda le onzième corps dans la campagne de Saxe en 1813, et fit celle de France en 1814. Nommé pair de France, chevalier de Saint-Louis et gouverneur de la vingt et unième division militaire, après la restauration des Bourbons, il commanda en chef l'armée de la Loire en 1815. Grand chancelier de l'ordre royal de la Légion d'honneur, major général de la garde royale et ministre d'état membre du conseil privé en 1815, il fut commandeur de l'ordre de Saint-Louis en 1816, grand-croix du même ordre et chevalier de l'ordre du Saint-Esprit en 1820. Le maréchal Macdonald mourut au château

de Courcelles, près Gien (Loiret), à l'âge de soixante et quinze ans.

OUDINOT (NICOLAS-CHARLES),

DUC DE REGGIO,

FILS DE NICOLAS OUDINOT, ET DE MARIE-ANNE ADAM;

MARÉCHAL DE FRANCE LE 12 JUILLET 1809.

(N° 1655.) En pied, par ROBERT LEFÉVRE.

Né à Bar-le-Duc, le 25 avril 1767. — Marié : 1° le 15 septembre 1789, à Françoise-Charlotte d'Erlin, fille de N... d'Erlin, et de N.... 2° le 19 juillet 1812, à Marie-Charlotte-Eugénie-Julienne de Coucy, fille de Nicolas-Antoine de Coucy, capitaine au régiment d'Artois, chevalier de Saint-Louis, et de Marie-Gabrielle Maignien.

Soldat au régiment d'infanterie de Médoc en 1784, lieutenant-colonel au troisième bataillon de la Meuse en 1791, il servit en 1792 et 1793 à l'armée de la Moselle. Chef de la quatrième demi-brigade en 1793, général de brigade en 1794, il fut employé à l'armée du Rhin et à celle de la Moselle jusqu'en 1798. Général de division en 1799, il se trouva à la bataille de Zurich, fut nommé chef d'état-major général de l'armée commandée par Masséna, et alla avec lui s'enfermer dans Gênes. Il continua de servir en Italie jusqu'en 1801, fut fait inspecteur général d'infanterie et de cavalerie, et employé au camp de Bruges en 1803. Grand officier

de la Légion d'honneur en 1804, il commanda les grenadiers réunis de l'armée au camp de Boulogne en 1805, fit à leur tête la campagne d'Autriche, et fut nommé la même année grand-aigle de la Légion d'honneur et chevalier de l'ordre de la Couronne de Fer. Nommé l'année suivante gouverneur général de la principauté de Neuchâtel et de Vallengin, il fit les campagnes de Prusse et de Pologne en 1806 et 1807, et fut chargé du commandement particulier de Dantzick. Gouverneur d'Erfurt et créé comte en 1808, commandant en chef le deuxième corps de l'armée d'Allemagne en 1809, il fit la campagne de Wagram et fut nommé la même année maréchal de l'empire. Duc de Reggio en 1810, il reçut le commandement de l'armée du Nord en Hollande et prit possession de ce royaume au nom de l'empereur. Le maréchal Oudinot commanda le douzième corps de la grande armée dans la campagne de Russie en 1812, le deuxième corps dans celle de Saxe en 1813, et le septième dans celle de France, en 1814. Créé ministre d'état, membre du conseil privé et pair de France après le retour des Bourbons, il fut commandant des corps royaux des grenadiers et chasseurs de France, et gouverneur de la troisième division militaire. Le duc de Reggio reçut en 1816 le double titre de major général de la garde royale et de commandant en chef de la garde nationale de Paris. Il fut successivement grand-croix de l'ordre de Saint-Louis en 1817, chevalier du Saint-Esprit en 1820, et en 1823 il commanda en chef le premier corps de l'armée d'in-

vasion en Espagne. Il a été nommé grand chancelier de l'ordre royal de la Légion d'honneur en 1839. — Le duc de Reggio, commandeur de l'ordre de Saint-Henri de Saxe en 1808, a reçu en 1812 la grande croix de l'Aigle Noir et de l'Aigle Rouge de Prusse, et celle de l'ordre militaire de Maximilien-Joseph de Bavière; en 1814 la grande croix des ordres du royaume des Pays-Bas, en 1823 la grande croix de l'ordre royal de Charles III d'Espagne, et en 1824 l'ordre de première classe de Saint-Wladimir de Russie.

MARMONT (AUGUSTE-FRÉDÉRIC-LOUIS VIESSE DE),

DUC DE RAGUSE,

FILS DE NICOLAS-EDME VIESSE DE MARMONT, SEIGNEUR DE SAINTE-COLOMBE, ETC. ET DE CLOTILDE-HÉLÈNE-VICTOIRE CHAPERON;

MARÉCHAL DE FRANCE LE 12 JUILLET 1809.

(N° 1656.) En buste, par PAULIN GUÉRIN.

Né à Châtillon-sur-Seine, le 20 juillet 1774.— Marié, le..... à N..... de Perregaux.

Élève sous-lieutenant d'artillerie à l'école de La Fère et lieutenant en 1792, il fut employé à l'armée de la Moselle, passa comme capitaine à l'armée des Alpes, puis à celle des Pyrénées, et dans les années 1794 et 1795 servit aux armées d'Italie et de Mayence. Aide de camp du général Bonaparte, chef de bataillon et de brigade en 1796, puis en 1797 commandant du

deuxième régiment d'artillerie à cheval, il fit les campagnes d'Italie, puis celles d'Égypte comme général de brigade en 1798 et 1799. Commandant en chef l'artillerie de l'armée d'Italie et général de division en 1800, il se trouva à la bataille de Marengo. Premier inspecteur général de l'artillerie en 1802, il commanda en chef le camp d'Utrecht en 1804. Nommé colonel général des chasseurs à cheval en 1805, il fit la campagne d'Austerlitz, et de 1806 à 1809 reçut le commandement général de la Dalmatie. Napoléon, qui l'avait créé grand-aigle de la Légion d'honneur, commandant de l'ordre de la Couronne de Fer en 1806, et duc de Raguse en 1808, l'appela en 1809 à la grande armée, où il lui donna le commandement du onzième corps, dans la campagne d'Autriche, et l'éleva à la dignité de maréchal de l'empire. Le duc de Raguse commanda en chef l'armée de Portugal en 1811, et continua d'être employé en Espagne pendant l'année 1812. Il eut sous ses ordres, en 1813, le deuxième corps d'observation sur le Rhin et le sixième corps de la grande armée en Saxe, et fit la campagne de 1814 en France. Pair de France, capitaine des gardes du corps du roi en 1814, il fut major général de la garde royale et commandeur de l'ordre de Saint-Louis en 1816, commissaire extraordinaire dans les septième et dix-neuvième divisions militaires, et ministre d'état, membre du conseil privé en 1817, grand-croix de l'ordre de Saint-Louis et chevalier du Saint-Esprit en 1820. Il reçut le gouvernement de la première division militaire en 1821, fut envoyé à

Moscou en 1826 comme ambassadeur extraordinaire, pour assister au couronnement de l'empereur Nicolas, et nommé en 1828 membre du conseil supérieur de la guerre. — Le duc de Raguse a reçu en 1808 l'ordre royal de l'Aigle d'Or de Wurtemberg et a été nommé en 1816 académicien libre de l'Académie royale des sciences.

SUCHET (LOUIS-GABRIEL),

DUC D'ALBUFERA,

FILS DE PIERRE SUCHET ET D'ANNE-MARIE JACQUIER;

MARÉCHAL DE FRANCE LE 8 JUILLET 1811.

(N° 1657.) En pied, par PAULIN GUÉRIN.

Né à Lyon, le 2 mars 1770. — Marié, à Paris, le 16 novembre 1808, à Honorine-Anthoine de Saint-Joseph, fille de Antoine-Ignace, baron Anthoine de Saint-Joseph, maire de Marseille, et de Marie-Anne-Rose-Marieille Clary. — Mort le 3 janvier 1826.

Soldat dans une compagnie franche en 1792, chef de bataillon à la dix-huitième demi-brigade en 1793, il se trouva la même année au siége de Toulon, fit la campagne de 1795 en Piémont, celles de 1796 et 1797 à l'armée d'Italie, et fut nommé cette dernière année chef de brigade. Employé à l'armée d'Helvétie en 1798, il fut nommé la même année général de brigade, passa à l'armée du Danube en 1799, et fut fait général de division et chef d'état-major général de l'armée d'Italie,

où il servit jusqu'à la fin de l'année. Inspecteur général d'infanterie en 1801, il commanda la quatrième division du camp de Saint-Omer en 1803. Grand officier de la Légion d'honneur en 1804, il fut appelé au commandement de la quatrième division du quatrième corps de la grande armée dans la campagne d'Autriche, en 1805. Il fut créé en 1806 grand-aigle de la Légion d'honneur, se trouva à la bataille d'Iéna, et commanda le cinquième corps de la grande armée en 1807, dans la campagne de Pologne. Créé comte en 1808, il reçut le commandement de la première division du cinquième corps de l'armée d'Espagne, puis du troisième corps en 1809, fut fait maréchal de l'empire en 1811, colonel général de la garde, duc d'Albuféra, et commandant de l'armée d'Aragon et de Catalogne en 1813. Il fit la campagne de 1814 dans le midi de la France. Le maréchal Suchet, au retour des Bourbons, fut nommé pair de France, gouverneur des dixième et cinquième divisions militaires et commandeur de l'ordre de Saint-Louis. Il commanda en 1815 le septième corps d'observation, autrement appelé armée des Alpes. Chevalier de l'ordre du Saint-Esprit en 1820, il mourut au château de Saint-Joseph, près Marseille, à l'âge de cinquante-six ans. — Le duc d'Albuféra avait été nommé en 1812 commandeur de l'ordre de Saint-Henri de Saxe.

GOUVION-SAINT-CYR (LAURENT-GOUVION,
MARQUIS DE),
FILS DE JEAN-BAPTISTE GOUVION ET DE.....
MARÉCHAL DE FRANCE LE 27 AOUT 1812.

(N° 1658.) En pied, par HORACE VERNET.

Né à Toul (Meurthe), le 13 avril 1764. — Marié, le 26 février 1795, à Anne de Gouvion. — Mort le 17 mars 1830.

Volontaire au premier bataillon de chasseurs de Paris, capitaine au même bataillon en 1792, chef de bataillon adjudant général en 1793, successivement chef de brigade, général de brigade et ensuite de division en 1794, il fit les trois premières campagnes des guerres de la révolution à l'armée du Rhin, d'où il passa à celle de Rhin-et-Moselle, de 1795 à 1798. Employé de nouveau à l'armée d'Italie en 1799, il fut ensuite appelé à celle du Rhin, puis renvoyé en Italie sous les ordres de Masséna, et chargé de commander dans Rome, d'où ce général avait été chassé par une insurrection. Conseiller d'état en 1800, il commanda l'année suivante les armées française et espagnole dans la guerre contre le Portugal. Ambassadeur près la cour d'Espagne en 1801, il fut nommé en 1803 lieutenant général commandant en chef le corps d'observation du royaume de Naples. Grand officier de l'empire et colonel général des cuirassiers en 1804, grand-aigle de la Légion d'hon-

neur en 1805, il eut le commandement en chef du premier corps de réserve au camp de Boulogne en 1805, fut appelé à la grande armée en 1807, fit la campagne de Pologne et reçut le gouvernement général de Varsovie. Général en chef de l'armée de Catalogne en 1808, il fut créé comte la même année et resta en Espagne jusqu'en 1809. Il réunit sous son commandement le deuxième et le sixième corps de la grande armée en 1812, et pendant la campagne de Russie fut nommé maréchal de l'empire. Il fit la campagne de Saxe, en 1813, à la tête du quatorzième corps d'armée. Le maréchal Gouvion-Saint-Cyr fut pair de France en 1814; il commanda en chef le corps d'armée sur la Loire en 1815, fut appelé au ministère de la guerre la même année, devint ministre d'état, membre du conseil privé, et eut le gouvernement de la douzième division militaire. Gouverneur de la cinquième division militaire et grand-croix de l'ordre de Saint-Louis en 1816, il fut en 1817 d'abord ministre de la marine et des colonies, puis ministre de la guerre. Créé marquis en 1819, il mourut à Hyères, à l'âge de soixante-six ans.

PONIATOWSKI (JOSEPH-ANTOINE, PRINCE),

FILS D'ANDRÉ PONIATOWSKI, STAROSTE DE POLENGEN,
ET DE THÉRÈSE DE KINSKY;

MARÉCHAL DE FRANCE LE 16 OCTOBRE 1813.

(N° 1659.) En pied, par VAUCHELET

Né le 7 mai 1762. — Mort le 19 octobre 1813.

Sous-lieutenant au service d'Autriche en 1779, colonel de dragons et aide de camp de l'empereur Joseph II en 1787, il servit dans la guerre de l'Autriche contre la Turquie. Simple volontaire de l'armée polonaise en 1792, il en eut bientôt après le commandement. Le prince Joseph Poniatowski commandait, en 1806 et 1807, un corps d'armée polonais au service de la France; il fit la campagne de 1809 en Gallicie. En 1811 il fut envoyé à Paris comme ambassadeur extraordinaire du roi de Saxe, grand-duc de Varsovie. Il prit part en 1812 à la guerre contre la Russie et eut le commandement du cinquième corps de la grande armée. Général en chef de l'arrière-ban de la Pologne, il fit en 1813 la campagne de Saxe et de Silésie et fut nommé maréchal de l'empire. Il périt au passage de l'Elster, dans la cinquante-deuxième année de son âge.

COIGNY (MARIE-FRANÇOIS-HENRI DE FRANQUETOT, DUC DE),

MARQUIS DE BORDAGE,

FILS AÎNÉ DE JEAN-ANTOINE-FRANÇOIS DE FRANQUETOT, MARQUIS DE COIGNY, ET DE MARIE-THÉRÈSE-JOSÈPHE CORANTINE DE NEVET;

MARÉCHAL DE FRANCE LE 5 JUILLET 1816.

(N° 1660.) En pied, par Rouget.

Né à Paris, le 28 mars 1737. — Marié : 1° le 21 avril 1755, à Marie-Jeanne-Olympe de Bonnevie, veuve de Louis-Auguste de Chabot, vicomte de Chabot, et fille de Jean-Charles de Bonnevie, marquis de Vervins; 2° en..... à madame de Chalon. — Mort le 19 mai 1821.

Il entra dans la compagnie des mousquetaires du roi Louis XV en 1752, fut mestre de camp général des dragons en 1754, gouverneur des ville et château de Caen l'année suivante, brigadier des armées du roi en 1756, et fit ses premières armes dans la guerre de sept ans en 1757. Il était en 1758 sous les ordres du comte de Clermont en Allemagne, fut fait maréchal de camp en 1761, et servit à l'armée du bas Rhin jusqu'en 1762. Colonel général des dragons en 1771, chevalier de l'ordre du Saint-Esprit en 1777, il fut employé dans les provinces de Bretagne et de Normandie en 1778, et élevé au grade de lieutenant général des armées du roi en 1780. Le duc de Coigny, nommé pair de France en 1814, fut gouverneur de l'hôtel royal des Invalides et

maréchal de France en 1816. Il mourut à Paris, à l'âge de quatre-vingt-quatre ans.

BEURNONVILLE (PIERRE DE RIEL,

MARQUIS DE),

FILS DE PIERRE DE RIEL ET DE JEANNE DE LAURAIN;

MARÉCHAL DE FRANCE LE 3 JUILLET 1816.

(N° 1661.) En pied, par RATHIER.

Né à Champignolle, arrondissement de Bar-sur-Seine, le 10 mai 1752. — Marié : 1° le....... à........ 2° le....... à Félicité-Louise-Julie-Constance de Durfort, fille de Félicité-Jean-Louis-Étienne de Durfort, comte de Durfort, et d'Armande-Jeanne-Claude de Béthune. — Mort le 23 avril 1821.

Volontaire au régiment de l'Ile-de-France en 1774, porte-drapeau en 1775, lieutenant sous-aide-major des milices de l'île Bourbon en 1780, capitaine aide-major en 1781, il servit dans l'Inde contre les Anglais pendant les années de la guerre d'Amérique. Colonel et lieutenant de la compagnie des Suisses du comte d'Artois dans l'année 1789, aide de camp de Luckner et maréchal de camp en 1792, il servit à l'armée du Nord, fut nommé lieutenant général, et passa comme général en chef à l'armée de la Moselle. Ministre de la guerre en 1793, il fut envoyé la même année comme commissaire extraordinaire à l'armée du Nord. Il fut en 1796 attaché d'abord à l'armée de l'Intérieur et adjoint

au ministre de la guerre, puis général en chef des troupes stationnées en Batavie. Inspecteur général d'infanterie à l'armée d'Angleterre en 1798, il fut appelé au conseil supérieur de la guerre en 1799. Ambassadeur à Berlin en 1800, en Espagne en 1802, sénateur en 1805, il fut créé comte en 1808, et organisa en 1812 les cohortes des gardes nationales de la vingt et unième division militaire. Le général de Beurnonville fut en 1814 un des membres du gouvernement provisoire. Ministre d'état, pair de France et grand-croix de la Légion d'honneur dans cette même année, il fut fait commandeur de l'ordre de Saint-Louis et maréchal de France en 1816, obtint en 1817 le titre de marquis, et fut décoré en 1820 de l'ordre du Saint-Esprit. Il mourut à l'âge de soixante-neuf ans.

CLARKE (HENRI-JACQUES-GUILLAUME),

COMTE D'HUNEBOURG, DUC DE FELTRE,

FILS DE THOMAS CLARKE ET DE LOUISE SHÉE;

MARÉCHAL DE FRANCE LE 3 JUILLET 1816.

(N° 1662.) En pied, par DESCHAMPS.

Né à Landrecies, le 17 octobre 1765. — Marié, le 29 janvier 1799, à Marie-Françoise-Joséphine Zaepfel, fille de Mathias-Nicolas Zaepfel, et de Marie-Anne-Apfel. — Mort le 28 octobre 1818.

Cadet à l'école militaire de Paris en 1781, sous-lieutenant au régiment de Berwick en 1782, il fut capitaine

en 1784, lieutenant-colonel en 1792, et servit à l'armée du Rhin, où il devint, l'année suivante, général de brigade. Général de division et envoyé extraordinaire à Vienne en 1797, il prit part la même année aux conférences de Montebello et d'Udine. Commandant extraordinaire de Lunéville et du département de la Meurthe en 1800, il fut ambassadeur en Toscane en 1801, conseiller d'état et secrétaire intime de l'empereur en 1805, le suivit dans la campagne d'Austerlitz, et reçut de lui le gouvernement de la haute et basse Autriche. Il fit la campagne de Prusse de 1806, fut nommé successivement gouverneur d'Erfurt, de Berlin, et prit part à la guerre de 1807 en Pologne. Il fut alors nommé ministre de la guerre, comte d'Hunebourg en 1808, grand-aigle de la Légion d'honneur et duc de Feltre en 1809. Pair de France et chevalier de l'ordre de Saint-Louis en 1814, il fut ministre secrétaire d'état au département de la guerre en 1815, et reçut le gouvernement des neuvième et quatorzième divisions militaires en 1816 : créé maréchal de France la même année, le duc de Feltre mourut à l'âge de cinquante-trois ans. — Il avait reçu en 1809 l'ordre de Saint-Hubert de Bavière et la grande croix de l'ordre de la Fidélité de Bade, et en 1810 la grande croix de l'ordre du Mérite militaire de Wurtemberg.

VIOMÉNIL (JOSEPH-HYACINTHE DU HOUX,

MARQUIS DE),

SECOND FILS DE FRANÇOIS-HYACINTHE DU HOUX, BARON DE BELRUP, SEIGNEUR DE FAUCONCOURT, ET DE MARIE-ANNE DE LA VALLÉE DE RAZECOURT;

MARÉCHAL DE FRANCE LE 3 JUILLET 1816.

(N° 1663.) En pied, par P. L. Delaval.

Né à Ruppes, le 22 août 1734. — Marié, le 28 avril 1772, à Anne-Marguerite Olivier de Vaugien, fille de Jacques-David Olivier, seigneur de Vaugien et de Courcelles. — Mort le 5 mars 1827.

Lieutenant au régiment de Limousin en 1747, capitaine réformé en 1759, chevalier de l'ordre de Saint-Louis en 1760, colonel en 1761, il fit en Allemagne les dernières campagnes de la guerre de sept ans. Brigadier des armées du roi en 1763, colonel de la légion de Lorraine en 1770, mestre de camp du troisième régiment de chasseurs à cheval en 1779, maréchal de camp en 1780, il servit en Amérique, sous les ordres du comte de Rochambeau, jusqu'au traité de Versailles en 1783. Gouverneur de la Martinique et commandeur de l'ordre de Saint-Louis en 1789, il servit dans l'armée de Condé jusqu'en 1796, entra en 1798 au service de Russie avec le grade de lieutenant général, y demeura jusqu'en 1800, et fut nommé en 1801 maréchal général des armées portugaises. Pair de France

en 1814, il commanda dans l'année 1815 les onzième, douzième et treizième divisions militaires. Maréchal de France en 1816, il reçut le titre de marquis en 1818, fut fait chevalier de l'ordre du Saint-Esprit en 1820, et officier de la Légion d'honneur en 1823. Il mourut à Paris, dans la quatre-vingt-treizième année de son âge.

LAURISTON (JACQUES-ALEXANDRE-BERNARD LAW, MARQUIS DE),

FILS DE JACQUES-FRANÇOIS LAW DE LAURISTON, COMTE DE TANCARVILLE, MARÉCHAL DE CAMP, GOUVERNEUR DE PONDICHÉRY, ET DE MARIE CARVALHO;

MARÉCHAL DE FRANCE LE 6 JUIN 1823.

(N° 1664.) En pied, par Mlle Godefroid, d'après le baron Gérard.

Né à Pondichéry, le 1er février 1768. — Marié, le 5 décembre 1789, à Antoinette-Claudine-Julie Leduc, fille de N..... Leduc, maréchal de camp et inspecteur général d'artillerie, et de N..... de Ronty. — Mort le 11 juin 1828.

Élève d'artillerie en 1784, lieutenant en 1789, capitaine en 1791, aide de camp du général Beauvoir à l'armée du Nord en 1792, il servit à l'armée de la Moselle en 1793, à celle de Sambre-et-Meuse en 1794 et 1795, et fut chef de brigade du quatrième régiment d'artillerie à cheval en 1796. Aide de camp du premier con-

sul en 1800, il fit la campagne de Marengo. Envoyé en mission extraordinaire à Copenhague dans l'année 1801, il fut fait général de brigade en 1802, et reçut la mission de porter à Londres les préliminaires de la paix d'Amiens. Nommé commandeur de la Légion d'honneur en 1803, il fut chargé en 1804 de l'inspection générale des côtes de France. Général de division en 1805, il eut le commandement en chef des troupes embarquées sur l'escadre de l'amiral Villeneuve, et fit une campagne à la Martinique. De retour en France dans la même année, il fut employé à la grande armée en Autriche, et nommé gouverneur général de l'Innwiertel. Commandant et gouverneur de Raguse et des bouches du Cattaro en 1806, il reçut en 1807 le gouvernement de Venise. Il suivit Napoléon en Espagne en 1808, et obtint, la même année, le titre de comte. En 1809 il commanda le corps de troupes chargé d'opérer la jonction de l'armée d'Italie avec la grande armée, et se trouva à la bataille de Raab sous les ordres du vice-roi d'Italie Eugène Napoléon ; il assista ensuite à la bataille de Wagram. Nommé grand dignitaire de l'ordre de la Couronne de Fer, il fut chargé en 1810 de l'inspection et de l'armement des côtes de l'Adriatique. Ambassadeur à Pétersbourg dans l'année 1811, il rejoignit en 1812 la grande armée à Moscou, et commanda en 1813 le cinquième corps de la grande armée dans la campagne de Saxe. Chevalier de l'ordre de Saint-Louis et grand-croix de la Légion d'honneur en 1814, il fut en 1815 capitaine-lieutenant de la première compagnie des mous-

quetaires de la maison du roi. Pair de France et commandant la première division d'infanterie de la garde royale en 1815, commandeur de l'ordre de Saint-Louis en 1816, marquis en 1817, ministre secrétaire d'état de la maison du roi en 1820, il fut grand-croix de l'ordre de Saint-Louis en 1821. Maréchal de France en 1823, il commanda le deuxième corps de réserve de l'armée d'Espagne, fut créé la même année chevalier de l'ordre du Saint-Esprit, et nommé grand veneur et ministre d'état, membre du conseil privé en 1824. Il mourut à Paris, à l'âge de soixante ans. — Le marquis de Lauriston avait reçu en 1823 la grande croix de l'ordre de Charles III d'Espagne, et en 1824 l'ordre de première classe de Saint-Wladimir de Russie.

MOLITOR (GABRIEL-JEAN-JOSEPH, COMTE),

FILS DE CHARLES MOLITOR ET DE MARIE POUPART;

MARÉCHAL DE FRANCE LE 9 OCTOBRE 1823.

(N° 1665.) En pied, par Horace Vernet.

Né à Hayange (Moselle), le 7 mars 1770. — Marié, le 23 septembre 1793, à Marie-Barbe-Élisabeth Becker, fille de Joseph Becker, député à la Convention nationale.

Volontaire en 1791, il fut la même année capitaine au quatrième bataillon de la Moselle, et fit la campagne de 1792 à l'armée du Nord. Il était au camp de Forbach en 1793, et il y fut nommé adjudant général, chef de

bataillon. Employé, dans la même année, à l'armée des Ardennes, il servit de 1794 à 1798 à celles de la Moselle, du Rhin et du Danube, et fut fait chef de brigade. Général de brigade en 1799, il passa à l'armée d'Helvétie, sous les ordres du général Masséna, fut employé en 1800 à l'armée du Rhin, sous les ordres du général Moreau, et obtint la même année le grade de général de division. Il commanda en 1801 la septième division militaire, fut envoyé en 1805 à l'armée d'Italie, sous les ordres du maréchal Masséna, et y servit jusqu'à la fin de l'année suivante. Nommé grand officier de la Légion d'honneur et de la Couronne de Fer en 1806, il fut détaché en 1807 des bords de l'Adriatique vers ceux de la Baltique, et fut investi des fonctions de gouverneur général civil et militaire de la Poméranie suédoise. Créé comte en 1808, il fit en Allemagne la campagne de 1809 sous les ordres du maréchal Masséna. Le général Molitor prit en 1810 possession des villes anséatiques, fut nommé en 1811 gouverneur de la dix-septième division militaire en Hollande, où il fit la campagne de 1813. Il se réunit en 1814 au corps du maréchal Macdonald et commanda ensuite le onzième corps de la grande armée. Au retour des Bourbons, il fut fait inspecteur général d'infanterie, chevalier de Saint-Louis et grand-croix de la Légion d'honneur. En 1815, il fut chargé par Napoléon d'organiser les gardes nationales mobiles de la cinquième division militaire. Il reçut en 1823 le commandement en chef du deuxième corps de l'armée expéditionnaire d'Espagne, fut nommé com-

mandeur de l'ordre de Saint-Louis, pair et maréchal de France la même année, chevalier de l'ordre du Saint-Esprit en 1827, et membre du conseil supérieur de la guerre en 1828. Le maréchal Molitor fut envoyé en 1831 à Marseille, où il eut le commandement supérieur des huitième et neuvième divisions militaires. — Il a été nommé en 1809 commandeur de l'ordre du Mérite militaire de Bade, a reçu en 1812 la grande croix de l'ordre militaire de Charles-Frédéric de Bade, et en 1824 l'ordre de première classe de Saint-Wladimir de Russie.

HOHENLOHE (LOUIS-ALOYS-JOSEPH-JOACHIM-FRANÇOIS-XAVIER-ANTOINE DE),

PRINCE DE HOHENLOHE-WALDENBOURG-BARTENSTEIN,

FILS AÎNÉ DE LOUIS-CHARLES-FRANÇOIS-LÉOPOLD, PRINCE DE HOHENLOHE-WALDENBOURG-BARTENSTEIN, ET DE JOSEPHE-POLIXÈNE, COMTESSE DE LIMBOURG-STYRUM, HÉRITIERE DU DUCHÉ DE HOLSTEIN;

MARÉCHAL DE FRANCE LE 8 MARS 1827.

(N° 1666.) Peint par M. ROUGET.

Né le 18 août 1765. — Marié : 1° le 18 novembre 1786, à Françoise, comtesse de Manderscheid-Blankenheim; 2° le 19 janvier 1790, à Cresence, comtesse de Salm-Reifferscheid. — Mort le 31 mai 1829.

Il succéda en 1798 à son père, qui lui avait résigné la régence de la principauté de Hohenlohe. En 1816, il

entra au service de France avec le grade de lieutenant général des armées du roi, fut colonel supérieur de la légion de Hohenlohe, inspecteur général d'infanterie et chevalier de l'ordre du Saint-Esprit. Chevalier de la Légion d'honneur en 1820, officier du même ordre et grand-croix de Saint-Louis en 1823, il commanda en chef, la même année, le troisième corps de l'armée des Pyrénées et fit la campagne d'Espagne. Commandant supérieur du camp de Lunéville en 1824, il fut nommé maréchal de France en 1827, et pair de France en 1828. Il mourut à Paris, à l'âge de soixante-quatre ans.

MAISON (NICOLAS-JOSEPH, MARQUIS),

FILS DE JOSEPH MAISON ET DE MARIE-GENEVIÈVE GUIARD;

MARÉCHAL DE FRANCE LE 22 FÉVRIER 1829.

(N° 1667.) En pied, par LÉON COGNIET.

Né à Épinay, sous Saint-Denis, le 17 décembre 1771. — Marié à Simmern, le 18 septembre 1796, à Marie-Madeleine-Françoise-Weygold, fille de Pierre-Wenceslas-Weygold, receveur général et conseiller de la chambre aulique du Palatinat, et de Marie-Anne Strusser. — Mort le 13 février 1840.

Capitaine au neuvième bataillon des fédérés nationaux en 1792, il servit jusqu'en 1796 aux armées du Nord et de Sambre-et-Meuse. Nommé alors chef de bataillon, il fit la campagne d'Italie de 1797, fut employé à l'armée

du Rhin comme adjudant général auprès de Bernadotte en 1798 et 1799, passa en 1800 à l'armée de Hollande, en 1801 à celle de l'Ouest, fit la campagne de Hanovre en 1804, et en 1805 celle d'Austerlitz. Général de brigade en 1806, il commanda la même année une brigade au premier corps de la grande armée, dont il devint chef d'état-major en 1807. Commandant une brigade d'infanterie au premier corps de l'armée d'Espagne en 1808, il fut appelé en 1809 à l'armée de réserve en Allemagne, et à l'armée d'Anvers, devenue celle du Nord. Il passa dans l'année 1810 au corps d'observation en Hollande, fut employé en 1811 à la sixième division du corps d'observation de l'Elbe, et en 1812 à la division du deuxième corps de la grande armée dans la campagne de Russie. Général de division la même année, il fut chargé en 1813 du commandement de la première division du corps d'observation de l'Elbe, cinquième corps de la grande armée; fut créé comte au mois d'août de la même année, et fit la campagne de Saxe. Après les désastres de Leipsick, le général Maison fut mis à la tête du premier corps d'armée destiné à couvrir la frontière du Nord. Chevalier de Saint-Louis, pair de France, grand-croix de la Légion d'honneur, gouverneur de Paris en 1814, il fut en 1816 gouverneur de la huitième division militaire, grand-croix de l'ordre de Saint-Louis, marquis en 1817, ministre d'état en 1818 et appelé de nouveau en 1819 au gouvernement de Paris. Il reçut en 1828 le commandement en chef de la division d'expédition en Morée, et fut nommé

maréchal de France en 1829. Le marquis Maison, ministre secrétaire d'état au département des affaires étrangères en 1830, fut ambassadeur en Autriche de 1830 à 1833, en Russie de 1833 à 1835, et ministre secrétaire d'état au département de la guerre en 1835. Il mourut à Paris, dans la soixante-neuvième année de son âge. — Il avait été nommé grand-croix de l'ordre de Léopold, grand-croix de l'ordre de Charles III, grand-croix de l'ordre royal du Sauveur, et chevalier de l'ordre du Mérite militaire de Bavière.

BOURMONT (LOUIS-AUGUSTE-VICTOR DE GHAISNE, COMTE DE),

FILS DE LOUIS-MARIE-EUGÈNE DE GHAISNE, COMTE DE GHAISNE ET DE BOURMONT, ET DE JOSÉPHINE-SOPHIE DE COUTANCES;

MARÉCHAL DE FRANCE LE 14 JUILLET 1830.

(N° 1668.) Écusson.

Né au château de Bourmont, le 2 septembre 1773. — Marié, en 1800, à Marie-Madeleine-Julienne de Bec-de-Lièvre, fille d'Hilarion-Anne-François-Philippe de Bec-de-Lièvre, marquis de Bec-de-Lièvre, et de Marie-Émilie-Louise-Victoire de Coutances.

Enseigne au régiment des gardes-françaises en 1788, il émigra d'abord à l'armée de Condé, et devint ensuite un des chefs de l'insurrection des provinces de l'Ouest contre la république. Nommé en 1808 officier d'ordonnance du duc d'Abrantès, il fit la campagne de Portugal.

Adjudant commandant en 1810, il servit à l'armée de Naples cette année et la suivante. Employé en 1812 d'abord au corps d'observation d'Italie, et ensuite au quatrième corps de la grande armée, il fit la campagne de Russie. Il passa en 1813 au onzième corps de la grande armée, fut nommé général de brigade, et fit la campagne de Saxe. Il fut attaché en 1814 à la première division de la réserve de Paris, et, après le combat qu'il soutint à Nogent-sur-Seine, fut promu au grade de général de division. Le général Bourmont, commandant de la sixième division militaire après le retour des Bourbons, reçut en 1815, de l'empereur Napoléon, le commandement de la première division du quatrième corps d'observation à l'armée réunie sur la frontière des Pays-Bas. La même année le roi Louis XVIII mit sous ses ordres la seizième division militaire, ainsi que la deuxième division d'infanterie de la garde royale. Commandeur de l'ordre de Saint-Louis en 1817, il fit la campagne d'Espagne en 1823, et demeura dans la Péninsule comme général en chef de l'armée d'occupation. Pair de France en 1824, grand-croix de la Légion d'honneur en 1825, membre du conseil supérieur de la guerre en 1828, ministre secrétaire d'état de la guerre en 1829, il fut en 1830 général en chef de l'armée expéditionnaire d'Afrique, et élevé ensuite à la dignité de maréchal de France. — Il a reçu en 1823 la grande croix de Saint-Ferdinand d'Espagne.

DUPERRÉ (VICTOR-GUY, BARON),

FILS DE JEAN-AUGUSTIN DUPERRÉ ET DE MARIE-GABRIELLE PRAT DESPREZ;

AMIRAL LE 13 AOUT 1830.

(N° 1669.) En pied, par COURT.

Né à la Rochelle, le 20 février 1775. — Marié, le 22 décembre 1822, à Claire-Adélaïde Le Camus, fille de Pierre-Timothée Le Camus, et de Rose-Dorothée Baylies Dupuis.

Pilotin à bord du navire du commerce *le Henri IV*, en 1791, il fit un voyage dans l'Inde. Second chef de timonerie sur la corvette *le Maire Guiton* en 1793, il passa la même année sur la frégate *le Tartu*. Enseigne de vaisseau en 1795, il servit en 1796 sur la frégate *la Virginie*. Commandant la corvette *la Pélagie* en 1800, il fut chargé de diverses missions sur les côtes d'Afrique et aux Antilles. Lieutenant de vaisseau en 1802 et attaché comme adjudant à l'état-major de la flottille de Boulogne, il fit partie de l'état-major du vaisseau *le Vétéran* et fit une campagne dans les mers du cap de Bonne-Espérance et au Brésil. Capitaine de frégate en 1806, il eut le commandement de *la Sirène* avec une nouvelle mission aux Antilles. Capitaine de vaisseau en 1808, il prit le commandement de la frégate *la Bellone*, et fut envoyé à l'Ile-de-France dans les années 1809 et 1810. Il fut fait, dans cette dernière année, baron de l'empire

et commandant de l'ordre de la Légion d'honneur. Contre-amiral en 1811, il fut chargé du commandement de l'escadre légère de l'armée navale de la Méditerranée, sous les ordres du vice-amiral Émeriau, et fut mis ensuite à la tête des forces navales françaises et italiennes réunies dans l'Adriatique, où il servit jusqu'en 1814. Nommé chevalier de Saint-Louis au retour des Bourbons, préfet maritime à Toulon en 1815, il commanda en 1818 la station navale des Antilles. Grand officier de la Légion d'honneur en 1820, il reçut en 1823 le commandement de l'armée navale sur les côtes d'Espagne, fut élevé dans la même année au grade de vice-amiral, et nommé l'année suivante commandeur de l'ordre de Saint-Louis. Appelé en 1826 au commandement en chef des forces navales réunies dans les Antilles, il fit une campagne sur les côtes du Mexique, remplit les fonctions de préfet maritime à Brest de 1827 à 1830. Il commanda l'escadre chargée des troupes de débarquement lors de l'expédition d'Alger, et fut fait, au retour, pair et amiral de France. Il fut ministre secrétaire d'état de la marine et des colonies depuis 1834 jusqu'en 1836, et depuis lors a été rappelé deux fois au ministère dans les années 1839 et 1840. — L'amiral Duperré a reçu en 1823 la grande croix de l'ordre de Charles III d'Espagne, en 1826 la grande croix de l'ordre de Dannebrog.

GÉRARD (MAURICE-ÉTIENNE, COMTE),

FILS DE JEAN GÉRARD ET DE N. SAINT-REMY;

MARÉCHAL DE FRANCE LE 17 AOUT 1830.

(N° 1670.) En pied, par LARIVIÈRE.

Né à Damvillers (Meuse), le 4 avril 1773. — Marié, le 10 août 1816, à Louise-Rose-Edmée de Timbrune de Thiembronne-Valence, seconde fille de Jean-Baptiste-Cyrus-Marie-Adélaïde de Timbrune-Thiembronne, comte de Valence, et de Pulchérie Brulart de Genlis.

Volontaire au deuxième bataillon de la Meuse en 1791, sergent-major en 1792, il servit à l'armée d'Allemagne cette année et la suivante, et passa à l'armée de Sambre-et-Meuse, où il resta jusqu'en 1796. Capitaine et aide de camp du général Bernadotte, il fit les campagnes de 1797 et 1798 en Italie, fut nommé chef d'escadron en 1799, et incorporé au neuvième de hussards. Chef de brigade en 1800, adjudant commandant et premier aide de camp du général Bernadotte en 1805, il fit en cette qualité la campagne d'Austerlitz. Général de brigade en 1806, il fut attaché au premier corps de la grande armée pendant les campagnes de Prusse et de Pologne, et fit, comme chef d'état-major du prince de Ponte-Corvo, toute la guerre de 1809. Créé baron de l'empire en 1810, il servit cette année et la suivante en Portugal et en Espagne. Appelé au premier corps

de la grande armée en 1812, et nommé général de division pendant la campagne de Russie, il fit en 1813 la campagne de Saxe, reçut le titre de comte, et, dans la campagne de France en 1814, commanda le deuxième corps de la grande armée. Chevalier de Saint-Louis et grand-croix de la Légion-d'Honneur après le retour des Bourbons, inspecteur général d'infanterie en 1815, il reçut de Napoléon, dans cette même année, le commandement supérieur de l'armée de la Moselle, et fit la campagne des Pays-Bas. Nommé ministre de la guerre et maréchal de France en 1830, il commanda en chef l'armée qui fit le siége d'Anvers en 1831, et fut créé pair de France en 1832. Appelé de nouveau, en 1834, au ministère de la guerre avec le titre de président du conseil, le maréchal Gérard fut grand chancelier de la Légion d'honneur en 1835, et en 1838 commandant supérieur des gardes nationales du département de la Seine. — Il a été nommé grand-cordon de l'épée de Suède, grand-cordon des Séraphins de Suède, grand-cordon de Dannebrog, grand-cordon de l'ordre de Léopold de Belgique et chevalier de l'ordre du Mérite militaire de Bavière.

CLAUZEL (BERTRAND, COMTE),

FILS DE GABRIEL CLAUZEL ET DE BLANCHE CASTEL;

MARÉCHAL DE FRANCE LE 30 JUILLET 1831.

(N° 1671.) En pied, par CHAMPMARTIN.

Né à Mirepoix (Ariége), le 12 décembre 1772. — Marié le.....

Sous-lieutenant au régiment royal des Vaisseaux en 1791, capitaine dans la légion nationale des Pyrénées en 1792, il fit les premières campagnes de la révolution à l'armée des Pyrénées orientales. Chef de bataillon, adjudant général en 1794, chef de brigade adjudant général en 1795, il fut attaché à l'ambassade de France en Espagne. Employé à l'armée d'Angleterre en 1798, il passa à l'armée d'Italie, fut fait général de brigade en 1799, et fit partie de l'expédition de Saint-Domingue en 1801 et 1802. Nommé au retour général de division, il fut attaché à l'armée du Nord en 1805, et dans l'année 1806 il servit d'abord en Hollande, puis en Italie. Envoyé en Dalmatie dans l'année 1808, il passa en 1809 au onzième corps de la grande armée en Allemagne, reçut ensuite le commandement des troupes qui prirent possession des provinces illyriennes, et, vers la fin de la même année, fut mis à la tête d'une des divisions du huitième corps de l'armée d'Espagne. Il fit la guerre en Portugal de 1810 à 1812, fut créé comte de l'empire en 1813, et dans cette même année

commanda d'abord l'armée du Nord, puis l'aile gauche de la grande armée en Espagne. Le général Clauzel fut nommé chevalier de Saint-Louis en 1814, et reçut de Napoléon, en 1815, le commandement supérieur du corps d'armée des Pyrénées occidentales. Mis à la tête de l'armée française en Afrique au mois d'août 1830, il fut élevé à la dignité de maréchal de France en 1831, et nommé gouverneur général des possessions françaises dans le nord de l'Afrique, de 1835 à 1837.

LOBAU (GEORGE MOUTON, COMTE DE),

FILS DE JOSEPH MOUTON ET DE CATHERINE CHARPENTIER;

MARECHAL DE FRANCE LE 30 JUILLET 1831.

(N° 1672.) En pied, par ARY SCHEFFER.

Né à Phalsbourg, le 21 février 1770. — Marié, le 22 novembre 1809, à Félicité-Caroline-Honorine d'Arberg. — Mort le 27 novembre 1838.

Soldat au neuvième bataillon de la Meurthe en 1792, lieutenant et capitaine la même année, il servit aux armées du Centre et de la Moselle. Aide de camp du général Meynier, il fit la campagne de 1793 à l'armée des Vosges, celle de 1794 et de 1795 à celle du Rhin, et passa en 1796 à l'armée d'Italie. Chef de bataillon en 1797, il continua à servir en Italie cette année et la suivante, et fut employé en 1804 et 1805 sur les côtes de la Méditerranée. Général de brigade et aide de camp de l'empereur Napoléon en 1805, il fit à la grande

armée la campagne d'Autriche, et celles de Prusse et de Pologne en 1806 et 1807. Nommé général de division, il commanda la division d'observation des Pyrénées, accompagna en 1808 l'empereur en Espagne, et fit avec lui la guerre d'Autriche en 1809. Il reçut en 1810 le titre de comte de Lobau. Grand officier de la Légion d'honneur en 1811, il fit comme aide-major général de l'infanterie la campagne de 1812, eut bientôt après le titre d'aide-major général de la garde impériale, et commanda le sixième corps à Dresde dans la campagne de 1813. Le comte de Lobau reçut la croix de Saint-Louis le 8 juillet 1814, et au retour de Napoléon en 1815 fut chargé du commandement de la première division militaire. Il commandait le sixième corps de l'armée du Nord à la bataille de Waterloo. Grand-croix de la Légion d'honneur en 1830, il fut nommé en 1831 maréchal de France et commandant supérieur des gardes nationales du département de la Seine, et pair de France en 1833. Il mourut à Paris, dans la soixante-neuvième année de son âge. — Il avait été commandeur de l'ordre de la Couronne de Fer en 1806 et commandeur de l'ordre du Mérite militaire de Wurtemberg.

TRUGUET (LAURENT-JEAN-FRANÇOIS, COMTE),

FILS DE JEAN-FRANÇOIS TRUGUET ET D'ANNE-DOROTHÉE DAVID;

AMIRAL LE 19 NOVEMBRE 1831.

(N° 1673.) En pied, par PAULIN GUÉRIN.

Né à Toulon, vers 1750.— Marié, le 16 juillet 1818, à Marie-Antoinette-Castalie Lafiteau. — Mort le 26 décembre 1839.

Garde-marine en 1765, garde-pavillon en 1769 et enseigne de vaisseau en 1773, il servit de 1778 à 1783 sur l'escadre envoyée au secours des États-Unis d'Amérique. Il y gagna la croix de Saint-Louis et le grade de lieutenant de vaisseau. Commandant de la corvette *le Tarleton* en 1784, il fit partie de l'ambassade du comte de Choiseul-Gouffier à Constantinople, comme chargé de diverses opérations scientifiques. Capitaine de vaisseau, puis contre-amiral dans l'année 1792, il commanda les forces navales dans la Méditerranée. Vice-amiral en 1794, il fut ministre de la marine de 1795 à 1797, et ambassadeur en Espagne cette dernière année. Conseiller d'état en 1799, il reçut en 1802 le commandement des forces navales de France et d'Espagne réunies à Cadix, et fut fait grand officier de la Légion d'honneur en 1803. Appelé en 1809 au commandement de l'escadre de Rochefort et en 1810 à l'administration maritime de la Hollande, il remplit ces dernières

fonctions jusqu'en 1813. Grand-croix de la Légion d'honneur et comte en 1814, il fut préfet du troisième arrondissement maritime en 1815, commandeur de l'ordre de Saint-Louis en 1816, grand-croix du même ordre en 1818 et pair de France en 1819. Le comte Truguet reçut le titre d'amiral en 1831. Il mourut à Paris, à l'âge d'environ quatre-vingt-neuf ans.

GROUCHY (ÉMMANUEL, MARQUIS DE),

FILS DE FRANÇOIS-JACQUES, MARQUIS DE GROUCHY, ET D'HENRIETTE-GILBERTE FRÉTEAU;

MARÉCHAL DE FRANCE LE 19 NOVEMBRE 1831.

(N° 1674.) En pied, par RODILLARD.

Né à Paris, le 23 octobre 1766. — Marié : 1° en 1785, à Cécile-Félicité-Céleste Le Doulcet de Pontécoulant; 2° le 27 juin 1827, à Joséphine-Fanny Hua.

Élève d'artillerie à l'école de Strasbourg en 1780, lieutenant d'artillerie en 1781, capitaine en 1784, il fut lieutenant-colonel et sous-lieutenant des gardes du corps du roi en 1786. Colonel en 1792, maréchal de camp la même année, il servit d'abord à l'armée des Alpes, puis à celle de Cherbourg et de Brest contre les Vendéens, en 1793. Général de division, chef d'état-major général de l'armée de l'Ouest en 1795, il fit partie de l'armée qui alla échouer sur les côtes d'Irlande à la fin de l'année 1796, et fut renvoyé l'année suivante dans l'Ouest

avec le gouvernement des douzième, treizième et quatorzième divisions militaires. Il fit les campagnes d'Italie de 1798 à 1800, et reçut, à la fin de cette dernière année, un commandement à l'armée du Rhin. Inspecteur général de cavalerie en 1801, il fut employé en 1803 au camp de Bayonne, devenu ensuite celui de Brest, et en 1804 à celui d'Utrecht. Attaché au deuxième corps de la grande armée en 1805, il y fit en 1806 et 1807 les campagnes de Prusse et de Pologne. Inspecteur général de cavalerie de la première division militaire, il fut grand-aigle de la Légion d'honneur en 1807, et servit la même année dans le corps d'observation des côtes de l'Océan. Il fut employé en Espagne en 1808, et reçut le commandement de Madrid. Il passa de là en Italie, où il fit la campagne de 1809 sous les ordres du vice-roi, et fut nommé comte et colonel général des chasseurs; puis, commandeur de l'ordre de la Couronne de Fer en 1811, il fut chargé du commandement du troisième corps de la cavalerie de la réserve dans la campagne de Russie en 1812. Il commanda en chef la cavalerie de la grande armée en 1813, et fit la campagne de France en 1814. Il fut nommé inspecteur général des chasseurs et chevau-légers lanciers après la restauration des Bourbons, et commandeur de l'ordre de Saint-Louis en 1815. Napoléon lui donna à son retour le commandement supérieur des septième et dix-neuvième divisions militaires, et peu après celui du septième corps d'observation de la grande armée, avec laquelle il fit la campagne des Pays-Bas en 1815. Le

général Grouchy, créé maréchal de l'empire pendant les cent jours, fut dépossédé de cette dignité par une ordonnance royale du 1ᵉʳ août 1815; elle lui a été rendue en 1831. Il a été nommé pair de France en 1832. — Il a reçu la grande croix de l'ordre du Mérite militaire de Bavière en 1808.

VALÉE (SYLVAIN-CHARLES, COMTE),

FILS DE CHARLES VALÉE ET DE LOUISE BONJOUR;

MARÉCHAL DE FRANCE LE 11 NOVEMBRE 1837.

(N° 1675.) En pied, par COURT.

Né à Brienne-le-Château, le 17 décembre 1773. — Marié, le 10 mai 1798, à Marie-Françoise-Maegling Van Gulpen.

Élève sous-lieutenant à l'école d'artillerie de Châlons en 1792, lieutenant en 1793, capitaine en 1795, il fit les campagnes de 1793 à 1802 aux armées de la Moselle, de Sambre-et-Meuse, du Danube, du Rhin. Chef d'escadron en 1802, major au premier régiment d'artillerie à pied et inspecteur général du train d'artillerie à l'armée des côtes de l'Océan en 1804, lieutenant-colonel dans la même année, il passa à la grande armée en 1805, fut sous-chef d'état-major général de l'artillerie en 1806, colonel en 1807, et fit les campagnes de Prusse et de Pologne. Officier de la Légion d'honneur en 1808, il fit partie de l'armée qui entra cette année en Espagne, et fit la guerre dans la Péninsule jusqu'en

1814, où il fut appelé à l'armée de Lyon. Il reçut successivement les grades de général de brigade en 1809 et de général de division d'artillerie en 1811, et les titres de baron en 1811 et de comte en 1814. Nommé par Louis XVIII inspecteur général d'artillerie à Strasbourg, chevalier de Saint-Louis, commandeur puis grand officier de la Légion d'honneur, il eut le commandement de l'artillerie dans la cinquième division militaire, et ensuite à Vincennes en 1815. Directeur du dépôt central de l'artillerie en 1820, inspecteur général du service central de l'artillerie, et grand-croix de la Légion d'honneur en 1822, commandeur de l'ordre royal et militaire de Saint-Louis en 1827, membre du conseil supérieur de la guerre en 1828, il fut nommé pair de France au mois de janvier 1830, et, dépossédé de son siége au mois d'août de la même année, y fut replacé par une nouvelle ordonnance en 1835. Directeur du service des poudres et salpêtres à la même époque, commandant en chef de l'artillerie au siége de Constantine en 1837, il fut nommé, à la fin de cette année, maréchal de France et gouverneur général des possessions françaises en Afrique.

SÉBASTIANI (FRANÇOIS-HORACE, COMTE),

FILS DE JOSEPH-MARIE SÉBASTIANI PORTA ET DE MARIE-PIERRE FRANCESCHETTI;

MARÉCHAL DE FRANCE LE 21 OCTOBRE 1840.

(N° 1676.) En pied, par FRANÇOIS WINTERHALTER.

Né à la Porta (Corse), le 10 novembre 1772. — Marié : 1° à Paris, le 6 juin 1806, à Antoinette-Françoise-Jeanne de Franquetot de Coigny, fille de François-Marie-Casimir de Franquetot, marquis de Coigny, lieutenant général, et de Louise-Marthe de Conflans d'Armentières; 2° le 2 octobre 1834, à Aglaé-Angélique-Gabrielle de Gramont, veuve de N...... Davidoff et fille d'Antoine-Louis-Marie, duc de Gramont, lieutenant général, capitaine des gardes du corps du roi, et de Louise-Gabrielle-Aglaé de Polignac.

Lieutenant au quinzième d'infanterie légère en 1793, capitaine au neuvième régiment de dragons en 1795, chef d'escadron en 1797, chef de brigade en 1799, il fut employé en Italie depuis les premières guerres de la révolution jusqu'en 1801. Nommé général de brigade en 1803, il fut chargé de l'inspection des côtes de la Manche, fut attaché à la première division de dragons en 1804, et à la deuxième en 1805 pendant la campagne d'Autriche, après laquelle il fut élevé au grade de général de division. Il commanda le camp d'Utrecht en 1806, fut appelé de là à l'ambassade de

Constantinople et créé successivement grand officier et grand-aigle de la Légion d'honneur (1807). Il organisa en 1808 la division qui se forma à Paris pour faire partie du quatrième corps de l'armée d'Espagne, prit le commandement de ce corps au delà des Pyrénées, et fit la guerre dans la Péninsule jusqu'à la fin de 1811. Créé comte de l'empire, il commanda le camp rassemblé à Boulogne, et fit ensuite la campagne de Russie à la tête du deuxième corps de cavalerie. Pendant la campagne de Saxe en 1813, il eut le commandement du cinquième corps de la grande armée, et celui de la garde impériale dans la campagne de France en 1814. Le général Sébastiani fut d'abord ministre de la marine, puis ministre des affaires étrangères en 1830, en 1831 ministre de la guerre par intérim, et ministre sans portefeuille ayant voix au conseil en 1833. Ambassadeur de France en Angleterre depuis 1835 jusqu'en 1839, il fut créé maréchal de France en 1840. — Le maréchal Sébastiani a reçu en 1803 l'ordre du Croissant de première classe, en 1833 la grande croix de l'ordre de Léopold de Belgique, et en 1835 celles de l'ordre royal de Saint-François et du Mérite des Deux-Siciles.

ROUSSIN (ALBIN-REINE, BARON),

FILS D'EDME ROUSSIN ET DE JEANNE-MARIE-HÉLÈNE MASSON;

AMIRAL LE 30 OCTOBRE 1840.

(N° 1677.) En pied, par Larivière.

Né à Dijon, le 21 avril 1781. — Marié, le 1er août 1814, à Illuminate-Virginie Bihet de Peutigny.

Mousse en 1793, matelot timonier en 1794, il fit une campagne en Norwége, une à Saint-Domingue, et diverses croisières dans les mers d'Europe. Aspirant de première classe en 1800, il fut employé en 1801 dans l'escadre sous les ordres du contre-amiral la Touche-Tréville, d'abord comme second sur le bateau canonnier *le Mars*, et ensuite en qualité de commandant du bateau canonnier *le Mentor*, dans la même division. Il fit la campagne de 1802 à la Martinique sur la frégate *la Torche*, d'où il passa, à la fin de la même année, sur *la Sémillante*, destinée à naviguer dans les mers de l'Inde. Enseigne de vaisseau en 1803, il se trouva aux divers combats soutenus par cette frégate de 1804 à 1807. Lieutenant de vaisseau en 1808, il servit comme second sur *l'Iéna*, chargé d'établir une croisière dans le golfe Persique et celui du Bengale. Embarqué en 1810 comme second capitaine sur la frégate *la Minerve*, il était aux combats du Grand-Port et de l'Ile-de-France, et fut nommé capitaine de frégate et chevalier de la Légion d'honneur à la fin de cette campagne. Appelé au com-

mandement de la frégate *la Gloire* en 1811, il fit, à la fin de 1812 et au commencement de 1813, une croisière de soixante et treize jours dans l'Océan et dans la Méditerranée. Capitaine de vaisseau et chevalier de l'ordre de Saint-Louis en 1814, il fut chargé en 1816 de l'exploration hydrographique des côtes occidentales d'Afrique, fut envoyé en 1819 avec la même mission sur les côtes du Brésil, et fut nommé baron et officier de la Légion d'honneur en 1820; il reçut en 1821 le commandement de la frégate *l'Amazone* et de la station navale sur les côtes de l'Amérique méridionale. Contre-amiral en 1822, il obtint au mois de juin 1824 le commandement d'une division de l'escadre d'évolutions sous les ordres du vice-amiral Duperré. Appelé à Paris au conseil d'amirauté vers la fin de la même année, il fut commandeur de l'ordre de la Légion d'honneur en 1825, et mis en 1828 à la tête d'une escadre de neuf bâtiments de guerre, chargée de protéger les intérêts du commerce français au Brésil. Gentilhomme honoraire de la chambre du roi et rappelé en 1829 dans le sein du conseil d'amirauté, il fut fait commandeur de l'ordre de Saint-Louis, remplit en 1830 les fonctions de directeur du personnel au ministère de la marine, puis celles de préfet maritime à Brest. Grand officier de la Légion d'honneur en 1831, il commanda en chef l'escadre qui força le Tage, et obtint en récompense de ce fait d'armes le grade de vice-amiral. Pair de France en 1832, il fut nommé la même année ambassadeur à Constantinople, et en 1836 grand-croix de la Légion d'hon-

neur. Ministre secrétaire d'état de la marine et des colonies en 1840, il fut créé amiral de France la même année. — Le baron Roussin a été admis, au mois de janvier 1830, à l'Académie des sciences, comme membre de la section de géographie et de navigation. Il a reçu en 1837 la grande décoration de l'ordre du Nichan-Iftihar, la grande croix de l'ordre royal du Sauveur de Grèce, et, en 1839, la grande croix de l'ordre de Léopold de Belgique.

FIN DU SEPTIÈME VOLUME.

TABLE DES MATIÈRES
CONTENUES DANS LE SEPTIÈME VOLUME.

Rois.. 3
Amiraux... 75
Connétables... 130
Maréchaux... 171

FIN DE LA TABLE DU SEPTIÈME VOLUME.

Les Galeries historiques de Versailles forment le plus vaste et le plus splendide monument que jamais prince ait élevé à la gloire d'une nation. Le roi Louis-Philippe, son fondateur, voulant perpétuer et rendre ce monument impérissable, fit reproduire par la gravure les principaux traits de cette grande histoire de France, illustrée par les chefs-d'œuvre de la peinture et de la sculpture, et confia la rédaction des textes explicatifs à des hommes érudits, à la voix desquels toutes les archives européennes furent ouvertes.

La puissance et la munificence d'un roi pouvaient seules entreprendre et exécuter la publication d'un pareil ouvrage, destiné exclusivement, par le prince, à être offert en cadeau aux personnages éminents de son règne.

Cet ouvrage se divise en *trois séries* :

La 1^{re} *Série*, formée des *cinq premiers volumes*, contient le texte explicatif de 1202 tableaux.

La 2^e *Série*, formée des *volumes six et six bis*, est consacrée aux Recherches historiques sur les nombreux écussons armoriés de la salle des *Croisades*, écussons reproduits dans le texte. — Ces deux volumes forment aujourd'hui le recueil héraldique le plus exact et le plus complet sur cette grande époque de la chrétienté.

La 3^e *Série*, formée des *trois derniers volumes*, est consacrée aux Notices biographiques sur les personnages célèbres dont les portraits, bustes ou statues, ornent le Musée.

Les Galeries historiques de Versailles se composent de dix volumes et d'un bel Album renfermant 100 gravures

Les Costumes de France

XIXᵉ SIÈCLE

Provinces du Nord

> *Femme de Bolbec, vers 1830.* (Planche en couleurs de l'Imprimerie de Vaugirard, à Paris.)
> *Un Parisien en 1820.*
> *Une artiste dramatique à Paris, sous la Restauration.*
> *Une jeune fille de Saint-Brice (Ile-de-France) en 1835.*
> *Une Cauchoise, vers 1820.*
> *Un baptême normand en 1843.*
> *Un intérieur breton.*
> *Un départ pour le marché en Bretagne.*
> *Un départ pour la noce en Bretagne.*

IMPRIMERIE J. DUMOULIN, A PARIS

Papier glacé alfa des PAPETERIES DES CHATELLES, Raon-l'Étape (Vosges), pour les planches, et papier Balkis à grain, teinte beige, des PAPETERIES DE LANA, à Docelles (Vosges), pour la couverture.

Photographies de M. RIGAL.

Similigravures de MM. DEMICHEL et PLOQUIN.

www.ingramcontent.com/pod-product-compliance
Lightning Source LLC
Chambersburg PA
CBHW051338220526
45469CB00001B/13
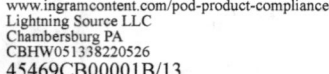